Glanzvolle
GLÜCK
WÜNSCHE

Glanzvolle GLÜCK WÜNSCHE

Geburtstagsgaben für **PRINZREGENT LUITPOLD**

Herausgegeben von Frank Matthias Kammel

Deutscher Kunstverlag

BAYERISCHES NATIONALMUSEUM

Inhalt

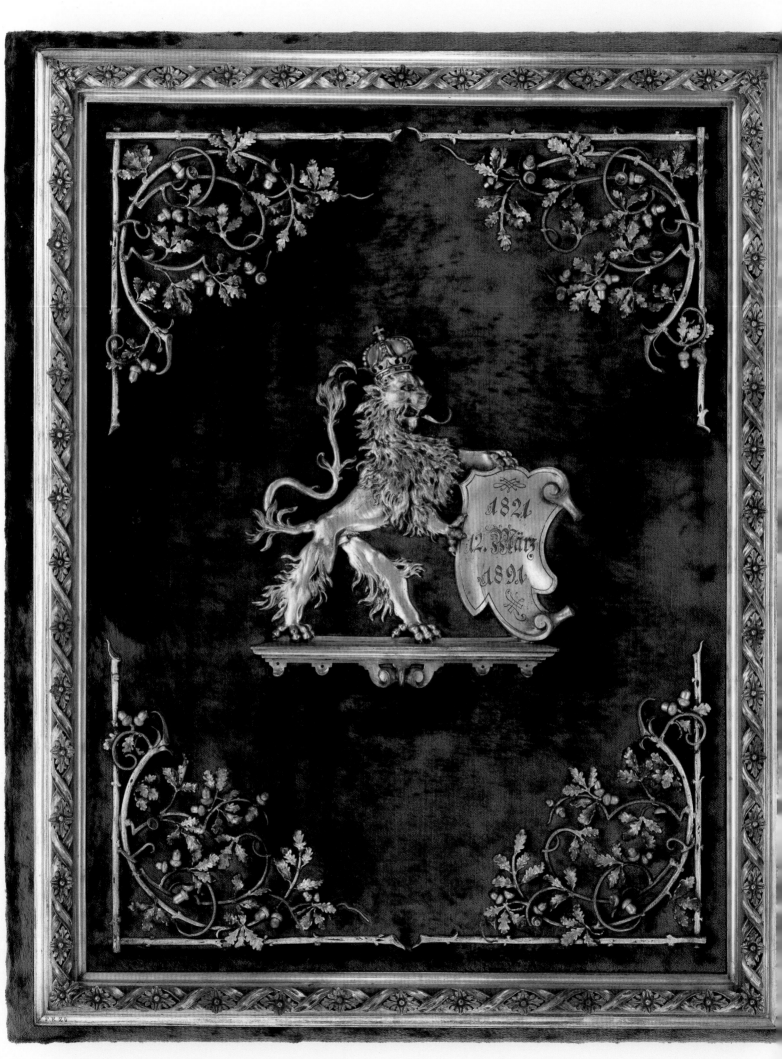

1821
12. März
1891

Grußwort

Im Jahr 1921, in das der 100. Geburtstag Prinzregent Luitpolds von Bayern fiel, war der Erste Weltkrieg noch nicht lange vorbei, das politische Gefüge und das gesellschaftliche Leben hatten seitdem eine ungeahnte Wende und kaum vorhersehbare Entwicklungen genommen. Die wirtschaftliche Situation war beklemmend. Aus dieser Perspektive erschien die Prinzregentenzeit zweifellos als leuchtender Kontrast. »Glückselige Tage« nannte Ludwig Thoma diese Epoche mit vielen Jahren ohne Krieg, in denen sich Bayern entfalten konnte. Die Streckenlänge der Eisenbahn – um nur ein Beispiel zu nennen – hatte sich verdoppelt, München war zum kulturellen Zentrum des Reiches aufgestiegen. Zwangsläufig existierten damals aufgrund des raschen Wachstums der großen Städte auch soziale Spannungen, aber der Regierungsstil Luitpolds verstand diese Gegensätze zumindest zu mildern. Er selbst war die Verkörperung von Disziplin, Liberalität und Weltläufigkeit. Er zeigte sich in jeder Hinsicht als Landesvater.

Nachdem ihn viele Menschen in der ersten Zeit nach dem Tod König Ludwigs II. abgelehnt hatten, wurde er später verehrt und bejubelt. Davon zeugen auch die zahlreichen Glückwünsche zu seinen Geburtstagen. Neben einfachen Schreiben, Gedichten und gereimten Reden erhielt er ebenso Glückwünsche in kunsthandwerklich meisterhaft gestalteten Hüllen. Sie sagen noch heute viel aus. Wenn etwa die bayerischen Benediktinerklöster den Einband ihrer Gratulation zum 70. Geburtstag mit dem steigenden bayerischen Löwen und üppig Früchte tragenden Eichenzweigen zieren ließen, gaben sie ihrer Hoffnung auf Dauer und Beständigkeit des Friedens und Wohlstands während der Regentschaft Luitpolds eindrucksvoll Ausdruck.

Dass das Bayerische Nationalmuseum anlässlich der 200. Wiederkehr des Wiegenfestes Luitpolds nun in einer Ausstellung einmalige kunsthandwerklich hochwertige Gratulationsarbeiten aus der Zeit zwischen 1891 und 1911 präsentiert, freut mich sehr.

Meine Familie ist dem Bayerischen Nationalmuseum durch eine lange, intensive Beziehung verbunden. König Maximilian II. zielte mit der von ihm initiierten Museumsgründung 1855 auf die Bewahrung der kulturellen Zeugnisse Bayerns – oder wie es damals hieß »vaterländischer Denkmäler«, die unter anderem dem Kunsthandwerk Vorbilder zur Verfügung stellen sollte.

Unser gutes Verhältnis blieb auch in der Folgezeit stets eng. Dass sich die Nachfahren Prinzregent Luitpolds 1913 entschieden, die künstlerisch wertvollen Gratulationsadressen, die heute dem Wittelsbacher Ausgleichsfonds gehören, dem Museum zur Verfügung zu stellen, bezeugt diese Haltung beispielhaft.

Die Ausstellung zeigt außerdem noch zwei kunsthistorisch bedeutende Tafelaufsätze aus dem Bestand des Wittelsbacher Ausgleichsfonds, die der Prinzregent 1911 als Geschenke zum 90. Geburtstag erhalten hat. Somit kommen bemerkenswerte Zeugnisse der Prinzregentenzeit ans Licht, die vielen Interessenten bislang unbekannt waren. Auf schönste Weise ermöglichen sie einen Blick in die Vergangenheit, um unser Wissen zu bereichern und uns zu erfreuen.

Herzog Franz von Bayern
Schloss Nymphenburg, im Herbst 2021

Dank

Ausstellungen sind stets das Ergebnis intensiver gemeinsamer Arbeit. Auch die Sonderschau »Glanzvolle Glückwünsche« entstand in bewährter Teamarbeit, in die viele Bereiche des Museums einbezogen waren. Außerdem konnte auf das Wohlwollen einer Reihe von Kooperationspartnern gebaut werden. Besonders hohe Bedeutung besitzt daneben die finanzielle Förderung des Projekts, die seine wirtschaftliche Grundlage sichern half. Mehr noch als sonst erwies sich dieser Rückhalt als ausgesprochen wertvoll. Die Ausstellung war unter schwierigen, bisher nicht denkbaren Umständen zu realisieren. Eine wesentliche Phase der Vorbereitung fiel in den durch die Covid-19-Pandemie ausgelösten Lockdown des Frühjahrs 2020. Der zweite Lockdown 2020/21 verhinderte schließlich auch die zum Jubiläum am 12. März 2021 geplante Eröffnung, ja bedingte eine ausgedehnte Verschiebung in den Herbst.

Eine sehr erfreuliche, adäquate Form der tatkräftigen Zuwendung stellte die Übernahme von Patenschaften für einzelne der präsentierten Glückwunschadressen dar. Für die auf diese Weise großzügig gewährte monetäre Unterstützung gilt unser aufrichtiger Dank: der Friedrich-Alexander-Universität Erlangen-Nürnberg (Kat. 34), Dr. Christine Reuschel-Czermak, München (Kat. 35, 44), dem Bayerischen Handwerkertag e. V.

(Kat. 51), der CV Real Estate AG (Kat. 31), dem Bayerischen Industrie- und Handelskammertag (BIHK) e. V. (Kat. 46), München, Familie Ellmauer, Bad Homburg (Kat. 20), dem Landesfeuerwehrverband Bayern e. V. (Kat. 49), dem Landesverband der Pfälzer in Bayern e. V., München (Kat. 33), dem Wittelsbacher Ausgleichsfonds, München (Kat. 42).

Weitere finanzielle Gunsterweise verdanken wir: S.K.H. Prinz Luitpold von Bayern, Dr. Dirk und Marlene Ippen, München, dem Verein Archeomed e. V. sowie dem Luitpoldblock GbR, München. Der Freundeskreis des Bayerischen Nationalmuseums e. V. beauftragte den Münchner Schmuckgestalter Patrik Muff anlässlich des 200. Geburtstages von Prinzregent Luitpold – und ganz in der Tradition der dem beliebten Wittelsbacher zu Lebzeiten vielfach gewidmeten Erinnerungsmedaillen – mit der Kreation einer Prägung, von deren Verkaufserlös die Ausstellung profitiert. Für diese Initiative gebührt vornehmlich Florian Seidel, dem Vorstandsvorsitzenden, meine Anerkennung. Wohlwollend gewährte der Bayerische Rundfunk die Präsentation des 1989 von Dieter Wieland gedrehten Films *Die große Zeit des Prinzregenten* während der Laufzeit der Sonderschau.

Die Ausstellung konnte im Wesentlichen aus Beständen des Museums inszeniert werden, doch setzen ihr zwei grandiose Tafelaufsätze, Leihgaben des Wittelsbacher Ausgleichsfonds, einen wunderbaren Glanzpunkt auf. Das diesbezüglich unkomplizierte Entgegenkommen des Leihgebers sei hier dezidiert gewürdigt.

Aus zahlreichen Institutionen und von vielen Persönlichkeiten kamen wichtige Hinweise und ideelle Unterstützung namentlich für die Erkenntnisse, die in diesem Katalog Niederschlag fanden. Auch sie sind hier dankbar zu nennen: Dr. Clemens Wachter, Archiv der Friedrich-Alexander-Universität Erlangen-Nürnberg; Michael Kuemmerle, Andreas von Majewski, Thomas Wöhler, Fritz Demmel, Albrecht Vorherr und Brigitte Schuhbauer, Wittelsbacher Ausgleichsfonds, München; Professor Dr. Mechthild Lobisch und Eberhard Freiherr von Lochner, Gauting; Dr. Ansgar Reiß, Daniel Hohrath M. A. und Dr. Dieter Storz, Bayerisches Armeemuseum, Ingolstadt; Dr. Florian Hofmann, Stadtarchiv Ditzingen; Dr. Eric Martin, Museum-Obertor-Apotheke Marktheidenfeld; Martin Klemenz, Stadtarchiv Kaiserslautern; Luca Pes, Bayerische Verwaltung der Schlösser, Gärten und Seen, München; Elisabeth Angermair und Angela Stilwell, Stadtarchiv München; Dr. Elisabeth

Stürmer, Münchner Stadtmuseum; Edith Chorherr, Professor Dr. Dr. Andreas Nerlich und Heinrich Graf Spreti, München; Dr. Antonia Landois, Stadtarchiv Nürnberg; Nina Starost, Verlag Friedrich Pustet, Regensburg; Johanna Körner, Kulturforum der Stadt Schweinfurt; Julia Kratz, Stadtverwaltung Speyer.

Anerkennung gebührt der Mitarbeit von Professor Dr. Sibylle Appuhn-Radtke, München, und Dr. Katharina Weigand, Ludwig-Maximilians-Universität München, an diesem Begleitbuch. Auf erhellende Weise flankieren ihre Beiträge die Texte der Autorinnen und Autoren des Museums. Die Ausstellung nähert sich den Prinzregent Luitpold überreichten Glückwunschadressen erstmals in umfassender Form. Die verschiedenen im Katalog versammelten Texte umreißen deren kunst- und vor allem deren kulturhistorischen Kontext, und sie erläutern kunsttechnologische Zusammenhänge. In der Schau selbst wird der kunsttechnologische Aspekt von vier Bildschirmpräsentationen verdeutlicht. Aufgrund dieses Schwerpunkts hat die Vorbereitung über die übliche konservatorische Behandlung der Exponate hinaus deren intensive, auf die Bestimmung verwendeter Materialen und angewandter Technik zielenden Untersuchungen eingeschlossen. Die Koordinierung dieser Arbeiten lag – unterstützt von Dr. Daniela Karl – in den Händen von Ute Hack, der Leiterin der Restaurierungsabteilung des Museums. Daneben übernahm sie die Planung und Strukturierung der notwendigen konservatorischen Maßnahmen sowie die Ausstellungslogistik. Die Gestaltung und die Werbegrafik der Schau entwickelte Michael Strobel mit dem Team seines Büros designposition. Der vom Deutschen Kunstverlag edierte Katalog wurde von Dr. Anja Weisenseel sorgfältig betreut und von Edgar Endl, bookwise medienproduktion GmbH, eindrucksvoll gestaltet. Seitens des Museums leistete Dr. Andrea Teuscher die entsprechenden, besonders umfangreichen Vorarbeiten für die Erstellung der Publikation wie immer auf professionelle Weise.

Sämtlichen dieser Großzügigkeiten und Mühen gilt mein ausdrücklicher Dank!

Dr. Frank Matthias Kammel
Generaldirektor des Bayerischen Nationalmuseums

Frank Matthias Kammel

Der Jubilar
Anstelle eines Vorworts

Was für ein Jahr: 1821! Die Griechen begannen ihren Freiheitskampf gegen das osmanische Joch, und mit dem amerikanischen Robbenjäger John Davis betrat der erste Mensch die Antarktis. In Berlin wurde Carl Maria von Webers *Freischütz* uraufgeführt, eine der noch immer populärsten deutschen Opern. Napoleon starb auf St. Helena und der englische Dichter John Keats in Rom. Charles Baudelaire, Gustave Flaubert und Louis Vuitton, Fjodor Dostojewski, der Naturheilkundler Sebastian Kneipp und die Tänzerin Lola Montez, die skandalträchtige Geliebte des bayerischen Königs Ludwig I., wurden geboren. Und in Würzburg erblickte Luitpold Karl Joseph Wilhelm von Bayern das Licht der Welt, der nachmalige Prinzregent. Er gehört bis heute zu den bekanntesten Persönlichkeiten der bayerischen Geschichte und den beliebtesten Vertretern des Hauses Wittelsbach.

Eigentlich nicht für die Devolution vorgesehen, übernahm Prinz Luitpold nach einer militärischen Karriere die Herrschaft in Bayern 1886 – für die Öffentlichkeit eher unerwartet – aufgrund der Entmündigung seines Neffen König Ludwigs II. und regierte anstelle Ottos I., Ludwigs psychisch erkrankten und daher nicht regierungsfähigen Bruders. Eine anlässlich des Festakts zu seinem 90. Geburtstag im Bischöflichen Lyzeum in Eichstätt von Monsignore Oskar Freiherr Lochner von Hüttenbach verfasste Ode *Zum 12. März 1911* preist diese Regierungsübernahme bezeichnenderweise in pathetischer Metaphorik als Rettung des Staatsschiffes: »Sturmesnacht umtobte das Schiff, / Krachend fuhr der gezackte Blitz / Durch des Mas-

tes splitternden Baum: – / Da ergriff in höchster Not / Mutig
deine sichere Hand das Steuer. – / Opferwillig und pflichtge-
wohnt / Stehst du noch heute / Aufrecht am Ruder, / Ein treuer
Ferge, / Festgerichtet den Blick / Nach unwandelbaren Ster-
nen. / Und der Allmächtige / Gab dir friedliche / Bahn auf ge-
glätteten Wogen.«[1]

Luitpold gilt bis heute als Symbolfigur einer glücklichen
Epoche der bayerischen Geschichte, seine über eine Generation
während Regentschaft als goldenes Zeitalter Bayerns. Sein zu-
rückhaltender, ausgleichender Regierungsstil und seine offene
Akzeptanz liberaler Kräfte gehören zu den Grundlagen der da-
mals einsetzenden Parlamentarisierung des Königreichs. Sie
bescherte dem Land, das sich ins Deutsche Kaiserreich einzu-
fügen hatte, Frieden und wirtschaftlichen Aufschwung. Die Re-
gentschaft Luitpolds war von Reichstreue und innenpolitischer
Stabilität geprägt. Der zahlreiche Sektoren des Alltags revolu-
tionierende Einsatz der Elektrizität, die fortschreitende Indust-
rialisierung und das sozial nicht problemlose explosionsartige
Wachstum der großen Städte München, Nürnberg und Augs-
burg gehören ebenso zum Antlitz dieser Zeit wie der Ausbau
des Eisenbahnnetzes und die Entfaltung des Telegrafen- und
Telefonnetzes, signifikante Anzeichen der damaligen Moderni-
sierung Bayerns.[2]

Der Volksnahe

Der zunächst wenig beliebte, weil von Anhängern Ludwigs II.
als »Königsmörder« verschriene Regent errang nicht zuletzt
aufgrund seiner unprätentiösen Art bald nicht nur Respekt.
Große Teil der Bevölkerung begegneten ihm rasch mit Begeiste-
rung und wachsender Verehrung (Abb. 1). Dass er sich – ganz
im Gegensatz zu Ludwig II. – vielfach in der Öffentlichkeit
zeigte und selbstverständlich auch die entlegenen, jüngeren
Teile des Königreichs bereiste, hatte an der Entfaltung dieses
positiven Bildes entscheidenden Anteil. Der Bewältigung seiner
schwierigen Aufgabe, das abgekühlte Verhältnis zwischen den
Wittelsbachern und dem Volk zu verbessern, besaß in dieser
Strategie eine tragfähige Grundlage. Auch in dieser Hinsicht
spielte er als Integrationsfigur eine wichtige Rolle. Feste, die
man ihm zu Ehren ausrichtete, wie das alljährliche Bankett der
Stadt Würzburg am 12. März, mit dem der Geburtsort seine
Verbundenheit signalisierte, oder die an seinen Geburtstagen
aus dem Alpenvorland und von weiter her, wie aus Oberstdorf,
zu volkstümlichen Darbietungen angereisten Gratulanten sind
Resonanzen auf Luitpolds Staatskunst (Abb. 2). Dass die ersten,
meist anlässlich seiner Geburtstage errichteten, gelegentlich
als Jubelsteine bezeichneten Denkmäler in den »neubayeri-

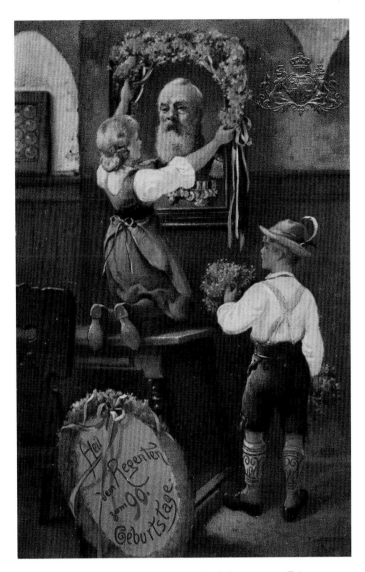

Abb. 1 Kinder schmücken ein Porträt des Prinzregenten. Erinnerungs-
postkarte an den 90. Geburtstag Prinzregent Luitpolds, Autotypie,
Verlag Ottmar Zieher, München, 1911. Regensburg, Haus der
Bayerischen Geschichte

schen« Kreisen Ober- und Mittelfranken – so in Gefrees, Grä-
fenberg, Roth und Wunsiedel – sowie in Landau, in der damals
seit 1837 auch »Rheinbayern« genannten Rheinpfalz entstan-
den, ist zweifellos ein dankbares Echo auf seine sichtbar ge-
lebte Wertschätzung der Untertanen in den Landesteilen jen-
seits der altbayerischen Territorien.[3] Bewusst rekurriert die
vor allem in kleineren Orten gewählte Kombination von Denk-
mal und Brunnen auf die Symbolik des segenspendenden
Quells für eine segensreiche Herrschaft. Anders als sein Vor-
gänger verkörperte er den Förderer und den an den Geschicken

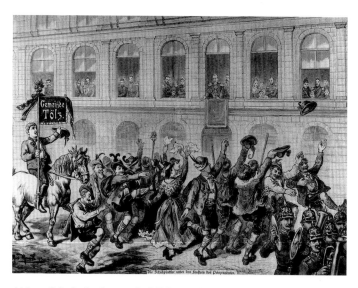

Abb. 2 Schuhplattler aus Bad Tölz vor dem Königsbau der Residenz zum 70. Geburtstag des Prinzregenten Luitpold, Xylografie, Max Mandl, München, 1891. München, Stadtarchiv

der Menschen und den Entwicklungen im Land interessierten und anteilnehmenden Herrscher.

Oft besaßen seine öffentlichen Auftritte leutseligen Charakter und waren in dieser Hinsicht wirkungsvoll in Szene gesetzt. Der Besuch von Kommunen, die Teilnahme an Jubiläumsfeierlichkeiten oder der Einweihung von Gebäuden boten ebenso wie seine Jagdausflüge vielfach Gelegenheit für die unmittelbare Begegnung des Bürgers wie des Landmanns mit dem Monarchen und somit die Entfaltung von Volksnähe. Die begehrten, bei solchen Akten von Luitpold verschenkten Zigarren verliehen dem Bild des volksnahen und gütigen Herrschers einen eigentümlichen Akzent. Der schulfreie Tag, der den Schülern des Landes an seinem Geburtstag zukam, trug ebenso zu seiner Beliebtheit bei wie die verschiedensten Maßnahmen seiner materiellen Freigebigkeit. Den Kindern von Oberstdorf beispielsweise vergönnte er an seinem Wiegenfest alljährlich eine Wurst und eine Semmel, den größeren zusätzlich ein Quantum Bier. Seine Offenheit, sich ungeniert als Waidmann, beim Füttern von Wasservögeln, Eisstockschießen oder Baden zu zeigen und sogar fotografieren zu lassen, war Teil der absichtsvollen Darstellung des naturnahen, jovialen Landesvaters. Erinnerungs- und Grußpostkarten verbreiteten diese Motive und damit eine eher private Facette der Persönlichkeit auf bis dahin kaum gekannte Weise und bezeugen die geschickte Nutzung damals moderner Massenmedien der Populärkultur zur effektiven Imagepflege (S. 27, Abb. 5). Nicht nur aufgrund der mit

dem 70. Geburtstag Luitpolds 1891 einsetzenden »Medaillenflut«,[4] sondern der großen Anzahl von Postkartenmotiven, den Reklamemarken und überdies von Briefmarken und Münzen war das Bildnis des Prinzregenten sogar bis in die unteren sozialen Schichten in einem Höchstmaß gegenwärtig (Abb. 3).

Welcher Stellenwert der Persönlichkeit Luitpolds und seinem Bild auch nach seinem Tod zugemessen wurde, belegt beispielhaft ein vom Germanischen Nationalmuseum 1918 betriebener Ankauf einer Sammlung von »625 Denkmünzen mit dem Bild und dem Namen des Prinzregenten Luitpold von Bayern« für die angesichts der tiefen Not des letzten Kriegsjahres und der damals prekären Situation des Instituts schwindelerregenden Summe von 3000 Mark.[5] Ein anderes, originelles Zeichen dieser Popularität war und ist nicht zuletzt die nach dem Prinzregenten benannte Torte. Ihre traditionelle Struktur, acht dünne mit Schokoladenbuttercreme verbundene Biskuitböden, symbolisiert die acht damaligen bayerischen Kreise. Zwar ist noch immer umstritten, wer das Gebäck kreierte, der 1890 zum königlich-bayerischen Hoflieferanten ernannte Heinrich Georg Erbshäuser oder der schon seit 1876 unter diesem Titel firmierende Anton Seidl, ein Bruder der Architekten Gabriel Seidl und Emanuel Seidl. Der Beliebtheit des Konfiserieprodukts tut dies aber keinen Abbruch. Es stellt bis heute eine der berühmten kulinarischen Spezialitäten Münchens dar.

Abb. 3 Bildnis des Jubilars gesäumt von Lorbeerkränzen und bayerischen Briefmarken, Erinnerungspostkarte an den 90. Geburtstag Prinzregent Luitpolds, Autotypie, Verlag Ottmar Zieher, München, 1911. Regensburg, Haus der Bayerischen Geschichte

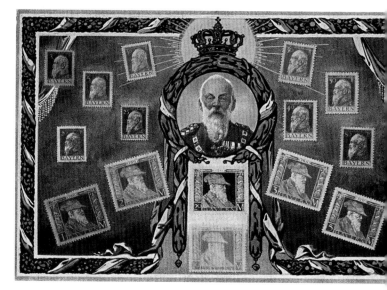

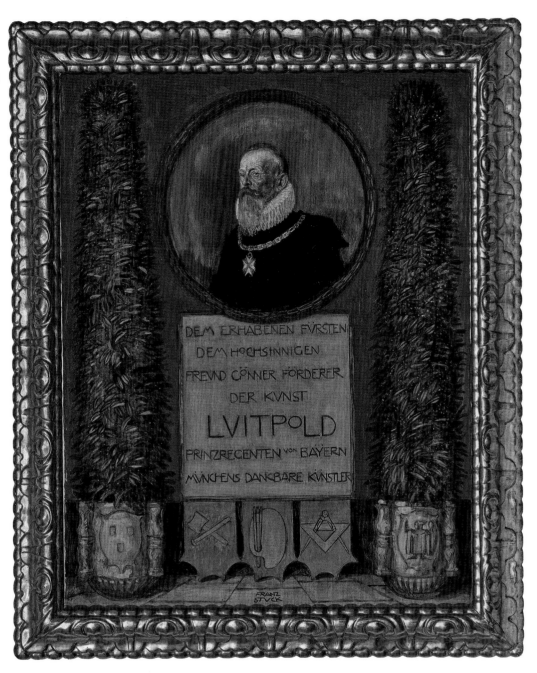

Abb. 4 Huldigung der Münchner
Künstler an Prinzregent Luitpold
anlässlich der Einsetzung der
Monumental-Kommission, Franz von
Stuck, München, 1901. München,
Museum Villa Stuck

Der Kunstfreund

Einzelne soziale Gruppen hatten Gründe, Luitpold besonders
zu verehren. Die Münchner Künstler verliehen ihm 1887 den
Ehrentitel des »Artium protector«, eines Schirmherrn der
Künste. Schon ein Jahr nach seinem Regierungsantritt äußerte
sich in diesem Akt die hohe Wertschätzung, die ihm die Kreati-
ven der Residenzstadt entgegenbrachten.[6] Für seinen Einsatz
zur Einrichtung der Kommission für staatliche Monumental-
bauten und deren finanzielle Ausstattung zum Beispiel huldig-
ten sie »dem hochsinnigen Freund, Gönner, Förderer der
Kunst« mit einem imposanten Gemälde des Künstlerfürsten
Franz von Stuck, das der Geehrte in seiner privaten Bibliothek
installierte (Abb. 4).[7]

Die nach Luitpolds Regierungsperiode als Prinzregenten-
zeit benannte Spanne von der Mitte der 1880er-Jahre bis zum
Vorabend des Ersten Weltkriegs gilt als eine der kulturellen
Blüteperioden in der jüngeren Geschichte des Landes. Mün-
chen erlebte einen phänomenalen Aufstieg, der bis heute in
zahlreichen Repräsentationsbauten nachvollziehbar ist.[8] Die

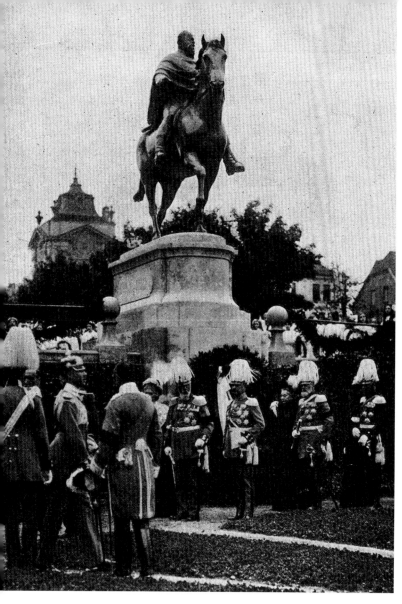

Abb. 5 Reiterdenkmal Prinzregent Luitpolds von Bayern, Adolf von Hildebrand, historische Aufnahme der Einweihungsfeier 1913. München, Stadtarchiv

künstlerischen Entwicklung, mit den glaubwürdigen Bekundungen seiner Aufmerksamkeit und seinem treuherzigen Auftreten entscheidenden Anteil an der weltoffenen Stimmung und der Entfaltung eines einzigartigen kulturellen Klimas.

In den Jugendjahren selbst bildkünstlerisch unterrichtet, förderte er die zeitgenössische Kunst, insbesondere junge Künstler, soweit es in seinen Möglichkeiten stand. Dazu gehörten unter anderem die Einladungen auffälliger einheimischer ebenso wie auswärtiger, nur vorübergehend in der Residenzstadt weilender Talente zu Audienzen. Die Bedeutung solcher Offerten vertraute Thomas Mann dem kurzen Dialog an, den zwei Studenten vor dem Schaufenster einer Münchner Kunsthandlung mit Blick auf ein Gemälde führen: »Ja, ein unglaublich begabter Kerl.« »Kennst du ihn?« »Ein wenig. Er wird Karriere machen, das ist sicher. Er war schon zweimal beim Regenten zur Tafel.«[11] Der als »Mönchsmaler« bekannte Eduard Grützner meinte spöttisch, die »Einladung zur Hoftafel« sei um 1900 in München für die künstlerische Reputation »wichtiger« gewesen »als die gesamte Kunst«.[12] Und der Münchner Schriftsteller und Theatermacher Georg Fuchs (1868–1949) resümierte rückblickend, man habe »gewöhnlich viel mehr Künstler als Offiziere« bei diesen Begegnungen gesehen, und stets sei der Künstler »der am meisten ausgezeichnete Mann« bei Tisch gewesen. Gerade »der junge, noch nicht bekannt gewordene, noch ringende Maler oder Bildhauer« hätte dies zu schätzen gewusst.[13]

Ähnliches Gewicht besaßen die von Luitpold gepflegten Atelierbesuche, meist überraschende Visiten in der Morgenstunde. Oft fanden sie rasch Erwähnung in der Tagespresse und versprachen den Aufgesuchten damit nennenswerten Popularitätsgewinn. Namhafte Zeitzeugen notierten diese freundlichen, aber überfallartigen Inspektionen in Briefen und Erinnerungen und vermerkten dabei dezidierte Interessensbekundungen an den aktuellen Arbeiten wie das grundsätzliche Wohlwollen des Besuchers, gelegentlich ästhetischer Differenzen seine ausgeprägte Beherrschung.

Der Historienmaler Louis Braun, den der Prinzregent seit 1866 persönlich kannte, schildert eine Begegnung in seinem Atelier als einen beiderseits formvollendeten Auftritt: Ehrfurchtsvoll eilt der Künstler dem hohen Besucher im Alltagsanzug und mit der Palette vor der Leinwand entgegen (Kat. 10). Häufiger wird allerdings von eher unkonventionellen Situationen berichtet. So vertraute der Bildhauer Fritz Behn seinen Memoiren an, dass Luitpold früh gegen acht Uhr unerwartet »im Zylinder und mit dem Leibjäger Skell« erschienen war und er ihn daher barfuß und in einem vom Gehrock nur notdürftig überdeckten Nachthemd empfangen musste.[14]

Der Monarch stellte sich mit dieser Art der Pflege intensiver Kontakte und Interessensbekundungen wie mit seinen Be-

Stadt avancierte zum Brennpunkt der künstlerischen Entwicklung, zur führenden Kunststadt im Reich, in der historistische neben impressionistischen und expressionistischen Strömungen gediehen. Und sie bildete eine Hochburg des Jugendstils. Avantgardistische Künstlervereinigungen, allen voran die 1892 gegründete Münchner Secession, und die prosperierende Kunstakademie setzten Akzente und entwickelten eine bis dahin ungekannte Strahlkraft weit über Bayern hinaus.[9] In seiner 1902 edierten Novelle *Gladius Dei* brachte es Thomas Mann (1875–1955) auf den Punkt: »Die Kunst blüht, die Kunst ist an der Herrschaft, die Kunst steckt ihr rosenumwundenes Zepter über die Stadt hin und lächelt« – oder mit dem ersten Satz seiner Erzählung gesagt: »München leuchtete«.[10]

Zweifellos hatte der kunstsinnige Monarch mit seiner toleranten Kunstpolitik, seiner respektvollen Anteilnahme an der

suchen von Galerien und Kunstausstellungen, der Übernahme entsprechender Schirmherrschaften und Eröffnungsakte in die Tradition idealer, kunstbeflissener und gelehrter Herrscher. Sie reicht bis auf Alexander den Großen zurück, der der Überlieferung zufolge seinen Porträtisten Apelles mehrfach bei der Arbeit aufsuchte, dem am Austausch gelegen war, der sich informierte und riet.[15] Noch greifbarer ist dieser Zug der Beziehung zwischen Fürst und Künstler etwa bei Kaiser Maximilian I., der ihn in seinem biografische Chronik und Fürstenspiegel kombinierenden *Weißkunig* festhalten ließ. Der Augsburger Maler Hans Burgkmair inszenierte diesen inspirierenden Austausch um 1515 mit einem bekannten Holzschnitt als Begegnung von Herrscher und Maler an der Staffelei.[16]

Prinzregent Luitpold bediente diese Vorstellung vom Fürsten als einem kunstsinnigen und kunstverständigen Mäzen offenbar initiativ und gern. Aus dieser Intention erteilte er eine Reihe von Porträtaufträgen, nicht zuletzt wiederum an junge Kräfte. Fritz Behn meinte sogar, der spätere Ruhm so manchen Künstlers hätte damit seine Grundlegung erfahren. »Das war ein schönes Gefühl für uns Junge«, erinnerte er sich, »es sorgte jemand für uns, wir werden bemerkt, wenn wir etwas leisten würden«.[17]

Offizielle Aufträge gingen allerdings naturgemäß an bereits situierte Persönlichkeiten, so an Franz von Lenbach, Friedrich August von Kaulbach, Franz von Defregger, an Adolf von Hildebrand, Ferdinand von Miller, Heinrich Waderé, Wilhelm von Rü-

mann oder die Medailleure Maximilian Dasio und Anton Scharff. Die meisten waren ihm gut bekannt. Als Luitpold den Neubau des Bayerischen Nationalmuseums am 29. September 1900, wenige Monate vor seinem 80. Geburtstag, eröffnete, begegnete er seinem eigenen Bild in Gestalt von Werken ebenso bedeutender wie ihm vertrauter Künstler: einem von Friedrich August von Kaulbach gemalten Porträt (Kat. 1) und der monumentalen Büste Rümanns, die damals im Treppenhaus des Gebäudes prangte und heute das Foyer ziert (Kat. 3).[18] Der Bildhauer hatte das erste monumentale Reiterstandbild Luitpolds für das pfälzische Landau geschaffen, dessen Grundstein am 12. März 1891 gelegt worden war und ihn als Hubertusritter auf seinem Lieblingspferd zeigt.[19] Das bedeutendste der mit dem Jubiläum 1901 verbunden Monumente war ebenfalls ein Reiterdenkmal desselben Meisters. Es entstand als Dankerweis der Stadt Nürnberg und ihrer Unternehmer und wurde vor dem dortigen Hauptbahnhof errichtet. Wiewohl die Kommune einen Wettbewerb unter den bayerischen Künstlern ausgeschrieben hatte, fügte sie sich schließlich dem Wunsch des Souveräns, der unbedingt Rümann mit dem Auftrag bedacht wissen wollte.[20]

Für das Reiterdenkmal auf dem Vorplatz des Bayerischen Nationalmuseums, dessen Grundstein im selben Jahr gelegt und das nach seinem Tod 1913 aufgestellt werden sollte, hatte der Prinzregent in dem ihm bestens vertrauten Atelier Adolf von Hildebrands viele Male Modell gesessen (Abb. 5, Kat. 14).

Abb. 6 Glückwunschadresse der mittelfränkischen Kreishauptstadt Ansbach zum 70. Geburtstag des Prinzregenten, Deckel und Widmungsblatt, 1891. München, Bayerisches Nationalmuseum (PR 36)

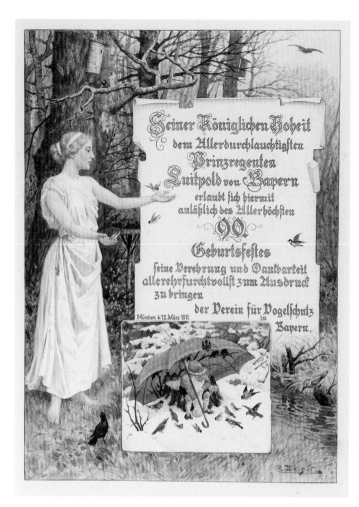

Abb. 7 Widmungsblatt der Glückwunschadresse des Vereins für Vogelschutz in Bayern zum 90. Geburtstag des Prinzregenten, Carl Zopf, München, 1911. München, Bayerisches Nationalmuseum (PR 129)

Die Glückwunschadressen

Auch an der Entstehung der Gratulationsadressen, die ihm Kommunen (Abb. 6), politische Gremien, soziale und religiöse Korporationen, Behörden, Institutionen und Vereine (Abb. 7), selten auch Privatpersonen (Abb. 8) zu seinen runden Geburtstagen überreichten, waren zahlreiche ihm persönlich bekannte oder verbundene Künstler beteiligt. Denn bis auf Ausnahmen, wie die »bayerischen Bergleute im Braunschweigerlande«,[21] die »im Elsaß lebenden Bayern«,[22] der Bayerische Volksfestverein New York[23] oder die Vereinigung reisender Schausteller in Hamburg,[24] kamen sie vor allem von im Lande selbst ansässigen Gratulanten, die daher auch in Bayern tätige Künstler mit

der Herstellung dieser luxuriösen Arbeiten des Kunsthandwerks und erlesener Kalligrafie beauftragt hatten. Sie waren, ebenso wie zahllose an seinen Jubiläen in München eingegangene postalische Zusendungen, gedruckte Reden und Huldigungsgedichte, Zeichen der Reverenz an Luitpolds Politik, und sie sind Ausdruck der Beliebtheit seiner Person.

Zu Luitpolds Lebzeiten waren diese kunsthandwerklichen Schmuckstücke in drei extra zu diesem Zweck angefertigten Glasschränken in der Bibliothek seiner Residenz, dem Palais Leuchtenberg am Münchner Odeonsplatz, aufbewahrt worden. Am 13. Mai 1913, ein knappes halbes Jahr nach seinem Tod, überstellte die Königliche Vermögensadministration dem Bayerischen Nationalmuseum 171 Glückwunschadressen »unter Vorbehalt der Eigentumsverhältnisse«, das heißt als Dauerleihgaben.[25]

Dieser Übertragung waren offenbar Gespräche innerhalb der königlichen Familie vorausgegangen. Am 14. März jenes Jahres hatte Justizminister Heinrich von Thelemann von Prinzregent Ludwig, dem nachmaligen König Ludwig III., den Auftrag erhalten, sich »mit der Auseinandersetzung des Nachlasses Weiland Seiner Königlichen Hoheit« zu befassen. Sichtlich waren die Kinder des Verstorbenen, neben Ludwig, die Prinzen Leopold und Heinrich sowie Prinzessin Therese, übereingekommen, dass die Adressen in den Nachlassauseinandersetzungen keine Rolle spielen, sondern zumindest die künstlerisch wertvollen Exemplare einem Museum anvertraut werden sollten.[26]

Der Justizminister war noch am selben Tag persönlich im Bayerischen Nationalmuseum vorstellig geworden, »um über eventuelle Übernahme von Erinnerungen an Seine Königliche Hoheit Prinzregent Luitpold« zu verhandeln. Weil unangemeldet, traf er an jenem Freitag dort kein Direktionsmitglied an, sondern nur auf Philipp Maria Halm. Der Konservator erklärte ihm – obwohl von »Prunkadressen und ähnliche[m]« die Rede war – man habe »absolut keinen Platz«. Dass sich der hohe Beamte mit dieser wenig sensibel geäußerten Ablehnung nicht abspeisen ließ, liegt auf der Hand. Er erbat die umgehende Mitteilung an Hans Stegmann, den Direktor des Hauses, und setzte einen entsprechenden Gesprächstermin unmittelbar auf den darauffolgenden Montag fest, »da Seine Königliche Hoheit Prinzregent Ludwig auf baldige Erledigung« drängte.[27]

Dass diese Unterredung stattfand, darf als ebenso sicher gelten wie Stegmanns unverzügliche Annahme des Überstellungsangebots. Vermutlich erbat er eine detaillierte Auflistung, die als Grundlage der beabsichtigten Transponierung dienen sollte.

Ein auf den 3. April datiertes Schreiben des Justizministers konstatierte sowohl die avisierte Übertragung der kunsthandwerklich interessanten Glückwunschadressen ans Museum als

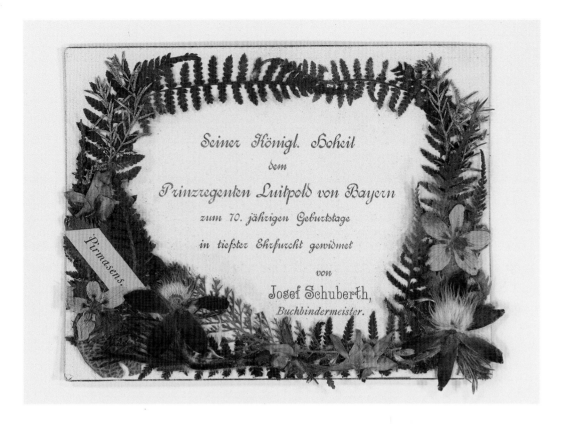

auch die Übergabe eines aus Zuckermasse geformten und
einem verglasten Rahmen eingefügten Winzerzuges, eines Er-
innerungsstücks an den Besuch des Herrschers im pfälzischen
Dürkheim 1894, sowie dessen Jagdanzug »mit hohem Hut und
Reiherfeder«.[28] Ein am 22. März von einem gewissen Hofrat
Meyer erstelltes und dem Schreiben beigefügtes Verzeichnis
notierte 171 Nummern: 164 zu seinen Geburtstagen sowie sie-
ben ihm zu anderen Anlässen verehrte Exemplare.[29] Thele-
mann bestätigte Stegmann, dass Prinz Ludwig verfügt habe,
dass die genannten Gegenstände »unter Vorbehalt des Eigen-
tums in das Bayerische Nationalmuseum übernommen werden
sollen«. Zudem bat er um baldige Abholung der Stücke aus
dem Leuchtenberg-Palais, die der Schlossverwalter Auer
»gegen Empfangsbestätigung den zur Empfangnahme für das
Nationalmuseum sich Ausweisenden auszuhändigen« habe.[30]
Fünf Tage später forderte er dazu auf, den Winzerzug und den
Jagdanzug beim »k[öniglichen] Schlossinspektor und Residenz-
burgpfleger Max Walter in Empfang« zu nehmen.[31] Die Abho-
lung erfolgte schließlich am 13. Mai 1913 in Anwesenheit Prin-
zessin Marie Thereses, der Gemahlin Prinzregent Ludwigs,
durch den Kustos Hans Buchheit. Die Überführung ins Mu-
seum war der Münchner »Transport-Gesellschaft Gebrüder
Gondrand« übertragen worden.[32]

Eine unmittelbare Präsentation der Zugänge im Bayeri-
schen Nationalmuseum ist nicht überliefert, sie ist auch eher
unwahrscheinlich. Gegenstand der Beschäftigung wurden sie
allerdings mit dem Ende der Monarchie, das auch Auswirkun-
gen auf den rechtlichen Status der im Museum befindlichen
Leihgaben der Wittelsbacher hatte. Im November 1918 be-
schloss der neue Bayerische Ministerrat die sogenannte Zivil-
liste zu Staatseigentum zu erklären und damit auch den Kunst-
besitz des Hauses Wittelsbach unter staatliche Verwaltung zu
stellen. Die komplizierten vermögensrechtlichen Differenzen,
in denen die Kunstwerke eine wesentliche Rolle spielen sollten,
schlossen sich erst ab 1921 an. Im November jenes Jahres be-
auftragte das Kultusministerium das Museum, dem Finanz-
ministerium eine »Übersicht über die in den Sammlungsbe-
ständen usw. befindlichen von Mitgliedern des vormaligen
Königshauses herrührenden Leihgaben vorzulegen«. Außer-
dem war eine »gutachterliche Äußerung darüber ab[zu]geben,
ob die aufgeführten Leihgaben für die Sammlung usw. so wert-
voll sind, daß Anlaß besteht, bei der Auseinandersetzung des
bayerischen Staates mit dem vormaligen Königshause ihre
Übertragung als Staatseigentum zu verlangen«.[33] Tatsächlich
sind in einem daraufhin angelegten Verzeichnis die gelegent-
lich auch als Widmungsgeschenke betitelten Glückwunsch-

adressen gemeinsam mit dem erwähnten Winzerzug und dem Jagdanzug aufgeführt.[34] Halm kommentierte seinerzeit an das Finanzministerium, dass die Entfernung der gelisteten Objekte »aus dem Museum einen sehr schweren Verlust, ja sogar zum Teil unausfüllbare Lücken verursachen würde«. Von den drei 1913 gemeinsam in die Sammlung gelangten Positionen wurde allerdings nur der Jagdanzug des Prinzregenten als besonders wertvoll eingestuft. Die Glückwunschadressen hätten zwar »sicher auch eine grosse Bedeutung«, allerdings wäre es »durch die Anlage des Museums nicht möglich, ein eigenes Luitpoldzimmer zu errichten«. Stattdessen schlug der Kunsthistoriker vor, sie mit den anderen bedeutenden Geschenken, die der Prinzregent erhalten habe, zu einer Präsentation in der Münchner Residenz zu vereinen. Sie hätte »sowohl für das moderne Kunstgewerbe wie für die Geschichte Bayerns eine die Allgemeinheit angehende Bedeutung«. Das Museum könne »sich dieser Aufgabe wegen Mangel an einem Raum« jedenfalls »nicht unterziehen«.[35]

Ende Mai 1922 meldete Halm ans Finanzministerium, dass die Verzeichnisse der begehrten Objekte aufgrund anhaltenden Klärungsbedarfs der Eigentumsverhältnisse noch immer nicht abgeschlossen seien.[36] Wenige Wochen später legte er dann Listen mit für das Museum unverzichtbaren Gemälden und Miniaturen, Elfenbeinarbeiten, Porzellanen, Bronzen und Gewehren vor.[37] Die Glückwunschadressen, der Winzerzug und der Jagdanzug fehlen in diesen Papieren zunächst ebenso wie in einer Aufstellung zur »Überweisung von Gegenständen an den Wittelsbacher Ausgleichsfonds in München 1923«, der damals gegründeten Einrichtung, die Teil des Kompromisses der Trennung von Staats- und Hausvermögen war.[38] Aktenkundig tauchen die drei Positionen allerdings in einem nicht datierten, aber wohl nicht viel jüngeren »Nachtrag« auf. Dort sind sie mit einem handschriftlichen Zusatz »gehören dem WAF (§8 VI)« auf den Schriftsatz von 1923 bezogen.[39] Unter dem vermerkten Absatz des § 8 ist festgelegt, dass der Chef des Hauses Wittelsbach dem Ausgleichsfonds »die aus dem Nachlass des Prinzregenten Luitpold stammenden, dem damaligen Hausgutfideikomiss einverleibten Gegenstände (Widmungsgegenstände u. dergl.)« überträgt.

Das heißt, die 171 Glückwunschadressen sind seit 1923 Bestand des Wittelsbacher Ausgleichsfonds. Ob sie das Museum im Zuge dieser Zuweisung auch körperlich verließen, ist nicht sicher. Das im Januar 1927 erstellte »Verzeichnis der unter Eigentumsvorbehalt dem Bayer[ischen] Nationalmuseum zur Ausstellung überwiesenen Gegenstände«, das auf der Grundlage eines vom Finanzministerium beantragten Tauschs von Kunstobjekten angefertigt wurde, zählt sie unter dem Nachlass des Prinzregenten Luitpold wiederum als Widmungsgegen

stände an erster Stelle auf, gefolgt vom Winzerzug und dem Jagdanzug.[40] Zu diesem Zeitpunkt wurden sie dem Museum also definitiv als unbefristete Leihgaben mit dem Ziel der Präsentation übergeben. Während man die beiden letztgenannten Exponate im Zuge weiterer Verhandlungen 1929 an die Vermögensverwaltung des Kronprinzen Rupprecht abgab, werden die Glückwunschadressen bis heute im Bayerischen Nationalmuseum aufbewahrt, als Dauerleihgaben des Wittelsbacher Ausgleichsfonds.

Öffentlich ausgestellt wurden einige wenige Exemplare dieses umfangreichen Konvoluts allerdings erst auf der Ausstellung zur Prinzregentenzeit des Münchner Stadtmuseums 1988. Sie waren dort vorrangig als historische Dokumente präsentiert. Auch in unserer Schau, die etwa ein Fünftel des Gesamtbestands und vor allem die künstlerisch interessantesten Stücke zugänglich macht, erzählen sie als »glanzvolle Glückwünsche« von den Gepflogenheiten um 1900. Sie werfen ein farbiges Schlaglicht auf ihren berühmten Adressaten und die bravourösen Feierlichkeiten anlässlich seiner Jubiläen. Darüber hinaus werden sie jedoch ausdrücklich als hochrangige Arbeiten des blühenden Kunsthandwerks zwischen Historismus und Jugendstil präsentiert. Als Gattung folgen die Glückwunschadressen einer Konvention, auf konkrete Weise stellen sie dar, was der bereits eingangs zitierte Eichstätter Geistliche salbungsvoll in sinnbildhafte Verse goss: »Edelweiß und glühende Alpenrosen / Winden wir freudig / Um den schöngetriebenen Fuß des Kelches, / Den wir zum festlichen Weihegruße / Bieten in Ehrfurcht!«[41]

Anmerkungen

1 Lochner von Hüttenbach 1911, [S. 4]; freundlicher Hinweis von Eberhard von Lochner, Gauting, 16.03.2021. – Ferge = veraltet für Fährmann, Schiffer.

2 Albrecht 2003, S. 394–412.

3 Vgl. Braun-Jäppelt 1997, S. 37 f., 53, 151 f., 175.

4 Braun-Jäppelt 1997, S. 36.

5 Jahresbericht 1918, S. 8; Kammel 2017, S. 126.

6 Vgl. Schack-Simitzis 1988, S. 353 f.

7 Aukt.-Kat. München 2014, Lot 1053; Ausst.-Kat. Regensburg 2021, Nr. 43.

8 Vgl. Schickel 1988.

9 Ludwig 1986, S. 279–285; Schack-Simitzis 1988; Zacharias 1989; Jooss 2012.

10 Zit. nach Mann 2004, S. 222 f.

11 Zit. nach Mann 2004, S. 229.

12 Engels 1902, S. 17.

13 Fuchs 1936, S. 63.

14 Behn 1930, S. 684.

15 Wilson 2006, S. 62.

16 Burkhard 1932, S. 61.

17 Behn 1930, S. 683.

18 Vgl. Gockerell 2000.

19 Braun-Jäppelt, S. 40.

20 Braun-Jäppelt, S. 63 f., 67.

21 Inv.-Nr. PR 74.

22 Inv.-Nr. PR 76.

23 Inv.-Nr. PR 128.

24 Inv.-Nr. PR 72.

25 Neben den 164 Geburtstagsadressen rekurrieren sechs Adressen von Städten auf die 100-jährige Zugehörigkeit zu Bayern, ein Exemplar nimmt Bezug auf das 400. Jubiläum der griechisch-orthodoxen Gemeinde in München; vgl. Koch 2006, S. 479.

26 Schreiben der Vermögens-Administration Weiland Seiner Königlichen Hoheit des Prinzregenten Luitpold von Bayern an Justizminister von Thelemann, 11.3.1913, in: Bayerisches Hauptstaatsarchiv (BayHStA), Geheimes Hausarchiv (GHA), Justizbehörden Akte 50, Nr. 165. – Weit über 600 kunstgeschichtlich wenig interessante

Adressen befinden sich im Bestand der Königlichen Familienbibliothek, die vom Wittelsbacher Ausgleichsfonds verwaltet wird; freundliche Mitteilung von Andreas von Majewski per E-Mail vom 12.01.2021.

27 Brief Halm an Stegmann, 14.03.1913, in: Bayerisches Nationalmuseum (BNM), Dokumentation (Dok.) Akte (Nr.) 1322, Mappe 6.

28 Brief Thelemann an Stegmann, 3.4.1913, in: BNM, Dok. Nr. 1322, Mappe 6. – Inv.-Nr. 13/295, 13/296.

29 »Ludwig Prinz-Regent von Bayern. Aufstellung von Gegenständen a. d. Nachlasse Weiland Seiner Königl. Hoheit des Prinzregenten Luitpold v. Bayern, unter Vorbehalt des Eigentumsrechts 1913.«, in: BNM, Dok. Nr. 1322, Mappe 6.

30 Brief Thelemann an Stegmann, 3,4,1913, in: BNM, Dok. Nr. 1322, Mappe 6.

31 Brief Thelemann an Stegmann, 8.4.1913, in: BNM, Dok. Nr. 1322, Mappe 6.

32 Frachtbrief vom 13.4.1913, in: BNM, Dok. Nr. 1322, Mappe 6.

33 Brief Kultusministerium an die Direktion, 7.11.1921, in: BNM, Dok. Nr. 1322, Mappe 6.

34 Verzeichnis, Bl. 2, in: BNM, Dok. Nr. 1322, Mappe 6.

35 Brief Halm an Ministerialdirektor Dr. Mayer, 16.11.1921, in: BNM, Dok. Nr. 1322, Mappe 6.

36 Brief Halm an Dr. Neumeier, 27.5.1921, in: BNM, Dok. Nr. 1322, Mappe 7.

37 Siehe BNM, Dok. Nr. 1322, Mappe 7; vgl. Seelig 2006, S. 45 f.

38 »Die Auseinandersetzung zwischen dem Staate Bayern und dem vormaligen Königshaus. Überweisung von Gegenständen an den Wittelsbacher-Ausgleichsfonds in München 1923«, in: BNM, Dok. Nr. 1322, Mappe 9.

39 Nachtrag, in: BNM, Dok. Nr. 1322, Mappe 8.

40 »Verzeichnis der unter Eigentumsvorbehalt dem Bayr. Nationalmuseum zur Ausstellung überwiesenen Gegenstände« (12.1.1927), in: BNM, Dok. Nr. 1322, Mappe 12. Im »Verzeichnis …«, [S. 17], Punkt 5a, sind unter »Nachlaß S.K.H. des Prinzregenten Luitpold« sowohl die »Widmungsgegenstände«, das sind die Glückwunschadressen, als auch der »Winzerzug« und der »Jagdanzug« gelistet. Als Dauer der Leihgabe ist »ständig« vermerkt.

41 Lochner von Hüttenbach 1911 [S. 5].

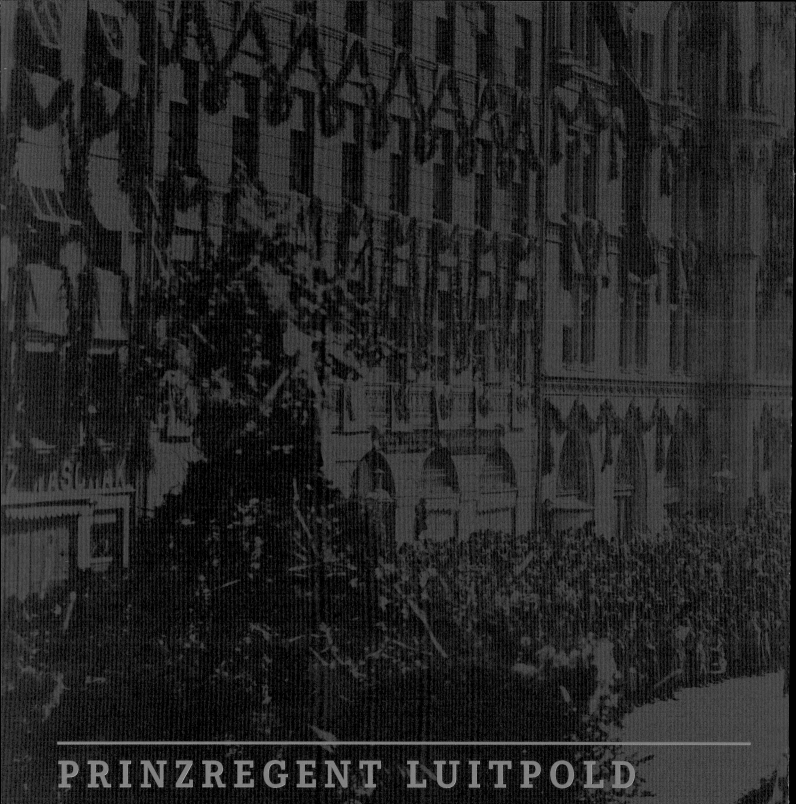

PRINZREGENT LUITPOLD

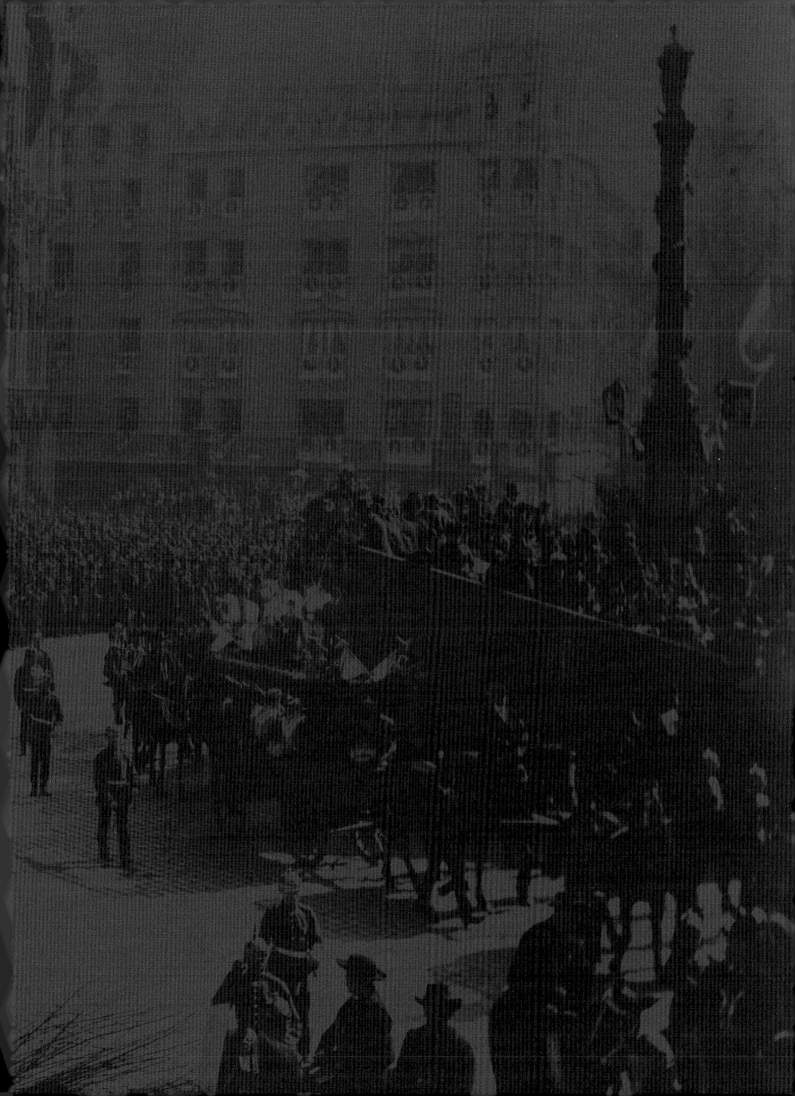

Katharina Weigand

I. Der Prinzregent
Luitpold als Landesvater

Hätte man die Zeitgenossen des Prinzen Luitpold an dessen Todestag, am 12. Dezember 1912, gefragt, ob man sich in Bayern dauerhaft an diesen Wittelsbacher erinnern würde, so hätte man sicherlich nur zustimmende Kommentare erhalten. Inzwischen, 200 Jahre nachdem er am 12. März 1821 in Würzburg das Licht der Welt erblickt hat (Abb. 1), darf man sich dessen zwar nicht mehr so sicher sein; doch immerhin wurde – selten genug in der Geschichte Bayerns widerfuhr einem Herrscher diese Ehre – eine ganze Epoche nach Prinz Luitpold benannt, die Prinzregentenzeit.

Dabei hatte lange Jahre nichts darauf hingedeutet, dass dieser nachgeborene Prinz des Hauses Wittelsbach auf irgendeine Weise einen höheren Bekanntheitsgrad erringen würde. Geboren wurde der spätere Regent als viertes der insgesamt acht Kinder des damaligen Kronprinzen Ludwig, des späteren Königs Ludwig I.[1] Zudem war Luitpold der dritte Sohn von Ludwig und seiner Gemahlin Therese – die Übernahme von Regierungsverantwortung schien daher mehr als unwahrscheinlich. Und tatsächlich folgte 1848 Luitpolds ältester Bruder als König Max II. dem Vater auf den bayerischen Thron.[2]

Über Kindheit und Jugend des späteren Prinzregenten wäre man gerne besser informiert, doch auch hier hat sich offensichtlich das Schicksal des Nachgeborenen ausgewirkt. Nur wenig ist aus dessen frühen Jahren überliefert. Außerdem wurde über Luitpold bisher noch keine ausführliche wissenschaftliche Biografie verfasst.[3] Doch immerhin weiß man, dass sich ab seinem siebten Lebensjahr vor allem Offiziere der Er-

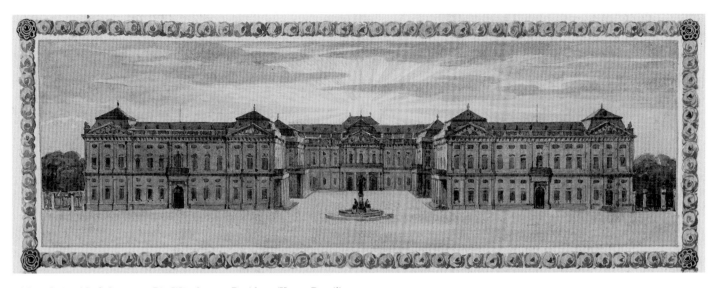

Abb. 1 Luitpolds Geburtsort: Die Würzburger Residenz (Kat. 2, Detail)

ziehung des jungen Prinzen annahmen. Vielleicht auch deswegen – und weil nachgeborenen männlichen Mitgliedern des Königshauses kaum andere Betätigungsfelder offenstanden – hat sich Luitpold später selbst für eine militärische Laufbahn entschieden. Andere auffallende Begabungen hat er als Kind und Jugendlicher offensichtlich nicht gezeigt, aber zumindest lobten seine Lehrer, zu denen u. a. der Naturphilosoph Gotthilf Heinrich Schubert, der Germanist und Turner Hans Ferdinand Maßmann, der Maler und Zeichner Domenico Quaglio und der spätere Bischof von Eichstätt, Georg Oettl, gehörten, die Leistungen des Prinzen in praktischer Mathematik, beim Zeichnen und bei sportlichen Aktivitäten.

Selbst hinsichtlich der Gemütslage und der Charaktereigenschaften des jungen Luitpold hat man wenig Kenntnisse, doch ist ein Geburtstagsschreiben des Vaters an seinen Sohn diesbezüglich recht aufschlussreich. So schrieb Ludwig I. 1843: »Zwei und zwanzig Jahre sind Dir schon geworden, noch niemals hast Du die Eltern gekränkt, Freude bereitend allein.«[4] Diese Worte sagen genau genommen, dass Luitpold offensichtlich ein nachgiebiger und keinesfalls schwieriger Mensch gewesen sein dürfte, wobei er anscheinend auch kein Problem darin sah, sich seinem autokratischen Vater unterzuordnen.

Beim Militär machte Luitpold anschließend Karriere; dabei hatte er sich eine für Angehörige regierender Häuser, ja für den Adel allgemein untypische Truppengattung ausgesucht, die Artillerie (Abb. 2). 1828, im Alter von sieben Jahren, wählte ihn die Münchner Landwehrartillerie zu ihrem Hauptmann,

mit 14 Jahren erhielt er das Hauptmannspatent und mit 18 das Kommando des Ersten Bayerischen Artillerieregiments. Nach weiteren Stationen der militärischen Laufbahn wurde Prinz Luitpold schließlich 1869 – es regierte in Bayern bereits König Ludwig II.,[5] der älteste Sohn von Luitpolds 1864 verstorbenem Bruder Max – zum Generalinspekteur des bayerischen Heeres ernannt. Nach langen Jahren des Friedens, in denen die bayerische Armee nicht gefordert, aber auch nicht zeitgemäß ausgestattet wurde, dürften der Feldzug von 1866 sowie der Krieg von 1870/1871 besonders einschneidende Erlebnisse für Prinz Luitpold gewesen sein. 1866 wurde das mit Österreich verbündete Bayern von Preußen empfindlich geschlagen; während des Deutsch-Französischen Krieges gegen Frankreich gehörte die bayerische Armee, nun an der Seite Preußens, dann allerdings zu den Siegern. Da Luitpold 1870/1871 seinen Dienst jedoch nicht bei der kämpfenden Truppe, sondern im Großen Hauptquartier versah, hatte er Anfang Dezember 1870 die für ihn sicherlich nicht einfache Aufgabe zu erfüllen, dem preußischen König Wilhelm I. den sogenannten Kaiserbrief zu überreichen, mit dem Ludwig II. – auf Betreiben Bismarcks – Wilhelm die deutsche Kaiserkrone antrug.

Abgesehen von diesen beiden Feldzügen verlief das Leben des Prinzen Luitpold lange Zeit eher unspektakulär. In jungen Jahren schickte man ihn auf Reisen, wo er in Italien seine spätere Gemahlin kennenlernte, Erzherzogin Auguste Ferdinande, Tochter des Großherzogs Leopold II. von Toskana. Am 15. April 1844 fand in Florenz die Hochzeit statt (Abb. 3a, b). Auffallend

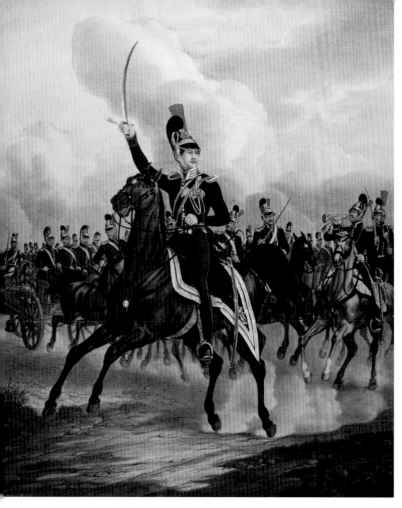

Abb. 2 Luitpold Koeniglich. Prinz von Bayern als Oberst und Inhaber des 1. Artillerie-Regiments in Parade-Uniform. Hinter ihm eine berittene Abteilung seines Regiments im Trab, Altkolorierte Lithografie, Gustav Kraus, 1840

ist freilich, wie wenig Ehrgeiz und vor allem wie wenig politische Ambitionen dieser Wittelsbacher an den Tag legte, während Auguste offensichtlich aus einem anderen Holz geschnitzt war. Denn als 1845 dem damaligen bayerischen Kronprinzenpaar, Max und Marie, endlich der lang ersehnte Sohn, der spätere König Ludwig II., geboren wurde, soll sie zu ihrem eigenen Erstgeborenen folgendes gesagt haben: »So [...], bisher warst Du etwas, jetzt bist Du nichts mehr!«[6] Bis zur Geburt Ludwigs II. hatte tatsächlich Augustes ältester Sohn nach seinem Vater Luitpold den nächsten Platz in der bayerischen Thronfolge innegehabt. So lebten Luitpold und seine Familie ein eher ruhiges und zurückgezogenes Leben, wobei der Prinz vor allem Kontakte zu Künstlern und Wissenschaftlern pflegte. Und obwohl Luitpold seit seiner Volljährigkeit im Landtag, in der Kammer der Reichsräte, saß, ja obwohl er einen Sitz im Staatsrat innehatte, konnte der Historiker Karl Theodor von Heigel in seinem Nachruf auf Luitpold im Jahre 1912 hervorheben, dass der Name des Prinzen vor 1886 in der Öffentlichkeit kaum genannt worden war.[7] Lediglich während der Lola Montez-Affaire 1848 zog Luitpold mehr Aufmerksamkeit auf sich, als er –

wenn auch vergeblich – versuchte, zwischen dem König und den aufgebrachten Münchner Bürgern zu vermitteln.[8]

Vielleicht trug zu dieser ausgeprägten Zurückhaltung bei, dass der Prinz eben nicht auf die Rolle eines regierenden Monarchen vorbereitet worden war. Und selbst wenn Ludwig I. dem Erzieher seines Nachgeborenen eingeschärft hatte, zum »Soldaten soll sich mein Sohn Luitpold bilden, aber auch dass er Herrscher sein kann, in Fülle des Wortes. Gottes Fügung kennt niemand; auch mein Vater wurde, ein Nachgeborener, König«,[9] so gestaltete sich Luitpolds Erziehung eben doch anders als die des Kronprinzen. Außerdem scheute der jüngere Bruder von Max offensichtlich schon damals – und nicht erst 1886 – vor Veränderungen zurück, die sein Leben schwieriger und unübersichtlicher machen mussten, die ihn mehr beanspruchen und ihn vor allem mit größerer Verantwortung konfrontieren würden. Unübersehbar hielt sich Luitpold auch in den folgenden Jahren von politischen Angelegenheiten fern. Das hieß freilich nicht, dass er nicht für das Königshaus aktiv gewesen wäre, denn repräsentative Aufgaben – zuerst für seinen häufig kränkelnden Bruder, König Max II., dann gleichermaßen für seinen Neffen, Ludwig II. – übernahm Prinz Luitpold immer wieder.

Von daher musste Luitpold die Situation des Jahres 1886 besonders unangenehm gewesen sein. Seit längerer Zeit hatte sich damals abgezeichnet, dass Ludwig II. irgendwann nicht mehr in der Lage sein würde, den Verbindlichkeiten nachzukommen, die er zur Finanzierung seiner opulenten Schlossbauten eingegangen war. Doch der bayerische Monarch lehnte alle ihm von seinen Ministern unterbreiteten Sparmaßnahmen rundweg ab, ja er versuchte stattdessen, neue Kredite aufzutreiben, selbst bei zweifelhaften Geldgebern. Gleichwohl zögerte Luitpold, auch wenn ihm der Lebenswandel seines Neffen missfiel, dem Drängen des Ministerratsvorsitzenden und Kultusministers, Johann von Lutz, nachzugeben, der Ludwig II. für regierungsunfähig erklären wollte.[10] Erneut dürfte 1886 die Scheu des Prinzen vor politischer Verantwortung eine Rolle gespielt haben. Dazu kam freilich seine legitimistische Grundhaltung, seine Auffassung von der einzigartigen Stellung des Monarchen, wonach die Absetzung eines Herrschers von Gottes Gnaden gegen dessen Willen prinzipiell nicht vorstellbar war.

Erst das Drängen von Lutz, der unübersehbare Schäden für das System der konstitutionellen Monarchie heraufbeschwor, wenn der König eine neue, ihm vom Landtag als Preis für die so erkaufte Zustimmung zur Schuldentilgung aufgezwungene Regierung berufen oder wenn Ludwig II. gar gepfändet werden würde, bewirkte einen Meinungsumschwung bei Prinz Luitpold. Als schließlich der Münchner Psychiater Bernhard von Gudden[11] König Ludwig II. nicht nur rundweg für geisteskrank

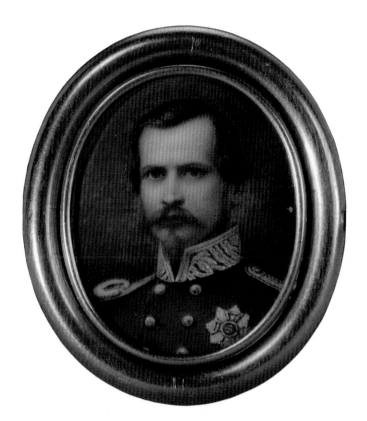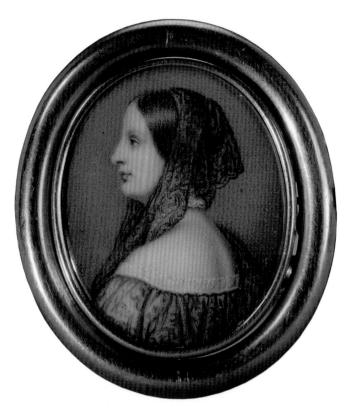

Abb. 3a, b Porträts des jungen Luitpold und seiner Gemahlin Auguste Ferdinande, Armbandmedaillons, um 1845. München, Bayerisches Nationalmuseum

erklärte, sondern außerdem bereit war, ein umfassendes medizinisches Gutachten als rechtliche Grundlage für die Erklärung der Regierungsunfähigkeit zu erstellen – wenngleich ein solches Gutachten in den einschlägigen Verfassungsbestimmungen gar nicht erwähnt wurde –, stimmte Luitpold widerstrebend einem solchen Verfahren zu.[12] Anschließend ging alles ganz schnell: Am 8. Juni lieferte von Gudden sein Gutachten ab; am selben Tag verständigte Prinz Luitpold den Deutschen und den Österreichischen Kaiser sowie weitere Herrscher davon, dass die Einsetzung einer Regentschaft in Bayern in Kürze vollzogen werde. Einen Tag später wurde in einer Konferenz der bayerischen Minister, an der auch der künftige Regent teilnahm, die Regierungsunfähigkeit Ludwigs II. offiziell festgestellt, und Luitpold übernahm unter Vorbehalt – der bayerische Landtag musste noch zustimmen – sein neues Amt; am 10. Juni 1886 wurde die Einsetzung der Regentschaft in Bayern amtlich verkündet. Ganz offiziell war Prinz Luitpold nun des Königreichs Bayern »Verweser«.

Es wurde schon angedeutet, dass der Prinzregent bei seinem Tode im Jahre 1912 in Bayern tief verehrt wurde. Ganz anders hatte sich freilich die Stimmung in großen Teilen des Königreichs dargestellt, als der Prinz 1886 die Regentschaft für Ludwig II. angetreten hatte. Von den Legitimisten wurde Luit-

pold vorgeworfen, aus Ehrgeiz und Machtgier sowie aus eigenem Antrieb für die Absetzung des Königs gesorgt zu haben. Gleichermaßen wurde kritisiert, dass das von Minister Lutz angeforderte ärztliche Gutachten über den Geisteszustand des bayerischen Monarchen nur anhand von Zeugenaussagen und Schriftstücken von der Hand des Königs abgefasst worden war, nicht aber infolge einer eingehenden persönlichen Untersuchung – der sich Ludwig II. sicherlich niemals freiwillig unterzogen hätte. Für Empörung sorgten darüber hinaus die Umstände der Gefangennahme des Königs und seiner gewaltsamen Verbringung nach Schloss Berg. Dazu kam noch, dass Ludwig II. vor allem im katholischen Altbayern, ganz besonders bei der bäuerlichen Bevölkerung, durchaus beliebt war. Seine seltsame Lebensweise und seine Entrücktheit machten ihn in deren Augen offensichtlich zu einem wahren Monarchen, der eben nicht zum Anfassen, der eben nicht wie jedermann war. Und zuletzt kam noch hinzu, dass sich viele katholische Altbayern mit Ludwig II. gleichsam identifizierten, sie sahen ihn – wie sich selbst – als Opfer der Reichsgründung von 1871.

Drei Tage nach der amtlichen Bekanntmachung aber geschah die eigentliche Katastrophe in Verbindung mit Luitpolds Regentschaftsübernahme, als nämlich am 13. Juni 1886 Lud-

Abb. 4 Landeshuldigung. Jubiläumskarte zum 90. Geburtstag des Prinzregenten, Autotypie, Fritz Bergen, 1911. Verlag Ottmar Zieher, München (Regentenkarte Nr. 34)

wig II. zusammen mit seinem Arzt im Starnberger See den Tod fand. Dem Prinzen war offensichtlich die Tragweite dieses Ereignisses sofort bewusst, denn – nach Aussage von Ferdinand von Miller – soll Luitpold unter Tränen ausgerufen haben: »Man wird sagen, ich sei der Mörder.«[13] Es wurden schließlich sogar zahlreiche Zeitungen in Bayern beschlagnahmt, weil man fürchtete, die darin abgedruckten Berichte, die den Tod Lud-

wigs II. teils kaum verhüllt in die Nähe eines Mordes rückten, könnten zu einer offenen Volkserhebung führen. Und tatsächlich sei im Umkreis von Füssen, so meldeten die dortigen Behörden, das Landvolk knapp vor einem Aufstand gestanden.

Erstaunlich ist jedoch, wie rasch und mit welcher Intensität sich die Stimmung in Bayern bald danach wieder drehte, nun zugunsten des Regenten. Bereits 1891, zu Luitpolds 70. Geburtstag (Abb. 4), spätestens aber 1901 und besonders augenfällig dann 1911, als Luitpold das Alter von 90 Jahren erreichte, wurde er allgemein gelobt und besungen als »Vater des Vaterlands«, als »edler Fürstengreis«, als »Segen seines Hauses«, als »edler Wittelsbacher« oder ganz schlicht als »Vater Luitpold«. Damit drängt sich die Frage auf, wie es dem Prinzen Luitpold gelingen konnte, die Ereignisse des Jahres 1886 in so kurzer Zeit wieder vergessen zu machen.

Freilich war es nicht allen bayerischen Untertanen in den Sinn gekommen, einen Aufstand gegen Luitpold anzuzetteln. In bürgerlichen, in gebildeten Kreisen war zuvor durchaus Kritik am Verhalten König Ludwigs geübt worden. Außerdem billigten beide Kammern des Landtags Ende Juni 1886 ohne Umschweife das bei der Übernahme der Regentschaft angewandte Verfahren. Prinz Luitpold konnte daraufhin am 28. Juni seinen Regenteneid auf die Verfassung schwören – die Regentschaft bestand nun für den kranken und ebenfalls regierungsunfähigen König Otto, den Bruder Ludwigs II.[14] Darüber hinaus hatte man in Bayern vor 1886 teilweise kaum mehr wahrgenommen, dass es überhaupt noch einen König gab, denn dieser zeigte sich seinen Untertanen nie, er reiste nicht zu ihnen, er nahm keinen erkennbaren Anteil an den Geschehnissen im Lande. So musste es nach Luitpolds Übernahme der Regentschaft im Interesse sowohl des Regenten als auch des Ministeriums liegen, neue Maßstäbe zu setzen. Das hieß, der Prinzregent sollte – als oberste Spitze des Königreiches – zum einen wieder sichtbar werden, den Untertanen also in Erinnerung rufen, dass es eine solche Staatsspitze tatsächlich noch gab. Zum anderen galt es, den Prinzen Luitpold dem bayerischen Volk auf eine Art und Weise zu präsentieren, die mithalf, Ludwig II. und die Umstände seiner Entmachtung rasch vergessen zu lassen. Mehrere Faktoren trugen schließlich dazu bei, dass genau dies gelang – trotz der 1886 so hoch gegangenen Emotionen und Aversionen.[15]

Dazu gehörte Luitpolds Bereitschaft, sich dem bayerischen Volk zu zeigen, und, trotz aller Anfeindungen, damit auch überaus rasch zu beginnen. Bereits kurze Zeit nach der bayerischen »Königskatastrophe« begab sich der Prinzregent auf ausgedehnte Reisen durch das Königreich. Und beim Münchner Oktoberfest von 1886 war Luitpold – wie von nun an jedes Jahr – nicht nur zur Stelle, sondern er verteilte eigenhändig

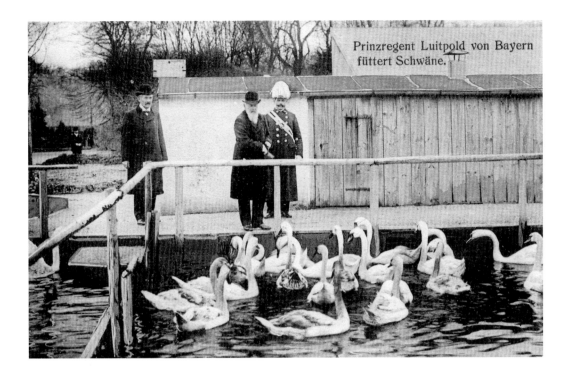

Abb. 5 Der Prinzregent beim
Schwänefüttern. Postkarte,
um 1907. München, Bayerisches
Nationalmuseum

Preise, er gratulierte und feierte zusammen mit dem bayerischen Volk. Bei all solchen Anlässen – bei Begrüßungen durch Bürgermeister, bei der Ankunft auf geschmückten Bahnhöfen, beim geduldigen Anhören von Huldigungs- und Preisgedichten durch Scharen weißgekleideter Ehrenjungfrauen, bei Denkmalenthüllungen und feierlichen, ihm zu Ehren ausgerichteten Festmählern[16] – kamen Luitpold darüber hinaus einige seiner Charaktereigenschaften zugute, über die er freilich nicht erst seit dem Antritt der Regentschaft verfügte: sein ausgeprägtes Pflichtbewusstsein, eine gewisse Leutseligkeit, das Bedürfnis, denen zu helfen, die unverschuldet in Not geraten waren, die Gabe, bei seinen Untertanen den richtigen Ton zu treffen, ein gerüttelt Maß an Geduld und seine, vor allem den eigenen Lebensstil betreffende Schlichtheit. Sogar rein persönliche Eigentümlichkeiten, die vielfach in Anekdoten überliefert wurden, taugten bald schon zur Beförderung der Anhänglichkeit an den Regenten: vom Enten- und Schwänefüttern (Abb. 5) bis zu seinem Bedürfnis schwimmen zu gehen, wann immer es möglich war, selbst wenn dafür im Winter – angeblich – das Eis auf den Kanälen im Park von Nymphenburg aufgehackt werden musste. Daneben verfügte Prinz Luitpold aber gleichzeitig über ein sicheres Empfinden für seine eigene hohe Stellung und die seines königlichen Hauses, ein Empfinden, das ihn gleichermaßen unbeirrbar am strengen spanischen Hofzeremoniell festhalten ließ.

Ein besonders wichtiger Faktor von Luitpolds rasch wachsender Popularität musste hingegen gar nicht groß inszeniert

werden: sein Alter. Dieses allein konnte schon als Synonym für Weisheit und Milde gelten; da sich der Prinz jedoch bis ins hohe Alter seine straffe militärische Haltung bewahrte, umgab ihn außerdem eine Aura ungekünstelter Autorität. So strahlte er in doppelter Weise Tradition und Stabilität aus, in steigendem Maße von Jahr zu Jahr. Schließlich versinnbildlichte er schon aufgrund seiner langen Regentenzeit Kontinuität. Er war gleichsam die lebendige Verkörperung der vielleicht tatsächlich so verstandenen guten alten Zeit und damit ein wohltuendes Kontrastprogramm gegen die stürmischen gesellschaftlichen und politischen Veränderungen um die Jahrhundertwende, gegen die wachsende Undurchschaubarkeit der Verhältnisse – man denke nur an den Kulturkampf und die Integration Bayerns ins Kaiserreich, an die Streitigkeiten um die Fortentwicklung der bayerischen Verfassung und den Aufstieg der Sozialdemokratie, an technische Errungenschaften und rasche gesellschaftliche Veränderungen: ein alter Monarch also als Heilmittel, als Palliativ gegen die Probleme der durchbrechenden Moderne. Weitere Sympathien dürfte ihm darüber hinaus der Umstand beschert haben, dass Luitpold bis an sein Lebensende den Titel »Regent« beibehielt und es strikt ablehnte, sich zum König ausrufen zu lassen, gerade angesichts der Tatsache, dass König Otto erst 1916 sterben sollte.

Das Bild, das sich seine bayerischen Untertanen von Luitpold machten, kannte weitere, eher politische Facetten, und dies trotz des unverkennbaren Umstandes, dass er ein im Grunde unpolitischer Mensch war. So wollte man in ihm den

energischen Verteidiger der bayerischen Sonderstellung im Verfassungsgefüge des Deutschen Kaiserreichs sehen. Schaut man jedoch genauer hin, ist unübersehbar, wie der Prinzregent die fortschreitende Integration Bayerns ins Reich durchaus tolerierte, vielleicht sogar akzeptierte, und nur gewissen Zentralisierungstendenzen im militärischen Bereich verschiedentlich Widerstand entgegensetzte. In ähnlich verklärender Weise dichtete man dem Regenten das positive Image der innenpolitischen Unparteilichkeit an. Doch schon allein beim Thema Kulturkampf zeigt sich, dass Luitpold eben nicht gänzlich unparteiisch agierte, so etwa als er den liberalen Kultusminister Lutz – einen harten Kulturkämpfer – 1886 im Amt beließ. Aber da Luitpold gleichzeitig Jahr für Jahr bei der Münchner Fronleichnamsprozession gut sichtbar hinter dem Baldachin schritt, nahmen ihm die bayerischen Katholiken sein Festhalten an Lutz nicht übel.

Als letzten und nur auf den ersten Blick peripheren Faktor im Zusammenhang mit der Aufgabe, nach 1886 die Sympathien des bayerischen Volkes für das Haus Wittelsbach wiederzugewinnen oder gar zu steigern, muss man Prinzregent Luitpolds Begeisterung für die Jagd nennen (Abb. 6). Zwar entdeckte der Prinz diese Leidenschaft keineswegs erst nach 1886, aber nun

trug sie dazu bei, ihn erneut in den verschiedensten Teilen Bayerns für seine Untertanen sichtbar, präsent werden zu lassen. Unzählige Jagdanekdoten halfen fortan dabei, allen Bayern Kenntnisse nicht nur über Luitpolds einfache Lebensart, sondern auch über seinen unkomplizierten Umgang mit Menschen aus allen Bevölkerungsschichten zu vermitteln. Besagte Anekdoten handeln von Unmengen vom Regenten verschenkten Zigarren; von Almerinnen, die Luitpold ungeniert duzten, was den Regenten nicht zu stören schien; von Jägern, die den Regenten als ihresgleichen betrachten, sowie von Luitpolds einfacher Jagdkleidung, der sprichwörtlichen »schiachen Joppn«, der kurzen »Lederhosn« sowie vom Hut mit Gamsbart.[17]

Ziemlich sicher darf man davon ausgehen, dass nicht Luitpold selbst die planbaren Teile dieses Programms zur Wiederbelebung der Bande zwischen dem Hause Wittelsbach und seinen Untertanen entwarf. Dazu hatte er zu wenig eigenes politisches Interesse, dazu fehlte es ihm an Eigeninitiative, vielleicht auch an Fantasie. Es ist also eher anzunehmen, dass solche Vorschläge vonseiten des Ministeriums oder seiner engsten politischen Berater, der jeweiligen Chefs der Geheimkanzlei, kamen. Doch konnten sich seine Ratgeber sicher sein, der Regent würde die diesbezüglichen Empfehlungen annehmen, er

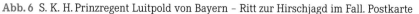

Abb. 6 S. K. H. Prinzregent Luitpold von Bayern – Ritt zur Hirschjagd im Fall. Postkarte

Abb. 7 München, Luitpoldpark von der Südseite. Fotografie, München, um 1915. München, Stadtarchiv

würde dieses Programm, das auch und vor allem zur Hebung der anfangs angeschlagenen eigenen Popularität beitragen konnte, nicht nur innerlich befürworten, sondern es sogar mit zähem Pflichtgefühl tragen und umsetzen. Und die diesbezüglichen Hoffnungen haben sich schließlich, zumindest was Luitpolds Person anbelangt, verwirklicht. Gerade die führenden gesellschaftlichen Schichten, daneben aber gleichermaßen viele einfache Leute, liebten und verehrten ihn schließlich ganz aufrichtig, ja teilweise naiv, ihren »Vater Luitpold«.

Große und ungeheuchelte Trauer überzog daher das Königreich, als Luitpold, der »Vater des Vaterlands«, am 12. Dezember 1912 sanft entschlief. Man dankte ihm für sein aufrichtiges, fleißiges, wenngleich im Grunde doch recht unpolitisches Wirken für Bayern; man dankte ihm sogar für Dinge, die gar nicht in seiner persönlichen Verantwortung gelegen hatten. Nur zwei Jahre später begann ein mörderischer Krieg, Europa mit seinem Schrecken zu überziehen. Was lag da näher, als voll wehmütiger Erinnerung die friedlichen und wirtschaftlich prosperierenden Jahre von 1886 bis 1912 zu Ehren Luitpolds die »Prinzregentenzeit« zu nennen.

Anmerkungen

1 Zu Ludwig I. vgl. Gollwitzer 1987; Murr 2012.

2 Zu Max II. fehlt eine moderne Biografie, vgl. daher Müller 1988.

3 Im Grunde gibt es keine umfassende wissenschaftliche Biografie. Vgl. Schrott 1962 und neuerdings März 2021. Hinsichtlich der Zeit der Regentschaft vgl. dagegen Möckl 1972; Albrecht 2003; Körner 1977; Ausst.-Kat. München 1988. Vgl. auch Weigand 2006.

4 Zit. nach Schrott 1962, S. 22.

5 Zu Ludwig II. vgl. Hilmes 2013; Rumschöttel 2011; Hüttl 2000.

6 Zit. nach Schrott 1962, S. 27.

7 Vgl. Heigel 1916, S. 129.

8 Zur Lola Montez-Affaire und den revolutionären Unruhen vgl. Weigand 2019.

9 Zit. nach Schrott 1962, S. 14.

10 Vgl. Grasser 1967.

11 Vgl. Hippius / Steinberg 2007.

12 Vgl. Immler 2011.1; Immler 2011.2.

13 Zit. nach Schrott 1962, S. 101.

14 Zu König Otto vgl. Schweiggert 2015; Schlim 2016.

15 Vgl. hierzu Weigand 2006.

16 Vgl. hierzu u. a. Weigand 2020.

17 Vgl. Rattelmüller 1971.2.

1

Prinzregent Luitpold von Bayern

Friedrich August von Kaulbach (1850–1920) ·
München, 1900 · Öl auf Leinwand · H. (ohne
Rahmen) 131,5 cm; B. (ohne Rahmen) 106 cm
München, Bayerisches Nationalmuseum,
Inv.-Nr. NN 2066
Lit.: Ausst.-Kat. München 1900, S. 53, Nr. 471a;
Rosenberg 1900, S. 108, Abb. 102; Mus.-Kat.
München 1908, S. 149, Nr. 478; Zimmermanns
1980, S. 105, 160; Aukt.-Kat. München 2014,
Nr. 1052; Aukt.-Kat. München 2019, Nr. 4460.

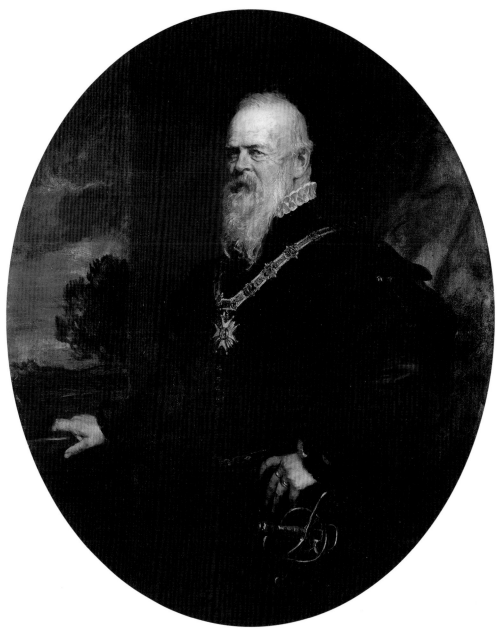

Kat. 1

Die repräsentative, von Friedrich August
von Kaulbach im Halbprofil angelegte
Dreiviertelfigur zeigt den Prinzregenten
in straffer, majestätischer Haltung nach
links gewandt. Sie präsentiert ihn als
Großmeister des Hubertusordens, einer
im 15. Jahrhundert gegründeten welt-
lichen Ritterkorporation, die die Wittels-
bacher zu ihrem Hausorden erkoren. Die
von der spanischen Hoftracht inspirierte
Kleiderordnung dieser Gemeinschaft ver-
leiht der Gestalt des Porträtierten mit
einem historischen Erscheinungsbild
das Image des uneingeschränkten Herr-
schers. Auf seiner Brust prangt die gol-
dene Collane mit dem Malteserkreuz. Die
linke Hand oberhalb des Degengriffs in
die Taille gestemmt, mustert er sein Ge-
genüber streng von oben. Während seine
rechte Hand souverän auf einer Brüstung
ruht, zieht der sich darüber öffnende
Fensterausschnitt den Blick des Betrach-
ters in eine dramatisch inszenierte Land-
schaft mit wolkenverhangenem Himmel,
die dem Bildnis eine pathetische Stim-
mung verleiht. Wie der bewegte Vorhang
hinter dem Rücken Luitpolds gehört sie
zu den künstlerischen Mitteln, mit denen
der Maler seinem Modell einen ebenso
strengen wie vornehmen Habitus
schenkte und das in großartiger Fein-
malerei geschilderte Antlitz des Greises
glanzvoll aus dem Dunkel hebt.

Der Prinzregent, der sich mehrfach
von Kaulbach porträtieren ließ, bedachte
den seinerzeit vor allem für seine deko-
rativen Bildnisse bewunderten Münch-
ner Künstler mindestens zwei Mal mit
besonderen Zeichen seiner hohen Wert-
schätzung: 1885 hatte er ihm den persön-
lichen Adel verliehen, und 1906 sollte er
ihm die Goldene Prinzregent Luitpold-
Medaille überreichen, die erst im Jahr

zuvor als Verdienst- und Gedenkmedaille
von ihm gestiftet worden war.

Eine in der 1900 edierten Monografie
Adolf Rosenbergs abgedruckte Aufnahme
zeigt das noch ungerahmte, auf einer
Staffelei präsentierte Ovalbildnis des
Prinzregenten zwischen dem lebensgro-
ßen Porträt der deutschen Kaiserin und
einer Personifikation der Musik im Ate-
lier der von Gabriel von Seidl (1848–1913)

1888 errichteten Villa des Meisters nahe des Englischen Gartens. Das heute von einer einfachen Wulstleiste eingefasste Stück schmückte danach den in seinem Entstehungsjahr vollendeten und von Luitpold eingeweihten Neubau des Bayerischen Nationalmuseums ursprünglich in einer pompösen, im Stil der Renaissance gestalteten Rahmenarchitektur. Es bezeugt seinen Schöpfer als versierten Vertreter eines brillanten Pinselduktus, als Meister der Charaktererfassung und Bewunderer der italienischen Spätrenaissance, insbesondere intimen Kenner der Malerei Tizians (1488/90–1576). Bildaufbau und Kolorit sind der Malkunst der transalpinen Renaissance entlehnt und orientieren sich offensichtlich in einigen Zügen speziell am Porträt Kaiser Karls V. (1500–1558). Das von dem venezianischen Virtuosen 1548 geschaffene Werk befand sich damals bereits in der Alten Pinakothek und war Kaulbach wie der gesamte Bestand dieser fulminanten Münchner Gemäldegalerie bestens bekannt. Offenkundig rief die repräsentative Bildfindung unmittelbar solche Begeisterung hervor, dass mindestens zwei Wiederholungen bei Kaulbach beauftragt wurden. Eine gleichgroße, vermutlich 1903 geschaffene Replik, die lange Zeit den Speisesaal des von Prinz Leopold (1846–1930) – einem der Söhne des Prinzregenten – bewohnten Palais in Schwabing zierte, tauchte 2014 im Münchner Kunsthandel auf. Eine geringfügig kleinere, sowohl signierte als auch auf das Jahr 1900 datierte Version lief 2019 am selben Ort durch den Auktionshandel. Die Vorstudie des Porträts befindet sich in der Kaulbachvilla in Ohlstadt, dem einstigen Sommerhaus des Künstlers.　　**FMK**

2

»Geburts- und Taufurkunde« des Kath. Pfarramtes St. Peter und Paul Würzburg/Aschaffenburg zum 90. Geburtstag

Würzburg, 1911 · Franz Xaver Vierheilig (1866–1919): Lederarbeiten (geprägt) · Adalbert Hock (1866–1949): Malerei (signiert) · Einband: Weißes Schweinsleder (vergoldet) über Holz, weißes Gewebe, vergoldete Messingbeschläge · Adresse: Aquarellfarben, Pudergold, Papiersiegel auf Karton · H. 42,1 cm; B. 34,3 cm; T. 3 cm
München, Bayerisches Nationalmuseum, Inv.-Nr. PR 139
Lit.: unveröffentlicht. – Freisen 1916, S. 81; Wehner 1992, S. 160; Immler 2006; Baum 2007, S. 175; Kummer 2007, S. 858 f.; Ullrich 2009, S. 21. – GHA No. 5506, 5507; RGBl. 1875, S. 23.

Die Glückwunschadresse als fiktive »Taufurkunde« basiert auf authetischen Daten. Sie lässt sich in der Art eines Triptychons, bestehend aus einem Mittel- und zwei halb so breiten Seitenteilen, auf- und zuklappen. In geöffnetem Zustand steht über dem Textfeld die gemalte Vedute der Würzburger Residenz mit Ehrenhof, darunter eine Ansicht Würzburgs vom östlichen Ufer über die Alte Mainbrücke auf die Marienfeste. Die linke Innenseite des Deckels zeigt die Pfarrkirche St. Peter und Paul, auf dem rechten Flügel den Würzburger Kiliansbrunnen.

Die Besonderheit dieser Adresse besteht aus der Klappkonstruktion mit zwei Flügeln und einem spezifischen Schließmechanismus. Als Grundlage dienen 3 mm starke Holztafeln, auf deren Rändern dünne Profilleisten aufgeleimt wurden. Durch eine geringe Überlappung der Seitenflügel lässt sich das Triptychon dicht zusammenklappen. Mit insgesamt sechs alaungefärbten Schweinslederstücke sind die Bretter kaschiert. Die größten Stücke mit den Maximalmaßen von

50 × 24 cm fanden bei den Flügeln Verwendung. Für die äußere Gestaltung sind dem Leder feine Linien in Gold aufgedruckt. Der Schließmechanismus zeichnet sich durch drei horizontale Lederbänder aus, die mit hohlgeprägten, galvanisch vergoldeten Rosetten am rechten Flügel befestigt sind und durch Druckknöpfe am linken Flügel geschlossen werden. Die Ausgestaltung im Inneren erfolgte in klassischer Aquarelltechnik auf drei, in den Einband geklebte Kartonblätter, zwei schmale für die Flügel, ein breiteres im Zentrum. Die Komposition legte der Maler Adalbert Hock mit feinen Bleistiftstrichen an, die an der Blumenrahmung und architektonischen Elementen noch gut sichtbar sind. Der Farbauftrag erfolgte in stark variierenden Schichtstärken, wobei auch der weiße Bildträger – beispielsweise für die Wolken – unbemalt stehenbleiben konnte. Mit dem Pinsel aufgetragenes Pudergold akzentuierte abschließend Konturen, Ornamente, Wappen sowie Schrift. Bezeichnenderweise erhielten die in realistischer Malweise ausgeführten Veduten keine Goldzierde. Zu erwähnen ist ein aufgeklebtes Papiersiegel: In das ausgestanzte Blütenmotiv wurden die Inschrift und das Siegel mittels Stempel eingedrückt.　　**DK**

In gedruckten Majuskeln wird die Geburt Luitpolds »AM 12. MÄRZ 1821 MORGENS ½ 2 UHR IN DER KGL. RESIDENZ ZU WÜRZBURG« und seine Taufe »AM GLEICHEN TAGE ABENDS ½ 7 UHR EBENDA IM WEISSEN SAALE« beurkundet. Unterzeichnet wurde das mit einem Oblatensiegel versehene Dokument von Pfarrer Dr. theol. Leopold Ackermann aus der Pfarrei St. Peter und Paul, die seit 1840 die Betreuung der Hofkirche der Würzburger Residenz innehatte.

Die fein aquarellierten Veduten sollten den Prinzregenten an seinen Geburtsort erinnern. Den 1894 enthüllten,

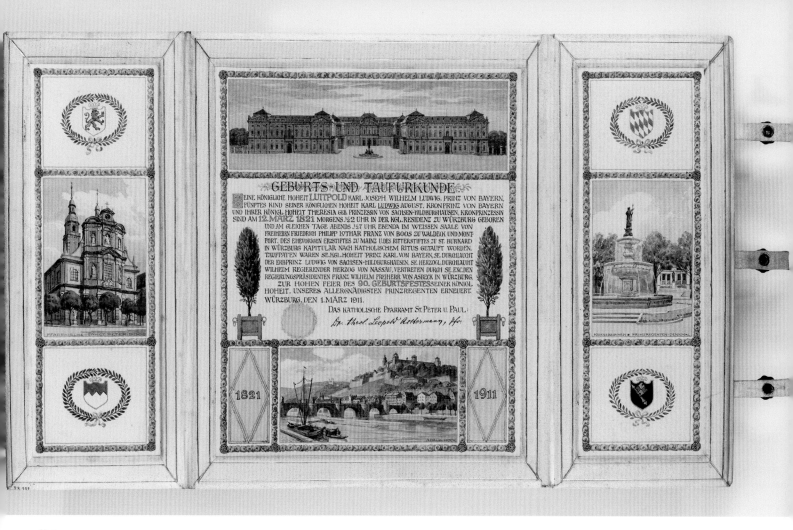

Kat. 2

ehemals nach ihm benannte Frankonia-
brunnen des Residenzplatzes (Entwurf:
Gabriel von Seidl, Bronzefiguren: Ferdi-
nand von Miller d. J.) hatte der Kreis Un-
terfranken und Aschaffenburg Luitpold
zu seinem 70. Geburtstag gewidmet (vgl.
Kat. 22). Mit dem Kiliansbrunnen (1895)
machte der Prinzregent seiner Geburts-
stadt ein Gegengeschenk (Entwurf: Peter
Bernatz). Die Figur des Hl. Kilian, dem
Schutzpatron Würzburgs, wurde wiede-
rum von Miller (Entwurf: Balthasar
Schmitt) gegossen.

Im späten 19. Jahrhundert war die
Verwendung des Triptychons als Kunst-
form, die nahezu jedem Thema Erhaben-
heit vermittelt, nicht mehr an religiöse
Themen gebunden. Allerdings zeugt der
Rückgriff auf diese Hoheitsformel der
dreiteiligen, an ein Klappaltärchen er-
innernde Präsentationsform zweifellos

vom Stolz der Würzburger Pfarrei, als
Heimatgemeinde und Taufkirche des
Prinzregenten zu gelten. Ungewöhnlich
ist die Zusammenfassung von Geburts-
und Taufurkunde in einem Dokument,
das hier reinen Memorialgedanken hat.
Erst mit dem *Gesetz über die Beurkun-
dung des Personenstandes und die Ehe-
schließung* vom 6. Februar 1875 wurde
zum 1. Januar des darauffolgenden Jahres
die staatliche Beurkundung von Perso-
nenstandsfällen im gesamten Gebiet des
Deutschen Kaiserreiches überhaupt ver-
pflichtend. Vorher wurde die Beurkun-
dung von Geburten, Eheschließungen
und Sterbefällen unter staatlicher Aner-
kennung durch die Kirchenbeamten in
den Pfarrämtern vorgenommen.

Die anlässlich des 90. Geburtstags
des Prinzregenten »erneuerte«, d. h.
nachträglich ausgestellte Tauf- und Ge-

burtsurkunde des Pfarramtes St. Peter
und Paul stimmt bezüglich der Angaben,
wie der Geburtszeit in der Nacht und der
Taufe am Abend sowie den anwesenden
Paten, mit dem Eintrag im Taufregister
des Jahres 1821 überein (Diözesanarchiv
Würzburg, Amtsbücher aus Pfarreien
5786, Fiche 163, S. 13 f.). Der Inhalt ist
ebenfalls identisch mit dem als Kopie am
13. Mai 1836 erstellten Auszug aus dem
Taufregister der Hofpfarrkammer, der
sich heute im Geheimen Hausarchiv der
Wittelsbacher befindet (GHA, Hausurkun-
den No. 5506). Nach dem Königlichen Fa-
milienstatut vom 5. August 1819 wurden
die Rechtsverhältnisse der Mitglieder des
Königlichen Hauses geregelt. Geburten
waren zu protokollieren und mit Unter-
schrift und Siegel zu bezeugen. In der
*Original-Urkunde über die hoechste Ent-
bindung Ihrer Kön: Hoheit der Kronprin-*

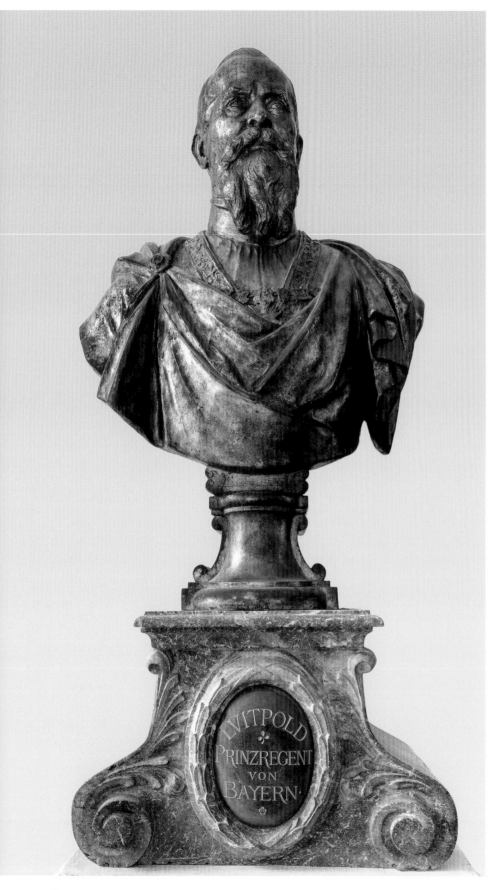

Kat. 3

zeßsin von Baiern am 12ᵗᵉⁿ Maerz 1821
(GHA, Hausurkunden No. 5507) steht für
die Uhrzeit der Geburt Luitpolds jedoch
»um Ein Uhr 53 Minuten nach Mitter-
nacht«. Die Zeugen hatten vor der Ent-
bindung sichergestellt, dass »alle Zu-
gänge zu dem Zimmer der hohen Wöch-
nerin wohl verschlossen gewesen«.
Danach warteten sie in dem rot tapezier-
ten, unmittelbar an das Schlafzimmer
der Kronprinzessin Therese angrenzen-
den Raum. So ist die zeitliche Diskre-
panz wohl durch den Umstand zu erklä-
ren, dass die Zeugen der Geburt des
Prinzen Luitpold erst nach erfolgter Ent-
bindung das Geburtszimmer betreten
haben, um, wie es ihr Auftrag war, »so-
fort die aufgenommene Versamdlung zu
beglaubigen«. CR

3

Prinzregent Luitpold von Bayern

Wilhelm von Rümann (1850–1906) · München,
1900 · Bronze, gegossen, ölvergoldet, bez.
»W. v. Rümann« am unteren Rand des die
gehöhlte Büste stabilisierenden Rückenstegs,
Sockel: verschiedenfarbiger Marmor, vergoldete
Inschrift im Medaillon an der Frontseite
»LVITPOLD / * / PRINZREGENT / VON /
BAYERN / *« · H. 140 cm; B. 95 cm; Sockel:
H. 56 cm; B. 95 cm
München, Bayerisches Nationalmuseum,
Inv.-Nr. NN 3250
Lit.: Braun-Jäppelt 1997, S. 166.

Für den von Gabriel von Seidl (1848–
1913) konzipierten und von 1893 bis 1900
errichteten Museumsneubau des Bayeri-
schen Nationalmuseums an der Prinzre-
gentenstraße schuf Wilhelm von Rümann
im Eröffnungsjahr die monumentalen
Bronzebüsten des Museumsgründers
König Maximilian II. (1811–1864, reg. ab
1848) und des zur Entstehungszeit regie-

renden Landesvaters Prinzregent Luitpold. Die überlebensgroßen Brustbilder erheben sich auf vielfach profilierten Bronzepiedestalen, welche auf mächtigen, akanthusgezierten Volutensockeln mit lorbeerumflochtenen Inschriftenmedaillons stehen. Den Bildhauer, den Exponenten des Münchner Neubarocks und damals Inhaber einer Professur an der Kunstakademie, kannte man seinerzeit vorrangig als Schöpfer monumentaler Platzdenkmäler. Auch den Prinzregenten hatte er in dieser Hinsicht mehrfach porträtiert: 1892 war das Reiterdenkmal auf dem (Max-Joseph-)Rathausplatz von Landau in der Pfalz eingeweiht worden, 1888 eine Büste, die heute auf dem Münchner Schäringerplatz steht. 1889 entstand die Ganzfigur für das Vestibül des Münchner Justizpalastes, 1897 ein Relief für das inzwischen abgegangene Brunnendenkmal auf dem Ludwigs(Markt)platz in Ludwigshafen am Rhein und gleichzeitig mit den Porträts der beiden Wittelsbacher des Museums das heute nicht mehr existente Reiterdenkmal für den Nürnberger Bahnhofsvorplatz. Meist kleidete Rümann sein Modell – wie das Bildnis für das Bayerische Nationalmuseum – in die Tracht des Hubertusritterordens. Das nicht zuletzt auf Luitpolds Festhalten am spanisch-burgundischen Hofzeremoniell rekurrierende Kostüm erfasst wie das dem Antlitz eingezeichnete Greisenalter prägnante Momente der Realität. Mit Bildformeln, wie dem der Imperatorentracht entlehnten faltenreichen und von einer Schulterfibel gehaltenen Überwurf, dem energisch erhobenen Haupt und dem zielsicheren, über den Betrachter hinweg gerichteten Fernblick, bediente er sich dagegen charakteristischer Parameter der barocken Herrscherbüste. Mittels dieser traditionellen Pose verlieh er den Darstellungen des Prinzregenten und Maximilians II. das heroische Pathos des Souveräns. Folgerichtig waren den bildhaften Stellvertretern der beiden mä-

zenatisch aktiven, die Künste großzügig fördernden Fürsten, die heute im Foyer des Museums platziert sind, ursprünglich die Nischen im Hauptgeschoss des Haupttreppenhauses bestimmt, der Belletage des repräsentativen, an Schlossarchitektur gemahnenden Aufgangs im Herzen des Bauwerks. FMK

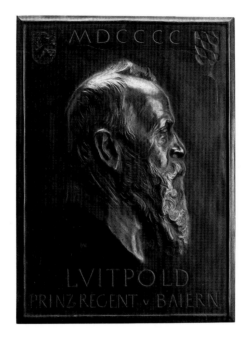

Kat. 4

4

Prinzregent Luitpold von Bayern

Adolf Hildebrand (1847–1921) · München, 1900 · Bronze, gegossen, patiniert, ligiertes Monogramm unter dem Halsabschnitt »AH«, dat. über dem Haupt »MDCCCC«, Inschrift unter dem Profilkopf »LVITPOLD / PRINZ REGENT V BAIERN« · H. 54,1 cm; B. 39,6 cm
München, Bayerisches Nationalmuseum, Inv.-Nr. 2001/82
Lit.: Heilmeyer 1902, S. 93; Hass 1984, S. 146 f., Nr. 132a; Aukt.-Kat. 2001, S. 39, Lot 3192; Koch 2004. – Vgl. Riezler 1921, S. 758; Esche-Braunfels 1993, S. 123, 444 f.; Kammel 2000, S. 184 f.

In den Jahren um 1900 entstanden im Atelier Adolf von Hildebrands, dem seinerzeit führenden Münchner Bildhauer und einem der bedeutendsten deutschen Neoklassizisten, Bildnisse des Prinzregenten in verschiedenen plastischen Gattungen von der Plakette bis zur überlebensgroßen Büste. Auf der Basis einer seit 1887 währenden Bekanntschaft hatte sich im Zuge der Entstehung des Reiterdenkmals Luitpolds und des Hubertusbrunnens an der Prinzregentenstraße in den 1890er-Jahren eine engere Freundschaft zwischen dem Wittelsbacher und dem Künstler entwickelt. Dessen an der Jahrhundertwende geschaffene hochrechteckige Bronzeplatte reduziert die überlebensgroße Darstellung des Staatsoberhauptes nach dem Vorbild klassizistischer Porträtreliefs auf das strenge, nach rechts gerichtete Profil. Die Grundfläche ist bis auf die Inschriften sowie das bayerische Löwenwappen und den Rautenschild des Hauses Wittelsbach schmucklos. Somit konzentriert sich die Wirkung des in den Fond gesetzten Kopfes mit kurzem Halsstück und schrägem Halsabschnitt ganz auf das strenge Antlitz und verleiht ihm eine beeindruckende Monumentalität. Weil der Zeit entzogen werden muss, was Dauer haben soll, wird dem Dargestellten mit dem Verzicht auf jeglichen noch so geringen Hinweis auf das Kostüm überzeitliche Bedeutung zugesprochen. Das auf diese Weise veranschaulichte Haupt ist von der nuancenreichen Verbindung von Hoch- und Flachrelief, einer sensiblen Spannung zwischen dem scharfen klassischen Profil und dem malerischen Reliefstil charakterisiert, einer nahezu impressionistischen Oberflächenbehandlung, der eine lebendige Licht- und Schattenwirkung eigen ist. Der Archäologe und Musikwissenschaftler Walter Riezler (1878–1965), der zwischen 1899 und 1902 im Hause Hildebrand geführte Gespräche aufzeichnete, überliefert eine

Aussage von Erwin Kurz (1857-1931), eines Schülers und späteren Mitarbeiters des Bildhauers, die die Qualität des Luitpold-Porträts treffend umreißt: »Unglaublich ist Hildebrands Vollendung im Relief. Das kennt niemand so wie ich, weil ich daran mitarbeite. Am Bronzerelief des Prinzregenten ist das Unbegreifliche, wie in dem Profil das ganze Face drinliegt. Man liest alle Modellierungen vom Ohr an ab bis zur Nase, die ganz im Hintergrund verschwindet, während das Nasenloch tiefer wie der Hintergrund liegt«.

Der Künstler bediente sich damit eines bis zu seinen kleinformatigen Plaketten ab den 1890er-Jahren benutzten Darstellungstyps, der neben der Fokussierung des Kopfprofils von einem prinzipiell rahmenlosen, am Rand nur leicht aufgebogenen Bildfeld und den mittels tiefgeschnittener Majuskeln gestalteten Namenszügen der abgebildeten Persönlichkeit gekennzeichnet ist. Auf diese Weise und in vergleichbarer Größe hatte er bereits 1892 den Münchner Verleger Friedrich Bruckmann (1814-1898) festgehalten, 1893 Otto von Bismarck (1815-1898), 1895 Werner von Siemens (1816-1892) sowie den Bergisch-Gladbacher Papierfabrikanten Richard Zander (1860-1906). Und so porträtierte er 1902 auch Herzog Georg II. von Sachsen-Meiningen (1826-1914). Während das Bruckmann-Porträt seine Memorialaufgabe im Interieur des Münchner Verlagsgebäudes zu erfüllen hat, dienen die anderen teilweise mehrfach ausgeführten Güsse als Bestandteile von Wandbrunnen in Jena und Holzhausen, Bergisch-Gladbach oder Hildburghausen der gleichen Bestimmung an öffentlichen Orten. Andere Bildnisse dieser Art schuf der Künstler für private Grabmäler.

Das Porträtrelief Luitpolds, das Hildebrand auch als Vorbild für eine 1904 edierte Plakette zur Erinnerung an das nach dem Monarchen benannte Königlich-Bayerische 7. Feldartillerie-Regiment

benutzte, das er für die 1911 vom Reich initiierte Prägung von Zwei-, Drei- und Fünfmarkstücken zur Verfügung stellte und das in einer von Cosmas Leyrer (1858-1936) im selben Jahr gegossenen Reduktion reproduziert wurde, existiert in mehreren Exemplaren. Dem im Bayerischen Nationalmuseum aufbewahrten Stück entspricht beispielsweise eines im Schloss Berchtesgaden und im Deutschen Museum. Jenes im Germanischen Nationalmuseum in Nürnberg, das dagegen wie ein weiteres in den Bayerischen Staatsgemäldesammlungen in München zusätzlich mit einer abgesetzten unteren Randleiste versehen ist, stammt aus dem Besitz des Juristen Paul Sigmund von Praun (1858-1937), der 1896 in die Geheimkanzlei des Prinzregenten berufen worden war. Der Beamte wechselte im Jahr darauf als Regierungsrat in das Königlich Bayerische Staatsministerium des Innern, und 1906 stieg er zum Regierungspräsidenten von Schwaben und Neuburg auf, gehörte also zur politischen Prominenz im Königreich Bayern. Möglicherweise hatte er das Relief als Dedikation anlässlich seiner Amtsernennung, als Ehrengabe für besondere Verdienste oder anlässlich eines Jubiläums vom Prinzregenten selbst erhalten, und vielleicht stammen auch die gelegentlich im Kunsthandel auftauchenden Güsse aus dem einstigen Besitz hoher Amtsträger der Prinzregentenzeit. Unterstützung findet diese Vermutung im Exemplar des Bayerischen Nationalmuseums, das aus dem Haus Löwenstein-Wertheim-Freudenberg kommt. Wahrscheinlich gelangte es unter Fürst Ernst Alban (1854-1931) in den Besitz des im unterfränkischen Kreuzwertheim beheimateten Geschlechts. Ernst Alban war seit 1887 Chef des Hauses und verfügte als Standesherr bis zum Ende der Monarchie 1918 über einen Sitz im Reichsrat, präzise in der ersten Kammer dieser so bezeichneten Bayerischen Ständeversamm-

lung. Von 1905 bis 1911 war er deren Erster Präsident und stand daher mit dem Prinzregenten im engen politischen Kontakt. Das von Hildebrand geschaffene Porträt hatte zweifellos offiziellen Charakter, worauf nicht zuletzt dessen Nobilitierung als Münzbildnis und die Belege seiner Präsenz in politisch hochrangigem Besitz hinweisen. FMK

5

Prinzregent Luitpold von Bayern

Heinrich Waderé (1865-1950) · München, 1904 · Pentelischer Marmor, bez. im Fond unten links »H. WADERE«, Inschrift an der Sockelleiste »LVITPOLD / PRINZREGENT VON BAIERN« · H. 62,5 cm; B. 49 cm; T. 13,5 cm München, Bayerisches Nationalmuseum, Inv.-Nr. 2008/53
Lit.: Ausst.-Kat. München 1905, S. 155, Nr. 1985; Ausst.-Kat. Berlin 1906, S. 131, Nr. 1520; Koch/ Deseyve 2010; Deseyve 2011, S. 316.

Zu Beginn des 20. Jahrhunderts schuf Waderé, nach Adolf von Hildebrand (1847-1921) der bedeutendste Münchner Bildhauer des Neoklassizismus, mehrere Bildnisse des Prinzregenten. Bekannt ist vor allem sein 1901 datiertes Halbfigurenporträt im Foyer des Münchner Prinzregententheaters. Im Gegensatz zu dieser Skulptur, die den beliebten Wittelsbacher mit der Inschrift »Artium Protector« als Schirmherr der Kunst feiert und ihn daher in der Toga zeigt, kleidete ihn der Künstler in der drei Jahre später gearbeiteten Reliefbüste für das Humanistische Gymnasium in Weiden in die historisierende Tracht des Hubertusritterordens. Er setzte das Profilbild – wie dessen nahezu identische Wiederholung im Bayerischen Nationalmuseum – in einen streng profilierten Rahmen mit markanter Sockelleiste. Damit adaptierte er einen in

der italienischen Hochrenaissance ent-
wickelten und in der zweiten Hälfte des
15. Jahrhunderts vornehmlich in Florenz
verbreiteten Bildtypus, der auch die ähn-
lich einem Risalit strukturierte Basis mit
der Bezeichnung des Porträtierten kennt.
Besondere Strenge geht neben der spar-
samen Rahmung und der strikten Profil-
ansicht von der angeschnittenen Schulter
Luitpolds aus, eine reizvolle Spannung
vom Kontrast zwischen diffuser und prä-
ziser Plastizität, so der Nachbarschaft
scharf konturierter Elemente – wie Ohr
und Stehkragenrand – und der zurück-
haltenden Gestaltung von Haupt- und
Barthaar. Alle diese Momente verstärken
den Ausdruck kompromissloser Ent-
schlossenheit, der aus dem von einer le-
bendigen Augenpartie, hoher Stirn, Trä-
nensäcken und Runzeln geprägten Grei-
senantlitz spricht. Dass Waderé die
Replik des für Weiden geschaffenen Porträt-
reliefs unmittelbar auf zwei bedeuten-
den Jury-Ausstellungen in München 1905
und Berlin 1906 präsentieren konnte, be-
zeugt die zeitgenössische Wertschätzung
seiner Bildfindung und meisterhaften
Charakterdarstellung sowie die Bedeu-
tung, die man der ins Bild gesetzten Per-
sönlichkeit damals zumaß. FMK

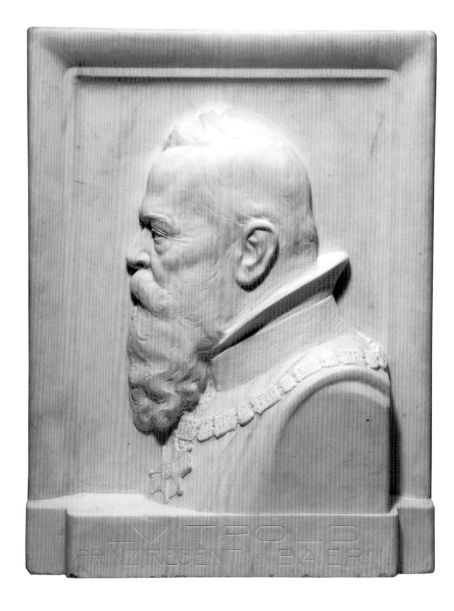

Kat. 5

6

Prinzregent Luitpold von Bayern

Heinrich Waderé (1865–1950) · München, 1910 ·
Gold, geprägt, bez. links in Schulterhöhe
»HEINRICH/ WADERÉ«, rückseitige Inschrift
»Zur/ Erinnerung/ an den/ 90. Geburtstag/
Sr Königlichen/ Hoheit des/ Prinzregenten/
Luitpold/ von Bayern/ 12. März/ 1911« ·
H. 3,8 cm, mit Öse 4,9 cm; B. 3,2 cm
München, Bayerisches Nationalmuseum,
Inv.-Nr. 83/155
Lit.: Ausst.-Kat. München 1911, S. 11, Nr. 82; Kie-
nast 1967, S. 716; Deseyve 2011, S. 318, 330.

7

Prinzregent Luitpold von Bayern

Heinrich Waderé (1865–1950) · München,
1910/11 · Bronze, gegossen, patiniert ·
H. 17,8 cm; B. 15,1 cm
München, Bayerisches Nationalmuseum,
Inv.-Nr. L 2007/139
Lit.: unveröffentlicht.

Zum 90. Geburtstag des Prinzregenten
modellierte Waderé eine ovale Medaille
mit dem lorbeergerahmten Bruststück
des Jubilars in der Tracht des Hubertus-

ritterordens und einer elfzeiligen Wid-
mung. Während er den Monarchen in
seinem 1904 geschaffenen Marmorrelief
als Büste im strengen Profil nach links
mit angeschnittener Schulter zeigte
(Kat. 5), gab er ihn sechs Jahre später
zwar ebenfalls mit dem in diese Position
gedrehten Haupt wieder, den nun größe-
ren Brustabschnitt einschließlich der
Oberarmansätze rückte er jedoch ins
Dreiviertelprofil. So erfuhr die Gestalt
des Gefeierten ein höheres Maß an Le-
bendigkeit, und das Brustkreuz des
Hausritterordens vom heiligen Hubertus,
den König Maximilian I. zum höchsten

Kat. 6

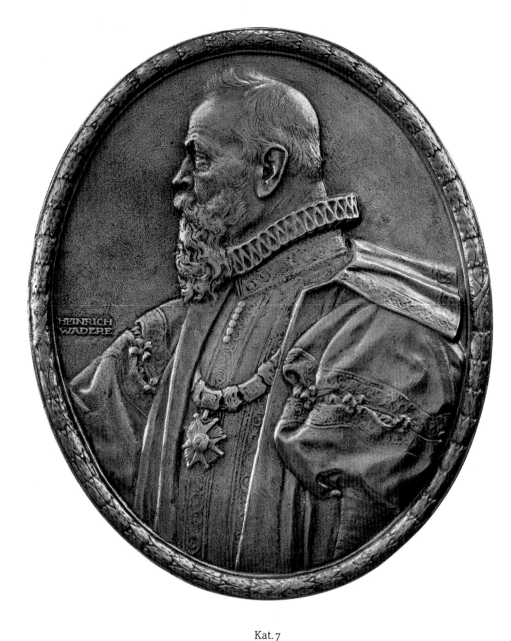

Kat. 7

Zivilorden Bayerns erhoben hatte, fiel auf diese Weise stärker ins Gewicht.

Neben den Editionen in Gold und Bronze wurde eine silberne Medaille aufgelegt, deren Rand die Bezeichnung von Karl Xaver Goetz (1875–1950) trägt. Demnach schnitt der namhafte Münchner Medailleur und Stempelschneider die Prägeformen für die Serie nach den Modellen Waderés, die dann vermutlich im Bayerischen Hauptmünzamt in München, wo der Künstler seine Schaumünzen gemeinhin herstellen ließ, zum Einsatz kamen. Mit Ösen versehene oder gehenkelte Exemplare bezeugen die zeitgenössische Verwendung als Halsschmuck oder Re-

verszier. Offenbar galt das Bildnis als treffend und ausdrucksstark, denn die Medaille war 1911 auf der Jubiläumsausstellung der Münchener Künstlergenossenschaft im Glaspalast zu sehen und ihr Modell zierte das Frontispiz des Ausstellungskataloges. Schließlich wurde das Porträt von Waderé mehrfach reproduziert. So entstand rasch eine größere Ausführung in Bronze ohne rückseitige Inschrift. Außerdem wandelte der Künstler das Profilbild für die Medaille zur Einweihung seines Eichstätter Kriegerdenkmals, das er 1911 zur Erinnerung an die 1870/71 gefallenen Söhne der Bischofsstadt im Altmühltal errichtete, auf das kreisrunde

Format ab. Auf dieser silbernen Schaumünze, deren Revers das nahe dem Eichstätter Dom platzierte Säulendenkmal zeigt, verweist die das Porträt umlaufende Inschrift auf den 90. Geburtstag und das 25. Regierungsjubiläum Luitpolds. Als Bild der Medaille zur Erinnerung an den Bayerntag auf der »Bayrischen Gewerbeschau« in München 1912 wurde das Porträt ebenfalls eingesetzt. Nicht zuletzt sprechen diese Wiederholungen für die allgemeine Wertschätzung und Gültigkeit des Motivs als Charakterbild des Konterfeiten. FMK

8
Prinzregent Luitpold auf der Jagd

München, um 1890/95 · Gips, gegossen,
Schellacküberzug, kleinere Beschädigungen,
Jagdwaffe nahezu vollständig verloren ·
H. 68,5 cm; B. 23 cm; T. 23 cm
München, Bayerisches Nationalmuseum,
Inv.-Nr. 78/145
Lit.: unveröffentlicht. – Vgl. Mayr 1911.2, S. 19.

Von Jugend an war Luitpold ein begeis-
terter Jäger. Mit Revieren im Berchtesga-
dener Land, wo er die Hochgebirgsjagd
wiederbelebte, im Allgäu und im Spes-
sart stand ihm mit etwa 130.000 Hektar
Wald ein weitläufiges Leibgehege mit
prächtigem Wildbestand zur Verfügung,
in dem er seiner Leidenschaft frönen
konnte. Schon als Prinz, in der zweiten
Hälfte der 1850er-Jahre, ließ er sich im
Jagdkostüm fotografieren, um diese Vor-
liebe bildhaft festzuhalten. Nach seinem
Regierungsantritt 1886 veranschaulichte
sein Auftritt als Waidmann – wie es nach
der damals offiziellen Sprachregelung
des Hofes hieß – ein in breiten Kreisen
populäres und besonders beliebtes Bild
seiner Erscheinung. Es bediente die Vor-
stellung vom unprätentiösen, volkstüm-
lichen Landesvater, die in der vielge-
rühmten Leutseligkeit Bestätigung fand,
welche Luitpold in den am Rande seiner
Jagdausflüge gesuchten Begegnungen
mit der Bevölkerung praktizierte. Auf
diesen Jagdpartien, meinte der Historiker
Karl Mayr (1864–1917) seinerzeit, habe er
sich »frei von allem höfischen Zwang«
bewegen können, »angetan wie ein Ge-
birgler mit der Lodenjoppe, dem langen
Gemsbart auf dem kleinen verwitterten
Hut«. Wenngleich diese Unternehmun-
gen vielfach auch politische und diplo-
matische Konsultationen einschlossen,
gerann die von solchen Kolportagen in-
spirierte Vorstellung vom natur- und
volksnahen Regenten rasch zum Topos in

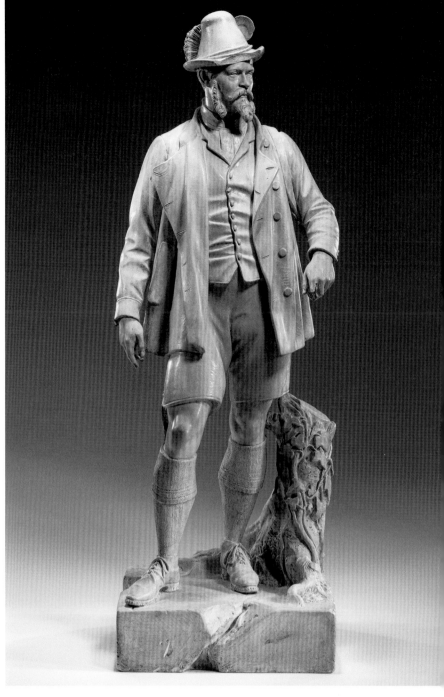

Kat. 8

den damals neuen Massenmedien von
der Fotografie über die Bildpostkarte bis
hin zur Brief- und zur Reklamemarke.
Zugleich fand das Bild des Prinzregenten
in Waidmannstracht – das heißt in Lo-
denjoppe, kurzer Lederhose, an den
Waden umgeschlagenen Kniestrümpfen
und mit dem gamsbartbestückten Filz-
hut, die doppelläufige Flinte im Arm –
in der Münchner Kunst des ausgehenden
Jahrhunderts namhaften Niederschlag.
Luitpold selbst gab 1884 ein entsprechen-

des Ganzfigurenporträt bei Franz von De-
fregger (1835–1921) in Auftrag, das sich
– wiewohl in seinem privaten Besitz –
durch die von der Münchner »Kunstan-
stalt Franz Hanfstaengl« gedruckte Helio-
gravüre rasch einer besonderen Popula-
rität erfreute; 1911 wurde es auf der
Jubiläums-Ausstellung der Münchener
Künstlergenossenschaft anlässlich des
Prinzregentengeburtstags gezeigt. Das
Gemälde schildert Luitpold auf einem
Felsgestade, den Blick in die Ferne ge-

richtet, die Linke in die Hüfte gestemmt und die Büchse in den rechten Ellenbogen gelegt. 1888 porträtierte der aus Tirol stammende Maler sein Modell nochmals in der Jagdkleidung, nun allerdings in sitzender Position. Zwei Jahre später schuf Franz von Lenbach (1836–1904) ein heute im Münchner Lenbachhaus aufbewahrtes Bildnis in dieser Tracht, das den stehenden Fürsten im Halbprofil und mit der am Schulterriemen getragenen Waffe darstellt. Mit der Flinte im Anschlag auf einer Felsklippe stehend gab ihn Oskar Merlé (1872–1938) dann Ende der 1890er-Jahre wieder. Dieses heute verschollene Gemälde erlangte durch seine Reproduktion in Form einer vom Münchner Kunstverlag Ludwig Frank & Co. edierten Ansichtspostkarte mit einem Widmungsgedicht an den 80-jährigen Jubilar weithin Bekanntheit. Andere Maler, wie Friedrich August von Kaulbach (1850–1920), porträtierten den Wittelsbacher in diesem Aufzug samt Wanderstab auf seinen Touren durch die Bergwelt.

In solchen Werken wie in den plastischen Denkmälern, die vor allem Orte zieren, die Luitpold zur Jagd besonders häufig aufsuchte, bildete die Waidmannstracht ein wesentliches Element der Stilisierung des schlichten, körperlich leistungsfähigen, der Natur und der Heimat verbundenen Fürsten ohne Standesdünkel. Das lebensgroße, von Luitpolds langjährigem Jagdfreund Ferdinand von Miller d. J. (1842–1929) gegossene Standbild, das 1893 »zur Erinnerung an den 90. Geburtstag« des Landesvaters im Berchtesgadener Luitpoldhain Aufstellung fand, orientiert sich an der Bildfindung Defreggers. Es zeigt den Herrscher mit der Büchse im Arm, die eine Zigarre haltenden Hände jedoch vor dem Leib verschränkt. Die von Xaver Abt (1874–1949) 1911/12 aus Kupfer getriebene Figur in Oberstdorf, wohin Luitpold zur offiziellen Hofjagd lud, orientiert sich in Haltung und Kleidung ebenfalls an Defregger, ist

jedoch zugleich nicht ohne die Bronze von Millers zu erklären. Demgegenüber vereinfachte der Mindelheimer Bildhauer jedoch vielfach. Zudem verlieh er dem Jäger mit einer Zigarre in der am Körper herabhängenden Rechten einen ausnehmend liebenswerten Zug. Es war bekannt, dass Luitpold gern rauchte und dicke Zigarren oft als Zeichen seiner Wertschätzung verschenkte.

Auch die auf eine quadratische Plinthe gesetzte Statuette des Bayerischen Nationalmuseums steht motivisch wie stilistisch in enger Beziehung zur Figur Ferdinand von Millers. Allerdings hält Luitpold hier, ähnlich dem Gemälde Franz von Lenbachs, den Lauf der am Tragriemen geschulterten – inzwischen aber fast gänzlich verlorenen – Flinte mit der angewinkelten Linken. Aufgrund seines von schlanken Gliedmaßen getragenen Körpers tangiert seine Lederhose einen als Stützelement dienenden efeuumrankten Baumstumpf. Die Gestalt des hohen Jagdhutes, die weit offen getragene Joppe und die Form des Bartes unterscheiden den Habitus Luitpolds von den monumentalen Bildwerken und entsprechen bis auf das geringere Lebensalter eher Elementen des Lenbach-Gemäldes. Wenngleich die Darstellung angesichts solcher Affinitäten im künstlerischen Milieu Münchens zu lokalisieren ist, liegen sowohl die Autorschaft als auch die Entstehungsumstände der Plastik im Dunkeln. Zumindest legt ihre Herstellung in einer preiswerten Vervielfältigungstechnologie nahe, sie als einst verbreitetes Serienprodukt zu betrachten, das den Zweck des privaten Raumschmucks mit der demonstrativen Regenten-Verehrung verband. Möglicherweise kannte Abt ein solches Bildwerk und nutzte es als Inspirationsquelle, insbesondere für die am Körper herabhängende Rechte, die in der Statuette leer, in seinem Oberstdorfer Denkmal jedoch mit der Zigarre bestückt ist.　　**FMK**

Kat. 9

9

Jagdhut

Bayern, zwischen 1900 und 1912 · Haarfilz, Seidenripsbänder, Seidenatlas · H. 12 cm; B. 22 cm; T. 29 cm
München, Bayerisches Nationalmuseum, Inv.-Nr. 13/298
Lit.: Pietsch 2015, S. 151. – Ausst.-Kat. München 1988, S. 25, Nr. 1.4.15 (Bernd E. Ergert).

Seine Leidenschaft für die Jagd entwickelte der junge Prinz Luitpold schon früh (s. Kat. 48). Typischer Bestandteil seiner Jagdkluft war ein passender Hut aus grünem Filz. Gemälde und fotografische Aufnahmen des Prinzen zeigen, dass er diese Kopfbedeckungen immer wieder der gängigen Mode anpasste und sich in seiner Gewandung in nichts von seinen Begleitern unterschied. Während der Zeit seiner Regentschaft allerdings achtete er auf die Wahrung der Standesunterschiede. Denn einen imposanten Jagdhut mit betont breiter, seitlich und hinten aufgebogener Krempe trug allein Luitpold. Zudem verrät das auf dem ziegelroten Atlasfutter in Gold aufgedruckte Signet, ein L unter der Königskrone, den royalen Träger. Die Tochter des Prinzregenten, die bekannte Naturforscherin Prinzessin Therese,

schenkte den Hut dem Museum im Jahr 1913. Damals zierte noch eine grün-goldene, mit obligatorischer Spielhahnfeder und Gamsbart geschmückte Rosette die linke Seite. Wann und wie diese Garnierungen verloren gingen, ist heute nicht mehr nachvollziehbar. Das Heimatmuseum in Prien am Chiemsee verwahrt in einer Gedenkvitrine neben einer Medaille und einer Zigarre des Prinzregenten einen seiner Jagdhüte mit Gamsbart, der dem Exemplar des Bayerischen Nationalmuseums ähnelt. JP · CR

10
Prinzregent Luitpold besucht den Maler Louis Braun im Atelier

Louis Braun (1836–1916) · München, 1896 · Öl auf Eichenholz · H. 16 cm; B. 24 cm München, Bayerisches Nationalmuseum, Inv.-Nr. 61/69

Lit.: Ausst.-Kat. Schwäbisch Hall 1986, S. 41, Nr. 20 (Harald Siebenmorgen); Ausst.-Kat. München 1988, S. 66, Nr. 1.9.14 (Norbert Götz), S. 332, Nr. 4.11.25 (Clementine Schack-Simitzis), S. 355, Nr. 4.14.4 (Clementine Schack-Simitzis); Jooss 2012, S. 152 f., 168, Abb. 5.; Ludwig 1986, S. 359–361; Schneider 2018; März 2021, S. 57–59.

Die kleine Ölskizze hält wie flüchtig hingeworfen den Besuch des Prinzregenten beim Militär- und Schlachtenmaler Louis Braun fest, als dieser mit der Fertigstellung des Monumentalgemäldes *Frühjahrsparade des Prinzregenten Luitpold auf dem Oberwiesenfeld 1896* (signiert und 1898 datiert) beschäftigt war. Mit der Malerpalette in der Hand begrüßt der Künstler den hohen Gast in seinem Atelier im Rückgebäude der Münchner Augustenstraße 16. Ganz so spontan – wie der flotte Malstil vermuten ließe – war der Besuch des Prinzregenten aber nicht, denn Luitpold schreitet auf einem vor dem Gemälde ausgelegten roten Teppich in den Raum, während der Maler nur den hellbeigen

Rand betritt. Zwischen den beiden Männern erscheint auf der Leinwand im Hintergrund – gerahmt durch beider rechte Hände – der Prinzregent in Uniform beim Abreiten der Paradeaufstellung. Kommt Luitpold auch in ziviler, bürgerlicher Kleidung ins Atelier des Künstlers, so ist sein gemaltes Porträt dahinter doch der Verweis auf die Anwesenheit des Regenten, der im Frieden der oberste Befehlshaber der Armee war. Das kleine Gemälde vom Typus Atelierbild zeigt mit Bedacht auf diese Details eine sehr präzise Inszenierung. Luitpold hatte es sich nach Aussage seines Sohnes, Prinz Leopold von Bayern, schon in frühen Jahren angewöhnt, frühmorgendliche Besuche in den Ateliers der Münchner Künstlerschaft zu machen. Gekleidet war er dann, wie so oft, in schwarzem Gehrock mit Zylinder (s. Kat. 11).

Der Prinzregent verfügte zwar nicht über die finanziellen Mittel zu einer Kunst- und Kulturförderung wie seine königlichen Vorgänger – allen voran sein Vater, König Ludwig I., doch erwarb er

Kat. 10

Abb. 10a Frühjahrsparade des Prinzregenten Luitpold auf dem Oberwiesenfeld 1896, Öl auf Leinwand, Louis Braun, München, 1898. Ingolstadt, Bayerisches Armeemuseum

bereits seit den Fünfzigerjahren des 19. Jahrhunderts aus reinen Privatmitteln eine schließlich über 500 Werke umfassende Sammlung zeitgenössischer Malerei. Dieser mäzenatische Aspekt spielt auch in die Ölskizze hinein, denn die kleine Atelierszene erinnerte Braun, der

das Bild in seinem Besitz behielt, an den großen Auftrag und die persönliche Begegnung mit dem Prinzregenten.

Der Maler Louis Braun war dem Prinzregenten in Freundschaft verbunden, was auf der gemeinsamen Begeisterung für das Militär beruhte und bis in

Abb. 10b Louis Braun bei der Arbeit, Fotografie, München, ca. 1897/98. Ingolstadt, Bayerisches Armeemuseum

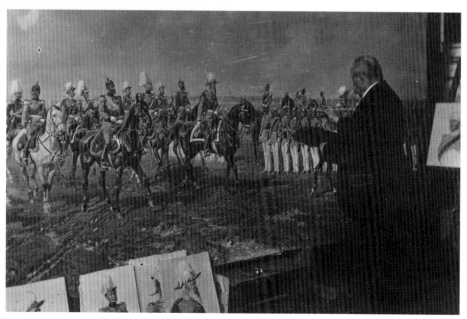

die späteren 1860er-Jahre zurückreichte. Als Bildberichterstatter hatte Louis Braun an den Deutschen Einigungskriegen teilgenommen, in denen Prinz Luitpold, 45-jährig, als Vertreter Bayerns für den Bundesgenossen Österreich 1866 am Kriegsgeschehen in der Schlacht bei Helmstadt nahe Würzburg teilnahm. Infolge der dort erlittenen Niederlage wurde das bayerische Heer auf sein Betreiben hin reformiert. Braun besaß eine beachtliche Waffensammlung mit Trophäen und Rüstungen, die ihm als Requisiten für seine Gemälde diente. Am rechten Bildrand steht ein Garde du Corps-Kürass mit Helm und Uniformrock, eine Infanterietrommel sowie ein zu diesem Zeitpunkt schon historischer Raupenhelm mit lederner Helmglocke. Seit Beginn des 19. Jahrhunderts war der Raupenhelm die charakteristische Kopfbedeckung für alle Waffengattungen des bayerischen Heeres gewesen. 1886 wurde er durch die preußische Pickelhaube ersetzt, wie sie die Soldaten auf dem Monumentalgemälde tragen (Abb. 10a).

Dabei handelt es sich um das erste der sogenannten Paradebilder Brauns,

das »in Meinem Auftrage von Professor Louis Braun gefertigt[e], (sich) in der Münchener Jahresausstellung im Glaspalaste befindet, [...] nach Schluß der Ausstellung übernommen und dem Armee-Museum einverleibt werde(n)« sollte (Königlich Bayerisches Kriegsministerium. Verordnungs-Blatt No 41 vom 17. November 1898, S. 327 f.). Man kann also von einem Propagandaauftrag sprechen, den der Prinzregent direkt beim Künstler »der braven Bayerischen Armee zur Erinnerung gewidmet« bestellt hatte und der am 3.12.1898 nachmittags in Saal 5 des Armee-Museums an der Münchner Lothstraße im Beisein des Professors aufgehängt wurde. Auch der Umzug ins 1905 eröffnete neue Armeemuseum (heute Gebäude der Bayerischen Staatskanzlei) ist überliefert.

Die Entstehungsgeschichte des im Rahmen 267 × 642 cm großen Bildes ist auch über mehrere Fotos dokumentiert (Abb. 10b). Zudem lassen sich alle Personen zu Pferde identifizieren: Dem Prinzregenten im größten Licht reiten die Flügeladjutanten Generalmajor Freiherr von Branca und Oberst von Wiedenmann voraus, neben den Offizieren des Infanterie-Leibregiments in Aufstellung sitzt hoch zu Ross Prinz Rupprecht, der Enkel Luitpolds und letzter bayerischer Kronprinz. Hinter dem Prinzregenten folgt zunächst sein dritter Sohn, Prinz Arnulf, dann der Generaladjutant Graf von Lerchenfeld und Prinz Leopold, zweiter Sohn Luitpolds. Als weiteres Familienmitglied ist Prinz Ludwig, der spätere König Ludwig III., auf seinem Schimmel ziemlich genau in der Bildmitte zu erkennen.

Aus dem Besitz von Richard Braun, dem Enkelsohn des Malers, gelangte die Ölskizze 1961 in den Bestand des Bayerischen Nationalmuseums. Nach eigener Aussage kannte er das kleinformatige Bild schon seit seiner Kindheit, woraus der besondere Erinnerungswert für den Großvater sprechen mag. **AT**

Kat. 11

11
Zylinder

München (?), 1891 · Seidenplüsch, Seidenatlas, Ripsbänder, Pappeinlage, Eisenschnalle, Metallstickerei, Lederschweißband · H. 18 cm; B. 24 cm; T. 31,5 cm
München, Bayerisches Nationalmuseum, Inv.-Nr. 21/170
Lit.: unveröffentlicht. – Behn 1930, S. 684; Krauss 2009, S. 324.

Im urbanen Umfeld trug der Prinzregent häufig einen schwarzen Gehrock mit Zylinder, wenn er sich in der Öffentlichkeit zeigte. So auch bei seinen frühmorgendlichen Besuchen in den Ateliers Münchner Künstler (s. Kat. 9). Am Ende des 19. Jahrhunderts hatte sich der Zylinder längst vom modisch-bürgerlichen Hut der Biedermeierzeit und der Jahrhundertmitte zur konservativen Kopfbedeckung gewandelt. Der elegante schwarze Seidenzylinder mit hohem, leicht konkav geschwungenem Kopfteil und seitlich aufgerollter Krempe entspricht der damaligen Mode und war besonders für offizielle Anlässe geeignet. Im türkisfarbenen Atlasfutter ist kreisförmig angeordnet in feiner Goldstickerei die Inschrift »XXXXXXX / 12. März 1891« zu lesen, die Mitte ziert eine ebensolche Krone, darunter der Name des Prinzregenten. Demnach ist der Hut ein Geschenk anlässlich des 70. Geburtstags des Herrschers gewesen. Er könnte das Präsent eines Hutmachers sein, der sich mit einer Kostprobe seiner Handwerkskunst für den Titel eines Hoflieferanten empfehlen wollte. Da jedoch der für diesen Fall unbedingt prominent anzubringende Firmenname fehlt, handelt es sich hier möglicherweise um ein Geschenk aus der Familie des Prinzregenten. Denn auch in anderen königlichen Kopfbedeckungen in der Sammlung des Bayerischen Nationalmuseums findet sich lediglich ein Besitzervermerk (s. Kat. 8), jedoch kein Herstellersignet. **JP · CR**

Kat. 12

12
**Taschenuhr von Prinzregent
Luitpold**

Carl Schweizer (gest. 1895) · München, um 1890
(Uhrmacher; Zifferblatt)/LeCoultre, Le Sentier,
1880er-Jahre (Werk)/Association Ouvrière, Le
Locle, nach 1887 (Uhrgehäuse)/Johann Adam
Ries, München, 1864 (Medaille) · Gold, Silber,
Messing, Kupfer, vergoldet, Stahl, Email, Lapis-
lazuli · H. 6,3 cm; D. 5,1 cm; L. (Kette) 38 cm
München, Bayerisches Nationalmuseum,
Inv.-Nr. 14/75
Lit.: Pfeiffer-Belli 1990, S. 62. – Kobell 1898,
S. 94–100; Seelig 1986, S. 97–99, 104.

Diese Taschenuhr war ein Stück, das
dem Prinzregenten vermutlich sehr am

Herzen lag und das er wohl oft bei sich
getragen haben muss. Bei aller äußeren
Schlichtheit handelt es sich um ein alles
andere als beliebiges Objekt, was beson-
ders an einem scheinbar nebensächli-
chen Detail deutlich wird: An der golde-
nen Uhrkette hängt eine silberne ovale
Medaille, die Johann Adam Ries (1813–
1889) auf den Tod König Maximilians II.,
des Bruders Luitpolds, 1864 geprägt
hatte und deren stark abgegriffenes Re-
lief von dem intensiven Gebrauch der
Uhr zeugt. Neben diesem privaten Fin-
gerzeig ist an der Kette ein Siegelstempel
mit dem Wappen des Königreichs Bayern
befestigt, wie es ab 1835 in Gebrauch war
und den Rang Luitpolds beschreibt. Das
Wappen ist in einen Lapislazuli geschnit-
ten, der beweglich in einer goldenen Fas-

sung an zwei Bügeln in Schlangenform
gelagert ist. Die Uhr selber trägt auf dem
Zifferblatt mit römischen Stunden und
kleiner Sekunde mit arabischen Zahlen
die Signatur des Münchner Hofuhrma-
chers Carl Schweizer. Ludwig II. sandte
ihn auf Reisen nach Paris, Versailles,
Genf, Metz und London, um dort Uhren
Ludwigs XIV. und Ludwigs XV. zu studie-
ren und nachzubilden. Er schuf die
Werke verschiedener von ihm signierter
Uhren im Neuen Schloss Herrenchiem-
see, deren opulente Bronzegehäuse wur-
den aber wohl aus Frankreich importiert.
1879 übernahm er den Laden des Hoflie-
feranten Josef Biergans am Odeonsplatz.
Neben einigen bemerkenswerten eige-
nen Schöpfungen kaufte er häufiger
größere Teile hinzu, so auch das nicht

bezeichnete Werk dieser Uhr, das aufgrund seines Aufbaus ein Produkt der schweizerischen Firma LeCoultre (seit 1937 Jaeger-LeCoultre) sein dürfte (freundliche Auskunft von Stefan Muser, Mannheim). Eidgenössischer Herkunft ist ebenso das Uhrgehäuse aus 14-karätigem Gold. Hochwertig und zuverlässig, aber nicht prätentiös und prunkend entsprach die Uhr dem Naturell des Prinzregenten. Seine Tochter Prinzessin Therese von Bayern (1850–1925) überwies die Taschenuhr im Dezember 1913 aus dem Nachlass des Vaters dem Bayerischen Nationalmuseum. RB

13

Joppe von Prinzregent Luitpold

Franz Thürmer, Berchtesgaden, um 1900 · Loden, Seidensamt, Wolltuch, Woll- und Baumwollköper, Hirschhornknöpfe, Metallhaken und -ösen · L. (hinten) 85 cm; L. (Ärmel) 64 cm; B. (Rücken) 44,5 cm München, Bayerisches Nationalmuseum, Inv.-Nr. 27/155.1
Lit.: unveröffentlicht. – Rattelmüller 1971.1, S. 116, 125.

Die Jagdgewandung des bayerischen Hochadels orientierte sich um 1900 am steirischen Anzug, wie ihn auch Kaiser Franz Joseph von Österreich trug. Prinzregent Luitpold jedoch bevorzugte in seiner großen Leidenschaft für das Waidwerk die Kleidung der ländlichen Jäger in den bayerischen Gebirgsregionen (s. Kat. 7), die dort auch von der männlichen Landbevölkerung allgemein übernommen worden war. Ein solcher Anzug aus gerade geschnittener Joppe und kniekurzer Lederhose ermöglichte hervorragende Bewegungsfreiheit. Erst gegen Ende seines Lebens tauschte der Prinzregent die kurze Krachlederne gegen eine

Kat. 13

längere Stoffhose aus. Die dazu kombinierte Jacke war oft nach Vorbildern aus der Tegernseer Gegend oder dem Isarwinkel gestaltet. Im vorliegenden Fall ist es eine vom Schneider Franz Thürmer fein gearbeitete Berchtesgadener Joppe aus dunkelgrauem Loden mit grünem Stehkragen, kurzem Revers, grünen Zierpaspeln und Hirschhornknöpfen, die Luitpold wohl nicht allein zur Jagd, sondern auch im häuslichen Bereich als bequeme Kleidung schätzte. Laut einem Zettel, der sich in der linken Jackentasche fand, war

der Prinzregent mit genau dieser Joppe bekleidet, als er am 12. Dezember 1912 verstarb. Dieses historisch bedeutende, aber auch emotional aufgeladene Kleidungsstück vergegenwärtigt die Person des Prinzregenten in besonderer Weise. Seine einzige Tochter, Prinzessin Therese, hielt das Gewand bis zu ihrem eigenen Tod im Jahre 1925 in Ehren. Ein weiterer Zettel mit der Handschrift der Prinzessin verrät: »Gehört in das Nationalmuseum«. Und hier wird die Sterbejacke seither aufbewahrt. JP

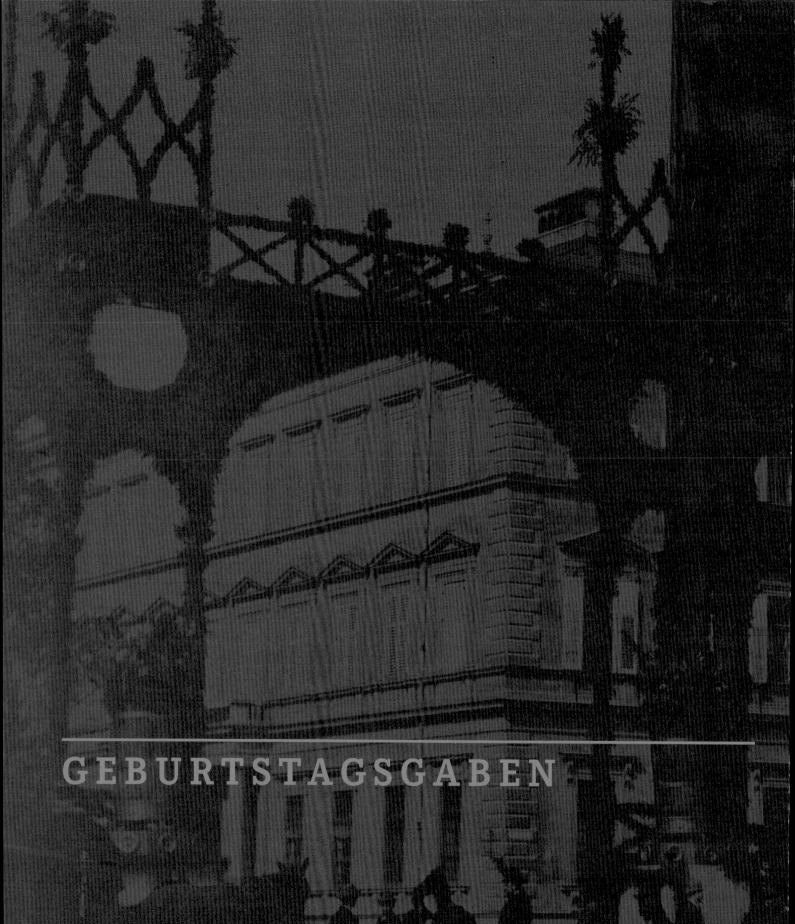

GEBURTSTAGSGABEN

Frank Matthias Kammel

II. Der Fürstengeburtstag
Entwicklung, Elemente, Akteure

Anlässlich des 95. Geburtstages von Queen Elizabeth II. am 21. April 2021 edierte die Royal Mint mehrere Gedenkmünzen mit dem Profilbildnis der Jubilarin und dem Motto »My heart and my devotion« – Mein Herz und meine Hingabe –, das in Anlehnung an ein Wort ihrer Weihnachtsansprache von 1957 als Versprechen einer ihrem Volk zugeneigten Regentschaft gilt. Wie jedes Jahr fand die öffentliche Geburtstagsfeier jedoch nicht an diesem Tag, sondern erst am zweiten Samstag im Juni statt. Ihr Kern bestand auch diesmal in der als »Trooping the Colour« bekannten Parade. Normalerweise wohnt die Königin dieser Veranstaltung, die etwa 1400 Soldaten, 400 Militärmusiker und 200 Pferde auf die Beine bringt und eine Flugschau der Royal Air Force einschließt, mit ihrer Familie auf dem Balkon des Londoner Buckingham-Palastes bei. Aufgrund des Todes von Prince Philip (1921–2021) wenige Wochen zuvor hatte man sie jedoch ausnahmsweise extrem reduziert in Windsor Castle absolviert.[1]

Die Tradition dieser nachträglichen Feier in der Öffentlichkeit geht auf George II. (1683–1760) zurück, der anlässlich seines Geburtstages 1748 erstmals eine Militärparade abhalten ließ: allerdings nicht an seinem Wiegenfest im unwirtlichen November, sondern im milden Juni. Seit 1760 ist dieses auch von seinen Nachfolgern fortgeführte Ereignis ein fester Bestandteil im Kalender der Regenten des Königreichs und der Einwohner seiner Hauptstadt. Wie man seinerzeit den Frühsommer für die öffentliche Zelebration als günstiger erachtete als den von rauer Witterung geprägten Spätherbst, wird jene

Jahreszeit heute dem unbeständigen April vorgezogen. Selbst die anlässlich des Jubiläums der Queen initiierte Medaillenprägung steht in einer langen Tradition. Sie reicht sogar entschieden weiter zurück als auf die Regentschaft Georges II., und sie fehlt in kaum einem mitteleuropäischen Fürstenhaus.[2]

Dieses kulturgeschichtliche Schlaglicht auf die Englische Krone bekundet nicht zuletzt, dass Gedenkmünzeditionen und Militärparaden seit langem zu den obligatorischen, öffentlich wahrnehmbaren Elementen der Geburtstagsfeiern regierender Häupter gehören. Bis heute bildet die öffentliche Feier in einigen der parlamentarischen Monarchien Europas eine lebendige, wenngleich jüngere Tradition als in Großbritannien. So wird seit Ende des 18. Jahrhunderts in Luxemburg der Geburtstag des Großherzogs begangen, in Belgien seit 1866 der Namenstag des Königs als »Konigsdag« mit Festgottesdienst samt Te Deum und inzwischen auch einem säkularen Festakt. Die Niederlande kennen den royalen Geburtstag seit 1889 und würdigen ihn neben dem offiziellen Auftritt der königlichen Familie heute mit Volksfesten, Straßenpartys und Mega-Flohmärkten. Bis zum Ende der Monarchien in Deutschland war »Kaisers Geburtstag« von Militärparaden, Illuminationen, Schulfeiern, akademischen und Korporationsversammlungen, Festessen und -ansprachen geprägt.[3]

Während der 70. Geburtstag des letzten bayerischen Königs Ludwig III. (1845-1921, reg. 1913-1918) im Januar 1915 aufgrund des damals bereits mehrere Monate tobenden Krieges nur in reduzierter Form zelebriert werden konnte, besaßen die Jubiläen seines Vaters Luitpold, noch breiten öffentlichen Charakter: Hofempfänge dienten der Gratulation, der Übergabe von Geschenken und Glückwunschadressen. Neben Gottesdiensten, Paraden und Festumzügen durch geschmückte Städte und nächtlich illuminierte Straßenzüge fanden Grundsteinlegungen

Abb. 1 Festdekoration zum 70. Geburtstag Prinzregent Luitpolds am Münchner Hofgartentor im März 1891, unbekannter Fotograf. München, Stadtarchiv

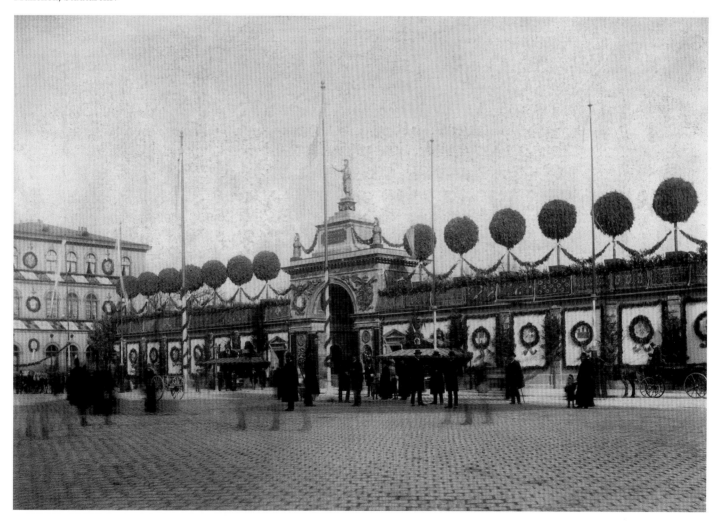

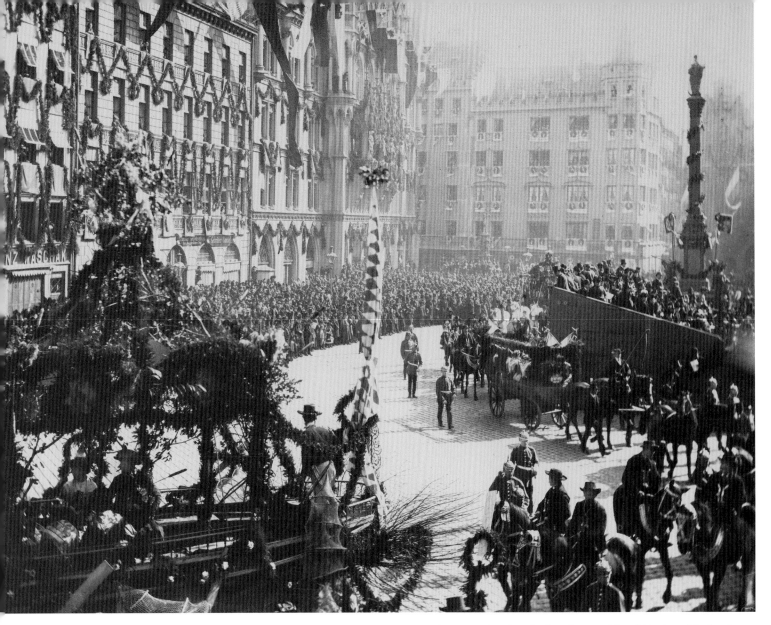

Abb. 2 Festumzug zum 70. Geburtstag Prinzregent Luitpolds am 12. März 1891. Festwagen des Bezirks Starnberg auf dem Münchner Marienplatz, Aufnahme des Münchner Ateliers Gebrüder Lützel. München, Bayerisches Nationalmuseum (Kat. 17)

und die Einweihung von Denkmälern statt (Abb. 1–3); keinem anderen bayerischen Herrscher setzte man zu Lebzeiten so viele Monumente wie dem Prinzregenten.[4] Dazu kam die Namensgebung von Straßen, Brücken, Schulen, Kliniken, Parks, ja selbst Industrieanlagen,[5] die Pflanzung von Bäumen oder ganzer Haine, die Gründung wohltätiger Stiftungen, die Organisation von Kunstausstellungen,[6] schließlich Feiern unterschiedlichster Körperschaften. Nicht zu vergessen sind die Medailleneditionen und Münzprägungen.[7]

Worauf basierte diese Form der Festfeier und wie hatten sich die Sitten der zumindest an den runden Geburtstagen des Fürsten extrovertierten Festivität und ihre Rituale eigentlich entwickelt?

Herrschergeburtstag und Jahrestag

Die öffentlichkeitswirksame Würdigung der Geburtstage von Herrschern ist bereits aus dem alten Ägypten bekannt. Am Wiegenfest des Pharao – berichtet etwa das Alte Testament mehrfach – wurden Gnadenakte erlassen und Todesurteile gefällt.[8] Dass die Throninhaber der herodianischen Dynastie diese Termine in Palästina ähnlich markierten, ist aufgrund der mit der Festfeier des Herodes Antipas (20 v. Chr. – 39 n. Chr.) verbundenen Enthauptung Johannes des Täufers noch heute geläufig.[9] Die römischen Kaiser feierte man anlässlich ihrer Geburtstage reichsweit mit Dankfesten, die öffentliche Opfer, Paraden und Spiele umfassten. An jenen Tagen, an denen ab

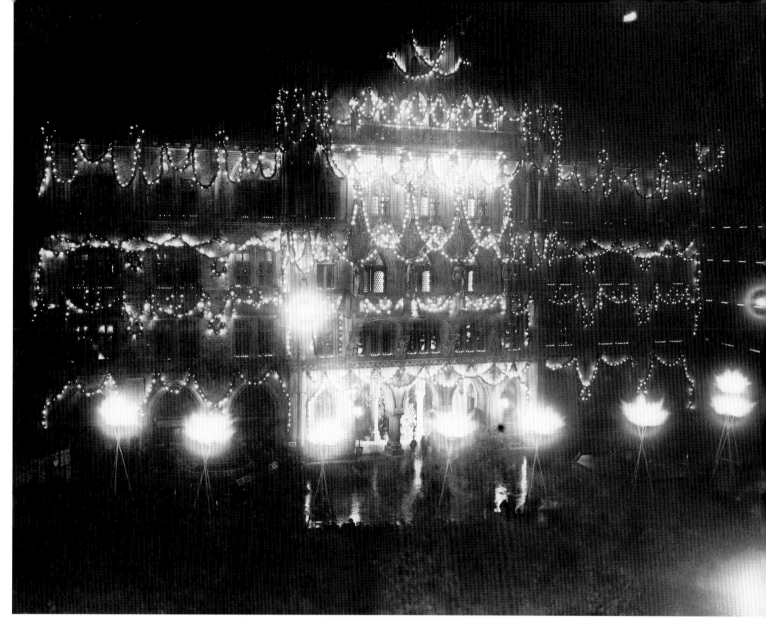

Abb. 3 Illumination des Neuen Rathauses in München zu Ehren des 80. Geburtstag von Prinzregent Luitpold am 11. und 12. März 1901, Aufnahme von Max Stuffler. München, Stadtarchiv

dem 4. Jahrhundert auch das Amtsjahr begann, ruhten die Gerichte.[10] Der karolingischen Herrscher des Frankenreiches gedachte man an den Daten ihrer Geburt und ihrer Salbung in der Liturgie der Klöster; von darüber hinausreichenden Aktivitäten ist dagegen nichts überliefert.[11]

Später schwand sogar diese Form der Ehrung, weil die Feier des Geburtstages im Christentum über Jahrhunderte als verwerfliche Gepflogenheit der Heiden galt. In diesem Sinn sind etwa die Schilderungen der Festivitäten von König Priamos im Versepos Der Trojanische Krieg des Konrad von Würzburg (1225-1287) und jene Kublai Khans (1215-1294) in den Berichten von Marco Polo (1254-1324) gemeint,[12] ebenso das von Geoffrey Chaucer (1343-1400) in seinen Canterbury-Erzählungen er-

wähnte stattliche, von Minnesang begleitete Gelage des Tartarenkönigs Cambiuscan.[13] Als der Goldschmied Johann Melchior Dinglinger (1664-1731) August dem Starken (1670-1733) 1708 einen fulminanten Tafelaufsatz für sein Grünes Gewölbe lieferte, der den Geburtstagsempfang des indischen Großmoguls Aurangzeb (1618-1707, reg. ab 1658) in Delhi vorstellt,[14] war diese Sitte im Abendland ihres geistlichen Makels allerdings schon lange enthoben. Sie wurde damals nicht nur artifiziell in die exotische Ferne Asiens projiziert, sondern an vielen europäischen Fürstenhöfen längst freimütig zelebriert.[15]

Hatten protestantische Fürsten schon im 16. Jahrhundert begonnen, Jubiläen ihrer Universitätsgründungen und bald nach 1600 auch ihrer Thronbesteigung zu begehen, waren dem

Kalendarium zyklischer Gedächtnisfeiern 1617 mit der Erinnerung an den ein Jahrhundert zuvor erfolgten Wittenberger Thesenanschlag, nachfolgend an die Übergabe des Augsburger Bekenntnisses von 1530 und des gleichnamigen Religionsfriedens von 1555 weitere Daten des kollektiven Gedenkens eingefügt worden.[16] Zeugnisse dieser Ereignisse sind zunächst Gedenkmedaillen sowie vielfach gedruckte und somit über das unmittelbare Publikum hinaus verbreitete »Jubel- und Dankpredigten«.[17] Die Gestalt solcher Feiern lässt sich vereinzelt anschaulich rekonstruieren. So beging Herzog Christian von Sachsen-Weißenfels (1682–1736, reg. ab 1712) den 200. Jahrestag der Augsburger Konfession 1730 elf Tage lang.[18] Neben festlichen Gottesdiensten, Hoftafeln und musikalischen Darbietungen war die Prozession des vom Hofstaat gefolgten Herzogspaars im sechsspännigen Wagen durch die Residenzstadt ein Höhepunkt des Programms. An einer öffentlichen Vorlesung im Weißenfelser Fürstengymnasium hatten neben dem gesamten Lehrkörper die Hofbeamten, der Stadtrat und Vertreter der Bürgerschaft teilzunehmen. Den »Studiosi« fiel die Aufgabe zu, während eines abendlichen Banketts vor dem illuminierten Schloss eine Nachtmusik darzubringen, und die Kinder der Stadt sollten in den Gottesdiensten singen. Grundsätzlich verlief das Programm nach dem Prinzip des Hofzeremoniells: Der Fürst demonstrierte seine exponierte Stellung vor seinen Gästen und dem Hofstaat, der ihm durch Teilnahme huldigte; das Volk war bis auf dienende Rollen der passive Adressat von Teilen dieser glanzvollen Inszenierung landesherrlicher Macht.

Schon in der ersten Hälfte des 17. Jahrhunderts übertrug man den Jahrestag, der das kulturelle Gedächtnis sozial bereicherte und festigte, historische Tatsachen wertete und feierte,[19] auch auf den Geburtstag Martin Luthers (1483–1546) und die persönlichen Daten der als Protektoren der Reformation agierenden damaligen Landesherrn. Neben den obligatorischen Gottesdiensten und dem Festschmaus gehörten nicht selten für den Anlass komponierte, geschriebene oder choreografierte »Ergötzlichkeiten« der Bühne zum Festprogramm. So durfte sich Herzog August II. von Braunschweig-Wolfenbüttel (1579–1666, reg. ab 1635) zum Geburtstag 1652 an »Glückwünschenden Freudendarstellungen« freuen, Gustav III. von Schweden (1746–1792, reg. ab 1771) 1780 an der von Johann Gottlieb Naumann (1741–1801) geschriebenen Oper *Amphion*,[20] und für die Geburtstagsfeiern des Weißenfelser Herzogs Christian steuerte Johann Sebastian Bach (1685–1750) sowohl 1713 als auch 1725 Kantaten bei.[21] Weitere Bestandteile solcher Geburtstagsfeiern waren Feuerwerke, Maskenbälle, Treibjagden. Nicht selten dekorierte man auch die Fassaden von Verwaltungsgebäuden in den Residenzstädten.[22]

Spätestens im 18. Jahrhundert konnte sich selbst der konfessionelle Gegner der Praxis dieser Form der Jubiläumsfeier nicht mehr entziehen, wenngleich dem Namenstag auf katholischer Seite noch lange Vorrang vor dem Geburtsdatum galt. An den Wiegenfesten des pfälzischen Kurfürsten Karl Theodor (1724–1799) beispielsweise fanden in den Kirchen sämtlicher Konfessionen Gottesdienste mit der Fürbitte für den Landesvater statt. Den profanen Teil des Festes beging man in Mannheim seit Mitte des 18. Jahrhunderts jeweils sechs Tage lang mit einem wohlgeordneten Programm, das neben dem täglichen Hofgottesdienst aus der Gala mit Gratulationscour, offener Tafel, Oper, Souper und Ball, musikalischer Akademie und zweitägiger Jagd bestand.[23] 1792 wurden seine Kernelemente auf das 50-jährige Regierungsjubiläum des Fürsten übertragen. Neben den am Silvestertag in allen Gemeinden der Pfalz abgehaltenen Dankgottesdiensten fand damals ein Paradeaufzug der Mannheimer Schlosswache statt, dem auch der zur Feier angereiste Pfalzgraf Maximilian von Zweibrücken und spätere bayerische König Max I. Joseph (1756–1825) beiwohnte. In München, wo Karl Theodor damals eigentlich residierte, beschränkte sich das Ereignis auf ein Dankhochamt in der Theatinerkirche am Neujahrstag 1793.

Noch die auf dem Wiener Kongress 1814 und 1815 begangenen Geburts- und Namenstage der verhandelnden Fürsten waren Festlichkeiten in der Form des höfischen Zeremoniells unter ausschließlicher Teilnahme des Kaiserhofes und der übrigen Souveräne mit großen Tafeln, Konzerten und – soweit die Termine nicht in die Advents- oder Fastenzeit fielen – Bällen und Jagden. Nur der Namenstag Franz I. (1768–1835, reg. ab 1804) wurde, weil den Kaiser das Rheuma plagte, nicht gefeiert. Der Potentat spendete stattdessen eine namhafte Summe für die Armenkinder der Wiener Vorstädte Mariahülf und Leopoldstadt und spezifizierte damit den Bestandteil der mit Fürstengeburtstagen gemeinhin verbundenen großzügigen Almosenspende.[24]

Bis auf die landesweit angeordneten Gottesdienste für den Fürsten oder seine Familie sowie Militärparaden ging die Initiative der Feste in Mannheim, Wien und anderenorts vom Hof aus und war weitestgehend auf ihn und dessen Gäste beschränkt. Daneben stellte der landesherrliche Geburtstag ein obligatorisches Datum im Kalender der Beamtenschaft und der Militärs dar. Selbst in Russland war dies Ende des 17. Jahrhunderts gängige Praxis. Der aus Schottland stammende, die russischen Türkenfeldzüge befehligende General Patrick Gordon (1635–1699), der am Geburtstag des Zaren 1697 in Donezk weilte und beim Statthalter geladen war, notierte in sein Tagebuch, dass man beim Mittagstisch auf die Majestät trank und auf den Wällen Freudensalut schoss.[25]

Jenseits des Hofes

In protestantischen deutschen Fürstentümern hatte sich damals jenseits des Hofes ein weiteres, von Honoratioren, Gelehrten und Verwaltungsbeamten initiiertes Element der zeichenhaften Gratulation etabliert. Austragungsstätten solcher Feiern kollektiver Anteilnahme waren zunächst höhere Lehranstalten. So ist eine Ehrung des landesherrlichen Geburtstags am Gymnasium von Guben in der Neumark schon ab 1660 nachweisbar, am Bayreuther Gymnasium ab 1689.[26] Mit solchen Ereignissen waren nicht nur der Vortrag akademischer Reden und festliche Tafelrunden verbunden, sondern auch die zunehmende Produktion von Gelegenheitsliteratur wie Glückwunschoden, Preisgedichten und Festschriften.

Mitte des 18. Jahrhunderts kamen von verschiedenen Korporationen inszenierte Feiern hinzu. So widmeten die Berliner Freimaurer namentlich Friedrich dem Großen (1712–1786, reg. ab 1740) entsprechende Veranstaltungen: Die Loge zu den drei Weltkugeln feierte den Geburtstag des Königs und Bundesbruders spätestens ab 1755, bald darauf auch die Große Loge Royal York, und ab 1781 wurde diese Praxis auf den Ehrentag des Kronprinzen ausgeweitet.[27]

In wachsendem Maße nahm das Bürgertum solche Daten zum Anlass, Schützenfeste oder Tanzveranstaltungen zu organisieren. Zu diesen in der Öffentlichkeit zelebrierten Ehrbezeugungen gehörten außerdem ephemere Architekturen, insbesondere Ehrenpforten, das Salut- und Böllerschießen sowie sogenannte Illuminationen, die nächtliche Beleuchtung von Straßen oder einzelnen Häusern mittels Wachskerzen, Talg-, Öl- oder Petroleumlampen.

War mit solchen dem höfischen Fest entlehnten Elementen anlässlich von Huldigungsreisen des Landesherrn, Thronbesteigungen oder Regierungsjubiläen sowie den Besuchen anderer Monarchen zunächst obrigkeitlichen Anordnungen gefolgt worden, ergriffen die Untertanen in der zweiten Hälfte des 18. Jahrhunderts nicht selten entsprechende Eigeninitiativen. Deren vielfache Ablehnung seitens der Herrschaft basierte auf der Befürchtung eventuell auszugleichender Überschuldungen der Akteure, der Gefahr von Bränden und Tumulten, der Furcht vor den solchen Ehrbekundungen intendierten Ansprüchen und Forderungen nach politischer Partizipation, schließlich der somit suggerierten Erwiderungspflicht, nicht zuletzt der durch die Aneignung adeliger Festformen in Frage gestellten Distinktion.[28] So verbot Friedrich der Große ihm anlässlich seiner Thronbesteigung von seinen Untertanen angetragene Ehrpforten und Illuminationen ebenso wie von ihnen geplante Tanzveranstaltungen.[29] Sein Nachfolger Friedrich Wilhelm II. (1744–1797, reg. ab 1786) untersagte die ihm anlässlich der Erb-

huldigung von manchen Städten 1793 avisierten Illuminationen und Festdekorationen ebenso wie alle öffentlichen Feierlichkeiten. Herzog Ernst Friedrich von Sachsen-Coburg-Saalfeld (1724–1800) verbot 1799 sämtliche von seinen Landeskindern anlässlich seines Goldenen Ehejubiläums vorgesehenen Maßnahmen, so »die Beleuchtung der Stadt [Coburg] und Einsetzung der Lichter in die Fenster«. Vielfach fürchtete man allein den mit diesen Veranstaltungen verbundenen unziemlichen Lärm von Gesängen und Freudenschüssen und betrachtete sie zunächst als unbequeme Störung oder gar Belästigung: Friedrich Wilhelm II. bezeichnete sie 1793 als »Possen«. Schließlich spielten auch Bedenken um mangelnde Loyalität eine Rolle, zumindest, dass unangemessene Maßnahmen zur Beschädigung der Würde des Fürsten führen könnten. So meldete man kurz nach dem Regierungsjubiläum Friedrich Wilhelms III. (1770–1840) 1822 aus Merseburg nach Berlin, dass die auf einer privaten Festlichkeit aufgestellte Gipsbüste des Königs schwarz beschmiert und mit einem Schnurrbart bemalt worden sei.[30] Auch das nach München angezeigte »Wettlaufen für alte Weiber«, das der Posthalter von Seefeld anlässlich des 25. Regierungsjubiläums König Max I. Joseph (1756–1825) 1823 veranstalten ließ, war von den Behörden wenig amüsiert aufgenommen worden: Zumal das »Spektakel« eines Eierlaufes unter den »illuminierten Namenszügen des verehrungswürdigen Monarchen« stattgefunden hatte.[31]

Die Situation änderte sich mit der napoleonischen Fremdherrschaft.[32] Wie in Frankreich war in den annektierten Gebieten der Geburtstag Napoleons oder seiner Diadochen zu begehen. In Paris fanden am Wiegenfest des Ersten Konsuls am 15. August ein Hochamt in Notre-Dame und der Empfang der Gratulanten in den Tuilerien statt. Abends illuminierte man die Türme der Kathedrale sowie die Rathausfront, und auf den öffentlichen Plätzen spielte man dem Volk zum Tanz auf.[33] Wo in den deutschen Ländern französische Verwaltung eingeführt worden war, wurde nach diesem Muster verfahren, zu dem auch Militärparaden mit Salut, Festmähler der Militärs und Beamten, Feuerwerke, Tanzvergnügen und ephemere Festarchitekturen gehörten. So war am Geburtstag Napoleons in Zittau in der Oberlausitz 1813 »ein großer griechischer, reich erleuchteter Säulentempel mit Inschrift« auf dem Marktplatz errichtet und Jubelinschriften an den Häusern angebracht worden,[34] und in Osnabrück beispielsweise hatte die Stadtkasse 1812 »72 Franken und 18 Centimen« für entsprechende Aufwendungen zu tragen.[35] Im Königreich Westfalen wurde der Geburtstag König Jérôme Bonapartes (1784–1860) von der Beamtenschaft und dem Militär »glanzvoll begangen«.[36] Häuser mussten durch das Aufstellen bunter Lampen in den Fenstern und auf Simsen beleuchtet werden, womit die Illumination als

ein Element des höfischen Festes kopiert wurde. Verwaltungsgebäude, aber auch private Häuser wurden mit Laubgewinden, Napoleon-Porträts und Transparenten geziert.[37]

Vielerorts, vor allem in größeren Städten versuchten Patrioten diesen Anordnungen mit der Erinnerung an den Geburtstag des entmachteten Landesherrn zu begegnen und damit Zeichen des Widerstands zu setzen.[38] In diesen Fällen konnten sich die Gefeierten solcher Treuebeweise kaum durch Verbote entziehen, wollten sie nicht gegen sich selbst agieren.

So beging man den Geburtstag des preußischen Königs Friedrich Wilhelms III. in Königsberg, wo er nach seiner Flucht und dem für Preußen erniedrigenden Tilsiter Frieden 1807 residierte, geradezu widerständig mit privaten, öffentlichkeitswirksamen Feiern, die die Königstreue ihrer Veranstalter bezeugen sollten und die Einwohnerschaft auf die Beine brachte. Die Königsberger Bürger illuminierten ihre Gärten um den Schlossteich, brannten Feuerwerke ab und Musik begleitete einen nächtlichen Bootscorso auf dem Gewässer.[39] Angesichts solcher Bekundungen konstatierte der Minister Heinrich Karl Friedrich von und zum Stein (1757–1831) 1808: »Die Anhänglichkeit die man dem König allgemein und unaufgefordert bewies, war musterhaft und rührend.«[40] Den Geburtstag der Königin Luise (1776–1810) feierte die Königsberger Kaufmannschaft übrigens ebenfalls, zum Beispiel 1809 mit einem Ball in der Börse, an dem das Königspaar teilnahm.

Den Sommer verbrachte die königliche Familie damals stets im Landhaus »auf dem Huben«, dem Dorf Hufen am Rande Königsbergs. Seine Einwohner errichteten jeweils zum Königsgeburtstag am 6. August eine Ehrenpforte, schmückten die Häuser mit Blumen und Kränzen und brachten dem Jubilar »sonntäglich gekleidet« Glückwünsche dar.[41] Offensichtlich hatte sich sowohl in Königsberg als auch in Hufen der Geburtstag von einem Fest der Hofgesellschaft zu einer vom Bürgertum sowie der Landbevölkerung begeistert initiierten Feier entwickelt, die eine Treuebekundung darstellte und den Charakter eines Volksfestes anzunehmen begann. Und das nicht nur in diesen Orten, sondern auch unabhängig von der Anwesenheit der gefeierten Persönlichkeit. Anlässlich des bevorstehenden Geburtstags der Königin Luise wies der preußische Ministerialbeamte Johann August Sack (1764–1831) den Berliner Polizeidirektor Johann Stephan Gottfried Büsching (1761–1833) Anfang März 1807 an, Volksfeiern zu gestatten, weil sie die »Empfindungen und Anhänglichkeit« der Landeskinder an die Monarchie nur stärken könnten.[42] Joseph von Eichendorff (1788–1857), der am 10. März 1810 auf dem elterlichen Gut im oberschlesischen Lubkowitz weilte, notierte in sein Tagebuch: »Großes Trompeten und Bürgeraufzüge etc. auf dem Markte von wegen der Königin Geburtstag.«[43] Zugleich widmete man dem König

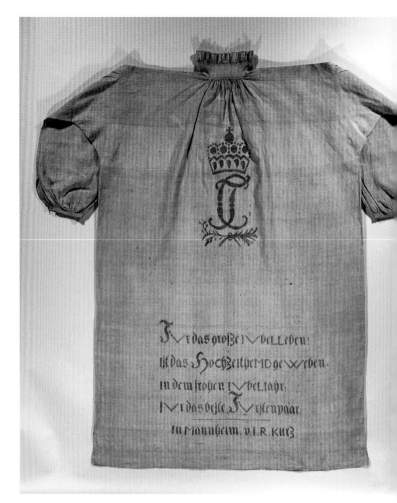

Abb. 4 Sogenanntes Hochzeitshemd für Kurfürst Karl Theodor, Mannheim, 1792. München, Bayerisches Nationalmuseum

an seinem Geburtstag bald auch selbstverfertigte Geschenke, wie bestickte Tücher, Stickbilder, verglaste Arrangements aus getrockneten Pflanzen oder künstlichen Blumen.[44] Die ältesten Zeugnisse dieser kunstfertigen Bezeugung der Monarchenverehrung stammen allerdings nicht aus Preußen, sondern aus dem südlichen Teil Deutschlands. Das Bayerische Nationalmuseum besitzt beispielsweise ein mit einem Glückwunsch besticktes Leinenhemd, das ein Mannheimer Weber seinem Landesherrn Kurfürst Karl Theodor 1792 verehrt hatte (Abb. 4) – wenngleich nicht zum Geburtstag, sondern zum 50. Jahrestag der Eheschließung mit Elisabeth Auguste von Pfalz-Neuburg (1721–1794).[45] Auf die Gunst »des besten Jubelpaars« bedacht, zierte der Handwerker das ohne Naht gearbeitete und auf der Brust mit den gekrönten Initialen Karl Theodors ausgezeichnete Kleidungsstück mit Versen und signierte stolz und unverhohlen mit »I. R. Kurz«.

Jubiläen als Volksfest

Ein ebenfalls weder vom Monarchen noch vom Hof, sondern von der Beamtenschaft und dem Bürgertum initiiertes Fest fand im Oktober 1808 zum 50. Regentschaftsjubiläum von Leopold Friedrich Franz von Anhalt-Dessau (1751–1817, reg. ab 1758) statt.[46] Hatte der Herzog die ihm von seinen Untertanen angetragene Jubiläumsfeier seiner Fürstenwürde 1801 noch strikt abgelehnt, ließ er sieben Jahre später die offerierten Bestrebungen weitgehend zu. Neben der üblichen vom Fürsten initiierten Medaillenedition und Dankgottesdiensten zeichnete sich die Feier in der mit Girlanden, Spruchbändern und Transparentbildern, ephemeren Bauten – wie einem Monopteros mit der Büste des Jubilars und einem knapp 20 m hohen Obelisken mit seinem Namenszug – gezierten Residenzstadt durch eine »prachtvolle Illumination« aus, die Dessau »bis in die Nacht auf eine glänzende, geschmackvolle Weise erleuchtet[e]«.[47] Mit einem Kinderspalier und einem Fackelzug zum Schloss versicherten die Bürger den am Fenster erschienenen Landesvater, der die Inszenierung danach auf langsamer Fahrt durch die von Bläsermusik durchtönten Straßen betrachtete, ihrer Verehrung und Treue.[48] »Dieß Volksfest«, konstatierten Zeitgenossen, besäße »den Charakter einer Herzlichkeit und Innigkeit, wie ihn gewöhnlich die prunkenden Feste der Großen nicht haben«, weil es den Landesherrn nicht als Absolutisten, sondern primus inter pares feierte.[49] Mit einem Büchlein, das alle anlässlich des Festes entstandenen Gedichte, Lieder und Sprüche enthielt, erschien kurz nach den Festivitäten eine Art Festschrift, die das Ereignis konservierte.[50]

Das ephemere Büstendenkmal wurde wohl, ähnlich jenem für den 1786 durch Schlesien reisenden Preußenkönig Friedrich Wilhelm II. in Jauer, fraglos akzeptiert. Allein das Geschenk eines dauerhaften Denkmals lehnte der mitteldeutsche Jubilar ab. Denkmalsetzungen waren grundsätzlich dem Fürsten vorbehalten, auch solche, die an Jubiläen erinnern sollten. So ließ etwa Herzog Christian von Sachsen-Weißenfels 1722 anlässlich seines zehnjährigen Regierungsjubiläums im Hof der von ihm als Jagdschloss genutzten Neuenburg bei Freyburg ein Reiterstandbild errichten, das ihn in Jagdkleidung zeigte.[51] Das jährliche Geburtstagsporträt der Queen, das in den letzten Jahren namhafte anglophone Künstler wie Colin Davidson (geb. 1968), Christian Furr (geb. 1966), Nicky Philipps (geb. 1964) oder Chris Levine (geb. 1960) malen durften, ist eine exzeptionelle, in dieser Tradition stehende Praxis.

Den frühesten Hinweis auf den Wandel des diesbezüglichen fürstlichen Vorbehalts stellt das vermutlich vom Heidelberger Magistrat 1792 initiierte und beim Mannheimer Hofbildhauer Franz Conrad Linck (1730–1793) in Auftrag gegebene Projekt dar, den pfälzischen Kurfürsten Karl Theodor anlässlich seines Regierungsjubiläums mit einem Monument zu ehren, das ihn als geliebten Förderer seines Landes feiern sollte: An einem hohen, von der Büste des Herrschers bekrönten Pfeilermonument prangten Porträtmedaillons der Vorgänger Karl Theodors und eine Inschrift versicherte, dass ihn seine Untertanen lieben wie einst seine Ahnen.[52]

Der Dessauer Fürst lehnte den vom Bürgertum seiner Residenzstadt geborenen Plan der Errichtung eines Standbilds übrigens mit dem Hinweis auf den Einsatz der entsprechenden Mittel für wohltätige Zwecke ab. Wie in Königsberg und Huben zielte auch dort die bis dahin ungekannte Form der öffentlichen, von den Untertanen initiierten, organisierten und finanzierten Jubiläumsfeier auf ein gemeinschaftliches emotionales Erlebnis mit identitätsstiftendem Effekt. Die fürstliche Volksnähe unterstellende und propagierende Inszenierung basierte auf der Initiative bürgerlicher Gruppen und Teilen der Staatsverwaltung, die damit verbundene Loyalitätsbekundung strebte die Festigung der gefühlten Einheit von Volk und Fürst an.

Also waren solche Aufzüge und Feiern freiwillige Ehren- und Loyalitätsbezeugungen, symbolische Akt der Huldigung, des Treuebekenntnisses zum Landesherrn respektive der Monarchie. In ihnen formte sich der von der politischen Situation gestärkte Patriotismus sowie eine neue, von den Untertanen zu Staat und Herrscher entwickelte Beziehung. Zudem offenbart sich darin ein neues Feiertagsverständnis. Während in protestantischen Fürstentümern die Zahl der Feiertage ohnehin geringer als in katholischen Territorien war, reduzierten Aufklärung und Säkularisation den kirchlichen Festtagskalender flächendeckend. Im Gegensatz zu weiteren kirchlichen Festtagen hatte der preußische Ökonom Johann Heinrich Gottlob von Justi (1720–1771) schon 1761 vorgeschlagen, sollten solche bestimmt werden, die Erholung und Bildung des Volkes verbinden. Ihre Anlässe müssten im »Andenken eines besondern glücklichen Vorfalls« liegen, zu denen neben militärischen Siegen vor allem die Geburtstage des Landesherrn zählten. Denn »die Wohlthaten, die ein weiser und gütiger Regente durch seine unermüdete Vorsorge seinen Unterthanen erweiset, sind so wichtig, daß der Tag, an welchem er der Welt geschenket ist, allerdings ein allgemeines Freudenfest im Lande seyn kann.« Schließlich würden solche »Feste und Feyertage« die »Ehrerbietung und die Liebe der Unterthanen« zu mehren helfen.[53] Mit dieser Ansicht gehörte Justi zu einer Anzahl Gelehrter und Beamter, die in von Untertanen selbstständig und freiwillig abgehaltenen Feiern ein wesentliches Element der Hebung von Gemeinsinn und nationalem Bewusstsein erblickten, ein Mittel zur patriotischen Erziehung des Volkes. Sie schlossen damit an seit Mitte des 17. Jahrhunderts geäußerte Ansichten an, den

Abb. 5 Ansicht des Ehrentempels zur Feier des 25-jährigen Regierungsjubiläums König Maximilian I. Joseph in Augsburg am 16. Februar 1824,
Aquatinta-Radierung, Johann Lorenz Rugendas d. J., Augsburg, 1829. Augsburg, Kunstsammlungen & Museen

Fürsten anlässlich seines Geburtstags zu ehren.[54] Sie folgten
aber zugleich modernen Ideen zur gemeinschaftsbildenden,
patriotischen Funktion öffentlicher Festlichkeiten, wie sie etwa
Jean-Jacques Rousseau (1712–1778) schon 1758 und später auch
der Pariser Jurist Louis-Marie de La Révellière-Lépeaux (1753–
1824) geäußert hatten,[55] beziehungsweise die im Zuge der fran-
zösischen Revolution entfaltet und auch in Deutschland zur
Kenntnis genommen worden waren. Eine Generation später
hatten diese Ansichten auch in Bayern Resonanz gefunden.
In seiner 1789 publizierten Abhandlung über die Sittlichkeit
des Volkes plädierte der aufgeklärte Raitenhaslacher Pfarrer
Franz Xaver Mayer (1757–1841) für »Volkslustbarkeiten«, weil
sie die »enge Verbindung der Unterthanen mit dem Fürsten«
und die »Liebe zum Regenten« stärkten.[56] In diesem Sinne rief

das *Königlich baierische Intelligenzblatt* im Zuge der Erhebung
Bayerns zum Königreich seine Leser 1806 auf, nationale Feste
zu Ehren des Königs zu feiern.[57] Maximilian von Montgelas
(1759–1838) plädierte 1809 nicht nur dafür, viele religiöse und
lokale Feiertage durch »Nationalfeste« zu ersetzen, sondern
auch dafür, dass darunter »die Geburts- und Namenstage Ihrer
Majestät des Königs und der Königin den ersten Rang einneh-
men« sollten.[58] Er veranlasste, dass diese Daten jährlich landes-
weit in einer »gebührenden Conformität« aus Festgottesdienst
mit Te Deum[59] oder protestantischer Festpredigt, ab 1813 auch
mit Synagogengottesdiensten zu begehen seien, außerdem mit
Paraden von Militär und Landwehr mit Kanonensalven und
anschließenden Volksbelustigungen. Der damals in München
tätige Jurist und Historiker Johann Christoph von Aretin (1773–

1824) begründete seine Option für dieserart Feier der Geburts- und Namenstage des Fürstenpaars als »Volksfeste« mit der Stärkung des Patriotismus.[60]

Demnach waren die bayerischen Feierlichkeiten im Gegensatz zu den erwähnten in Preußen und Anhalt obrigkeitlich angeordnet und geordnet. In der Freizügigkeit der Gewährung blieben jene Feste zunächst eine Ausnahme. Gemeinhin wurde ähnlichen Petitionen nach den Freiheitskriegen wie zuvor eine Absage erteilt. Friedrich Wilhelm III. untersagte 1822 jegliche öffentliche Festlichkeit zu seinem silbernen Thronjubiläum, konnte dies zwar nicht überall, zumindest aber in Berlin durchsetzen. Obwohl Großherzog Carl August von Sachsen-Weimar-Eisenach (1757-1828) die Anträge auf festliche Illuminationen, Festdekorationen und Tanzveranstaltungen anlässlich seines 50-jährigen Regierungsjubiläums abgelehnt hatte und auf der ausschließlichen Durchführung der üblichen Gottesdienste wie der Militärparade bestand, sahen die Bürger Weimars 1825 darüber hinweg, schmückten ihre Häuser und die Stadtkirche mit Girlanden, breiteten einen Blumenteppich mit den Initialen des Fürsten vor dem Stadtschloss aus, organisierten einen Fackelzug und ein Glockengeläut »früh um ½ 6 Uhr, der Geburtsstunde des Großherzogs«.[61] Schließlich gehörten solche Maßnahmen damals, so der zweite Bürgermeister der Residenzstadt Carl Brunnquell (1790-1835), »zu den ganz alltäglich gewordenen Freudenbekundungen«, mit denen man den Fürsten der Treue und Liebe der Untertanen versicherte.[62] Die Bürger Coburgs erwiderten die entsprechende Ablehnung ihres Landesvaters 1832 mit Spalieren, nächtlichen Beleuchtungen, einer Gratulationscour und der Übergabe von Geschenken. In ähnlicher Weise hatte man sich in Augsburg 1824 über die Anordnungen König Max I. Josephs zu seinem 25-jährigen Thronjubiläum hinweggesetzt.[63] Die Einwohner illuminierten die Stadt und brannten ein Feuerwerk ab. Ein Fackelzug aus Landwehr und Honoratioren bildete den Höhepunkt des Programms. Sein Ziel stellte der Ulrichsplatz dar, auf dem ein Ehrentempel errichtet worden war, dessen Giebelfeld die gekrönten Initialen des Herrschers zeigte. Der Giebel selbst trug einen Löwen mit Krönungsinsignien. Zwischen die Säulen gestellte und von Feuerschalen beleuchtete Allegorien flankierten ein monumentales Bildnis des Königs in der Form des Staatsporträts (Abb. 5). Solche ephemeren Bauten und Illuminationen waren - wie die zu Ehren des Monarchen absolvierten Maßnahmen der Armenfürsorge - Elemente, die die bürgerlichen Akteure dem Kanon der höfischen Festfeier entlehnt hatten. Der Augsburger Künstler Johann Lorenz Rugendas (1775-1826) schilderte das kurzlebige Bauwerk und fing selbst die feierlich-erregte Stimmung der auf dem Platz versammelten Bürgerschaft mit gestikulierenden Händen und gen Himmel gestreckten Hüten ein.[64]

Bürgerfeste für den Fürsten

Tempelarchitekturen und ein Repertoire an Schmuckelementen vom Obelisken über Pforten und Arkaden bis zu Statuen gehörten seit der frühen Neuzeit zum obligatorischen Inventar höfischer Festplätze, nächtliche Illuminationen zu den kaum verzichtbaren Attraktionen der Feierlichkeiten.[65] Die Art der Zelebration in Weimar, Coburg und Augsburg, aber auch in Dessau und Königsberg, orientierte sich an traditionell bei Hofe gepflegten Formen. 1805 beispielsweise hatte der Münchner Hofbauintendant Johann Andreas Gärtner (1744-1826) den Nymphenburger Park zum Geburtstag der Kurfürstin Karoline (1776-1841) illuminiert und dort einen hölzernen Tempel mit einem Porträt der Gefeierten sowie einen Obelisken errichtet, der ebenfalls ihr Bildnis trug.[66] Anlässlich der Hochzeit des Kronprinzen Ludwig, des späteren Ludwig I. (1786-1868, reg. ab 1825), mit Therese von Sachsen-Hildburghausen (1792-1854) 1810 gestaltete er den Münchner Maximiliansplatz in eine fantastische Landschaft um. Er inszenierte einen Wald aus Tannen mit einem Tempel des griechischen Ehe-Gottes Hymenaios, einer Ehrenpforte und einer Arkade mit großen Transparentgemälden. Nachts leuchtete die Inszenierung im Schein von Feuerbecken, die auf Säulen platziert waren. 1814 erhellten ähnliche Illuminationen am selben Ort Säulenkolonnaden und einen »Tempel der Eintracht« beim Besuch des Zaren und des preußischen Königs. Als zwei Jahre später die Hochzeit von Prinzessin Karoline Auguste von Bayern (1792-1873) mit Kaiser Franz I. (1768-1835) in München gefeiert wurde, inszeniert Leo von Klenze (1784-1864) den Max-Joseph-Platz in ein »Zauberreich« aus Tannenwald mit Hymen-Tempel und Kolonaden aus 50 toskanischen Säulen, ließ darüber hinaus zahlreiche Gebäude am Corso des Brautpaars durch die Stadt mit Laub- und Blumenschmuck versehen, verwandelte etwa die Fassade der St. Michaelskirche in einen »Tempel der Weisheit und Kunst«, verkleidete das Karlstor in eine »griechische« Pforte und das Schwabinger Tor mit gotischem Dekor.[67]

Waren sämtliche dieser Initiativen vom Hof ausgegangen, begannen in dieser Zeit auch in Bayern, insbesondere der Residenzstadt und anderen größeren Kommunen, die »Untertanen ausnahmslos aus freien Stücken« Festlichkeiten zu Ehren des Fürsten zu organisieren.[68] Anlässlich des 25-jährigen Regierungsjubiläums König Max I. Joseph 1824 waren seitens des Hofmarschallamtes nur Gottesdienst, Militärparade und Empfänge vorgesehen. Jegliche andere Aktivität ging, wie das erwähnte Augsburger Beispiel, vom Bürgertum aus.

In der Hauptstadt wurde das Jubiläum mehrere Tage lang öffentlich begangen. Dazu gehörte das Schützenschießen auf der Theresienwiese, zu dem zwar der Hof gemeinsam mit der

Stadt eingeladen hatte, dessen Organisation und Durchführung aber ganz in den Händen der Bürgerschaft lag. Daneben beteiligten sich zahlreiche gesellige sowie berufliche Vereine am Jubiläumsprogramm mit Festveranstaltungen, musikalischen Aufführungen, Spielen und Bällen. Am Ball des Landwirtschaftlichen Vereins etwa nahm auch das Königspaar teil. Auch in zahlreichen anderen Städten marschierte die Landwehr auf, so fand in Bamberg ein Fackelzug der Studenten statt. In Volksschulen, Gymnasien und Universitäten organisierte man Festakte mit dem Vortrag von Reden, Dichtungen und dramatischen Aufführungen. In München schmückte man dazu signifikante Bauwerke wie das Karlstor mit Transparenten und Grünzeug, eine abendliche Festbeleuchtung öffentlicher Gebäude, Gesandtschaften, Palais', Kasernen, aber auch zahlreicher Bürgerhäuser verlieh den Straßen ein glanzvolles Bild. Mittelpunkt dieser Inszenierung war der Maximiliansplatz, wo 25 großformatige Transparentbilder in einer extra dafür errichteten Architektur Aufstellung gefunden hatten, die heroische Ereignisse aus der Geschichte Bayerns veranschaulichten (Abb. 6). Die königliche Familie besichtigte sie in einem nächtlichen Corso, und für die Nachwelt wurden sie in einem Album dokumentiert.[69] Wesentliche Elemente der langfristigen Wahrnehmbarkeit des Jubiläums waren darüber hinaus Denkmalsetzungen und Baumpflanzungen. Neben der Grundsteinlegung des Münchner Max-Joseph-Denkmals bildete die Festfeier den Anlass für entsprechende Initiativen in Amberg, Dillingen, Freising, Passau und Würzburg. Nach dem Vorbild der anlässlich von Luther-Jubiläen gesetzten Linden und Eichen signalisierten diese mit der Metapher von Stärke und Langlebigkeit operierenden Akte die Loyalität der Gratulanten gegenüber den Wittelsbachern und dem Königreich. Diese Aktivitäten reichten von einzelnen Setzlingen bis zu kleinen Parkanlagen oder Alleen, wie den von Eichstätter Schülern gepflanzten 25 »Königsapfelbäumen«.[70]

Eine motorisierende Rolle spielten die Ministerialbürokratie, die Beamtenschaft der Kreisbehörden und kommunale Honoratioren. Im Vorfeld des obligatorischen Hofempfangs kamen aus München und von den Kreisbehörden Anfragen und Bitten, dem König Glückwunschadressen überreichen zu dürfen. Dass Gratulationen nicht selten mit Orden und Auszeichnungen beantwortet wurden, motivierte insbesondere Beamte, »sich intensiv um eine möglichst herausragende Gestaltung der Glückwunschadressen oder ein außergewöhnliches Geschenk für den König zu bemühen«.[71]

So wie sich das bayerische Bürgertum 1824 an Elementen des höfischen Festes bedient hatte, übernahmen opulent gestaltete, historischen Schlüsselereignissen und -figuren gewidmete Erinnerungsfeiern an anderen Orten traditionelle Elemente

auch der adeligen Festkultur. In ähnlicher Weise war schon 1818 das 50-jährige Regierungsjubiläum des sächsischen Königs Friedrich August I. (1750–1827, reg. ab 1763) in Dresden gefeiert worden. Von Bürgertum und Beamtenschaft initiierte »Freudenfeste« propagierten dort – wie ein Jahr später an der Isar – den jedermann nahen, fürsorglichen Landesvater und idealen König.[72]

Im Oktober 1835 fanden die Feierlichkeiten zur Silberhochzeit König Ludwigs I. und seiner Gemahlin Therese neben den höfischen Festelementen in einer öffentlichen, weitgehend vom Bürgertum initiierten und finanzierten Form statt. Neben der besonders aufwendigen Feier des Oktoberfestes mit Pferderennen und Festschießen, Turner- und Sängerfest, der zelebrierten Grundsteinlegung der Basilika St. Bonifaz, der Enthüllung des Max-Joseph-Denkmals und der Fresken am Münchner Isartor erlebte die Residenzstadt einen »Nationalzug des Isarkreises«, dessen Festwagen die Gemeinden des Münchner Umlandes

HAUPT=BELEUCHTUNG AUF DEM MAXIMILIANS=PLATZE.

stellten. Mit sieben thematischen Gruppen repräsentierte die-
ser Aufzug die Idee der bayerischen Nation und verlieh dem
»Jubelfest« des Königspaars den Charakter des Volksfestes mit
patriotischem Anstrich.

Als man am 27. Dezember desselben Jahres in Dresden den
80. Geburtstag König Antons von Sachsen (1755–1836, reg. ab
1827) feierte, erlebte Elbflorenz eine von Gottfried Semper
(1803–1879) entworfene Festarchitektur, mit Fahnen ge-
schmückte und nachts illuminierte Gebäude. Neben der vom
Hofmarschallamt initiierten Militärparade fand ein von Patrio-
ten organisierter Huldigungszug der Bevölkerung aus dem Um-
land statt, in der die Landbevölkerung das sächsische Volk in
Szene setzte. Erstmals übertrug das residenzstädtische Bürger-
tum seine Inszenierungslust auf einen Herrschergeburtstag
und verwirklichte in großem Maßstab, was Johann Heinrich
Gottlob von Justi und Maximilian von Montgelas schon 1761 be-
ziehungsweise 1809 vorgeschlagen hatten, den Fürstengeburts-

Abb. 6 Festdekoration auf dem Münchner Maximiliansplatz anlässlich
des Thronjubiläums König Max I. Joseph 1824. Kupferstich, aus: »Feier
des fünf und zwanzig jährigen Regierungs-Jubiläums Seiner Majestaet
Maximilian Joseph I., Königes Von Baiern In Allerhöchstdesselben
Residenzstadt München« von Ludwig Friedrich von Schmidt. München,
Bayerisches Nationalmuseum

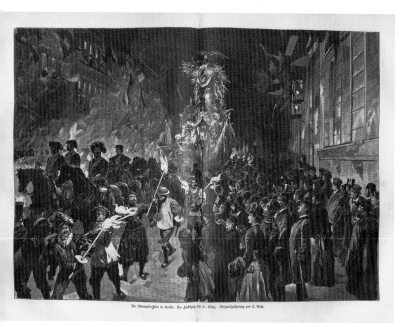

Abb. 7 Fackelzug der Bismarckfeier in Berlin am 31. März 1885,
Holzstich nach einer Zeichnung von Carl Koch, aus: Illustrirte Zeitung,
Nr. 2181, 18. April 1885

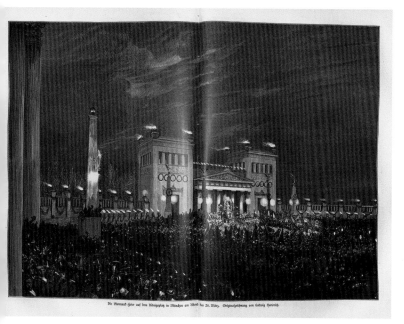

Abb. 8 Die Bismarck-Feier auf dem Königsplatz in München
am Abend des 28. März 1885, Holzstich nach einer Zeichnung von
Ludwig Herterich, aus: Illustrirte Zeitung, Nr. 2181, 18. April 1885

tag als Volks- und Dankfest zu begehen. Im Gegensatz zur Ob-
rigkeit gingen Initiative und Durchführung aber nicht mehr
vom Hof aus. Wie der »Nationalzug des Isarkreises« zielte der
Dresdener Trachtenzug auf die Veranschaulichung des grund-
legenden und unverbrüchlichen, Volk und Fürst zur Nation
einenden Treuebundes. Unterstützt von der Regierung über-
nahm das Bürgertum mit diesen Akten der Huldigung,
gemeinschaftsstiftenden und den Patriotismus fördernden
Maßnahmen die öffentliche und besonders öffentlichkeitswirk-
same Repräsentation der Monarchie.

Obwohl nicht in einem den Münchner und Dresdner Ereig-
nisse vergleichbaren Umfang stellten auch in Preußen seiner-
zeit die Geburtstage des Königs – und später des Kaisers –
über die Hoffestlichkeiten hinaus vor allem an Schulen und
höheren Lehranstalten feste Termine dar. Obligatorische Be-
standteile dieser Feiern bildeten neben Gottesdiensten Zusam-
menkünfte mit Festreden und Konzerten, nicht selten Marsch-
musik, Gedichtvorträgen und dramatischen Darbietungen.[73]
Die zum 60. Geburtstag Friedrich Wilhelms III. 1830 an der
Berliner Universität ausgerichtete Versammlung zum Beispiel
wurde von einer Komposition Carl Friedrich Zeltners (1758–
1832) und einer Laudatio Georg Wilhelm Friedrich Hegels
(1770–1831) gekrönt.[74]

Flaggenschmuck und Glockengeläut verliehen diesen Jah-
restagen das Gepräge patriotischer Feiertage. Ihr Ziel war auch
hier die Stärkung der Bindung an den Regenten, eine Art Hul-
digung und somit die Förderung der Vaterlandsliebe.[75] Neben
dem Jahrtag der Thronbesteigung war der Geburtstag des Herr-
schers, hieß es Mitte des 19. Jahrhunderts, »vor allen Tagen des
Jahres wohl dazu geeignet«, sich daran zu erinnern, dass sich
der Bürger dem Staat und seiner Ordnung zu unterwerfen
habe.[76] Den Geburtstag des Landesherrn zu feiern, heiße ein
Ordnungsgesetz anzuerkennen. Die Feier der Huldigung an
den Fürsten war Ausdruck der freiwilligen Akzeptanz der
staatlichen Ordnung. Wie eine Familie das Wiegenfest ihres
Vaters begehe, »so feiert die grosse Familie des Staates den Ge-
burtstag des Fürsten«.[77] Die Bemächtigung althergebrachter
Festelemente durch Städte, Vereine und Private fokussierte das
Jubiläum des Herrschers über die Ehrung des Jubilars hinaus
zur Demonstration seiner Person als Symbol des einheitlichen
Staatsgedankens.

In diesem Sinn erlangten selbst die Jubiläen Otto von Bis-
marcks (1815–1898) eine dem Fürstengeburtstag ähnliche Be-
deutung und Gestaltung. So wurde der 70. Ehrentag des Reichs-
kanzlers 1885 in Berlin und anderen Städten mit Fackelzügen
der Studenten aus dem gesamten Reich samt festlichem Kom-
mers begangen sowie Vereine und gesellschaftliche Gruppen
vereinenden, in der Reichshauptstadt vom Gardemusikcorps

begleiteten Umzügen gefeiert (Abb. 7).[78] Aber auch anderenorts fanden ähnliche Paraden statt. Krieger- und Landwehrvereine veranstalteten Aufmärsche.[79] Am 77. Geburtstag 1892 führte ein opulenter, von unterschiedlichen Akteuren zusammengestellter Festzug am Hause des Reichskanzlers vorbei, den der Jubilar gemeinsam mit seiner Familie vom Balkon aus begrüßte.[80] Die Künstler etwa hatten »einen eigenen Festwagen in den riesigsten Verhältnissen erbaut«. Lebende Bilder aus der Biografie des Gefeierten wurden vorgeführt, und mit Bezug auf die deutsche Kolonialpolitik befanden sich unter den Darstellern »selbstverständlich viel Schwarze aus Afrika, in Wagen, zu Fuß und zu Pferde. Diese deutschen Schwarzen waren durch einen ächten Schwarzen aus alten Diensten bei Hofe in Bewegung und Gesten einstudirt«.[81]

Selbst außerhalb Preußens fanden entsprechende Festfeiern statt. Für die nächtliche, konzertant gestaltete Feierstunde auf dem pathetisch erleuchteten Münchner Königsplatz, die ein bürgerliches Komitee organisiert hatte, war eine monumentale Bismarck-Büste vor den Propyläen aufgestellt worden (Abb. 8).

Auch der 80. Geburtstag des Reichskanzlers 1895 war mit einem großen Studentenkommers verbunden, der ein Treuegelöbnis beinhaltete. In Erlangen etwa fand der »Bismarck-Kommers« unter Teilnahme aller Professoren, der städtischen Beamten und des Offizierscorps der Garnison statt.[82] Die Geburtstagsgeschenke, die man dem Jubilar sandte oder offerierte, bestanden aus typischen lokalen Produkten bis hin zu Gemälden und monumentalen Skulpturen, Ehrenbürgerbriefen und Glückwunschadressen. Studenten bedienten sich besonders gern des damals hochmodernen Mediums Telegramm. Vielerorts wurden Denkmäler oder auf den Namen des Gefeierten getaufte Türme eingeweiht, Beschlüsse zu deren Errichtung gefasst oder bestehende Monumente geschmückt.[83]

Auf vergleichbare Weise beging man in München den 100. Geburtstag König Ludwigs I. (1786–1868, reg. 1825–1848), aufgrund des Todes Ludwigs II. (1845–1886, reg. ab 1864) im eigentlichen Festjahr und der Landtagswahlen 1887 mit zweijähriger Verspätung 1888. »In unserer jubiläumstollen Zeit«, resümierte der Münchner Schriftsteller und Journalist Michael Georg Conrad (1846–1921), umfasste das Programm »außer vielen festlichen Nebenveranstaltungen in den Kirchen, Schulen, Vereinshäusern, Bierkellern, Ausstellungs-Restaurationen usw. eine Feier im Rathaus zur Begrüßung der Gäste, Festvorstellungen im Königlichen Hoftheater und Gärtnertheater, Huldigung am Sarkophage König Ludwigs I. in der Bonifaziuskirche (Basilika), Enthüllung der Königsbüste in der Ruhmeshalle in Verbindung mit einem großartigen Feuerwerke römischen Stils an der Bavaria auf der Theresienwiese, Beleuchtung der Stadt, – und als Hauptstück den Künstlerfestzug, der mit einer Huldi-

Abb. 9 Festumzug zur Centenarfeier König Ludwigs I., Festwagen der Metzger, Aufnahme von Jakob Seiling für ein Erinnerungsalbum der Kunstanstalt Georg Stuffler, München, 1888. München, Stadtarchiv

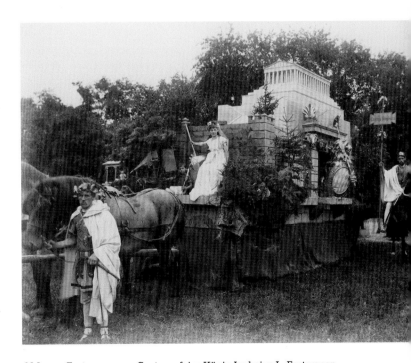

Abb. 10 Festumzug zur Centenarfeier König Ludwigs I., Festwagen mit dem Modell der Walhalla, Aufnahme von Jakob Seiling für ein Erinnerungsalbum der Kunstanstalt Georg Stuffler, München, 1888. München, Stadtarchiv

Abb. 11 Festdekoration mit einem Prinzregentenporträt am Hermann-
Haus in der Münchner Schützenstraße anlässlich des 90. Geburtstags
von Prinzregent Luitpold im März 1911, unbekannter Fotograf.
München, Stadtarchiv

gung vor dem Ludwigsdenkmal auf dem Odeonsplatze in
Anwesenheit des Königlichen Hofes und unter Entfaltung
alles erdenklichen höfischen Pompes schließen sollte«.[84]
Wie drei Jahre zuvor in Berlin den prominenten Politiker
thematisierten die von Künstlern gestalteten und einzelnen
Münchner Berufsvereinigungen, etwa den Metzgern, Bäckern,
Wirten, Schnapsbrennern, Optikern oder Zimmerleuten, sowie
anderen Mäzenen finanzierten Wagen den memorierten baye-
rischen Herrscher mit der bildhaften Inszenierung biografi-
scher Marksteine und historischer Ereignisse in dessen Le-
benszeit (Abb. 9). Bis heute blieb dieser fantasievolle, durch

geschmückte Straßen geführte Festumzug vom 31. Juli 1888
vorrangig wegen der damit verbundenen Elefantenkatastrophe
in Erinnerung. Nachdem eine als Drache dekorierte Straßen-
lokomotive in Höhe des Siegestors Dampf abgelassen hatte,
gerieten die acht indischen Elefanten im Tross der Kaufleute
in Panik, rissen sich los und verursachten ihrerseits eine
Massenpanik.[85]

Wesentliche Intention des Umzugs war die Erinnerungs-
pflege der Kunstpolitik und Bautätigkeit Ludwigs I., ihn als
Künstlerfürsten zu feiern. Daher trugen einige Festwagen
Modelle seiner Prachtbauten und das Denkmal von Max von
Widnmann (1812–1895), das dem Dargestellten aufgrund einer
Initiative Münchner Künstler zum 70. Geburtstag 1856 dediziert
und das zum 76. Geburtstag 1862 eingeweiht worden war,
stellte den Zielpunkt der bestaunten Karawane dar (Abb. 10).[86]
Nicht zuletzt aber bedeutete das Fest eine fulminante Treuebe-
kundung, die dem Haus Wittelsbach entgegengebracht wurde.

Prinzregentengeburtstage

Die 1888 auf Initiative bürgerlicher Kreise der Residenzstadt
ausgerichtete Centenarfeier führte eine Tradition fort, die hier
hinsichtlich der Akteure und der Festelemente bis auf das Re-
gierungsjubiläum von 1824 zurückreichte. Zweifellos bestärk-
ten die inzwischen vielfach öffentlich begangenen Geburts-
tags-, Hochzeits- und Thronjubiläen anderer deutscher Fürsten
wie die Feierlichkeiten für den Reichskanzler die bayerischen
Initiatoren, Untertanentreue und -liebe auf diese Weise Aus-
druck zu verleihen sowie Monarchie und Nation anschauliche
Bilder zu geben.[87] Die Feier der Geburtstagsjubiläen Prinz-
regent Luitpolds schlossen nahtlos an die erwähnten Festakte
an. Erinnerte man die Öffentlichkeit in Bayern bis 1891 an die
Ehren-, das heißt Geburts- und Namenstage Luitpolds sowie
des geisteskranken Königs Otto I. (1848–1916) landesweit zu-
nächst nur mit Gottesdiensten und einer Militärparade in der
Hauptstadt, setzte die bürgerlich initiierte öffentliche Feier für
den Prinzregenten mit dessen 70. Geburtstag ein. Nach fünf
Jahren hatte er den Makel der Regierungsübernahme im Zu-
sammenhang mit der Entmündigung und dem Tod Ludwigs II.
abgestreift. Und mit dem ersten runden Geburtstag seiner Re-
gentschaft, dem vollendeten 70. Lebensjahr, war er in das Grei-
senalter eingetreten, das persönlich als Segen, politisch als
Stabilitätsfaktor und Garant für Beständigkeit galt.[88] Somit
waren nicht zuletzt entscheidende Grundlagen für das Image
des gütigen und vertrauensvollen Landesvaters gegeben, das
einen wichtigen Baustein für seine breite Beliebtheit dar-
stellte. Es bot ausreichenden Anlass für eine ausgiebige Feier,

Abb. 12 Triumphpforte um das Denkmal Ludwigs I. von Max von Widnmann am Münchner Odeonsplatz zum 70. Geburtstag Prinzregent Luitpolds am 12. März 1891. Aufnahme des Münchner Ateliers Gebrüder Lützel. München, Bayerisches Nationalmuseum (Kat. 17)

Abb. 13 *Luitpold, Prinzregent von Bayern*, Festspiel im Münchner Nationaltheater anlässlich des 80. Geburtstags Prinzregent Luitpolds im März 1901, Schlussszene, unbekannter Fotograf. München, Stadtarchiv

deren Ziel über die Demonstration von Freudengefühlen der Untertanen und die Bekundungen von Anhänglichkeit und Liebe zum Landesherrn hinaus sowohl in der national-bayerischen Einheitsstiftung als auch in der Einforderung der Fürsorge des Landesvaters bestand. Insofern halfen die Jubiläumsfeiern für Prinzregent Luitpold 1891, 1901 und 1911 das Bild des Monarchen zu formen, das Kontinuität und dauerhafte Stabilität sowie Fortschritt und Kunstsinn einschloss. Das Charisma, nach Max Weber ein Typus »legitimer Herrschaft«,[89] und der unprätentiöse, volksnahe Habitus Luitpolds erleichterten diese Projektion.

Insofern setzten die öffentlichen, bürgerlich initiierten Akte zu den drei Jubiläen eine in der Aufklärung begründete und im 19. Jahrhundert ausgebaute Tradition fort. Dazu gehörten die Denkmalsinitiativen und Denkmalssetzungen. Schon der 70. Geburtstag des Prinzregenten 1891 bildete den Anlass, Monumente für ihn zu errichten oder zu planen. Neu war, dass Brücken, Parks oder Schulen seinen Namen oft anlässlich eines dieser Geburtstage erhielten. Grundsätzlich mussten diese »Taufen« jedoch vom Prinzregenten genehmigt, das heißt über das Hofmarschallamt beantragt werden. Das Gymnasium in Weiden, das sein 1903 neuerbautes Schulhaus ohne diese Erlaubnis als

Luitpold-Gymnasium mit goldenen Lettern beschriftete, musste diese Inschrift wieder entfernen und bekam die Namensträgerschaft angesichts der unerlaubten Maßnahme versagt.

Nach ausgeklügelten Plänen geschmückte öffentliche wie private Gebäude und Straßen (Abb. 11),[90] nächtliche Illumination und ephemere Architekturen, wie die Dekoration des Denkmals Ludwigs I. 1891 mit einer Triumphpforte (Abb. 12), führten damals seit nahezu drei Generationen gepflegte Sitten und Bräuche fort. Außerdem wurden entsprechende Rituale tradiert: Dazu gehörten die Paraden und Festumzüge. Stets waren spezielle, dem Auftritt von Kindern vorbehaltene Programmpunkte eingeplant. Hatten in Dessau 1808 die Kinder der Stadt Spalier zwischen Schloss und Schlosskirche gestanden, war in München 1824 der »Gesang der Kinder bey der Grundsteinlegung des Königlichen Denkmals« zu hören. 1888 scheiterte ein im Hofgarten angesetztes Kinderfest mit 12.000 Teilnehmern noch an logistischen Problemen. Dementgegen organisierte der Magistrat 1891 erfolgreich einen Zug von 1400 Schülern aus Volks- und Mittelschulen, die mit schleifen-, blumen- oder tannengrüngeschmückten Kopfbedeckungen durch die Stadt zur Gratulation in den Thronsaal der Residenz zogen. 1901 wurde die »Massenovation der Schuljugend« auf den Max-Joseph-Platz verlegt. So erlebte dieses Spektakel, das den Generationenbund illustrieren sollte, eine merkliche Steigerung der öffentlichen Wahrnehmung. Daneben fanden in allen Bildungseinrichtungen Feiern statt, die die Bedeutsamkeit des Datums betonten.

Die Gelegenheitsdichtung feierte an den Jubiläen ihre Hochzeiten und folgte wie der Brauch des Festumzugs ebenfalls einer längst bestehenden Sitte. Bereits als Goethe (1749-1832) der Großherzogin Luise (1757-1830) »Zum 2ten Februar 1824«, dem Geburtstag ihres Sohnes Carl Friedrich (1783-1853), ein Gelegenheitsgedicht widmete, das bei einem Festumzug durch Weimar vorgetragen wurde, hieß es: »das löbliche Herkommen die höchsten Herrschaften bei festlichen Maskenzügen durch ein dichterisches Wort zu begrüßen, ließ man auch diesmal obwalten«[91] Drei Generationen später überboten sich Dichter und Dramatiker mit entsprechenden Werken. Zahlreiche Theater und Festspielhäuser nahmen anlässlich der Jubiläen kurzfristig erarbeitete Stücke ins Repertoire. Das Münchner Nationaltheater gab im März 1901 *Luitpold, Prinzregent von Bayern*, ein Festspiel zum 80. Geburtstag Prinzregent Luitpolds (Abb. 13). Bemerkenswerterweise zeigt die Kulisse der Schlussszene die Fassade des ein halbes Jahr zuvor erst von Luitpold persönlich eröffneten Neubau des Bayerischen Nationalmuseums und antizipiert das Reitermonument, dessen Sockel am 12. März 1901 eingeweiht wurde – samt Standbild, das erst 1913 platziert werden sollte (vgl. Kat. 14).

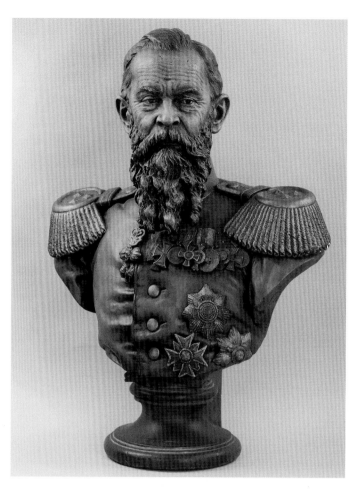

Abb. 14 Prinzregent Luitpold von Bayern, farbig gefasste Gipsbüste von Carl Georg Barth, München, 1887. Windorf, Kunsthandel

Daneben bot der Anlass Dichtern die Möglichkeit, Schülerfestspiele zu schreiben, die bei den Schulfeiern aufgeführt werden konnten. Besonders begabte Schüler übernahmen diese Aufgabe jedoch selbst. Lion Feuchtwanger (1884-1958), der im Schatten der St.-Anna-Kirche im Lehel, unweit des Nationalmuseums, aufwuchs und das Königliche Wilhelms-Gymnasium besuchte, schrieb zum 80. Geburtstag des Prinzregenten das »Festspiel zum 12. März 1901«. Das in der Schulaula aufgeführte, vom Jubilar selbst ausgezeichnete und daraufhin in der Presse veröffentlichte Stück feierte Luitpold auf allegorische Weise als Segensbringer des Bayernlandes.[92] In pathetischen Versen preisen die Architektur, Dichtkunst, Wissenschaft und Wehrkraft den Regenten, den diese Personifikationen auf der Bühne in Gestalt einer Plastik umringten. Es war ein Exemplar der 1887 vom Münchner Bildhauer Carl Georg Barth (1859-nach 1919) »nach dem Leben« modellierten Büste, die den Regenten in Uniform zeigt (Abb. 14). Dem in Gips reproduzierten Brustbild eignete offizieller Charakter; es wurde vom Kriegsmi-

Abb. 15 Medaille auf den 200. Geburtstag Prinzregent Luitpolds von Bayern, Silber, geprägt, Patrik Muff, München, 2021

nisterium zur Aufstellung in den Kasernen empfohlen. Vielfach auch in Behörden, Bahnhöfen und Lehranstalten platziert, stammte das dramaturgisch eingesetzte Bildwerk sicher aus der offiziellen Ausstattung von Feuchtwangers Schule.[93]

Die seinerzeit offenbar in größeren Stückzahlen reproduzierte und daher weit verbreitete Büste zählte neben den Erinnerungspostkarten und den Medaillen zu den Editionen anlässlich der Geburtstage des Prinzregenten, die das Bild des Jubilars in den unterschiedlichsten sozialen Schichten popularisierten. Wenngleich einzelne Medaillen auf ihn schon kurz nach dem Regierungsantritt entstanden, hatte mit dem 70. Geburtstag 1891 die erste Medaillenflut eingesetzt, und sie riss im Zyklus der folgenden Wiegenfeste nicht mehr ab.[94] Wie die Medaillen der Royal Mint auf den 90. Ehrentag von Queen Elizabeth hatten sie die abgebildete Person und den gefeierten Tag

in Erinnerung zu halten, das heißt auch die von den Untertanen initiierten Feierlichkeiten und damit das von ihnen idealisierte Treuebündnis von Volk und Fürst zu verinnerlichen.

Anlässlich des 200. Geburtstags von Prinzregent Luitpold am 12. März 2021 beauftragte der Freundeskreis des Bayerischen Nationalmuseums den Münchner Schmuckdesigner Patrik Muff, eine Gedenkmedaille zu Ehren des engagierten Kulturförderers zu gestalten (Abb. 15). Mit ihr wird die Finanzierung der Ausstellung »Glanzvolle Glückwünsche« unterstützt. Indem der Künstler das traditionelle Porträt des bärtigen Monarchen mit Symbolen kombinierte, die das Aufblühen der Künste während der Prinzregentenzeit widerspiegeln, erinnert das Silberstück vor allem an einen großen Förderer der Künste – und dass es heute mehr denn je engagierter Mäzene bedarf, die sich der Aufgaben einst gefeierter Fürsten annehmen.

Anmerkungen

1 Vgl. Calder 2015.

2 Appel 1824, S. 22.

3 Wienfort 1993; Koch 2019, S. 26–43.

4 Braun-Jäppelt 1997, S. 9.

5 Anlässlich des 90. Geburtstags am 12.3.1911 wurde beispielsweise der Anstich eines zweiten Hochofens im staatlichen Hüttenwerk Amberg in der Oberpfalz getätigt und das Unternehmen in Luitpoldhütte umbenannt.

6 Z.B. Ausst.-Kat. München 1911; die Schau zeigte bei etwa 2000 ausgestellten Werken 99 Porträts des Prinzregenten, seiner Eltern, Geschwister und seiner Familie in Form gemalter Brustbilder, Kniestücke und Ganzfigurenbildnisse, Büsten, Statuetten, Reiterstandbildern, auch Zeichnungen und Kupferstichen: Luitpold als Kind, als Jäger, als Militär etc.

7 1911 wurden Zwei-, Drei- und Fünfmarkstücke unter Verwendung des 1900 geschaffenen Porträtreliefs Adolf von Hildebrands (vgl. Kat. 4) geprägt.

8 Schürer 1901, S. 440; vgl. Gen 40,20; 2 Makk 6,7.

9 Mk 6,21. – Förster 2012, S. 151.

10 Calvary 1907, S. 129–135; Becker 1856, S. 221; Marquardt/Wissowa 1885, S. 468; Latte 1960, S. 313 f.

11 Hack 2009, S. 31.

12 Der Trojanische Krieg 1858, Verse 3142–4473a.

13 Chaucer 1989, S. 308 f.

14 Syndram 2009.

15 Siehe dazu den Beitrag von Sibylle Appuhn-Radtke in diesem Band.

16 Flügel 2005, S. 215–219; Wendebourg 2014, S. 262–265.

17 Vgl. Ehmer 2000; Schönstadt 1982.1; Schönstadt 1982.2.

18 Klein 2012, bes. S. 2147 f.

19 Mitterauer 1997, S. 81–89; Schmidt 2000, S. 11–16; vgl. Müller 2005.

20 Eisinger 1990, S. 11.

21 BWV 208, BWV 249a.

22 Ulfers 2000, S. 129, 159 f.

23 Schwarz-Düser 1999; Theil 2008, S. 37, 122.

24 Etzlstorfer 2014, Anm. 274, 278.

25 Gordon 1853, S. 112 f.

26 Sausse 1858, S. 368; Verzeichnis 1848, S. 132.

27 Geschichte 1875, S. 30; Flöhr 1898, S. 49.

28 Büschel 2006, S. 256 f.

29 Büschel 2006, S. 254 f.

30 Büschel 2006, S. 247.

31 Zit. nach Büschel 2006, S. 300.

32 Patriotismus 1895, S. 192.

33 Thibaudeau 1827, S. 280; Brendle 2006, S. 413 f.

34 Pescheck 1837, Bd. 2, S. 395; Korschelt 1884, S. 284 f.

35 Hartke 1886, S. 177.

36 Müller 1901, S. 209.

37 Hahn 1850, S. 142.

38 George 1840, S. 64; Cassel 1870, S. 3; Czyga 1911, S. 251; Weis 1976, S. 24; Tomuschat 1911, Bd. 1, S. 259; Houben 1928, Bd. 2, S. 282.

39 Hahn 1850, S. 140–142; Potthast, 1871, S. 171 f; Mühlpfordt 1974, S. 183.

40 Pertz 1871, S. 166 f.

41 Eylert 1844, S. 42.

42 Büschel 2006, S. 269.

43 Eichendorff 1988, S. 179.

44 Büschel 2006, S. 318–320.

45 Hesse 1999, S. 111, S. 118 f., Kat.-Nr. 2.7.71, S. 144–146.

46 Stenzel 1820, S. 389.

47 Grossert 2009, S. 145; Hirsch 2015, S. 145.

48 Feier 1808; Äußerungen 1832, S. 113–116.

49 Feier 1808, Sp. 1535.

50 Klein 2003, S. 51.

51 Titze 2007, S. 154; Klein 2012, S. 2152 f.

52 Werhahn 1999, S. 373–376; Kammel 2013, S. 202, Abb. 185.

53 Justi 1761, Bd. 2, S. 43.

54 Siehe den Beitrag von S. Appuhn-Radtke in diesem Band.

55 Rousseau 1948, S. 168 f; Der preußische Gesandte in Frankreich Philipp Karl von Alvensleben riet Friedrich Wilhelm III. 1800 aus Kenntnis der Pariser Verhältnisse das 100. Jubiläum des preußischen Königtums mit Volksfesten feiern zu lassen, um die Anhänglichkeit an die Monarchie zu festigen; vgl. Büschel 2007, S. 87 f.

56 Mayer 1789, S. II.

57 Königlich baierisches Intelligenzblatt 1806, Sp. 323 f.

58 Zit. nach Mergen 2005, S. 134.

59 An den Geburts- und Namenstagen war das Te Deum vorgeschrieben; vgl. Döllinger 1836, S. 108–112; Žak 1982, S. 30.

60 Aretin 1810, S. 15 f.

61 Büschel 2006, S. 255, 280 f.

62 Zit. nach Büschel 2006, S. 296.

63 Möller 1998, S. 102, 112; Büschel 2006, S. 282–289.

64 Teuscher 1998, S. 214, Nr. 878.

65 Oechslin/Buschow 1984, S. 26 f., 84.

66 Dunkel 2007, S. 106

67 Heinemann 2006, S. 63–72; Dunkel 2007, S. 110–113.

68 Büschel 2006, S. 242.

69 Schmidt 1824.

70 Mergen 2005, S. 89–102.

71 Mergen 2005, S. 68 f.

72 Mergen 2005, S. 60.

73 Hanke 2011, S. 72 f.

74 Wülfing 1972, S. 146.

75 Pust 2004, S. 247, 339; Schellack 1990, S. 22–31, 55 f.

76 Sausse 1858, S. 366.

77 Ansprache 1870, S. 197.

78 Bismarckfeier 1885.1; Bismarckfeier 1885.2; Hahn 1886, S. 648–659.

79 Müller 1890, S. 233.

80 Müller/Wippermann 1893, S. 58–65.

81 Hahn 1886, S. 657.

82 Wippermann 1895, S. 52–58.

83 Wippermann 1895, S. 47–49.

84 Conrad 1888, S. 659 f.

85 Ausst. Kat. München 2008.2, S. 150 f.

86 Köster/Meinardus-Stelzer 2019, S. 88–95.

87 Vgl. Ausst.-Kat. Karlsruhe 1995, S. 290 f., Nr. 227.

88 Mergen 2005, S. 220.

89 Weber 1976, S. 122 f.

90 Gmelin 1911.

91 Goethe 1828, S. 88; Tümmler 1984, S. 65.

92 Walter 2016, S. 382.

93 Braun-Jäppelt 1997, S. 32, Nr. 6, S. 138, Nr. 48, S. 171.

94 Braun-Jäppelt 1997, S. 36.

Astrid Scherp-Langen

III. Die Geburtstagsjubiläen
Öffentliche Feiern für Luitpold von Bayern

L uitpold Karl Joseph Wilhelm Ludwig von Bayern ist zu München in der Königlichen Residenz am zwölften Dezember Eintausend Neunhundert und zwölf vormittags um vier Uhr fünfzig Minuten verstorben.«[1] »In seinem Lehnstuhl, in der Jägerjoppe, die er immer so gern getragen« hat, verstarb Prinzregent Luitpold (1821–1912) in den frühen Morgenstunden des 12. Dezember 1912 im Beisein seiner Tochter Prinzessin Therese (1850–1925).[2] Fünf Monate nach seinem Tod überstellte die königliche Vermögensadministration dem Bayerischen Nationalmuseum in München am 13. Mai 1913 leihweise ein besonderes Konvolut:[3] Aus dem Nachlass des Prinzregenten bekam das Museum 164 Glückwunschadressen (Inv.-Nr. PR 1–PR 164), die der Jubilar zu seinen runden Geburtstagen 1891, 1901 und 1911 erhalten hatte.[4] Alle Glückwunschbekundungen waren vor der Überweisung sorgfältig begutachtet und erfasst worden. »Die Vertreter Ihrer Königlichen Hoheiten des Prinzen Leopold, des Prinzen Heinrich und der Prinzessin Therese von Bayern haben die in den Bibliotheksräumen im Odeonspalast befindlichen, aus Anlaß des 70., 80. und 90. Geburtsfestes weiland Seiner Königlichen Hoheit dem Prinzregenten Luitpold von Bayern gewidmeten Adressen, Festschriften, Albums und dergl. besichtigt und sind übereinstimmend zur Ansicht gekommen, dass diese nicht Gegenstand der Nachlassauseinandersetzung sein können, sondern der Verfügung Seiner Königlichen Hoheit des Prinzregenten als Staats- und Familienhauptes unterliegen und Allerhöchst demselben insbesondere anheimgestellt bleiben müsse, welche der künstlerisch ausgestalteten Adres-

sen und dgl. einem Museum oder einer sonstigen öffentlichen Sammlung und welche etwa zur Aufbewahrung dem K. Geheimen Hausarchiv überreicht werden sollen.«[5] Entsprechend wurde der Bestand wie folgt aufgeteilt: Das Geheime Hausarchiv erhielt ein Konvolut der privaten Glückwunschschreiben an den Prinzregenten. Auf einfachem Schmuckpapier sind Gratulationstexte, Kompositionen oder gereimte Gelegenheitsdichtungen in Schönschrift aufgesetzt und oftmals mit Zeichnungen verziert.[6] Der Wittelsbacher Ausgleichsfonds verwahrt in der sogenannten Familienbibliothek insgesamt 655 Grußadressen an Luitpold, von denen ihm allein zu den Jubelgeburtstagen 166 zugegangen waren.[7] Die Absender der Schreiben, die aus allen Teilen Bayerns mit der Post in der königlichen Haupt- und Residenzstadt München eintrafen, gehörten verschiedenen gesellschaftlichen Schichten wie auch Handwerkern, Bauern und Bürgern an, und sogar Schüler hatten sich beteiligt.

Jene 164 in das Bayerische Nationalmuseum gelangten Exemplare stellen sich als künstlerisch anspruchsvoll gestaltete Glückwunschadressen – ein Begriff, der uns heute wenig vertraut ist – von Repräsentanten des Staates und der Kirchen, von Städten, Kreisen, Gemeinden, Korporationen, Universitäten, Kultur- und Bildungsinstitutionen, Körperschaften und Vereinen dar. Diese Adressen bestehen aus einem meist auf Pergament aufwendig kalligrafisch gestalteten Gratulationsschreiben, das in künstlerisch gefertigte Mappen, auch »Enveloppes« gennant, eingelegt wurde. Diese oft schwergewichtigen Mappen oder Kassetten sind mit edlen Metallen, Leder, Seide, Samt, Edelsteinen, Email oder Elfenbein reich verziert. In der äußeren Gestaltung sollte sich bereits die Wertschätzung, Verbundenheit, Treue und Dankbarkeit des Schenkers gegenüber dem Jubilar ausdrücken.

Der Wunsch Luitpolds, ihm zu seinen runden Geburtstagen ab dem 80. keine besonderen Geschenke mehr zukommen zu lassen, gehört zu seinem Bescheidenheitsgestus. Die kontinuierlich abnehmende Anzahl aus dem Fundus der ins Bayerische Nationalmuseum überwiesenen Glückwunschadressen – zum 70. Geburtstag waren es 76 Exemplare, aus Anlass seines 80. Geburtstages noch 49 Jubiläumsadressen, im Jahr 1911 nur noch 38 Huldigungsadressen –, bestätigt dieses Anliegen auch durch die vollständig überlieferten Geschenkelisten.[8] Ein weiterer, noch größerer Teil, etwa 200 überreichte Gratulationsschreiben, wurde in die Königlich Bayerische Hof- und Staatsbibliothek integriert und gehört heute zum Bestand der Bayerischen Staatsbibliothek in München. Hierzu zählen auch Festgaben, Musikkompositionen (Hymne, Mazurka, Marsch), Alben, Preislieder, Festspiele, Fotografien sowie schlichtere Glückwunschschreiben.[9] Des Weiteren erhielt der Jubilar zu den runden Geburtstagen ca. 20 kostbare Ehrengeschenke der

Gold- und Silberschmiedekunst, aus Porzellan oder Elfenbein, die von Familienmitgliedern oder Honoratioren in Auftrag gegeben worden waren. Sie befinden sich heute im Besitz des Wittelsbacher Ausgleichsfonds und sind im Museum der bayerischen Könige auf Schloss Hohenschwangau oder im Schloss Berchtesgaden ausgestellt.

Der 70. Geburtstag 1891

Festumzüge erfreuten sich in der Haupt- und Residenzstadt seit dem frühen 19. Jahrhundert großer Beliebtheit. Und so sollte anlässlich des 70. Geburtstages des Prinzregenten auch in München ein großer Huldigungszug unter landesweiter Beteiligung stattfinden.[10] Um den Festumzug angemessen zu gestalten, hatte sich bereits im Vorfeld ein Planungskomitee gegründet, das sich aus Mitgliedern des Magistrats und des Gemeindekollegiums unter der Leitung des Münchner Bürgermeisters Johannes von Widenmayer (1838–1893) und des Akademieprofessors Fritz von Miller (1840–1921) zusammensetzte. Die angesetzten Kosten von 30.000 Mark sollten durch freiwillige Spenden gedeckt werden.

Die Feierlichkeiten zum 70. Geburtsfest dauerten insgesamt zwei Tage. Sie wurden am Vortag, dem 11. März 1891, morgens mit einem Gottesdienst in der katholischen Frauenkirche, in der evangelischen Matthäuskirche in der Sonnenstraße und in der jüdischen Synagoge in der Herzog-Max-Straße mit anschließender Militärparade eröffnet. Der folgende Tag, ein Samstag, begann mit einer Reveille vor Sonnenaufgang: Trompetenfanfaren vom Balkon des Neuen Rathauses mischten sich mit dem Geläut sämtlicher Kirchenglocken Münchens sowie lautem Kanonendonner. Der unbestrittene Höhepunkt war an diesem Tag der Festumzug. Bereits in den frühen Morgenstunden formierte sich der Trachtenzug in der Sonnenstraße. Um 10 Uhr erreichte die Spitze des Zuges das festlich geschmückte Karlstor am Stachus. An der Ecke Weinstraße/Marienplatz hatte sich das Fotoatelier der Brüder Lützel auf einem Balkon postiert, um aus erhöhter Position die einzelnen Abteilungen des Festzuges zu fotografieren. Die Abzüge sollten die Fotografen später dem Prinzregenten als Glückwunschadresse in prächtiger Kassette überreichen (Kat. 17).

Der Zug bewegte sich durch die gesamte Innenstadt und verlief durch die Neuhauser- und die Kaufingerstraße zum Marienplatz, um die Mariensäule am Rathaus herum zur Wein- und Theatinerstraße. Von hier ging es am Reiterstandbild König Ludwigs I. vorbei, das aus Anlass der Feier von einer monumentalen Triumphpforte hinterfangen war (Abb. 1c), und die Ludwigstraße entlang bis in Höhe der Universität kurz vor dem

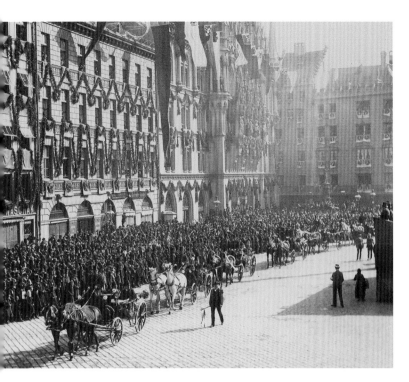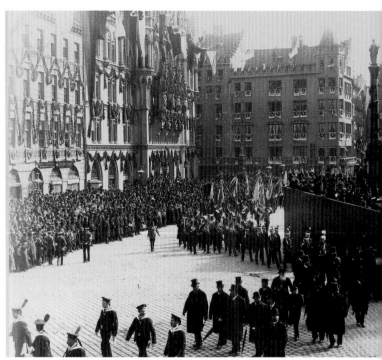

Abb. 1a–1c Jubiläumsfestzug in München am 12. März 1891: Vertreter der unmittelbaren Städte auf dem Marienplatz / Abordnungen aus der Rheinpfalz auf dem Marienplatz / König Ludwig's Monument am Odeonsplatz, Fotografien der Brüder Karl, Christian und Friedrich Lützel (Kat. 17)

Siegestor an der bisherigen Stadtgrenze. Denn erst 1890 war das nach Norden angrenzende Schwabing eingemeindet worden. Zu jenem Zeitpunkt erhielt die ehemalige Schwabinger Landstraße auch den Namen Leopoldstraße. An dieser Stelle also wendete der Zug und gelangte über die östliche Straßenseite wieder zurück zum Odeonsplatz, von wo er durch die Residenzstraße den Max-Joseph-Platz erreichte. Vor der Residenz hatten sich auf einer Tribüne mit Freitreppe der Prinzregent und die königliche Familie eingefunden. Dort versammelten sich auch die Gesandten verschiedener Höfe. Breite Kreise der Bevölkerung standen entlang des Zugweges dicht gedrängt am Straßenrand und erfreuten sich an dem Spektakel.

Den feierlichen Zug führten fahnenschwenkende Münchner Bürger an. Ihnen folgten 200 weiß-blau gekleidete Schüler und Schülerinnen, der städtische Klerus, Erzbischof und Domkapitel, die Bürgermeister und eine Abordnung des Magistrats sowie die Gemeindebevollmächtigten und Distriktsvorsteher. Hieran schlossen sich die Repräsentanten der acht Kreise an, die jeweils von einem Musikkorps und einem Reiter in Landestracht angeführt wurden. Diese trugen eine Namenstafel des Kreises sowie das Wappen der Kreisstadt.[11] So prägten auch Vertreter aus Oberbayern, Niederbayern, der Oberpfalz, Franken, Schwaben sowie der Rheinpfalz den Charakter des Zuges. Oberbayern, »in welchem ein Reichtum von Volkstrachten sich

findet, wie in keinem anderen Kreise«,[12] stellte die meisten Teilnehmer des Festzuges. Die Pfälzer dagegen erschienen in dunklen Sonntagsanzügen, weil in der Rheinpfalz eine Landestracht als altmodisch angesehen wurde (Abb. 1a–1c, vgl. Kat. 17). Zusammen mit Fahnengruppen, Abordnungen der Kirchen-, Handwerks-, Schützen-, Turner-, Feuerwehr-, Veteranen- und Sängervereine sowie Deputationen der Universitäten zogen die Gruppen auf reich verzierten Wagen durch die Straßen Münchens. Ihnen folgten die Bierbrauer, Mitglieder der Industrie- und Handelskammer, der Akademie der Bildenden Künste und der Münchener Künstlergenossenschaft.[13]

Die offiziellen Vertreter der Stadt München und der acht Kreise verließen auf dem Max-Joseph-Platz ihre Festwagen und verehrten dem Prinzregenten ihre Ehrengeschenke. Ein Musikkorps gegenüber der Tribüne intonierte jedes Mal die Nationalhymne, die mit einem dreifachen Hoch auf den Prinzregenten schloss. Der Zug setzte dann seinen Weg über die Maximilianstraße fort zum Platz vor der königlichen Reitschule, dem Marstall, einem Nebengebäude der Residenz. Hier wurden die Geburtstagsgaben formell durch Delegierte im Namen des Prinzregenten in Empfang genommen.

Am Nachmittag folgte ein weiterer Gratulationszug von rund 1400 Kindern aus den Volks- und Mittelschulen Münchens. Alle Kinder wurden mit Schleifen, Sträußen und Tan-

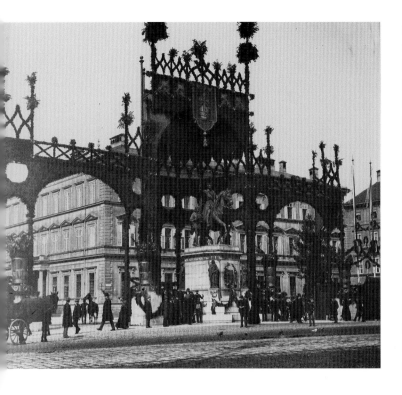

ursprünglich zum 80. Geburtstag des Prinzregenten realisiert werden sollte. Der Magistrat und die Gemeindebevollmächtigten beurkundeten zunächst das Projekt und stellten einen Betrag von 300.000 Mark zur Verfügung. Da die Stadt dem Willen des Monarchen nachkam, das Denkmal selbst nicht zu seinen Lebzeiten aufzustellen, erfolgte am 12. März 1901 lediglich die feierliche Grundsteinlegung auf dem Vorplatz des neuerbauten Bayerischen Nationalmuseums in der Prinzregentenstraße (Abb. 4); so dauerte es bis zur Fertigstellung schließlich über zehn Jahre. Dafür ließ sich das städtische Festkomitee aber einen Termin am Hauptfesttag, dem 12. März, für sein Festprogramm rund um die Denkmalfeier zuweisen.

Bereits am Vortag, dem 11. März 1901, begannen die Hoftafeln und Glückwunschaudienzen: Der Prinzregent empfing in einem eng getakteten Zeitplan das diplomatische Korps, zahlreiche Abordnungen, Repräsentanten der Stadt, des Staates und der Kirche im Barbarossa-Saal der Residenz. Im Rahmen dieser Zeremonie übergaben Franz Joseph von Stein (1832–1909), Erzbischof von München und Freising, und Joseph von

Abb. 2 Aus Anlass der Feier des 70. Geburtstages des Prinzregenten Luitpold. Die Schuljugend im großen Thronsaal der Residenz, Holzstich, aus: Illustrirte Zeitung, Nr. 2700, 28. März 1891

nenzweigen an den Hüten geschmückt. Sie überbrachten ihre Glückwünsche dem Prinzregenten im Thronsaal der Residenz (Abb. 2).[14] Während in der Residenz zahllose andere Empfänge stattfanden, veranstaltete am Abend die Münchner Gesellschaft im Glaspalast ihren Ball und das Festbankett.

Der 80. Geburtstag 1901

Der Magistrat der Stadt München ließ im Laufe der Jahrzehnte dem Prinzregenten vier Denkmäler im öffentlichen Raum errichten. An ihn erinnern im Stadtbild zwei Reiterstandbilder sowie eine große Marmorbüste von Wilhelm von Rümann am Schäringerplatz. Das eine Reiterdenkmal steht am Marienplatz unter einem Steinbaldachin an der Fassade des Neuen Rathauses, eine von Heinrich Dall'Armi 1905 gestiftete, »immerhin 2,90 Meter hohe Reiterstatue des Prinzregenten in Georgirittertracht, die dort das wittelsbachisch-bayerische Programm als einziges Erzstandbild auf die Gegenwart hin akzentuiert«.[15] Das andere hat seinen Standort vor dem Bayerischen Nationalmuseum gefunden (Kat. 14). Das vierte Denkmal ist ein Obelisk mit Bronzetafel, der 1911 im Luitpoldpark errichtet wurde.[16]

Als bedeutendstes Denkmalvorhaben ist das Reiterstandbild vor dem Bayerischen Nationalmuseum zu bezeichnen, das

Schork (1829–1905), Erzbischof von Bamberg, dem Jubilar ihre gemeinsame Glückwunschadresse des gesamten bayerischen Episkopats (Kat. 36), die sogar in der Presse unter der Rubrik »Münchener Neuigkeiten« ausführlich gewürdigt wurde.[17] Weitere Adressen erhielt der Prinzregent aus den Händen der Vorstände der Handels- und Gewerbekammern (Kat. 46), der Handwerkskammern (Kat. 51), von den Deputationen des Landwirtschaftsrats (Kat. 45) sowie des Landesfischereivereins (Inv.-Nr. PR 114) und der Notariatskammern (Kat. 43). Über den ersten Generaladjutanten des Prinzregenten, General der Kavallerie Alfons Graf von Lerchenfeld-Prennberg (1838–1906), der von Seiten des Hofes mit der Organisation des 80. Geburtstages betraut war, ließ der Vorstand des Österreichisch-Ungarischen Hilfsvereins dem Jubilar eine Huldigungsadresse überreichen (Inv.-Nr. PR 85).

Die Personengruppen, die an der morgendlichen Audienz teilgenommen hatten, zählten auch zu den Gästen, als am Abend um fünf Uhr zur großen Galatafel im Hofballsaal der Residenz geladen wurden. Drei Stunden später fand – wie traditionell am Vorabend des Geburtstages – der militärische Zapfenstreich auf dem Max-Joseph-Platz statt: Genau um 8 Uhr abends erschien der Prinzregent am mittleren Fenster des ersten Stockwerks des Königsbaus und zeigte sich der Menschenmenge.

Der Festtag des 12. März 1901 begann mit Kanonenschüssen, die auf dem Oberwiesenfeld abgefeuert wurden. Der Weckruf »Reveille« erfolgte am Marienplatz, und Militärmusik ertönte in den Straßen der Innenstadt, die im Geläut aller Kirchenglocken aufging. Erzbischof von Stein zelebrierte um neun Uhr das Pontifikalamt in der Münchner Frauenkirche. Im Anschluss nahm er mittags um halb eins an der feierlichen Grundsteinlegung zum Prinzregent Luitpold-Denkmal auf der Terrasse vor dem Bayerischen Nationalmuseum teil, dem eigentlichen Höhepunkt des Festprogramms (Kat. 14, Abb. 3). Als Vertreter des Prinzregenten kamen neben seinen Söhnen Kronprinz Ludwig (1845–1921) und Prinz Arnulf (1852–1907) auch Mitglieder der Hofgesellschaft, für die eigens ein Pavillon mit Tribüne errichtet worden war. Veteranenvereine, Kindergruppen, Studentenkorporationen sowie militärische, städtische und staatliche Repräsentanten waren ebenso geladen. Musikalisch wurde der Festakt durch den bayerischen Sängerbund begleitet. Der Münchner Bürgermeister Wilhelm von Borscht (1857–1943) sowie die Prinzen krönten die Zeremonie der Grundsteinlegung durch Hammerschläge.

Am Nachmittag trafen dann auch die beiden ranghöchsten Festgäste in der bayerischen Haupt- und Residenzstadt ein: Der österreichische Kaiser Franz Joseph I. (1830–1916) aus Wien und der deutsche Kronprinz Wilhelm (1882–1951) aus Berlin reihten sich in die Schar der Gratulanten ein.

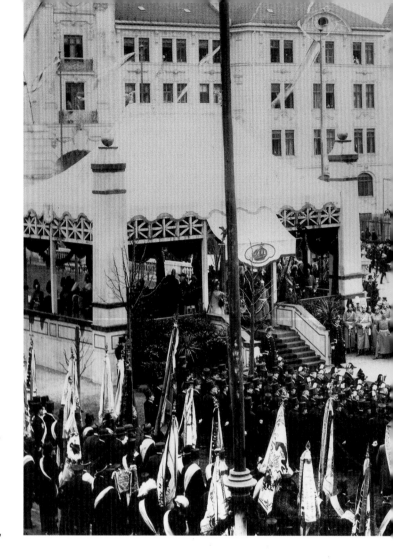

Nicht nur in München, sondern auch in zahlreichen anderen bayerischen Städten entstanden aus Anlass des 80. Geburtstages Erinnerungsorte für den Prinzregenten. Hierzu liefert die gemeinsame Glückwunschadresse von insgesamt 53 bayerischen Städten rechts des Rheins und der größeren Städte der Pfalz ein beredtes Zeugnis (Kat. 40). Die aus 34 Einzelstiftungen bestehende Adresse wurde durch ein eigens für diesen Anlass gegründetes Zentralkomitee mit Sitz in München bereits ab Sommer 1900 vorbereitet, das auch die Spenden für die mit der Adresse ins Leben gerufene Prinzregent Luitpold-Landesstiftung koordinierte.[18]

Damit aber nicht genug: Zusätzlich zu der Landesstiftung entwarfen einzelne bayerische Städte weitere Jubiläumsfonds für hilfsbedürftige Bevölkerungsgruppen. Die Stadt Ingolstadt entwickelte eine wohltätige Stiftung unter dem Namen *Luitpold-Anstalt* für 40 ältere, arme Personen mit christlicher Konfession, die eine lebenslange Versorgung erhalten sollten. Memmingen gründete die *Prinz-Luitpold-Stiftung der Stadt Memmingen* mit einem Kapital von 20.000 Mark zur Unterstützung

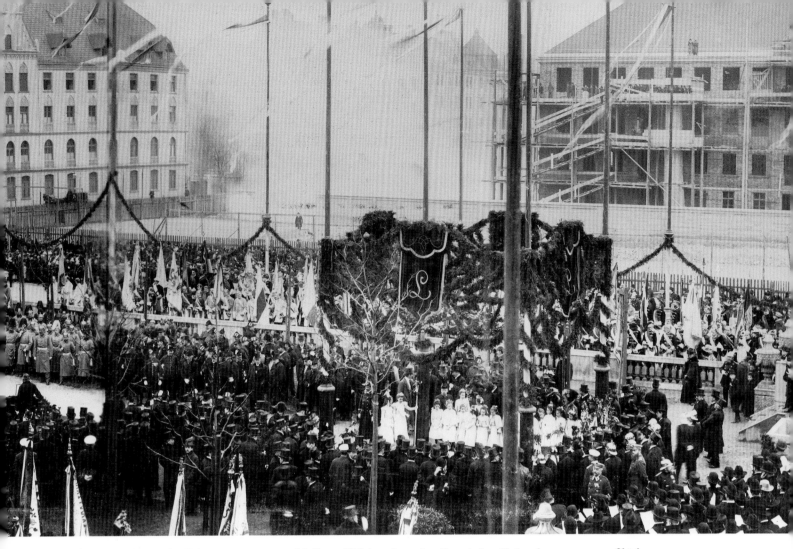

Abb. 3 Grundsteinlegung des Reitermonuments von Adolf von Hildebrand vor dem Bayerischen Nationalmuseum am 13. Oktober 1913.
München, Stadtarchiv

von Gewerbe- und Handwerkstreibenden, die unverschuldet in eine wirtschaftliche Notlage geraten waren. Eine vergleichbare Stiftung entstand in Straubing. In Niederbayern wurde für Schüler verschiedener Schulen die *Prinzregent-Luitpold-Stiftung der Stadt Passau* mit einem Gründungskapital von 10.000 Mark eingerichtet. Eine lokale Initiative der Stadt Hof gründete eine Stiftung für ledige Dienstboten und sicherte damit die Altersversorgung langjähriger, treuer Dienstleister.

Diese sogenannte Städteadresse fasste als umfangreichste aller Glückwunschadressen alle Stiftungen zusammen und wurde dem Prinzregenten bei einem Empfang im Barbarossa-Saal der Residenz am 10. März 1901 von den Bürgermeistern und Vorständen der Gemeindekollegien in einem splendiden Elfenbeinschrein überreicht (Abb. 4).[19] Diese Kassette war mit vergoldeten Silberfiguren geschmückt und nach einem Entwurf des Nürnberger Künstlers Franz Brochier (1852–1926) in der Werkstatt des Münchner Goldschmieds Rudolf Harrach (1856–1921) hergestellt worden.[20]

Der 90. Geburtstag 1911

Das Jahr 1911 stand im Zeichen eines Wittelsbacher Doppeljubiläums: Der 90. Geburtstag und das 25-jährige Regierungsjubiläum des Prinzregenten standen bevor. Alle Vorbereitungen konzentrierten sich allerdings auf den 12. März, auch wenn der Monarch mittels staatlicher Anordnungen jegliche prunkvollen und kostspieligen Festveranstaltungen untersagen ließ. Er bevorzugte den bescheidenen Auftritt. In diesem Sinne führte Luitpold seit einem Vierteljahrhundert die Regentschaft in Bayern. So sollte auch das 25-jährige Regierungsjubiläum in der öffentlichen Wahrnehmung keine Rolle spielen. Weder der Prinzregent noch die Staatsregierung hatten ein Interesse daran, die Erinnerung an die düsteren Begleitumstände der Regierungsübernahme nach dem Tod König Ludwig II. sowie den Einstand Luitpolds im Juni/Juli 1886 wachzurufen.[21]

Am 12. März 1911 war die Landes- und Residenzstadt München festlich geschmückt.[22] Festveranstaltungen und Festdekorationen prägten das Stadtbild über mehrere Tage. Wie jedes

73

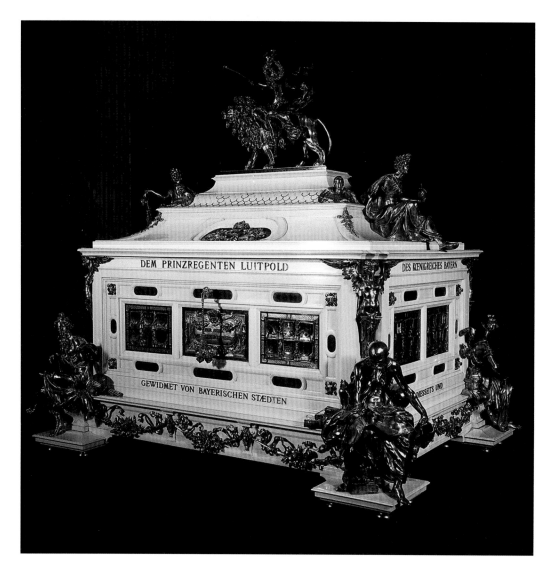

Jahr veranstalteten die Musikkorps der Münchner Garnison auch am Vorabend des 90. Geburtstages auf dem Max-Joseph-Platz einen Zapfenstreich und der Bayerische Sängerbund eine Serenade. Angesichts des Andrangs der angereisten Gäste und Glückwunschdeputationen gab es Empfänge bereits seit dem 9. März. Am Festtag selbst fanden eine Parade auf dem Max-Joseph-Platz, eine Huldigungsfeier im großen Thronsaal der Residenz und ein königliches Galadiner mit 90 Gästen im Kapitelsaal statt. Die Strapazen sollten für den Prinzregenten möglichst geringgehalten werden, auch weil er nach einer mehrwöchigen Erkrankung gerade erst genesen war. Daneben würdigte die Stadt München das Geburtsjubiläum mit einem traditionellen Festessen. Als Ersatz für einen dynastischen Festakt bot sich am 12. März 1911 die Einweihung des Reiter-

denkmals für den Wittelsbacher Pfalzgrafen Otto I. (um 1117–1183) vor dem Armeemuseum im Hofgarten in Anwesenheit des Kronprinzen Ludwig an. Zudem gründete die Stadt München anlässlich der Feier zum 90. Geburtstag eine zweite Künstlerstiftung (vgl. Inv.-Nr. PR 152), die bis zum Jahr 1957 existierte.[23] Dafür bewilligten die beiden Gemeindekollegien ein Grundstockvermögen von 100.000 Mark für die Altersversorgung bedürftiger, in Bayern lebender Künstler. Verbunden mit dieser wohltätigen Künstlerstiftung verfügte der Magistrat in einem dem Prinzregenten geweihten Landschaftspark im Münchner Bezirk Schwabing, dem Luitpoldpark, die Pflanzung von 90 Linden (für die Lebensjahre) und 25 Eichen (für die Regierungsjahre).[24] Im Zentrum dieses Hains, der am 12. März 1911 im Beisein des Prinzregenten von seinem zehnjährigen Uren-

kel Prinz Luitpold (1901–1914) eingeweiht wurde, steht bis heute ein 17 m hoher Obelisk aus Muschelkalkstein, in den eine Bronzetafel mit Porträt und Inschrift des Jubilars eingelassen ist (Abb. 5).

Das ebenfalls von der Prinzregent-Luitpold-Stiftung finanzierte Monument stammt von den Bildhauern Heinrich Düll (1867–1956) und Georg Pezold (1865–1943),[25] die sich vor allem durch die Gestaltung und Errichtung des Münchner Friedensengels einen Namen gemacht hatten. Zum 100-jährigen Bestehen fand im Luitpoldpark 2011 eine große Jubelfeier statt.

Geschenke

Die von Jubiläum zu Jubiläum angewachsene Sammlung der Ehrengeschenke wurde auf verschiedene Orte verteilt. In den privaten Appartements, in separaten Räumlichkeiten in der Residenz sowie im Palais Leuchtenberg bewahrte der Prinzregent

Abb. 5 Obelisk mit Bronzeplakette und kupfernem Stern an der Spitze von Ferdinand Miller, am Eingang zum Luitpoldpark. München, Bayerisches Nationalmuseum (PR 152, Detail)

Abb. 6 Ehrengeschenk der Münchener Künstlergenossenschaft. Entwurf für einen Aufsatzschrank, August Holmberg, 1891. München, Bayerisches Nationalmuseum, Sammlung Jutta Assel

seine weit über 500 Werke umfassende, aus privaten Mitteln finanzierte Kunstsammlung[26] wie auch die Ehrengeschenke der Geburtstagsjubiläen auf.[27] Die üppige Ehrengabe, die die Münchener Künstlergenossenschaft unter ihrem Präsidenten Eugen Ritter von Stieler (1845–1929) zum 70. Geburtstag 1891 überreicht hatte, sticht dabei besonders heraus. Die Künstlergenossenschaft war die größte Ausstellungsvereinigung der Stadt und hatte im Jahr 1891 insgesamt 955 Mitglieder.[28] Ihr Geschenk bestand aus einer Glückwunschadresse mit von Rudolf Seitz (1842–1910) gestaltetem Titelblatt (RS signiert) und zahlreichen Unterschriften der Künstler auf insgesamt 9 Seiten (Inv.-Nr. PR 3),[29] aber auch einem reich geschnitzten Kabinettschrank im Stil der Renaissance, der auf einen Entwurf des

Bildhauers und Malers August Holmberg (1851-1911, vgl. Kat. 39) zurückging. Das Möbel beherbergte die enorme Zahl von insgesamt 642 Gemälden und Zeichnungen (Abb. 6). In der Folgezeit schmückten diese Arbeiten Münchner Künstler die Blumensäle des Königsbaus in der Residenz, während der wuchtige, von Holmberg entworfene Holzschrank mit Wittelsbacher Wappen ins Palais Leuchtenberg überführt wurde.[30]

Wie aus dem Nachlassinventar vom 25. Januar 1913 hervorgeht, umgab sich der Regent in seinen privaten Appartements mit einer kleineren Anzahl von Glückwunschgeschenken, die ihm Familienmitglieder oder persönlich nahestehende Personen dediziert hatten.[31] Die beiden vom Akademiedirektor Friedrich August von Kaulbach (1850-1920) angefertigten Arbeiten in seinem Schreibzimmer dürften ihm besonders am Herzen gelegen haben: ein Bildnis seiner jüngeren Lieblingsschwester Adelgunde (1823-1914), Herzogin von Modena, ein Geschenk zum 70. Geburtstag, sowie eine Kreidezeichnung seiner einzigen Tochter Therese (1850-1925) zum 90. Geburtstag (Abb. 7). Beide Frauen standen dem 1864 früh verwitweten Luitpold bei familiären und gesellschaftlichen Verpflichtungen fast fünf Jahrzehnte eng zur Seite.[32] Ein vertrauensvolles Verhältnis pflegte Luitpold auch zur Verwaltung des königlichen Hofstaates, den vier Obersten Hofchargen. Obersthofmeister Albrecht Graf von Seinsheim (1841-1915), Oberstkämmerer Hans Freiherr von Laßberg (1854-1952), Oberstmarschall und Oberststallmeister Karl Freiherr von Leonrod (1815-1905) überreichten ihm zum 90. Ge-

burtstag ein Etui mit einem eingefassten Miniaturbildnis Adelgundes. Im gleichen Sinne bestand ein inniges Treueverhältnis zu den Offizieren im Gefolge des Prinzregenten, den sogenannten Flügeladjutanten, die dem Monarchen zum 90. Geburtstag drei silberne, mit kleinen Soldatenfiguren verzierte Tafelleuchter verehrten. Dieses Ensemble stand ebenfalls im Arbeitszimmer, auf einer Kommode vis à vis des Schreibtisches.

Die Ehrengabe der Pfälzer Kreisvertretung zum 70. Geburtstag mit der Darstellung des Turms bei Kaub erinnerte an Luitpolds ersten Aufenthalt in der Pfalz 1887, bei dem er die beeindruckende Burganlage des Pfalzgrafenstein im Rhein bei Kaub besucht hatte.[33] Weitere Präsente bezogen sich auf spezielle Vorlieben des Prinzregenten. Hierzu gehörte ein »silberner Nautilus mit Muschel« als »Geschenk der Badegäste zum 80. Geburtstag«. Der passionierte Schwimmer Luitpold besaß im Schlosspark von Nymphenburg ein eigenes Schwimmbassin. Trotzdem ließ sich der Monarch bis ins hohe Alter fast täglich abends um sechs Uhr zum Würmkanal nach Schleißheim bringen, wo er mit seinen »Badegästen«, den Adjutanten und Leibjägern, in der Würm eine Runde schwimmen ging.[34]

Neben den »Badegästen« brachten auch die »Jagdgäste« dem Prinzregenten zum 80. Geburtstag eine besondere Gabe dar: Das Gemälde *Heilige Messe in Schrattenberg* von Friedrich August von Kaulbach (1850-1920) hing im Vorzimmer des Audienzsaales. Es erinnerte den tief religiösen und für seine ausgeprägte Jagdleidenschaft bekannten Regenten an eines seiner

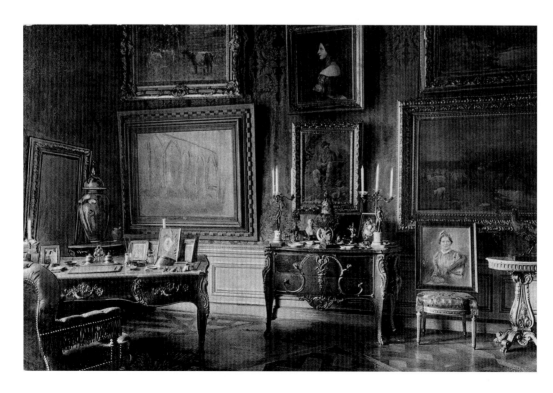

Abb. 7 Arbeitszimmer des Prinzregenten in der Münchner Residenz, Fotografie. München, Bayerisches Hauptstaatsarchiv

Inside the plan:

Botanischer Garten. ... Botanischer Garten.

30. 31. 32.
29. 34.
33.
24. 25. 26. 27. 11. 5. 28. 36. 35. 42. 42ᵃ
23. 10. 4. 41.
18.
22.
21. 17. 12. 9. ⊙ 6. 3. 1. 37. 40. 43. ⊙ Ehrengaben f. S. K. H. d. Prinzregenten
20. 16. 8. 2. 38. 39. 44.
19. 13. 7. 39ᵃ
15. 14. 2ᵃ 2ᵇ Vestibül.

Restauration.

Secretariat — Präsidium — Garderobe — Cassa — Eingang — Cassa — Garderobe — Jury — Katalog Bureau — Aufseher

Closets.

_____ Sophien - Strasse _____

Plan der Münchener Jahresausstellung 1891
im kgl. Glaspaläste.

Abb. 8 Plan der Münchener Jahresausstellung im kgl. Glaspalast 1891, Pavillon im Nordwesten mit kreuzförmigem Grundriss für die Prinzregenten-Ehrengaben (hier rechts). München, Münchner Stadtbibliothek, Monacensia

bevorzugten Jagdreviere. In Hinterstein bei Hindelang im Allgäu stand das Jagdhaus Schrattenberg, das der Prinzregent mit seinem Jagdgefolge jährlich Anfang September zur Gamsjagd aufzusuchen pflegte.

Die Münchner Bevölkerung hatte erstmals wenige Wochen nach dem Jubiläum zum 70. Geburtstag die Möglichkeit, einen Blick auf die Geschenke zu werfen. Bei einer öffentlich zugänglichen Ausstellung im Antiquarium der Residenz konnten die Festgaben bewundert werden. Hier gelang es dem Akademieprofessor Max Manuel (1850–1918), der sich mit Entwürfen festlicher Dekorationen und Kulissen sowie prächtig gestalteter Arrangements einen Namen gemacht hatte, »die vielfach ähnlichen Gaben nach den einzelnen Kreisen zu ordnen und dennoch eine künstlerische Wirkung damit zu erzielen.« Wie der Verfasser des Ausstellungsberichts, Leopold Gmelin (1847–1916), betont, war »unter den Umhüllungen dieser unzähligen pergamentenen Urkunden [...] dem Leder die Hauptrolle zugefallen«.[35] So hob er eine Vielzahl kunstvoll ausgestalteter Glückwunschadressen und drei Goldschmiedewerke hervor.[36]

Unter anderem hatten die Kinder des Prinzregenten ihrem Vater einen reich gebuckelten Goldpokal mit Prunkdeckel von Fritz von Miller verehrt;[37] »das meiste kunstgewerbliche Interesse bot indessen das von den in St. Petersburg lebenden Bayern gesandte Geschenk« in Form von einem Salzgefäß und einem ovalen Silberteller mit einem Brotlaib.[38]

Im Anschluss an die Präsentation in der Residenz wurden herausragende Glückwunschadressen sowie die »ideell werthvollsten Gaben, jene zahlreichen Aquarelle und Ölbildchen, welche die Künstlergenossenschaft Münchens dargebracht« hatte, in der internationalen Ausstellung im Glaspalast gezeigt.[39] Wie der Plan im Katalog der Münchener Jahresausstellung 1891 zeigt, war das nordwestliche Ende des Gebäudes extra für die »Ehrengaben f.S.K.H.d. Prinzregenten« reserviert (Abb. 8).[40] Dieser »Pavillon« war nach dem »Arrangement von Professor A. Holmberg« gestaltet; darin spielte der nach seinen »Entwürfen und Detailzeichnungen« und »in der Fr. X. Rietzlerschen Kunstanstalt in München« ausgeführte Schrank die zentrale Rolle.[41]

Zehn Jahre später knüpfte die königliche Administration an die Ausstellung der Ehrengaben an und zeigte im April 1901, diesmal in den Räumlichkeiten des Kunstgewerbevereins, eine Auswahl der schönsten Geschenke zum 80. Geburtstag.[42] Die Berichterstattung fokussierte besonders auf die Gestaltung der in die Mappen eingelegten Pergamentblätter mit ihren verschiedenen Schriftarten sowie der Miniatur- und Initialmalerei.

Auch die Glückwunschadressen zum 90. Geburtstag wurden öffentlich präsentiert. Als Ausstellungsort der mehrwöchigen Jubiläumsschau hatte sich der Münchner Kunstgewerbeverein bewährt, aber auch in der Ahnengalerie der Münchner Residenz wurden Geschenke vorübergehend aufgestellt (Abb. 9). Zu den bedeutendsten Ehrengaben in jenem Jahr zählten die von den bayerischen Gemeinden bei Otto Hupp (1859–1949) in Auftrag gegebene Ehrentafel mit Emailwappen auf einem geschnitzten Ständer,[43] die von Gabriel von Seidl (1848–1913) als Miniaturgrundstein gestaltete Ehrengabe des Deutschen Museums,[44] die Ehrengabe der Bayerischen Armee (Ingolstadt, Armeemuseum)[45] sowie ein Tafelaufsatz aus der Nymphenburger Porzellanmanufaktur in Gestalt eines zu voller Blüte gelangten Rosenbaumes, den die Enkelkinder des Prinzregenten ihrem Großvater überbrachten (Kat. 16).[46]

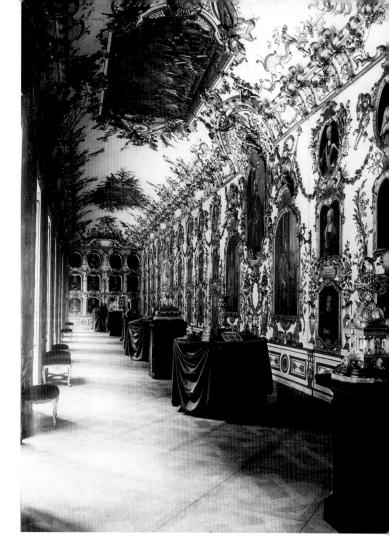

Abb. 9 Geschenke-Ausstellung in der Ahnengalerie der Münchner Residenz, Fotografie, München, 1911. München, Bayerische Schlösserverwaltung

Anmerkungen

1 BayHStA, GHA, Haus-Urkunden 5979/1, Nr. 46.

2 BayHStA, GHA, Nachlass Prinzessin Therese, Biographisches Material, 1912, S. 496. Zur Jägerjoppe vgl. Kat. 13.

3 Vgl. hierzu BNM, Dokumentation, Dok. Nr. 1322, Frachtbrief der Gebrüder Gondrand, Internationale Transportgesellschaft, vom 13. Mai 1913; vgl. das Vorwort dieses Bandes.

4 BNM, Dokumentation, Dok. Nr. 1322.

5 BayHStA, GHA, Justizbehörden 50, Nr. 165 (Schreiben vom 11. März 1913).

6 BayHStA, GHA, Kabinettsakten Ludwig III. Nr. 125.

7 Großer Dank für diese »statistische« Auswertung an Thomas Wöhler, Wittelsbacher Ausgleichsfonds.

8 Vgl. hierzu BHStA, GHA, 49, 50, 51. – Zur 100-jährigen Zugehörigkeit der Städte zur Krone Bayerns sind sieben Glückwunschadressen überliefert (Inv.-Nr. PR 165–PR 171).

9 BayHStA, GHA, Justizbehörden 51, Nr. 178.

10 In der Studie von Huber 2009 findet der Festumzug von 1891 jedoch keine Erwähnung.

11 Archiv der Erzdiözese München und Freising, Erzbischöfe 1821–1917, K 45-1, Mappe 1/2, Programm für den Huldigungszug.

12 Mergen 2005, S. 178, 232.

13 Allgemeine Zeitung, 12. März 1891.

14 Illustrirte Zeitung, Nr. 2700, 28. März 1891.

15 Norbert Götz, in: Ausst.-Kat. München 1988, S. 16.

16 Luitpolddenkmäler und Büsten im Innenraum befinden sich im Münchner Justizpalast, in der Ludwig-Maximilians-Universität, der Akademie der Bildenden Künste und im Bayerischen Nationalmuseum (Kat. 3).

17 Neue Bayerische Zeitung vom 13. März 1901, S. 1–3.

18 Die freiwillige Spendensammlung für die Prinzregent-Luitpold-Landesstiftung brachte insgesamt 1.170.000 Mark ein. Vgl. hierzu Augsburger Postzeitung vom 12. März 1901, S. 6.

19 Vgl. den ausführlichen Bericht über den Empfang und die Geschenkübergabe der Städtevertreter in der Augsburger Postzeitung vom 12. März 1901, S. 2 f.

20 Heute auf Schloss Hohenschwangau, WAF, Inv.-Nr. S II a 138. Die Verbindung zwischen Elfenbeinbehältnis und gemalten Glück-

wunschadressen geht auch aus dem Ausstellungsbericht von 1901 hervor: Gmelin 1901, S. 234. Zur Goldschmiedefirma Harrach siehe Koch 2001, S. 327, Abb. 10.

21 Mergen 2005, S. 240.

22 Gmelin 1911, Abb. 484–515. Bauer 1988, S. 143, 154.

23 Ludwig 1986, S. 282–284.

24 Vgl. hierzu Bayerischer Kurier & Münchner Fremdenblatt mit Handels- Industrie- und Gewerbe- Zeitung vom 14. März 1911, S. 1. Die Neugestaltung des Luitpoldparks kostete insgesamt zwei Millionen Mark. Leider sind keine Einzelsummen, z. B. die Kosten der geschenkten Linden, bekannt.

25 Identisch wohl mit Georg Pezold, dem Medailleur von PR 117 (Kat. 35).

26 Zum Verzeichnis der nach dem Tod des Prinzregenten aufgelösten Kunstsammlung siehe Pixis 1913; Jooss 2012, S. 170–174.

27 Therese von Bayern ließ die Räumlichkeiten ihres Vaters in der Residenz unter ihrer Aufsicht 1913 fotografieren sowie ein Ölbild seines Arbeitszimmers anfertigen. BHStA, GHA, Wittelsbacher Bildersammlung, Prinzregent Luitpold 90/116 a.

28 Mosebach 2014, S. 61, 73 mit Abb. der MKG-Glückwunschadresse.

29 Ausst.-Kat. München 1988, S. 354 f., Nr. 4.14.3 mit Abb. (Michael Koch).

30 München, GHA, Justizbehörden 49/München, BSB, Bavar. 1729 go(2: Verzeichnis der Seiner Königlichen Hoheit dem Prinz-Regenten anlässlich allerhöchst seines 70. Geburtsfestes gewidmeten Ehrengaben, München 1891.

31 München, GHA, Vermögensadministration des Prinzregenten, Nr. 105. Nachlaßgegenstände weiland Sr. Kgl. Hoheit des Prinz-Regenten Luitpold, welche sich in den Allerhöchst bewohnten Räumen der k. Residenz befinden, 25. Januar 1913.

32 Die zeitlebens unverheiratete Therese von Bayern zog zusammen mit ihrem Vater 1886 in die Residenz und richtete sich in den sog. Blauen Zimmern über den Hofgartenzimmern ein. Das gemeinsam eingenommene morgendliche Frühstück pünktlich um 6.30 Uhr gehörte ebenso zu einem festen Ritual wie auch die Teilnahme Thereses an den täglich stattfindenden Tischeinladungen des Prinzregenten. Luitpolds Schwester Adelgunde von Bayern, Herzogin von Modena, war seit 1875 verwitwet und seine enge Vertraute, sie galt als graue Eminenz am Münchner Hof. Bußmann 2013, S. 246.

33 Wiercinski 2010, S. 277–326; Mus.-Kat. Hohenschwangau 2014, Nr. 74.

34 Zu den Badegewohnheiten des Prinzregenten siehe den Bericht im Rosenheimer Anzeiger vom 14. Juli 1901 sowie Ausst.-Kat. München 1988 (Prinzregentenzeit), Nr. 1.4.8, Abb. S. 25.

35 Gmelin 1891, S. 51 f.

36 In der öffentlichen Präsentation im Antiquarium der Residenz waren die Geschenkadressen aus Traunstein (Inv.-Nr. PR 1), der Bayerischen Logen (Kat. 29), des Altertumsvereins (Inv.-Nr. PR 8), aus München (Kat. 32), des bayerischen Episkopats (Inv.-Nr. PR 11), des kgl.

Hausarchivs (Inv.-Nr. PR 18), der Akademie der Bildenden Künste (Inv.-Nr. PR 19), des Kreises Niederbayern (Kat. 26), aus Passau (Kat. 27), Landshut (Inv.-Nr. PR 27) und Ansbach (Inv.-Nr. PR 36), des Germanischen Nationalmuseums (Inv.-Nr. PR 37), Mittelfranken (Kat. 25), der Universität Erlangen (Kat. 34), aus Weißenburg (Inv.-Nr. PR 45), Eichstätt (Inv.-Nr. PR 46) und Augsburg (Inv.-Nr. PR 63). Drei weitere ausgestellte Adressen, die sich heute nicht im Besitz des Bayerischen Nationalmuseums befinden, wurden von der Pfälzischen Eisenbahn, der Stadt Berchtesgaden und dem Kreis Oberpfalz übersandt. Auch von der von den in München lebenden holländischen Malern überreichte Glückwunschadresse mit »Aquarelle(n) und Oelbildchen, welche in ganzen Reihen von Darstellungen die Reize der Oberpfalz und des Berchtesgadener Landes schilderten«, gelangte nur eine leere Mappe (Inv.-Nr. PR 77) ins Museum.

37 Mus.-Kat. Hohenschwangau 2014, Nr. 83.

38 Wittelsbacher Ausgleichsfonds, Inv.-Nr. S I 60.

39 Gmelin 1891, S. 51.

40 Ausst.-Kat. München 1891, Bildnr. 10.

41 Verzeichnis 1891, S. 6.

42 Gmelin 1901, S. 230–234. Ausgestellt waren die Geschenkadressen der bayerischen Benediktinerklöster (Inv.-Nr. PR 78), der bayerischen Erzbischöfe und Bischöfe (Kat. 36), der bayerischen Adelsgenossenschaft (Inv.-Nr. PR 100), der Rabbiner (Inv.-Nr. PR 116), der bayerischen Minister (Kat. 35), der Gesellschaft für christliche Kunst (Inv.-Nr. PR 98), der Technischen Hochschule (Inv.-Nr. PR 105), des Germanischen Nationalmuseums (Kat. 37), der katholischen Lehrervereine in Bayern und der Pfalz (Inv.-Nr. PR 88), der bayerischen und pfälzischen Städte (Kat. 40) unter Berücksichtigung der dazugehörigen Elfenbeinkassette mit vollplastischen Figuren und Löwen, Lapislazuli, Email, Bronze, Edelsteinen und Diamanten (Wittelsbacher Ausgleichsfonds, Inv.-Nr. S II a 138).

43 Wittelsbacher Ausgleichsfonds, Inv.-Nr. E II 5. Gmelin 1911, S. 269–273, Abb. 466–471.

44 Mus.-Kat. Hohenschwangau 2014, Nr. 86. Das Deutsche Museum wurde 1903 durch Oskar von Miller, Sohn Ferdinands von Miller, unter Förderung des Prinzregenten ins Leben gerufen.

45 Das ebenfalls vom Prinzregenten maßgeblich geförderte Armeemuseum zog 1905 vom Gebäude in der Lothstraße (dem ehemaligen Zeughaus der bayerischen Armee) in den monumentalen Kuppel-Neubau am Hofgarten (der heutigen Bayerischen Staatskanzlei) um. Siehe auch Kat. 10.

46 Gmelin 1911, S. 269–280. Die Glückwunschadressen des bayerischen Episkopats (Kat. 50), der Universität Erlangen (Inv.-Nr. PR 144), der Paulaner Brauerei (Inv.-Nr. PR 154), der kaufmännischen Vereine in Bayern (Inv.-Nr. PR 156), des Landesausschusses über die Sammlung für wohltätige Zwecke und der Allgemeinen deutschen Kunstgenossenschaft (Inv.-Nr. PR 136) hebt der Ausstellungs-Chronist explizit hervor.

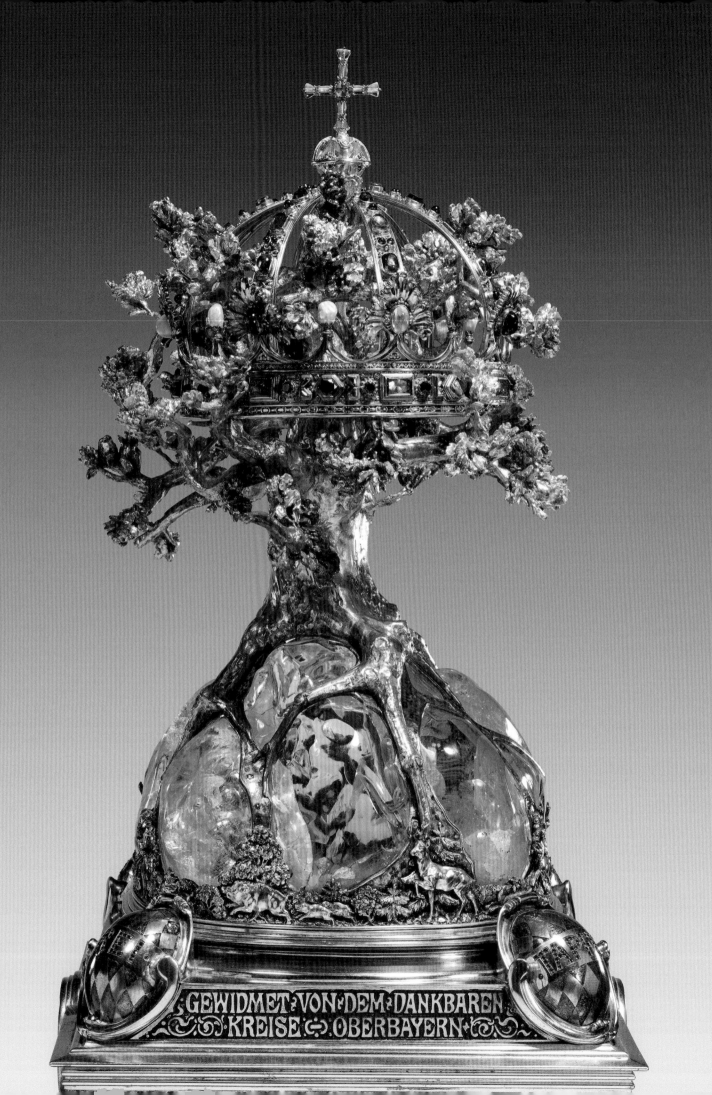

GEWIDMET VON DEM DANKBAREN
KREISE OBERBAYERN

14
Reiterdenkmal Prinzregent Luitpolds von Bayern

Adolf von Hildebrand (1847–1921), unter
Assistenz von Theodor Georgii (1883–1963) ·
München, 1901–1913 · Bronze, gegossen,
bez. »AH 1913« · H. 365 cm; B. 193 cm; T. 203 cm;
Sockel: H. 335 cm. Untersberger Marmor,
Inschriften am Sockel: Südseite »LVITPOLD /
PRINZ-REGENT / VON BAYERN«, Nordseite
»DIE DANKBARE / STADT MÜNCHEN«
Eigentum der Stadt München. Aufgestellt
auf dem Vorplatz des Bayerischen National-
museums
Lit.: Hausenstein 1913/14, S. 70 f.; Wolf 1913/14,
S. 94–96; Alckens 1936, S. 106; Schrott 1962,
S. 168; Ludwig 1986, S. 280 f. mit Abb.; Esche-
Braunfels 1993, S. 308–313; Braun-Jäppelt 1997,
S. 108 f., 164; Maaz 2010, S. 128.

Nach älteren Überlegungen, nicht weiter-
hin hinter einer Reihe von Kommunen
des Königreichs zurückzustehen, be-
schloss die Stadt München Ende der
1890er-Jahre, dem Prinzregenten anläss-
lich seines 80. Geburtstages ebenfalls ein
Denkmal zu setzen. Geplant wurde ein
Reitermonument. Eine vom Magistrat
eingesetzte Kommission, der Ferdinand
von Miller (1842–1929), Friedrich August
von Kaulbach (1850–1920), Gabriel von
Seidl (1848–1913) und Rudolf von Seitz
(1842–1910) angehörten, entschied für die
Vergabe des Auftrags an Adolf von Hilde-
brand. Luitpold saß dem Bildhauer be-
reitwillig und, wie der Künstler selbst
kolportierte, mehrfach nackt auf einem
den Pferderücken imitierenden Leder-
bock Modell. 1904 war ein erstes lebens-
großes Modell für die Figur vollendet,
Anfang 1908 schließlich jenes für den
bald darauf bei Ferdinand von Miller an-
gestrengten Guss. Hildebrand kannte die
bedeutendsten Reiterstandbilder von
jenem Marc Aurels in Rom bis zu denen
der italienischen Renaissance aus eige-

ner Anschauung, schätzte das Berliner
Monument des Großen Kurfürsten (1620–
1688) von Andreas Schlüter (1634–1659)
und hatte darüber hinaus mit den Mün-
chner Erzbildwerken Kurfürst Maximi-
lians (1573–1651) von Bertel Thorvaldsen
(1770–1844) und König Ludwigs I. (1786–
1868) von Ludwig Michael Schwanthaler
(1802–1848) und Max von Widnmann
(1812–1895) großartige Inspirationsquel-
len vor Augen. Schließlich war im letzten
Drittel des vorangegangenen Jahrhun-
derts eine Reihe von Reiterdenkmälern
vor allem in Preußen, aber auch anderen
deutschen Ländern wie Bremen, Sach-
sen-Coburg und nicht zuletzt in Bayern
selbst entstanden. Als Hildebrand nun
fast gleichzeitig an seinen Darstellungen
des reitenden Regenten für Nürnberg, die
Münchner Prinzregentenstraße und das
Münchner Rathaus arbeitete, hatte die
Renaissance dieser Gattung ihren Kulmi-
nationspunkt allerdings bereits erreicht
beziehungsweise überschritten. Das mo-
numentale Bildwerk, das vor dem Natio-
nalmuseum und ursprünglich im Zusam-
menhang mit dem Hubertustempel, einer
figurenreichen Brunnenanlage, sowie
einer Terrasse und einem Rasenparterre
Aufstellung fand, schildert Luitpold als
erhabenen Reiter in wallendem Mantel
und verlieh ihm trotz des Verzichts auf
Herrscherattribute und -gesten, Kopfbe-
deckung und Accessoires des Feldherrn
das Pathos des mit der Führungsrolle
ausgestatteten Landesvaters. Mit der kla-
ren Silhouette, der freien Haltung und
dem in die Ferne gerichteten Blick des
Fürsten, schließlich dem ruhigen Schritt
des Pferdes schrieb er der Kolossalplastik
den Habitus absoluter Souveränität
ohne triumphalen Anspruch ein. Wesent-
licher Träger dieses Ausdrucks ist das
transitorische Moment, das aus der ge-
gensätzlichen Wendung der Häupter von
Ross und Reiter, der vom Wind ausgelös-
ten Bewegung von Mantel und Bart Luit-
polds, wehender Mähne und Schweif des

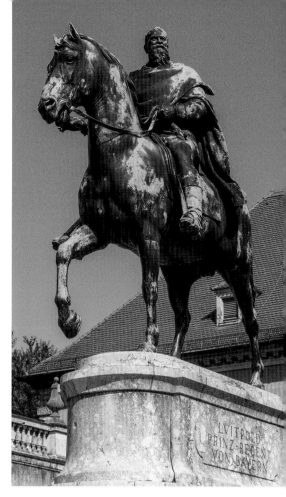

Kat. 14

Tieres sowie dessen über den Sockel ra-
genden Haupt und gehobenem Vorder-
lauf gespeist ist.

Um es als Jubiläumsgeschenk der
Stadtgemeinde an den Regenten zu kenn-
zeichnen, erfolgte die Grundsteinlegung
des Denkmals am 12. März 1901. Die Auf-
stellung der Plastik fand allerdings erst
zwölf Jahre später, ihre Einweihung am
13. Oktober 1913 statt. Luitpold hatte ver-
fügt, das Bildwerk nicht zu seinen Leb-
zeiten zu errichten. »Ich könnte mich«,
so eine von ihm überlieferte Bemerkung,
»nicht mehr entschließen, am National-
museum vorbeizugehen, wenn ich mein
eigenes Denkmal vor Augen haben
müßte.« Damit sollte es – wiewohl bereits
an der Jahrhundertwende initiiert – nach
den Monumenten in Landau, Bamberg
und Nürnberg, ja selbst der 1909 an der
Fassade des Münchner Rathauses aufge-
stellten Figurengruppe das letzte Reiter-
denkmal des Prinzregenten werden. FMK

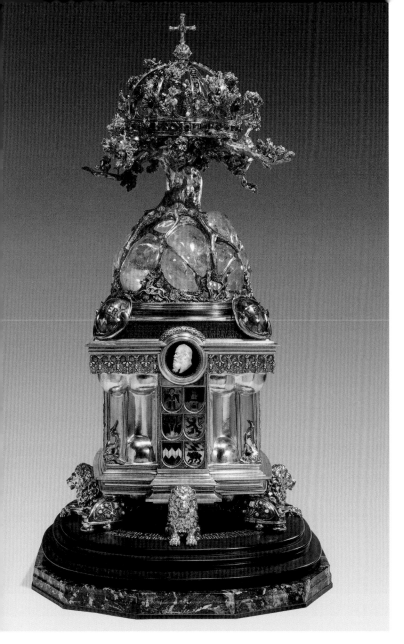

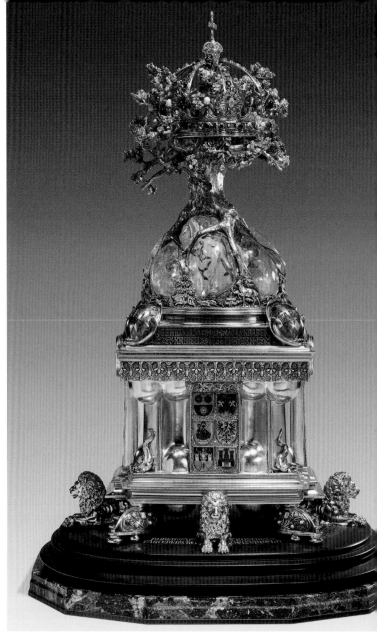

Kat. 15.1

Kat. 15.2

15

Tafelaufsatz des Landkreises Oberbayern zum 90. Geburtstag

Fritz von Miller (1840–1921), signiert und datiert ·
München, 1911 · Messing, vergoldet, Email,
Bergkristall, Edelsteine, Barockperlen ·
H. 78,5 cm; B. 27,9 cm, Sockel: B. 49 cm;
T. 43,5 cm
München, Wittelsbacher Ausgleichsfonds,
Inv.-Nr. S II a 0174 (lt. Schlossführer in Hohen-
schwangau ausgestellt)
Lit.: Foto von Frank Eugene, in: München,
Deutsches Museum. URL: https://digital.

deutsches-museum.de/item/2010-319/
[27.09.2021] – Bad Wiessee, Familienarchiv
Fritz von Miller.

Das dem Prinzregenten zum 90. Geburts-
tag überreichte Geschenk des Landkrei-
ses Oberbayern stammt aus der Werk-
statt des Münchner Goldschmieds Fritz
von Miller. Der 78,5 cm hohe, mehr als
32 kg schwere, messingvergoldete Auf-
satz besticht durch die handwerkliche
Perfektion, die Materialwahl und das
Formenrepertoire. Die suggestive Ikono-
grafie würdigt den Prinzregenten und
hebt die historisch gewachsene Bedeu-

tung Oberbayerns für das Reich und die
bayerische Krone hervor.

Fritz von Miller gehörte zu den be-
deutendsten Münchner Goldschmieden
der Prinzregentenzeit. Nach dem Tod sei-
nes Vaters, des berühmten Erzgießers
Ferdinand von Miller (1813–1887), über-
nahm er mit seinen Brüdern dessen
»Königliche Erzgießerei«. Die Millers
pflegten eine freundschaftliche Bezie-
hung zum Prinzregenten, der die Brüder
Fritz, Oskar (1855–1934), dem Gründer
des Deutschen Museums, und Ferdinand
(1842–1929), Akademiedirektor und
königlicher Erzgießer, regelmäßig zu

höfischen Veranstaltungen und Jagdausflügen einlud. Fritz von Miller spezialisierte sich als Gold- und Silberschmied und avancierte im späten 19. Jahrhundert zu einem der gefragtesten Hersteller von Ehrengeschenken, mit denen u. a. der Papst, der deutsche Kaiser oder der russische Zar beehrt wurden. Luitpold selbst bestellte Werke bei Miller, die er dann zu diplomatischen Anlässen verschenkte. An der Münchner Kunstgewerbeschule lehrend, wurde Miller von Zeitgenossen als »Wiedererwecker deutscher Goldschmiedekunst« gerühmt: »An der Spitze [...] steht Fritz von Miller, München. Wem bliebe es verschlossen, daß hier in jedem einzelnen Stück die alte Kunst weiterlebt, und wer wollte bestreiten, daß alle diese Ehrengaben und Prunkschalen, Trinkhörner und Tafelaufsätze durchaus neu, eigenartig, modern seien?« (Gmelin 1905/06, S. 346 f.). Die beschriebene Synthese von »altem« und »neuem« Formenrepertoire ist charakteristisch für Millers technisch anspruchsvolle Werke. Auf Vorbilder des Mittelalters und der Renaissance rekurrierend, waren seine Arbeiten keine bloßen Nachahmungen, sondern stets originale Neuschöpfungen. Als Werkstoff diente dem Goldschmied vergoldetes Messing mit farbigen Steinen, transparentes Email, Edelholz und Perlen; dies kombinierte er mit Materialien, die Reliquiaren und Objekten der Kunst- und Wunderkammern entlehnt waren: Elfenbein, Straußeneier, Horn, Tierschädel, Achatschalen oder Bergkristall.

Der 1911 angefertigte Tafelaufsatz greift die Typologie prunkvoller Truhenreliquiare auf. Er gliedert sich in einen rechteckigen Sockel und einen darauf sitzenden Bergkristall, aus dem sich ein in eine Krone wachsender Baum emporentwickelt.

Der Aufsatz schwebt auf vier emailverzierten Füßen und Löwen, die alternierend auf einer abgerundeten dreistufi-

gen Plinthe ruhen. Der vergoldete, oben und unten profilierte Sockel wird von einem stilisierten Lotus- und Akanthusfries verziert und fasst auf jeder Seite sechs in Email gegossene Wappen von Städten und Gemeinden des Landkreises Oberbayern. Die Schmalseiten sind mit einem Medaillon, das den Porträtkopf des Prinzregenten zeigt (wohl Hauptansicht), beziehungsweise dem bayerischen Königswappen ausgezeichnet. Sie leiten zu dem bekrönten Aufsatz über, der an den Ecken von vier gewölbten Schilden flankiert wird, auf denen die bayerische Rautenflagge und das Motto: »TAPFER / TREU / FREI / FROMM« prangen. Eine goldverzierte, umlaufende Inschrift nennt Absender und Anlass des Geschenks: »12. Maerz im 25. Jahre 1911 der Regierung / gewidmet von dem dankbaren Kreise Oberbayern / dem allgeliebten Prinz Luitpold Regenten von Bayern / zum Eintritt in das 10. Dezennium seines von Gott gesegneten Lebens«. Der auf dem Sockel ruhende, geschliffene Bergkristall ist in eine mit umlaufenden Jagdmotiven verzierte Fassung eingelassen. Von kräftigen Wurzeln einer stämmigen Eiche umschlossen, scheint der Baum aus dem durchsichtigen Kristall herauszuwachsen. Eine goldene Bügelkrone, die mit Steinbesatz und dem abschließenden Globus in Anlehnung an die bayerische Königskrone gestaltet wurde, schließt das prunkvolle Objekt nach oben hin ab.

Bereits anlässlich des 80. Prinzregentengeburtstags beauftragte der Landrat von Oberbayern Miller mit der Anfertigung eines Prinzregentengeschenks. Während jener Tafelsatz mit der Darstellung der Jagdgöttin Diana auf dem Rücken eines weißen Hirsches dem Themenkreis antiker Mythologie entnommen wurde, umspielt die zum 90. Geburtstag überbrachte Gabe den hohen Symbolgehalt der Eiche. Seit der Antike kam ihr als Lebens- und Frucht-

barkeitssymbol und Repräsentant von Dauer und Beständigkeit eine große Bedeutung zu. Im 19. Jahrhundert wurde die Eiche als Baum der Hoffnung oder »der Deutschen urheiligster Baum« (Joseph Victor von Scheffel, 1826–1886) in besonderer Weise konnotiert. Anlässlich der Prinzregentenjubiläen wurden in ganz Bayern Eichen gepflanzt, von denen noch heute zahlreiche »Luitpold-Eichen« Zeugnis geben. Das Bild des aus dem Bergkristall herauswachsenden Baumes verweist auf die historische, kulturelle und politische Bedeutung Oberbayerns und der Haupt- und Residenzstadt Münchens für das Herrscherhaus der Wittelsbacher. Die Darstellung evoziert ein gewachsenes Bündnis zwischen Kreis-Regierung und Königtum, das von Frieden, Dauer und gegenseitiger Treue gekennzeichnet ist.

AR

16
Tafelaufsatz aus Nymphenburger Porzellan zum 90. Geburtstag

Julius Diez (1870–1957): Formentwurf für Porzellanmanufaktur Nymphenburg · München, 1911 · Porzellan mit Goldstaffierung; Rautenschild Nymphenburg (1997 restauriert) · H. 78 cm; Schale B. 48,5 cm; T. 40 cm
München, Wittelsbacher Ausgleichsfonds, Inv.-Nr. K I a 0119
Lit.: Augsburger Postzeitung vom 14. März 1911, S. 3; Gmelin 1911, S. 280, Abb. 482; Ziffer 1997, Nr. 342, S. 248, 255, 268.

Seit ihrer Gründung im Jahre 1747 war die Nymphenburger Porzellanmanufaktur aufs engste mit dem Haus Wittelsbach verbunden. Fürstengeschenke, wie das künstlerisch überaus anspruchsvolle Geschenk der Enkel des Prinzregenten zu dessen 90. Geburtstag, gehörten für die Manufaktur zu den vornehmsten Auf-

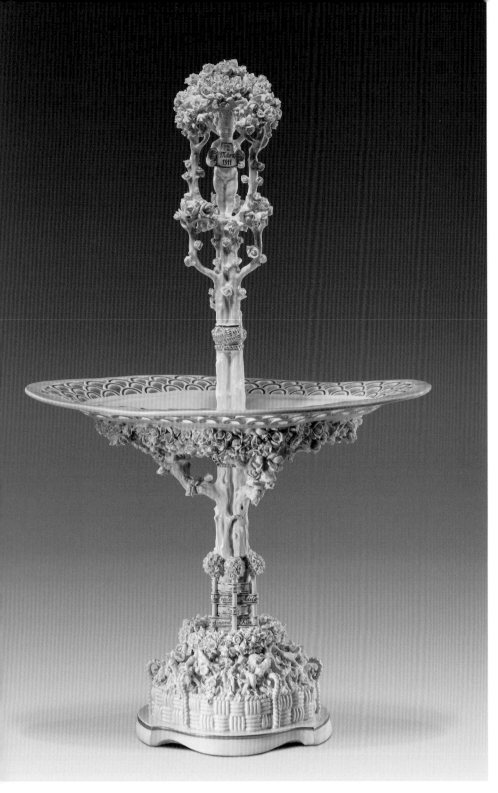

Kat. 16.1

München dem Historismus verpflichtet, wenngleich er als Illustrator für die Wochenschrift *Jugend* an den stilge-schichtlichen Debatten um den neuen »Jugendstil« teilnahm. 1907 als Lehrer für Dekoratives Zeichnen und Entwer-fen an die Kunstgewerbeschule berufen, arbeitete er fortan wiederholt mit der Nymphenburger Porzellanmanufaktur zusammen.

Das Ehrengeschenk wurde einen Tag vor dem Jubiläumsfest geliefert. Am Mor-gen des Festtages versammelte sich der engste Familienkreis nach einem Gottes-dienst in der Allerheiligen-Hofkirche im Privatappartement Luitpolds. In den prächtigen Steinzimmern am Kaiserhof der Residenz nahm der Jubilar die ersten Glückwünsche entgegen. Seine Kinder Ludwig (1845–1921), Leopold (1846–1930) und Therese (1850–1925) überreichten ihm ein vom kgl. bayerischen Porzellan-und Elfenbeinmaler Franz Xaver Thall-maier angefertigtes 72-teiliges Service mit handgemalten Jagddarstellungen. Anschließend machten die Enkelkinder dem Prinzregenten ihre Aufwartung. Kronprinz Rupprecht verehrte zusammen mit seinen acht Geschwistern, einer Cou-sine, drei Cousins und vier angeheirate-ten Verwandten – also insgesamt sieb-zehn Gratulanten – dem Prinzregenten den Tafelaufsatz aus Nymphenburger Porzellan, der zu diesem Anlass mit Veil-chen und Vergissmeinnicht gefüllt wurde.

Der als Blumen-, Frucht- und Kon-fektschale konzipierte, fast 80 cm hohe Aufsatz ist als üppiger Rosenbusch ge-staltet. Der Sockel besteht aus einem sti-lisierten Weidenkorb, der auf einer ge-schwungenen, goldstaffierten Plinthe ruht. Aus einem kräftigen Wurzelwerk tritt ein wuchtiger, dreiteiliger Stamm hervor, von dem Astwerk mit zahlreichen Blüten auskragt, die wiederum eine ovale, mit einem durchbrochenen Schup-penmuster gekennzeichnete Schale fas-sen. Der Schaft wird oben zu einem lau-

gaben. Die Hofhaltung des Prinzregenten war in Hinblick auf den Ge- und Ver-brauch von Nymphenburger Porzellan vergleichsweise bescheiden; einzelne Aufträge hatten in erster Linie den Zweck, den gewachsenen Bestand an Tafelservice zu ergänzen.

Unter der Federführung von Kron-prinz Rupprecht (1869–1955), dem ältes-ten Enkel Luitpolds und späteren Fami-lienoberhaupt, wandten sich die Enkel des Prinzregenten 1910/1911 an Julius Diez. Diez war als Absolvent der Kunst-gewerbeschule und der Akademie in

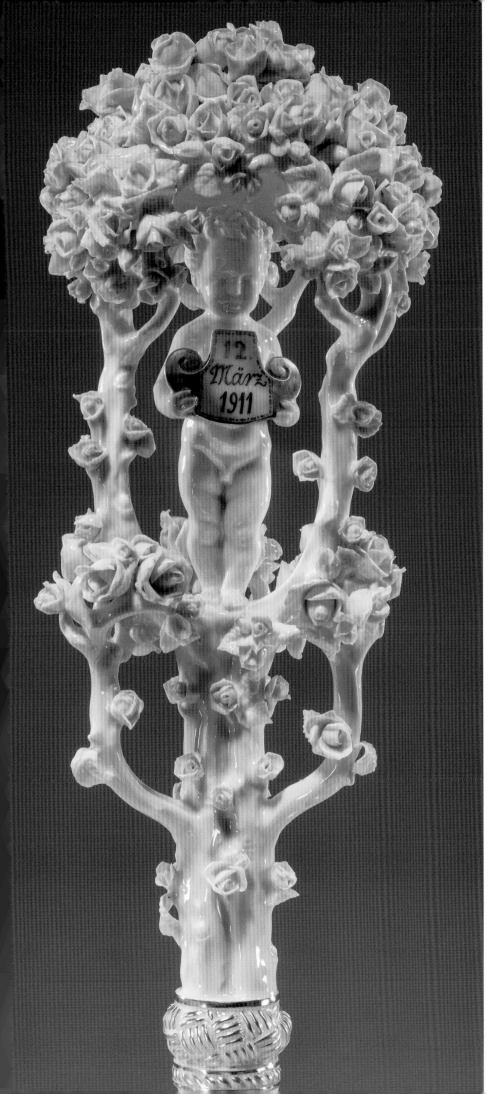

benartigen Blütengewinde zusammen-
geschlossen, in dem ein schreitender
Putto eine abgewandelte Tabula ansata
mit dem Datum des Festtags vorträgt:
»12. | März | 1911«.

Die hohe künstlerische Qualität des
Familiengeschenks zeigt sich in der farb-
lich nuancierten Verwendung von Gold-
staffierungen auf dem leuchtend-weißen
Porzellan. Darüber hinaus bestechen die
feingliedrigen Ausführungen der zahlrei-
chen Rosenblüten und die originelle Iko-
nografie. Die vegetabile Symbolsprache
des Aufsatzes drückt die enge Verbin-
dung, das Er*wachsen* der Enkel mit und
von ihrem Großvater aus, wobei der Ro-
senstrauch im Speziellen die Semantik
der Liebe, Verehrung und Zuneigung um-
spielt. Sinnbildlich sind die Namen der
jungen Stifter über einem reichen Blüten-
kranz auf vier Banderolen um sechs zart-
blühende Rosenstämmchen gewunden,
die aus dem Wurzelwerk des kräftigen
Stammes hervortreten. Der Putto mit der
vorgetragenen Votivtafel kann als Reprä-
sentant der Enkel und der Jugend im All-
gemeinen gedeutet werden. Im Schutz
und Schatten der kräftigen Rose, die mit
ihren zahlreichen Blüten als bildhafter
Ausdruck für das ertragreiche Lebens
des Prinzregenten steht, verweist er auf
die Vergänglichkeit, den Kreislauf der
Natur und die vitale Kraft der fortbeste-
henden Familie und Dynastie.

Der Prinzregent zeigte sich hocher-
freut über das Geschenk und überreichte
jedem Enkel eine von Adolf von Hilde-
brand (1847–1921) entworfene silberne
Bildnisplakette, die eine Variante oder
Wiederholung des 1900 angefertigten
Bildnisses darstellte (vgl. Kat. 4).

AR · ASL

17

Fotografien mit »Scenen aus dem Huldigungszug« anlässlich des 70. Geburtstages

Karl, Christian und Friedrich Lützel (»Photographen in München«): Fotografien (signiert) · München, 1891 · Kassette: Roter Samt über Holzträger, vergoldeter Messingbeschlag, cremefarbener Seidenatlasspiegel über Karton · Adresse: 25 Schwarz-Weiß-Fotografien, Deckfarben und Pudergold auf bedruckten Kartonträgern · H. 49,9 cm; B. 43,5 cm; T. 5,6 cm
München, Bayerisches Nationalmuseum, Inv.-Nr. PR 21
Lit.: Bayerland 1891, Bd. 2, S. 358 f., 372, 383–389, 431 f., 504, 515 f., 564; Bayerland 1893, Bd. 4, S. 41 f., 172 f.; Griebel 1991, S. 170–177; Selheim 2005, S. 162 f.

Zur Erinnerung an den großen Festumzug, der anlässlich des 70. Geburtstag des Prinzregenten am 12. März 1891 in München veranstaltet wurde, gab es diese Ehrengabe in Form einer samtbezogenen Kassette mit vergoldeter Initiale

Kat. 17.1

auf dem Deckel und feiner Schließe. Darin befinden sich 25 fotographische Abzüge auf Trägerkartons mit »Scenen aus dem Huldigungszug«, wie das Vorblatt verrät.

Das Exemplar ist ein Beispiel für die wenigen Prinzregentenadressen, bei denen mit Fotografie und Drucktechnik gängige Verfahren der Zeit angewendet wurden. Alle Fotografien im Format 24,4 × 20,7 cm sind auf einzelne Kartons kaschiert, die farbig abgesetzte Rahmung der Fotoabzüge erfolgte im Tiefdruckverfahren. Auch die schwarze Signatur der Fotografen ist aufgedruckt. Typisch für ein hochwertiges Artefakt ist der allseitige Goldschnitt, der die 1,3 mm starken Kartons veredelt. Auf dem Vorblatt ist die schwarze Schrift zusätzlich mit aufgemalten blauen, roten und goldenen Zierbuchstaben dekoriert. Für die mit feinem Pinsel gemalten, vegetabilen Ornamente nutzte man Pudergold, ebenso für die partielle Konturierung der Schrift. Eingelegt sind alle Seiten in eine schachtelähnliche Mappe mit schlichtem Einband, bestehend aus zwei Holzdeckeln, die außen mit einem durchgängigen roten Samt und innen mit cremefarbenem Seidenatlas bezogen sind. Kontrastreich ziert den roten Samt ein galvanisch vergoldetes Messingmonogramm mit Krone, das lediglich mit Metallstiften in das Holz gesteckt wurde. Durch ein ebenfalls galvanisch vergoldetes Messingscharnier mit Schloss kann die Mappe verschlossen werden. DK

An dem Festzug nahmen Vereinigungen, Körperschaften und Bewohner aus allen Landesteilen Bayerns teil, die u. a. in ihren Trachten auf dem Marienplatz hinter der Mariensäule an einer Zuschauertribüne, auf der die städtischen Kollegien Platz genommen hatten, und zahllosen, am Rand dicht gedrängt stehenden Zuschauern vorbeidefilierten. Davon zeu-

gen allein 24 Fotos, alle von einem erhöhten Standpunkt am Westende des Platzes aufgenommen. Deutlich erkennbar sind der festliche Girlandenschmuck an den Fassaden der Bürgerhäuser und die gehissten Fahnen am ersten Bauabschnitt des neuen Münchner Rathauses. Ein einzelnes Foto zeigt das Ludwigsdenkmal am Odeonsplatz.

Für die Planungen der Festlichkeiten zum 70. Geburtstag wurden Festkomitees in München und in ganz Bayern gegründet. Der Bürgermeister von München, Johannes von Widenmayer (Amtszeit 1888–1893), war der Vorsitzende des zentralen Ausschusses der Münchner Festvereinigung. Er schickte im Spätherbst 1890 ein Schreiben an alle bayerischen Landratsämter, in dem er Vorschläge zum Huldigungszug in der Landeshauptstadt unterbreitete, verbunden mit dem Hinweis, dass »die Volkstrachten der einzelnen Kreise vorteilhaft gebraucht werden«. Die aktive Beteiligung der Landräte am Festzug ließ zunächst zu wünschen übrig, weil einige Gegenden überhaupt keine Volkstrachten aufzuweisen hatten und die Trachtenabordnungen künstlich arrangiert werden mussten. Als jedoch publik wurde, dass der Innenminister Max Freiherr von Feilitzsch (Amtszeit 1881–1907) die Regierungspräsidenten aufgefordert hatte, »der Vorschlag Festzug solle tunlichst unterstützt werden«, sagten die Administrationen fast aller Kreise ihre Teilnahme zu.

Die Feierlichkeiten am 12. März 1891 wurden mit Festgottesdiensten in der katholischen Frauenkirche, der evangelischen Matthäuskirche und der Synagoge eröffnet, an der die Magistratsmitglieder in Amtstracht teilnahmen. Von den fünf Abteilungen des Festzuges bestanden zwei Sektionen vollständig aus Trachtengruppen. Oberbayern war zahlenmäßig am stärksten vertreten. Die noch jungen Gebirgstrachtenerhaltungsvereine repräsentierten erstmals das Oberland. Unter-

Gruppe D.
Festwagen mit Gondel aus dem Bezirk Starnberg.

Kat. 17.2

franken stellte eine Gruppe mit ländli-
chen Paaren aus dem Ochsenfurter und
dem Schweinfurter Bezirk. Die anderen
Abteilungen wurden aus Abordnungen
aus der Rheinpfalz, Vertretungen der
Hochschulen sowie zahlreichen Münch-
ner Vereinen zusammengestellt. Gegen
Ende des Umzugs verfolgte indes der
Prinzregent mit seiner Familie von einer
Tribüne auf dem Max-Joseph-Platz aus
das Festgeschehen und nahm dort vor
der Residenz die Huldigungen entgegen.

Unmittelbar nach den Feierlichkeiten
erhielt Luitpold von Bayern zwei Fotoal-
ben zur bleibenden Erinnerung an den
Festzug. Das eine Album mit »Scenen
aus dem Huldigungszug« stammt von
den Brüdern Karl, Christian und Fried-
rich Lützel aus Pirmasens, die 1890 ein

Fotoatelier an der Maffeistraße 7 eröffnet
hatten. Obwohl »In tiefster Ehrfurcht ge-
widmet« diente das Geschenk zweifellos
auch zur Steigerung ihres Bekanntheits-
grades, zumal das Atelier erst seit weni-
gen Monaten in München existierte.

Der Geschäftserfolg gab ihnen Recht,
denn 1897 wurden die Brüder Lützel zu
königlich bayerischen Hofphotographen
ernannt. Das zweite Album enthielt
Fotografien der Teilnehmer in Landes-
tracht aus ganz Bayern (Inv.-Nr. PR 61),
die von 1891 bis 1894 in lockerer Folge
in der Zeitschrift »Bayerland« publiziert
wurden.

Bald nach dem Festumzug nahm der
Direktor des Bayerischen Nationalmu-
seums, Wilhelm Heinrich Riehl (Amts-
zeit 1885–1897), Kontakt mit einem der

Teilnehmer auf und erwarb eine Tracht
aus der evangelischen Grafschaft Löwen-
stein-Wertheim in Unterfranken (Inv.-
Nr. T 4463a – T 4463j). 1913 kamen die Fo-
toalben nach dem Tod des Prinzregenten
als Schenkung des Hauses Wittelsbach
an das Museum. ASL

Sibylle Appuhn-Radtke

IV. Die Glückwunschadresse
Tradition und Intention

Was sind Glückwunschadressen? Es handelt sich nicht, wie man vermuten könnte, um Anschriften von Gratulanten, sondern um formelle Schriftstücke, die ihren Namen dem französischen Verb *adresser* (etwas an jemanden richten) verdanken. Seit dem 18. Jahrhundert bezeichnet die *Adresse* unter anderem ein Schriftstück, das an eine hochgestellte Persönlichkeit gerichtet ist.[1] Anders als Urkunden besitzen Adressen in der Regel keinen dokumentarischen Wert, aber sie enthalten stets einen mehr oder weniger ausführlichen Brief an den Empfänger mit Nennung des Anlasses.[2] Glückwunschadressen an hochgestellte Personen wurden oft künstlerisch gestaltet, weshalb sie spätestens im 19. Jahrhundert gesammelt und anschließend in Museen oder Bibliotheken aufbewahrt wurden.

Im Folgenden soll die Tradition von Glückwunschadressen, speziell zu Geburtstagen, skizziert werden. Vor diesem Hintergrund kann man die bisher kaum bekannten Adressen zum 70., 80. und 90. Geburtstag des Prinzregenten Luitpold (1891, 1901, 1911) in Bezug auf ihre Traditionalität und innovative Aspekte neu gewichten.[3]

Panegyrik bis um 1800

Antike Vorläufer
Anrufungen und Widmungen gehören zu den frühesten Schriftzeugnissen der Menschheit.[4] Waren zunächst Götter deren Empfänger, so galten sie seit der klassischen Antike

88

auch menschlichen Adressaten. Gemeinsam ist ihnen der panegyrische, lobende Gehalt; Widmung und Widmungsrede (*panēgyrikós lógos*) sollten Empfänger und Publikum erfreuen und günstig stimmen.[5] Geburtstagsfeiern sind seit dem 7. vorchristlichen Jahrhundert aus Griechenland überliefert. Seit hellenistischer Zeit wurde zur Feier des Geehrten oft ein *genethlíakon* verfasst, ein Gedicht zur Geburt eines Kindes oder zu einem Geburtstag; auch Geschenke sind bezeugt.[6] Aus der römischen Kaiserzeit, in der auch Herrschergeburtstage begangen und sogar Stiftungen zur Finanzierung von Geburtstagsfeiern errichtet wurden,[7] ist eine Sammlung von Lobreden überliefert, die *Panegyrici latini*.[8] Dieses wohl zu Schulzwecken dienende Corpuswerk enthält unter anderem eine ausführliche Geburtstagsrede an Kaiser Maximinian (291).[9] Aus dem 3. Jahrhundert sind auch theoretische Anweisungen zur Verfertigung einer Lobrede überliefert. Zur gleichen Zeit gab es aber auch kritische Stimmen: So wies der christliche Rhetoriklehrer Laktanz (um 250–um 320) darauf hin, wie schmal der Grat zwischen Herrscherlob und Schmeichelei sei.[10]

Seit ihrer Wiederentdeckung im 15. Jahrhundert dienten die *Panegyrici latini* ebenso wie Schriften der Lehrbuchautoren Quintilian und Menander Rhetor sowie Werke von spätantiken Dichtern als Vorbilder für Lobschriften an neuzeitliche Fürsten. Menander gab deren topische Bestandteile vor, darunter die lobende Erwähnung der Herkunft, Erziehung und Taten sowie der Tugenden des Geehrten.[11]

Mittelalter und Frühe Neuzeit

In spät- und nachantiker Zeit hielten christliche Autoren Geburtstage für weniger wichtig als Namenstage, denn die Feier des Namensheiligen lag weltanschaulich näher; manche lehnten Geburtstagsfeiern sogar als »heidnisch« ab.[12] Die Tradition des Herrscherlobs blieb hiervon jedoch unberührt, panegyrische Widmungen fanden nach wie vor statt. Codices enthalten gelegentlich ein Dedikationsbild,[13] in dem ein Auftraggeber oder Mäzen geehrt wird und der Schreiber oder Autor sich ins Bild setzt. Ein frühes Beispiel ist das um 980 gemalte Dedikationsbild im Codex Egberti (Abb. 1). Keraldus und Heribert, Mitglieder des Skriptoriums auf der Reichenau, übergeben in devotem Kleinformat dem frontal thronenden Erzbischof Egbert von Trier (977–993) Teile ihres Perikopenbuches.[14]

Seit dem 15. Jahrhundert machten sich humanistische Dichter, vor allem aus dem Umfeld Kaiser Maximilians I., erneut an die Komposition von Genethliaka. Überliefert ist z. B. ein Geburtstagsglückwunsch des Caspar Ursinus Velius (um 1493–1539) an Erasmus von Rotterdam (1517).[15] Erasmus selbst gab Hinweise für das Verfassen von Glückwunschschreiben.[16]

Abb. 1 Dedikationsbild aus dem *Codex Egberti*, Miniatur, 4. Viertel 10. Jahrhundert. Trier, Diözesanbibliothek

Zur gleichen Zeit wuchs die Bedeutung von Widmungsvorworten in Büchern, jedoch blieb das mittelalterliche Schema des Dedikationsbildes zunächst erhalten. Dies gilt z. B. für Albrecht Dürers Holzschnitt zu den *Quattuor libri amorum* des Conrad Celtis (1459–1508), die dieser 1502 dem Kaiser widmete (Abb. 2): Hier kniet der Humanist vor dem frontal in einer Weinlaube stehenden Thron mit dem kaiserlichen Wappenschild und präsentiert dem Kaiser sein Buch. Zugleich weist Celtis die Insignien des *Poeta laureatus* (Barett und Kranz) vor, die ihm 1487 von Kaiser Friedrich III. verliehen worden waren. Das Dedikationsbild spiegelt also sowohl die Würde des kaiserlichen Widmungsempfängers als auch diejenige des widmenden Dichters wider.[17]

Damit wird die generelle Wechselwirkung von Widmungen deutlich: Der oft in panegyrischen Floskeln verherrlichte Empfänger der Widmung konnte sich geehrt fühlen; der Widmende machte auf sich aufmerksam und durfte auf die Förderung seiner Interessen oder eine *Verehrung* (Geldgeschenk) hoffen.[18] Dedikationen an regierende Fürsten mussten daher beantragt werden.[19] Zwar gab es Widmungen auch im niederen Adel und

in bürgerlichen Kreisen,[20] aber die am aufwendigsten gestalteten und damit wirkungsvollsten Adressen galten bis 1914 den Fürsten.

Anlässe für literarische oder bildliche Gratulationen waren vielfältig:[21] gute Wünsche zum Neuen Jahr,[22] die Geburt und Taufe eines Thronfolgers,[23] die Hochzeit des Regenten oder seiner Nachkommen,[24] Krönungen, Huldigungen,[25] Standeserhebungen, Amtsjubiläen und militärische Siege. Inwieweit vor 1800 auch Geburtstage dazu zählten, ist noch nicht übergreifend erforscht, sodass hier nur Einzelbelege genannt werden können. Bisher herrschte die naheliegende Meinung vor, dass Geburtstage in evangelischen Fürstenhäusern häufiger begangen worden seien als in katholischen, in denen der Namenstag eine größere Rolle spielte.[26] Die konfessionelle Differenz scheint sich jedoch schon Ende des 17. Jahrhunderts nivelliert zu haben.

Abb. 2 Albrecht Dürer, Dedikationsbild mit Kaiser Maximilian I. und Conrad Celtis, Holzschnitt, aus: Quattuor libri amorum, Nürnberg 1502

Wie kamen die Autoren von Glückwünschen an ihre Inhalte? Zunächst benannten Fürstenspiegel die für einen Herrscher erforderlichen Tugenden und lieferten damit eine Blaupause für dessen Lob. Die *Institutio Principis Christiani* (Die Erziehung des christlichen Fürsten) des Erasmus von Rotterdam gehört zu den Basistexten der Frühen Neuzeit; auch Herzog Wilhelm V. von Bayern legte sie der Erziehung seiner Söhne zu Grunde. Die maßgeblichen Fürstentugenden sind hier *sapientia* (Weisheit), *iustitia* (Gerechtigkeit), *animi moderatio* (Mäßigkeit), *providentia* (vorausschauendes Handeln) und *studio commodi publici* (Eifer für das Allgemeinwohl).[27] Dieser Kanon galt, wie man an Luitpolds Adressen sieht, leicht variiert noch bis ins frühe 20. Jahrhundert.

Barocke Rhetorikhandbücher, Briefsteller und »Komplimentierbücher«[28] gaben konkrete Beispiele. 1660 behandelte z. B. Balthasar Kindermann Geburtstags- und Namenstagsfeiern in einem gemeinsamen Kapitel und schlug darin vor, man solle an diesem Tag den Regenten als »Seule« seines Landes loben, seine Gesundheit preisen und Gottes Segen erbitten. Man wünsche ihm, dass sein Land wie unter dem alttestamentlichen Joseph floriere und dass »Fried und Gerechtigkeit (...) einander küssen« (Ps 85,11), damit seine Untertanen ein ruhiges Leben führen könnten.[29] Johann Christoph Männling warnte 1718 davor, allzu viele lobende Vergleiche zu gebrauchen; »sonst würde er einen Riesen gebähren, und keine Oration, sondern ein verdrießliches Eulen=Geschrey hervor bringen, denn die Kunst bestehet nicht in der Länge und Grösse, sondern Kürtze und Zierlichkeit.« Auch für Männling ist der Friede ein wichtiger Aspekt. Er schlägt vor, die Frage an den Anfang zu stellen, wann ein Land am schönsten sei. Antwort: »Wenn es unter einem gütigen Regenten im Friede und Ruhe wächst, und ein Unterthan dessen Protection geniessen könne.«[30] Friedrich Andreas Hallbauer riet 1725 dazu, auch an Geburtstagen die bekannten Fürstentugenden zu loben.[31]

In vielen Fällen konkretisierte sich die Widmung nicht nur in einer Rede, sondern auch in einem Gratulationsblatt.[32] Besonders wirksam waren Druckgrafiken, denn sie waren - anders als die Glückwunschadressen an den Prinzregenten - keine Einzelstücke, sondern konnten eine Breitenwirkung entfalten, die politische Relevanz hatte.

Zahlreich sind die bildlichen Panegyriken an Kaiser Leopold I. (1640-1705), jedoch scheinen eindeutige Geburtstagsadressen zu fehlen. Allerdings fanden Geburtstagsfeiern in der internen Hofgesellschaft oder auch nur im Kreis der kaiserlichen Familie statt: Leopolds Kinder bekamen 1661 und 1663 nachweislich Schmuckstücke zum Geburtstag,[33] und die Kaiserinwitwe Eleonora Magdalena Gonzaga (1630-1686) sowie Leopold selbst und seine Gemahlinnen wurden mit Ballett-Aufführ-

Abb. 3 Johann Ulrich Kraus, Serenade zum 21. Geburtstag von König Joseph I., 1699. Widmungsblatt von Lodovico Ottavio Burnacini. Kupferstich mit Radierung. Berlin, bpk/SMB-Kunstbibliothek

rungen bzw. Opern geehrt.[34] Die Serenade zum 21. Geburtstag des Thronfolgers, Joseph I. (1678–1711), die 1699 im Favorita-Garten aufgeführt wurde, ist durch eine Grafik des Augsburger Stechers und Verlegers Johann Ulrich Kraus (1655–1719) überliefert: Vor der von Lodovico Ottavio Burnacini (1636–1707) gestalteten Bühne erkennt man zentral im Vordergrund die Rückenfiguren der kaiserlichen Familie unter einem Baldachin. Im Halbkreis dahinter und auf seitlichen Tribünen wohnt die Hofgesellschaft der Aufführung bei. Die Wiener Bevölkerung blieb hingegen ausgeschlossen. Das Blatt trägt eine Widmung des Theaterarchitekten Burnacini an das Geburtstagskind (Abb. 3), die sicherlich auch rhetorisch vorgetragen wurde.[35]

Neben Huldigungsschriften zur Feier von Leopolds Wahl, seiner drei Hochzeiten und der Prinzengeburten gibt es auch

Dedikationen ohne klar benannten Anlass. Dies gilt z. B. für ein großformatiges Einzelblatt von 1664 (Abb. 4), das der ungarische Maler Johann von Spillenberger (1628–1679) dem Kaiser widmete:[36] Die vielfigurige Allegorie, die Matthäus Küsel (1629–1681) in Augsburg stach, zeigt ein Brustbild des jungen Kaisers, der wie ein antiker Triumphator Lorbeerkranz und Feldherrnmantel trägt. Personifikationen der Elemente stützen und umringen das Bildnis, umgeben von den Wappenschilden der Kurfürsten, während die Tuba blasende Fama seinen Ruhm verkündet. Dieser bezieht sich auf militärische Erfolge, wie vor der Keule des Herkules fliehende Osmanen im Hintergrund zeigen. Oberhalb des Porträts warten die Genien von Leopolds Wahlspruch *Consilio et industria* (Mit Rat und Fleiß)[37] mit Zepter und Schwert sowie der Kaiserkrone; auch

Abb. 4 Widmungsblatt von
Johann (von) Spillenberger an
Kaiser Leopold I., Kupferstich,
Matthäus Küsel, Augsburg, 1664.
Coburg, Kunstsammlungen
der Veste Coburg, Kupferstich-
kabinett

die olympischen Götter nehmen aktiv am Geschehen Anteil.
Der lateinische Text am unteren Bildrand bezieht sich lobend
auf die Kaiserwahl und die (zu erwartenden) Erfolge des jun-
gen Fürsten. Spillenberger kann mit diesem panegyrischen
Blatt seine Übersiedlung von Regensburg nach Wien (1666)
vorbereitet haben, um Auftraggeber in höchsten Kreisen zu

finden. Dies ist ihm gelungen, ebenso wie seine Aufnahme in
den Reichsadel.[38]

Im Lauf des 18. Jahrhunderts veränderte sich die Öffentlich-
keit kaiserlicher Geburtstagsfeiern: 1718 beging man den
33. Geburtstag von Kaiser Karl VI. (1685–1740) unter anderem
mit aufwendigen Festilluminationen von Ferdinando Galli-Bi-

biena, die der Hofantiquar Carl Gustav Heraeus[39] in Beschreibungen und Klapptafeln publizierte.[40] Unter Kaiserin Maria Theresia (1717-1780) wurden sowohl Namens- als auch Geburtstage der Familie gefeiert, aber offenbar nur mit Galaveranstaltungen in der internen Hofgesellschaft. 1747 scheinen Geburtstagsfeiern bereits so üblich gewesen zu sein, dass »die Leuthe« sich darüber wunderten, dass der Geburtstag der Kaiserin am 13. Mai nicht einmal durch »ein geringes Concert« begangen werde.[41] Ob Glückwunschadressen Außenstehender überreicht wurden, ist schwer zu beurteilen.[42] Der Obersthofmeister der Kaiserin, Johann Joseph (Fürst von) Khevenhüller-Metsch, erwähnt in seinen Tagebüchern gelegentlich formelle Audienzen von Botschaftern an Geburtstagen, die vielleicht nur verbale Glückwünsche ihrer Souveräne überbrachten.[43]

Auch am bayerischen Hof gab es im 17. und 18. Jahrhundert handschriftliche und gedruckte Bücher sowie Einblattdrucke mit Widmungen an das Fürstenhaus.[44] Seit der Etablierung der Gesellschaft Jesu in Bayern erschienen zahlreiche Werke, die das bayerische Herrscherhaus lobend ins Bild setzten, wie z. B. Andreas Brunners *Annales Virtutis et Fortunae Boiorum* (1626, 1629, 1637) und *Excubiae tutelares* (1637).[45] Der Hofpoet und Satiriker Jacob Balde verfasste unter anderem Oden auf seinen Landesherrn, Kurfürst Maximilian I. (1573-1651).[46] Seit dem zweiten Drittel des 17. Jahrhunderts erschienen an der Landesuniversität Ingolstadt und in Dillingen Thesenblätter und Thesenschriften, die neben ihren philosophischen Inhalten allegorisch das Fürstenhaus feierten.[47]

Das Kurfürstenpaar Ferdinand Maria (1636-1679) und Henriette Adelaide von Savoyen (1636-1676) beging wechselseitig seine Geburtstage mit Balletten und Turnieren, an denen die Fürsten selbst teilnahmen. Auch Geburtstagsgedichte sind überliefert.[48] 1662 feierte man die lang erwartete Geburt bzw. die Taufe des Thronfolgers Max Emanuel (1662-1726), die Jesuiten steuerten erneut Huldigungsschriften bei.[49] Sein 18. Geburtstag am 11. Juli 1680 wurde rauschend mit musikalischen Aufführungen, Ballett, Festinstallationen und einem Feuerwerk begangen, das Michael Wening im Kupferstich festhielt.[50] Spätere Geburts- und Namenstage des Kurfürsten ließ dieser mit aufwendigen Musik und Tanzdarbietungen feiern.[51] Für die offizielle Rückkehr Max Emanuels nach München in Form einer »triomphe solennelle« wurde 1715 derselbe Tag gewählt.[52] Die oberdeutschen Jesuiten widmeten zu diesem Anlass das monumentale Emblemwerk der *Fortitudo leonina*.[53] Ob die Stadt München, die Bayerischen Landstände oder andere Korporationen neben den überlieferten Festdekorationen auch Glückwunschadressen präsentierten, ist unbekannt. Falls es sie gab, sind die entsprechenden Objekte als Einzelstücke vielleicht nie in die Öffentlichkeit gelangt.

Seit dem 18. Geburtstag des Kurprinzen Karl Albrecht (1697-1745) setzten sich Opernaufführungen, Turniere[54] und Serenaden fort. Unter Kurfürst Max III. Joseph (1727-1777) ist das Bild ähnlich wie im Wien Maria Theresias: Sowohl Geburts- als auch Namenstage wurden begangen; allerdings scheint die Zahl der Namenstagsfeiern überwogen zu haben.[55]

Eine größere Dichte von lateinischen, deutschen und französischen Glückwunschgedichten findet man im barocken Sachsen[56] und bei den Herzögen von Braunschweig-Lüneburg, vor allem unter dem literarisch interessierten Herzog August (1579-1666) in Wolfenbüttel. Sein Hofdichter und Prinzenerzieher Justus Georg Schottelius (1612-1676) widmete ihm 1642 und 1660 Einblattdrucke zum 60. und 82. Geburtstag.[57] Glückwünsche zu sonstigen Geburtstagen sind durchgängig für die Jahre 1639 bis 1652 und 1655 bis 1666 erhalten. Sie haben die Form von kalligrafisch gestalteten Handschriften, Einblattdrucken oder Broschüren. Offenbar ergänzten sich auch in ihnen Dankadressen und Eigenwerbung.[58] 1650 stellte Martin Gosky eine illustrierte Anthologie der vorhandenen Adressen unter dem Titel *Arbustum vel Arboretum Augustaeum* zusammen, in der ein Register die Widmenden aufschlüsselt.[59] In welcher Weise die Adressen präsentiert wurden und ob sie eine kostbare Hülle erhielten, scheint jedoch unbekannt zu sein.

Modifikationen im 19. Jahrhundert – Adressen an den Prinzregenten Luitpold

Im letzten Drittel des 19. Jahrhunderts änderten sich die Formen des Geburtstagsglückwunschs durchgreifend: Nach 1871 wurden kostbare Glückwunschadressen Kaiser Franz Joseph (1830-1916),[60] den deutschen Kaisern Wilhelm I. (1797-1888) und Wilhelm II. (1859-1941),[61] Landesfürsten[62] sowie hochrangigen Ministern wie Otto von Bismarck (1815-1898) und Helmuth von Moltke (1800-1891) gewidmet.[63]

Dasselbe galt z. B. für den bayerischen Staatsminister und Reichsrat Friedrich Krafft Graf von Crailsheim (1841-1926), den 20 Jahre jüngeren Berater des Prinzregenten.[64] Die bayerischen Adressen waren formal und in Bezug auf ihren Materialaufwand preußischen Pendants ähnlich; dies kann der Tatsache geschuldet sein, dass man durch die Feier der Kaisergeburtstage nach 1871 die Repräsentation des eigenen Königshauses in Gefahr sah.[65] Möglicherweise war die überaus prächtige »Verpackung« der bayerischen Glückwünsche ein Versuch zur Überbietung der Adressen am Berliner Hof.

Dass der Brauch jedoch nicht auf die Höfe beschränkt blieb, zeigt die 1894 von Georg Buss zusammengestellte und lithografierte Sammlung.[66] Die Abbildungen geben allerdings nur die

Glückwunschbriefe mit ihren Illustrationen wieder; ob sie in ebenso aufwendig dekorierten Behältnissen steckten wie diejenigen an Luitpold, ist unbekannt.

Die ausgestellten Adressen an den Prinzregenten bilden nur einen kleinen Teil aller schriftlichen Glückwünsche, die zu dessen runden Geburtstagen 1891, 1901 und 1911 in München eintrafen. Ein *Verzeichnis der seiner Königlichen Hoheit dem Prinz-Regenten Luitpold von Bayern anlässlich Allerhöchst seines 70. Geburtstagsfestes gewidmeten Ehrengaben* führt immerhin 642 Gratulanten auf.[67] Die ausgestellten Objekte repräsentieren zweifellos die am aufwendigsten gestaltete Gruppe der Adressen an Luitpold, denn die kalligrafisch gestalteten und miniierten Blätter sind auf hohem kunsthandwerklichen Niveau in Mappen, Kassetten, köcherförmige Urkundenbehälter oder Triptychen eingelegt.[68] Wie schlicht hingegen die große Menge an gedruckten Gratulationsreden und Glückwunschgedichten aussah, lassen Sammlungen von Originalen erkennen, die zum Teil in der Bayerischen Staatsbibliothek aufbewahrt werden: Es handelt sich oft nur um schmale Broschüren oder Doppelblätter, die auch als Einladungen und Festprogramme dienten.[69]

Die Texte – literarische Topoi und aktuelle Bezüge

Die ausgestellten Objekte sind durchweg korporative Glückwunschadressen. Verwaltungsgremien (Kreise, Städte), Institutionen (Kirchen, Orden, Universitäten) und Berufsgruppen (Künstler, Handwerker, Kaufleute) brachten darin gemeinsam ihre Wünsche zum Ausdruck. Leitende Vertreter dieser Gruppen unterschrieben persönlich die kalligraphisch ausgearbeiteten und oft illuminierten Briefe. Deren eigentliche Verfasser sind unbekannt; vermutlich wurden jeweils Fachleute mit den Formulierungen beauftragt. Die Adressen sind überwiegend deutschsprachige Fließtexte; Ausnahmen sind der Glückwunsch der Würzburger Hofdamen (1901) in Gedichtform (Kat. 42) und Verse, die dem Glückwunsch der Englischen Fräulein zur Erinnerung an einen Besuch des Prinzregenten in Nymphenburg beigefügt wurden (Kat. 30). Auf lateinische Panegyriken verzichtete man; allenfalls lateinische Motti wurden gelegentlich eingebaut. Schließlich sollte der Prinzregent nicht gezwungen sein, lateinische Konstruktionen zu entschlüsseln; im Gegenteil kam es den Absendern darauf an, dass er die lobenden Inhalte rasch und mühelos erfasste. Die Brieftexte sind daher selten länger als eine oder zwei Seiten. In der klassischen Tradition des Panegyrikus steht hingegen die Motivik: das Lob des Vaterlandes und der Ahnen, das Lob der fürstlichen Tugenden (v. a. Weisheit, Gerechtigkeit, Mäßigkeit)[70] und die körperliche Leistungsfähigkeit des Jubilars. Großen Raum nehmen die Beschwörung von Gottes Huld und Segenswünsche ein.

Das Lob der Ahnen ließ sich über die Aktivitäten König Ludwigs I. und Maximilians II. fruchtbar machen: Das Germanische Nationalmuseum, Nürnberg, erinnerte 1901 an seine Gründung durch beide Fürsten und machte die Kontinuität fürstlichen Wohlwollens durch Luitpolds Benennung als *Protektor* (seit 1886) wahrscheinlich (Kat. 37). Im selben Jahr verwies die Historische Kommission der Akademie der Wissenschaften mit einem schlichten, gedruckten Brief auf ihre Gründung durch Maximilian II. und dankte für weitere Förderung durch den Jubilar (Kat. 47). Weniger schlicht ist das Behältnis der Adresse: ein mit weißem, goldpunziertem Leder bezogener und beschlagener Urkundenköcher.

Neben diesen topischen Bezügen auf das Bild des idealen Herrschers gibt es einzelne Hinweise auf dessen Lebenswirklichkeit, soweit sie mit den Gratulanten zu verbinden war. Vor allem die Besuchsreisen des Prinzregenten wurden aufgegriffen.[71] Eine besondere Rolle spielte dabei Würzburg: So erinnerte der Kreis Unterfranken 1891 an die Geburt des Regenten in der Würzburger Residenz und den in diesem Jahr geplanten, 1894 eingeweihten Franconiabrunnen (Kat. 22); die Gemeinde St. Peter und Paul in Würzburg überreichte 1911 eine fiktive Taufurkunde (Kat. 2). Wie aufwendig die Besuche des Prinzregenten 1894, 1895 und 1897 in seiner Geburtsstadt zelebriert wurden, geht aus zeitgenössischen Quellen hervor.[72] Passau und Schweinfurt setzten die Erinnerung an entsprechende Feiern ins Bild (Kat. 27 u. 23).

Das vielfach belegte Interesse des Prinzregenten an zeitgenössischer Kunst, das schon 1886 zu seiner Spende für den Neubau des Künstlerhauses geführt hatte und im Jahr darauf mit einem Festkorso für den Protektor der Akademie der bildenden Künste (*Artium protector*) gefeiert wurde,[73] schlug sich ebenfalls in den Adressen nieder, vorwiegend in deren bildlicher Gestaltung. Die 1891 erfolgte Gründung der »Prinzregent-Luitpold-Stiftung« durch die Stadt München gab Anlass zu einer reich dekorierten Urkunde (Kat. 32).[74] Auch der Verein deutscher Künstler in Rom schickte im selben Jahr eine Adresse, die der Bildhauer und Medailleur Balthasar Schmitt (1858–1942) in Sepia gezeichnet hatte (Kat. 31).[75] Die neoklassizistische Szene verbindet Rom und München zu einer Bühne für die Kunst: Das Standbild der römischen Wölfin auf einer fiktiven, oberhalb der Städte liegenden Terrasse entspricht der Mariensäule, die Silhouette des Petersdoms derjenigen der Frauenkirche. Vor dem bayerischen Wappenschild thront Bavaria und nimmt von einer Personifikation der Bildhauerkunst mit der typischen Kopfbedeckung ein mit einem Ölzweig geschmücktes Porträtmedaillon Luitpolds entgegen. Ihr zu Füßen sitzt in antikisierender Nacktheit eine schöne Frau mit Palette und Klüpfel auf der Münchner Stadtfahne; gemeint ist wohl

Ars Monacensis, die Münchner Kunst. Kindliche Genien schleppen auf Geheiß des Musenführers Apollo einen großen Lorbeerkranz herbei; der Ruhm Bayerns wird durch den Prinzregenten und die von ihm geförderten Künstler vermehrt. Die Zeichentechnik und das Querformat der Adresse erinnern an ein Skizzenbuch, den ständigen Begleiter von Künstlern auf Reisen. Im Text wird auf die Besuche König Ludwigs I. bei den deutschen Künstlern in Rom verwiesen.

Zweifellos dienten diese Adressen der *captatio benevolentiae*, der Hoffnung auf weitere Förderung der Kunst durch den fürstlichen Mäzen. Eine solche Absicht drückte 1891 eine Adresse des *Centralvereins für Kirchenbau* sowie der Bauvereine von St. Benno, St. Maximilian und St. Paul in München (Kat. 28) kaum verhüllt aus.[76] Einerseits dankt man für das bisherige Wohlwollen, andererseits wird die Hoffnung geäußert, dass der Prinzregent die Vollendung der geplanten oder im Bau befindlichen Kirchen selbst erleben dürfe. Der Schluss war klar: Rasch bewilligte zusätzliche Mittel würden die Voraussetzung hierfür schaffen.

Luitpold als Jäger wurde in zwei relativ schlichten Glückwünschen adressiert:[77] Auf einer Postkarte mit der Darstellung eines Keilers im Winterwald riefen 1901 die Mitglieder der Königlich Forstlichen Hochschule Aschaffenburg dem Prinzregenten als Vorbild des »kernhaften deutschen Jägers« ein »Waidmannsheil!« zu (Kat. 39).[78] Die Bediensteten des Forstenrieder Parks überreichten im selben Jahr einen Köcher mit besten Wünschen für die Gesundheit des Jubilars, die ihm weiteres Jagdvergnügen ermöglichen sollte (Kat. 48).

Die vielfältigsten Glückwünsche umfasst die Adresse der bayerischen Städte von 1901 (Kat. 40), denn neben einem allgemeinen Gratulationsbrief trug jede Gemeinde ein eigenes Blatt bei. Hierauf wurden nicht nur Grußfloskeln, sondern auch Geschenke ideeller oder finanzieller Art vermerkt: Mehrere Städte benannten Straßen, Plätze oder Parkanlagen nach dem Prinzregenten; manche fränkischen Gemeinden sahen vor, neue Schulen nach Luitpold zu nennen (Bamberg, Bayreuth, Forchheim, Rothenburg). Die großen Städte (Augsburg, München, Nürnberg, Würzburg) kündigten die Errichtung von Denkmälern und Denkmalbrunnen an. Eine solche Geburtstagsgabe war z. B. das Reiterdenkmal des Prinzregenten vor dem Bayerischen Nationalmuseum. Zwar erfolgte die Grundsteinlegung des Sockels pünktlich zum 12. März 1901, aber das Monument mit Adolf von Hildebrands Reiterfigur wurde auf Wunsch des Prinzregenten erst nach dessen Tod enthüllt (1913).[79]

Nahezu alle Gemeinden trugen verschieden hohe Finanzmittel zur neu gegründeten Prinzregent-Luitpold-Stiftung bei. Die Beitragssummen sind sowohl in Listenform als auch in den einzelnen Städtebriefen aufgeführt. Manche Kommunen wie Ingolstadt, Memmingen, Passau und Straubing riefen zusätzlich eigene Stiftungen ins Leben, die unterschiedlichen sozialen Zwecken dienten (Altenfürsorge, Unterstützung von Gewerbetreibenden und Handwerkern in Not sowie armen Schülern). Wirtschaftlich weniger leistungsfähige Kommunen lobten wie Hof lediglich Einzelpreise für langjährige Dienstboten aus oder schilderten wie Fürth die geplanten Festdekorationen in der Stadt. Die Briefe haben hier die Qualität von Urkunden, verpflichteten sie doch die Unterzeichnenden zu bestimmten Leistungen. Die Kommunen gingen vermutlich bis an die Grenze ihrer Leistungsfähigkeit, denn die Konkurrenz der Städte um die Aufmerksamkeit des Regenten, die sich in künftigem Wohlwollen niederschlagen konnte, dürfte kreative Lösungen befördert haben.

Nur selten wurde hingegen die Einbindung Bayerns ins Kaiserreich gelobt, so in Lindau, wo man Luitpold ein Glasgemälde mit Porträt im Rathaus widmete, das ein Pendant zu einer Scheibe mit dem Porträt Kaiser Wilhelms I. darstellen sollte. Die Gaben der Städte addierten sich 1901 jedenfalls zu einem eindrucksvollen Gesamtgeschenk.[80]

Zur ikonografischen Ausstattung

Die seit der Renaissance entwickelten, vor 1914 noch weitgehend gültigen Vorgaben zur Panegyrik empfahlen einleitend das Lob des Landes und das Lob der Vorfahren. Der erste Aspekt wurde einerseits heraldisch (z. B. Kat. 26), andererseits über Veduten eingelöst. Besonders aufwendig ist das Album in Form einer Rocaille von 1891 (Kat. 19), in das Ansichten unterfränkischer Städte eingefügt sind – im Zentrum steht eine Vedute von Luitpolds Geburtsort, der Würzburger Residenz. Die Englischen Fräulein in Nymphenburg griffen zu dem noch relativ neuen Medium der Fotografie, indem sie eine Innenansicht ihrer Kirche in ein Passepartout einlegen ließen (Kat. 30).[81]

Der zweite Aspekt wurde wesentlich zurückhaltender behandelt: 1891 ließ Bad Kissingen das Elternpaar Luitpolds, Ludwig I. und seine Gemahlin Therese, in Ovalbildern darstellen (Kat. 24). Als Förderer von Kissingen konnten sie den Prinzregenten dazu anregen, den Badeort nach dem Vorbild seiner Eltern zu modernisieren. Bekanntlich geschah dies durch den Ausbau der Kuranlagen ab 1904. Unerwähnt bleibt Ludwig II., obwohl er den Ort 1883 zum Bad erhoben hatte.

Hilfreich war nach wie vor das Gebiet der Allegorie. Personifikationen spielten, wie oben angedeutet, eine große Rolle im Fürstenlob, erlaubten sie doch die Wiedergabe abstrakter Inhalte in konzentrierter Form: Herrschertugenden sowie der Einfluss des Fürsten auf den Wohlstand und die Entwicklung der Wissenschaften in seinem Land konnten so verbildlicht werden.[82] Dies war um 1900 – trotz Paradigmenwechsels in der Aufklärungszeit – nicht wesentlich anders.

Abb. 5 Vertreter der Stadt Schweinfurt überreichen ihre
Widmungsadresse (Kat. 23, Detail)

Die Universität Erlangen huldigte Luitpold 1891 in einer Adresse mit komplexer Ikonografie (Kat. 34). Der Prinzregent in spanischer Hoftracht, dem Ornat des Hubertusordens,[83] steht in einer umkränzten Muschelnische mit volutenbekrönten seitlichen Anbauten, durch deren Öffnungen die Universitätsgebäude sichtbar werden. Die Architektur könnte belegen, dass der Zeichner Andreas Brunners *Excubiae tutelares* kannte, denn die bayerischen Fürsten sind dort ebenfalls, wenn auch nur in Halbfigur, vor Muschelnischen abgebildet. Zusammen mit seiner Bart- und Ordenstracht kommt Luitpold hier Wilhelm V., dem Förderer des bayerischen Hochschulwesens, bildlich nahe. Auf den Voluten der Anbauten ruhen, ähnlich wie Michelangelos Liegefiguren in der Medici-Kapelle an der Florentiner Kirche San Lorenzo, zwei Personifikationen der vier Fakultäten (Philosophie und Medizin). Die übrigen zwei (Evangelische Theologie und Jurisprudenz) erscheinen in den unteren Bildecken. Rechts und links von einer rechteckigen Tafel mit dem Glückwunsch in »humanistischer« Antiqua treten die porträthaft gezeichneten Dekane der Fakultäten in ihren Talaren auf und präsentieren dem Jubilar, ihrem Ehrenrektor (*Rector magnificentissimus*), einen Lorbeerkranz. Die aufwendige Gestaltung des Einbandes entspricht demselben Konzept.[84]

Auch der Ständige Landratsausschuss für Mittelfranken griff zum Mittel der Allegorie. Sie entwickelt sich in und vor einer spätbarocken Triumphalarchitektur, die merkwürdig zwischen Portalbogen, Nische und Ehrenpforte changiert (Kat. 25). Der »C. Ham[m]er« signierende Miniaturmaler war offenbar eher auf Figuren und dekoratives Beiwerk spezialisiert als auf Scheinarchitektur, denn ihr Illusionismus wirkt mäßig überzeugend. Zwei korinthische Rotmarmorsäulen stützen das Gebälk einer Exedra, an deren gebauchtem Fries die Wappenschilde der mittelfränkischen Städte befestigt sind. Auf dem Gesims räkelt sich ein naturgetreu gezeichneter (bayerischer) Löwe. Der seitlich ansetzende Sprenggiebel mit Voluten in der Ebene der Säulen trägt in Rokoko-Rahmen ein lebendiges Brustbild des Prinzregenten. Löwe, Porträtrahmen und Sprenggiebel kollidieren perspektivisch miteinander. Auf den Jubilar nehmen Putti Bezug, die an seitlichen Pfeilern, die wiederum eine Kassettendecke tragen, Blumengirlanden befestigen. Im Vordergrund sieht eine anmutig gezeichnete weibliche Rückenfigur mit dem bayerischen Wappen, wohl die in einer Kartusche benannte *Probitas regina virtutum*, d. h. die Rechtschaffenheit als Königin der (bayerischen) Tugenden,[85] den Glückwunschbrief an, der in die Öffnung des Triumphbogens einbezogen ist. Sie trägt einen goldenen Lorbeerkranz in der Hand, der Luitpold zugedacht ist. Versatzstücke aus Industrie und Landwirtschaft verdeutlichen den neuen und alten Reichtum des Landes. Der Text lobt die Entwicklung dieser Erwerbs-

zweige ebenso wie die der Wissenschaften. Er trägt damit einen »modernen« Zug.

Die Stadt Schweinfurt vereinte 1891 in ihrer Adresse in »altdeutschem« Stil (Kat. 23) sowohl Ansichten der Stadt als auch die fiktive Übergabe der Adresse durch einen greisen, devot sich verneigenden Ratsherrn und Edelknaben unter Schirmherrschaft der Stadtpersonifikation (Abb. 5). Diese Stilwahl ist durch das hohe Alter der ehemaligen Reichsstadt motiviert. Nicht ohne Pikanterie ist hingegen der Verweis auf die Tatsache, dass Schweinfurt »kaum ein Jahrhundert ... dem Bayernlande« angehörte. Die Stadtväter versichern dem Prinzregenten umso nachdrücklicher ihre Treue, zumal sie anerkennen, dass der Wohlstand der Stadt in dieser Zeit gewachsen sei. Die Gewandung der Stadtpersonifikation mit Mauerkrone in Weiß und Blau unterstreicht diese Haltung der Zugehörigkeit zu Bayern bildlich. Das Stadtwappen mit dem silbernen (= weißen) Adler in blauem Feld, enthielt ursprünglich einen schwarzen Adler, wurde aber schon seit dem 18. Jahrhundert in diesen heraldischen Farben wiedergegeben[86] – es war damit für den panegyrischen Zweck überaus passend.

Dem frühneuzeitlichen Herrscherlob, insbesondere dem Aspekt des Allgemeinwohls, steht die Adresse der Luitpold-Stiftung von 1891 (Kat. 32) nahe. Auf dem Frontispiz zu dem in dürerzeitlicher Ornamentik gerahmten Glückwunschbrief zeigt ein Ovalbild in Rollwerkrahmen folgende Szene: Der Prinzregent im Ornat des Goldenen Vlieses thront auf einem hochlehnigen Sessel, hinter dem ein Apfelbaum aufwächst; daran hängt ein Schild mit der Aufschrift »Luitpold-Stiftung«. Der Regent wendet sich dem »Münchner Kindl« zu, das ihm als Vertreter der Stadt München einen großen Kranz mit Blumen und Früchten überbringt; besitzergreifend legt Luitpold eine Hand

darauf. Vor der Silhouette von München ist zu seiner Rechten eine junge Frau, die man trotz ihrer höfischen Kleidung vielleicht als Pomona, die Gottheit des Fruchtsegens, bezeichnen kann, mit dem Obstbaum beschäftigt. Während sie mit einer Schere in der Linken in die Baumkrone greift, überreicht sie mit der Rechten Luitpold einen Zweig. Hinter ihr wird die Silhouette von München sichtbar. Das Bild des fruchtbringenden Baumes wurde im Barock vielfach für eine lebensfähige Dynastie und ein prosperierendes Land verwendet.[87] In diesem Fall sind zweifellos die Früchte gemeint, die die junge Luitpold-Stiftung von Künstlern und Kunsthandwerkern erwartete und dem kunstliebenden Prinzregenten zu dedizieren gedachte. Dass die von ihr finanzierten Stipendien nicht wahllos vergeben werden sollten, mag das Motiv der Baumschere verdeutlichen.

Resümee

An diesen wenigen Beispielen aus dem gezeigten Material wird deutlich, dass die Glückwunschadressen an Prinzregent Luitpold in der panegyrischen Tradition Europas standen. In kunsthandwerklicher Exzellenz führten sie kurz vor dem Ende der Wittelsbacher-Monarchie Motive vor, die vor allem im 17. und 18. Jahrhundert die höfische Ikonografie bestimmt hatten. Es ist bemerkenswert, wie die aktuelle Situation Bayerns zwischen 1891 und 1911 (Industrialisierung) und der Regierungsstil Luitpolds (Integration aller Landesteile, Förderung der Künste) punktuell aufgegriffen wurden und in die alten Schemata einbezogen sind. Die besondere Pracht der Ausführung mag in Konkurrenz zur Adressenkunst in Preußen entwickelt worden sein.

Anmerkungen

1 Diese Bedeutung bei Kluge/Seebold 2002, S. 18.

2 Vgl. dazu Grummt 2001, S. 19–24.

3 Für freundliche Hinweise danke ich Dr. Gabriele Dischinger, München, Dr. Sigrid Epp, München, Dr. Nina Niedermeier, Wolfenbüttel, Prof. Dr. Fidel Rädle, Göttingen, Dr. Rolf Schwenk, Pfullingen, Dr. Susan Tipton, München, Prof. Dr. Claudia Wiener, München, und Prof. Dr. Joachim Wild, Frauenornau.

4 Die ältesten Lobreden auf Gottheiten sind aus dem 14. Jahrhundert v. Chr. in Ägypten überliefert (Mause 2003, Sp. 498).

5 Sentker 1996, Sp. 629 f.; Fornaro 2000; Dingel 2000; Mause 2003, Sp. 495–497.

6 Stuiber 1976, Sp. 218; Burkhard 1991; weitere Beispiele bei Robbins 1998.

7 Stuiber 1976, Sp. 218, 221 f., 242.

8 Panegyrici/Müller-Rettig 2008–2014.

9 Panegyrici/Müller-Rettig 2000, S. 24–47.

10 Panegyrici/Müller-Rettig 2014, S. 264.

11 Menandros/Brodersen 2019, S. 194 f. Vgl. auch die *Rhetorica ad Herennium* (Mause 2003, S. 497).

12 Entschieden sprach sich Origenes gegen Geburtstagsfeiern aus. Dennoch sind sie auch aus christlichen Kreisen bezeugt (Stuiber 1976, 225–227, 233–235; Burkhard 1991, S. 154).

13 Lachner 1954 (https://www.rdklabor.de/wiki/Dedikationsbild).

14 Trier, Stadtbibliothek, cod. 24, fol. 2r (Ronig 1977).

15 Velius 1522, Bl. i 1v-k 3v.

16 Erste Druckausgabe: Basel (Froben) 1522 (Erasmus/Smolak 1995, S. 282–287).

17 Ausst.-Kat. Schweinfurt 2002, Vorsatzblatt und S. 88 f., Nr. 16; Schauerte 2015.

18 Quellen für den Wiener Hof bei Haupt 1983, u. a. S. XXVII. Zu München unter Maximilian I. siehe Hacker 1980, S. 355.

19 Bayerische Verordnung von 1803 und ältere Antragspraxis zitiert bei Appuhn-Radtke 2007, S. 61 f.

20 Appuhn-Radtke 2006. Zu Stammbüchern mit Widmungseinträgen siehe z. B. Goldmann 1981; Seibold 2014, besonders S. 69-87.

21 Übersicht über Festanlässe am Beispiel Regensburg bei Möseneder 1986.

22 Überblicksdarstellung bei Schreyl 1979. Hier ist auch ein kalligrafisch gestalteter Glückwunsch abgebildet, der 1734 dem Reichsschultheißen Johann Christoph von Imhoff gewidmet wurde; das diesem gewidmete Gedicht des Leonhard Würfel, Rektor der Lorenzer Schule in Nürnberg, ist in Goldbrokatpapier gebunden (ebd., S. 92 f.), verrät also den Wunsch nach repräsentativer Aufmachung der Adresse – hier auf patrizischem Niveau.

23 Der Jesuitendichter Jacob Balde verfasste 1658 z. B. eine Festschrift zur Geburt des Prinzen Johann Wilhelm Ignatius von Pfalz-Neuburg, die das Neuburger Kolleg den Eltern widmete: *Musae Neoburgicae* (Beitinger 1992). Zu den Feiern und Panegyriken anlässlich der Geburt Max Emanuels siehe u. a. Seelig 1976, Tipton 2008. – Zum Geburts- und Taufzeremoniell am Ansbacher Hof: Plodek 1971–1972, S. 194-202.

24 Siehe z. B. Seifert 1988, Schnitzer 2014. Zur Wiederentdeckung des Epithalamiums ab 1420 und dessen propagandistischer Nutzung an italienischen Höfen siehe D'Elia 2004, S. 35-82.

25 Z. B. Seelig 2010 (Gratulationsgeschenke zu Huldigungen).

26 Jutta Schumann erwähnt zwar Geburtstagsfeiern für Kaiser Leopold I., aber schätzt diese als bescheiden ein (Schumann 2003, S. 299). Siehe zuletzt Koller 2008, Sp. 1043 f.

27 Erste Druckausgabe: Löwen (Alost) 1515 (Erasmus/Christian 1995, S. XVI, 111-357, hier u. a. S. 112 f.). Für die Zeit Kaiser Karls VI. vgl. Matsche 1981, Bd. 1, S. 70-72, 223-233.

28 Beispiele für Quellenschriften bei Barner 1970, S. 159-189, 456-487.

29 Kindermann 1660, S. 326-328.

30 Männling 1718, S. 115, 122, 125-127.

31 Hallbauer 1725, S. 754: *Großmüthigkeit, Tapferkeit, Klugheit, Gnade, Freygebigkeit, Standhaftigkeit, Gerechtigkeit, Gottesfurcht.*

32 Appuhn-Radtke 2006.

33 Haupt 1983, S. VIII und z. B. S. XLI, Nr. 1827.

34 Zu Ehren Eleonoras wurde 1661 die Oper »L'Almonte« aufgeführt (Pons 2001, S. 198f.). Vgl. auch Epp 2016, S. 75; VD 17, 12:6339685.

35 Diefenbacher 2018, S. 176f., Nr. 347.

36 Kupferstich von 2 Platten, 88 × 61,5 cm (Kunstsammlungen der Veste Coburg, Kupferstichkabinett, Inv.-Nr. II / 370,39; Baljöhr 2003, S. 291, Nr. GE 1, Abb. 136).

37 Schumann 2003, S. 94-97.

38 Baljöhr 2003, S. 16-19.

39 URL: https://de.wikipedia.org/wiki/Carl_Gustav_Heraeus [24.04.2021]. Heraeus widmete dem Kaiser 1713 auch ein Geburtstagsgedicht, das dessen militärische Erfolge preist. Auf dem Titelblatt sind die Säulen der Herkules, d. h. die Pictura der Imprese Kaiser Karls V. (*Plus ultra*), abgebildet (Heraeus 1721, S. 65-70). Zur panegyrischen Tätigkeit von Heraeus siehe auch Klecker 2015.

40 Heraeus 1734, S. 109-122 mit beigebundenen Radierungen; Matsche 1981, Bd. 2, S. 561, Abb. 43-45.

41 Khevenhüller-Metsch/Grossegger 1987, S. 60.

42 Ein gedrucktes Geburtstagsgedicht in deutscher Sprache, das der Breslauer Hartschier Gottfried Sigmund Domnig 1725 seinem Kaiser widmete, spricht dafür, dass Glückwünsche dieser Art wahrscheinlich nicht selten waren. Erhaltenes Exemplar in Wolfenbüttel, Herzog August Bibliothek, Gl-4-Kapsel-1-7.

43 Khevenhüller-Metsch/Grossegger 1987, S. 35 (1744), 151 (1755), 233 (1765).

44 Diverse Beispiele von Dedikationen an Wilhelm V. und Maximilian I. im Ausst.-Kat. München 1980.1, Bd. 2; zu Widmungsexemplaren von Druckgraphik in der herzoglichen Kunstkammer siehe Diemer 2008, besonders S. 234 f. Zu früheren Dedikationen, vor allem von kostbar miniierten (Musik-)Handschriften: Ausst.-Kat. München 2008.1, S. 33-37 und passim.

45 VD 17, 23:248848Q und 23:272171B. Zur bedeutenden Nachwirkung der Porträtserie der *Excubiae* bis zum *Bayerischen Ehrentempel* des Johann Andreas Thelott (BNM) siehe Seelig 1980, S. 267, Taf. 80.

46 Z. B. Balde 1643, Buch IV, S. 197-202, Ode I. Übersetzung und Kommentar bei Breuer 1980, S. 347-349.

47 Beispiele u. a. bei Appuhn-Radtke 1988.

48 Das erste Geburtstagsturnier für die junge Kurfürstin fand 1656 statt. Besonders prachtvoll müssen die Geburtstagsfeiern von 1670 ausgefallen sein. Genethliakon an Ferdinand Maria: Anastasia Katharina von Toerring-Jettenbach, 1666; Genethliakon an Henriette Adelaide: Domenico Ghisberti, I colori geniali, 1669 (Epp 2016, S. 80-82, 84, 86).

49 Überblick bei Straub 1969; Seelig 1976; Bary 1980, S. 154-156; Tipton 2008.

50 Stahleder 2005.1, S. 640; Maillinger 1876, S. 64, Nr. 632. Zur Choreografie des Balletts: Mlakar 1980, S. 318.

51 Liste der belegten Aufführungen bei Münster 1980, S. 309-314.

52 Stahleder 2005.2, S. 48; Appuhn-Radtke 2016, S. 108. Johann Balthasar Wening stach eine Abbildung des zugehörigen Feuerwerks (Maillinger 1876, S. 67, Nr. 646).

53 VD 18, 10197494; Ausst.-Kat. München 1976.1, Bd. 2, S. 209 f., Nr. 479 (Lorenz Seelig).

54 Vgl. dessen Turnierbuch in der Bayerischen Staatsbibliothek mit Nennung der Aufführungsdaten (Cgm 8009a).

55 Die erhaltenen Glückwunschdrucke in der Maillinger-Sammlung

(Münchner Stadtmuseum) legen diese Annahme nahe (Maillinger 1876, S. 110–113). Allerdings müsste man den Befund anhand von Archivstudien verifizieren, die im Rahmen dieses Aufsatzes nicht möglich waren.

56 Gedruckte Glückwünsche des Matthias Hoe von Hoenegg an Kurfürst Christian II., 1601, und Johann Georg I., 1631 (Wolfenbüttel, Herzog August Bibliothek, Gm 4042, Gm 4043; für freundliche Auskünfte zu diesem Bestand danke ich Nina Niedermeier, Wolfenbüttel). Diverse weitere Schriften im VD 17 und VD 18.

57 Ausst.-Kat. Wolfenbüttel 1979, S. 221 f., Nr. 438 f.

58 Zusammenstellung von Hunderten solcher Gelegenheitsschriften bei Hueck 1979; Leighton 1981.

59 Gosky 1650. Ausst.-Kat. Wolfenbüttel 1979, S. 237, Nr. 480. URL: https://www.digitale-sammlungen.de/de/view/bsb11200172?page=82 [25.05.2021].

60 Ausst.-Kat. Wien 2007.

61 Grummt 2001. – Queen Victoria wurde während ihrer langen Regierungszeit ebenfalls mit Adressen bedacht, so zum 50jährigen Amtsjubiläum (1887) mit einem aufwendig kalligrafierten und miniierten Blatt in Goldrahmen (Lovett 2017, S. 178 f.). 1897 bekam sie Glückwunschadressen aus Indien in einem kanonenförmigen Urkundenbehälter (URL: https://blog.english-heritage.org.uk/featured-object-queen-victoria-ceremonial-address-casket/ [30.04.2021]).

62 Das Badische Landesmuseum Karlsruhe besitzt z. B. ein allegorisches Geschenk der badischen Städte zum 70. Geburtstag von Großherzog Friedrich I., 1896 (Siebenmorgen 1996, S. 18 f.). Vermutlich wurde es von einer Adresse begleitet.

63 Aukt.-Kat. Reiss und Sohn 2017.

64 Crailsheim erhielt 1911 ein Elfenbein-Triptychon von Otto Hupp mit gravierten Kupferplatten zum 70. Geburtstag, das ihm die Badische Anilin- und Sodafabrik dedizierte (Lange [1940], S. 7, Abb. 3; Ausst.-Kat. München 1984, S. 65, Nr. 235).

65 Quellen bei Schellack 1988, S. 287 f.

66 München, Verlagsanstalt für Kunst und Wissenschaft, 1891. Buss 1894, siehe auch Kisa 1899.

67 Beiband zu Oberbreyer 1891 (Bayerische Staatsbibliothek München, Bavar. 1729 go-1/2).

68 Nicht unter den Exponaten ist ein von hölzernen Löwen gestütztes Elfenbein-Triptychon zum 90. Geburtstag des Prinzregenten, das Otto Hupp im Auftrag der bayerischen Gemeinden anfertigte (WAF, Schloss Hohenschwangau; Ausst.-Kat. München 1984, S. 61).

69 Stiegeler 1911 (Bayerische Staatsbibliothek München, 4 Bavar. 1226 fb-25/36). Weitere Sammlungen von Glückwunschadressen bei Braun-Jäppelt 1997, S. 207. Vgl. auch preußische Pendants bei Schellack 1988, S. 289–291.

70 Vgl. hierzu auch Reidelbach 1892, S. 3 f.

71 Zu diesen Reisen durch Bayern, insbesondere die »neuen« Landesteile, siehe Reidelbach 1892, S. 187–195 und 204–214.

72 Klemmert 1999.

73 Braun-Jäppelt 1997, S. 14.

74 Reidelbach 1892, S. 199 f.; URL: https://de.wikipedia.org/wiki/Prinzregent-Luitpold-Stiftung_zur_F%C3%B6rderung_der_Kunst,_des_Kunstgewerbes_und_des_Handwerks_in_M%C3%BCnchen [10.04.2021].

75 Prinzregent Luitpold verlieh Schmitt 1908 den Verdienstorden vom hl. Michael IV. Klasse. Wenig später schuf Schmitt den Luitpoldbrunnen in Königshofen (1911 eingeweiht). Siehe dazu Eberth 2019 und URL: https://de.wikipedia.org/wiki/Balthasar_Schmitt [25.05.2021].

76 Siehe Kat. 28. St. Benno wurde 1888–1895 nach Entwurf von Leonhard Romeis erbaut. St. Maximilian war 1891 erst in Planung; die Kirche wurde 1895–1901 nach Plänen von Heinrich von Schmidt errichtet. Auch St. Paul, ein Bau von Georg Hauberrisser, war 1891 noch nicht begonnen; die Kirche wurde 1892–1906 errichtet.

77 Dazu Ergert 1988. Porträts und Aufnahmen von Jagdpartien u. a. bei Schlim 2012, S. 58–62.

78 URL: https://de.wikipedia.org/wiki/Forstliche_Hochschule_Aschaffenburg [10.04.2021].

79 Siehe Kat. 14. Luitpold stand damit in der Tradition der *modestia* (Bescheidenheit), die bei den Habsburgern des Barock die Errichtung lebensgroßer Reiterstandbilder weitgehend verhindert hatte (Matsche 1981, Bd. 1, S. 60–62).

80 Zu den sonstigen Geschenken siehe den Beitrag von Astrid Scherp-Langen. 1891 wurden die Adressen im Antiquarium präsentiert (Scherp-Langen 2014); vermutlich galt das auch für die folgenden Geburtstage.

81 Es bildet heute ein wichtiges Dokument der 1945 zerstörten Kirche, die 1734–1739 von Johann Baptist Zimmermann für die Augustinerstiftsdamen von Notre-Dame errichtet worden war; nach der Aufhebung des Stiftes (1817) wurden die Gebäude 1835 den Englischen Fräulein übergeben. URL: https://www.hdbg.eu/kloster/index.php/pdf?id=KS0260 [22.04.2021].

82 Windfuhr 1966.

83 Vgl. Reidelbach 1892, Porträt auf dem Vorsatzblatt.

84 Siehe dazu den Beitrag von Annette Schommers in diesem Band.

85 Vgl. Erasmus/Christian 1995, S. 120 f. (hier die zentrale Tugend eines Fürstenerziehers).

86 URL: https://www.schweinfurt.de/rathaus-politik/stadt/4483.Stadtwappen-und-Schweinfurter-Fahne.html [22.04.2021].

87 Vgl. auch hier, Kat. 45 (Einband). Beispiele auf barocken Thesenblättern: Appuhn-Radtke 1988, S. 132–135, Nr. 19 (*Laurus boica* an Kurfürst Ferdinand Maria, 1663); S. 138–140, Nr. 21 (*Pomus bavarica* an Kurfürstin Henriette Adelaide, 1665).

Annette Schommers

V. Die Prinzregentenadressen
Leistungsschau des bayerischen Kunsthandwerks

D ie 164 Glückwunschadressen zum 70., 80. und 90. Geburtstag von Prinzregent Luitpold im Bestand des Bayerischen National-museums stellen nicht nur aus kulturhistorischer und gesell-schaftspolitischer Sicht eine einmalige Dokumentation dar, sondern ermöglichen schlaglichtartig einen Blick auf die Ent-wicklung und Leistungsfähigkeit des bayerischen Kunsthand-werks in der Zeit des Historismus und Jugendstils.

Die in der zeitgenössischen Literatur als Ehren-Urkunden[1] bezeichneten Adressen in aufwendiger kalligrafischer oder reich illuminierter Gestaltung mit ihren prachtvollen Hüllen sind individuelle Einzelstücke, die sich von der kunstindust-riellen Serienproduktion der damaligen Zeit absetzen. Sie ge-hören zu den zahllosen Ehren- und Jubiläumsgeschenken offi-zieller oder privater Natur, deren Ausführung in der zweiten Hälfte des 19. Jahrhunderts bis in die Anfänge des 20. Jahrhun-derts für viele kunstgewerbliche Gattungen ein reiches Betäti-gungsfeld bot. Im »jubiläumsfrohe[n] und adressenlüsterne[n] Zeitalter«[2] gab es wohl keinen persönlichen Jahrtag, keinen of-fiziellen Gedenktag, kein Familienfest, kein Firmenjubiläum, keinen Wettbewerb ohne passende Widmungsgeschenke meist in Form von Pokalen, Tafelaufsätzen oder eben Glückwunsch-, Dank- oder Huldigungsadressen. Auf der Weltausstellung in Chicago 1893 zeigte die deutsche Abteilung allein 108 Ehren-präsente, die in Zusammenarbeit mehrerer Künstler und Kunsthandwerker entstanden waren.[3] Von besonderer Bedeu-tung waren Ehrenpräsente für hochgestellte Persönlichkeiten des öffentlichen und politischen Lebens – ob es sich nun um

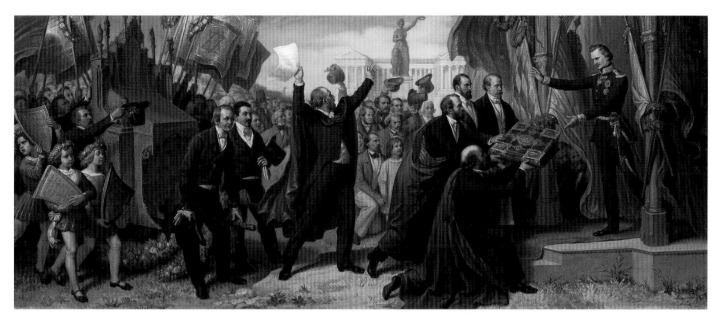

Abb. 1 Künstler Münchens im Verein mit der Bürgerschaft überreichen König Ludwig I. die Prunkkassette mit dem König Ludwig I.-Album, Wilhelm von Kaulbach, München, 1853. München, Bayerische Staatsgemäldesammlungen

die Deutschen Kaiser Wilhelm I. und Wilhelm II. oder den Österreichischen Kaiser Franz Joseph I., um den Reichskanzler Otto von Bismarck oder den Prinzregenten Luitpold von Bayern handelte.[4] Der Prachtaufwand stand im Verhältnis zum Rang der geehrten Person, und die Ehre der Ausführung brachte nicht nur entsprechende Aufmerksamkeit, sondern auch Ehrentitel und weitere Aufträge. So wurden etwa die Geschenke zu den Geburtstagsjubiläen des Prinzregenten in eigens arrangierten Sonderschauen und in international bedeutenden Ausstellungen öffentlich präsentiert, in den zeitgenössischen kunstgewerblichen Zeitschriften beschrieben und abgebildet.[5]

Die im Fokus des folgenden Beitrags stehenden Glückwunschadressen als Teilbereich der Ehrengeschenke an den Prinzregenten fanden in der kunsthistorischen Forschung bislang relativ wenig Beachtung. Die Münchner Ausstellung »Die Prinzregentenzeit« präsentierte 1988 erstmals 15 Exemplare in unterschiedlichem Kontext. Michael Koch würdigte die Adresseneinbände und Ehrengaben der Münchner Goldschmiede Theodor Heiden (1853–1928) sowie Ferdinand Harrach (1832–1915) und Sohn Rudolf (1856–1921).[6] Michaela Braesel analysierte die Widmungsblätter von Fritz Weinhöppel (1863–1908) und Hans Fleschütz (1848–ca. 1927) in ihrem Beitrag zur Wiederbelebung mittelalterlicher Buchmalerei im 19. Jahrhundert.[7] Allein an diesen Beispielen wird deutlich, in welcher Bandbreite historische Vorlagen zitiert und variiert wurden und welche Forschungsarbeit für die zahlreichen Adressenblätter noch zu leisten ist. Für viele der an den Adressen beteiligten

Künstler und Kunsthandwerker fehlen nach wie vor selbst grundlegende biografische Angaben. Um konkrete Aussagen zur Auftragsvergabe, zur Auswahl und Zusammenarbeit der Künstler, zur organisatorischen Abwicklung der Ausführung oder der von den Donatoren aufgebrachten Kosten zu machen, bedarf es zukünftig eingehender Archivrecherchen. Die folgenden Ausführungen können daher nur punktuell Aspekte der Adressenkunst anreißen.

Die Adressenkunst und der Bayerische Kunstgewerbeverein

Die Adresse des 19. Jahrhunderts ist als Gesamtkunstwerk zu betrachten. An Entwurf und Ausführung der Widmungsblätter und der zugehörigen Einbände hatten verschiedene Künste und Gewerke Anteil: die Liste der an den Prinzregentenadressen beteiligten Spezialisten reicht von Architekten, Bildhauern, Malern, Kalligrafen, Heraldikern, Gold- und Silberschmieden, Kunstschlossern, Graveuren, Lederschnittmeistern, Buchbindern bis hin zu Posamentierern und Stickerinnen.

Die Prinzregentenadressen mitsamt ihren Behältnissen dokumentieren somit auch die Annäherung und Zusammenarbeit von Künstlern und Handwerkern, die in München mit der offiziellen Konstitution des »Vereins zur Ausbildung der Gewerke«, wie der Bayerische Kunstgewerbeverein ursprünglich hieß, am 15. November 1850 forciert wurde.[8] Nach dem Wegfall der Zunft-

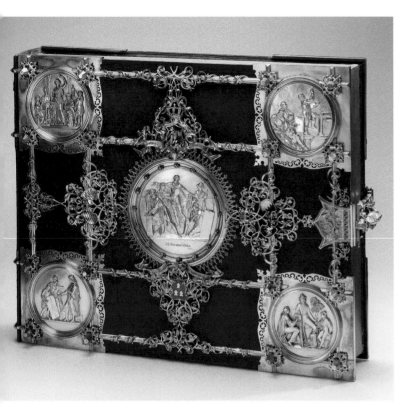

Abb. 2 Prunkkassette für das König Ludwig I.-Album. Peter Herwegen, Ferdinand von Miller, Johann von Halbig, Max von Widnmann, August von Kreling, Johann Nepomuk Hautmann, München, 1850. München, Wittelsbacher Ausgleichsfonds

Gleich in der ersten Ausgabe der Zeitschrift 1851 wird ein Werk vorgestellt, das als »Sinnbild der neugewonnenen Verbindung von Kunst und Handwerk« zu verstehen ist (Abb. 1).[10] Bei einem Festakt anlässlich der Enthüllung der Bavaria wurde König Ludwig I. im November 1850 von »Künstlern und Gewerbsleuten« ein Huldigungsgeschenk als Dank für seine Verdienste um Kunst und Handwerk überreicht. Es handelte sich um ein Album mit zunächst 177 (später 250) von Münchner Künstlern gestalteten Blättern in einer kostbaren, an einen Prachteinband erinnernden Kassette mit vergoldeten Silbermedaillons und emaillierten Wappenschilden, das die vier Jahrzehnte später an seinen Sohn Luitpold überreichten Ehrengaben antizipiert (Abb. 2).[11] Dazu hatte Peter Herwegen (1814–1893) einen neogotischen Schrank mit Pult entworfen, dessen Aufsatz von sechs Statuetten bekrönt war, die jeweils die drei Haupttätigkeiten der bildenden Künste und der Gewerke versinnbildlichten: Baumeister, Maler, Bildhauer, Tischler, Feuerarbeiter und Zimmermann.[12] An Ausführung von Kassette und Schrank waren insgesamt 32 Künstler und Handwerker beteiligt. Die Kassette wurde 1854 auf der ersten Allgemeinen Deutschen Industrie-Ausstellung im neu errichteten Glaspalast in München gezeigt, wobei der Zusammenhang zum Schrank und zum Inhalt nicht mehr gegeben war.[13]

Dieses Vorbild griff die Münchener Künstlergenossenschaft 1891 auf, um ihren Protektor Prinzregent Luitpold zum 70. Geburtstag zu ehren. Sie überreichte zu diesem Anlass zahlreiche Glückwünsche in Form von »Aquarellen und Oelbildchen« in einem von August Holmberg (1851–1911) im Renaissancestil entworfenen und in der Franz Xaver Rietzler'schen Kunstanstalt ausgeführten Schrank (S. 75, Abb. 6). Die Adresse bestand aus der von Rudolf Seitz (1842–1910) signierten Widmung und neun Blättern mit insgesamt 571 Unterschriften von Vorstand und Mitgliedern, eingelegt in eine mit rotem Samt bezogene und mit Brokatborten verschnürte Mappe (Inv.-Nr. PR 3).[14] Die »ideell werthvollste[n] Gaben« wurden in der »Münchener Jahresausstellung von Kunstwerken aller Nationen« im Glaspalast erstmals öffentlich zusammen mit dem Schrank und den »wertvollsten Gaben aus kunstgewerblichem Gebiet« im Pavillon der »Ehrengaben f. S. K. H. d. Prinzregenten« präsentiert (S. 77, Abb. 8).[15] Zu letzteren zählten der Buckelpokal von Fritz von Miller (1840–1921), den die vier Kinder des Prinzregenten in Auftrag gegeben hatten, die von Alois Müller (1861–1951) nach einem Entwurf von Ferdinand Wagner (1847–1927) gestaltete Adresse des Kreises Niederbayern (Kat. 26), die von Johann Marggraff (1830–1917) entworfene und von Rudolf Harrach (1856–1921) ausgeführte Adresse des bayerischen Episkopats (Abb. 9, Inv.-Nr. PR 11) und die große Prunkplatte des Kreises Oberbayern, die in Zusammenarbeit von Otto Hupp (1859–

ordnungen sollte er dazu beitragen, die künstlerische Ausbildung der Gewerke durch die Vereinigung von Architekten, bildenden Künstlern, Handwerkern und kunstgewerblichen Unternehmern zu fördern. All dies geschah vor dem Hintergrund der zunehmenden Konkurrenz für das Handwerk bei der Produktion von Alltagsgegenständen durch die Industrie.

Ein wichtiges Medium zur Unterstützung der Ziele und Bemühungen des Kunstgewerbevereins war die seit 1851 vom Verein herausgegebene Zeitschrift, deren Bedeutung für die künstlerische Entwicklung der Adressenkunst nicht zu unterschätzen ist: Hier wurden erste Beispiele von vorbildlichen Adresseneinbänden oder Widmungsblättern abgebildet, historische Vorlagen, geeignete Schriften und Techniken für deren Gestaltung geliefert. Der Architekt Professor Leopold Gmelin (1847–1916), Lehrer an der Königlichen Kunstgewerbeschule und von 1887 bis 1913 Redakteur der Zeitschrift, berichtete über die Geschenke-Ausstellungen und stellte die wichtigsten Ehrengaben mit Abbildungen vor. Es überrascht nicht, dass die meisten der an den Adressen beteiligten Künstler, Kunsthandwerker und Firmen Mitglieder im Kunstgewerbeverein waren, und das betrifft nicht nur die in München ansässigen.[9]

1949), Anton Pruska (1846–1930), Theodor Heiden (1853–1928) und Julius Elchinger (1842–1892) entstanden war.[16] Das vom Bayerischen Kunstgewerbeverein angestrebte Zusammenwirken von Künstlern und Handwerkern lässt sich also bereits bei den Adressen und Ehrengaben zum 70. Geburtstag nachweisen. Auch das vom Bayerischen Kunstgewerbeverein selbst »Dem Schirmer alles Schönen und Edlen, dem Förderer von Kunst und Kunsthandwerk, unserem erhabenen Protektor« zugedachte Ehrengeschenk dokumentiert diese Zielsetzung (Abb. 3).[17] An der Realisierung der auf einem kostbaren Sockel stehenden weiblichen Silberstatuette – »Sinnbild des heimischen Kunstgewerbes« mit den Attributen Hammer und Palette – waren laut Beschreibung zehn Vereinsmitglieder beteiligt.[18] Entwurf und Modell stammten aus der Hand des jungen Bildhauers Georg Pezold (1865–1942); die Gesamtleitung hatte der Obmann der Goldschmiedegilde, Theodor Heiden, inne. Zunächst erhielt der Prinzregent nur das Modell, die feierliche Überreichung durch die drei Vorsitzenden Emil Lange (1841–1926), Rudolf Seitz und Anton Hergl (1825–1907) sowie Theodor Heiden fand am 6. November 1891 statt. Am Folgetag hatte die Vereinsdeputation die Ehre, »vom Prinz-Regenten zur Tafel gezogen zu werden«.[19] Im Jahr 1900 wurde das Werk als Leihgabe des Prinzregenten auf der Pariser Weltausstellung präsentiert.[20] Die aufgrund ihrer Attribute Tuba und Lorbeer auch als Fama zu interpretierende Statuette verkündete dort das Lob an den bayerischen Herrscher und rühmte die Bedeutung und Qualität des Münchner Kunstgewerbes.

Die künstlerische Gestaltung der Adressen und ihrer Hüllen

Prachtvolle Verpackungen
»Mit überschwenglichem Reichtum sind die Einbände, Kassetten und Scheiden ausgestattet worden, die verschiedenen Zweige kunstgewerblicher Technik haben gewetteifert, ihr Können an den Deckeln zu beweisen, nicht genug der Pracht konnte man entwickeln, um einen glanzvollen Eindruck zu erwecken. [...] Folianten hat man geschaffen, die anscheinend 1000 Seiten und mehr enthielten, und was war ihr Inhalt? – ein einfaches Pergament! Solche Attrappen [...] sind mit Knäufen, Beschlägen und Schliessen in Metall beschlagen worden, als ob sie eine Last von einem halben Zentner zu umschliessen [...] hätten. Und mit solcher Sünde nicht einmal genug: zu den Attrappen ist meist nicht einmal Leder, sondern Sammet als Ueberzug verwendet worden, so dass der schwere Metallbeschlag einem textilen Stoff von mässiger Haltbarkeit aufliegt.«[21] Mit diesen kritischen Worten charakterisiert der Berliner

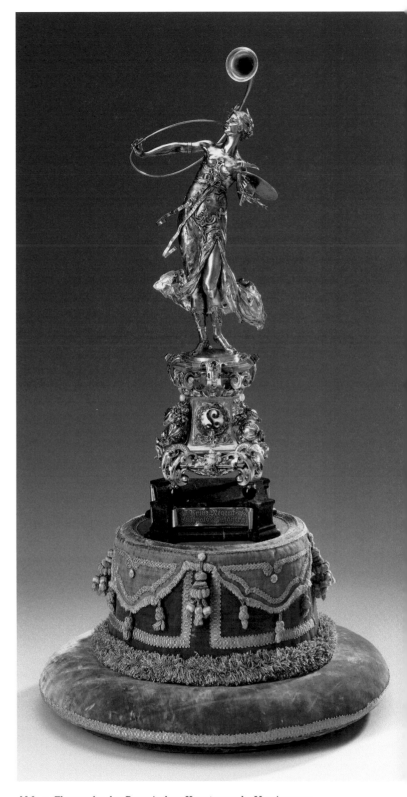

Abb. 3 Ehrengabe des Bayerischen Kunstgewerbe-Vereins zum 70. Geburtstag des Prinzregenten Luitpold. Entwurf und Modell Georg Pezold, Leitung der Ausführung Theodor Heiden, München, 1891. München, Wittelsbacher Ausgleichsfonds

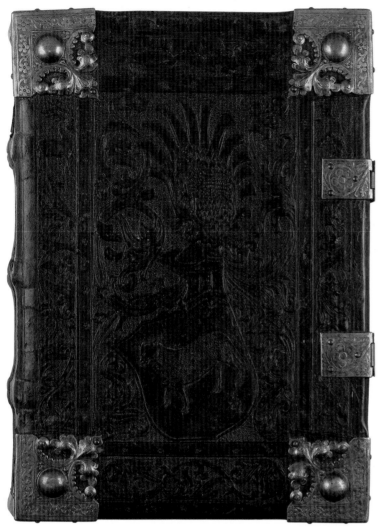

Abb. 4 Einband mit Wappen der Familie Löffelholz in Lederschnitt,
Nürnberg, nach 1468. Nürnberg, Germanisches Nationalmuseum

dung unterschiedlichster Techniken wie Lederschnitt und -prä-
gung, Guss- und Treibarbeit in Messing und Silber, Vergol-
dung, Emaillierung, Steinschnitt oder Reliefstickerei vor Augen
führen.[22]

Der bildliche Schmuck der Adressenhüllen nimmt mit Por-
trätreliefs (Kat. 33–35), der gekrönten Initiale »L« (Kat. 17, 19, 30,
38)[23] oder dem zentral im Zentrum prangenden bayerischen
Königswappen Bezug auf den Jubilar (u. a. Kat. 29, 41, 43). Auch
die farbliche Gestaltung – meist unter Verwendung von Silber-
beschlägen auf blauem Samt – verweist auf die Wappenfarben
des wittelsbachischen Adressaten. Häufig erscheinen zudem
die Wappen oder Symbole der Donatoren auf der Schauseite.
Einige Adressen rücken allein das Wappen des Auftraggebers
in den Mittelpunkt (Kat. 20, 27). Der Anlass der Schenkung
wird entweder durch eine ausführliche Widmung (Kat. 33) oder
durch die Geburtsdaten des Regenten angegeben. Nur wenige
Beispiele sind rein ornamental dekoriert (u. a. Kat. 47) und las-
sen eine Zuordnung offen.

Einen auffällig hohen Anteil bei der Gestaltung der Umhül-
lungen hat der Lederschnitt. Das Wiederaufleben dieser beson-
ders im 15. Jahrhundert auf Luxuseinbänden angewandten
Technik steht eindeutig in unmittelbarem Zusammenhang mit
dem Aufblühen der Adressenkunst in der zweiten Hälfte des
19. Jahrhunderts. Wem in München der Verdienst ihrer Neube-
lebung gebührt, wird in mehreren Beiträgen in der Zeitschrift
des Bayerischen Kunstgewerbevereins thematisiert. Erste Pro-
ben der als »Lederplastik« bezeichneten alten Technik lieferte
der Architekturmaler und spätere Direktor der Königlichen
Kunstgewerbeschule Hermann Dyck (1812–1874) 1854 auf der
allgemeinen deutschen Industrie-Ausstellung in München, die
zwar von der Schiedsgerichtskommission sehr gewürdigt wur-
den, jedoch zunächst keine Nachahmungen fanden.[24] Erfolgrei-
cher war der ausgebildete Graveur Otto Hupp, der sich später
besonders als Heraldiker, Schriftgrafiker und Ziseleur einen
Namen machte.[25] Ihm »fällt (...) die Ehre zu, den Lederschnitt
zu neuem Leben wiedererweckt zu haben«.[26] 1880 wird in der
Zeitschrift des Kunstgewerbevereins sein »Gästebuch für ein
Wormser Patrizierhaus« zusammen mit einer Beschreibung
der Technik publiziert.[27] Die erwähnten »mustergültigen Vor-
bilder« aus dem Germanischen Nationalmuseum in Nürnberg
und dem Bayerischen Nationalmuseum in München lassen
sich deutlich erkennen. Nicht nur die Art der Wappendarstel-
lung mit aufwendiger Helmzier, sondern auch die Gestaltung
der Eckbeschläge – die Hupp selbst ziselierte – sind eng mit
Nürnberger Einbänden des 15. Jahrhunderts – zum Beispiel aus
dem Besitz der Familie Löffelholz – verwandt (Abb. 4). Ein im
Bayerischen Nationalmuseum verwahrtes Kästchen in Leder-
schnitt war bereits 1869 ausführlich in der Zeitschrift des

Architekt Georg Buss 1894 im Vorspann seiner Publikation zu
den »Ehren-Urkunden moderner Meister« die Gestaltung der
Hüllen, die damit das Wesentliche – nämlich die Adresse – in
den Hintergrund rücke.

Aus heutiger Sicht sind jedoch gerade im Wetteifern um
den prachtvollen äußeren Eindruck – der naturgemäß als ers-
tes von dem zu Beschenkenden wahrgenommen wurde – Meis-
terwerke des Kunsthandwerks entstanden. So dokumentieren
die 35 für die Ausstellung ausgewählten Adressen an den
Prinzregenten die Bandbreite der Einbandformen, die von Map-
pen und Kassetten im Stil prachtvoller Bucheinbände, über
Rundhülsen, Köcher und Kapseln nach dem Vorbild von Ur-
kunden- oder Dokumentenrollen, bis hin zu Triptychen in der
Art von Hausaltärchen reichen und die meisterliche Anwen-

Kunstgewerbevereins mit Abbildungen und Erläuterungen zur Technik vorgestellt worden (Abb. 5).[28] Neben Hupp werden als weitere wichtige Katalysatoren für die Verbreitung des Lederschnitts Franz von Seitz (1817-1883) und dessen Sohn Rudolf genannt,[29] die beide besondere Begabungen auf den unterschiedlichsten Gebieten des Kunstgewerbes besaßen und zu den prägenden Gestalten unter den Münchner Künstlern im letzten Drittel des 19. Jahrhunderts gehörten. Rudolf Seitz, der seit 1878 zusammen mit Gabriel Seidl (1848-1913) ein Atelier für Innendekoration führte, war u. a. seit 1883 Konservator am Bayerischen Nationalmuseum (ab 1888 Ehrenkonservator), seit 1888 Akademieprofessor und 1897/98 erster Vorstand des Kunstgewerbevereins.[30]

Als Schüler von Rudolf Seitz beschäftigte sich auch der aus Prag stammende Alois Müller (1861-1951) mit dem Lederschnitt. Er war zunächst bei seinem Onkel, dem Maler Gabriel Cornelius Max (1840-1915) ausgebildet worden.[31] Von 1882 bis 1900 führte er ein eigenes Atelier in Pasing, in dem nicht nur Adresseneinbände, sondern auch Widmungsblätter entstanden, zum Teil nach eigenen, zum Teil nach fremden Entwürfen (u. a. von Ferdinand Wagner, Kat. 26, 27). Die Ausführung der metallenen Eckbeschläge übernahmen der Münchner Kunstschlosser Rudolf Lotze oder der als Ätzer und Graveur tätige Metallkünstler und Juwelier Leopold Eberth (Kat. 26-29, Inv.-Nr. PR 63 Glückwunschadresse der Stadt Augsburg, 1891).

Ausschließlich der Lederbearbeitung widmete sich der Königliche Hofbuchbindermeister Paul Attenkofer (1845-1895), der nach einer Ausbildung in der väterlichen Werkstatt in München und Wanderjahren mit Stationen in Zürich, Genf, Paris, Leipzig, Berlin, Lübeck und Hamburg ab 1873 das elterliche Geschäft in München weiterführte. Bei ihm soll auch der später in Hamburg äußerst erfolgreiche Georg Hulbe (1851-1917), der die führende und größte Firma mit über 100 Mitarbeitern in Lederschnitt betrieb, gelernt haben.[32] Nach dem Tod Attenkofers wurde die Werkstatt unter seinem Namen von Ludwig Steinberger weitergeführt. Die Arbeiten Attenkofers und Nachfolge, darunter zahlreiche Adresseneinbände, wurden in den zeitgenössischen Fachzeitschriften als vorbildliche Handwerkskunst beschrieben und abgebildet.[33] Allein unter den Prinzregentenadressen finden sich acht Beispiele aus dieser Werkstatt (Kat. 48, 49).[34] Zu Bismarcks 70. Geburtstag lieferte Attenkofer die Glückwunschadresse der Studentenschaft der Ludwig-Maximilians-Universität mit einer zentralen Darstellung der thronenden Madonna.[35] Neben dem in relativ flachem Relief, zum Teil mit farbiger Fassung und Vergoldung ausgeführten Lederschnitt - orientiert an spätgotischen Vorlagen - beherrschte Attenkofer auch den klassischen Buchschnitt, die Ledereinlage bzw. -intarsie sowie die Goldpressung mittels Fileten.[36] Letztere Dekortechnik weisen

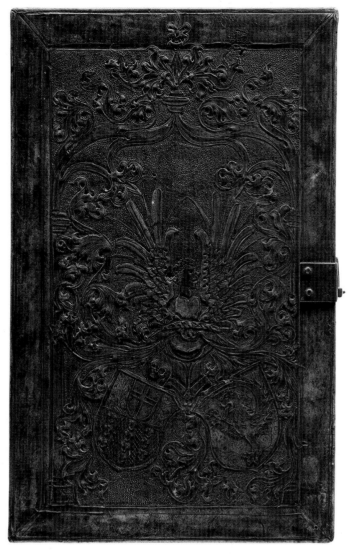

Abb. 5 Kästchen in Lederschnitt mit Wappen der Familien Thill und Imhoff, Nürnberg, 1481. München, Bayerisches Nationalmuseum

u. a. die Einbände des aus Turin stammenden Anton Braito (1851-1912) auf, der zunächst mit Paul Attenkofer zusammenarbeitete und sich nach dessen Tod 1895 selbstständig machte.[37] Die vielfach in weißem Leder ausgeführten Adresseneinbände von Fritz Gähr (geb. 1862), der 1897 die Hofbuchbinderei von F. X. Beer in München erwarb und unter seinem Namen weiterführte, schmücken ebenfalls eingepresste Ornamentbänder.[38] Da die Prägestempel speziell für seine Werkstatt angefertigt wurden, lassen sich der Buchbinderei Gähr auch nicht signierte Beispiele zuordnen (Kat. 46, 47).[39]

Eine herausragende Stellung unter den Münchner Lederschnittkünstlern nimmt Franz Xaver Weinzierl (1860-1942) ein. Nach mehrjähriger Tätigkeit als Zeichner und Maler machte sich der ausgebildete Lithograph 1891 mit einem Atelier für

Abb. 6 Ausstellung von Lederschnitt-Arbeiten der Werkstatt Franz Xaver Weinzierl auf der Weltausstellung in Chicago, 1893. München, Bayerisches Nationalmuseum (Abbildung aus dem Œuvrealbum, Nr. 87)

Abb. 7 Ausstellung von Lederschnitt-Arbeiten der Werkstatt Franz Xaver Weinzierl auf der Bayerischen Landesausstellung in Nürnberg, 1896. München, Bayerisches Nationalmuseum (Abbildung aus dem Œuvrealbum, Nr. 86)

kunstgewerbliche Arbeiten in Lederschnitt selbstständig. Das aus seinem Nachlass stammende Album *Ehrengaben in Lederschnitt*, mit dem er sein umfangreiches Œuvre in etwa 200 Fotos vorführt, ist ein einzigartiges Dokument (Kat. 18). Der europaweite Kundenkreis seiner Adressen- und Bucheinbände, Ehrenbürgerurkunden, Dokumentenkassetten und -schreine reichte von Kaiser Wilhelm II. bis zu König Carol I. von Rumänien. Weinzierls Arbeiten wurden international präsentiert und vielfach prämiert (Abb. 6, 7). Die für die Weltausstellung in Chicago 1893 angefertigte Kassette in Form eines gotischen Schreins wurde 1894 auch in Berlin und 1896 auf der Landesausstellung in Nürnberg gezeigt. Dort wurde sie mit einer Goldmedaille ausgezeichnet und von der Ausstellungskommission für die Lotterie angekauft. Der Gewinner stiftete das Stück schließlich an das Gewerbemuseum, in dessen Sammlung sich die Kassette nach wie vor befindet.[40] Die Würdigung der Leistung Weinzierls zeigt sich auch daran, dass der eigens für die

Pariser Weltausstellung 1900 angefertigte Riesen-Einband »vom Reich« und vom »Bayerischen Staatsministerium f. Cultus u. Unterricht« mit jeweils 600 Mark subventioniert wurde.[41] Weinzierl gestaltete aber nicht nur die Lederschnitteinbände, deren figürlichen Hauptmotive in sehr kräftigem Relief besonders gerühmt wurden; er lieferte auch die gemalten und kalligrafierten Widmungsblätter, wozu ihm seine Ausbildung zupasskam (Kat. 36, Inv.-Nr. PR 100, PR 106). Einige Adresseneinbände – wie den der Universität Erlangen zum 70. Geburtstag des Prinzregenten (Kat. 34) oder den der deutschen Adelsgenossenschaft zum 80. Geburtstag (Abb. 8, Inv.-Nr. PR 100) und einen Einband für Kaiser Wilhelm II. zu Neujahr 1901 – führte er nach Entwürfen des Münchner Malers Franz (Xaver) Mederer (1867–1936) aus.[42] Besonderen Wert legte Weinzierl auf die Metallbeschläge für seine Einbanddecken. Hier arbeitete er mit dem Bildhauer Georg Pezold zusammen, der ihm die Modelle für die meist im Neorenaissancestil gehaltenen Eckbeschläge

und Schließen modellierte.[43] Pezold hatte neben seinem Studium an der Kunstgewerbeschule 1884 bis 1886/87 und an der Akademie 1887 bis 1893 eine Goldschmiedelehre absolviert und war daher für diese Aufgabe prädestiniert.[44] In ihrer plastischen Durchbildung und prachtvollen Erscheinung erinnern die Entwürfe Pezolds an die 1571/72 von Georg Seghkein (Zeggin, Meister 1558–1581) geschaffenen Beschläge für die Prunkeinbände der Bußpsalmen des Orlando di Lasso (München, Bayerische Staatsbibliothek, Mus.ms. A I und II). Die Umsetzung der Modelle Pezolds in vergoldetem und teils emailliertem Kupfer übernahm die Firma Ferdinand Harrach & Sohn (Kat. 34), die dafür die Technik der Galvanoplastik anwendete.[45] Die Beschläge wurden mehrfach ausgeführt und auf unterschiedlichen Einbänden eingesetzt. So findet sich etwa das Modell des Eckbeschlags der Adresse der Universität Erlangen mit den beiden Löwen als Wappenhalter ebenfalls auf Vorder- und Rückdeckel eines Prachteinbands zur Hochzeit von Prinzessin Auguste von Bayern, den der Prinzregent 1893 über Hofrat Klug hatte bestellen lassen, auf Einbänden des Kreises Oberbayern und des Geflügelzuchtvereins München zur Silberhochzeit des Prinzen und der Prinzessin Ludwig von Bayern von 1893 oder auf zwei Einbänden von Ehrenbürger-Urkunden, die die Stadt Hof bzw. 23 Städte der Rheinpfalz anlässlich des 80. Geburtstags des Fürsten von Bismarck 1895 hatten anfertigen lassen.[46]

Die Technik des Lederschnitts beschränkte sich nicht nur auf Münchner Werkstätten. In Nürnberg konnte man bei dem Buchbinder und Kunsthandwerker Johann Georg Kugler (gest. 1894), der als Ledergalanteriewaren-, Etuis-, Portefeuilles- und Cartonage-Fabrikant firmierte, solche Arbeiten anfertigen lassen (Inv.-Nr. PR 39, PR 59).[47] In Würzburg warb die Graphische Kunstanstalt Franz Scheiner mit »Adressen und Mappen in kunstvollem Lederschnitt und Hand-Malerei« (Kat. 21, 22);[48] in Schweinfurt beherrschte der Kunstbuchbindermeister Martin Dörflein (1839–1917; Kat. 23) diese Bearbeitungstechnik, um nur einige weitere Beispiele unter den Prinzregentenadressen zu nennen.[49]

Einen entscheidenden Beitrag zum kostbaren Erscheinungsbild der Adressenhüllen leisteten die Gold- und Silberschmiede, die u. a. wie bereits erwähnt zur Ausführung der metallenen Eckbeschläge von Ledereinbänden herangezogen wurden.

Gerade auf dem Sektor der Goldschmiedekunst konnte München mit Meistern von internationalem Rang aufwarten. Neben Fritz von Miller, der als »Wiedererwecker deutscher Goldschmiedekunst im 19. Jahrhundert«[50] gefeiert wurde und durch seine Lehrtätigkeit an der Münchner Kunstgewerbeschule von 1868 bis 1912 mehrere Generationen von Gold-

Abb. 8 Einband der Glückwunschadresse der Adelsgenossenschaft zum 80. Geburtstag des Prinzregenten, Lederschnitt von Franz Xaver Weinzierl, Beschläge nach Modellen von Georg Pezold, München, 1901. München, Bayerisches Nationalmuseum (PR 100)

schmieden prägte, zählten Ferdinand und Rudolf Harrach, Theodor Heiden und Eduard Wollenweber (1847–1918) zu den wichtigsten Lieferanten von Ehrengeschenken an den Wittelsbacher Hof und wurden daher auch zur Gestaltung der Adresseneinbände herangezogen.[51]

Aus der Werkstatt des »Königlich bayerischen Hof-Silberarbeiters und Ciseleurs« Rudolf Harrach, dessen Goldschmiedearbeiten wie bereits die seines Vaters Ferdinand von den Mitgliedern des Hauses Wittelsbach hochgeschätzt wurden, stammt der Adresseneinband des bayerischen Episkopats zum 70. Geburtstag des Prinzregenten (Abb. 9, Inv.-Nr. PR 11).[52] Er wurde nach einem Entwurf des Architekten und Kunstschreiners Johann Marggraff umgesetzt. Den Vorderdeckel aus weißem und blauem Leder dominiert ein großer, zentral übereck stehender Rhombus aus einzelnen, reich emaillierten und vergoldeten Kompartimenten. Die Mitte bildet das bayerische Kö-

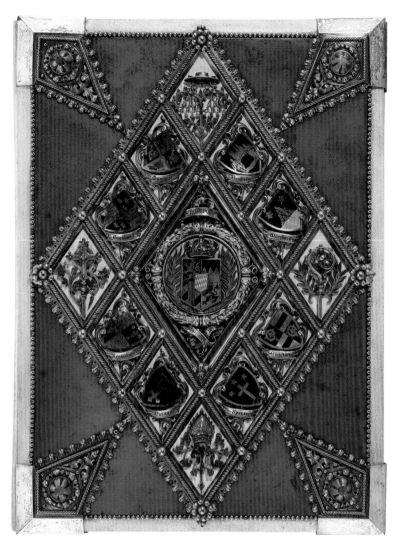

Abb. 9 Einband der Glückwunschadresse des bayerischen Episkopats zum 70. Geburtstag des Prinzregenten, Entwurf Johann Marggraff, Ausführung Rudolf Harrach, München, 1891. München, Bayerisches Nationalmuseum (PR 11)

nigswappen, das von den Wappenschilden der acht Bischofsstädte Bayerns sowie von vier plastisch ausgeführten Insignien (Kardinalshut, Mitra, Bischofs- und Kreuzstab) umrahmt wird. Harrach erhielt 1901 auch den Auftrag für die Prunkkassette aus Elfenbein mit Silberstatuetten und -reliefs zur Aufnahme der Glückwunschadresse der bayerischen und pfälzischen Städte zum 80. Geburtstag des Prinzregenten (Kat. 40; S. 74, Abb. 4). Möglicherweise führte Harrach im selben Jahr den Einbandschmuck der Adresse der bayerischen Landräte (Kat. 41) aus. Der qualitätvolle, von spätgotischen Vorbildern inspirierte silbervergoldete Dekor mit den emaillierten Wappen erinnert u. a. an Elemente seines spektakulären Prunkbechers des

St. Georgs-Ritterordens zum 50-jährigen Ordensjubiläum des Prinzregenten.[53]

Der für seine Verdienste ebenfalls mit dem Titel eines Hofgoldschmieds ausgezeichnete Theodor Heiden, seit 1887 Obmann der Münchner Goldschmiedegilde, war allein an drei Ehrengeschenken maßgeblich beteiligt, die dem Prinzregenten zum 70. Geburtstag gewidmet wurden: An erster Stelle steht die Ehrengabe des Bayerischen Kunstgewerbevereins. Die an Renaissancestatuetten erinnernde Silberfigur auf reich geschmücktem Sockel führt nahezu alle Techniken des Goldschmiedehandwerks vor Augen – von Guss, Ziselierung, Treib- und Ätztechnik, Gravierung, Vergoldung bis zu Email- und Juwelierarbeit. Zehn Vereinsmitglieder arbeiteten bei der Umsetzung des Modells von Georg Pezold zusammen, wobei Theodor Heiden die Gesamtleitung sowie die Ziselierung und Montierung der Einzelelemente übernommen hatte. Bei der Prunkplatte des Kreises Oberbayern mit 21 Städtewappen nach dem Entwurf von Otto Hupp lag die Ausführung der Silbertreibarbeit in den Händen von Heiden. Das zentrale Relief der Patrona Bavaria basierte auf einem Modell des Bildhauers Anton Pruska.

Nachdem Theodor Heiden und Rudolf Seitz bereits 1887 bei der Anfertigung der Kaiseradresse der Stadt München zum 90. Geburtstag Kaiser Wilhelms kooperiert hatten,[54] wurde den beiden Künstlern auch die Adresse des Magistrats der Stadt München zum 70. Geburtstag des Prinzregenten übertragen (Kat. 32). Für beide Ehrengaben lieferte Seitz den Entwurf. Heiden führte bei der Prinzregentenadresse die »interessanten Eckbildungen«[55] des mit moosgrünem Samt bezogenen Einbands aus: vier fächerförmige, durchbrochen gearbeitete silbervergoldete Beschläge in Form stilisierter Sonnenstrahlen, die jeweils von einem Löwenmaskaron in den Ecken ausgehen. Die Löwenköpfe mit Ring im Maul wurden offensichtlich nach einem Beschlagelement der Zeit um 1600 aus der Sammlung des Bayerischen Nationalmuseums umgesetzt,[56] deren Objekte zu Studienzwecken und als Vorbilder im Gebäude an der Maximilianstraße zur Verfügung standen und dem seit 1883 am Museum tätigen »Künstlerkonservator« Seitz und dem Goldschmied Heiden bekannt gewesen sein dürften (Abb. 10, 11).

Für die Glückwunschadresse des Bayerischen Landwirtschaftsrates zum 80. Geburtstag des Prinzregenten wurde ebenfalls Theodor Heiden hinzugezogen (Kat. 45).[57] Die teilvergoldete, getriebene Silberapplikation nimmt einen großen Teil der mit hellblauem Samt bezogenen Einbanddecke ein. Die verschiedenen Elemente des malerisch angelegten Reliefs, dessen Hauptmotiv eine in einer Agrarlandschaft stehende knorrige Eiche ist, an deren Ästen die vergoldeten Wappenschilde Bayerns und der acht Hauptstädte der Kreise hängen, wurden

Abb. 10 Beschlagelement mit Löwenkopf, um 1600.
München, Bayerisches Nationalmuseum

Abb. 11 Eckbeschlag der Adresse des Magistrats der Stadt München
zum 70. Geburtstag, Theodor Heiden, München, 1891. München,
Bayerisches Nationalmuseum (Kat. 32, Detail)

sicher eng mit dem Auftraggeber abgesprochen. So entspricht der rechts am Reliefrand dargestellte Pflug exakt dem der Verdienstmedaillen in Silber und Gold des Landwirtschaftlichen Vereins in Bayern.[58]

Durch ihre außergewöhnliche Gestaltung nimmt die Adresse der Bayerischen Notariatskammern zum 80. Geburtstag des Prinzregenten eine Sonderstellung ein (Kat. 43). Die flache Metallkassette mit fünf angehängten Siegelkapseln der bayerischen Notariatskammern wird pultartig auf einem Holzsockel präsentiert. Vorne ruht sie auf zwei Löwenfiguren. Auf der rückwärtigen Schmalseite des Sockels ist ein Postament mit einer Säule aus Moosachat angebracht, auf der eine wohl den Berufsstand personifizierende weibliche Statuette thront. Mit ihrer ausgestreckten Rechten scheint sie das prachtvolle Geschenk zu ihren Füßen dem Jubilar darzubieten. Im Zentrum des durchbrochen gearbeiteten Deckelbeschlags aus einer Bandwerkkartusche und einem Baum mit Blatt- und Blütenzweigen befindet sich das emaillierte bayerische Wappen. Der Meister des Werks hat seine Signatur prominent zu Füßen des linken Löwen eingraviert: »Ausgeführt von M. Strobl / Firma

Sanktjohanser / München«. Max Strobl (1861–1946), der nach seinem Studium an der Königlichen Kunstgewerbeschule als Ziseleur 1891 die Münchner Goldschmiedefirma Georg Sanktjohansers Erben erworben hatte, spezialisierte sich zunächst auf sakrale Goldschmiedearbeiten.[59] Auf der Bayerischen Landes-Gewerbe-, Industrie- und Kunstausstellung in Nürnberg 1896 stellte er »kleine Schmuckschalen und Ähnliches« aus,[60] auf der Pariser Weltausstellung 1900 »zwei Tafelaufsätze«.[61] Ob der Bildhauer und kunstgewerbliche Zeichner Hans Sebastian Schmid (1862–1926), der für die ab 1898 von Strobl gearbeiteten Gebrauchsgegenstände Entwürfe lieferte, auch bei der Gestaltung der Notariatsadresse beteiligt war, lässt sich nicht nachweisen. Die sicher auf einem plastischen Modell basierenden Löwenfüße verwendete Strobl zumindest ein zweites Mal als Sockel eines Tafelaufsatzes, bei dem er moderne Elemente mit merowingischer beziehungsweise frühmittelalterlicher Ornamentik kombinierte.[62]

Wesentlich konsequenter dem stilisierten floralen Dekor des Jugendstils verpflichtet als die Notariatsadresse sind die von Max Strobl ausgeführten Silberbeschläge auf dem hellen

Ledereinband der Adresse der Hoflieferanten, ebenfalls zum 80. Geburtstag des Prinzregenten (Kat. 44, Inv.-Nr. PR 96). Strobl gehörte in diesem Fall selbst zu den Unterzeichnern der Huldigung, erhielt also aus diesem Grund sicher den Auftrag und war freier in der Gestaltung. Eine vergoldete Kleeblattranke mit Blüten und Blättern bildet die verschlungene Initiale »L« des Adressaten und umschließt eine Kartusche mit gravierter Widmung. Ein Bandornament aus kettenartig ineinandergreifenden Ovalgliedern rahmt den fünfeckigen Einband. Text und Wappendarstellung der Adresse stammen aus der Hand von Hans Sebastian Schmid, entbehren jedoch der Jugendstilelemente des Einbands.

Im Unterschied zu den ausschließlich im Bereich der Silber- und Goldschmiedekunst arbeitenden Münchner Meistern handelt es sich bei Steinicken & Lohr, deren Firmenstempel auf mehreren Prinzregentenadressen von 1901 und 1911 zu finden ist (Kat. 35, 36),[63] um eine Werkstattgemeinschaft, die sich nicht nur allen Bereichen des Metallgeräts, sondern auch der Herstellung von Beleuchtungskörpern, Glasgemälden oder Lederarbeiten widmete.[64] Begründer der 1897 errichteten »Werkstätte für künstlerische und kunstgewerbliche Metallarbeiten« waren der Gold-, Silberschmied und Ziseleur Eduard Steinicken (1868–1924) und der Kunstgewerbler, Glasmaler und Maler Otto Lohr (1865–1952). Steinicken war bei Ferdinand Harrach & Sohn ausgebildet worden, Lohr hatte an der Königlichen Kunstgewerbeschule und an der Münchner Akademie studiert. Obwohl sich Steinicken & Lohr noch vor der Gründung der »Vereinigten Werkstätten für Kunst im Handwerk« einem modernen Kunstgewerbe ohne Rückgriff auf historische Stilelemente verschrieben hatte, ist vor allem der Einband der Adresse der Erzbischöfe und Bischöfe Bayerns zum 80. Geburtstag des Prinzregenten (Kat. 36) historischen Vorbildern aus dem Bereich romanischer Prachteinbände verpflichtet (S. 137, Abb. 29, 30), was in diesem Fall wohl dem kirchlichen Auftraggeber geschuldet ist.

Von den nicht in München entstandenen Adresseneinbänden sind aufgrund ihrer Metalldekoration die Beispiele aus Würzburg erwähnenswert. Sehr qualitätvoll ziselierte und vergoldete Silberbeschläge in bewegter Rocailleornamentik aus C-Spangen zieren den mit rotem Samt bezogenen Deckel der Ehrenmappe der Stadt Würzburg zum 70. Geburtstag des Prinzregenten (Kat. 20). Zentrales Schmuckelement ist ein geschweiftes Silbermedaillon mit dem Würzburger Rennfähnlein in Tiefschnittemail. Die Arbeit entstand in der 1764 gegründeten Goldschmiedewerkstatt der Familie Guttenhöfer.[65] 1871 hatte Stefan Guttenhöfer (1849–1914) im Alter von 22 Jahren das alteingesessene Juwelen-, Gold- und Silberwarengeschäft übernommen und ihm zu neuem Aufschwung verholfen. 1889 wurde ihm der Titel königlich-bayerischer Hoflieferant verliehen.

Der Firma Guttenhöfer wurde auch der Auftrag zur Ausführung des Adresseneinbands des Landrates des Kreises Unterfranken und Aschaffenburg übertragen (Kat. 19). Auch hier dominieren Rocailleornamente in Kombination mit Putten und Vorhangdraperien die auf einen blauen Lederfond gesetzten, teilweise vergoldeten Silberappliken.

Lucas Lortz, ebenfalls in Würzburg tätig und 1889 mit dem Titel »Königlich Bayerischer Hofjuwelier« ausgezeichnet, wurde an der Ausführung der Glückwunschadresse des Kreises Unterfranken beteiligt (Kat. 22).[66] Er lieferte die Silberbeschläge im Rocaillestil für ein zylinderförmiges Lederbehältnis von Franz Ludwig Scheiner. Die von ihm persönlich gestaltete Adresse zum 80. Geburtstag des Prinzregenten ist im Aufwand deutlich zurückhaltender und zeigt ein bekröntes und von Lorbeergehängen umrahmtes Messingschild mit den Geburtstagsdaten des Jubilars (Inv.-Nr. PR 97).

Bislang nicht eindeutig einer bestimmten Werkstatt zuzuordnen, ist der üppige, durch Email, Vergoldung und Steinbesatz farbig akzentuierte Silberdekor des ledernen Adresseneinbands der Städte des Regierungsbezirks Pfalz zum 70. Geburtstag (Kat. 33). Das Bildnisrelief des Prinzregenten im Zentrum ist zwar mit »L. Mader« signiert, aber ob es sich dabei um den in Wien zwischen 1899 und 1922 nachgewiesenen Gold- und Silberschmied Leopold Mader handelt, muss offen bleiben.[67] Die aus unterschiedlichsten figürlichen und ornamentalen Elementen zusammengesetzte Rahmung kombiniert nahezu alle Goldschmiedetechniken, sogar die Filigranarbeit. Ein sehr ähnlich gestalteter Adressendeckel mit eingelassenen gravierten Medaillons, den der Verwaltungsrat und die Direktion der Pfälzischen Eisenbahnen in Ludwigshafen 1888 zum 100. Geburtstag von Ludwig I. an den Prinzregenten überreichten, hat sich im Wittelsbacher Ausgleichsfonds erhalten.[68] Das in die Silberrahmung des Ledereinbands integrierte Medaillon der Bavaria trägt die Signatur »C. Leyrer« (Kat. 33, Abb. 33a). Der Goldschmied, Ziseleur und Erzgießer Cosmas Leyrer (1858–1936) führte seit 1882 ein Atelier für kunstgewerbliche Metallarbeiten;[69] eventuell entstanden beide Einbände für die pfälzischen Auftraggeber in München in dessen Werkstatt.

Farbenprächtige Widmungen

Dem Aufwand der Hüllen sollte die Gestaltung der eigentlichen Adressen in nichts nachstehen. Für die beauftragten Maler, Grafiker und Kalligrafen bestand die Herausforderung darin, eine gelungene Kombination von Text- und Bildelementen zu finden. Die inhaltlich im Zentrum stehende Ehrenbezeugung und Huldigung an den Prinzregenten sollte durch entsprechende Darstellungen ergänzt werden, die sowohl auf den Anlass, den Jubilar und die Donatoren Bezug nahmen.[70] Zur

Strukturierung der Blätter verwendete man in der Regel eine Rahmung, die den Text an drei Seiten oder rundum einfasste. In dieses Rahmenwerk ließen sich mehrere Szenen vignettenhaft oder als Medaillons integrieren; die Rahmung konnte auch ausschließlich ornamental gefüllt werden. Von den vielfältigen kompositionellen Lösungen können hier nur einige exemplarisch vorgestellt werden.

Unter den Prinzregentenadressen des Jahres 1891 wurde von Leopold Gmelin besonders das Blatt von Friedrich August Kaulbach (1850–1920) hervorgehoben, das »noch ganz auf dem Boden der hohen Kunst« den Glückwunsch der Königlichen Akademie der Bildenden Künste übermittelt (Abb. 12, Inv.-Nr. PR 3).[71] Die weiblichen Allegorien von Malerei, Architektur und Bildhauerei huldigen in einem von Säulen gerahmten Portikus mit Landschaftsausblick dem lorbeerumkränzten Porträtmedaillon des Prinzregenten, das von einer munteren Puttenschar mittels einer Vorhangdraperie in die Bildmitte erhoben wird. Die Widmung an den Jubilar setzte Kaulbach in einen eigenen, an eine gemeißelte Inschriftentafel erinnernden Block unter die szenische Darstellung, fasste aber beide Kompartimente durch eine Rahmung als Einheit zusammen. Kaulbachs Adresse wird sowohl 1894 von Georg Buss in seinem Prachtband zu den Adressen des späten 19. Jahrhunderts als auch in dem überblicksartigen Aufsatz von Anton Kisa in der Zeitschrift »Die Kunst für Alle« als vorbildliches Beispiel abgedruckt.[72]

Die bewusste Trennung von Bild und Text zeigt auch die Adresse des Münchner Stadtmagistrats von Rudolf Seitz (Kat. 32). Dem Widmungstext wird auf der linken Seite ein hochovales Ölgemälde gegenübergestellt, das von einem Rahmen aus Rollwerk, Füllhörnern und geflügelten Hermen umgeben ist. Die Szene versinnbildlicht die Übergabe der Luitpold-Stiftung an den auf einem Sessel im Zentrum sitzenden Prinzregenten durch eine weibliche Allegorie der Stadt München und das Münchner Kindl.

Den beiden ganz aus dem Medium der Malerei heraus entwickelten Beispielen, die die in der Adressenkunst besonders verbreitete Kunstform der Allegorie verwenden,[73] stehen die betont kalligrafisch gestalteten Widmungen gegenüber. Schrifttypen und Dekor wie Initialen und Randleisten entstammen nicht selten der Inkunabel- und Frühdruckzeit, worin sich die Hochschätzung des 19. Jahrhunderts für alles »Altdeutsche«, d. h. vor allem Spätgotik und Dürerzeit, spiegelt. Zahlreiche Adressen greifen auch auf Vorlagen und Anregungen aus dem Bereich der Buchmalerei zurück, passend zu den nach dem Vorbild prunkvoller historischer Bucheinbände umgesetzten Hüllen.

Auf diesem Sektor scheint sich besonders der bekannte Münchner Grafiker Fritz Weinhöppel einen Namen gemacht zu haben.[74] Zahlreiche Widmungsblätter entstammen seinem Ate-

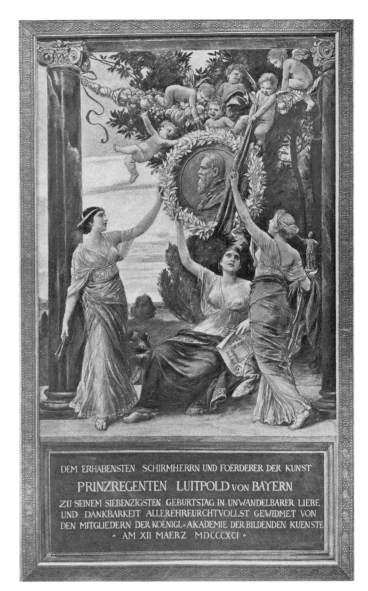

Abb. 12 Widmungsblatt der Münchner Akademie zum 70. Geburtstag des Prinzregenten, Friedrich August Kaulbach, München, 1891. München, Wittelsbacher Ausgleichsfonds (Abbildung aus der Zeitschrift *Die Kunst für Alle* 1899)

lier (Kat. 40–43 u. Inv.-Nr. PR 116). Bei der 1901 von den bayerischen Städten in Auftrag gegebenen Adresse (Kat. 40) zeigt sich beispielhaft auf der ersten Seite der Einfluss der für die Florentiner Buchmalerei der zweiten Hälfte des 15. Jahrhunderts typischen Weißrankeninitialen bzw. -bordüren.[75] Die von ihm für Eichstätt, Forchheim, Memmingen, München und Weißenburg ausgeführten Widmungen enthalten dagegen große Initialen im Stil der Nürnberger Schreibmeister um 1600; der Glückwunsch der Stadt Amberg variiert Elemente der italienischen Buchmalerei um 1500. In den farbigen Rankeninitialen

auf Goldgrund und den zarten Rankenbordüren, die Weinhöppel in der Adresse der Landräte (Kat. 41) einsetzt, lassen sich Anklänge an flämische und französische Vorlagen des 15. Jahrhunderts erkennen. Für die Adresse der Notariatskammern (Kat. 43) kombinierte er gotisierende Randleisten mit kleinen Puttenbildern im Stil des 18. Jahrhunderts als Initialschmuck. Weinhöppel adaptierte gekonnt verschiedene historische Stile, wobei die Auswahl vor allem ästhetisch motiviert scheint. Lediglich bei kirchlichen Auftraggebern, wie bei der in Latein abgefassten Adresse der Benediktinerklöster von 1901 (Inv.-Nr. PR 78) ist der an ottonischer Buchmalerei orientierte Initialschmuck inhaltlich bedingt.[76]

Der mittelalterlichen Buchmalerei mit ihren aufwendigen Miniaturen, Initialen und Randbordüren sowie der frühneuzeitlichen Kunst der Kalligrafie mit ihren kompliziert verflochtenen Federschwüngen sind auch die Adressen von Hans Fleschütz verpflichtet (Kat. 29, 45, 46, Inv.-Nr. PR 8, PR 69).[77] Der Münchner Miniaturmaler und Heraldiker hatte sich durch den Auftrag König Ludwigs II. für ein Gebetbuch nach dem Vorbild des *Codex Aureus* von St. Emmeram aus dem 9. Jahrhundert intensiv mit der Miniaturmalerei und ihrer Technik befasst und setzte diese Kenntnis in seinen Blättern um.[78]

Bereits an diesen wenigen Beispielen wird deutlich, dass sich die Formensprache der Adressen nicht in jedem Fall an den historischen Vorbildern orientieren musste, sondern – wie bei den Einbänden – Zitate aus der gesamten Kunstgeschichte zwischen Gotik und Klassizismus verwandt werden konnten.

Zwischen Tradition und Moderne

»Im Allgemeinen bildeten die Adressen, die so recht der Ausdruck unseres schreibseligen Zeitalters sind, eine wahre Musterkarte verschiedenster Stile«[79] – diese Beurteilung von Leopold Gmelin im ersten Bericht über die Geschenke zum 70. Geburtstag des Prinzregenten charakterisiert sehr treffend deren Gestaltung. Der Stilpluralismus der Hüllen und Widmungsblätter spiegelt die Entwicklung in München in den Jahrzehnten des künstlerischen Umbruchs wider.

Mit der triumphalen, vom Bayerischen Kunstgewerbeverein initiierten und 1876 im Glaspalast durchgeführten »Kunst- und Kunstindustrie-Ausstellung alter und neuer deutscher Meister sowie der deutschen Kunstschulen«, die zudem in der historischen Abteilung »Unserer Väter Werke« herausragende kunsthandwerkliche Objekte aus bedeutenden, auch internationalen Sammlungen wie dem Victoria and Albert Museum, London, zum Studium darbot, wurde die deutsche Renaissance »als verbindlicher Repräsentationsstil für Staat und Bürgertum« etab-

liert.[80] Die Neorenaissance, das belegen auch die Prinzregentenadressen, sollte auch noch über die Jahrhundertwende hinaus Gültigkeit behalten.

Die »ausgesprochen aristokratischen Dekorationsstile« Neobarock oder Neorokoko, wie sie Ludwig II. bevorzugt hatte, versuchte man auf der Deutsch-nationalen Kunstgewerbe-Ausstellung in München 1888 zu etablieren; sie konnten sich als gleichberechtigte Stilformen neben der deutschen Renaissance jedoch nicht behaupten.[81] Unter den Prinzregentenadressen lässt sich nur bei den in Würzburg geschaffenen Einbänden aus den Werkstätten der Hofgoldschmiede Guttenhöfer und Lortz der Einfluss des Neorokoko nachweisen. Auch wenn die Gestaltung durchaus an die zahlreichen für Ludwig II. gearbeiteten Schreibmappen erinnert,[82] sollte die Wahl der Rokokoornamentik hier wohl vor allem auf die Herkunft der Donationen und den prägenden Kunststil dieser Region hinweisen.

Während zu Anfang der 1890er-Jahre alle historischen Stilrichtungen aufgegriffen und verarbeitet wurden, drangen im Lauf des Jahrzehnts neue Formvorstellungen aus Großbritannien und Frankreich ein, die auch ostasiatische Gestaltungsgewohnheiten transportierten. Die in Bayern vorherrschende, oft mit neoklassizistischen Elementen vermischte Variante des *Art Nouveau* wurde nach der Münchner Zeitschrift *Die Jugend* als »Jugendstil« bezeichnet. Zwar sind die gezeigten Grußadressen stilistisch überwiegend konservativ, aber ab 1901 wurden einige von ihnen ansatzweise oder sogar dezidiert »modern« gestaltet und lassen die Annäherungen an die Ausdrucksformen des Jugendstils erkennen. Die zu den spätesten Beispielen zählende Glückwunschadresse der bayerischen Handwerkskammern zum 90. Geburtstag des Prinzregenten von Carl Sigmund Luber (1869–1934; Kat. 51) weist mit ihren »bis ins Schablonenhafte gehende Erstarrung der Formen« auf den »Neoklassizismus zwischen Jugendstil und Art Déco hin.«[83]

Letztlich sind die Prinzregentenadressen charakteristische Zeugnisse des Historismus. Da sie als Huldigung an eine Herrscherpersönlichkeit konzipiert wurden, bedingte bereits ihre Funktion eine Betonung der Tradition. Dass sich auch die künstlerische Gestaltung der Zitate historischer Stile bediente, ist daher nur folgerichtig.

Anmerkungen

1 Siehe Buss 1894 und Kisa 1899. Vgl. Beitrag von Sibylle Appuhn-Radtke zur Unterscheidung von Adresse und Ehren-Urkunde.

2 Gmelin 1896, S. 31.

3 Vgl. Ausst.-Kat. Bad Kissingen 1997, S. 36.

4 Zu den Glückwunschadressen für Kaiser Franz Joseph I. siehe Ausst.-Kat. Wien 2007, zu den zahllosen Adressen für Bismarck vgl. Aukt.-Kat. Reiss und Sohn 2017 oder Gmelin 1895. Der riesige Bestand von etwa 3000 Adressen des Preußischen Königs- bzw. Deutschen Kaiserhauses zählt leider zu den Kriegsverlusten, siehe Grummt 2001, S. 25, und Hinweise auf die Bestände im Hohenzollern-Museum bei Kemper 2005, S. 211, 220–227, Abb. 227, 229, 231, 232.

5 Die öffentlichen Präsentationen der Ehrengaben für den Prinzregenten fanden 1891 im Antiquarium der Residenz und in einem eigenen Pavillon im Glaspalast sowie 1901 und 1911 im Kunstgewerbeverein statt. Einzelne Arbeiten wurden u. a. in der Weltausstellung in Paris 1900 gezeigt. Siehe Gmelin 1891, Gmelin 1901, Gmelin 1911 und Beitrag von Astrid Scherp-Langen.

6 Ausst.-Kat. München 1988, S. 33 f., Nr. 1.5.38 (PR 117), S. 35 f., Nr. 1.5.39 (PR 115), S. 36, Nr. 1.5.40 (PR 113), S. 36 f., Nr. 1.5.41 (PR 83), S. 37 f., Nr. 1.5.42 (PR 118), S. 84, Nr. 2.2.10 (PR 91), S. 85, Nr. 2.2.11 (PR 149), S. 124, Nr. 2.8.3 (PR 96), S. 254 f., Nr. 3.7.37 (PR 9), S. 289, Nr. 4.5.1 (PR 108), S. 297 f., Nr. 4.6.4 (PR 10), S. 298, Nr. 4.6.6 (PR 116), S. 354 f., Nr. 4.14.3 (PR 3), S. 3711, Nr. 4.16.1 (PR 72), S. 371, Nr. 4.16.2 (PR 128). Alle zugehörigen Katalogtexte verfasste Michael Koch; Zu den Adressen und Ehrengaben von Theodor Heiden siehe Dry 1995 und Ausst.-Kat. Bad Kissingen 1997; zu den Ehrengeschenken der Firma Ferdinand Harrach & Sohn siehe Koch 2001. – Überblick zu dem Bestand im Bayerischen Nationalmuseum bei Koch 2006, S. 478–480.

7 Braesel 2007, bes. S. 155–159.

8 Zur Gründung und Zielsetzung des Kunstgewerbevereins siehe Koch 2000, bes. S. 19–27.

9 Siehe die Mitgliederverzeichnisse des Kunstgewerbevereins von 1851, 1876/77 und 1906, in: Ausst.-Kat. München 1976.2, S. 386–417.

10 Koch 2000, S. 19.

11 Mus.-Kat. Hohenschwangau 2014, S. 84 f., Nr. 62. – Ein Forschungsprojekt des Kunsthistorischen Instituts an der Friedrich-Alexander-Universität Nürnberg-Erlangen beschäftigt sich mit den im Bestand der Graphischen Sammlung erhaltenen Reproduktionen der originalen Kunstwerke aus dem König-Ludwig-Album: URL: https://www.kunstgeschichte.phil.fau.de/forschung/forschungsprojekte/koenig-ludwig-album [12.08.2021].

12 Vgl. Koch 2000, S. 20, Abb. S. 21. – Ausführliche Beschreibung mit Nennung aller Beteiligten sowie Abbildung des Schranks, in: ZBKV 1, 1851, S. 6 f., Blatt 1.

13 Ausst.-Kat. München 1854, S. 31, Nr. 865: »Kästchen zu dem Künstleralbum Seiner Majestät des Königs Ludwig. (Ausgeführt durch den k. Erzgießerei-Inspector von Miller nach Entwurf und Zeichnung von P. Herwegen, die Medaillons entworfen und modelliert von Halbig, Hautmann, Kreling und Widnmann.)«.

14 Ausst.-Kat. München 1988, S. 354 f., Nr. 4.14.3 (PR 3).

15 Gmelin 1891, S. 51. Das *Verzeichnis der seiner Königlichen Hoheit dem Prinz-Regenten Luitpold von Bayern anlässlich Allerhöchst seines 70. Geburtstagsfestes gewidmeten Ehrengaben* (München, Verlagsanstalt für Kunst und Wissenschaft, 1891) führt 642 Namen auf, die sich wohl alle auf die von der Künstlergenossenschaft dargebrachten Werke im Schrank beziehen; es ist jedoch nicht ganz klar, wie es zu der Diskrepanz zu den 571 Unterschriften auf der dazugehörigen Glückwunschadresse kommt. Vgl. Beitrag Sibylle Appuhn-Radtke, Anm. 66.

16 Vgl. Gmelin 1891, S. 52 und Taf. 24. – Zu den heute im Museum der Bayerischen Könige ausgestellten Werken siehe Mus.-Kat. Hohenschwangau 2014, S. 104 f., Nr. 80, S. 108 f. Nr. 83.

17 Im Archiv des Wittelsbacher Ausgleichsfonds hat sich die Glückwunschadresse des Kunstgewerbevereins erhalten, Inv.-Nr. A.A. 705. Der Text wurde in die von Rudolf Seitz 1876 entworfene und von Johann Baptist Obernetter gedruckte Aufnahme- und Mitgliedsurkunde des Bayerischen Kunstgewerbevereins eingefügt. Vgl. Abb. einer Mitgliedsurkunde bei Koch 2000, S. 36.

18 ZBKV 41, 1892, S. 15 und Taf. 1; Dry 1995, S. 40 f., Abb. 6, S. 64, Nr. 61; Ausst.-Kat. Bad Kissingen 1997, S. 56 f., Nr. 14, Taf. X (Michael Koch); Mus.-Kat. Hohenschwangau 2014, S. 104, Nr. 79.

19 Verkündigungsblatt des Verbandes Deutscher Kunstgewerbe-Vereine. Beiblatt der ZBKV 40, 1891, S. 78.

20 Ausst.-Kat. Paris 1900, S. 361, Nr. 4506 unter Georg Pezold aufgeführt.

21 Buss 1894, Einführung ohne Seitenangabe. – Ähnlich kritisch äußerte sich bereits Jacob Falke zu den Adresseneinbänden auf der Wiener Weltausstellung 1873, vgl. Scholda 2007, S. 81, Anm. 3.

22 Siehe die Beiträge von Daniela Karl, Joachim Kreutner und Beate Kneppel/Dagmar Drinkler.

23 Die Initiale »L« ist auch eines der häufigsten Bestandteile der Adressendecken in dem noch im Wittelsbacher Ausgleichsfonds vorhandenen Bestand, freundlicher Hinweis von Andrea Teuscher.

24 Ausst.-Kat. München 1854, S. 32, Nr. 918: »Proben der vom Aussteller wieder aufgefundenen alten Lederplastik: Handschuhkästchen, Lesepult und Tischchen (freie Handarbeit).«

25 Vgl. Ausst.-Kat. München 1984. Zu den von ihm geschaffenen Ehrengaben siehe ebd., S. 65 f., Gmelin 1911, S. 269–273, Abb. 466–471, und Beitrag Sibylle Appuhn-Radtke, Anm. 63 und 67. Für die Adresse zum Thronjubiläum von Kaiser Wilhelm II., 1913, wurde sogar eigens ein Tisch angefertigt, vgl. Lange [1940], S. 7 f.

26 Hupp/Gmelin 1896, S. 44.

27 Hupp 1880, S. 59, und ZBKV 29, 1880, Taf. 22. – Weitere Lederschnitteinbände und Dokumenten-Schreine von Hupp, in: ZBKV 30, 1881, Taf. 27, Taf. 33; 31, 1882, Taf. 2, Taf. 9; 32, 1883, Taf. 31.

28 Kuhn 1869, S. 22 f. und Blatt 2.

29 Vgl. ZBKV 31, 1882, Taf. 26 (Adresse der Stadt Würzburg an die Alma Julia); 32, 1883, Taf. 20 (Franz von Seitz, Futteral in Form eines Stiefels), Taf. 22 (Franz von Seitz, Prachteinband in Leder).

30 Schmädel 1911, S. 173–208.

31 Zu Müller vgl. Das Bayerische Nationalmuseum 2006, S. 120, 122, 123 f. Anm. 85 f.

32 Gmelin 1896, S. 29–32, und Hupp/Gmelin 1896, S. 44.

33 Mehrere Beiträge in der Monatsschrift für Buchbinderei und verwandte Gewerbe. Kunstgewerbliche Blätter für Buchbinder, Buchhändler, Bibliotheken und Bücherliebhaber, hg. von Paul Adam, Berlin 1890 widmen sich Werken Attenkofers, siehe S. 67, 81, 92 f., 108 f., 125 f., 135. Freundlicher Hinweis von Edith Chorherr, München.

34 Siehe auch Inv.-Nr. PR 4, PR 10, PR 18, PR 80, PR 83, PR 152.

35 Aukt.-Kat. Reiss und Sohn 2017, S. 37, Nr. 70. Vgl. den ganz ähnlich gestalteten Einband in: ZBKV 45, 1896, Taf. 14. – Weitere Beispiele von Einbänden für Geburtstagsglückwünsche an den Prinzregenten haben sich im Archiv des Wittelsbacher Ausgleichsfonds erhalten, Inv.-Nr. A.A. 409 (Stadt Ingolstadt zum Geburtstag 1899), Inv.-Nr. A.A. 388 (Allgemeiner Gewerbeverein München zum Geburtstag 1899). Dank an Andrea Teuscher für die Hinweise auf die Bestände im Wittelsbacher Ausgleichsfonds.

36 Vgl. PR 4 Adresse der Universität München zum 70. Geburtstag des Prinzregenten und Wittelsbacher Ausgleichsfonds, Inv.-Nr. A.A. 381.

37 Inv.-Nr. PR 78, PR 85, PR 116.

38 Hinweis in: Allgemeiner Anzeiger für Buchbindereien 12, 1897, S. 100. – Beispiele von Bucheinbänden aus den gelegentlich zusammen-arbeitenden Werkstätten von Braito und Gähr im Beitrag von Grautoff 1902/03, S. 272, 274 f., Abb. 478–481.

39 Siehe auch Inv.-Nr. PR 112; vgl. die Blütenranken auf den signierten Bänden Inv.-Nr. PR 118 und PR 130.

40 Nürnberg, Germanisches Nationalmuseum, Sammlung Gewerbe-museum, Inv.-Nr. LGA 8309 (H. 49 cm, B. 57 cm, T. 30,5 cm). Freundlicher Hinweis von Silvia Glaser. Siehe Œuvrealbum Foto 6 und Kommentar in den »Erläuterungen z. Musteralbum« sowie Schulze 1893, S. 31.

41 Siehe Kommentar zum Foto 99 in den »Erläuterungen z. Musteral-bum«.

42 Zur Adresse der Adelsgenossenschaft, die Gmelin 1901 mit Abb. auf S. 234 vorstellt, wird in einem Nachtrag auf S. 277 mitgeteilt, »dass der Entwurf [...] größtenteils von F. X. Weinzierl selbst herrührt und daß Mederers Anteil daran sich nur auf einige Einzelheiten be-schränkt; die Beschläge sind nach Weinzierls Angaben von Georg Pezold modelliert.« – Zum Einband der Kaiseradresse siehe Kunst und Handwerk 53, 1902/03, S. 280 f., Abb. 488 und 489.

43 Vgl. Einband einer Ehrenurkunde mit Beschlägen nach Modellen von Pezold, in: ZBKV 46, 1897, Taf. 23, und Adressendecke nach Angaben von M. E. Giese mit Beschlägen nach Modellen von Pezold, in: Kunst

und Handwerk 53, 1902/03, S. 283, Abb. 491. Vgl. die zahlreichen Beispiele im Œuvrealbum Weinzierls.

44 Vgl. Ausst.-Kat. München 1976.2, S. 430 und Ausst.-Kat. München 1990, S. 49.

45 Siehe Beitrag Joachim Kreutner, S. 142, Abb. 36, 37.

46 Siehe Fotos im Œuvrealbum Nr. 26, 27, 34, 44, 24, 47. – Weiteres Beispiel im Wittelsbacher Ausgleichsfonds, Inv.-Nr. A.A. 375 (Corps Onoldia, 1898).

47 Vgl. Aukt.-Kat. Reiss und Sohn 2017, S. 21, Nr. 39: Glückwunsch-adresse der Studentenschaft der Universität Erlangen zu Bismarcks 70. Geburtstag. Kugler arbeitete auch vielfach mit anderen Einband-materialien wie Samt mit Metallbeschlägen (Bayerisches National-museum, Inv.-Nr. PR 34, PR 41, PR 42, PR 45, PR 47).

48 Siehe Werbeanzeiger der Firma, vor 1912, im Archiv des Kösener Senioren-Convents-Verbandes und des Verbandes Alter Corpsstu-denten e. V., Würzburg.

49 Siehe auch den Einband zur Glückwunschadresse von Bürgern des Reichstagswahlkreises Schweinfurt zu Bismarcks 70. Geburtstag, Aukt.-Kat. Reiss und Sohn 2017, S. 46, Nr. 88.

50 Groß 1909, S. 277.

51 Zur Firma Ferdinand Harrach & Sohn, siehe Koch 2001, zu Theodor Heiden siehe Dry 1995 und Ausst.-Kat. Bad Kissingen 1997. – Eine Glückwunschadresse der Pfälzischen Eisenbahnen Ludwigshafen zum 70. Geburtstag des Prinzregenten wurde in einer großen, mit blauem Samt bezogenen Rolle mit Silberbeschlägen von Eduard Wollenweber überreicht; das Widmungsblatt ist von Hans Fleschütz signiert, Wittelsbacher Ausgleichsfonds, Inv.-Nr. A.A. 711. Es handelte sich offensichtlich um das Begleitschreiben zur Übersen-dung eines silbernen Modells der Lok Luitpold. Freundlicher Hinweis von Thomas Wöhler und Albrecht Vorherr.

52 Gmelin 1891, S. 52, hebt besonders die »farbige Wirkung« der Adresse hervor.

53 Koch 2001, S. 327 f., Abb. 11.

54 Dry 1995, S. 39, Abb. 3, S. 57, Nr. 20.

55 Gmelin 1891, S. 52; vgl. Dry 1995, S. 42, Abb. 7, S. 65, Nr. 62.

56 Bayerisches Nationalmuseum, Inv.-Nr. Me 323. Der Bronzebeschlag war 1891 im Erdgeschoss des ersten Bayerischen Nationalmuseums an der Maximilianstraße in Saal VI ausgestellt. Da Größe und Details nahezu identisch sind, könnte der Beschlag auch abgeformt worden sein. Freundlicher Hinweis von Joachim Kreutner. – Die Kombination von Löwenköpfen und Sonnenstrahlen zeigt auch der spätgotische Prachteinband des Evangeliars des Johannes von Troppau, Wien, Österreichische Nationalbibliothek, Cod. 1182.

57 Ausst.-Kat. Bad Kissingen 1997, Nr. 29, S. 67 f., Taf. XX (Michael Koch).

58 Bauer/Matt 1994, Abb. S. 242.

59 Zu Max Strobl siehe Ausst.-Kat. München 1990, S. 76 f. (Graham Dry).

60 ZBKV 45, 1896, S. 80.

61 Ausst.-Kat. Paris 1900, S. 361, Nr. 4511.

62 Aukt.-Kat. Neumeister, Auktion 385, Alte Kunst, München, 25. September 2019, Nr. 26.

63 Siehe auch Inv.-Nr. PR 98: Adresse der Gesellschaft für christliche Kunst, PR 106: Adresse der bayerischen Lyzeen, PR 154: Adresse der Paulaner Brauerei.

64 Gmelin 1903/04, zu Steinicken und Lohr bes. S. 155–162. – Ausst.-Kat. München 1990, S. 21 (Graham Dry).

65 Scheffler 1977, S. 100, Nr. 85, S. 106, Nr. 99, S. 110, Nr. 117, S. 112, Nr. 132. – Die Firma Guttenhöfer führte auch die Beschläge der Glückwunschadresse aus, die die Stadt Würzburg 1906 aus Anlass der 100-jährigen Zugehörigkeit zu Bayern an den Prinzregenten schenkte, siehe Bayerisches Nationalmuseum, Inv.-Nr. PR 170.

66 Vgl. den in Zusammenarbeit von Buchbinder Franz Xaver Vierheilig und Lucas Lortz entstandenen Luxuseinband zu: »Über Wissen und Glauben« in der Bayerischen Staatsbibliothek München, ESlg/Ph. u. 643 y#Einband.

67 Vgl. Neuwirth 1977, S. 42.

68 München, Wittelsbacher Ausgleichsfonds, Inv.-Nr. A.A. 700. Das Widmungsblatt ist von Hans Fleschütz signiert, der Stil des Lederschnitts weist auf Münchner Arbeiten von Otto Hupp und Paul Attenkofer.

69 Zu Leyrer siehe Ausst.-Kat. München 1976.2, S. 440.

70 Vgl. zu den Gestaltungselementen der Adressenkunst des 19. Jahrhunderts bes. Grummt 2001, S. 26–47.

71 Gmelin 1891, S. 51.

72 Buss 1894, Taf. 3, und Kisa 1899, Abb. S. 128. Die Adresse diente zudem als Vorsatzblatt des Verzeichnisses der Ehrengaben an den Prinzregenten 1891, vgl. Anm. 15. – Kaulbach schuf auch die Adresse zum 70. Geburtstag von Bismarck, siehe Kisa 1899, Abb. S. 130, 132. Kisa lobt die »kurz und wuchtig gefaßte Lapidar-Inschrift im Verein mit der großen künstlerischen Komposition, [die] mehr sagt, als die wortreichste Apologie«.

73 Vgl. Grummt 2001.

74 Vgl. zu den Adressen von Weinhöppel vor allem Braesel 2007, S. 157 f.

75 Vgl. z.B. London, British Library, Harley 4121, fol. 1.

76 Gmelin 1901, S. 239, Abb. 401, und Braesel 2007, S. 157, Abb. 7.17.

77 Siehe auch die Adressen der Pfälzischen Eisenbahnen im Wittelsbacher Ausgleichsfonds, Inv.-Nr. A.A. 700 und A.A. 711; Aukt.-Kat. Reiss und Sohn 2017, S. 41, Nr. 78: Glückwunschadresse der Stadt Passau zu Bismarcks 70. Geburtstag und 50-jährigem Dienstjubiläum sowie Glückwunschadresse von Georg Pschorr zu Bismarcks 70. Geburtstag, Aukt.-Kat. Reiss und Sohn, Nr. 815, 2017, Nr. 145.

78 Zu den im Bayerischen Nationalmuseum erhaltenen Pergamentblättern (Inv.-Nr. R 8432–R 8435) für das nicht vollendete Gebetbuch siehe Bayerisches Nationalmuseum 2006, S. 478, und Braesel 2007, S. 157.

79 Gmelin 1891, S. 51.

80 Hölz 2002, S. 31.

81 Hölz 2002, S. 31.

82 Vgl. Mus.-Kat. Herrenchiemsee 1986, S. 403–406, Nr. 294–299.

83 Ausst.-Kat. München 1988, S. 85, Nr. 2.2.11 (Michael Koch).

GLÜCKWUNSCHADRESSEN

Daniela Karl · Beate Kneppel · Dagmar Drinkler · Joachim Kreutner

VI. Kunsttechnologie
Material und Herstellung der Adressen

1. Überblick

Die 164 Adressen im Museumsbestand, die Prinzregent Luitpold zu seinen drei letzten runden Geburtstagen überreicht bekam, zeugen nicht nur von seiner Popularität als bayerischer Monarch, sondern auch von der Bandbreite und der hohen Qualität des Kunsthandwerks um die Jahrhundertwende. Materialwahl und Herstellungstechniken müssen unter dem für den Historismus typischen Rückgriff auf vergangene Epochen betrachtet werden.[1]

Präsentationsform

Die oft prachtvollen Glückwunschadressen sind in den klassischen Techniken der Buchbinderei ausgeführt. Durch ihre Einbände, Mappen oder Kassetten werden einzelne Bögen oder lose Blätter zusammengehalten, zugleich schützen und schmücken sie die Adressen. Es dominiert der Einbandtypus mit Vorder- und Rückdeckel. Daneben lassen sich sieben weitere Kategorien finden: Sechs Einbände sind als Flügelmappen mit lose eingelegten Bögen ausgeführt (vgl. Kat. 40),[2] sechs weitere verfügen über einen klassischen Buchblock (vgl. Kat. 33).[3] Vier sehr aufwendig gestaltete Adressen fallen durch ihre Konstruktion mit aufklappbaren Flügeln (Kat. 2, 23, 35, 51) auf. Während hierfür vorwiegend Kartonträger mit Leder kaschiert und die Flügel mithilfe der Lederbespannung oder angefügter Scharnierleisten am Träger befestigt wurden, sind allein bei der Adresse der bayerischen Handwerkskammern die Flügel aus Holz (Kat. 51). Sieben Adressen besitzen eine Kastenkonstruktion aus Holz (vgl. Kat. 24).[4] Drei davon imitieren durch die Verwen-

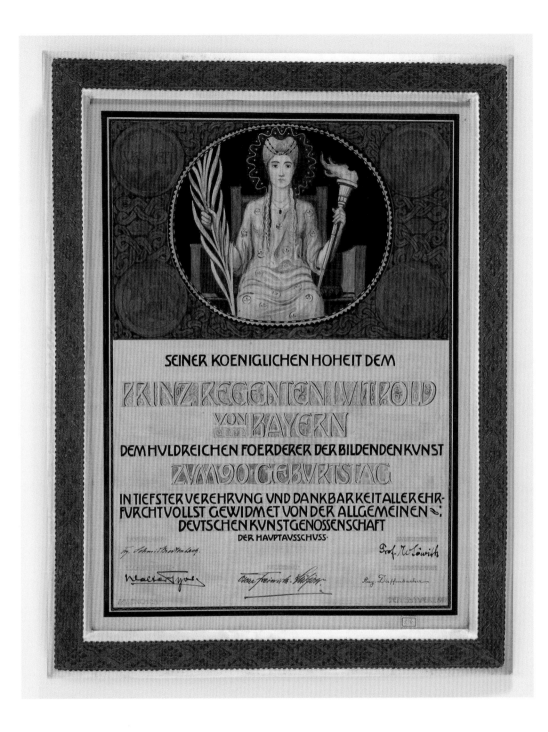

SEINER KOENIGLICHEN HOHEIT DEM

PRINZ·REGENTEN·LVITPOLD
VON BAYERN

DEM HVLDREICHEN FOERDERER DER BILDENDEN KVNST

ZVM 90 GEBVRTSTAG

IN TIEFSTER VEREHRVNG VND DANKBARKEIT ALLER EHR-
FVRCHTVOLLST GEWIDMET VON DER ALLGEMEINEN
DEVTSCHEN KVNSTGENOSSENSCHAFT
DER HAVPTAVSSCHVSS·

dung von gewölbten Hölzern die Form eines Buches, und erst auf den zweiten Blick offenbart sich mit dem nach oben aufklappbaren Deckel die eigentliche Funktion als Kasten (vgl. Kat. 24). Fünf zylinderförmige Behältnisse aus Leder oder Karton sind wie die schon im antiken Rom für die Aufbewahrung von Urkunden und Schriftrollen genutzte Capsa gefertigt worden (vgl. Kat. 22, 47, 48).⁵ Außerdem sind mit einem kreisrunden Leporello (Kat. 49) und einer skulptural gestalteten Kassette (Kat. 43) noch zwei Sonderformen zu erwähnen. Lediglich

fünf Adressen haben keine Umhüllung: eine monumentale Postkarte (Kat. 39), zwei Exemplare mit aufwendigen Passepartouts und rückseitiger Grundplatte (Inv.-Nr. PR 136, PR 160; Abb. 1) sowie zwei Schriftstücke, deren Seiten lediglich durch Kordeln verbunden sind (Kat. 23 u. Inv.-Nr. PR 133). Daneben haben sich sechs Kassetten oder Futterale für die Aufbewahrung der Adressen erhalten, die ein speziell angepasstes Innenleben zur exakten Aufnahme der Adressen aufweisen (vgl. Kat. 19).⁶

Abb. 2 Blauer Samt- und Seideneinband mit silbernem Beschlag (PR 12) Abb. 3 Gewebter Stoffeinband mit goldenen Beschlägen (PR 103)

Einbandmaterialien

Zum Einsatz kamen ganz unterschiedliche Materialien und Handwerksmethoden. Diese ungewöhnliche Vielfalt legt die Zusammenarbeit mehrerer Kunsthandwerker und Künstler an einem gemeinsam ausgeführten Auftrag nahe. Konkret kann eine Kooperation nachgewiesen werden, wo in den Adressen Künstlersignaturen oder sogar die Namen der Ausführenden mit ihrer Beteiligung genannt werden (vgl. Kat. 19, 20, 22). Die angewandten Techniken kommen aus den Bereichen Buchbinderei, Lederbearbeitung, Malerei, Kalligrafie, Stickerei, Fotografie, Drucktechniken oder Metall- und Goldschmiedehandwerk.

Für die Einbanddecken wurde vorwiegend Karton, vereinzelt auch dünnes Holz verwendet. Dies ist Tradition seit der mittelalterlichen Buchherstellung, wo Einbände meistens aus lederbezogenem Holz hergestellt und gegebenenfalls mit Goldschmiedearbeiten verziert wurden. Die Wahl eines Holzträgers erklärt sich aus der Notwendigkeit einer größeren Stabilität im Zusammenhang mit Leder, größeren Formaten oder aufwendigem Goldschmiedebesatz.[7] Im Gesamtbestand des Museums sind allein 93 Exemplare – mehr als die Hälfte – in Leder gebunden. Dabei erinnern gerade die Ledereinbände, die mit kostbaren Materialien wie Elfenbein, Email, Edelmetallen, Edelsteinen und Stoffen kombiniert wurden, wieder an mittelalterliche Bucheinbände.

Mit 57 Adressen folgt dem Ledereinband die Bespannung mit Samt; oft verwendete man blaues Material, wohl im Hinblick auf die Wappenfarben des Königreichs Bayern (Abb. 2). So waren Samteinbände, wie sie schon zur Zeit des ausgehenden Mittelalters beliebt waren, oft mit silbernen Beschlägen und Mittelstücken verziert. Ab der Renaissance kamen auch Flachstickerei oder Applikationen dazu.[8] Auch bei den Adressen der Prinzregentenzeit sind einige Samtbespannungen in Kombination mit Stickereien und Posamenten zu finden. Weit-

aus seltener, nämlich nur bei elf Adressen unseres Bestandes, sind für die Einbanddecken Seiden- oder Moiréstoffe (Abb. 3) und bei drei Adressen Papiere (Inv.-Nr. PR 164, PR 153) eingesetzt worden.

Während die Außenseiten der Einbände mit sehr abwechslungsreichen Materialien und Verzierungen angelegt wurden, ist die Gestaltung der Spiegel deutlich homogener. In gängiger Buchbindertechnik wurde nach dem Beziehen der Decke ein mit Stoff kaschierter Kartonträger auf die Innenseiten geklebt. Bei den Kaschierungen dieser Spiegel dominieren cremefarbener Seidenatlas und -moiré, angewandt bei 115 Exemplaren im Museumsbestand. Hierauf folgen in abnehmender Häufigkeit andersfarbige Gewebe und nur bei 28 Adressen Papiere oder farbige Kartons.

Die allgemein für die Buchherstellung im 19. Jahrhundert gebräuchlichen Werkstoffe wurden für Glückwunschadressen nur in geringem Maß eingesetzt. Mit farbigen Papieren bezogene Pappbände oder der weitverbreitete, aus England kommende sogenannte Verlagseinband, der mit Leinen oder ähnlichen Geweben (wie etwa Kaliko[9]) bezogen wurde, spielten hier eine untergeordnete Rolle (Inv.-Nr. PR 6; Abb. 4). Auch die im 19. Jahrhundert beliebten Buntpapiere – farbig gestrichene, bedruckte, lackierte, marmorierte oder andersartig gemusterte Papiere, die die Buchbinder meist selbst herstellten (Inv.-Nr. PR 63) – wurden verhältnismäßig selten eingesetzt.[10] Genauso kamen Prägepapiere, die bereits seit dem 17. Jahrhundert serienmäßig produziert wurden, als innenseitige Kaschierung der Einbanddecken nur vereinzelt zum Einsatz. Zur Herstellung dieser mit Mustern verzierten Papiere wurden Metallfolien mithilfe von gravierten Messingschablonen in festes Papier eingepresst.[11]

Befestigungsmethoden der Mappeneinlagen

Relativ einheitlich und mit technisch schlichten Lösungen werden die Widmungs- und Gratulationsblätter in ihren Einbänden gehalten. Mehrheitlich sind sie lose eingelegt. Ein gefalteter Pergament- oder Papierbogen ist gerne mithilfe von Kordeln oder Stoffbändern in die Decke eingebunden worden. Des Weiteren nutzte man das direkte Einkleben in die Einbanddecken (vgl. Kat. 2). Zur optischen Zierde und besseren Fixierung kamen geprägte Lederbänder oder Passepartouts zum Einsatz, die mit den Blättern verleimt wurden. Passepartouts sind aber auch sehr unterschiedlich verwendet und ausgeführt worden. In der Regel diente ein Karton als Träger, der mit verziertem Leder (vgl. Kat. 25–27), Gewebe (vgl. Kat. 37, 44), Papier (vgl. Kat. 30, 31) kaschiert oder direkt bemalt wurde (vgl. Kat. 32). Davon weicht das reich verzierte Metallpassepartout der Adresse des Landrates des Kreises Unterfranken und Aschaffenburg (Kat. 19) ab. Eine weitere Sonderrolle nehmen jene Exem-

Abb. 4 Einband aus rotem, bedrucktem Kaliko (PR 6)

plare ein, die in klassischer Buchbindertechnik aus Buchblock und Einband bestehen (Kat. 33). Abschließend ist die Befestigung einer Adresse im Einband mit Schrauben und verzierten Muttern zu erwähnen (Kat. 34), wie sie bei Alben auch heute noch durchaus üblich ist.

Metallbeschläge

Prachteinbände bestechen vor allem durch die Goldschmiedearbeit: Treib- und Filigranarbeiten aus Gold und Silber, Emailplatten, Elfenbeinreliefs und Einlagen mit kostbaren Steinen. Auch im Zeitalter des Historismus entstanden wiederum kunstvoll in verschiedenen Techniken ausgeführte Einbände mit Metallarbeiten.[12] Diese Einbände – wie auch viele Prinzregentenadressen – besitzen als Träger einen Holzdeckel. Neben dem Schutz der Ecken und Kanten dienten aufwendige Beschläge der Demonstration des künstlerischen Könnens ihrer Schöpfer, die sich durch Beschlagmarken und Signaturen verewigten. Solche Goldschmiedearbeiten können als nahezu eigenständige Kunstwerke gelten. An etlichen Exemplaren kam die Emailtechnik zur farblichen Akzentuierung, besonders bei Wappen (Abb. 5), dazu. Techniken – wie Gravur und Punzierung – dienten zur weiteren Ausgestaltung der häufig durchbrochen gearbeiteten Metallplatten. Als zeitgenössische Fertigungsmethode kam z. B. auch die Galvanotechnik, für metallische Überzüge und plastische Elemente, zum Einsatz. Insgesamt 113 Mal im Bestand des Museums wurden Metallbeschläge als kleinere Zierstücke, Buckel und Eckbeschläge angebracht. Sie schützen die Bespannung vor Abrieb und erzielen zugleich eine ästhetische Wirkung (Abb. 6).

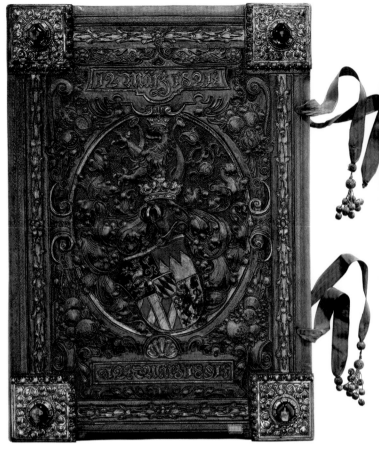

Abb. 5 Roter Samteinband mit goldenem Beschlag und emaillierten Wappen (PR 62)

Abb. 6 Ledereinband mit vergoldeten Eckbeschlägen und Stoffbändern zum Verschließen (PR 63)

Schließmechanismus

Traditionellerweise wurden Bücher mit metallenen, an den Holzdeckeln befestigten Schließen versehen, um den Buchblock zusammenzuhalten. Mit dem Aufkommen von Pappdeckeln wurden solche Schließen in zunehmendem Maße durch Seidenbänder und Lederriemchen ersetzt.[13] Im Museumsbestand der Glückwunschadressen besitzen 39 Adressen besondere Schließmechanismen. Allerdings haben diese Verschlüsse, anders als jene mittelalterlicher Prachteinbände (vgl. Kat. PR 108), selten einen funktionalen Zweck. Bei Exemplaren mit vielen Einlagen sind sie allerdings erforderlich, damit die Einzelblätter nicht herausfallen. Hier dominiert ein spezieller Metallverschluss, der an 19 Adressen (vgl. Kat. 25, 26, 36) vorkommt. Ledereinbände kombinieren in der Regel einen Metallknopf, der in eine Metallhalterung eingesetzt wurde, mit einem Lederband (vgl. Kat. 25, 26, 34, 36) oder mit Druckknöpfen (vgl. Kat. 2). Auch benutzte man Kordeln mit Quasten (vgl. Kat. 32, 40). Etlichen Adressen besitzen einfache Gewebe-, Leder- oder Seidenbänder, die mit Knoten oder Schleifen zusammenzubin-

den sind (vgl. Kat. 29, 44; Abb. 6). Besonderes Augenmerk gehört den Adressen in Form von Triptychen, deren Flügel durch Riegel versperrt werden können (vgl. Kat. 23, 35, 51). Ein Unikat stellt die Metallkapsel für die Adresse des Bayerischen Landesfeuerwehrverbandes dar, die mittels eingeschnittenem Gewinde verschraubt werden kann (vgl. Kat. 49).

Zierbänder und Anhänger

Viele Einbände sind mit verschiedensten Zierbändern und Anhängern versehen. Normalerweise braucht man Kordeln zum Zusammenhalten der losen Einlegeblätter oder zum Festhalten der Adresse im Einband (vgl. Kat. 32, 40). Sieben Adressen sind mit Kordeln und Anhängern wie Quasten ausgestattet, die allein schmückende Funktion erfüllen (vgl. Inv.-Nr. PR 2, PR 133), doch eventuell sind sie auch als Lesezeichen zu benutzen (vgl. Kat. 33). Wohl im Rückgriff auf Wachssiegel, wie sie an Urkunden zur Beglaubigung der Echtheit angebracht werden, weisen fünf Adressen Siegel auf. Allein bei derjenigen der Bayerischen Notariatskammer (Kat. 43; Abb. 7a–c) sind diese Siegel aus

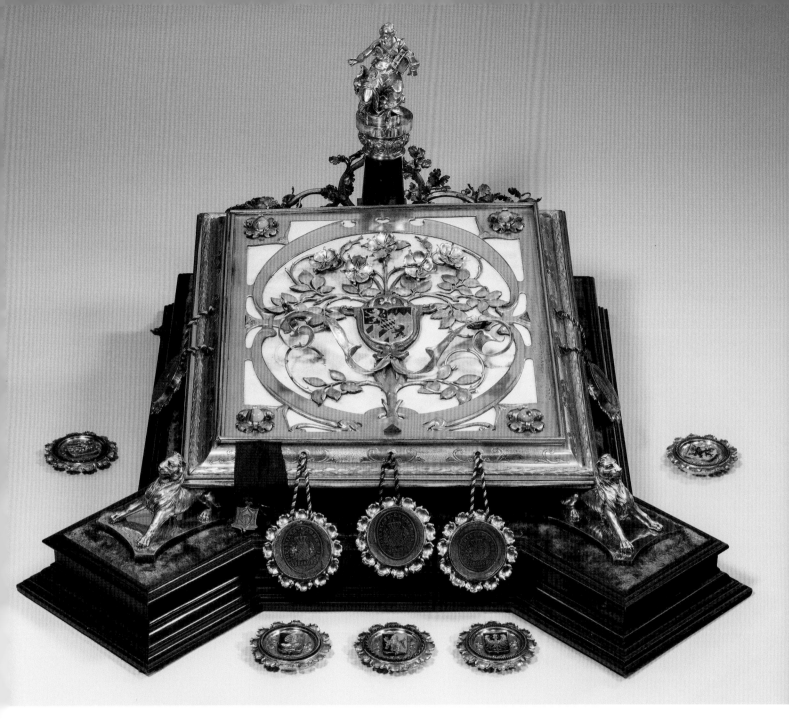

Abb. 7a–c Kassette mit Siegeln, bestehend aus rotem Siegellack, gebettet in Metallkapseln (Kat. 43)

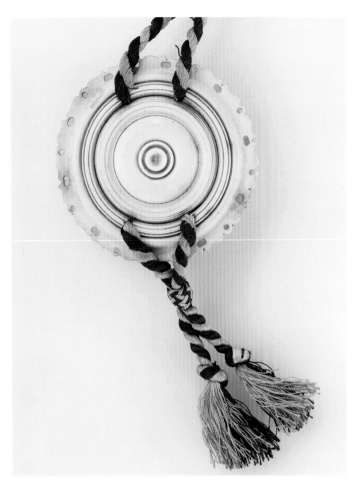

Abb. 8 Elfenbeinsiegel, mit rot-weißer Kordel (Kat. 27)

Abb. 9 Pergamentblatt gestaltet mit Aquarell- und Deckfarben (PR 1)

rotem Siegellack in Metallkapseln gebettet. In zwei Fällen wurde nicht das Siegel selbst, sondern eine Petschaft aus Elfenbein (Kat. 27; Inv.-Nr. PR 8; Abb. 8) oder ein Rauchquarz mit eingravierten Siegelmotiven (Kat. 29) angehängt; und die Adresse der Stadt Würzburg trägt eine einem Siegel vergleichbare Metallkapsel (Kat. 20).

Glückwunschschreiben

Die Widmungsschreiben bestehen aus einem oder mehreren Schriftbögen, die meist nur einseitig gestaltet wurden. Im Sinne traditioneller Urkundenformate gliedern sich diese Schriftbögen in ein mit Malerei verziertes Textfeld und die Unterschriften (Abb. 9). Die Kalligrafie kennt zur Akzentuierung neben wässrig gebundenen Farben verschiedene Metallauflagen. Als Träger nutzte man meist Pergament, aber auch Papier und Karton kamen zum Einsatz. Sieben Adressen sind gedruckt (vgl. Kat. 48). Da es sich bei der Herstellung der Glückwunschadressen um hochwertige Unikate handeln sollte,

wandte man die damals schon recht ausgereiften drucktechnischen Methoden kaum an. Wenn Textpartien eingedruckt sind, stehen sie allein bei zwölf Adressen des Museumsbestandes im Zusammenhang mit aufgezogenen Fotografien. Eine Sonderform nimmt das Exemplar des Bezirks Königshofen ein, bei dem die Malerei auf Papier wirkungsvoll von aus Fotografien ausgeschnittenen Personen ergänzt ist (Inv.-Nr. PR 61; Abb. 10).

Resümee

Angelehnt an die um die Jahrhundertwende beliebte Herstellung von Prachteinbänden, Ehrenbürgerurkunden, Kassetten und Glückwunschadressen sind auch die Glückwünsche für den Prinzregenten in prunkvolle Einbände eingelegt oder eingebunden. In der häufigen Verwendung von Leder in Kombination mit aufwendiger Metallzierde lassen sie sich mit mittelalterlichen Prachteinbänden vergleichen. Bei diesem hohen Qualitätsanspruch ist es deshalb kaum verwunderlich, dass die im 19. Jahrhundert beliebten und gerne zur Buchherstellung

Abb. 10 Mit Deckfarben bemalter Kartonträger, kombiniert mit kolorierten Fotografien (PR 61)

herangezogenen Materialien wie beispielsweise Buntpapiere, Lederimitate oder beschichtete Gewebe selten verwendet wurden. Eine zeitgenössische Stilrichtung wie etwa der Jugendstil spielte bei der künstlerischen Konzeption kaum eine Rolle. Man orientierte sich eher im historistischen Sinne an vorangegangenen Epochen und wandte altbekannte Handwerksmethoden an. Hingegen ist bemerkenswert, dass z. B. bei der Lederbearbeitung neuzeitliche, rationellere Verfahren – wie die Verwendung von Lederstempeln oder der Flachlederschnitt – oder bei Metallbeschlägen die Galvanotechnik zum Einsatz kamen.

Die meisten Adressen dokumentieren eine enge Zusammenarbeit verschiedener Künstler und Kunsthandwerker. Wie das Beispiel des Franz Xaver Weinzierl zeigt, gab es aber auch Künstler, die in mehreren Techniken brillierten: Er arbeitete als Lithograf, Zeichner und Maler, führte zudem den Lederschnitt aus und lieferte Entwürfe für diverse Einbände samt Beschlägen. Mit Blick auf Arbeitsorganisation und Herstellungsprozess lässt sich konstatieren, dass sämtliche Arbeiten – wie Lederschnitt, Beschläge, Malerei, Kalligrafie und Stickereien – fertigzustellen waren, bevor die einzelnen Teile von einem Buchbinder abschließend zur Glückwunschadresse zusammengefügt werden konnten. Dies lässt vermuten, dass der Buchbinder für die Vernetzung der Künstler sorgte oder auch die verschiedenen Gewerke in seiner Werkstatt vereinte. DK

2. Malerei und Kalligrafie

»Die Kleinmalerei schwang sich zu neuer Bedeutung empor, Aquarell und Gouache gewannen an Breite und Tiefe, die ornamentale Kunst kräftigte sich unter der Einwirkung der zu Ende der sechziger Jahre beginnenden kunstgewerblichen Strömung und die Phantasie zog Nahrung aus dem Studium der künstlerischen Hinterlassenschaft der Altvorderen.«[14] Wie in diesem Zitat erwähnt, sind für Malerei und Kalligrafie der Glückwunschschreiben fast ausschließlich wässrig gebundene Farben wie Aquarell und Gouache verwendet worden, und in der häufigen Verwendung des Bildträgers Pergament, den wir, in Kombination mit der Goauchemalerei, aus der mittelalterlichen Buchmalerei kennen, zeigt sich beispielhaft die Beschäftigung mit historischen Techniken. Im folgenden Beitrag sollen die eingesetzten Malmaterialien und die Art ihrer Anwendung vorgestellt werden.

Abb. 11 Glatt geschliffener Pergamentträger mit Deckfarbenmalerei und Pudergold (Kat. 28, Detail)

Trägermaterial

Als Bildträger der Glückwunschadressen im Museumsbestand lassen sich Pergament und Papier zu ungefähr gleichen Teilen konstatieren.

Pergament diente im Mittelalter als bevorzugter Text- und Bildträger in der Buchproduktion, war aber auch sonst als Schreib- und Malunterlage unentbehrlich. Ab der zweiten Hälfte des 15. Jahrhunderts wurde das preisgünstigere Papier für die Buchherstellung wegen des erhöhten Materialbedarfs beim Auflagendruck zunehmend wichtiger, doch erst im 17. Jahrhundert verdrängte das Papier weitgehend das Pergament, das in der Folge nur noch als Luxusschreibmaterial und für Urkunden eine Rolle spielte. Pergament wird aus Tierhaut, meist von Kälbern, Ziegen oder Schafen, hergestellt, die im Gegensatz zum Leder nicht gegerbt, sondern in einem aufwendigen Verfahren gewässert, in Lauge gelegt, enthaart und nach dem Trocknen in gespanntem Zustand geschliffen wird (Abb. 11).[15]

Für die Papierherstellung hingegen wurden pflanzliche Cellulosefasern verwendet, lange Zeit waren Hadern (Lumpen) der einzige Rohstoff für die handgeschöpften Papiere, deshalb Hadernpapiere genannt. Erst zu Beginn des 19. Jahrhunderts etablierte sich die maschinelle Papiererzeugung mit Holz als neuem Rohstoff, worauf die Bezeichnung Holzschliffpapiere zurückzuführen ist. Voraussetzung dafür war die Erfindung der Masseleimung, d. h. der Zugabe von Leimstoffen in die Fasermasse, zu der aus herstellungstechnischen Gründen saure Substanzen wie Alaun (Kalium-Aluminium-Sulfat) beigegeben werden mussten. Dies hatte den Nachteil, dass der dadurch entstehende niedrige pH-Wert die Haltbarkeit des Papiers beeinträchtigte.[16] Das bei den Papieren zahlreicher Glückwunschadressen analytisch nachgewiesene Aluminium belegt diese Leimung und folglich deren maschinelle Fertigung. Auch die teils starke Gilbung zeugt von der Verwendung säurehaltiger Materialien. Bei den Papieren und Kartons sind stark variierende Stärken von 0,1–2,5 mm bei insgesamt verhältnismäßig glattem Material festzustellen. Eine Ausnahme bildet das Papier der Geburts- und Taufurkunde des Katholischen Pfarramtes St. Peter und Paul Würzburg, das neben einer deutlichen Faserstruktur fast keine Gilbung zeigt, beides Indizien, die auf ein handgeschöpftes Hadernpapier hinweisen (vgl. Kat. 2, Abb. 12).

Während die Verwendung von Papier in der Zeit um 1900 als selbstverständlich anzusehen ist, bedarf die häufige Wahl von Pergament einer Erklärung. Aufgrund seiner materialimmanenten Vorteile, nämlich seiner mechanischen Festigkeit, besseren Beständigkeit und geringeren Gilbungsneigung, wurde es traditionell für Urkunden verwendet. Dies macht, auch im Zusammenhang mit der Rückbesinnung auf histori-

sche Techniken, seinen Gebrauch plausibel. Es war zwar we-
sentlich teurer als Papier, der Kostenaspekt dürfte aber bei den
Glückwunschadressen eine untergeordnete Rolle gespielt
haben.

Unterzeichnung

Auch bei der Vorbereitung des Malgrundes lassen sich Paralle-
len zur Buchmalerei ziehen, bei der die Komposition mit einem
Silberstift auf dem Pergament angelegt wurde.[17] In vergleichba-
rer Weise erfolgte dies bei vielen Glückwunschschreiben vor
dem Beschreiben und Bemalen in Form einer Unterzeichnung.
Als Material dafür wurde, vermutlich aufgrund der zahlreichen
Variationsmöglichkeiten in Strichstärke und –härte, nahezu
ausschließlich Bleistift verwendet.[18] An einigen wenigen Adres-
sen sind auch feine Linien, die sog. Blindrillen, in das Perga-
ment gezogen worden (vgl. Kat. 29). Für gewöhnlich legten die
Maler jedoch die äußeren Konturen der bildlichen Darstellun-

Abb. 13 Papier mit Deckfarbenmalerei; Bleistiftstriche der
Unterzeichnung dienen mit zur Schattenanlage (Kat. 25, Detail)

Abb. 12 Papierträger mit Aquarellmalerei und Pudergold (Kat. 2)

gen an und zogen zusätzlich Hilfslinien für die Schriftzeilen
ein. Meist reichte eine Hilfslinie an der unteren Schriftkante
aus, manchmal wurden aber auch mehrere Linien benötigt
(vgl. Kat. 28). In wenigen Fällen sind sogar alle Buchstaben
vorab mit Bleistift vorgezeichnet worden (vgl. Kat. 25). Viele
dieser Unterzeichnungslinien lassen sich noch heute erkennen,
auch wenn die Künstler sie nach dem Farbauftrag teilweise
entfernten oder zumindest reduzierten. Dafür wurden sie
durch leichtes Radieren in ihrer Schichtstärke abgetragen und
somit in der Intensität insbesondere unter der Schrift verrin-
gert. (vgl. Kat. 25, 31; Abb. 13).

Abb. 14 Pergament mit pastos gesetzten Deckfarben und Pudergold an Wappen, Krone sowie Schmuck (Kat. 20, Detail)

Maltechnik

Als Malmaterialien wurden Aquarell- und überwiegend Gouachefarben verwendet, häufig auch beide in Kombination. Aquarellfarben sind nichtdeckende Wasserfarben, die aus sehr feinen Pigmenten und wasserlöslichen Bindemitteln wie *Gummi Arabicum*, Traganth oder Kirschgummi bestehen. Das herausragende Merkmal der Aquarellmalerei ist, dass es keine Farbe Weiß gibt. Will man weiße Flächen oder Lichter erzielen, wird der helle Malgrund, meist Papier, unberührt stehengelassen. Durch ein Variieren der Schichtstärke im Auftrag der lasierenden Malfarben kann der weiße Untergrund zudem als Reflektor genutzt werden. Die Farben mischt man entweder auf der Palette oder durch das Übereinanderlegen verschiedener Schichten. Kennzeichen der getrockneten Farben ist, dass die mit Wasser verdünnten Pigmente von den extra saugfähigen Papierfasern absorbiert werden. So ist das Papier eines Aquarells mehr oder weniger eingefärbt und nicht wie bei Deckfarben mit einer Farbschicht bedeckt.[19] Bei den Glückwunschadressen nun kamen Aquarellfarben überwiegend in Verbindung mit Deckfarben zum Einsatz (vgl. Kat. 19–21). Rein in Aquarelltechnik ausgeführte Adressen sind die Ausnahme (vgl. Kat. 2; Abb. 12).

Gouachefarben sind dagegen deckende Wasserfarben, ebenfalls mit einem wasserlöslichen Bindemittel wie Leim, Eiweiß oder Pflanzengummi gebunden, enthalten aber neben den Pigmenten auch Füllstoffe wie z. B. Kreide, die für die deckende Wirkung verantwortlich sind. Die Farben erzeugen schon beim Auftragen deckende Farbschichten und erscheinen nach dem Trocknen matt. Sie liegen als Schicht auf dem Papier, durch das Bindemittel haften die Pigmente auf dem Bildträger. Charakteristisch für die farbintensiven Gouachefarben ist ein deutlich nachvollziehbarer Pinselduktus der eher pastos gesetzten Farben, besonders bei der Anlage von Höhungen (vgl. Kat. 25, 26, 37; Abb. 14). Wie bei den Aquarellfarben bedingt das wässrige Bindemittel, dass im Gegensatz zur Ölmalerei kein Nass-in-Nass-Verarbeiten der Malfarbe und folglich keine stufenlose Modellierung möglich ist. Zum Erreichen feiner Farbabstufungen werden daher für gewöhnlich bei deckenden Farben einzelne gestrichelte Pinselzüge nebeneinandergelegt. (vgl. Kat. 26, 49, 50; Abb. 15).

Bereits in der mittelalterlichen Buchmalerei war die Kombination von Aquarell- und Deckfarben gebräuchlich. Dabei galt es klare Regeln und Anweisungen zu Pigmentwahl und Farbmischungen zu beachten.[20] Damals kamen, wie auch heute bei den Glückwunschadressen, bei der Malerei auf Pergament überwiegend Deckfarben zum Einsatz,[21] denn nur auf einem deckenden Reflektor als Untergrund kann mit einer lasierenden Farbe konturiert oder modelliert werden (vgl. Kat. 20, 37;

Abb. 16). Zudem muss direkt auf dem Pergament sehr trocken gemalt werden, weil die Feuchtigkeit zu hohe Spannungen erzeugen würde. Bei den Papierbildträgern der Glückwunschschreiben kamen lasierende Aquarellfarbschichten vorwiegend für die Anlage von Hintergründen wie beispielsweise Himmel, Landschaften oder Stadtansichten zur Anwendung, farbintensive, mit pastosem Pinselduktus gesetzte Deckfarben dagegen eher im Vordergrund oder für architektonische Details und figürliche Darstellungen.

Die Ölmalerei hingegen spielte eine untergeordnete Rolle. Lediglich bei zwei Exemplaren des Bestandes wurde sie verwendet, einmal auf Karton (vgl. Kat. 32, Abb. 17) und einmal auf Leinwand (vgl. Kat. 27). Beide Adressen kennzeichnet eine typische Anwendung der Ölfarben mit pastosem Auftrag und einer Nass-in-Nass-Verarbeitung. Ohne den Einsatz von Lasuren wurden vorab gemischte Farbtöne direkt auf den Bildträger aufgetragen und erzeugten so im Malprozess eine weiche Modellierung.

Metallzierde

Auch die Metallzierde der Glückwunschadressen besitzt enge Verbindungen zur Buchmalerei und Urkundenherstellung und so erstaunt es nicht, dass bei 125 Exemplaren aus dem Bestand Pulvermetalle verwendet wurden und, um die gewünschten Farbtöne zu erhalten, auch verschiedene Pudermetallsorten eingesetzt wurden. Überwiegend fand jedoch Pudergold Verwendung (vgl. Kat. 23, 26, 28, 46, 50), dessen Auftrag in der Regel mit einem Pinsel zur Anlage von Höhungen und Ornamenten erfolgte. Während kleinere Details, insbesondere Lichter, meist durch eine lineare Anlage mit einzelnen Pinselstrichen von der Malerei abgehoben wurden, sind wenige Adressen aufgrund eines umfangreichen oder auch flächigen Einsatzes von Pudergold herauszustellen (vgl. Kat. 26, 46). Als Ersatz für echtes Pudergold diente auch Messingpulver, oft als unechtes Malergold oder Goldbronze bezeichnet, das analytisch an sechs Adressen nachgewiesen werden konnte (vgl. Kat. 24, 30, 34, 41, 44, 51). Eine weitaus größere Variationsbreite ist bei den silbernen Pulvermetallen gegeben, die Analyse ergab neben silbernen Pulvern auch solche aus Zinn (vgl. Kat. 45, 46), Zink (vgl. Kat. 37) und eine Zink-Zinn-Legierung (vgl. Kat. 23). Zwar waren derartige Pulver unter dem Begriff Zinnschliff seit dem 18. Jahrhundert bekannt, sie wurden jedoch selten in der Malerei verwendet. Ein weiteres Beispiel für die Verwendung zeittypischer Materialien ist der Gebrauch eines Aluminiumpulvers, das als Aluminium- oder Silberbronze erst seit 1860 bekannt war (vgl. Kat. 38). Diese alternativen Metallsorten sind bei den silbernen Metallauflagen wohl verwendet worden, um eine Farbveränderung durch korrodie-

Abb. 15 Pergament mit Deckfarben und Pudergold an den Höhen, beides in gestricheltem Farbauftrag (Kat. 26, Detail)

Abb. 16 Karton mit Aquarellfarben sowie pastos gesetzten Deckfarben für Schnee und Höhen (Kat. 37, Detail)

rende Materialien zu vermeiden. Andererseits ist die häufige Nutzung von Messing anstelle von Gold auch damit zu erklären, dass dadurch eine vom reinen Goldton abweichende Farbigkeit erzielt werden konnte.

Eine eher untergeordnete Rolle spielten Blattmetalle. Blattgold kam lediglich bei sieben Adressen zum Einsatz und wurde bei allen poliert (vgl. Kat. 26, 29, 40, 43; Abb. 18). Hier zeichnet sich ein Unterschied zur Buchmalerei ab, bei der weitaus häufiger Blattgold angewendet wurde, oft mit einer Grundierung und einem roten Poliment als Unterlage.[22] Bei den Prinzregentenadressen liegt das Blattgold vorwiegend direkt auf dem Träger, nur vereinzelt lassen sich rote Unterlegungen nachweisen (vgl. Kat. 43), deren Funktion allein in der optischen Veränderung des Goldtons liegt. Interessant ist die an der Adresse Kat. 48 verwendete Stanniolfolie, ein ungewöhnliches Material, dessen Einsatz wohl neben ästhetischen Gründen auch dem Umstand geschuldet ist, dass man, wie beim Pudersilber, Korrosionserscheinungen vermeiden wollte.

Zur weiteren Ausgestaltung der Metallzierde zog man ebenfalls historische Techniken heran, wobei sich die Verzierungen vor allem durch unterschiedlichen Glanz von ihrer Umgebung abheben. Am häufigsten wurden sogenannte Trassierungen eingesetzt. Hierbei werden mit Hilfe von abgerundeten Stäbchen Linien in die Vergoldung eingezogen, die durch eine leichte Reliefwirkung, hauptsächlich jedoch durch einen stärkeren Glanz aus der sie umgebenden Goldfläche hervortreten (Abb. 19). Abgesehen davon wurden Vergoldungen auch mit Metallstempeln, sogenannten Punzen, verziert. Unter der Viel-

Abb. 17 Karton mit typischer nass-in-nass ausgeführter Ölfarbenmalerei und deutlich sichtbaren schwarzen Unterzeichnungslinien im Gesicht Luitpolds (Kat. 32, Detail)

Abb. 18 Pergament mit Deckfarbenmalerei mit poliertem Blattgold an Initiale und Ornamentstreifen, im Kontrast zu Pudergold an den Buchstaben (Kat. 43, Detail)

Abb. 19 Pergament mit Deckfarbenmalerei und aufwendiger Vergoldung mit Pudergold und -zinn, gestaltet durch Punzierung und Trassierung (Kat. 46, Detail)

Abb. 20 Pergament mit Deckfarben, Blattgold an der Initiale, ornamental ausgestaltet mit Pudergold und Deckfarben (Kat. 26, Detail)

zahl existierender Formen bediente man sich bei den Prinzregentenadressen nur kleiner Punktpunzen, die in der Regel durch aneinandergereihtes Einschlagen Linien auf dem Goldgrund bilden. Nur bei einigen wenigen Adressen wurde die Goldfläche durch das Aufbringen von Mustern mittels Malfarbe (vgl. Kat. 46; Abb. 19) oder Pudergold (vgl. Kat. 26; Abb. 20) differenziert ausgestaltet. Diese ebenfalls bereits im Mittelalter bekannte Technik wird Musieren oder Florieren genannt.

Resümee

Kalligrafie und Malerei der Glückwunschschreiben besitzen, neben der häufigen Wahl des Bildträgers Pergament, vielfältige Bezüge zur mittelalterlichen Buchmalerei. Sie sind meist reich mit gemalten Miniaturen und Randleisten geschmückt und zur Hervorhebung wurden Initialen und Überschriften farbig oder mit Metallauflagen verziert.[23] Jedoch lassen sich in der Auftragsweise der Malfarben und bei den verwendeten Materialien Unterschiede feststellen. Während im Mittelalter ein eher schematischer, überwiegend deckender Farbauftrag reiner, ungemischter Farben typisch war, lässt sich bei den Glückwunschschreiben eine eher naturalistische Malweise mit stark variierenden Schichtstärken, dünnen, auslaufenden Farbrändern wie teils auch pastosem, deutlich nachvollziehbarem Pinselduktus

feststellen.[24] Unterschiede zu historischen Techniken sind auch bei den Vergoldungen zu beobachten, die zwar in der mittelalterlichen Tradition stehen, in der Ausführungspraxis jedoch abweichen. So sind die Goldflächen unter Verwendung mehrerer zugleich angewandter Verzierungstechniken umfangreich mit Mustern ausgestaltet worden, eine historisch untypische Vorgehensweise. Außerdem wurde beispielsweise auf farbige Unterlegungen fast vollständig verzichtet. Der zeitgenössische Einfluss ist vor allem bei der Wahl der verschiedenen Pulvermetalle zu erkennen, die häufig auch in Kombination mit echtem Gold gebraucht wurden.

Ein ebenfalls wichtiges Vorbild bei der Gestaltung der Glückwunschschreiben waren die Ehrenurkunden, die seit der Mitte des 19. Jahrhunderts zunehmend in Mode gekommen waren. Ihre – teils gemeinschaftliche – Herstellung durch Kunsthandwerker und Künstler wie Hans Fleschütz, Fritz Weinhöppel, Franz Xaver Weinzierl oder Franz Ludwig Scheiner, die unter anderem mit der Anfertigung von Adressen beauftragt waren, lässt sich belegen. In deren technischer Ausführung wird das »Bestreben, Bild und Schrift innig miteinander zu verbinden und diese derart künstlerisch zu gestalten, daß sie mit jener ein harmonisches Ganzes bildet«[25] deutlich zum Ausdruck gebracht. DK

Abb. 21 Moiré-Gewebe mit welligem Ton-in-Ton-Effekt (Kat. 46, Detail)

Abb. 22 Jacquardgewebe aus Seide mit Goldlahnschuss und großem Musterrapport mit Blüten und Blättern (Kat. 42, Detail)

3. Stoffe – Stiche – Stickereien

Die Glückwunschadressen zum 70., 80. und 90. Geburtstag des Prinzregenten Luitpold sind sehr individuell gestaltet. Bemerkenswert ist der Einsatz verschiedenster Materialien und Handwerkstechniken, die oft erst im Zusammenspiel ihre volle Wirkung entfalten. Zum Verständnis der bei den einzelnen Adressen beschriebenen Details sollen zunächst die zur Anwendung gekommenen Grundtechniken der Gewebeherstellung und Stickerei beschrieben werden.

Gewebe[26]

Im Hinblick auf die Verwendung von Textilien sollte man bedenken, dass vor allem Seidenstoffe und Samte noch bis ins 20. Jahrhundert hinein Luxusprodukte waren. Sie mussten in der Regel importiert werden, waren teuer und standen vorzugsweise der Oberschicht zur Verfügung. Manche Gewebe sind einfach in der Herstellung, andere hingegen sehr anspruchsvoll. Voraussetzung ist immer ein Webstuhl, der in einem ersten Schritt in aufwendiger Prozedur eingerichtet werden muss, d. h. die Kettfäden werden entsprechend der jeweiligen Gewebebindung in sogenannte Schäfte und Litzen eingezogen. Je nach Gewebeart ist dies allein schon sehr zeitintensiv und

kompliziert. Bei den Prinzregentenadressen finden sich die Gewebe Leinwand und Rips, Atlas, Moiré, Samt sowie Jacquard.

Das einfachste und stabilste Gewebe wird durch die **Leinwandbindung** erzeugt. Jeder Kettfaden kommt dabei abwechselnd über und unter einem Schussfaden zu liegen und bildet so eine enge Verkreuzung der beiden Fadensysteme. Leinwandbindige Gewebe zeigen auf beiden Seiten das gleiche Bild und weisen gleich viele Ketthebungen wie -senkungen auf. Der **Taft** ist ebenfalls ein Gewebe mit Leinwandbindung, besteht aber immer aus Seide. Auch der **Rips** ist ein Leinwandgewebe und unterscheidet sich nur dadurch, dass für eines der beiden Fadensysteme ein dickeres Material verwendet wird, wodurch feine Rippen entstehen.

Charakteristisch für ein **Atlasgewebe** ist die gleichmäßige Verteilung der Bindungspunkte, die einander nicht berühren. Die so erzeugte geringere Anzahl von Verkreuzungen und eine dichte Fadeneinstellung der Kette führt zu langen Flottierungen, d. h. Abständen zwischen zwei Bindungs- bzw. Kreuzungspunkten der Fäden, die dem Warenbild nicht nur eine glänzende Oberfläche, sondern auch Geschmeidigkeit und einen weichen Fall verleihen. Ein Synonym für diese Stoffart ist Satin. Seine Vorder- und Rückseiten unterscheiden sich, weil beim Kettatlas die Kettfäden das Bild der Vorderseite bestim-

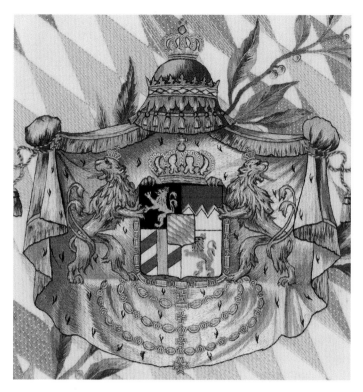

Abb. 23 Wappen in Nadelmalerei mit Bouillonfäden (Kat. 19, Detail)

Abb. 24 Anlegetechnik – exakt nebeneinandergelegte und mit versetzten Überfangstichen fixierte Seidenfäden (Kat. 19, Detail)

men, beim Schussatlas hingegen die Schussfäden. Ein gemusterter Stoff, bei dem sich kett- und schusssichtige Partien abwechseln, ist der **Damast**. Als **Lamé** bezeichnet man Gewebe, die im Schuss über die gesamte Webbreite im Grundgewebe verlaufende Metallfäden enthalten.

Unter **Moiré** versteht man Textilien mit einem Ton-in-Ton-Effekt, der an Wellen im Wasser erinnert und sehr edel wirkt. Bedingt durch die Herstellungsweise unterscheidet man zwischen echtem und unechtem Moiré. Ersterer wurde Ende des 15. Jahrhunderts entwickelt und überwiegend aus Seide hergestellt (Abb. 21). Er eignet sich für Kleidungsstücke und Bänder, aber auch für Dekorationsstoffe wie Wandbespannungen oder Möbelbezüge. Der Moiré-Effekt entsteht, indem man zwei Lagen eines gerippten Ausgangsgewebes der Länge nach mit den Oberseiten aufeinanderlegt und unter starkem Druck presst. Da die Rippen nicht exakt parallel liegen, entstehen an den Kreuzungspunkten flachgepresste, glänzende Partien. Die gepressten und ungepressten Bereiche reflektieren das Licht unterschiedlich, weshalb sie einen unregelmäßigen Schimmer auf der Gewebeoberseite hervorrufen. Erst seit dem 19. Jahrhundert gibt es den unechten Moiré, der durch das sogenannte Gaufrieren entsteht. Hierfür wird das Muster mit Hilfe einer entsprechend gemusterten Walze und einer weichen Gegen-

walze in das Gewebe geprägt. Am Endprodukt sind jedoch die beiden Techniken kaum zu unterscheiden.

Samt bezeichnet ein in Europa seit dem 14. Jahrhundert bekanntes Textil mit einem das Grundgewebe überragenden Fadenflor. Die Florhöhe beträgt bei Samt ca. 2 bis 3 mm; ist sie höher, so spricht man von **Plüsch**. Beim sogenannten Kettsamt wird für die Florbildung ein zweiter Kettfaden zusätzlich in das Gewebe eingearbeitet; er wird dabei in Schlaufen eingelegt, die später aufgeschnitten werden. Seit dem 19. Jahrhundert kann die Florbildung auch durch Schussfäden erfolgen, dann spricht man von Schusssamt. Die Samte werden nun meist als Doppelware gewobt, d. h. der zwischen den beiden Schichten liegende Flor wird aufgeschnitten, wodurch man zugleich zwei Lagen Samt erhält. Eine Unterscheidung zwischen Kett- und Schusssamt kann am Endprodukt nicht eindeutig gemacht werden.

Jacquard-Gewebe ist ein Sammelbegriff für Stoffe, die auf einem Jacquardwebstuhl hergestellt werden (Abb. 22). Er geht auf die Erfindung von Joseph-Marie Jacquard (1752–1834) aus dem Jahre 1805 zurück, dem es gelang, das komplizierte Musterwebverfahren des Zugwebstuhls durch ein Lochkartensystem zu ersetzen. Hatte man zuvor für die Musterbildung eines Gewebes ein ausgeklügeltes System aus Schäften, Litzen, Harnisch- und Rahmenschnüren und dazu beim Weben eine zweite

Abb. 25 Sprengarbeit mit Goldfäden und Blumenstickerei mit Seiden- und Chenillefäden (Kat. 38, Detail)

Person benötigt, so konnte nun durch die Lochkartensteuerung jeder Kettfaden einzeln bewegt werden. Zudem war für den Webvorgang keine zweite Person erforderlich. Die von Jacquard erstmals eingesetzten Lochkarten sind zudem als Vorläufer der bis in die 1980er-Jahre gängigen Büro- und Rechenmaschinen zu bezeichnen, wo sie vielfältigste Aufgaben übernahmen, z. B. um durch Lochungen eingetragene Kennzeichnungen und Zahlenwerte nach verschiedenen Aspekten sortieren und auswerten zu können.

Sticktechniken[27]

Stickereien werden meist auf einem Stickrahmen angefertigt. Neben einem Trägermaterial – normalerweise ein Gewebe – benötigt man Nadel und Faden. Außerdem können zusätzliche Elemente wie etwa Goldfäden, Pailletten, Perlen, Borten, Litzen, Kordeln verwendet werden. Durch den Einsatz unterschiedlichster Stiche und Materialien sind die Gestaltungsmöglichkeiten frei und nahezu unbegrenzt, was auch an den Prinzregentenadressen nachzuvollziehen ist:

Die Sticktechnik der **Nadelmalerei** lässt das Motiv wie gemalt erscheinen. Der in der Malerei übliche weiche Verlauf von Farben wird hier durch ineinandergreifende Plattstiche erzielt, so dass die Farben des Stickgarns in sanften und zarten Schattierungen ineinander übergehen (Abb. 23).

In der **Anlegetechnik** werden Fäden (Seide, Metallfaden, Kordel, etc.) exakt nebeneinandergelegt und mit Überfangstichen festgenäht (Abb. 24). Diese Technik eignet sich besonders,

um definierte Flächen gleichmäßig zu füllen sowie durch Anordnung und Farbgebung der Überfangstiche individuelle Muster zu kreieren.

Bei einer **Sprengarbeit** wird ein Gold- oder Silberfaden über einer Unterlage hin- und hergeführt und an den Umkehrstellen durch einen zusätzlichen Faden festgeheftet (Abb. 25). Das so gestickte Muster hebt sich reliefartig vom Grund ab.

Die **Applikationsstickerei** bezeichnet eine Technik, bei der Stoffe zunächst aufgenäht und anschließend bestickt werden (Abb. 26). So lassen sich schon durch die Wahl der Gewebe (z. B. Seide, Samt) differenzierte und flächenfüllende Effekte schaffen. Ein anschließendes Besticken mit verschiedenen Sticksichen und Materialien kann zur individuellen Verzierung eingesetzt werden.

Die Anwendung verschiedener **Stickstiche** – wie Stielstich, Plattstich und Knötchenstich – ermöglicht vielfältige Muster und Effekte. Beim **Stielstich** bilden aufeinanderfolgende, in gleicher Richtung überlappend gesetzte Stiche eine Linie. Der **Plattstich** bezeichnet dicht nebeneinander liegende, gerade oder schräge Stickstiche, die den Grundstoff auf Vorder- und Rückseite flächenfüllend überdecken. Beim **Knötchenstich** wird vor dem Durchstechen des Grundmaterials der Faden mehrmals um die Nadel gewickelt, wodurch an der Oberfläche ein Knötchen entsteht. Als Stickmaterialien dienen diverse

Abb. 26 Applikationsstickerei mit verschiedenen Stoffen (Seidentaft, -rips, -atlas, -samt) und Sticktechniken (Stielstich, Nadelmalerei, Anlegetechnik) (Kat. 40, Detail)

Garne aus Baumwolle und Seide sowie Chenillegarn (Abb. 25), ein Faden mit einer samtartigen Oberfläche aus kurzen seitlich abstehendem »Härchen«, Kordeln, Gold- und Silberfäden, sog. Goldlahn, Bouillon sowie Pailletten. **Bouillon** ist eine aus Draht oder Lahn, einem schmalen Metallstreifen, gewickelte Spirale (Abb. 27). Der Draht oder Lahn wird mit Hilfe eines Spulrades um eine lange Nadel mit rundem oder eckigem Querschnitt gewunden, wodurch glatte oder krause Bouillons entstehen, die dann aufgenäht werden. Eine **Paillette** ist ein rundes Metallplättchen aus einem platt geschlagenen Drahtring, das durch ein Loch in der Mitte auf einen beliebigen Untergrund aufgenäht werden kann.

Eigenständige Erzeugnisse des Zierwerks sind Posamente und Quasten (Abb. 28). **Posament** bezeichnet einen Sammelbegriff für schmückende Geflechte wie Zierbänder, gewebte Borten, Fransenborten, Kordeln, Litzen, Quasten, Spitzen und Ähnliches. Eine **Quaste** ist eine spezielle Art von Posamentenarbeit, nämlich ein hängendes Bündel von Fäden oder Kordeln, das am oberen Ende durch eine Zierkugel bzw. -perle oder einen Knoten zusammengehalten wird. Die Form ist büschelartig und erinnert an einen Pinsel.

Alle beschriebenen Gewebearten und Sticktechniken finden sich an den Prinzregentenadressen des Museumsbestandes wieder. Viele Einbanddecken sind außen und innen mit Textilien ausgestattet, an den Außenseiten zum Teil auch in Kombination mit anderen Materialien – beispielsweise aus dem Bereich der Goldschmiedekunst – verziert, vielfach bestickt oder mit weiteren textilen Details versehen. Meist bestehen die verwendeten Gewebe aus kostbarer Seide, wodurch sie ganz abgesehen von der aufwendigen Herstellungstechnik bereits eine Grundwertigkeit besitzen. Durch ihren Oberflächencharakter der Gewebe lassen sich unterschiedliche Wirkungen erzielen: Samt wirkt weich und matt, Atlas glänzend und festlich, Moiré durch seinen wellenartigen Schimmer sehr edel.

Für die **Einbände und Mappen** der Adressen wurden unterschiedliche Gewebe, vorwiegend Samt bzw. Plüsch (vgl. Kat. 20, 30, 32, 40), aber auch Rips (Kat. 38) und Taft (Kat. 30) verwendet. Eine Ausnahme bildet die äußere Bespannung mit einem Jacquardgewebe (Kat. 42).

Ein sehr imposantes Beispiel für die Kombination von Samt, Metall und Posamenten ist die Glückwunschadresse des Stadtmagistrats München (Kat. 32). Vergoldete Eckbeschläge mit Löwenköpfen bilden einen eindrucksvollen Kontrast zur grünen Samtbespannung, sowohl farblich durch den Gegensatz von Gold und Dunkelgrün als auch haptisch durch die Materialkombination von hartem glänzenden Metall und weichem matten Samt. Zur weiteren Dekoration sind in die Me-

Abb. 27 Stickerei mit Bouillonfäden (Kat. 30, Detail)

tallringe der Löwenmäuler aufwendig gestaltete Posamentenkordeln eingehängt, vorder- und rückseitig über die Einbanddecken geführt und untereinander verschlungen. Die Enden münden in Quasten und Riegeln, die zum Verschluss dienen. Auch an einigen weiteren Adressen im Museumsbestand wird der effektvolle Kontrast von Samt und Metallbeschlägen bewusst genutzt (z. B. Kat. 20, 41, 45). Ein ähnlicher wie der oben beschriebene Quasten-Riegel-Verschluss findet sich an der Glückwunschadresse der größten Städte der Pfalz (Kat. 40), hier jedoch in Kombination mit einer sehr fein gearbeiteten Applikationsstickerei auf der mit dunkelblauem Samt bezoge-

Abb. 28 Posamenten mit Quaste (Kat. 32, Detail)

nen vorderen Einbanddecke. Das mittige, erhaben gearbeitete Wappen ist unterpolstert und durch die Wahl der Applikationsstoffe, nämlich goldfarbener Atlas, rostroter und brauner Samt, cremefarbener und hellblauer Rips bzw. Taft und grüner Damast, effektvoll arrangiert und anschließend mit Stickereien und Posamenten zusätzlich verziert. Durch die individuell eingesetzten Sticktechniken wie Nadelmalerei, Plattstich, Stielstich werden weitere Akzente gesetzt, und aufgenähte Gold- und Silbermetallfäden betonen die Konturen. Besonders eindrucksvoll ist das Gesicht des Engelskopfes am unteren Rand der Kartusche: Mit feinen Platt- und Stielstichen sind die blauen Augen, die Nase, der rote Mund und die Haare angelegt und mit aufgestickten Goldbouillonfäden die Ohren akzentuiert (Abb. 26). Eine aufgenähte Goldbouillonflechtborte rahmt die farblich sehr ausgewogene Stickerei.

Eine Kombination aus diversen Sticktechniken und -materialien findet sich an der Glückwunschadresse des Personals der inneren und Finanzverwaltung der Pfalz (Kat. 38). So wurde die Initiale »L« in Sprengarbeit mit Goldfäden über einer Unterlage gearbeitet, um es plastisch hervortreten zu lassen. Die Stickerei erhält durch das Gold einen kostbaren Glanz und wird von aufgestickten Gold- und Silberbouillonfäden umrankt, die sich auch beim Geburtsdatum sowie der Krone finden, dort zusätzlich mit Goldmetallfäden, Goldpailletten und -perlen verziert. Wappen, Blätter- und Blütenranken sind in Platt- und Stielstich ausgeführt. Um eine samtige Oberfläche zu erzielen, sind einzelne Blüten in Chenillegarn gestickt, die Blütenstände werden durch kleine Knötchenstiche hervorgehoben. Entlang des Randes schließlich rahmt die Einbanddecke ein im Plattstich gesticktes blaues Band. Außergewöhnlich ist auch die Adresse der Vereinigten Englischen Fräulein Institute in Bayern (Kat. 30, Abb. 27), eine Art Schmuckkassette, die mit blauem Seidenplüsch kaschiert und auf dem Deckel bestickt ist. Die Stickerei ist technisch relativ schlicht, lebt aber vom Wechselspiel zwischen flachen, matten und erhabenen, goldglänzenden Elementen. Der für die bayerischen Wappenrauten applizierte hellblaue Seidenrips mit kordelverzierten Konturen wirkt eher flach, während am »L« mit Krone und Blattranken die Stickerei aus vergoldeten Bouillonfäden plastisch hervortritt. Nur eine einzige Adresse im Museumsbestand verfügt über eine Einbanddecke mit einem zur Entstehungszeit sehr modernen Jacquardgewebe, die der Königlichen Palastdamen (Kat. 42). Sie stellt eine Besonderheit dar, weil das Gewebe einen Goldlahnschuss (Lamé) aufweist und das Motiv aus üppigem Blüten- und Blattwerk durch das Zusammenspiel der unterschiedlichen Glanzeffekte von Seide und Gold bestens zur Geltung kommt. Diese Stoffe waren nicht nur als Dekorationsstoffe für Vorhänge oder ähnliches beliebt,

sondern sie wurden von modebewussten Damen auch für Kleidungsstücke verwendet, was ein Hinweis auf die Gratulantinnen sein dürfte.

Die Einbandspiegel sind sehr häufig mit Moiré- (vgl. Kat. 30, 40, 42, 45), aber auch mit Atlas- (Kat. 19, 38) oder Jacquardgewebe (Kat. 20, 33) bezogen und in einem Fall sogar bestickt. Häufig sind sie mit zusätzlichen Verzierungen versehen. So hat man beispielsweise die edle Wirkung des cremefarbenen Moiréspiegels durch das Aufdrucken von Bordüren mit Goldfarbe gesteigert (Kat. 29, 34), während bei der Adresse der Städte der Pfalz (Kat. 40) derselbe Effekt durch das Aufbringen einer rahmenden Litze aus vergoldeten Messingfäden erreicht werden sollte. Ebenfalls ein kostbarer Eindruck entsteht im Seidenjacquard-Spiegel des Albums der Städte des Regierungsbezirks Pfalz (Kat. 33) durch die eingewebten Paisleyornamente mit zusätzlichem Goldschuss, wohingegen bei der Glückwunschadresse der Stadt Würzburg (Kat. 20) das Jacquardmuster aus verschlungenen Blattranken leicht und unprätentiös wirkt.

Bei einigen Adressen werden die Moiréspiegel von umlaufend geprägten Lederbändern eingefasst. Ein ausgesprochen fein gearbeitetes Beispiel für die Nadelmalerei findet sich im Innenspiegel der Adresse des Landrates von Unterfranken (Kat. 19, Abb. 23). Der Entwurf ist künstlerisch anspruchsvoll und komplex, die Materialien Seide, Gold und Silber sind hochwertig und die Stickerei ist präzise ausgeführt. Den Untergrund bildet ein weißer Seidenatlas mit gestickten Rauten in Anlegetechnik, darauf ist das mittige Wappen in feinster Nadelmalerei mit Seidenfäden aufgestickt, so dass zart abgestufte Schattierungen entstehen und die eigentlich flach gearbeitete Stickerei dreidimensional wirkt. Binnenzeichnungen werden durch dünne Stielstiche mit Garn und feinem Goldfaden erzielt. Akzente bilden aufgestickte Bouillonfäden aus vergoldeten Silber- und Feinsilberdrähten sowie Goldlahn in den Kronen, Kreuzen und Kettengliedern. Das Mittelmotiv ist mit einem Lorbeerzweig hinterlegt, der ebenfalls in kunstvoller Nadelmalerei ausgeführt ist.

Im Überblick zeigt sich, dass nur qualitätvollste Materialien zur Anwendung kamen. Innerhalb der textilen Ziertechniken lassen sich jedoch Niveauunterschiede in der Ausführung erkennen. Manche Glückwunschadressen sind künstlerisch anspruchsvoll mit hochprofessionell angefertigten Stickereien (Kat. 19), andere eher liebenswert charmant (Kat. 38) ausgeführt. Bei allen aber ermöglichte der Einsatz der verschiedensten Sticktechniken eine freie und individuelle Gestaltung. So entstanden Unikate mit dem Anspruch, dem Prinzregenten Geschenke mit einer ganz besonderen, persönlichen Note überreichen zu können.

BK · DD

Abb. 29 Einband, 1901 (Kat. 36)

Abb. 30 Evangelistar, Niedersachsen (Braunschweig?), um 1240. Braunschweig, Herzog-Anton-Ulrich-Museum

4. Kunstvolle Metallbeschläge

Aus Metall hergestellte Zierelemente spielen bei der Pracht-entfaltung vieler Glückwunschadressen eine wichtige Rolle. Die glänzenden Oberflächen von Silber und Gold geben einen unmittelbaren Eindruck von kostbarem Material und aufwen-digem Handwerk. Dieser Beitrag stellt verwendete Materialien sowie Herstellungstechniken an drei herausragenden Exem-plaren vor.

Viele Adressen nutzten mehr oder weniger frei interpretiert alte Formen- und Technikrepertoires. Die Goldschmiedekunst ist aufgrund zahlreicher bekannter und gut zugänglicher Werke früherer Epochen besonders geeignet, die Brücke zu einer glor-reichen dynastischen Vergangenheit zu schlagen. Die Adresse der Erzbischöfe und Bischöfe Bayerns zum 80. Geburtstag (Kat. 36; Abb. 29) weist in dieser Hinsicht wohl am weitesten zurück. Der umlaufende Rahmen, der reiche und bunte Stein-besatz, die Betonung der Ecken sowie die an Filigrandraht er-

innernden Stege rufen kirchliche Prachteinbände des 11. bis 13. Jahrhunderts ins Gedächtnis. Der aus einem Metallprofil geformte, das zentrale Lederfeld rahmende Vierpass, hat eine Mandorla, wie sie etwa auf einem Braunschweiger Evangelistar des 13. Jahrhunderts zu finden ist, zum Vorbild (Abb. 30).[28]

Jedoch unterscheiden sich die statt aus Silber, aus Messing gefertigten Beschläge nicht nur im verwendeten Basismetall von ihren Vorbildern.[29] Auch die Herstellungstechnik ist eine grundsätzlich andere: In einer mittelalterlichen Werkstatt wer-den flächige Elemente wie die Grundbleche von Rahmen und Mittelfeld mit dem Hammer aus einem Rohblech geschmiedet. Hat das Blech die richtige Stärke erreicht, wird der Umriss des gewünschten Werkstücks mit einer Nadel angerissen und die Form mit dem Meißel zugeschnitten. Da Metallsägen erst im 15. Jahrhundert aufkamen, wären silhouettierte Formen, wie die aus den Ecken sprießenden Blätter oder die Dreiergruppen angeordneten ovalen Vertiefungen der Rahmung der Adresse, damals nur sehr schwierig herzustellen gewesen.

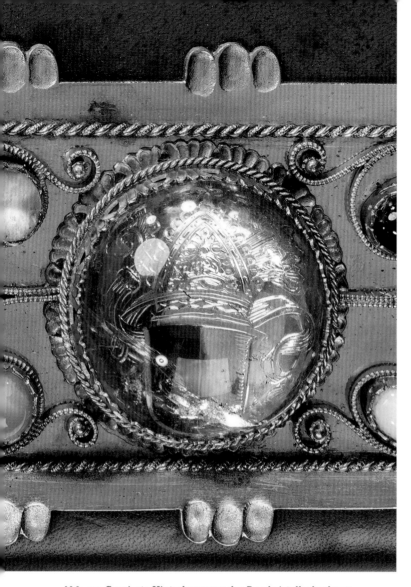

Abb. 31 Gravierte Hinterlegungen der Bergkristallcabochons (Kat. 36, Detail)

Blech, wesentlich dickere Wandstärke führt zu einem höheren Metallverbrauch. Die Ausführung in Gusstechnik wird der Grund dafür gewesen sein, dass für die Beschläge der Adresse Kat. 36 das deutlich preiswertere Messing verarbeitet wurde.

Im Gegensatz zur modernen Herstellungsweise der Rahmenkonstruktion ist der Zierbesatz in traditionellen Goldschmiedetechniken umgesetzt: Kordeldraht – hergestellt aus zwei miteinander verdrillten, dünnen Runddrähten – wird in Rechtecken aufgelötet und gliedert den Rahmen in verschieden große Felder. Diese sind mit zu Ranken geformten und paarweise angeordneten Stegen sowie den Fassungen der Schmucksteine gefüllt. Ranken und Fassungen sind miteinander verlötet und bilden so sechs zusammenhängende Zierelemente. Sie werden durch zahlreiche Nägel auf dem Deckel fixiert. Die bunten Steine sind in sogenannten Bogenfassungen montiert. Blattartige, besonders fein ausgesägte und ziselierte Bögen halten große Bergkristallcabochons in der Zarge. Eigene Erwähnung verdienen die mit Gravuren versehenen Hinterlegungen dieser Steine (Abb. 31).

Durch ihre Lage entziehen sie sich der näheren technologischen Untersuchung. Aufgrund der weißglänzenden Oberfläche und des lockeren, und trotzdem tief einschneidenden Gravurduktus ist anzunehmen, dass es sich um das weiche Metall Zinn handelt.

Nach Abschluss aller Metallarbeiten, aber noch vor dem Fassen der Steine und der Montierung auf dem Buchdeckel wurden alle Beschläge mit einer galvanischen Vergoldung versehen. Das Elektroplattieren (auch Galvanostegie), ein elektrochemisches Verfahren, ermöglicht eine einfache, schnelle und kostengünstige Beschichtung aller elektrisch leitfähigen Oberflächen mit einem Metall. Auf das galvanische Versilbern wurde in England bereits 1838 das erste Patent erteilt.[30] Ein zu vergoldender Gegenstand wird in ein Bad aus in Wasser gelösten Goldsalzen, den sogenannten Elektrolyten, getaucht. Eine an das Werkstück angelegte negative elektrische Spannung führt nun zu einer Abscheidung des gelösten Goldes auf seiner Oberfläche. Die Schichtdicke des sich niederschlagenden Metalls ist abhängig von Stromstärke und Verweildauer im Bad. Da die auf diese Weise aufgebrachte Goldschicht auch sehr dünn sein kann, ist der Verbrauch des teuren Edelmetalls sehr viel geringer als bei der bis dahin üblichen, seit der Antike bekannten Feuervergoldung. Bei ihr wird eine pastöse Gold-Quecksilber-Legierung, das Amalgam, auf die zu beschichtende Metalloberfläche aufgestrichen. Durch anschließendes Erhitzen auf etwa 300 °C verdampft das Quecksilber und das Gold bleibt gut haftend zurück. Da die derart entstehende Oberfläche eine stark poröse Struktur und daher ein mattes Erscheinungsbild zeigt, muss sie noch zeitaufwendig mit Poliersteinen aus Achat

Tatsächlich sind Rahmenleisten und Eckelemente von Kat. 36 vollständig als Guss ausgeführt. Mit der **Gusstechnik** können auch Formen hergestellt werden, die mit dem Meißel nur schwierig zu erzeugen gewesen wären. Ihr Einsatz ist besonders dann zeitsparend und effektiv, wenn mehrere gleiche Teile benötigt werden. An unserem Beispiel ist dies bei den Eckbeschlägen der Fall. Sie werden auf Vorder- und Rückseite achtmal eingesetzt.

Die Gusstechnik hat aber auch Nachteile: Das Erhitzen des Metalls bis zum Schmelzpunkt – bei Silber je nach Feingehalt zwischen 800 und 1000 °C – erfordert einen hohen Energieeinsatz. Erst die Verfügbarkeit von preiswerten fossilen Energieträgern und damit leistungsfähiger Schmelzöfen ermöglichte es den Goldschmieden, auch größere Metallmengen zu verflüssigen. Damit das flüssige Metall die Form leicht und vollständig ausfüllen kann, darf die Wandstärke nicht zu dünn angelegt werden. Die dann, im Vergleich zu einem geschmiedeten

oder Hämatit geglättet und dadurch zum Glänzen gebracht werden.

Der langwierigere Prozess, die extreme Giftigkeit der frei-werdenden Quecksilberdämpfe sowie der höhere Goldver-brauch führten seit der Mitte des 19. Jahrhunderts dazu, dass die Feuervergoldung von der galvanischen Vergoldung abgelöst wurde. Nur noch in der Denkmalpflege oder für große Objekte, die einer besonderen Beanspruchung ausgesetzt sind oder eine große Schichtdicke bei sehr guter Haftung erfordern – etwa frei bewitterte Turmspitzen – wird die Feuervergoldung manchmal noch bis heute angewendet.

Wenn die galvanisch vergoldete Oberfläche sorgfältig vor-bereitet war, sind die Ergebnisse der beiden sehr unterschied-lichen Techniken mit bloßem Auge fast nicht zu unterscheiden; manchmal sind die parallel nebeneinander verlaufenden Spu-ren des Poliersteins zu erkennen. Auch zeigt die Feuervergol-dung, wohl verursacht durch nicht vollständig verdampftes Quecksilber, bisweilen einen charakteristischen leichten Grün-stich. Quecksilberspuren lassen sich heute auch durch die Röntgenfluoreszenzanalyse einfach und zerstörungsfrei detek-tieren. Alle im Katalog verzeichneten Adressen wurden auf diese Weise untersucht. Es fanden sich lediglich drei Exemp-lare, deren Beschläge ganz oder teilweise feuervergoldet sind (Kat. 26, 41, 51).

Die besonders effektvoll gestaltete Adresse der Landräte der acht bayerischen Kreise zum 80. Geburtstag (Kat. 41) ist eine von ihnen (Abb. 32).

Die in Stil- und Motivformen spätgotischer Goldschmiede-werke gestalteten Beschläge sind im Gegensatz zur vorher be-sprochenen Adresse vollständig in Silber hergestellt und zum größten Teil vergoldet.[31] Mit Ausnahme von Steinbesatz sind zahlreiche Goldschmiedetechniken und Zierformen vertreten. Wer bei diesem Objekt die Beschläge hergestellt hat, ist nicht geklärt.

Besonders die **Treibarbeit** zeigt eine fein abgestufte Band-breite ihrer Einsatzmöglichkeiten. Der mit Rankenmotiven gra-vierte Rahmen ist noch aus einem einzigen, glatten Blech her-ausgeschnitten.[32] Die aus den Ecken zur Mitte weisenden Strahlen sind bereits silhouettiert, wellenförmig aufgewölbt und mit einem Grat strukturiert. Die zahlreichen Blätter des vegetabilen Eckornaments entspringen einer plastischen Blü-tenkapsel und kulminieren in einer fantastischen Blüte. Alle Blätter sind getrieben – die zwei rahmenden Äste und der ha-kenartig gekrümmte Blütenkolben massiv gegossen. Bei der Herstellung der beiden wappenhaltenden Löwen im zentralen Motiv wird mit dem Treibziselieren eine weitere Technik ange-wendet, die subtilste Stufe der Blechumformung. Der Umriss des Löwen wird auf einem verhältnismäßig dünnen Blech vor-

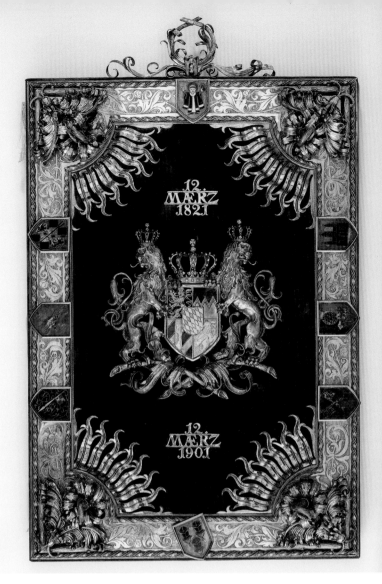

Abb. 32 Einband, 1901 (Kat. 41)

gezeichnet und ausgeschnitten. Durch Schläge mit einem Ku-gelhammer in eine vom Goldschmied passend vertiefte Holz-unterlage entsteht die erste Wölbung. Zur weiteren Modellie-rung mit Ziselierhammer und abgerundeter Treibpunze[33] muss das Blech mit der Vorderseite nach unten auf einem Kittbett befestigt werden (Abb. 33).

Dazu erweicht man den Kitt durch Erhitzen. Das dort auf-gelegte Blech ist nach dem Abkühlen fest mit der extrem zähen Unterlage verbunden. Sie verteilt die beim Treiben auftreten-den Kräfte und verhindert, dass die Punze das Material punk-tuell zu sehr dehnt und das Blech reißt. An besonders bean-spruchten Stellen, wie etwa den Löwenmäulern, ist ein solcher Fehler zu erkennen (Abb. 34).

Nach Abschluss dieser von der Rückseite her ausgeführten Modellierung ist die Zeichnung von Details, wie etwa der Strähnen der Löwenmähne, noch nicht stark ausgeprägt. Das erfordert nun eine Bearbeitung der Vorderseite. Erst nach

einem Umkitten auf die Rückseite können mit der scharfkantigen Setzpunze Feinheiten herausgearbeitet oder auf der Fläche mit entsprechend zugerichteten Strukturpunzen etwa das Fell angelegt werden. Als abschließender Fertigungsschritt folgt nun die Vergoldung der Treibarbeit. Erstaunlicherweise ist sie im Mittelfeld in der beschriebenen Technik der Feuervergoldung ausgeführt. Der Rahmen mitsamt seinen Eckappliken ist dagegen vollständig galvanisch beschichtet. Eine Erklärung für den Einsatz von unterschiedlichen Verfahren könnte darin liegen, dass es sich bei unserem Beispiel um eine Gemeinschaftsarbeit unterschiedlich spezialisierter Goldschmiede handelt.

Dafür spricht, dass die vorliegende Adresse auch auf einem anderen Gebiet ein ausgesprochen hohes technisches Niveau zeigt. Das zentral angeordnete Wappen des Königreichs Bayern sowie jene der acht Kreise sind als aufwendig zu fertigende **Grubenemails** umgesetzt. Dabei müssen zunächst aus dem massiven Metall mit Stahlsticheln Vertiefungen herausgearbeitet werden. Farbiges Glas in Pulverform wird bis zur vollen Höhe der Grube eingefüllt und bis zum Schmelzen erhitzt. Die Glasmasse verbindet sich dann fest mit dem Metalluntergrund. Das Email kann je nach Zusammensetzung undurchsichtig (opak) oder transparent sein. Im letzteren Fall spielen die Farbe und Struktur des Untergrundes für das spätere Erscheinungsbild eine wichtige Rolle. Der Emailgrund kann mit gravierten Mustern, Ornamenten oder sogar Darstellungen versehen werden. Dann spricht man von Tiefschnittemail. Beispiele an unserem Objekt hierfür sind die Rankenornamente im roten Feld des Fränkischen Rechen des königlichen Wappens sowie das Mauerwerk im Aschaffenburger Wappen (Abb. 35).

Diese linearen Elemente sind auf dem Grubengrund mit dem Stichel eingraviert. Nach dem Schmelzen werden die Metall- und Glasoberflächen plangeschliffen. Die Metalloberfläche nimmt dann in der Darstellung eine lineare, konturierende Funktion ein oder tritt als farbig verstandene Fläche in Erscheinung. Zusätzliche Differenzierung wird durch partielle Vergoldung einzelner Elemente erreicht. Die Wappendarstellungen auf Kat. 41 nutzen alle diese Möglichkeiten.

Abb. 33 Werkzeuge zum Treibziselieren: Kittkugel, Punzen und Ziselierhammer

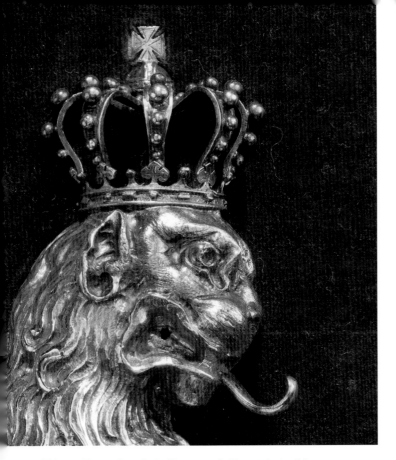

Abb. 34 Plastisch treibziselierter und silhouettierter Löwe (Kat. 41, Detail)

Abb. 35 Gravierte Rankenmuster im Emailgrund des Fränkischen Rechens (Kat. 41, Detail)

Rankengravuren, sich zum Zentrum hin steigernde Treibarbeit und detailliert dekorierte Emails sind in Formen und Qualität der Ausführung an Meisterwerken der spätgotischen Goldschmiedekunst orientiert. Die Addition dieser Mittel, kombiniert mit dem effektvollen Kontrast der goldglänzenden Oberflächen mit dem dunkelblauen, das Licht schluckenden Samt ergibt, machen die Adresse der Landräte der acht bayerischen Kreise zu einem typischen Werk des späten Historismus.

Auch bei der zehn Jahre jüngeren, großen Glückwunschadresse (Kat. 34) der Universität Erlangen zum 70. Geburtstag des Prinzregenten handelt es sich um ein Exemplar von Rang und Anspruch (Abb. 36).

Bereits in der zeitgenössischen Würdigung wird sie – vor allem wegen des plastischen Lederschnitts – genannt, außerdem werden »... die zum Theil emaillirten Eckbeschläge von Ferd. Harrach & Sohn« explizit erwähnt.[34] Harrach war ein bekannter Münchner Goldschmied, der unter anderem auch den heute im Bayerischen Nationalmuseum aufbewahrten, vom Prinzregenten verschenkten »Tafelaufsatz zur Silbernen Hochzeit des Prinzen Ludwig von Bayern und seiner Gemahlin Marie Therese« schuf.[35] Der Tafelaufsatz ist in schwerem Silber höchst qualitätvoll ausgeführt und reich mit plastischen Ornamenten und Putten geschmückt. Umso überraschender erscheint die bei der kunsttechnologischen Untersuchung der Glückwunschadresse gemachte Entdeckung,

dass es sich bei den prunkvollen Eck- und Schließenbeschlägen sowie beim Prinzregentenporträt um Galvanoplastiken handelt (Abb. 37).

Wie beim Elektroplattieren nutzt auch die **Galvanoplastik** Metallniederschläge auf leitfähigen Oberflächen im Elektrolytbad. Die anwachsende Schicht wird jedoch so stark ausgeführt, dass sie – vom Untergrund abgelöst – einen sich selbst tragenden Körper bildet. Galvanoplastiken werden meist aus Kupfer gefertigt. Dieses Material ist technisch besonders geeignet und verhältnismäßig kostengünstig.[36] Das Verfahren wurde 1837 vom Potsdamer Moritz Hermann von Jacobi in Dorpat, der heute estnischen Stadt Tartu, erfunden.[37] Mit der Galvanoplastik lassen sich extrem genaue Kopien von Oberflächen herstellen. Mit bloßem Auge ist die Vorderseite einer galvanoplastischen Kopie nicht vom Original zu unterscheiden. So werden bei einem Goldschmiedewerkstück alle auf dem Original sichtbaren Bearbeitungsspuren wie etwa Anrisslinien, Feilspuren oder Lötnähte, wiedergegeben. Dafür wird ein Abdruck vom Original abgenommen, so dass ein Negativ davon entsteht. Bevor sich auf dieser Oberfläche Metall niederschlagen kann, muss sie elektrische Leitfähigkeit besitzen. Dafür erhält sie einen hauchdünnen Überzug aus feinstem Graphit oder Silberpuder. Jetzt kann dieser Überzug galvanisiert und dann der Form entnommen werden. Bei diesem Verfahren handelt es sich um eine Hohlgalvanoplastik.

Abb. 36 Einband, 1891 (Kat. 34)

Abb. 37 Galvanoplastisch hergestellter Eckbeschlag (Kat. 34, Detail)

Alternativ kann auch die Oberfläche eines bestehenden Körpers, etwa einer Gipsskulptur, leitfähig gemacht und mit einem Metallüberzug versehen werden. Für diese Kerngalvanoplastiken wurde besonders die Württembergische Metallwarenfabrik (WMF) in Geislingen bekannt. Sie übernahm 1891 die »Kunstanstalt für Galvanoplastik München« und perfektionierte im Folgenden die Galvanotechnik. Die von ihr um die Jahrhundertwende in großer Zahl hergestellten Grabfiguren aus Kupfer wurden über Filialen in Berlin, München, Hamburg, Stuttgart, London, Warschau und Wien äußerst erfolgreich vertrieben.[38]

Je nach Anwendung der Galvanoplastik kann die Kupferoberfläche galvanisch entsprechend vergoldet oder versilbert werden. Auch eine Patinierung, dekorative organische Überzüge oder – wie an der Glückwunschadresse Kat. 34 – sogar Email können zur Anwendung kommen.

Der dem Bayerischen Nationalmuseum 2017 zum Geschenk gemachte Werkzeugkasten des Franz Xaver Weinzierl enthält zwei nicht vergoldete, in Galvanotechnik hergestellte Metalltafeln.[39] Es handelt sich um einen Eckbeschlag für Buchdeckel und ein Türelement für eine Prunkkassette. (Abb. 38. 39).

Gleiche Beschläge sind auch an Objekten verwendet, die im »Originalinventar der kunstgewerblichen Arbeiten in Lederschnitt von Franz Xaver Weinzierl«[40] abgebildet sind. Sie dienten entweder als Auswahlmuster für seine Kunden oder waren Probestücke seiner Lieferanten. Für letzteres spricht, dass sich im Werkzeugkasten auch ein Exemplar eines gegossenen Beschlages befindet. Dieses erreicht jedoch nicht die Abbildungsschärfe der Galvanos. Trotz dessen hat Weinzierl diese Beschläge unter anderem am opulenten Einband seines eigenen Inventars in vergoldetem Guss angebracht.[41] Auch der Beschlag der Erlanger Adresse Kat. 34 findet sich an zahlreichen weiteren Werken Weinzierls.

Es ist nicht einfach zu beurteilen, inwieweit die Galvanoplastik ein in der Kunstproduktion der Prinzregentenzeit anerkanntes Medium war. So unterhielt das 1869 gegründete Gewerbemuseum Nürnberg eine erfolgreiche galvanoplastische Abteilung, die auch Fachkurse anbot.[42] Dass 1878 bereits 30 Lehrlinge die viereinhalbmonatige Ausbildung absolviert hatten und als Galvaniseure in Bayern eigene Unternehmen betrieben, spricht für eine rasche Ausbreitung der Technik. Allerdings wird sie

etwa in den sonst auch über technische Fragen ausführlich berichtenden Publikationen des Kunstgewerbevereins München nur sehr selten und dann fast nur in technischem Zusammenhang erwähnt. Eine Ausnahme ist ein Beitrag über den Bildhauer Joseph Vierthaler (1869–1957) von 1908/09.[43] Dort werden verschiedene Materialien – wahrscheinlich in absteigender Rangfolge – genannt: »Aber nicht nur die Gestaltung des Stoffes, sondern auch die Wahl des Materials richtet sich nach den Wünschen des Publikums – es kommt öfter vor, daß beliebte ›Sujets‹ in allen möglichen Materialien: Bronze, Marmor, Porzellan, Holz und Galvano ausgeführt werden.«

Der Bildhauer und Goldschmied Fritz von Miller (1840–1921), Sohn von Ferdinand von Miller (1813–1887), äußert sich in seinem Aufsatz *Etwas über Bronzetechnik; ein Wort zur Abwehr* abfällig über das Thema.[44] Offenbar war es aber für die Firma Harrach trotzdem nicht ehrenrührig, Galvanoplastiken herzustellen oder zumindest namentlich für den Entwurf eines entsprechenden Modells verantwortlich zu zeichnen. Auch bei der noch heute existierenden Münchner Firma des Goldschmieds und Juweliers Theodor Heiden wurden vor 120 Jahren häufig galvanoplastische Erzeugnisse hergestellt und verkauft.[45] Es war also – wie schon die große Bandbreite der Metallbeschläge für die Prinzregentenadressen zeigt – selbstverständlich, für jedes Budget das passende Produkt anbieten zu können. JK

Abb. 38 Galvanoplastisch hergestelltes Türelement (Kat. 18, Inv.-Nr. 2017/73.4)

Abb. 39 Prunkkassette zum 40. Regierungsjubiläum von Carol I. von Rumänien, Abb. im Originalinventar der kunstgewerblichen Arbeiten in Lederschnitt von Franz Xaver Weinzierl (Kat. 18.3, Inv.-Nr. 2017/61.1)

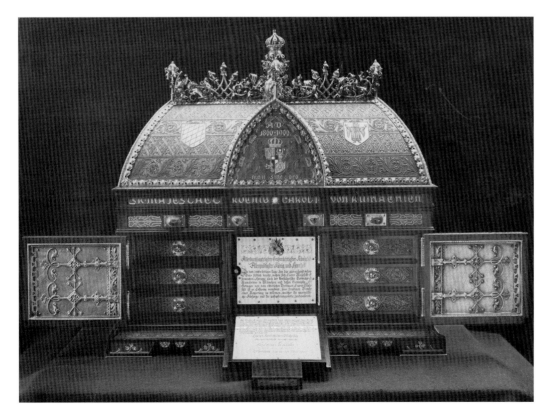

5. Ledereinbände

Leder war vom Mittelalter bis ins 19. Jahrhundert das am häufigsten verwendete Material für den Bezug von Bucheinbänden. Neben schlichten Gebrauchseinbänden gab es immer auch prunkvolle, mit großem handwerklichen Können und kostbaren Materialien hergestellte und reich verzierte Einbände, wie sie vergleichbar auch bei den Glückwunschadressen für den Prinzregenten in ganz unterschiedlichen Ausführungen vorliegen.

Ledersorten und -verarbeitung

In Europa wurden für Bucheinbände hauptsächlich Rinds-, Kalbs- und Schweinsleder verwendet.[46] So kamen auch bei diesen Adressenmappen meist die gängigen Ledersorten zur Anwendung und nur in wenigen Ausnahmen Schafs- oder Ziegenleder (Kat. 21, 24, 50). Der Werkstoff Leder entsteht durch die Gerbung von Tierhäuten. Mithilfe der Gerbverfahren, in der Regel Loh-, Sämisch- oder Alaungerbung, können unterschiedliche Lederarten und Farbtöne erzeugt werden. Während bei der Lohgerbung der typisch hellbraune Farbton entsteht, sind Sämischleder gelblich und alaungegerbte Leder weiß. Bei den Adressen im Museumsbestand dominieren lohgegerbte Kalbs- und Rindsleder sowie alaungegerbtes Schweinsleder für die weißen Ledereinbände (Kat. 2, 43, 44, 46, 47; Abb. 40). Andere Farbtöne, die durch Färbeprozesse mit natürlichen Zusätzen erzielt wurden, finden sich lediglich bei den blauen Ledereinbänden (Kat. 19, 48; Abb. 41), bei einer grün bezogenen Ledermappe (Kat. 50) und kleineren ledernen Verzierungsdetails.

Form- und Schmucktechniken

Leder lässt sich in feuchtem Zustand dehnen, verformen, treiben oder in Model pressen. Der große Vorteil des Materials besteht darin, dass die geschaffenen Formen nach dem Trocknen erhalten bleiben bzw. sich durch Wärme zusätzlich fixieren lassen.[47] Alle diese Form- und Verzierungsmethoden sind – häufig in Kombination miteinander – auch hier zu finden. Franz Xaver Weinzierl (1860–1942) gilt als Spezialist auf dem Gebiet der künstlerischen Lederbearbeitung; und so haben sich viele hierzu benötigte Werkzeuge wie Schabeisen, Messer, Punzen oder Hämmer in seinem Werkzeugkasten erhalten, der 1973 in Museumsbesitz kam (vgl. Kat. 18).

Blinddruck Die älteste Verzierungstechnik ist der Blinddruck. Dabei werden mit Metallstempeln geometrische oder ornamentale Motive und mit Streicheisen Linien für die Einteilung und Konturen der Buchdeckel in das Leder eingeprägt. Beim Eindrücken der erhitzten Werkzeuge in das angefeuchtete Leder entsteht neben der Vertiefung eine dunkle Färbung der geprägten Partien durch Temperatur und Feuchtigkeit. Auf der Suche nach rationelleren Arbeitsmethoden für die Zierde von Bucheinbänden kam im 16. Jahrhundert die Blindpressung unter Einsatz maschineller Hilfsmittel auf. Dabei verwendet

Abb. 40 Ledereinband aus alaungegerbtem Schweinsleder verziert mit Rollen und Stempeln in Handvergoldungstechnik (Kat. 46, Detail)

Abb. 41 Blauer Ledereinband aus gefärbtem Kalbsleder mit Silberbeschlag (Kat. 19, Detail)

Abb. 42 Grüner Ledereinband aus gefärbtem Saffianleder verziert mit Blindlinien, Handvergoldung und bunten Papieren (Kat. 50, Detail)

Abb. 43 Kalbsledereinband verziert mit umfangreicher Treibarbeit, Lederschnitt und Ölfarben, Pudergold sowie -silber (Kat. 34, Detail)

man lange Metallstempel, sog. Filete, Prägeplatten und Rollen, deren Zylinder ein Muster aufweisen, das in beliebiger Länge eingeprägt werden kann.[48] Doch fand diese mechanisierte Technik bei den individuell gestalteten Prinzregentenadressen nur in geringem Umfang Verwendung, so mit Stempelrollen bei Kat. 21 und 50. Vorrangig bediente man sich in historischer Manier einfacher Blindlinien und kleinerer Stempel (Kat. 23, 28, 37, 49), wobei besonders auf deren geschickte Anordnung geachtet wurde (Kat. 50; Abb. 42).

Treibarbeit Das Treiben des Leders ist eine beliebte formgebende Methode zur Hervorhebung von Motiven in einem stärkeren Relief. Hierfür wird das angefeuchtete Leder von der Rückseite mit dem Hammer getrieben und gedehnt, teilweise unter Zuhilfenahme von Modeln und Hohlformen aus Metall oder Holz. Die Stärke und Dehnfähigkeit des Leders ist ausschlaggebend für die Reliefhöhe, die bis zu 1 cm betragen kann. Nach dem Trocknen unterlegt man die Rückseite der neu geschaffenen Form zur Stabilisierung mit Kittmasse oder leimgebundenen Lederspänen.[49] Diese Ziertechnik kam bei den Einbanddecken zur Hervorhebung figürlicher Motive und Ornamente sehr häufig zum Einsatz; sie ist gerade für die Arbeiten von Franz Xaver Weinzierl (Kat. 34–36; Abb. 43), Alois Müller (Kat. 29; Abb. 44) und Martin Dörflein (Kat. 23) charakteristisch. Durch die Beherrschung des Materials und das Wissen um die

exakte Abfolge von Einweich- und Trocknungsprozessen erreichte Weinzierl ungewöhnliche Reliefhöhen von bis zu 1,2 cm (Kat. 34). Bei allen seinen Treibarbeiten lässt sich eine individuelle Herstellung der Motive ohne Verwendung der im 19. Jahrhundert beliebten Model feststellen. Ergänzt wurden sie in der Regel durch weitere Ziertechniken wie beispielsweise den Lederschnitt zur Anlage von Binnenzeichnungen.

Lederschnitt Bereits seit dem Ende des 13. Jahrhunderts war die Technik des Lederschnitts äußerst beliebt. Hierbei wird das Motiv mit dem Messer in das befeuchtete Leder eingeschnitten und die noch feuchte Schnittkante anschließend mit speziellen, erhitzten Werkzeugen verbreitert oder so hochgedrückt, dass sie plastisch erhaben stehen bleibt. Von entscheidender Bedeutung für das Gelingen ist die Wahl geeigneten Materials; so wurde für die Adressenmappen – wie nachgewiesen – in der Regel lohgegerbtes Rinds- oder Kalbsleder verwendet.[50] Der klassische Lederschnitt verlor gegen Ende des 16. Jahrhunderts an Bedeutung. Erst ab der Mitte des 19. Jahrhunderts kam es zu einer Wiederbelebung der historischen Technik, allerdings vereinfacht im sogenannten Flachlederschnitt. Die mit einem Facettenmesser eingeschnittenen Linien ergeben optisch ein sehr ähnliches Bild, im Vergleich zum klassischen Lederschnitt wird aber auf die aufwendige Bearbeitung der Schnittkanten verzichtet. Bei den Prinzregentenadressen findet sich vorwie-

Abb. 44 Rindsledereinband mit Treibarbeit, Lederschnitt, Punzierung und Ölvergoldung (Kat. 29, Detail)

Abb. 45 Kalbsledereinband mit Treibarbeit, Lederschnitt und Ölvergoldung und-malerei (Kat. 26, Detail)

gend der Flachlederschnitt mit unterschiedlich tief eingeschnittenen Linien (Kat. 21–23, 26, 27, 29, 33–36; Abb. 45). Doch auch das Modelliereisen wurde beim Lederschnitt gerne eingesetzt, wie beispielsweise von Paul Attenkofer (1845–1895) berichtet wird, der »mit Vorliebe (...) sich des Modelliereisens bediente, das Messer außer zum Einschneiden der Konturen nur aushülfsweise benützt«.[51] Um den Kontrast zwischen Motiv und Hintergrund zu verstärken und das Motiv so hervorzuheben, schnitt man mit verschiedenartigen Werkzeugen Gitter, Schraffuren und Ornamente in die Hintergrundfläche (vgl. bei Kat. 35; Abb. 46). Für das Gelingen dieser Effekte ist die richtige Aufbereitung des Leders Voraussetzung. In einer vor 1866 erschienenen Schrift über Lederschnitt-Arbeiten, die Attenkofer zitiert, findet sich die Angabe, »daß das Leder mit Leimwasser überfahren werden muß, um zu einer gewissen Modellierfähigkeit zu gelangen«.[52] Es würde dadurch nahezu wachsartig gemacht, mit dem zusätzlichen Vorteil, auch sonst weniger geeignete Lederstücke verwenden zu können.

Punzierung Die Punzierung ist eine ebenfalls gebräuchliche Technik. Dabei werden mit einem Hammer metallene Schlag-

stempel, die Punzen, in das angefeuchtete Leder eingeschlagen. Auf diese Weise wird das Leder gestaucht und verdichtet – im Gegensatz zum Treiben, bei dem das Leder gedehnt wird. Es gibt verschieden geformte Stempel wie kleine, runde Punkt- oder Perlpunzen, aber auch größere Motive wie Stern- oder Blattpunzen.[53] Für die Auszier werden die Punzen in ständiger Wiederholung nebeneinandergesetzt, bis Punktreihen, flächige Dekore oder ornamentale Formen entstehen. Im Konglomerat der Mappen für den Prinzregenten kamen kleinere Punkt- und Perlpunzen, gerne miteinander kombiniert, vor allem für Hintergründe zum Einsatz (Kat. 21, 33–35). Um sich noch deutlicher vom Hintergrund abzusetzen, wurde vielfach direkt bis an die Kontur des eingeschnittenen Motivs punziert. Die Adresse der Bayerischen Ministerien (Kat. 35) sticht in ihrer Punziertechnik besonders hervor: Sehr raffiniert variierte F. X. Weinzierl die Einschlagtiefe von Punkt- und Perlpunzen, um eine optische Differenzierung und Reliefwirkung zu erzeugen. Generell wurden eher Perlpunzen bevorzugt, die bei manchen Adressen sogar als alleinige Zierde Anwendung fanden (Kat. 23, 29 und Inv.-Nr. PR 4, PR 8). Lediglich bei einem Exemplar im Bestand des Museums lässt sich eine Sternpunze nachweisen (vgl. Kat. 21; siehe Abb. 48).

Abb. 46 Rindsledereinband mit Treibarbeit, Lederschnitt, Punzierung durch Rund- und Perlpunzen, Pudergold (Kat. 35, Detail)

Abb. 47 Schafsleder mit aufgesetzten blau gefärbten Kalbslederstücken, verziert durch Handvergoldung (Kat. 24, Detail)

Ledermosaik Gelegentlich wurden im 18. wie 19. Jahrhundert Bucheinbände mit einem Ledermosaik ausgestaltet, das als Ziertechnik auch hier bei den Einbanddecken auftaucht. Dabei erfolgt der wechselnde Einsatz farbiger Lederstückchen mit dem Grundleder, wobei durch den Farbkontrast der verschiedenen Leder ein dekorativer Effekt erreicht wird. Man kann in zwei Techniken arbeiten: Entweder wird, wie bei einer echten Intarsie, das Ornament aus dem Leder ausgeschnitten und andersfarbiges, passend zugeschnittenes Leder stattdessen hineingelegt (Kat. 23) oder man schneidet nichts aus dem Grundleder heraus, sondern klebt ein Lederornament auf (Kat. 24, 50; Abb. 47).

Vergoldung Als Vergoldungstechnik auf Leder dominierte bis zur zweiten Hälfte des 19. Jahrhunderts die Handvergoldung, eine Handwerkstechnik, die nicht zur Fertigung größerer Stückzahlen geeignet ist. Hierbei handelt es sich um ein aufwendiges Verfahren mit zahlreichen Arbeitsschritten: das Muster wird zunächst mit einem Stempel blind vorgedruckt, das Motiv dann grundiert und die Umgebung eingeölt, um ein Ankleben des Goldes außerhalb des Motivs zu verhindern. Nach dem Trocknen der Grundierung wird der inzwischen vorge-

heizte Stempel mit dem aufgelegten Blattgold in das angefeuchtete Leder eingedrückt. Das Gold haftet dann nur an den erwärmten Stellen, von den anderen Partien lässt es sich leicht entfernen.[54] Erst im 19. Jahrhundert kam als rationelles Verfahren die maschinelle Prägung von Goldmustern, die sogenannte Goldprägung oder Pressvergoldung, auf. Dabei wird der Dekor in einem Arbeitsgang mit einer Pressplatte und der Präge- oder Vergolderpresse eingeprägt und vergoldet. Diese maschinelle Fertigung ermöglicht die Herstellung hoher Stückzahlen, so dass die Pressvergoldung bei Bucheinbänden lange Zeit eine wichtige Rolle spielte. Während die industrielle Fertigung vor allem in der Lederwarenherstellung die Vergoldung per Hand nahezu gänzlich verdrängt hatte, wird sie aber von Buchbindern und Kunsthandwerkern bis heute gepflegt.[55] So kann man eine in Handvergoldung aufgebrachte Goldzierde bei den Glückwunschadressen vielfach entdecken (Kat. 2, 23, 24, 44, 46–48, 50). Ergänzend wurde die Ölvergoldung eingesetzt, bei der in der Regel ein transparentes Anlegemittel mit einem feinen Pinsel aufgetragen und Blattgold darauf angelegt wurde (Kat. 22, 23, 26, 27, 29, 36). Für die weitere Ausgestaltung konnten noch andere Metallfolien aus Silber, Zinn oder Aluminium

Abb. 48 Ziegenleder mit Lederschnitt, Sternpunze und Ölmalerei mit Sgraffito (Kat. 21, Detail)

Abb. 49 Rindsleder mit Treibarbeit, Lederschnitt, Punzierung und grün gefüllten Schnittlinien zur farbigen Konturierung (Kat. 33, Detail)

(Kat. 22, 23, 27, 35) dazukommen. In Einzelfällen ist die Lederoberfläche zusätzlich mit Pudermetallen aus Gold, Silber oder Bronze (Kat. 21, 34, 35) verziert worden. Durch diese recht unterschiedlichen Methoden und Materialien der Metallauszier brachten die Künstler ein zusätzliches breitgefächertes Farb- und Glanzspektrum hervor, das zusammen mit den metallenen Beschlägen die prachtvolle Wirkung der Einbände weiter steigerte.

Farbige Ausgestaltung Zur farblichen Ausdifferenzierung wurden die Lederarbeiten samt Vergoldung gerne durch eine teilweise aufwendige Bemalung mit Ölfarben ergänzt (Kat. 21, 22, 26, 27, 29, 33–36). Auf begrenzten Flächen wurden dabei ohne eine Grundierung überwiegend Details farblich abgesetzt. Als besondere Beispiele farbiger Ausgestaltung sind die Ölmalereien bei den Wappen (vgl. Kat. 22, 29, 34, 36) oder der Adresse der Gemeinde Marktheidenfeld (Kat. 21; Abb. 48) zu nennen. Auch bemerkenswert ist der vereinzelte Einsatz eines flächig aufgebrachten roten Überzugs (Kat. 26, 27) sowie die farbige Betonung der Schnittlinien und Buchstaben (Kat. 33; Abb. 49).

Resümee

Im Rückgriff auf historische Techniken entschied man sich bei zahlreichen Glückwunschadressen gerne für einen ledernen Einband, wohl weil die spezifischen Materialeigenschaften des Leders – wie Formbarkeit, differenzierte Dekormöglichkeiten, hohe Wertigkeit und Widerstandsfähigkeit – für ein qualitätvolles, elegantes Produkt stehen. Sehr häufig kombinierte man aber die beschriebenen klassischen Techniken »unter dem natürlichen Bestreben [...], Grund und Ornament so scharf wie möglich voneinander zu lösen, zu welchem Zwecke man dann auch noch die Farbe herbeizog«.[56] Nur vereinzelt wurde eine Methode allein genutzt, wie beispielsweise die Treibarbeit bei Kat. 26 und die Punzierung bei Kat. 21. Die beauftragten Kunsthandwerker beherrschten die anspruchsvolle Lederbearbeitung mit all ihren technischen Finessen in hervorragender Weise und wurden den zum Beispiel beim Treiben und beim Lederschnitt sehr hohen Anforderungen absolut gerecht. Errungenschaften des 19. Jahrhunderts, wie die Chromgerbung oder die Pressvergoldung, kamen selten zum Einsatz, nur der Flachlederschnitt fand als zeittypische Technik häufiger Anwendung. Allerdings lassen sich auch bei der Metallauszier moderne Ersatzmaterialien – etwa galvanoplastische Elemente – identifizieren. So trugen die vielfältig kombinierbaren Techniken, Farb- und Glanzeffekte zu den beeindruckend individuellen Unikaten der Prinzregentenadressen bei. DK

Anmerkungen

1 Kisa 1899, S. 129.

2 Mappen: Inv.-Nr. PR 6, PR 56, PR 67, PR 73, PR 76, PR 125 (Kat. 40).

3 Bücher: Inv.-Nr. PR 30 (Kat. 33), PR 35, PR 131, PR 145, PR 163, PR 156.

4 Holzkastenkonstruktion: Inv.-Nr. PR 16 (Kat. 30), PR 41 und mit einer Buchform: Inv.-Nr. PR 58 (Kat. 24), PR 68, PR 78.

5 Rollen: Inv.-Nr. PR 48 (Kat. 22), PR 90 (Kat. 48), PR 94, PR 102 (Kat. 47), PR 164.

6 Erhaltene originale Futterale: Inv.-Nr. PR 49, PR 50 (Kat. 19), PR 51 (Kat. 20), PR 121, PR 135 (Kat. 49), PR 149 (Kat. 51).

7 Vgl. Kühn 2001, S. 196.

8 Kühn 2001, S. 199.

9 Kaliko (von der indischen Hafenstadt Calicut) ist ein einfaches Baumwollgewebe, das vor allem in der Buchbinderei als Bezugsmaterial von Einbänden verwendet wird.

10 Vgl. Kühn 2001, S. 199, 500.

11 Vgl. Kühn 2001, S. 199 f.

12 Kühn 2001, S. 197.

13 Kühn 2001, S. 200.

14 Kisa 1899, S. 129.

15 Brachert 2001, S. 190; Kühn 2001, S. 511 f.

16 Kühn 2001, S. 482–487.

17 Kühn 2001, S. 176.

18 Kühn 2001, S. 129.

19 Kühn 2001, S. 171 f.

20 Kühn 2001, S. 177 f.

21 Schäffel 2011, S. 10 f.

22 Kühn 2001, S. 176 f.

23 vgl. Kühn 2001, S. 175.

24 Vgl. Roosen-Runge 1988, S. 104.

25 Kisa 1899, S. 130.

26 Angaben zu den Gewebetechniken aus: *CENTRE INTERNATIONAL D'ETUDE DES TEXTILES ANCIENS* (CIETA), Vocabular der Textiltechniken Deutsch, Lyon 2019; Paul-August Koch/Günther Satlow, Großes Textil-Lexikon, Stuttgart 1965.

27 Angaben zu den Sticktechniken aus: Thérèse de Dillmont, Enzyklopädie der weiblichen Handarbeiten, Nachdruck Ravensburg 1983; Renée Boser/Irmgard Müller, Stickerei-Systematik der Stichformen, Basel 1968; Eva Muhlbacher, Europäische Stickereien vom Mittelalter bis zum Jugendstil, Berlin 1995.

28 Vgl. Steenbock 1965, Abb. 148: Evangelistar, Niedersachsen (Braunschweig?), um 1240, Herzog-Anton-Ulrich-Museum, Inv.-Nr. MA 56.

29 Sämtliche Legierungsangaben beruhen auf zerstörungsfreien Untersuchungen mittels mobiler Röntgenfluoreszenzanalyse. Diese wurde in der Restaurierungsabteilung des Bayerischen Nationalmuseum durchgeführt.

30 TAG 2016, S. 40.

31 Der Beschlag von Kat. 41 ist rechts unten mit dem Feingehalt 800 gemarkt. Der Stempel ist nahezu vollständig der Politur vor dem Vergoldungsvorgang zum Opfer gefallen. Eine eindeutig identifizierbare Stadt- oder Meistermarke ist nicht (mehr) vorhanden. Undeutliche Spuren neben der Feingehaltspunze könnten als Münchner Kindl gedeutet werden.

32 Das Blech ist wohl gewalzt und also nicht getrieben. Nur beim manuellen Umformen mit dem Hammer wird von Treiben gesprochen. Das Treiben hat keine Querschnittsverminderung, sondern das Erzeugen einer Wölbung zum Ziel. So können Hohlformen bis hin zu stark gebauchten Gefäßen entstehen.

33 Punzen sind schmale Stempel aus Stahl, die die Energie des Hammers auf kleine Flächen des Werkstücks übertragen. Sie werden außer zum Modellieren je nach Kopfform auch zum Aufbringen (Matt- oder Strukturpunzen) oder Entfernen (Planierpunzen) von Oberflächenstrukturen eingesetzt.

34 ZBKV 1891, S. 52.

35 Koch 2001, S. 324.

36 Wie bei der bereits vorgestellten Gusstechnik handelt es sich bei der Galvanoplastik um ein Urformverfahren. Das bedeutet, dass aus einem formlosen Stoff ein fester Körper hergestellt wird. Fast allen diesen Verfahren ist gemein, dass ihre Anwendung bei der Herstellung mehrerer identischer Werkstücke am vorteilhaftesten ist.

37 Zur Geschichte der Galvanoplastik: Freitag 2015.

38 Meißner 2019.

39 Inv.-Nr. 2017/73.1-114/Kat. 18.

40 Inv.-Nr. 2017/61.1-2 (siehe auch Kat. 18).

41 Weitere Einbände sind in seinem Inventar die Nr. 22 (BASF) und Nr. 62 (Aktien-Färberei Münchberg).

42 Glaser 1992, S 75 f.

43 Heilmeyer 1909, S. 194.

44 Miller 1903, S 276: »Mit dem Verfasser ist es dagegen zu bedauern, dass durch hochklingende Namen falsche Vorstellungen geweckt werden wollen, dass bis in hochgebildete Kreise hinein noch heute das Verständnis für den Unterschied der Techniken vielfach fehlt und eine billige galvanische Reproduktion kaum unterschieden wird von einer freihändig getriebenen Arbeit oder ein galvanisch überzogener Zinkguss in der Wertschätzung bei sehr vielen kaum niederer steht als ein echter Bronzeguss.«

45 Freundliche Auskunft vom Inhaber, Herrn Maximilian Heiden.

46 Gall 1986, S. 299–301.

47 Kühn 2001, S. 259; Gall 1986, S. 307 f.

48 Kühn 2001, S. 197 f., 261 f.; Gall 1986, S. 301–303.

49 Kühn 2001, S. 261; Gall 1986, S. 309 f.

50 Kühn 2001, S. 262; Gall 1986, S. 306.

51 Attenkofer 1890. S. 109.

52 Attenkofer 1890, S. 109.

53 Gall 1986, S. 308 f.; Kühn 2001, S. 262.

54 Kühn 2001, S. 263 f.; Gall 1986, S. 312–315.

55 Gall 1986, S. 315–317.

56 Zimmermann 1896, S. 34.

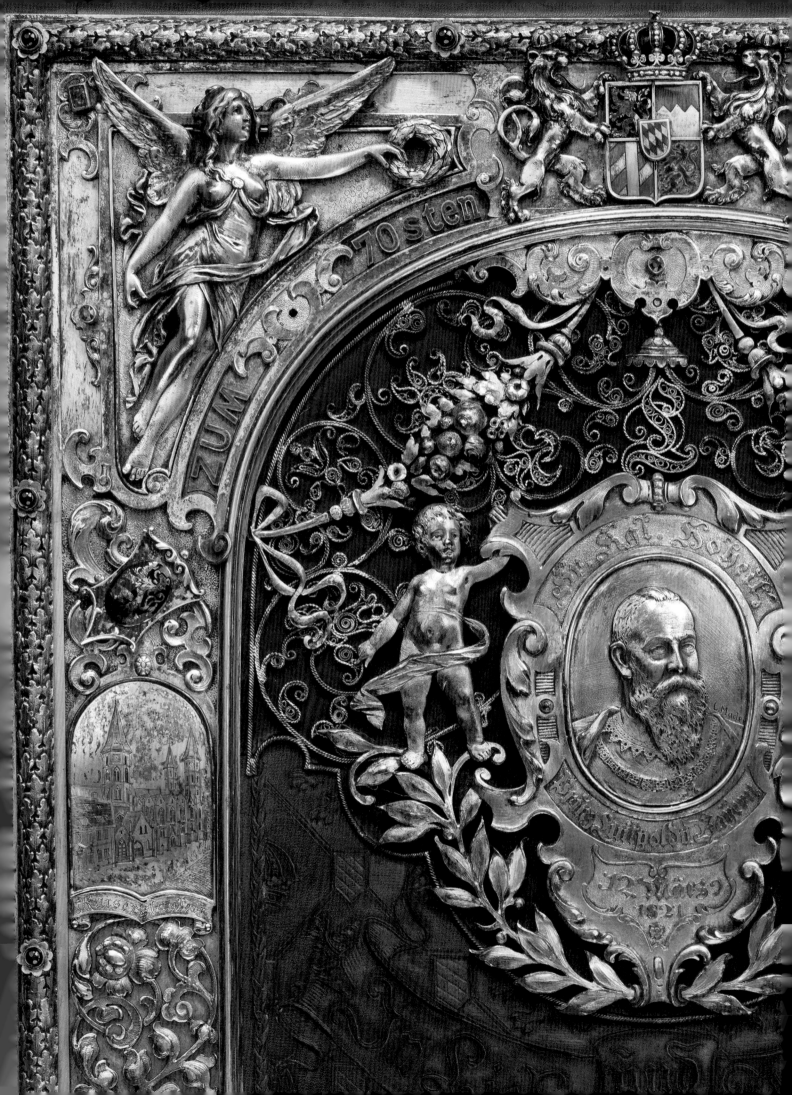

ZUM 70 sten

Kaiserslautern

Sr. Kgl. Hoheit
Prinz Luitpold v. Bayern
12 März
1821

18
Werkzeugkasten und Œuvrealbum »Ehrengaben in Lederschnitt«

Aus dem Besitz von Franz Xaver Weinzierl (1860–1942) · Holzkasten mit Lederbearbeitungswerkzeugen; Fotoalbum in Ledereinband und dazugehöriges Heft mit Fotolegenden · Kasten: H. 9,4 cm; B. 38,0 cm; T. 34,5 cm; Album: H. 55 cm; B. 44 cm; T. 9,5 cm; Heft: H. 16,7 cm; B. 10,5 cm
München, Bayerisches Nationalmuseum, Inv.-Nr. 2017/73 und 2017/61.1-2
Lit.: Weinzierl 1907, S. 181–183; Zetlmayer 2016; Hasselwander/Ebert 2017, S. 60–71; Scherp-Langen 2019, S. 55 f.

Das Bayerische Nationalmuseum verwahrt den originalen Werkzeugkasten des gebürtigen Pasingers Franz Xaver Weinzierl, eines herausragenden Spezialisten auf dem Gebiet der künstlerischen Lederbearbeitung. Ein in braunes Kalbsleder gefasstes Musteralbum birgt vom Künstler selbst zusammengestellte Fotos seiner kunstgewerblichen Prunkwerke, die nach Weinzierls eigenem Bekunden »eine[n] Teil [seines] Lebenswerkes« dokumentieren.

Die hölzerne Klappkiste gibt mit den verschiedenen Werkzeugen und Utensilien einen direkten Einblick in die Arbeitswelt Weinzierls, nutzte der Künstler doch die zusammengestellte Auswahl zur Anfertigung seiner Lederarbeiten. Interessant ist, wie gut sortiert und sorgsam er seine Materialien verpackte – häufig unter Wiederverwendung von Alltagsgegenständen wie Zigarren- und Streichholzschachteln. Werkzeuge zur Oberflächenbearbeitung und -veränderung des Leders sind Raspeln, Bürsten, Schabklingen, -eisen oder diverse Messer, die häufig gebündelt, in Papier eingehüllt und eigenständig beschriftet wurden – zum Teil auch von seinem

Sohn »... Leder-Schabklinge. Alte vom Papa: F. X. Weinzierl. Komplett brauchbar, aber ›richtige‹ wurden abgezogen...«. Unterschiedliche Punzen zeugen neben den verschieden geformten Hämmern und Holzstäben wie Falzbeine von den Ziertechniken – Treiben und Punzieren des Leders –, die Weinzierl häufig anwendete. Gleichermaßen sind Schleifsteine zum Schärfen seiner Werkzeuge, Messwerkzeuge und Lötzubehör enthalten. Kleinere Objekte bewahrte Weinzierl in Pappschachteln auf; so finden sich Streichholzschachteln für Schrauben oder Nadeln, ein metallenes Zigarettenetui für Drachenblut, einem vorwiegend als Oberflächenabschluss benutztes natürliches Harz, und hölzerne Zigarrenschachteln für kleinere Teile oder auch Watte als Unterlegung für Treibarbeiten oder zum Unterfüttern der Lederreliefs. Bei drei detailliert gearbeiteten Metallreliefs handelt es sich wohl um Versuchsstücke oder Muster für Eckbeschläge der Buchdeckel. Zwei von ihnen fallen durch die moderne Herstellungstechnik der Galvanoplastik auf. DK

Franz Xaver Weinzierl, gehörlos seit seinem 17. Lebensjahr, absolvierte von 1879 bis 1882 eine Lehre als Lithograph in der Hof- und Universitätsbuchdruckerei Dr. Carl Wolf und Sohn. Anschließend bildete er sich acht Semester an der Königlichen Kunstgewerbeschule in München weiter. Nach Abschluss seines Studiums erhielt er eine Festanstellung in der Kunstdruckerei Dr. Max Huttler als Zeichner und Maler mit einem Monatssalär von 120 Mark, nach seiner Hochzeit 1887 auf 150 Mark erhöht. Hier befasste er sich erstmalig mit der Technik des Lederschnitts 1891 machte er sich mit einem Atelier für kunstgewerbliche Arbeiten in der Königinstraße selbstständig und profilierte sich mit der Anfertigung lederüberzogener Prachteinbände für Bücher, Missale, Ehrenbürgerurkun-

den, Kassetten und Glückwunschadressen. Zu seiner Spezialität gehörten auch deren malerische und kalligrafische Gestaltung sowie die Kreation von ornamentalen Messingbeschlägen für Ledereinbände. Nur die Montage und das Binden der illuminierten Pergamentblätter in die aufwendig gestalteten Umhüllungen aus Leder überließ er anderen Kunsthandwerkern wie zum Beispiel dem aus Trient stammenden Anton Braito (Inv.-Nr. PR 78, PR 85, PR 116), der zunächst in der Werkstatt von Paul Attenkofer (Inv.-Nr. PR 4, PR 10, PR 18) für die Lederarbeiten zuständig war und nach dessen Tod 1895 in Eigenregie arbeitete. Auch mit der Firma Steinicken & Lohr bzw. Ferdinand Harrach & Sohn kooperierte Weinzierl insbesondere bei der Ausführung der Metallbeschläge.

Das 1889 angefertigte lederüberzogene Œuvrealbum »Ehrengaben in Lederschnitt« birgt das umfangreiche Portfolio des Künstlers. Geschmückt mit einem Porträtmedaillon der Pallas Athene, der Schutzgöttin des Kunsthandwerks, und dem Wappenbild Weinzierls verwahrt der Prachtband knapp 200 Schwarzweißabbildungen, die ein Panorama seines umfangreichen Schaffens geben. Die Fotos sind fortlaufend nummeriert und ganz-, halb- oder viertelseitig auf feste, braune Papierbögen geklebt, deren Lagen mit dem Einband fadenverbunden sind. Die Legenden zu den Fotos mit Angaben zu den Objekten und Auftraggebern finden sich in einem zugehörigen kleinen Heft »Erläuterungen z. Musteralbum meiner Lederschnittarbeiten vom Anbeginn 1889 bis zum Ende meines Schaffens«. Dokumentiert ist eine repräsentative Auswahl in nichtchronologischer Reihenfolge seines Werkes von 1889 bis 1931, wenngleich der Großteil zwischen 1890 und 1913 datiert. In diese fruchtbare Schaffenszeit fällt die im Jahr 1891 von dem Rektor der Universität Erlangen bestellte Glückwunsch-

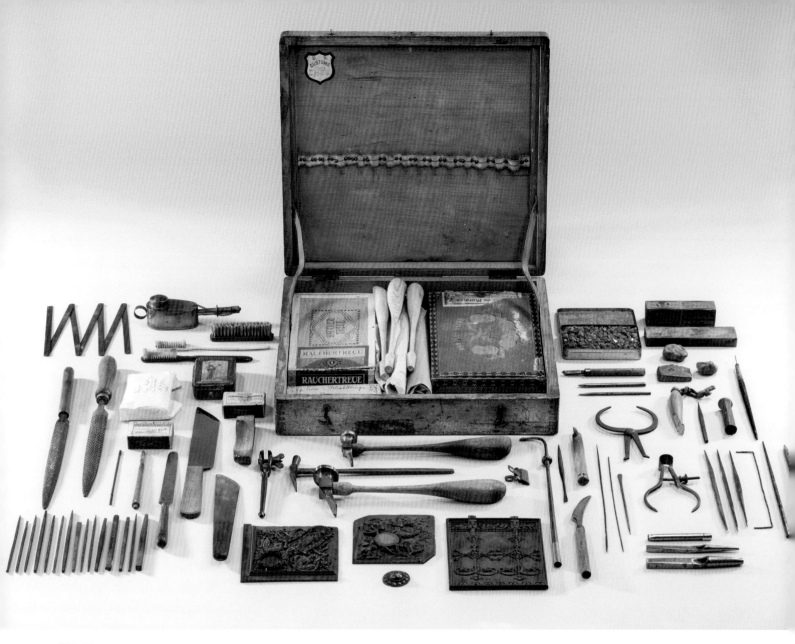

Kat. 18.1

adresse zum 70. Geburtstag des Prinz-
regenten, die Weinzierl am Münchner
Hof bekannt machte (Kat. 34). Aufträge
vom größten privaten Eisenbahnunter-
nehmen, den Pfälzischen Eisenbahnen,
und der Badischen Anilin- und Sodafab-
rik (BASF) durch Friedrich Engelhorn in
Mannheim werden im Album ebenso
fotografisch festgehalten wie Ehrenbür-
gerurkunden, u. a. an Fürst Otto von Bis-
marck, Grußadressen und prachtvolle
Bucheinbände. Zu den Adressaten seiner
kunstgewerblichen Prunkwerke gehörten
Kaiser Wilhelm II., der rumänische
König Carol I. oder Prinzregent Luitpold

von Bayern (Kat. 35–36, Inv.-Nr. PR 100,
PR 106, PR 140, PR 167).

Die in einer über vierzig Jahre dau-
ernden Schaffensperiode zusammenge-
tragenen Abbildungen dienten dem
Künstler als visuelles Archiv, Präsenta-
tionsmaterial und Inspirationsquelle. Da-
rüber hinaus unterstreicht der Band den
Anspruch Weinzierls, ein stilprägendes
Erbe zu hinterlassen, von dem als didak-
tisches Anschauungsmaterial auch Schü-
ler und Mitarbeiter seiner Werkstatt pro-
fitieren sollten. Weinzierls handwerklich
hochwertig ausgeführte Lederschnittar-
beiten erzielten auf renommierten Aus-

stellungen Preismedaillen: Auf der Lan-
desausstellung Nürnberg gewann er 1896
die goldene Staatsmedaille; auf den Welt-
ausstellungen in Chicago 1893 und in
Paris 1900 waren Arbeiten Weinzierls
ebenso vertreten. 1908 berief ihn Oskar
von Miller an das zwei Jahre zuvor ge-
gründete Deutsche Museum als Kalli-
graph und Lederschnitttechniker. Dort
wirkte er bis zu seiner Pensionierung
1926. **AR · ASL**

Kat. 18.2

Kat. 18.3

19

Adresse des Landrates des Kreises Unterfranken und Aschaffenburg zum 70. Geburtstag

Würzburg, 1891 · Fa. Anton Guttenhöfer, kgl.-
bayer. Hoflieferant, Würzburg: Goldschmiede-
arbeiten (in Kassettendeckel gedruckt; gemarkt
an beiden Innenseiten unten: 800, Halbmond/
Krone, »A.G.« in Rechteck, Würzburger Fähnlein
auf Schild) · A. Hesselbach/Fa. A. Berg: Platt-
stickerei (in Kassettendeckel gedruckt) ·
Heinrich Stürtz (1852–1915): Detailzeichnungen,
Aquarellmalerei (gedruckt und signiert) · Anton
Schöner (1866–1930): Malerei (signiert) · Ein-
band: blaues Kalbsleder über Holzträger, partiell
vergoldete Silberbeschläge, cremefarbener
Seidenatlasspiegel (bestickt) über Karton ·
Adresse: Deck- und Aquarellfarben, Pudergold,
auf Pergament · Kassette: Holzträger mit Textil

(bezogen), vernickelten Messingbeschlägen und
cremefarbener Seidenatlas über Watte und
Karton an der Innenseite, mit Kordeln aus wei-
ßen und silbernen Fäden · H. 54,1 cm; B. 34,6 cm;
T. 3,4 cm
München, Bayerisches Nationalmuseum,
Inv.-Nr. PR 50.1–2
Lit.: unveröffentlicht. – Götschmann 2002;
Mages 2006; Geschichte des Regierungsbezirks
Unterfranken.

In einem seidengefütterten, ledernen
Futteral liegt der zweiteilige Klapprah-
men dieser ungewöhnlichen Adresse in
Form einer Rokokokartusche.

Der Kontur des Frontdeckels folgen
dem Rokoko entlehnte Ornamentformen,
in die die Wappen der fünf kreisunmittel-
baren Städte des Kreises Unterfranken
und Aschaffenburg integriert sind. Mittig
ist das Spiegelmonogramm des Prinzre-

genten appliziert. Aufgeklappt erscheint
mit Innenkantenvergoldung links über
gerautetem Grund das prachtvoll ge-
stickte Wappen des Königreichs Bayern.
Das von geschwungenen Stegen unter-
teilte Passepartout rechts fasst sechs
Stadtveduten und im Zentrum den Wid-
mungstext ein.

Die Konstruktion und die höchst quali-
tätvolle Ausführung von Stickerei, Gold-
schmiedearbeit und Malerei lassen die
Adresse zu einem Gesamtkunstwerk
werden. Zwei mit blaugefärbtem Kalbs-
leder kaschierte Holzdeckel sind durch
drei Scharniere verbunden, die an filig-
ranen Metallrahmen befestigt sind.
Wie alle Goldschmiedearbeiten dieser
Adresse bestehen die gravierten und
aufwendig gefertigten Rahmenteile aus
galvanisch vergoldetem Silber. Die ka-

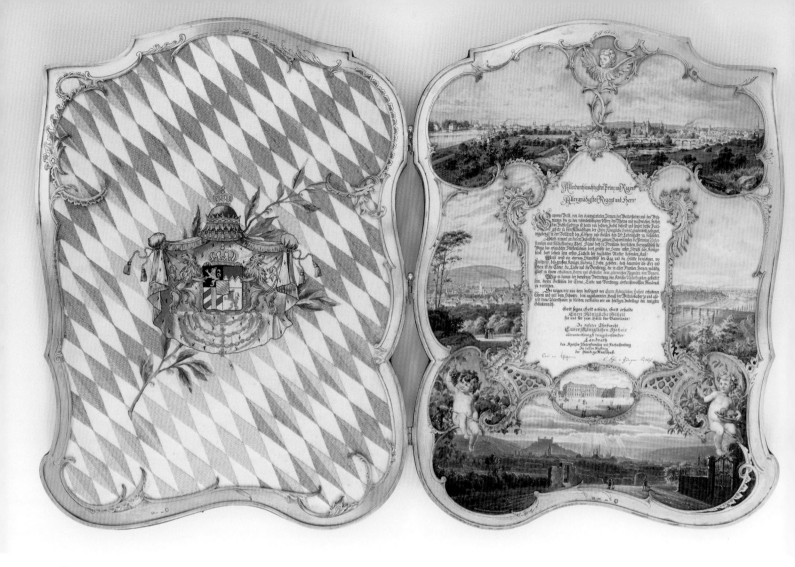

Kat. 19.1

schierten Einbanddeckel sind mit einem getriebenen und silhouettiert durchbrochenen Flachrelief besetzt, dessen reliefierte Oberflächen fein und differenziert ziseliert sowie partiell vergoldet sind. Fünf ovale Felder zeigen sorgfältig gravierte Wappendarstellungen, deren Linien durch schwarze Füllungen betont werden.

Höchst preziös ist die Stickerei auf der linken Innenseite ausgeführt. Ein cremefarbener Seidenatlas wurde mit Rauten in Anlegetechnik und dem Wappen in sogenannter Nadelmalerei mit Seidenfäden bestickt. Im Wappen sind einzelne Bereiche wie Krone, Kreuze und Kettenglieder durch aufgestickte Bouillonfäden aus Feinsilber- und vergoldeten Silberdrähten hervorgehoben.

Das auf der rechten Seite aufgeklebte Widmungsblatt mit den gemalten Veduten wird durch ein zierliches Metallpassepartout unterteilt. Die auf Pergament ausgeführte Malerei kennzeichnet eine eindrucksvolle Mischtechnik, die das künstlerische und handwerkliche Können von Anton Schöner widerspiegelt. Während Landschaften und Himmel in Aquarellfarben angelegt sind, wurden Details, Lichter und Schattierungen mit feinsten Pinselzügen in Deckfarbenmalerei aufgesetzt, wodurch eine Tiefenwirkung entsteht. Bei den beiden Putten ist die goldene Metallrahmung mittels Pudergold in die Malerei weitergeführt, um eine Verbindung zwischen Rahmung und Malerei zu schaffen. Eine weitere Besonderheit ist der

Erhalt der originalen Aufbewahrungskassette mit den auf der Innenseite des Deckels gedruckten Namen der Künstler, die für Zeichnung, Silberarbeit und Plattstickerei verantwortlich waren.

JK · BK · DK

Das Widmungsblatt ist von sechs mittels vergoldeten Blattranken unterteilten Veduten des Malers Anton Schöner umgeben. Die querformatige Ansicht am unteren Rand zeigt Würzburg in abendlicher Stimmung. In Art eines damals sehr beliebten Panoramas erhält der Betrachter einen Blick über die Stadt von Osten. Im Vordergrund steht auf einer Anhöhe eine Frau mit einem Knaben an der Hand. Etwas entfernt davon schaut ein Jäger in Kniebundhose und Joppe sowie geschul-

Kat. 19.2

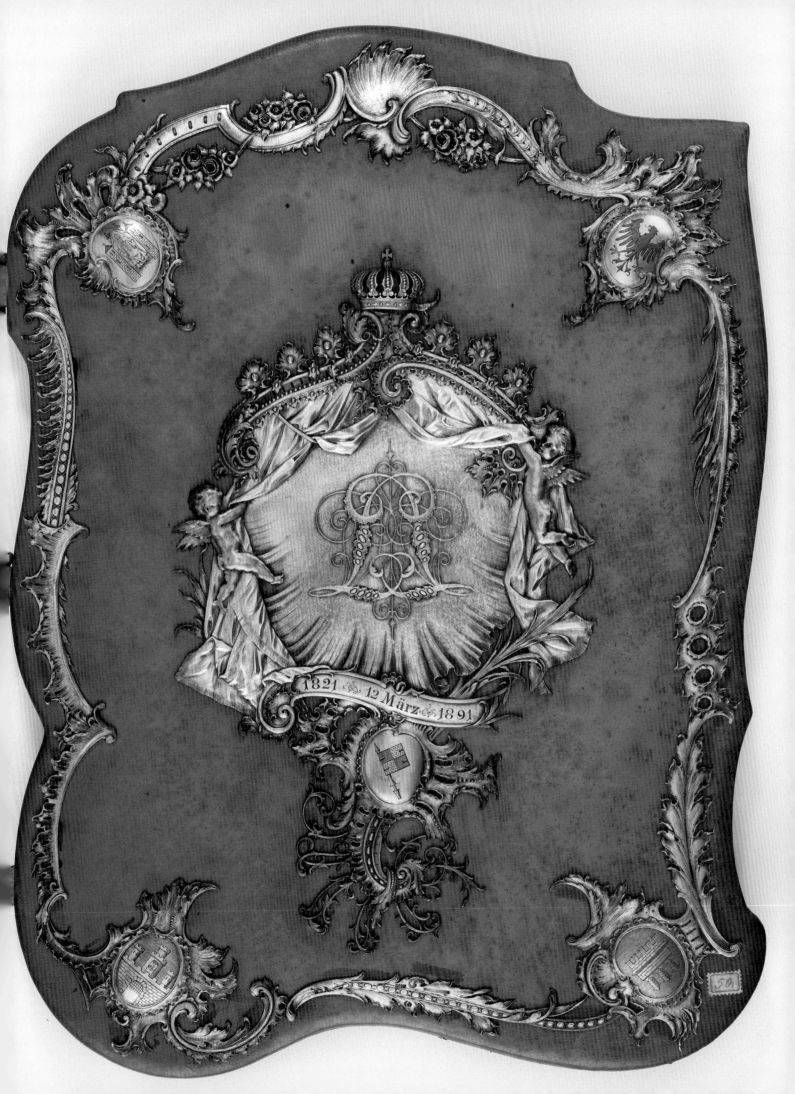

1821 · 12 März · 1891

tertem Gewehr ebenfalls über die Stadt; er wird von seinem Hund begleitet.

Darüber ist in einem kleineren, querovalen Rahmen die Würzburger Residenz, der Geburtsort des Prinzregenten, wiedergegeben. Der projektierte, aber noch nicht ausgeführte sogenannte Frankoniabrunnen hat bereits auf dem Vorplatz Berücksichtigung gefunden (s. Kat. 22). Zu beiden Seiten der Vedute schließt sich ein durchbrochenes, graviertes Gitterwerk an und leitet als rahmendes Element je zu dem seitlichen Bildfeld über; wo links ein von Weinreben umgebener, dunkelhaariger Knabe sitzt und rechts ein blonder Knabe mit einem Ährenkranz. auf dem Kopf, der in der linken Hand einen Korb mit Früchten hält, in der Rechten eine Birne, die er gerade vom Baum hinter sich gepflückt zu haben scheint. Die beiden Figuren sind als Allegorien auf den Weinbau und die landwirtschaftlichen Reichtümer Unterfrankens mit seinem Obst- und Gemüseanbau zu verstehen. Seitlich des Widmungstextes sind dann weitere Städte des Kreises auszumachen, links ein Blick auf das landschaftlich eingebettete Kissingen, rechts Kitzingen am Main mit viel Industrie im Hintergrund. Darüber, am oberen Bildrand, folgen Schweinfurt und Aschaffenburg. Die durch das Licht der untergehenden Sonne verklärte Stimmung auf Würzburg könnte man als Ausdruck des Abendfriedens interpretieren; zusammen mit den anderen Darstellungen rundet sich das Bild des Kreises Unterfranken, in dem Wohlstand, auch durch moderne Industrieanlagen, und gute Lebensbedingungen herrschen.

Darauf zielt auch der Text dieser Widmungsadresse ab, die durch zwei Vertreter des ständigen Landratsausschusses unterzeichnet und dem Prinzregenten überreicht wurde. Im Königreich Bayern war der Landrat das politische Vertretungsorgan der jeweiligen Kreisgemeinde. Dieser Gemeindeverband höchster Ordnung setzte sich aus den im Kreis liegenden Distriktsgemeinden und den unmittelbaren Städten zusammen. Das Gremium des Landrats wirkte neben der Kreisregierung. Für jeden der acht Kreise (heute sieben Regierungsbezirke) wurde mit dem Landratsgesetz von 1852 ein gewählter Landrat etabliert, der im Falle des Untermainkreises 35 Mitglieder umfasste. Aus seinen Reihen wiederum wählte der Landrat einen ständigen Landratsausschuss, zu dessen Hauptaufgaben die Einrichtung und der Unterhalt von Heil- und Pflegeanstalten (Kreisirrenanstalten) sowie von Landwirtschafts- und Realschulen gehörten. **AT · CR**

Kat. 19.1, Detail

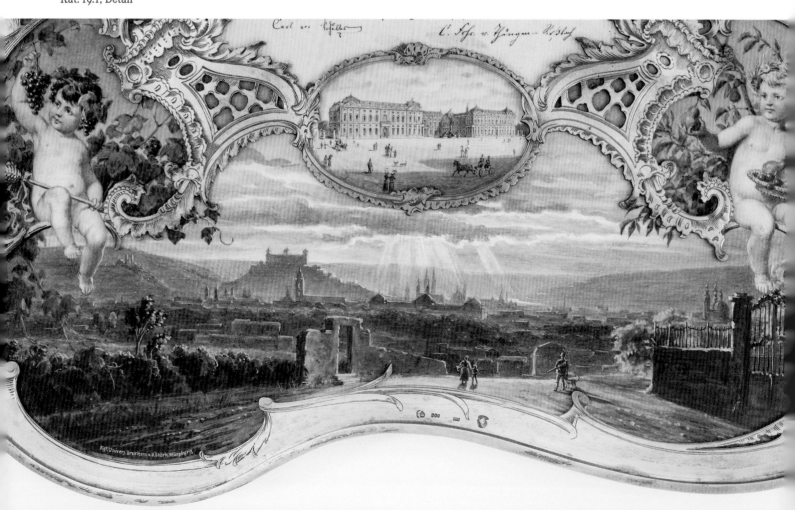

Familie Ellmauer, Bad Homburg

20
Adresse der Stadt Würzburg zum 70. Geburtstag

Würzburg, 1891 · Fa. Anton Guttenhöfer, kgl.-bayer. Hoflieferant, Würzburg: Goldschmiedearbeiten (in Kassettendeckel gedruckt; gemarkt) · Hans Sperlich (1847–1931): Malerei, Entwurf (gedruckt; signiert) · Franz Ludwig Scheiner (1847–1917): Malerei, Schrift (gedruckt) · Franz Xaver Vierheilig (1866–1919): Buchbinderarbeit (gedruckt) · Einband: roter Samt über Holzträger, vergoldete Silberbeschläge, Silber mit Email, vergoldetes Silbersiegel mit Kordeln (rote Fäden und vergoldete Silberfäden), cremefarbener Seidenspiegel (Jacquardgewebe), Goldschmiedearbeiten gemarkt (Rand, unten rechts: Würzburger Fähnlein auf Schild, »A. Guttenhöfer« in abgerundetem Rechteck, 800, Halbmond/Krone. Wandung des Siegels: Halbmond/Krone, 800, »A.G.« in Rechteck, Würzburger Fähnlein auf Schild); Malerei: Deck- und Aquarellfarben, Pudergold auf Pergament · Futteral: Holzträger mit Textil (beschichtet, Zwischgold), vergoldete Messingbeschläge, cremefarbener Seidenatlasbezug (bedruckt) über Watte und Karton auf Innenseite ·
H. 45,3 cm; B. 36,7 cm; T. 3,7 cm
München, Bayerisches Nationalmuseum, Inv.-Nr. PR 51
Lit.: unveröffentlicht. – Keller 1837, S. 169 f.; Begrüßung 1890, S. 281 f.; Ehrungen 1890, S. 21; Lockner 1914, S. 40–42, 44, 47 f., 58 f., 60 f.; Helmschrott 1977, S. 79, Nr. 164; Neujahrsgoldgulden der Stadt Würzburg für den Würzburger Bischof Konrad Wilhelm von Wernau, 1683/84, in: Bavarikon. URL: https://www.bavarikon.de/object/bav:SMM-OBJ-0000000000193112?view=meta [26.10.2020].

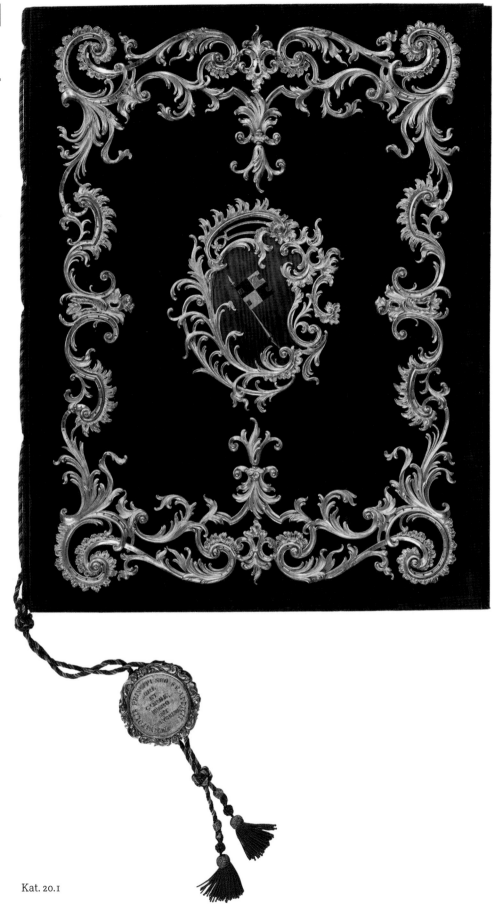

Kat. 20.1

Den Frontdeckel der Ehrenmappe ziert das mittig platzierte Wappen des Hochstifts Würzburg (»Rennfähnlein« in Rot und Silber [!] quadriert), umgeben von einer Bordüre aus Ornamenten eines dritten Rokokos. An der Kordel mit Quasten hängt eine einem Siegel vergleichbare Kapsel. Der von Vertretern der Stadt Würzburg unterzeichneten, dreiseitigen Glückwunschadresse ist eine formatfüllende, dem Prinzregenten huldigende Malerei vorangestellt. Erhalten ist auch die Kassette, in der das Präsent überreicht wurde; auf ihrer Innenseite sind die beteiligten Kunsthandwerker namentlich eingedruckt.

Der imposante Einband besticht durch den Farbkontrast zwischen rotem Samt und galvanisch vergoldeten Metallbeschlägen. Diese sind als aufwendig reliefierte und silhouettierte Rokokoornamente gearbeitet. Das Wappenfeld der zentral eingefügten Kartusche bleibt jedoch glatt und unvergoldet. Es zeigt das Würzburger Rennfähnlein in Tiefschnittemail. Bei dieser Technik wird die Silhouette der Darstellung tief in das Metall eingestochen und dann mit transluzidem Email verfüllt. Das Bild kann außerdem durch Verwendung mehrerer Farben, Gravur oder sogar Bemalung des Metallgrundes weiter differenziert werden. Alle diese Techniken finden bei der Wiedergabe des Würzburger Fähnleins Anwendung und führen zu einem effektvollen Ergebnis.

In den Einband sind zwei Lagen Pergament eingelegt, die durch eine Kordel in einfacher Fadenbindung fest miteinander verbunden sind. Die beiden verknoteten Kordelenden halten die vergoldete Metallkapsel und enden in zwei roten Quasten. Auffällig ist die innenseitige Kaschierung mit einem Jacquardgewebe. Sehr qualitätvoll wurden Malerei und Text mit Deck- und Aquarellfarben, Pudergold und Pinsel auf dem Perga-

ment gestaltet. Der Maler Hans Sperlich bediente sich zwar der gängigen Techniken in einem Zusammenspiel von lasierendem und deckendem Farbauftrag. Indem er die Farben im Vordergrund pastos und farbintensiv auftrug, im Hintergrund aber zu einer in den Randbereichen dünn auslaufenden Aquarelltechnik überging, schuf er eine differenzierte räumliche Bildwirkung. Zurückhaltende Pudergoldakzente betonen lediglich Ornamente, Schrift und Wappen. Die passend zur Aufbewahrung der Glückwunschadresse gefertigte Kassette kann in Materialverwendung und Technik mit Kat. 19 verglichen werden und stammt auch vom gleichen Hersteller. Für die in Pressvergoldungstechnik aufgebrachten Namen wurde Zwischgold genutzt, ein für die Zeit gebräuchliches Material. **JK · DK**

Kurz nach Übernahme der Regentschaft war Luitpold 1886 zu einem Antrittsbesuch in die Hauptstadt des vormaligen Herzogtums Franken, dem damaligen Regierungssitz des Regierungsbezirks Unterfranken gereist und hatte bei der Begrüßung am 29. September die vom Vorstand des Stadt-Magistrats Würzburgs geäußerte Huldigung entgegengenommen. Im Glückwunschschreiben zum 70. Geburtstag viereinhalb Jahre später wird die Huldigung erneuert.

Die diesem Text vorangestellte Malerei des in Würzburg und Mainfranken tätigen Malers, Fotografen und Zeichenlehrers Hans Sperlich illustriert die enge Verbundenheit Würzburgs zum Prinzregenten als dessen Geburtsort. Am linken Bildrand steht auf einer kleinen Terrasse eine in ein langes Gewand mit darüberliegendem Brustpanzer gekleidete Frau. Durch die Mauerkrone auf ihrem Haupt kann sie als Stadtverkörperung *Würzburgia* verstanden werden. Ihre rechte Hand lehnt auf einer prächtigen Rokokokartusche mit dem Wappen nun der Stadt

Würzburg, dem in Rot und Gold (!) quadrierten sogenannten Rennfähnlein oder Würzburger Fähnlein. Ihre Linke hält sie schützend über die neben ihr platzierte Wiege. Ergriffen schaut sie zum Himmel, wo ein schwebender Putto lächelnd einen mit Öl- und Eichenzweigen geschmückten Rocaille-Rahmen stemmt. Darin steht die Aufschrift »In Treue fest!«, der Wahlspruch des Hauses Wittelsbach, der als Motto auch schon 1886 in der Begrüßungs-ansprache des Würzburger Stadt-Magistrats verwendet wurde.

Bei der allegorischen Frauenfigur und der Wiege sind zudem zwei geflügelte Putten zugange. Einer von ihnen lüftet den roten, hermelingefütterten Königsmantel, der über der prachtvollen Wiege – bayerisches Wappen und die Jahreszahl 1821 auf dem Fußteil kennzeichnen sie als diejenige Luitpolds – geworfen liegt. Der Andere schmückt derweil das Bettchen mit Rosengirlanden. Hinterfangen wird diese Szene von der prägnanten Säule am Beginn der sogenannten Kolonnaden, dahinter sieht man den St.-Kilians-Dom, die Würzburger Residenz und am Horizont liegt die Festung Marienberg. In dieser Zusammenstellung handelt es sich nicht um eine topografische Wiedergabe. Stattdessen wurden versatzstückhaft die Wahrzeichen der Geburtsstadt des Prinzregenten kompiliert.

Im Widmungstext erscheint neben der strahlend aufgehenden Sonne die Initiale »A« vor der Gartenfront der Residenz samt aufschießender Fontäne: »Als im Jahre des Heils 1821 am 12. Tage des Frühlingsmonates das Tagesgestirn seine goldenen Strahlen über die Stadt Würzburg ergoss, öffneten sich dem Lichte desselben zum erstenmale die Augen eines in der Nacht zuvor in dem fürstlichen Residenzschlosse daselbst geborenen Königlichen Prinzen, die milden Augen Euerer Königlichen Hoheit. [...] Heller Jubel erfüllt diese Stadt auch an dem Tage« des 70. Geburtstages. In ähn-

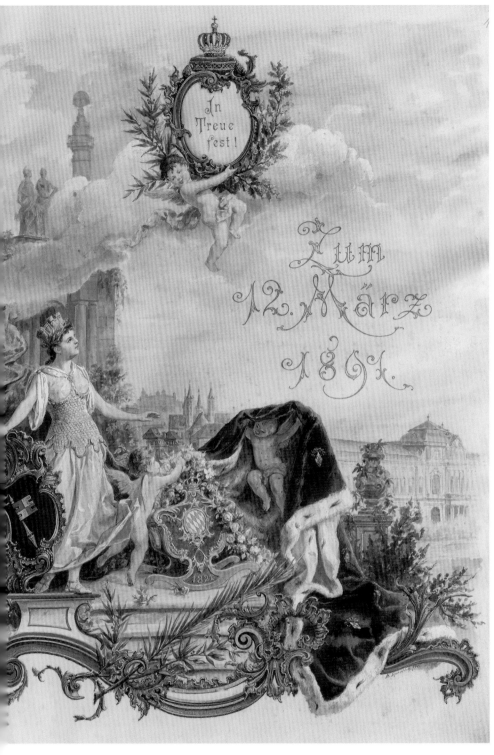

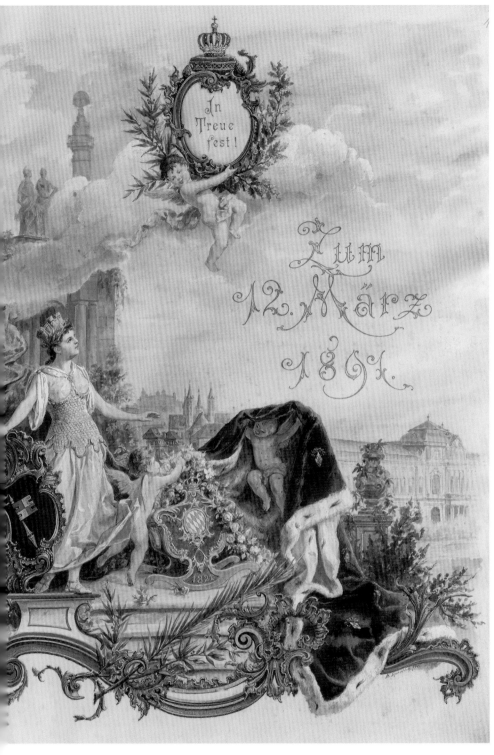

Mit der an der Ehrenmappe anhängenden, goldglänzenden Siegelkapsel spielte die Stadt Würzburg wohl auf einen jahrhundertealten Brauch an, mit dem sie vor Zeiten ihrem Fürsten und Herrn ihre Verehrung erwies. Als jährliches Neujahrsgeschenk war es seit dem 15. Jahrhundert Brauch, dem jeweiligen Landesherrn, ehedem dem Herzog von Franken – bis 1802 war es der Fürstbischof des Bistums Würzburg –, eine beträchtliche Anzahl Goldgulden zu verehren. Wohl in Anlehnung an solche Würzburger Traditionen besteht das anhängende Siegel aus einem breiten Reif, der zwei von Akanthusranken gerahmte Medaillen umfasst. Die Avers-Bildseite gibt aus der Vogelschau von Norden den Blick über die Mainbrücke, der gleich nach Luitpolds Besuch 1886–1888 gebauten Luitpoldbrücke (heute Friedensbrücke), auf die Stadt und die Festung Marienberg wieder. Am Himmel erscheint die Jahreszahl inmitten des seitenverkehrt wiedergegebenen Wappens von Würzburg. In einem unterhalb abgetrennten Feld steht der Schriftzug S.P.Q.W. für »Senat und Volk von Würzburg«, dem Hoheitszeichen des antiken Roms angeglichen »Senatus Populusque Romanus«. Auf der Revers-Seite sind die Umschrift »HERBIPOLIS [= lat. Sprachform für Würzburg] PRINCIPI SUO SE ADDICIT« (»Würzburg weiht sich seinem Herrscher«) sowie der Huldigungsruf der Stadt »ORE ET CORDE, AURO ET SANGUINE« (»mit Herz und Mund, mit Gut und Blut«) zu lesen, was erstmals 1617 auf einer solchen Münze nachweisbar ist. AT · CR

Kat. 20.2

lich überschwenglichem Tenor geht der Text weiter, den im Namen und Auftrag des Magistrats der erste und zweite Bürgermeister Johann Georg Ritter von Steidle (1828–1903) und Karl Attensamer (1833–1893) sowie für die Gemeindebevollmächtigten der erste und zweite Vorstand Carl (?) Bolzano und Johann Thaler als Vertretung der Stadt Würzburg am 10. März 1891 unterzeichneten.

21
Adresse der Gemeinde Marktheidenfeld zum 70. Geburtstag

Würzburg, 1891 · Franz Ludwig Scheiner (1847–1917): Lederarbeit, Malerei und Schrift (signiert) · Einband: Saffian- und Ziegenleder (bemalt, bronziert) über Kartonträger, Silberbeschläge, cremefarbener Seidenatlasspiegel · Adresse: Deck- und Aquarellfarben und Pudergold auf Karton · H. 43,6 cm; B. 35 cm; T. 2,7 cm
München, Bayerisches Nationalmuseum, Inv.-Nr. PR 52
Lit.: Scherp 2014, S. 113 f., 120 f.; Trunk 1978, S. 108–111. – Stadtarchiv Marktheidenfeld, König Ludwig-Denkmal, Dok. Nr. 324.4.

Den braunen Ledereinband der Adresse ziert das von einem bewegten Schriftband und einem blühenden Zweig umgebene Wappen, das die Marktgemeinde Marktheidenfeld in Unterfranken seit 1883 führte: die Mainbrücke mit sieben Bogenöffnungen aus rotem Sandstein und einem darüber golden erstrahlenden fünfzackigen Stern. In geöffnetem Zustand erscheint als lose eingelegte Innenseite der im Maßstab 1:50 angelegte zeichnerische Entwurf eines Denkmals mit der Bronzebüste König Ludwigs I. von Bayern. Der Vater von Prinzregent Luitpold ließ die erste Brücke zwischen Würzburg und Aschaffenburg bei Marktheidenfeld 1846 erbauen. Auf einer Lage Pergament, die mit einem feinen Kupferfaden gehalten wird, folgt das zweiseitige Glückwunschschreiben der Gemeinde, dem bei den Unterschriften ein Siegelstempel mit eben diesem Brückenmotiv aufgedrückt ist.

Der vergleichsweise schlichte Ledereinband zeigt erst bei genauer Betrachtung eine gewisse Raffinesse in der Ausführung. Ein Rahmen aus dunkelbraunem Saffianleder, der lediglich mit Stempelrollen und Blindprägung bearbeitet ist,

Kat. 21.1

umschließt einen Mittelteil aus hellbraunem, aufwendig im Flachlederschnitt gestaltetem Ziegenleder. Neben einfachen Punkt- und Perlpunzen wurde eine sternförmige Punze verwendet, deren flächige Anwendung den Hintergrund noch deutlicher zurücktreten lässt. Weiter ist die besonders malerische Anlage des Wappens mit den nass in nass vertriebenen Ölfarben erwähnenswert. Zur Strukturierung der Steinquader an der Brücke zog man in die bereits vorhandene Malschicht feine Striche in Sgraffito-Technik ein, was den Lederträger wieder zum Vorschein brachte. Ungewöhnlich ist außerdem die Materialwahl für den goldenen Stern und die Schrift, denn hier wurde anstelle von Gold lediglich eine rötliche Bronze verwendet, was sich wohl eher auf ästhetische Aspekte als auf eine Kostenersparnis zurückführen lässt. Maltechnisch ist der Karton mit dem Denkmal in typischer Aquarelltechnik ausgeführt. Herauszustellen ist

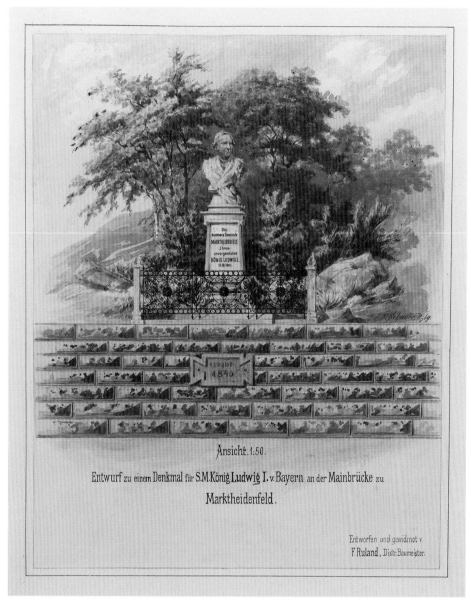

Ansicht. 1:50.

Entwurf zu einem Denkmal für S.M.König Ludwig I. v. Bayern, an der Mainbrücke zu Marktheidenfeld.

Entworfen und gewidmet v.
F. Ruland, Distr.Baumeister.

Kat. 21.2

der Einsatz einer weißen, deckenden Malfarbe zur Akzentuierung des Denkmals. Der mit der Feder kalligrafisch gestaltete Text des Glückwunschschreibens wurde durch rote Versalien und eine mit Pudergold geschriebene Initiale akzentuiert. Durch einen vergoldeten Kupferfaden wird das Pergament in den Einband gebunden, wohingegen der bemalte Karton mit dem Denkmalentwurf lose eingelegt ist. DK

Der Initiator der Prinzregentenverehrung in Marktheidenfeld war der Apotheker und Bürgermeister Theodor Franz (1842–1908), der Prinzregent Luitpold von dessen jährlich wiederkehrenden Kurzaufenthalten in der unterfränkischen Gemeinde kannte, die heute zu Würzburg gehört. Von 1890 bis ins vorletzte Jahr seiner Regentschaft 1911 reiste der Prinzregent regelmäßig um den 20. November mit dem Zug nach Marktheidenfeld. Vom dortigen Bahnhof brachen er und sein

Gefolge mit Kutschen nach Rohrbrunn zum Domizil Luitpoldshöhe im Spessart auf, von wo aus man auf Wildschweinjagd ging (vgl. hierzu Kat. 39). Der Empfang am Bahnhof von Marktheidenfeld wurde jedes Mal für feierliche Loyalitätsbekundungen an das Königshaus genutzt.

Um König Ludwig I., den Erbauer der wichtigen Mainbrücke in Marktheidenfeld, in besonderer Weise zu ehren, wurde von der Gemeinde angeregt, ihm anlässlich der Feier zu seinem 100. Geburtstag im Jahr 1886 ein Denkmal zu errichten. Möglicherweise war die um zwei Jahre verschobene Centenarfeier der Grund, weshalb das Projekt zunächst nicht realisiert wurde. Im Jahr 1891 griff der Gemeindeausschuss die Idee aber in dieser Huldigungsadresse an Prinzregent Luitpold erneut auf. Mit Spenden der Bürgerschaft – Marktheidenfeld besaß im Jahr 1890 ungefähr 2000 Einwohner – sollte das Denkmal nach einem Entwurf des Distriktsbaumeisters Friedrich Ruland am westlichen Brückenkopf verwirklicht werden. Der Gemeindeausschuss, dem in der Wahlperiode von 1888 bis 1894 zwölf Gemeindebevollmächtigte angehörten, stimmte der Rulandschen Vorlage zu, ebenso wie der Bürgermeister Theodor Franz und der Beigeordnete Michael Ludwig. Die folgenden Aktivitäten koordinierte der Gemeindeschreiber Georg Trunk, der dieses Amt von 1861 bis 1904 ausübte.

Den 70. Geburtstag des Prinzregenten am 12. März 1891 beging die Bevölkerung von Marktheidenfeld feierlich mit einem eintägigen Festprogramm: Nach einem Weckruf mit Böllerschüssen folgte morgens um 9 Uhr ein Festzug unter aktiver Beteiligung zahlreicher Vereine. Anschließend wurde ein Festgottesdienst mit Tedeum sowie eine Schulfeier im geschmückten »Schwanen-Saal« abgehalten. Dort endete dann auch der Festtag mit einem abendlichen Bankett.

Bis zur Aufstellung des Denkmals oberhalb des rustizierten Sichtmauer-werks an der Brücke sollten allerdings nochmals fünf weitere Jahre vergehen. Am 27. Dezember 1895 übermittelte der königliche Regierungspräsident von Un-terfranken, Graf Friedrich von Luxburg (1829–1905), dass Prinzregent Luitpold »mit der Errichtung eines Denkmals [...] nach den vorgelegten Zeichnungen und Plänen« einverstanden sei. Aus Anlass der 50-Jahrfeier der Mainbrücke am 23. August 1896 wurde das Ludwig-Denk-mal schließlich der Öffentlichkeit feier-lich übergeben. Nach einem Entwurf des Bildhauers Anton Heß (1838–1909) hatte die königliche Erzgießerei von Miller in München die Bronzebüste des Königs an-gefertigt. Diese wurde im Frühjahr zu-sammen mit der »Verzackung und bron-cenen Befestigungszapfen« sowie »13 Bronce Buchstaben mit Befestigungs-zapfen« zum Preis von 630 Mark nach Marktheidenfeld geschickt. Der Liefe-rung hatte der Erzgießer Ferdinand von Miller (1842–1929) ausdrücklich den Rat mitgegeben, »beim Aufstellen der Büste bitte dieselbe nicht mit bloßer Hand [zu] berühren, da durch die feuchten Hände unschöne Oxidflecken entstehen«. Das dreiteilige Denkmal, bestehend aus So-ckel, Schaft mit Inschrift und der Büste, blieb bis 1940 am Ort, als das Bronzepor-trät des Königs einer kriegsbedingten Altmetallsammlung zum Opfer fiel. Zur Wiederherstellung der Anlage ließ der Historische Verein Marktheidenfeld 1989 eine Nachbildung der Büste aus Stein an-fertigen. ASL · AT

22

Adresse des Kreises Unterfranken und Aschaffenburg zum 70. Geburtstag

Würzburg, 1891 · Franz Ludwig Scheiner (1847–1917): Lederschnitt (geprägt) [vgl. Kat. 21] · Lucas Lortz (ab 1889 Königlich Bayerischer Hofjuwelier in Würzburg): Silberarbeit · Hans Sperlich (1847–1931): Schrift und Malerei (signiert) · Einband: Kartonträger mit Rindsleder (bemalt, Blattmes-sing, -gold und -silber), Silberbeschläge (ohne Marken, Feingehalt 850 untersucht), creme-farbener Seidenatlas über Karton an der Innen-seite mit Watte als Füllstoff · Adresse: Deckfar-ben und Pudergold auf Pergament · H. 63,9 cm; B. 10,9 cm; T. 10,9 cm
München, Bayerisches Nationalmuseum, Inv.-Nr. PR 48
Lit.: Roda, S. 198 mit Abb. 4, 203. – Albrecht 1987, S. 505; Brückner 2002, S. 31.

Die auf Pergament verfasste Glück-wunschadresse kündigt die Errichtung des Frankoniabrunnens vor der Würz-burger Residenz als Geschenk des Krei-ses Unterfranken und Aschaffenburg an. Sie steckt in einer lederverzierten Schriftrolle, die an antik-römische Vorbil-der angelehnt ist. Unter den Stücken die-ser Art (vgl. Kat. 47, 48) ist sie mit Ab-stand das prachtvollste Exemplar.

Die kontrastreiche Farbwirkung zwi-schen dem ursprünglich deutlich helle-ren Leder, der farbigen Zierde und den glänzenden Silberbeschlägen ist auf-grund der gealterten Materialien deut-lich abgeschwächt. Als Träger für das in Treibarbeit mit einer Relieftiefe von bis zu 2 mm gestaltete Rindslederstück dient ein starker Karton, wobei das er-habene Leder zur Stabilisierung auf der Rückseite mit Kittmasse hinterfüllt wurde. Punzierung und Flachleder-schnitt erfolgten erst nach dem Aufkle-ben des Leders, die flächige Gestaltung

des Hintergrundes mit Perlpunzen sorgt dabei für eine Hervorhebung der Bild-motive. Zusätzlich farbig abgesetzt wur-den die Inschrift durch Messingfolie und das Wappen durch Blattgold und -silber sowie durch eine rote Malfarbe. Zwei korbartige, aus Silber getriebene Gebilde fassen Deckel und Boden aus Leder ein; an diesen Stellen beträgt die Relieftiefe der Treibarbeit bis zu 4 mm. Die Innenseiten von Zylinder und De-ckel sind mit cremefarbener Seide aus-gekleidet. Dort im Deckel werden die ausführenden Meister namentlich ge-nannt. In diesem Falle ist auch das Glückwunschschreiben selbst sehr auf-wendig gestaltet. Das gerollte Pergament trägt im oberen Bereich eine qualität-volle Malerei in Deckfarben mit detail-liert ausgearbeiteten, vergoldeten Par-tien. Die Initiale ist in Pudergold ange-legt und von einem feinteiligen blauen Ornament begleitet, während die In-schrift in schwarz mit roten Versalien kalligrafiert ist. DK · JK

Kat. 22.1

Die Tatsache, dass Luitpold in Würzburg geboren worden war, förderte die politische Integration Frankens in das Königreich Bayern. Die Glückwunschadresse zeugt von der großen Popularität des Prinzregenten in seiner Heimat, kündigt sie doch den Bau eines der frühesten öffentlichen Monumente zu dessen Ehren an. Im November 1890 formierte sich das »Unterfränkische Kreis-Comité für die Feier des Siebzigsten Geburtstagsfestes seiner Königlichen Hoheit des Prinz-Regenten«. Das aus einhundert Repräsentanten bestehende Gremium beschloss die Errichtung eines Brunnens vor der Würzburger Residenz, dem Geburtsort Luitpolds. In der Adresse wird der Regent, der ein Denkmal seiner Person zuvor entschieden ablehnte, förmlich gebeten, das durch Spendengelder finanzierte Geschenk, den Franconiabrunnen, annehmen zu wollen. Ein weiblicher Genius, einen Palmwedel in der rechten Hand haltend, lehnt sitzend vor einen von Eichenlaub und Lorbeer umrankten Wappenschild Frankens und weist auf den in einer Wolke erscheinenden Entwurf des Monuments. Eine Malerpalette, eine Lyra, ein Zirkel mit Winkelmaß sowie ein Bildhauerklöpfel verweisen auf die ruhmreichen Künstler der Region, die sich als sitzende Brunnenfiguren unter Franconia gruppieren, der die Rolle als Landesmutter und Muse der Künste zuteil wird. Obwohl bereits im März 1891 ein Großteil der erforderlichen Spendensumme gesammelt war, konkretisierten sich die Planungen für den Brunnenbau erst Anfang 1892. Der Modellentwurf Gabriel von Seidls (1848–1913) sah vier überlebensgroße Künstlerfiguren in Bronze vor, die in der Werkstatt Ferdinand von Miller (1842–1929) gegossen werden sollten. Die finale Ausführung zeigt mit Matthias Grünewald (1480/83–vor 1528), Tilman Riemenschneider (um 1460–1531) und Walther von der Vogelweide (um 1170–um 1230) einen Maler, einen Bildschnitzer

Kat. 22.2

und einen Dichter, die historisch mit den Kreisstädten Würzburg und Aschaffenburg verbunden waren.

Das lederverzierte Behältnis zur Aufbewahrung und Überbringung der Schriftrolle geht typologisch auf die römisch-antike Capsa zurück. Es ähnelt damit Diplomrollen (Abb. 22a), die sowohl liegend als auch stehend aufbewahrt werden konnten. Darüber hinaus erinnert der Köcher mit seinem Säulenfuß und dem Rotulus verzierten Schaft an eine Triumphsäule. Auf antike Vorbilder rekurrierend ist die alleinstehende Säule von

hoher ikonischer Symbolkraft. Die Wahl der (Triumph-)Säule als Behältnis des Glückwunschschreibens kann auch mit dem Standort des geplanten Brunnens in Verbindung gebracht werden, schmückt doch auch die nördliche Kolonnade eine den Residenzplatz überragende steinerne Säule. Der als Krone geformte Deckel verweist auf den königlichen Rang Luitpolds, dessen Geburtstagsdatum, flankiert von Lorbeerblättern in feierlichen Lettern das Leder ziert. Die Darstellung des Wittelsbacher Löwen mit dem Fränkischen Rechen bekräftigt die Integrationskraft des

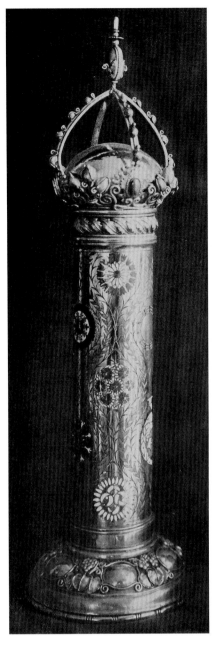

Abb. 22a Diplomrolle vom Nürnberger Wettbewerb des Verbandes jetziger und ehemaliger Studierender an deutschen Kunstgewerbeschulen, Gustav Pol, Nürnberg, ca. 1913, Messing, Email, aus: Die Kunstwelt 1913/1914, S. 209

»Würzburger Wittelsbacher« als Herrscher eines geeinten Bayerns. Luitpold erwiderte das am 3. Juni 1894 eingeweihte Geschenk mit der Errichtung des Kiliansbrunnens auf dem Würzburger Bahnhofsvorplatz (s. Kat. 2). AR

23
Adresse der Stadt Schweinfurt zum 70. Geburtstag

Schweinfurt, 1891 · Martin Dörflein (1839–1917): Lederarbeit (geprägt) · Martin Fischer (1842–1911): Maler (signiert) · Einband: Rinds- und Kalbsleder (vergoldet, Aluminiumfolie) über Holz- und Kartonträger, Messingbeschläge (partiell vergoldet), roter Seidenmoiréspiegel über Karton an den Innenseiten, Ölfarben an der Rückseite · Adresse: Deckfarben, Pudergold und Zink-Zinn-Legierung auf Pergament · H. 57,8 cm; B. 48,2 cm; T. 3,9 cm
München, Bayerisches Nationalmuseum, Inv.-Nr. PR 54
Lit.: Stein 1901, S. 212 f., 134, 161; Oeller 1968, S. 70 f., 106 f., 156–158; Erinnern 1997; Verwaltungs-Bericht 1893, S. 43. – Quelle: Stadtarchiv Schweinfurt, Magistratsakte, HR, VR III, I-A-1-33.

Die reich mit Lederschnitt verzierte Ehrengabe der Stadt Schweinfurt besitzt die Form eines Triptychons. In geschlossenem Zustand präsentiert sich auf der rechten Seite stolz ein Hellebardenträger in Kniebundhose, Joppe und Kappe unter dem reichsstädtischen Wappen. Womöglich handelt es sich um ein Sinnbild für die wehrhafte Bürgerschaft der freien Reichsstadt. Ihr ist der bayerische Löwe, das heraldische Wappentier der Wittelsbacher, mit weiß-blauem Rautenschild gegenübergestellt. Beide werden von einem schmuckvollen Weinrebengeflecht mit Trauben umrankt.

Aufgeklappt zeigt sich das ins Mittelfeld montierte Widmungsblattes begleitet von flach aufgelegten Bogenstellungen auf den Seitenflügeln. Eine allegorische Huldigungsszene zu Ehren des Prinzregenten ist angereichert mit vier topografisch detailgetreuen Darstellungen der Stadt am Main.

Neben der raffinierten Konstruktion und der qualitätvollen Malerei ist bei dieser Adresse vor allem die Lederarbeit bemerkenswert.

Die verschiedenen Lederbearbeitungstechniken, die hier zur Anwendung kamen zeigen, dass Martin Dörflein sein gesamtes Repertoire aufbieten wollte. Die plastische Wirkung wird durch die in Treibarbeit ausgearbeiteten Reliefs von bis zu 5 mm Tiefe erzeugt. Sie setzen sich deutlich von dem durch Perlpunzen strukturierten Hintergrund ab. Überwiegend zur Konturierung wurden in Flachlederschnitt verschieden tiefe Linien eingezogen, zur weiteren Strukturierung verwendete man auch flache und dünne Linien, wie beispielsweise zur Wiedergabe der Blattadern. Als zusätzliche Zierde finden sich schwarze Lederintarsien, aufgeklebte, blau gefärbte Lederstücke sowie Linien und Ornamente, eingeprägt in Blind- und Golddruck. An der Krone und den Wappen lässt sich die Verwendung von unterschiedlich getöntem Blattgold auf einem mit dem Pinsel aufgetragenen Anlegemittel feststellen. Die Marmorierung mit Ölfarben an der lederbespannten Rückseite schließt die prächtige Einbandgestaltung ab. Ein Messingscharnier mit vergoldetem, »gekrönten L« (für Luitpold) dient in der vorderen Mitte als Verschluss.

Im aufgeklappten Zustand besticht die Adresse durch die Kombination von aufwendiger Lederarbeit, Stoffbespannung, Malerei und Kalligrafie, wobei Flügel und Mittelteil mit reich verzierten Lederbändern gerahmt sind. Sie weisen neben geprägten Ornamenten und Linien in Gold und Blau an den Bändern der Flügel eine silberne Zierde aus Aluminiumfolie auf, die vermutlich anstelle von Silberfolie verwendet wurde, um Korrosionserscheinungen vorzubeugen. Die detaillierte Deckfarbenmalerei auf Pergament besticht durch feinste Pinselzüge; der Künstler war auch »Briefmaler«. Von höchster Qualität sind außer-

dem die Metallflächen: auf einen flächi-
gen Pudergoldauftrag wurden helle
Ornamente mit feinen Pinseln aufge-
setzt und trassierte Linien mit einem
spitzen Werkzeug eingezogen. DK

Prinzregent Luitpold war mit der am
Main gelegenen Hafenstadt, die erst seit
1802 zu Bayern gehörte, Zeit seines Le-
bens verbunden. Deren erste urkundli-
che Erwähnung datiert in das Jahr 791.
Bis zu seinem 70. Geburtstag, 1891, hatte
Luitpold die ehemals »alte Reichsstadt
Schweinfurt« dreimal besucht, wie auch
das oben rechts in den Lätzen des Gonfa-
non sitzende Kind in einem Medaillon
verkündet: »Juli 1866 / Sept. 1869 / Sept.
1878«. An die Historie der Stadt sowie die
Aufenthalte erinnert der von Wilhelm
Dittmann verfasste Widmungstext: »Elf-
hundert Jahre sind dahingegangen, seit
die Geschichte Schweinfurt's Namen
kennt, ein kleiner Theil erst dieser Zeit,
kaum ein Jahrhundert ist's, daß es dem
Bayernlande angehört. [...] Mit Stolz ge-
denkt sie der Zeit, da Eure Königliche
Hoheit einst in ihren Mauern weilten,
mit stolzer Freude begrüßt sie den heuti-
gen bedeutungsvollen Tag, den sieben-
zigsten Geburtstag Eurer Königlichen
Hoheit, an dem es ihr vergönnt ist, dem
erhabenen Fürsten ihren heißen Segens-
wunsch zu bringen.« Die Glückwunsch-
adresse beinhaltet zudem Loyalitätsbe-
kundungen der Unterschriftsträger, des
Bürgermeisters und Initiators der Ad-
resse, Carl von Schultes (1824–1896),
sowie vom Ersten Vorstand des Kollegi-
ums der Gemeindebevollmächtigten,
Rechtsanwalt Gustav Breitung (1840–
1908). Zusammen mit Wilhelm Dittmann
wurde die Huldigungsadresse am
12. März 1891 Prinzregent Luitpold per-
sönlich überreicht.
 Der Widmungstext ist von vier Vedu-
ten Schweinfurts gerahmt: der zentrale
Marktplatz mit dem 1890 enthüllten
Denkmal des aus Schweinfurt stammen-

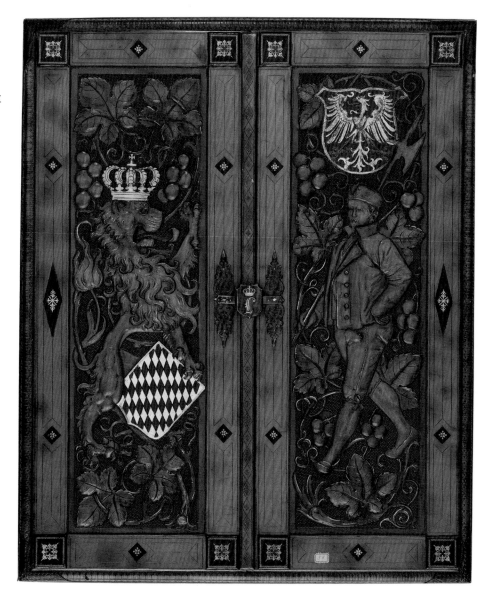

Kat. 23.1

den Dichters Friedrich Rückert (1788–
1866), das Renaissance-Rathaus links,
die Stadtsilhouette mit vorgelagerter
Mainlandschaft unten sowie Schloss
Mainberg unten rechts. Das Schriftbild
ist von spätmittelalterlicher Buchmalerei
inspiriert. Der Text besticht durch die
Hervorhebung aller Majuskeln in Rot
und Gold, bzw. in der Anrede des Prinz-
regenten in Blau. Mit zwei Zierinitialen
des Buchstaben A hebt die Adresse an,
oben ist ihr ein Standbild von Kaiser

Ludwig IV. mit Zepter und Krone einge-
schrieben, darunter König Rupprecht.
Beiden Herrschern aus dem Haus Wit-
telsbach verdankt die Stadt wichtige Pri-
vilegien. Den oberen Textrand ziert eine
Blumenbordüre vor Goldgrund. Hier la-
gern zwei lorbeerbekränzte, weißgeklei-
dete Frauengestalten mit Ölbaumzweig
und Palmwedel und halten eine perlen-
besetzte Krone über das Wappen des
Königreichs Bayern. Der linke Randstrei-
fen ist dem Huldigungsakt der Stadt

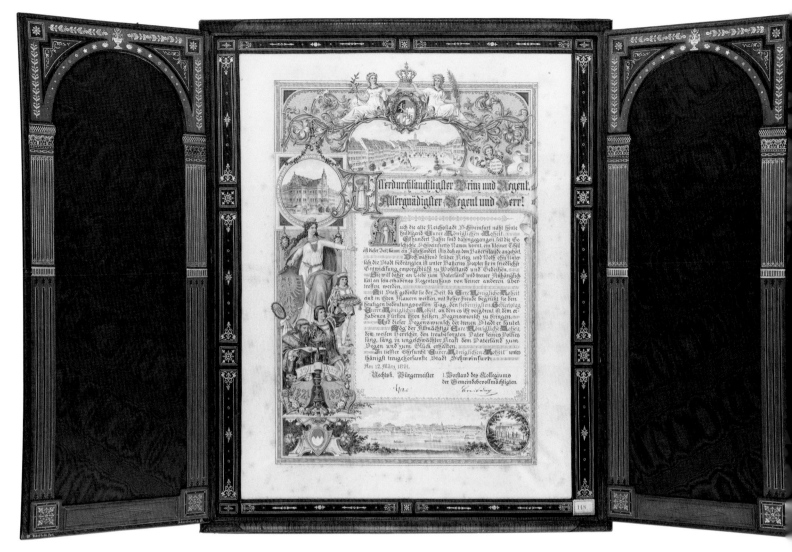

Kat. 23.2

Schweinfurt anlässlich des 70. Geburtstages des Prinzregenten vorbehalten. Angeführt von der in altdeutscher Tracht gewandeten Personifikation Schweinfurts mit Mauerkrone und dem Wappenschild der Reichsstadt, die mit ihrer Linken auf den Widmungstext weist, übergeben Vertreter verschiedener Lebensalter einen goldenen Lorbeerkranz und die Glückwunschadresse. Ein aufragender Kandelaber – am Fuß trägt er das Wappen Frankens – mit aufgesetzter Feuerschale greift einen römische Huldigungstopos auf.

Auch in Schweinfurt wurde der Geburtstag feierlich begangen. Nach einem morgendlichen Weckruf mit Hörnern (Reveille) schloss sich der Festgottesdienst mit Festzug der Schüler und Schülerinnen an. Festbrezeln in Form eines L wurden auf dem Marktplatz zu Parademusik gereicht. Punkt 12 Uhr mittags tönten Festglocken und Kanonensalven. Ein Festdiner am Mittag und ein großes Bankett am Abend rundeten das Programm ab. **AR**

24

Adresse mit Ansichten der Stadt Bad Kissingen zum 70. Geburtstag

Bad Kissingen, 1891 · Wilhelm Collin (1820–1893),
Berlin: Lederarbeiten (geprägt) · Georg Böhm:
Malerei (signiert) · Hans Unkelhaeuser, Milten-
berg: Schrift · Jacques Pilartz (1836–1910): Foto-
grafien (gestempelt)
Einband: Saffian-, Schafs- und Kalbsleder (ver-
goldet) über Holzträger, vergoldete Messingbe-
schläge, rotes Papier an den Seitenflächen,
roter Seidenatlasspiegel · Adresse: Aquarellfar-
ben, Pudermessing und -silber, 20 SW-Fotogra-
fien auf Kartonträger · H. 41,7 cm; B. 48,2 cm;
T. 11,3 cm
München, Bayerisches Nationalmuseum,
Inv.-Nr. PR 58
Lit.: Ehgartner 1912; Verheyen 2016; Weidisch/
Ahnert 2001, S. 94–98. – Zu Pilartz: Aukt.-Kat.
Reiss 182, Mai 2017, Lot 132. – Quellen: Brief vom
28. Januar 1891 von Hans Unkelhaeuser an Stadt-
magistrat; Sitzungsprotokoll des Stadtmagist-
rats vom 29. Januar und 12. Februar 1891; Brief
vom 13. Februar 1891 vom Stadtmagistrat an
Theodor von Kramer, und retour; Brief vom
14. Februar 1891 von Ignaz Freiherr Freyschlag
von Freyenstein an den Stadtmagistrat, aus:
Stadtarchiv Bad Kissingen.

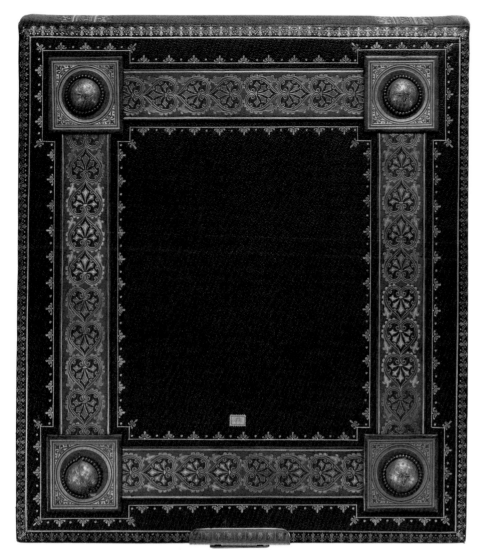

Kat. 24.1

Das unterfränkische Kissingen über-
reichte dem Prinzregenten 1891 ein
Album mit Ansichten der Kurstadt in
einer schlichten mit Leder bezogenen
Holzkassette. Der Frontdeckel ist mit
einem geometrischen Ornamentband
verziert, in dessen Ecken vier vergoldete
Messingapplikationen sitzen. In der Kas-
sette liegen eine Glückwunschadresse,
ein braun lavierter Vortitel mit der Auf-
schrift »Bad Kissingen und seine Umge-
bung« sowie 20 Schwarzweiß Fotografien
mit Darstellungen von einzelnen Bauwer-
ken, Parkanlagen sowie Stadtveduten
und Landschaftsansichten. Die Glück-
wunschadresse zeigt über dem achtzei-
ligen Textfeld das große bayerische Staats-

wappen Die unteren Ecken zieren zwei
Kurbauten von Bad Kissingen: den eiser-
nen Brunnenpavillon (li.) und den Arka-
denbau mit Conversations-Saal (re.); hin-
ter ihnen ragen kannelierte und laubum-
wundene gusseiserne Säulen empor, die
die medaillonförmig umkränzten Port-
räts im Büstenausschnitt von König Lud-
wig I. und seiner Gemahlin Therese von
Sachsen-Hildburghausen tragen. An den
Säulenschäften prangen die Wappen-
schilde mit dem fränkischen Rechen
links und das Kissinger Stadtwappen
rechts.

Die auf Karton aufgezogenen einzelnen
Fotos dieser Adresse liegen zusammen
mit dem Glückwunschschreiben lose in
einem hölzernen Kasten in Buchform
und lassen sich mit einem Samtband he-
rausheben. Die Seiten des Behältnisses
sind wie der Schnitt eines Buchblocks
gewölbt und außen mit rot bemaltem
und mit Goldornamenten verziertem
Papier, innen mit rotem Samt kaschiert.
Beweglich ist einzig der Deckel, der mit
einem aufwendig ziselierten und vergol-
deten Messingscharnier samt Schloss
versehen ist. Er ist mit einer umfangrei-

chen Lederarbeit dekoriert, die durch
eine Kombination verschiedener Leder-
sorten und -farben auffällt. Auf dem
dunkelbraun lackierten Saffianleder
wurde ein hellbrauner Streifen aus
Schafsleder und aus blau gefärbten
Kalbslederstücken aufgeklebt und durch
Golddruck verziert. Vier detailliert ge-
punzte Ziernägel aus vergoldetem Mes-
sing runden die Gestaltung ab. Die ein-
gelegten Fotografien sind jeweils zwi-
schen zwei zusammengeklebten
Kartonbögen fixiert, Kartonrand und
Passepartoutkanten zur Imitation eines
Goldschnitts mit Blattmessing belegt
worden. Bemerkenswert ist die Beschrif-
tung, die nicht – wie man aufgrund der
optischen Erscheinung vermuten könnte
– auf einen Druck zurückzuführen ist.
Die Buchstaben sind akkurat kalligra-
fiert und manche mit schwarzen Orna-
menten verziert. Pudergold und rote
Konturierung heben die Initialen geson-
dert hervor. Zusätzlich wurden Messing-
pulver und Pudersilber verwendet, bei-
spielsweise für die Ausgestaltung des
Wappens durch trassierte Linien. DK

Am 29. Januar 1891 beschloss der Magist-
rat von Bad Kissingen unter der Leitung
des Bürgermeisters Theobald Fuchs
(Amtszeit 1881–1917) ein eintägiges Fest-
programm anlässlich des 70. Geburtsta-
ges des Prinzregenten. Das hierfür ge-
gründete Ortskomitee kümmerte sich am
Morgen des 12. März 1891 um die vom
Staffelsberg abgefeuerten Böllerschüsse,
die Festgottesdienste in den Kirchen, den
musikalischen Frühschoppen im Hotel
Preußischer Hof, die Feier in der Schule
sowie das Intonieren der Luitpold-
Hymne. Darüber hinaus sollte Luitpold
von Bayern »eine schönausgestattete En-
veloppe, in welche künstlerisch vollen-
dete Photographien der Stadt Kissingen
eingelegt werden, mit Widmung auf der
Außenseite (gemalte Vignette mit Bezie-
hung auf das Bad und die Schöpfungen

des Königs Ludwigs I.)« erhalten. Unbe-
strittener Höhepunkt war jedoch die Teil-
nahme einer Abordnung aus Bad Kissin-
gen am Huldigungszug in München am
12. März 1891, wo dem Prinzregenten das
Album persönlich überreicht wurde.

In der ersten Hälfte des 19. Jahrhun-
derts hatte Kissingen innerhalb weniger
Jahrzehnte einen beispiellosen Aufstieg
zum mondänen Kurbad erlebt. Angesto-
ßen hatte diese Entwicklung König Lud-
wig I. (reg. 1825–1848), der das Kurviertel
durch seinen Hofarchitekten Friedrich
von Gärtner (1791–1847) mit Neubauten
wie dem Arkadenbau mit dem Conversa-
tions-Saal (re.), dem gusseisernen Brun-
nenpavillon (li.) und der Ludwigsbrücke
ausstatten ließ. Auf diese Verbundenheit
nimmt die Glückwunschadresse an den
Prinzregenten Bezug. Zahlreiche Kuraufen-
enthalte von Mitgliedern des Königshau-
ses im 19. Jahrhundert untermauerten
dieses Treueverhältnis. So besuchte der
zwölfjährige Luitpold 1833 erstmals zu-
sammen mit seiner Mutter Therese von
Sachsen-Hildburghausen (1792–1854)
sowie seiner Schwester Mathilde (1843–
1925) die Bäderstadt für mehrere Wo-
chen; ein zweiter, mehrmonatiger Auf-
enthalt folgte 1894. Reichskanzler Fürst
Otto von Bismarck (1815–1898) gehörte zu
den prominentesten Kurgästen. Er reiste
von 1874 bis 1893 insgesamt 15 Mal in die
Bäderstadt. Ebenso kamen die russische
Zarenfamilie sowie Mitglieder des preu-
ßischen und österreichischen Kaiserhau-
ses zu Kuraufenthalten nach Unterfran-
ken. Anlässlich dieser »Hohen Kur«
weilte auch König Ludwig II. (1845–1886)
dreimal in Kissingen; 1883 genehmigte er
den Namenszusatz Bad Kissingen.

All diese Persönlichkeiten hatte der
ortsansässige Hoffotograph und Lieb-
lingsfotograf Bismarcks Jacques Pilartz
in Porträts festgehalten. Als einer der be-
deutendsten Fotografen seiner Zeit lie-
ferte er die 20-teilige Landschaftsserie
auf Trägerkartons in der Bildgröße 22 ×

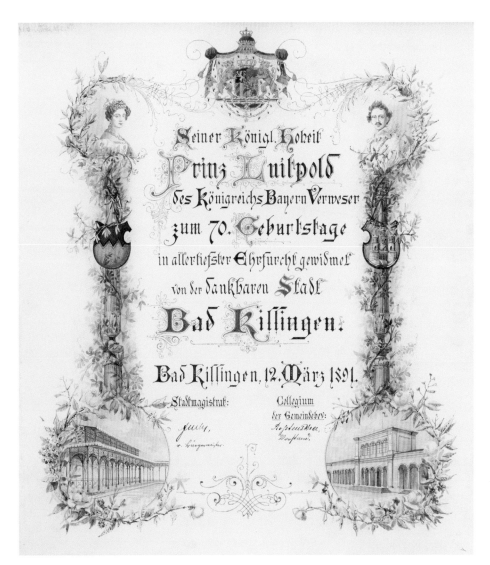

Kat. 24.5

30 cm. Er hatte 1875 ein schon bald florie-
rendes Fotoatelier in Kissingen eröffnet,
und er wurde sogar nach Berlin gerufen,
um den toten Kaiser Wilhelm I. zu foto-
grafieren. Die Namen der weiteren Betei-
ligten offenbart ein funktionierendes
Netzwerk. Die handschriftlichen Bildun-
terschriften der Fotografien sowie die
Textgestaltung der Glückwunschadresse
hatte der Magistrat dem aus Miltenberg
stammenden Hans Unkelhaeuser, könig-
licher Postexpeditor, übertragen. Auch
mit dem Maler Georg Böhm war man
sich schnell handelseinig. Nur die Auf-
tragsvergabe für die Aufbewahrungskas-

sette gestaltete sich aufwendiger als ge-
dacht: Am 13. Februar 1891 wandte sich
der Kissinger Bürgermeister Theobald
Fuchs an den Direktor des Bayerischen
Gewerbemuseums in Nürnberg, Theodor
von Kramer, mit der Bitte um eine Emp-
fehlung für einen Galanteriewarenerzeu-
ger. Dieser nannte umgehend die Firma
des ortsansässigen Johann Georg Kugler
(gest. 1894). Allerdings waren in Kuglers
Atelier in der Nürnberger Königsstraße
11 bereits neun Adressen für den Prinz-
regenten in Auftrag gegeben worden
(Kat. 25, Inv.-Nr. PR 34, PR 38, PR. 39, PR
41, PR 42, PR 45, PR 47, PR 59), so dass

ein Vertragsabschluss mit Bad Kissingen nicht zustande kam. Neben der Firma Kugler gehörten der 1845 gegründete Galanteriewarenerzeuger Wilhelm & Georg Collin in Berlin zu den gefragtesten Fabrikanten für Etuis, Portefeuilles wie auch Galanteriewaren aus Holz, Metall oder Leder. Deshalb wich der Kissinger Magistrat nach Berlin aus, von wo die einzige und letzte Berliner Hofbuchbinderei Collin die Lederkassette pünktlich lieferte.

AT · ASL

25

Adresse des Landratsausschusses von Mittelfranken zum 70. Geburtstag

Nürnberg, 1891 · Johann Georg Kugler (gest. 1894): Lederarbeiten (gestempelt) · Carl Hammer (1845–1897): Malerei (signiert: C. Hammer inv. et pinx 1891) · Einband: Schweinsleder über Kartonträger, galvanisch vergoldete Kupferbeschläge; blauer Moiréseidenspiegel über Karton · Adresse: Deckfarben und Pudergold auf Karton · H. 74,2 cm; B. 47,8 cm; T. 4,2 cm
München, Bayerisches Nationalmuseum, Inv.-Nr. PR 40
Lit.: Zur Eröffnungsfeier 1874; Kugler 1875; Gmelin 1891, S. 52; Braun 1897/98, S. 341; Art. »Karl Hammer«, in: Nürnberger Künstlerlexikon 2, 2007, S. 567 (ohne Autor); Pierer von Esch 1961, S. 22–24.

Auf der lederbezogenen Mappe dieser Adresse, die ein ungewöhnlich schlankes, hohes Format besitzt, prangt mittig das in eine Messingraute gravierte Wappen der Herzöge von Bayern samt Helmzier; Eckbeschläge sowie zwei zierliche Schließen schützen und schmücken das Stück. Aufgeschlagen ist der Spiegel mit blauem Seidenmoiré bezogen, während sich mit der rechten Seite das Widmungsblatt präsentiert.

Kat. 25.1

Die Wahl eines simplen Kartons als Bildträger für die Malerei überrascht, denn unter den Prinzregentenadressen ist es ein für den Malgrund recht selten verwendetes Material. Außerdem fällt die detaillierte Bleistiftunterzeichnung auf, die an vielen Stellen sichtbar und bewusst zur Bildwirkung mit eingesetzt ist, wie etwa bei den Schattierungen in den Gesichtern der Putten. Auch die Schrift wurde äußerst sorgfältig gearbeitet. So sind sämtliche Buchstaben mit Bleistift unterzeichnet und anschließend mit schwarzer Farbe nachgezogen worden. Ein dünner Farbauftrag mit feinen Pinselstrichen charakterisiert die Deckfarbenmalerei und wirkt durch die zahlreichen, deutlich sichtbaren Einzelstriche eher zeichnerisch. Dennoch gelangen dem Maler durch einen lasierenden Auftrag der mehrschichtig übereinandergelegten Malfarben sehr feine Übergänge. Im Kontrast dazu steht ein dicker, pastoser Farbauftrag an Architekturelementen oder zur farbigen Differenzierung der Löwenmähne. Pudergold wurde nur in geringem Umfang für Höhungen eingesetzt. So aufwendig die Malerei, die mit einem goldenen Lederband in der Mappe fixiert und gerahmt ist, so dezent der schlichte Einband. Die Einbanddecke aus Karton ist

Allerdurchlauchtigster Prinz und Regent,
Allergnädigster Regent und Herr!

Zu Eurer Königlichen Hoheit 70sten Geburtstage bringen in einstimmigen Auftrage des Landrates von Mittelfranken Namens der Bevölkerung des Kreises wir, die allerunterthänigst Unterzeichneten die besten Glückwünsche aus des Herzens Grunde dar.

Und redlich gemeint sind diese Wünsche! Haben ja doch Eure Königliche Hoheit die Herzen Aller gewonnen durch Ihre Gerechtigkeitsliebe, Ihre Hochhaltung der Verfassung und Allerhöchst Ihre Umsicht. Eigenschaften, welche dem Volke, dass vereint mit allen sonstigen Tugenden eines Herrschers und Militärs auftreten, ein glückliches Regiment gewährleisten. Die Bevölkerung unseres Kreises hat unter der ruhmreichen Regierung der Herrscher aus dem Hause Wittelsbach auf den Gebieten der Künste und Wissenschaften, der Industrie, des Handels und der Landwirtschaft eine reiche Entwicklung genommen und mit vollstem Vertrauen sieht dieselbe unter Allerhöchst Ihrer Leitung der Zukunft entgegen.

Wir wünschen Eurer Königlichen Hoheit langes Leben in ungeschmälerter Rüstigkeit und Gottes reichsten Segen bei Allerhöchst Ihrer hohen Sendung, und für Allerhöchst Ihre Familie.

Wir Mittelfranken verharren in vollster Treue, Liebe und Anhänglichkeit zu Eurer Königlichen Hoheit und zu dem allerhöchsten Herrscherhause, uns dabei einig fühlend mit der Gesammtbevölkerung Bayerns.

Aus Mittelfranken zum 12. März 1891.

In tiefster Ehrfurcht zeichnen

Eurer Königlichen Hoheit

allerunterthänigst treugehorsamste

Mitglieder des ständigen Landrats-
Ausschusses:

Probitas
regina
virtutum

in gängiger Buchbindertechnik mit einem nicht weiter verzierten Schweinslederstück überzogen. Bei den sonst vollständig vergoldeten Kupferbeschlägen fällt die, trotz ihres sparsamen Einsatzes, effektvolle Teilversilberung der Wappengravur auf. Lediglich die Felder hinter den beiden pfälzischen Löwen sind in Silber angelegt. Umgesetzt wurde diese Gestaltung durch Weglassen der Goldschicht: Bei der galvanischen Vergoldung muss auf den Rezipienten aus technischen Gründen zunächst eine Zwischenschicht aus Silber, die sogenannte Vorversilberung, aufgebracht werden. Die Bereiche, die später silbern bleiben sollen, können nun mit Lack abgedeckt werden. Dort schlägt sich kein Gold nieder und die Vorversilberung bleibt sichtbar. Abschließend muss nur noch der Abdecklack mit Lösemitteln entfernt werden. JK · DK

Die illusionistische Architekturmalerei auf dem Widmungsblatt zeigt eine Wandnische in Form einer klassischen Ädikula. Das Glückwunschschreiben ist in das von roten Säulen gerahmte Wandfeld gesetzt, am Gesims darüber sind die Wappen der acht kreisfreien Städte Mittelfrankens sowie der Stadt Dinkelsbühl angebracht; im Zentrum befindet sich das Wappen von Ansbach, Verwaltungssitz im Regierungsbezirk Mittelfranken. In den abschließenden geschwungenen Sprenggiebel ist das von Rocaillen gerahmte Medaillon mit dem Porträt des Prinzregenten gesetzt. Luitpold trägt das historisierende Gewand und die Kette des Hubertusordens. Während zwei Putten das Porträt mit Blumen schmücken, liegt im Giebel selbst ein sehr lebensnah wirkender bayerischer Löwe. In den oberen Hintergrund öffnet sich eine Exedra unter prächtiger Kassettendecke. In der Sockelzone der Nische befindet sich mittig eine rollwerkverzierte Kartusche mit den Worten *Probitas regina virtutum*

(Rechtschaffenheit [ist die] Königin der Tugenden). Die dort abgelegten Gegenstände – ein Zahnrad, verschiedenes Werkzeug und landwirtschaftliches Gerät, ein Merkurstab und -hut sowie ein Obstkorb – nehmen auf die große Inschrift Bezug. Darin ist die Rede von der reichen Entwicklung Mittelfrankens »auf den Gebieten der Künste und Wissenschaften, der Industrie, des Handels und der Landwirtschaft« unter der Wittelsbacher Regierung. Unterzeichnet ist die Adresse von Mitgliedern des ständigen Landratsausschusses, einem Gremium, das Luitpolds Vater, König Ludwig I., 1828 in Bayern per Gesetz installiert hatte.

Links im Bild ist im Kniestand eine weibliche Rückenfigur in einem Brokatgewand mit bodenlangem Umhang und perlenbesetztem Diadem zu sehen. In der Rechten hält sie einen goldenen Lorbeerkranz, in der Linken eine von Weinlaub und Hopfen umrankte Standarte mit weiß-blau gerautetem Schild, dem Stammwappen der Wittelsbacher und Wappen Bayerns. Sie erinnert an Votivfiguren auf Epitaphien der Frühen Neuzeit. Ihre Kleidung und Attribute lassen sie als Symbolfigur erscheinen, die wohl als im Text genannte Rechtschaffenheit interpretiert werden kann.

Geschaffen wurde die Glückwunschadresse nicht in Ansbach, sondern in Nürnberg, der bedeutenden Künstlerstadt Frankens. Die Malerei übernahm der Architekturmaler Carl Hammer, der von 1884 bis 1897 die Nürnberger Kunstgewerbeschule leitete. Er lieferte zahlreiche Entwürfe für das Kunstgewerbe: von Urkunden, Plakaten und Adressen über Majolika und Möbel bis hin zu Glasfenstern für das Rathaus und der Ausstattung der Christuskirche in Nürnberg. Gerne griff er historische Stile auf, insbesondere der deutschen Gotik und Renaissance, aber auch – wie hier in der Glückwunschadresse – spätbarocke Ornamentformen. Zudem kannte er den

preisgekrönten Buchbinder und Kunsthandwerker Johann Georg Kugler (gest. 1894), der den Einband schuf, weil Kugler als »Fabrikbesitzer und Magistratsrath« 1874 im provisorischen Gründungskomitee für das Bayerische Gewerbemuseum war, für welches auch Hammer mehrjährig tätig war. IM · AT

26
Adresse des Kreises Niederbayern zum 70. Geburtstag

München, 1891 · Alois Müller (1861–1951), nach Entwurf von Ferdinand Wagner: Lederarbeiten, Malerei · Rudolf Lotze (Kunstschlosser, 1883 als Mitglied der Gilde der Schlosser, Spengler, Schwertfeger und verwandter Gewerbe in München genannt): Metallarbeit (gemarkt) · Einband: Kartonträger mit Kalbsleder (bemalt, Blattgold), vergoldeten Silberbeschlägen mit Glaseinsätzen und Pergament (Blattgold) an Innenseite Adresse: Deckfarben, Blattgold und Pudergold auf Pergament · H. 54,2 cm; B. 45,5 cm; T. 5,9 cm München, Bayerisches Nationalmuseum, Inv.-Nr. PR 22
Lit.: Gmelin 1891, S. 52, Taf. 22 f. [»Nach Angaben des Malers Ferdinand Wagner entworfen und ausgeführt von Alois Müller«]. – Zum Inhalt: Kühn 2001, S. 175–178; Mages 2006; Störmer 2005, S. 17 f.; Memmel 2014, S. 19, 21. – Stadt Kelheim, in: Haus der Bayerischen Geschichte – Bayerns Gemeinden. URL: http://www.hdbg. eu/gemeinden/index.php/detail?rschl=9273137 [14.08.2020].

Die mit Eckbeschlägen und zwei Schließen versehene Ledermappe ziert ein Dreipass auf einem Feld aus bayerischen Rauten als Grund, während in den einzelnen Passformen je ein Schild mit Wittelsbacher Wappen (2 × Rauten, 1 × Löwe) sitzt, mittig der große Schild mit dem Reichsadler. Die Umschrift enthält die Huldigung an den Prinzregenten. Das

Kat. 26.1

Widmungsblatt wird von einem breiten Astwerkrahmen eingefasst, in den die Wappen der Städte und Gemeinden des Kreises Niederbayern gesetzt sind. Der Kopf über dem Widmungstext zeigt vier historische Veduten, im Zentrum Landshut mit der Burg Trausnitz als Sitz des Kreises.

Technologisch sind sowohl die detailreiche Lederbearbeitung als auch die Malerei hervorzuheben, die eine umfangreiche und ausgefallene Vergoldungstechnik aufweisen. Bei der Deckfarbenmalerei fallen der recht dicke Auftrag der Farben und die starke Konturierung mit schwarzen Linien auf,

wobei in gestricheltem Farbauftrag auf einen flächig aufgebrachten Grundton eine hellere bzw. dunklere Ausmischung des Farbtons für Höhungen und Schatten folgt. An Schriftrollen und Wappen ließ Alois Müller das Pergament teils freistehen. Vor allem am Astwerk wurde in großem Umfang Pudergold mit dünnen Pinselstrichen aufgetragen. Ungewöhnlich ist auch die Glanzvergoldung mit den feinen Verzierungen an der Initiale: Auf einer roten Unterlegung wurde das Blattgold appliziert und im Anschluss poliert. Die darauf mittels Trassierung und Pudergold ausgeführten Ornamente heben sich durch ihre matte Oberfläche von der glänzenden Goldunterlage ab. Das bemalte Pergament ist von einem verzierten, schmalen Lederband eingefasst und fest mit dem Einband verklebt, der aus dickem Karton besteht; bei vergleichbarer Größe wird sonst vorwiegend Holz als Trägermaterial verwendet. Die Einbanddecke ist mit einem einzigen Kalbslederstück bespannt und sehr aufwendig durch Blindlinien, Treibarbeit, Flachlederschnitt und Ölfarben verziert; für das leicht erhabene Wappen in der Deckelmitte setzte man ein separates Lederstück auf. Die Vergoldung erfolgte mit Blattgold auf einem transparenten Anlegemittel, wodurch größere homogene Flächen geschaffen wurden. Die erhabene Schrift ist mit dem Pinsel und dunkler Farbe konturiert und das Wappen teils farbig gefasst. Ein ganzflächig aufgebrachter roter Überzug gab der Lederarbeit einen einheitlichen Farbton – eine Oberflächenveredelung, die unter den Glückwunschadressen nur bei wenigen Exemplaren zu finden ist. Die mit Nägeln befestigten Beschläge und Verschlussbänder sind aus Silber getrieben und feuervergoldet – im Gegensatz zur vielfach angewandten galvanischen Vergoldung. Auch hervorzuheben sind die miniaturhaft auf Papier gemalten Wappen.

die von unten auf die vier halbkugelför-
migen Glassteine an den Ecken geklebt
sind. DK

Der Kreis Niederbayern, »des erlauchten
Fürstenhauses uraltes Stammland«, stellt
in seiner Glückwunschadresse raffiniert
die geschichtliche Bedeutung der Region
für die Entstehung Bayerns als Wittels-
bacher Herrschaftsgebiet heraus. Mit der
Kreisreform 1837/38 durch König Lud-
wig I. hatten die in der Kreiseinteilung
von 1817 entstandenen Gebiete Bayerns
wieder Namen erhalten, die sich auf die
Volksstämme und historischen Bestand-
teile bezogen. Dennoch stimmt der Kreis
Niederbayern nur teilweise mit dem his-
torischen Gebiet überein. Nach dem
Selbstverständnis der damaligen Vertre-
ter dieses Kreises hatten »die Wittelsba-
cher von hier aus mit Segnungen geisti-
gen Lebens und wirtschaftlicher Kultur
das Land zu seiner Bedeutung gehoben«.
Die im Stil spätgotischer Buchmalerei
verflochtenen Äste schaffen es, eine iden-
titätsstiftende Verbindung zwischen der
Vergangenheit und Gegenwart Nieder-
bayerns darzustellen.

Eine Ritterfigur ziert die den Wid-
mungstext anhebende »M«-Initiale. Sie
ist mit dem Rautenschild als Verweis auf
Herzog Ludwig I., den Kelheimer, zu ver-
stehen. Ludwig hatte 1204 Ludmilla von
Böhmen, verwitwete Gräfin von Bogen,
geheiratet. Nach dem Tod ihrer Söhne
aus erster Ehe beerbten die Wittelsba-
cher 1242 das Adelsgeschlecht, die Über-
nahme von deren Wappen setzte das äu-
ßere Zeichen: die weiß-blauen Rauten (ei-
gentlich muss das Weiß als silberfarben
bezeichnet werden). Der Wittelsbacher
Ludwig I. hatte Kelheim Stadtrechte ver-
liehen, hatte sich gerne und oft dort auf-
gehalten und war schließlich, am 15. Sep-
tember 1231, auf der Donaubrücke von
Kelheim einem vermutlich politisch mo-
tivierten Mord zum Opfer gefallen. Die
Vedute Kelheims über dem Textfeld oben

Kat. 26.2

links spielt auf diese historischen Be-
züge an. Von den Strahlen der unterge-
henden Sonne besonders akzentuiert
steht oberhalb der Stadtansicht Kelheims
die zwischen 1842 und 1863 im Auftrag
von König Ludwig I., dem Vater des
Prinzregenten, errichtete Befreiungshalle
im Abendfrieden; vielleicht ist diese Situ-
ierung als Aspekt der Hoffnung für ein
gedeihliches Miteinander von Region
und Monarchie zu interpretieren.

Links davon am oberen Abschluss des
Rankengeflechts fällt der Blick auf eine
Ansicht Straubings, das Ludwig der Kel-

heimer 1218 zur Demonstration seiner
Macht als Marktstadt südlich der Donau
und gegenüber von Bogen hatte anlegen
lassen. Als Sitz des Kreises Niederbayern
ist allerdings dem Stadtbild Landshuts im
Zentrum ungleich mehr Raum gegeben.
Auch diese Stadt mit der Burg Trausnitz
hatte Ludwig der Kelheimer 1204 gegrün-
det, um sich in seinem Machtanspruch
auf das Erbe des Burg- und Landgrafen
von Regensburg gegen den Bischof von
Regensburg zu behaupten.

Burg Natternberg, oben rechts abge-
bildet, war bis 1242 ebenfalls im Besitz

der Familie der Grafen von Bogen. Nach dem Tod von Otto II. dem Erlauchten (1206–1253), dem Sohn Ludwig des Kelheimers, entstand 1255 bei der ersten bayerischen Landesteilung das Teilherzogtum Niederbayern. Bis 1290 wurde es von Ottos jüngerem Sohn Heinrich XIII. regiert. Dessen Enkel, Heinrich XV. (1312–1333), hielt sich als unmündiger Herrscher über Niederbayern bevorzugt auf der Burg Natternberg bei Deggendorf auf, wodurch er den Beinamen »der Natternberger« erhielt. So steht auch die Ansicht der Burg Natternberg für das bis 1340 existierende Teilherzogtum Niederbayern. Der große Wappenschild mit Reichsadler auf dem Ledereinband könnte auf Konradin (gest. 1268) verweisen. Dieser letzte männliche Nachkomme aus der Staufer-Dynastie war 1252 auf Burg Wolfstein bei Landshut geboren worden und hatte Wittelsbacher Wurzeln, denn seine Mutter Elisabeth von Bayern (gest. 1273), römisch-deutsche Königin und Königin von Sizilien und Jerusalem, war die Schwester von Herzog Heinrich XIII. und Ludwig II. gewesen.

Der bei Gmelin für die Einbandgestaltung genannte Alois Müller arbeitete wohl auch bei Kat. 27 mit dem Maler Ferdinand Wagner zusammen; gemeinsam mit dem Kunstschlosser Rudolf Lotze bildeten sie ein auch bei weiteren Glückwunschadressen beteiligtes Team (Kat. 26, 28, 29). Formal auffallend sind die sehr ähnlichen Eckbeschläge, die Komposition mit einem auf der Mappe zentriert gesetztes Wappenfeld und auch die innere Aufteilung mit der in einen Rahmen gesetzten Adresse, hier einseitig, dort sogar auf beiden Innenflächen.

CR · AT

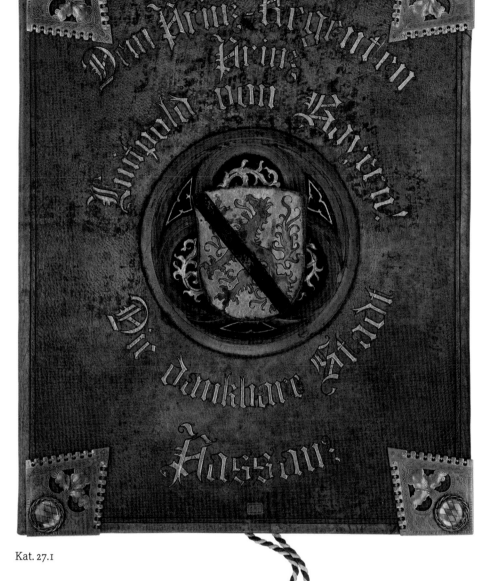

Kat. 27.1

27

Adresse der Stadt Passau zum 70. Geburtstag

München, 1891 · Wohl Alois Müller: Einband
(vgl. Kat. 26) · Rudolf Lotze: Metallarbeiten
(gemarkt) · Ferdinand Wagner (1847–1927):
Malerei (signiert: Ferdin. Wagner 91) · Einband-
decke: Kartonträger mit Kalbsleder (bemalt,
Blattgold und -silber), vergoldeten Messingbe-
schlägen mit Glaseinsätzen und Elfenbeinsiegel
an Kordel (rote und weiße Fäden) · Adresse:
Ölfarben auf Leinwand mit Kartonpassepartout
und Deckfarben, Pudergold auf Pergament ·
H. 54,4 cm; B. 44,2 cm; T. 4,2 cm
München, Bayerisches Nationalmuseum,
Inv.-Nr. PR 24
Lit.: Gmelin 1891, S. 52. – Brunner 1999, S. 504;
Die Kunst für Alle 1887; Hecht 1997, S. 128 f.; Karl
1931, S. [2], [5]; Lübbeke 2012/13, S. 106 f.; Moritz
1969, S. 11 f.; Passauer Zeitung 1887; Rasp 2000,
S. 60 f., 70, 77–79, 82–84; Schäffer-Huber 1993,
S. 14, 25; Schmid 1927, S. 350 f.; Sutter 2014,
S. 29.

Die Ledermappe trägt mittig über einer
kreisförmigen Vertiefung das separat
aufgenagelte Stadtwappen von Passau
mit dem steigenden Wolf in Rot, wobei
das Wappen durch den Schrägbalken von
dem des Hochstifts Passau zu unterschei-
den ist. Passau war bis 1803 eigenständi-
ges Fürstbistum, als es im Zuge der
Säkularisation an Bayern fiel. Um das
Wappen verläuft die vergoldete Inschrift:
»Dem Prinz-Regenten Prinz Luitpold
von Bayern! Die dankbare Stadt Passau.«
Metallene Beschläge mit bayerischen
weiß-blauen Rauten unter Glaseinsätzen
zieren die Ecken. Anstelle eines Siegels
ist eine gedrechselte Elfenbeinkapsel an-
gehängt. Die aufgeschlagene Mappe zeigt
links sieben pastos gemalte, von einem
Passepartout gerahmte Stadtansichten
Passaus und rechts das Glückwunsch-
schreiben mit einem weiteren Passauer
Motiv.

Kat. 27.2

Maltechnisch hebt sich diese Adresse
aus dem Bestand heraus, denn für die
Stadtansichten kamen Ölfarben zur An-
wendung. Im Aufbau einem Leinwand-
gemälde vergleichbar trug F. Wagner auf
einer weiß grundierten Leinwand die Öl-
farben nass in nass mit deutlichem Pin-
selduktus pastos und skizzenhaft auf.
Gerahmt werden die gemeinsam auf
eine Leinwand gesetzten sieben Veduten
durch ein Kartonpassepartout mit golde-
nen Schnittkanten. Im Gegensatz dazu
bediente man sich beim Widmungsblatt
wieder der typischen Deckfarbenmalerei

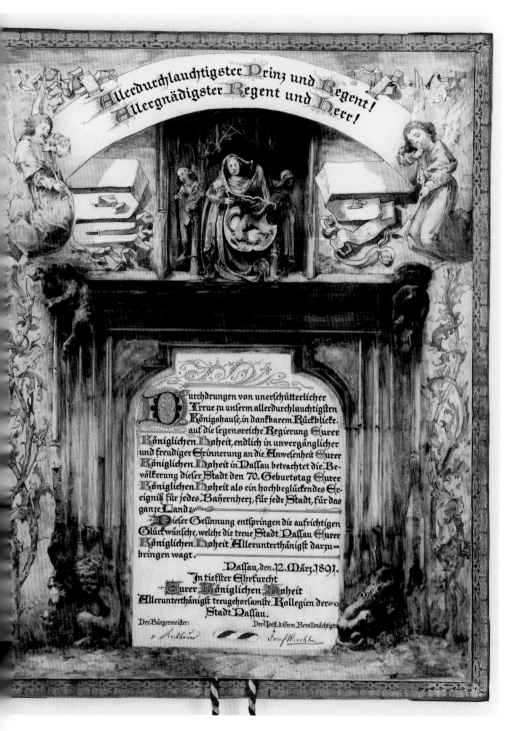

sind fest in den Einband geklebt und durch ein mit goldenen Ornamenten verziertes Lederband fixiert und gerahmt. Bei der Einbandgestaltung sind Parallelen zu Kat. 26 mit den ebenfalls von Rudolf Lotze hergestellten Beschlägen zu ziehen. Auch bei dieser Adresse wurde der Kartonträger in typischer Buchbindertechnik mit einem Kalbslederstück überzogen, im Flachlederschnitt verziert und Ornamente sowie Wappen durch zusätzlich eingesetzte Lederstücke hervorgehoben. Bei der Farbgestaltung kamen neben Ölfarben Blattgold und -silber zum Einsatz, die erhabene Schrift ist vergoldet und wie bei Kat. 26 dunkel konturiert. Diese Beobachtungen sowie die identische Oberflächenbehandlung mit einer roten Lasur – die nur an wenigen Prinzregentenadressen erfolgte – lassen auf eine Herstellung in derselben Werkstatt schließen. Für die Beschläge nutzte Lotze vergoldetes Messing, wie bei Kat. 26 mit runden Glassteinen an den Ecken, die mit auf Papier gemalten weiß-blauen Rauten unterlegt sind. Die Zierde mit einem gedrechselten Elfenbeinsiegel stellt unter den Glückwunschadressen eine Besonderheit dar, ihre Anbringung ist funktional und schlicht: Die durch das Elfenbeinsiegel gezogene Kordel wurde unterhalb der Adresse in eine 5 × 3 cm große, grob ausgearbeitete Aussparung des Kartonträgers eingeklebt und mit dem darüber geklebten, gelochten Pergament fest in die Adresse eingebunden. DK

auf einem Pergamentträger. Im Gegensatz zu den Ölfarben kennzeichnet diese ein weniger pastoser Farbauftrag mit teils frei stehen gelassenem Träger, wobei lediglich in den Schattenpartien größere Schichtstärken aufgetragen wurden, um eine ausreichende Deckkraft zu erreichen. Maltechnisch auffällig sind außerdem eine teils dunkle Konturierung, eine Schattenmodellierung in Form von Schraffuren, vor allem an den Gewändern, und extrem feine, weiß- und rosafarbene Höhungen an der Mittelgruppe. Die beiden bemalten Bildträger

Die Gestaltung der Mappe und des Schreibens besteht aus einem Motivmix von eklektischen Stilen. Die Widmungsseite gibt das um 1500 errichtete, spätgotische Steinstabportal des Passauer Rathauses wieder. Das Relief über dem Türsturz zeigt eine in Rot und Blau gekleidete Wappenhalterin, auf ihrem Schild den roten Wolf Passaus. Sie wird von zwei männlichen Figuren flankiert,

als Vertreter von Handwerk und Patriziat zu interpretieren. Die seitlichen Konsolen und Skulpturen des Portals tragen Spuren des Feuers von 1662, das sich in die Stadtgeschichte Passaus ›eingebrannt‹ hat. Die Engel, das Spruchband oberhalb des Portals und die seitlich aufstrebenden Blattranken sind von spätgotischer Malerei inspiriert. An die Stelle der Türflügel ist das Schriftfeld der Adresse gesetzt. Fleuronné-Initialen und Zeilenfüller nach dem Vorbild spätmittelalterlicher Buchmalerei charakterisieren das Schriftbild.

Das Schreiben, unterzeichnet von Bürgermeister Paul von Stockbauer und vom Vorstand der Gemeindebevollmächtigten, Kommerzienrat Josef Kuchler, lässt auf Treueschwüre gegenüber dem Königshause die Beteuerung »unvergänglicher und freudiger Erinnerung an die Anwesenheit Eurer Königlichen Hoheit in Passau« folgen. Gemeint ist der Besuch Luitpolds am 9./10. Mai 1887, kurz nach seinem Regierungsantritt.

An eben dieses Ereignis erinnern auch die sieben Ansichten auf dem linken Blatt. Die leichten, farbkräftigen Malereien im zeitgenössischen Stil bilden einen Gegenentwurf zur restlichen, eher altertümlich wirkenden Adresse. Zugleich lehnt sich die Präsentation in Passepartouts an zeitgenössische Fotoalben an, was vielleicht zu einem dokumentarischen Charakter der Bilder beitragen soll. Sie zeigen die Stadt Passau in der eigens zu Luitpolds Besuch entworfenen, ephemeren Festdekoration. Wie diese gestaltet war, ist auch in einer Sonderbeilage der Passauer Zeitung vom 12. Mai 1887 beschrieben. Luitpolds Wagen fuhr am Ludwigsplatz durch eine eigens errichtete *Porta triumph[alis]* mit als Skulpturen posierenden Soldaten (dargestellt oben in der Mitte) sowie durch den *Innbrükbogen*, der in die »blaue Grotte von Capri umgewandelt« war (oben links). Der Prinzregent be-

suchte den Dom mit seinem als *Mariensäule* verkleideten Brunnen (unten rechts). Eine Fahrt mit dem Salondampfer führte ihn an der *Veste Niederhaus* vorbei, die zu diesem Anlass ein Bild *Sankt Georgs* trug (unten links). Auf der Rückfahrt grüßte Passau den Prinzregenten mit Feuerwerk und *Stadtbeleuchtung* (Mitte). Der *Ländplatz* erschien als von Nixen bewohnte Felsengrotte (unten Mitte). Weitere Figuren waren offenbar dem Nibelungenlied entnommen, so zeigt die Ansicht oben rechts ein *Donauweibchen* auf einem Boot.

Die Adresse gestaltete ein Maler, der persönliche Verbindungen zum Prinzregenten sowie nach Passau hatte. Der von dort stammende Ferdinand Wagner (1847–1927) absolvierte seine Lehrzeit in der Residenzstadt München bei der Familie Quaglio, Hofkünstlern unter Ludwig II., und bekam in dieser Zeit auch Aufträge vom König. In der Kunstszene Münchens etablierte sich Wagner nicht zuletzt durch seine Fresken im Ratskeller (1873/74). Für seine Heimatstadt schuf er zwischen 1886 und 1993 großformatige Gemälde für die Rathaussäle. Während er die Motive in seinem Münchner Atelier vorbereitete, berichtete Wagner in einem Brief an Bürgermeister Stockbauer, habe ihn niemand geringerer als Luitpold persönlich aufgesucht und die Entwürfe gelobt. Als bedeutendster Künstler Passaus wurde Wagner 1887 ausgewählt, um die Festdekoration für den hohen Besuch zu kreieren. Dies war eine ehrenwerte Aufgabe, wurde die Gestaltung ephemerer Festdekorationen bereits seit der Renaissance bedeutenden Künstlern angetragen. Zum Dank für den gelungenen Schmuck erhielt Wagner die Ehrenbürgerschaft seiner Heimatstadt. Als er 1889 eine Häuserreihe in der Münchner Schellingstraße mit Fassadenmalerei versah, welche die »Verherrlichung der bayerischen Regenten seit der Königsperiode« darstellte, gewährte

ihm Luitpold sogar eine Porträtsitzung. Es erscheint nur konsequent, dass Wagner 1891 mit der Glückwunschadresse beauftragt wurde, die den Jubilar an den überschwänglichen Empfang in Passau erinnern sollte. Im motivischen Vergleich (Rosenblüten-Blindprägung als Bordüre auf rückwärtigem Deckel) ist der Einband wohl von Alois Müller gearbeitet worden, der sowohl mit Lotze wie mit Wagner zusammenarbeitete (vgl. Kat. 26, 28). IM

28

Adresse des Centralvereins für Kirchenbau in München zum 70. Geburtstag

München, 1891 · Wohl Alois Müller: Einband (vgl. Kat. 26, 27, 29) · Augustin Pacher (1863–1926): Malerei (signiert) · Einband: Kalbsleder über Holzträger, grüner Seidenmoiréspiegel über Karton · Adresse: Deckfarben, Pudergold auf Pergament · H. 47,9 cm; B. 62,2 cm; T. 2,6 cm
München, Bayerisches Nationalmuseum, Inv.-Nr. PR 7
Lit.: Weiss 1907/08; Lehmbruch 1982; Ausst.-Kat. München 1988, S. 184–188.

In einem schlichten Ledereinband liegt lose das fein illuminierte Widmungsblatt des Centralvereins für Kirchenbau in München. Seitlich schlängeln sich stilisierte Blattranken, aus denen in der linken oberen Ecke drei Blütenkelche mit je einer Heiligenbüste herauswachsen; darunter schmückt eine ausladende Helmzier das weiß-blaue Rautenwappen der Wittelsbacher. Dem 16-zeiligen Gratulationsschreiben ist eine blaue, wie ein Perlenschmuckstück gefüllte Zierinitiale vorangestellt.

In der Gestaltung, Materialwahl und Maltechnik bezieht sich dieses Glück-

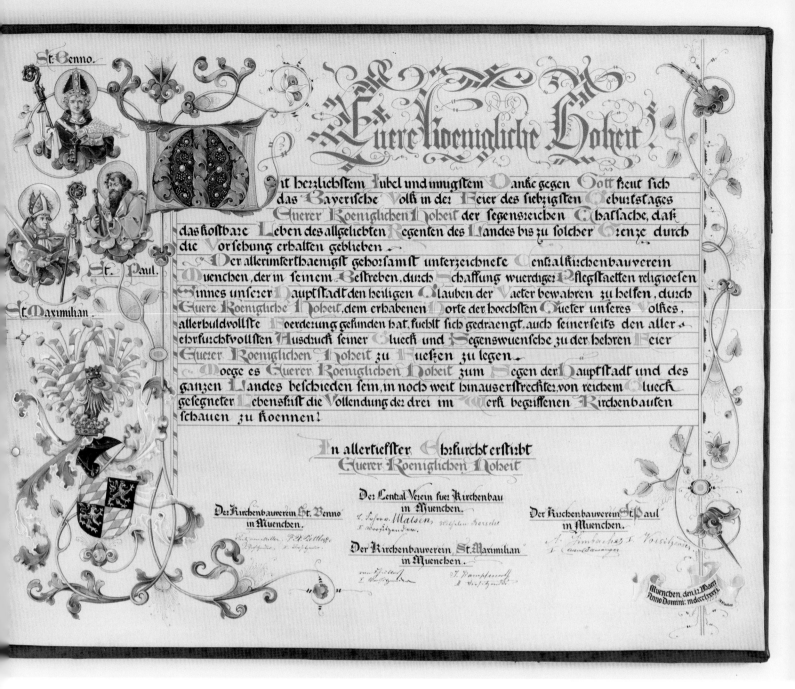

Kat. 28.1

wunschschreiben explizit auf spätmittelalterliche Buchmalerei. So diente als Bildträger ein großes Stück Pergament, auf dem der Entwurf mit einer detaillierten Bleistiftunterzeichnung angelegt wurde. Bei der Ausführung von Malerei und Schrift fanden, ebenfalls in Anlehnung an die Buchmalerei und bei vergleichbarer Maltechnik, Deckfarben Verwendung. Hervorzuheben sind hier die akkuraten Pinselzüge bei dünnem Farbauftrag, denn erst mit den zahlreich nebeneinander gesetzten feinen Pinselstri-

chen schuf A. Pacher die weiche Modellierung, nachvollziehbar vor allem an den stufenlos ineinander übergehenden Inkarnattönen. Im Gegensatz dazu steht der Einsatz roter, grüner und blauer Lasuren zur Anlage und Schattierung der Ornamente. Die dadurch erzielten Effekte mit einem größeren Spektrum an Farbnuancen und verschiedenen Ebenen der Lichtbrechung sind für die Farbwirkung nicht unerheblich. Für die Vergoldungen wurde Pudergold an Ornamenten, Nimben und der Initiale mit

dem Pinsel aufgetragen und zusätzlich durch eine Trassierung gestaltet: Mit einem spitzen Werkzeug zog der Maler feine Linien in die Goldflächen, und schuf so das sich durch einen anderen Glanzgrad abhebende Muster. Im Gegensatz zur aufwendigen Malerei ist die Einbanddecke ausnehmend schlicht gestaltet: Zwei dünne Holzdeckel wurden mit großen Kalbslederstücken in typischer Buchbindertechnik zusammengefügt und auf dem Spiegel mit grünem Moiré kaschiert. Die dezente Verzierung

Kat. 28.2

der Lederarbeit erfolgte durch Blind-
pressung mit Linien und Stempeln,
wobei die Form der Blumen- und Blatt-
ornamente mit denen von Kat. 27 über-
einstimmt, was auf die Verwendung ge-
läufiger Stempel oder auf eine Ausfüh-
rung in derselben Werkstatt schließen
lässt. DK

Im Text der Widmung dankt der Zentral-
verein für Kirchenbau für die »allerhuld-
vollste Foerderung« und verleiht seiner
Hoffnung Ausdruck, es möge »Eurer Ko-
eniglichen Hoheit zum Segen der Haupt-
stadt und des ganzen Landes beschieden
sein, in noch weit hinauserstreckter, von
reichem Glück gesegneter Lebenslust die
Vollendung der drei im Werk begriffenen
Kirchenbauten schauen zu koennen«.
Der Künstler Augustin Pacher hatte sich
nach seinem Studium an der Königlichen
Kunstgewerbeschule auf die Anfertigung
von Entwürfen für kirchliche Glasfenster
spezialisiert und war so in engeren Kon-

takt mit dem Zentralverein für Kirchen-
bau in München gekommen, der ihn 1891
mit der auf Pergament gestalteten Illust-
ration nach dem Vorbild mittelalterlicher
Handschriften des frühen 15. Jahrhun-
derts beauftragte. Das Schriftbild der
Textkolumne besticht durch die Gestal-
tung aller Majuskeln in Blau oder Rot
sowie durch die farbliche Hervorhebung
der Anrede des Jubilars. Am Beginn des
Schreibens steht eine reich geschmückte
Zierinitiale des Buchstaben M. Aus ihr
wachsen zierliche Stängel in kräftiger
Farbigkeit heraus und flankieren zu bei-
den Seiten den Huldigungstext. In der
oberen linken Ecke führt das Geflecht
aus Ranken zu drei Blütenkelchen, die
als Basis für drei Heiligenbüsten von
Benno, Paul und Maximilian dienen. Die
von den Ranken eingefassten Heiligen
können als Blüten des Vereins begriffen
werden, denn sie stehen für die neuen
katholischen Pfarrkirchen St. Benno am
Rande der Maxvorstadt, St. Paul in der

Ludwigvorstadt und St. Maximilian am
Isarhochufer. Die Errichtung dieser drei
im Text erwähnten Kirchengebäude war
notwendig geworden, weil der städtische
Sakralbau seit Mitte des 19. Jahrhunderts
stagnierte, sich zugleich aber die Ein-
wohnerzahl Münchens im Zeitraum von
1850 bis 1880 verdoppelt hatte. So
herrschte in den bevölkerungsreichen
Vorstädten ein Notstand an Pfarrkirchen
und seelsorgerischer Betreuung. 1882
war der Zentralverein als übergeordnete
Organisation zur Finanzierung der Kir-
chenneubauten gegründet worden. Die-
sem Komitee standen die Kirchenbauver-
eine von St. Benno, St. Paul und St. Maxi-
milian zur Seite, die sich wiederum
unabhängig voneinander um jedes Bau-
vorhaben eigenständig kümmerten. Um
deren Realisierung zügig voranzutrei-
ben, wurde sogar ein Wettbewerb ausge-
lobt. Der Zentralverein für Kirchenbau
hatte den Neubau von St. Benno mehr-
heitlich als vorrangig unter den drei Kir-
chenbauprojekten deklariert. Der Erzgie-
ßer Ferdinand von Miller d. Ä. (1813–
1887) stiftete den Baugrund für die
Kirche St. Benno. Damit löste er ein Ge-
lübde anlässlich der geglückten Aufstel-
lung der 18 m hohen Bronzefigur der Ba-
varia ein. Die Kirche mit dem Patrozi-
nium des Münchner Stadtpatrons Benno
von Meißen wurde zwischen 1888 bis
1895 von dem Architekten Leonhard Ro-
meis (1854–1904), Professor an der Kö-
niglichen Kunstgewerbeschule, als roma-
nische Basilika mit Doppelturmfassade
und Vierungsturm erbaut. Anschließend
entstand in Verlängerung der Landwehr-
straße am Bavariaring die als Saalbau
nach den Plänen des Architekten Georg
von Hauberrisser (1841–1922) entworfene
Kirche St. Paul im neogotischen Stil mit
polygonalem Mittelturm über dem Chor-
bereich. Sie war mit Abstand der teuerste
der drei Kirchenbauten. Ihre Weihe fand
1906 statt. Zwei Jahre später war auch
die letzte der drei Stadtpfarrkirchen fer-

tiggestellt: An der Isar erstand als Point de vue in der Achse der Uferstraße die von Heinrich von Schmidt als Basilika im spätromanischen Stil geplante Kirche St. Maximilian. AT

29
Adresse der vereinigten Logen Bayerns zum 70. Geburtstag

München, 1891 · Alois Müller (1861–1951): Lederarbeiten (Monogramm auf der Rückseite) · Hans Fleschütz (1848–ca. 1927): Malerei (signiert) · Leopold Eberth: Beschläge · Einband: Rindsleder (teilvergoldet) über Holzträger, vergoldete Silberbeschläge, Rauchquarz, Kordeln (hellblaue und gelbe Fäden), vergoldete Kupferbänder und cremefarbener Seidenmoiréspiegel (vergoldet) · Malerei: Deckfarben, Blattgold, Pudergold und -silber auf Pergament · H. 42,5 cm; B. 33,1 cm; T. 5,7 cm
München, Bayerisches Nationalmuseum, Inv.-Nr. PR 5
Lit.: Gmelin 1891, S. 52, Taf. 25; Aukt.-Kat. Reiss & Sohn 2017, S. 41, lot 78 (Bismarck); Hans Fleschütz, Matrikelbuch 1841–1884, 03409. URL: https://matrikel.adbk.de/matrikel/mb_1841-1884/jahr_1877/matrikel-03409 [03.02.2021]. – Zur Freimaurerei: Ausst.-Kat. Wien 1992, S. 459, 461 f.; Düriegl 1992, S. 83 f.; Gahlen 2016, S. 98–103; Kobell 1898, S. 471–473; Riegelmann 1941, S. 262–265; Weis 1990, S. 487; Winkler 1992, S. 98.

Die von 13 bayerischen Freimaurerlogen überreichte prachtvolle Mappe beinhaltet eine ebenso prächtig illuminierte Glückwunschadresse, die aus vier Lagen Pergament besteht und von einer Kordel mit anhängendem Siegel gehalten wird. Auf dem Deckel befindet sich im Spiegel unter einem Bogen das Wappen des Königreichs Bayern, zuseiten die wichtigsten Symbole der Freimaurerei. In den Siegelstein aus Rauchquarz sind zehn kleine Wappenschilde um das größere,

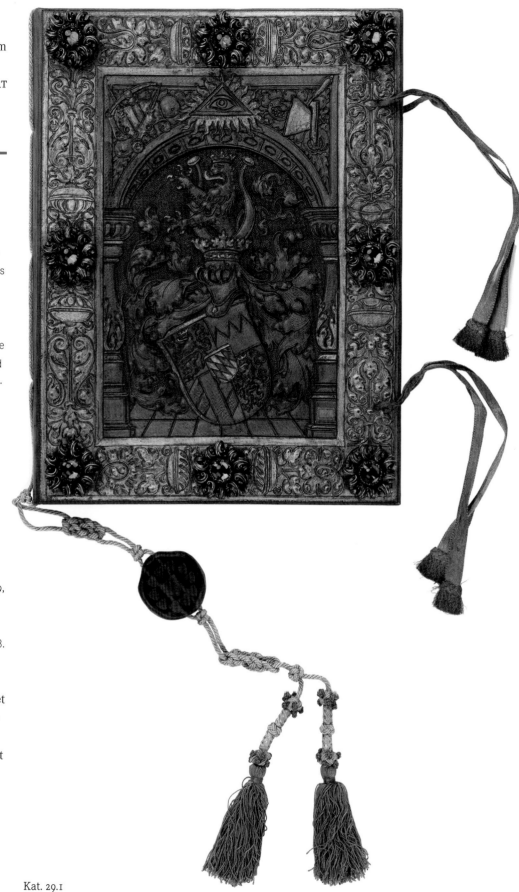

Kat. 29.1

zentrale der Stadt München eingeschnit-
ten. Sie stehen für die Städte mit Stand-
orten der Logen (Augsburg, Bayreuth,
Fürth [wohl fälschlich für Hof], Würz-
burg, Nürnberg, Schweinfurt, Franken-
thal, das sogenannte Altstadtschild Er-
langens, Bamberg).

Schon allein die aufwendig gestaltete Le-
derarbeit mit Metallapplikationen lässt
diese Glückwunschadresse zu einem
der eindrucksvollsten Exemplare im Be-
stand werden. Für den Einband fand ein
einziges großes Rindslederstück Ver-
wendung, das kunstvoll mit verschie-
densten Techniken bearbeitet wurde. So
erfolgte die dreidimensionale Ausarbei-
tung des Reliefs in Treibarbeit, wodurch
beispielsweise beim Wappen starke Un-
terschneidungen am Visier des Helms
besonders zur plastischen Wirkung bei-
tragen. Flachlederschnitt und Perlpun-
zierungen dienten zur Konturierung
und als Hintergrund des Motivs. Erst
nach der Kaschierung des Leders auf
zwei mit Profilleisten versehene Holz-
deckel kam die ergänzende Gestaltung
mit weißen und blauen Malfarben sowie
durch Aufbringen von Blattgold hinzu.
Neben den kleineren Goldakzenten an
Ornamenten, Kronen und Wappen ist
der gesamte Randbereich des Einband-
deckels auf einer kräftig roten Unterle-
gung vergoldet, was als Imitation von
Metalleinfassungen mittelalterlicher
Prachteinbände zu verstehen ist, die
zum Schutz beim Aufklappen mit metal-
lenen Zierelementen ausgestattet wur-
den. Diese Funktion haben auch runde
Rauchquarze, die mit fein gearbeiteten,
vergoldeten Akanthuskränzen aus Sil-
ber eingefasst sind. Mittels vier flachen,
aus galvanisch vergoldeten Kupferfäden
hergestellten Webborten mit Fransenab-
schluss kann die Mappe seitlich zusam-
mengeschnürt werden.
 Die gefalteten Pergamentbögen sind,
wie der Einbandrücken, an drei Stellen

Kat. 29.2

mit Löchern versehen, durch die eine
hellblaue, aufwendig verflochtene Kor-
del gezogen ist. Diese wurde durch die
Bohrlöcher des Ziersiegels gezogen und
endet in zwei Quasten aus gelben Fäden,
so dass die Adresse fest mit dem Ein-
band verbunden ist. Malerei und Text
präsentieren sich in hoher Qualität und
Detailfülle in Deckfarbentechnik auf
Pergament. Die insgesamt dünn aufge-
tragene Farbschicht zeigt auf einem flä-

chig aufgebrachten Grundton fein gestri-
chelte Pinselzüge mit pastos gesetzten
Höhungen. Neben einer Bleistiftunter-
zeichnung benutzte Fleschütz zur Posi-
tionierung der Inschrift und der Umrah-
mungen in den Pergamentträger einge-
tiefte Linien. Ungewöhnlich unter den
Adressen stellt sich auch die differen-
zierte Goldzierde dar: Für die größeren
Goldflächen bei den Initialen nutzte
man Blattgold auf einem transparenten

Kat. 29.3

Ölanlegemittel. Im Kontrast dazu hebt Pudergold die lineare Umrahmung der Schrift, einzelne Buchstaben und Details der Ornamente hervor; Pudersilber hingegen wurde nur sparsam eingesetzt. DK

Das Widmungsblatt gliedert sich in einen Kopfteil mit geradezu pompöser Anrede an den Adressaten und einen zweispaltigen unteren Teil. Neben die Textkolumne rechts ist dort eine ebenso großе Miniatur, signiert von Hans Fleschütz, gestellt. Ein recht fülliger Engel in galanter Haltung weist mit seiner Linken auf das marmorne Monument des Prinzregenten, während er mit der Rechten einen Lorbeerkranz darüber hält: Das Standbild im antikisierenden Stil zeigt über einem mehrgliedrigen Sockel das von einem Lorbeerkranz gerahmte Medaillon im Typus römischer Kaisermünzen mit überlebensgroßer Reliefbüste des Herrschers, also das lorbeerumkränzte, strenge Profil Luitpolds. Er trägt wohl einen Brustpanzer und einen auf den Schultern liegenden Mantel sowie die Collane mit Bruststern des Hubertusordens. Die Königskrone, die der Herrscher nie angenommen hatte, sitzt als Zeichen seiner tatsächlichen Macht auf dem Rahmen. Dreifach ist der Prinzregent durch Lorbeerkränze ausgezeichnet! Im Hintergrund leuchtet das Auge der Vorsehung im Strahlenkranz und unten rechts erkennt man die Türme der Münchner Frauenkirche.

Von den vier Lagen Pergament sind jeweils nur die ersten vier Seiten recto beschrieben und illuminiert. Die ganze Gestaltung mit ihren kunstvoll gebildeten Initialen, gliedernden Majuskeln und vegetabilen Bordüren nimmt Systeme der mittelalterlichen Buchmalerei wieder auf. In die Randzeichnungen der zweiten Seite sind geschickt Symbole, Zeichen und Riten der Freimaurerei integriert wie das Säulenpaar Jachin und Boas am Eingangstor des Tempels in Jerusalem, der für die Freimaurer ein Ideal der Humanität darstellt, der begrüßende Handschlag unter Freimaurern oder der Patron der Steinmetze, Johannes der Täufer – als Verweise auf die alte Tradition der Freimaurer, geht doch eine ihrer Wurzeln auf die mittelalterlichen Dombauhütten zurück. Als treibende Kraft bei der Anfertigung der in München entstandenen Adresse scheint auch die Münchner Loge »Zur Kette« gewesen zu sein, interpretiert man das Emblem in der Mitte der rechten Bordüre auf Folio 2 entsprechend! Auch der Künstler für die Malereien war wohl mit Bedacht gewählt worden, denn Hans Fleschütz hatte von König Ludwig II. den Auftrag erhalten, ein Gebetbuch nach dem Vorbild des um 870 entstandenen Codex Aureus von St. Emmeram, heute in der Bayerischen Staatsbibliothek in München, anzufertigen. Auch wenn diese Arbeit letztendlich unvollendet geblieben

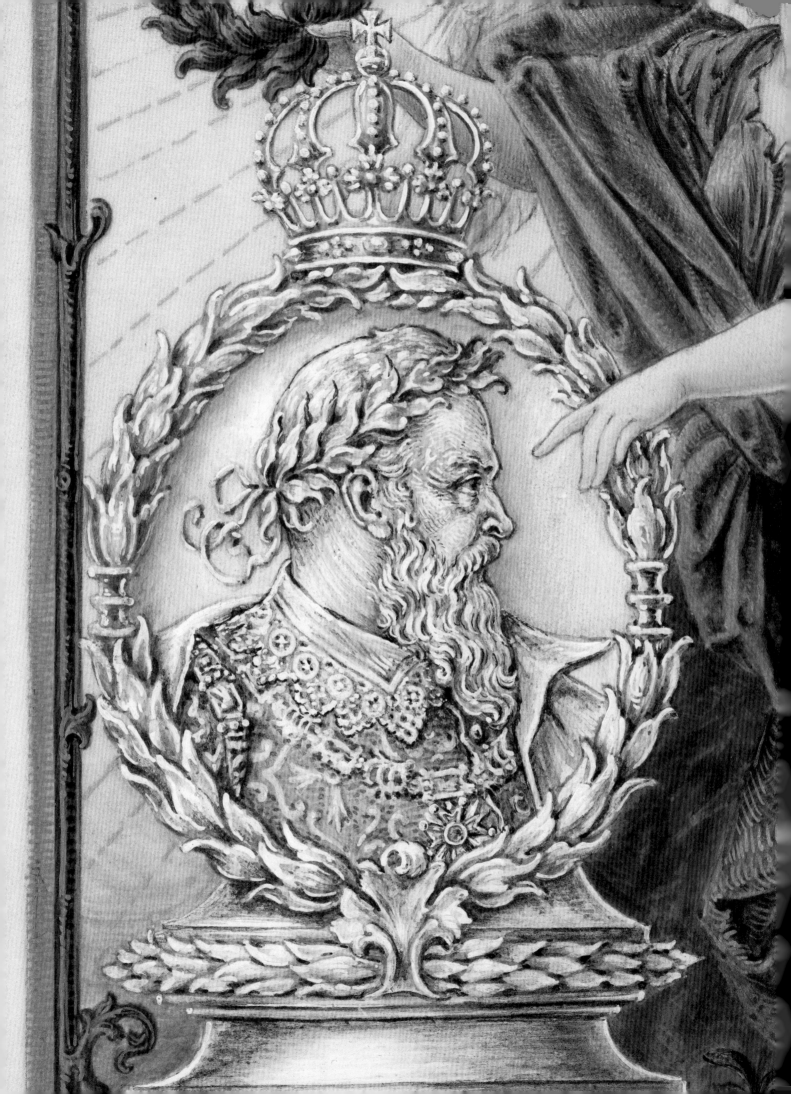

war, die intensive Beschäftigung mit mittelalterlicher Buchmalerei und ihren Techniken prädestinierte Fleschütz für diese Art Malerei der Glückwunschadresse, der beispielsweise auch die Glückwunschadresse der Stadt Passau zu Bismarcks 70. Geburtstag, 1885, mit ebensolchen Illuminierungen versah.

Die 1891 dem Prinzregenten Luitpold durch die Vertreter der bayerischen St. Johannes-Logen überreichte Glückwunschadresse drückt hochkarätig das Selbstverständnis des Freimaurer-Bundes und seiner Rolle im Staat aus: »Die besten und getreuesten Anhänger der Monarchie, Personen aus den höchsten Ständen zählen zu unserem Bunde und in Bayern selbst verehrten wir von jeher das Staatsoberhaupt auch als Schutzherrn der bayerischen Logen«.

Max IV. Joseph, ab 1806 als Max I. König von Bayern, war 1777 – während seiner Zeit als Oberst des französischen Fremdenregiments Royal Alsace – der Freimaurerloge in Straßburg beigetreten. Mit seinem Regierungsantritt als Kurfürst von Bayern hatte er jedoch im Jahr 1799 die von seinem Vorgänger Karl Theodor unter dem Eindruck der Französischen Revolution und einer in Bayern einsetzenden Angst vor einem Umsturz erlassenen Einschränkungen und Verbote gegen die geheimen Gesellschaften erneuert. Eine Mitgliedschaft bei den Freimaurern war somit staatlichen Funktionsträgern ausdrücklich verboten. Die Freimaurer betonten stets ihre Neutralität und Staatstreue, auch stellten sie sich niemals gegen Kirche und Staat. Dennoch lehnte Kronprinz Ludwig 1819 die an ihn herangetragene Übernahme des Protektorats – in Anlehnung an das Vorbild Preußens oder Russlands – über sämtliche bayerische Logen ab. Wenn sich Ludwig I. und Max II. immer distanziert zu den Freimaurern verhalten hatten, wuchs deren Akzeptanz in der zweiten Hälfte des 19. Jahrhunderts. **AT · CR**

30

Adresse der vereinigten Englischen Fräulein-Institute in Bayern zum 70. Geburtstag

München, 1891 · Galanteriewarenfabrikant Michael Heigl: Kassette · Einband: Holzträger (gefasst, vergoldet, mit Papier beklebt), cremefarbener Seidentaft (bestickt, appliziert), blauer Samt, cremefarbener Seidenmoiré über Karton an der Innenseite; blaues Papier auf Karton mit Messingkugeln an der Unterseite · Adresse: Deckfarben und Pudergold und -messing auf Karton und Schwarzweiß-Fotografie mit Montage · H. 13,2 cm; B. 42,9 cm; T. 34,1 cm München, Bayerisches Nationalmuseum, Inv.-Nr. PR 16
Literatur: unveröffentlicht. – Quellen: München, Archiv der Congregatio Jesu, Nekrolog von M. Engelberta Biersack.

Die von der Generaloberin des Instituts der Englischen Fräulein, Elise Blume, beauftragte Adresse besitzt eine Kassetten-

Kat. 30.1

form mit einem aufklappbaren, bestickten Deckel. Hierauf ist im Mittelfeld die mit einem Lorbeer geschmückte und bekrönte Initiale des Prinzregenten sowie die Jubiläumsdaten gestickt und ein Wittelsbacher Rautenwappen appliziert. Die Kassette dient als Behältnis für eine verglaste Schwarzweiß-Fotografie. Hebt man die Abdeckung an, erscheinen zunächst zwei miteinander verbundene Glückwunschschreiben sowie ein lose eingelegtes Gedicht auf Extrablatt.

Möglicherweise als Imitation einer Schmuckkassette oder eines Übergabekissens lässt sich die ungewöhnliche Form dieser Adresse erklären. Die textile Ausgestaltung des Äußeren, die mithilfe verschiedenster Stoffe, Fäden und Techniken realisiert wurde, wie auch die Malerei auf dem Glückwunschschreiben stehen in Verbindung mit den auch in Handarbeiten gut ausgebildeten Englischen Fräulein. Der durch die Fa. Heigl vorgefertigte Kasten (siehe Aufkleber auf

der Unterseite) besteht aus profilierten Holzleisten, die mit blauem Plüsch kaschiert oder weiß gefasst worden sind und aus vergoldeten Ornamentleisten. Als Deckel dient ein Holzrahmen mit Kartonfüllungen, der unterseitig mit Seidenmoiré und oberseitig mit besticktem Seidenstoff bezogen ist. Im Kontrast zur Stickerei der Initiale mit Jahreszahl und Ornamenten, ausgeführt mit vergoldeten Silberfäden (Bouillon, Kordel), wurden die Rauten aus blauem Seidenrips appliziert und die Konturen mittels blauer Seiden- und Silberkordeln in Anlegetechnik abgedeckt. Das Äußere erscheint sehr wertig durch die Farbwahl im Wittelsbacher Weiß-Blau mit goldenen Akzenten, während im Inneren Gold dominiert. Nach Aufklappen des Deckels wird eine eingelegte, mit einem Seidenband verbundene, zweiseitige Glückwunschkarte sichtbar. Sie ist gerahmt von einem mit vergoldetem Papier beklebten Holzpassepartout. Dieses dient zugleich als

Rahmen für die darunter befindliche, verglaste Schwarz-Weiß-Fotografie mit hineinretuschierter Königskrone.

Während der untere, verdeckte Glückwunschtext verhältnismäßig schlicht mit Feder und Tinte beschrieben und nur durch einen goldenen Rand verziert wurde, ist der obere, bemalte Karton aufwendiger gestaltet und zusätzlich rückseitig mit cremefarbenem Seidenmoiré kaschiert. Konstruktiv einfach, jedoch gestalterisch ausgefallen ist ein Schriftstück, ausgeschnitten und bemalt in der Form einer Pergamentrolle, das sich mittels eines aufgeklebten Bändchen abheben lässt. Die schlichte Malerei ist mit Deck- und Aquarellfarben ausgeführt, die Konturierung der Figuren und Schattenschraffur erfolgte mit Pinsel und schwarzer Tusche. Als Hintergrund dient flächig aufgebrachtes Pudergold, das zum Erreichen eines wärmeren Goldtons einen Messingzusatz erhielt. BK · DK

Diese Adresse erinnert an die enge Verbundenheit der im Jahr 1610 von der englischen Ordensschwester Maria (Mary) Ward (1585–1645) gegründeten Kongregation der Englischen Fräulein mit der Residenzstadt München. Als Seitenzweig der Jesuiten stellte der bayerische Kurfürst Maximilian I. (1573–1651, reg. ab 1597/98) die Englischen Fräulein 1627 unter seinen Schutz und beförderte den Aufbau eines Klosters sowie die Eröffnung der ersten Bildungsanstalt für Mädchen im Zentrum der Altstadt (sogenanntes Paradeiser-Haus am heutigen Marienhof hinter dem Rathaus). Ein Jahr später, 1628, wurde in Bayern der Katholizismus zur alleingültigen Konfession erklärt. Der Jesuitenorden hatte maßgeblichen Anteil an der Rekatholisierung der kurfürstlichen Gebiete in Bayern. So wurde auch die Erziehung und der Unterricht von Mädchen von den Englischen Fräulein ohne wesentliche Veränderungen bis zur Aufhebung des Klosters im Jahr 1809 fortgeführt.

Nach einer Unterbrechung von 25 Jahren infolge der Säkularisation berief König Ludwig I. 1835 dann die Gemeinschaft wieder in die Haupt- und Residenzstadt. Er stellte ihnen mit Urkunde vom 6. Oktober 1835 den Nordtrakt des Schlosses in Nymphenburg zur Verfügung, in dem von 1730 bis 1817 die Augustiner-Chorfrauen der Congrégation de Notre-Dame aus Luxemburg gelebt hatten. Sie hatten an diesem Ort ebenfalls eine »Unterrichts-und Erziehungsanstalt für die weibliche Jugend« unterhalten, deren Infrastruktur nun von den neuen Eigentümerinnen übernommen wurde. Von diesem Generalmutterhaus aus waren im 19. Jahrhundert zahlreiche bayerische Schulen und Pensionate gegründet worden. Herzstück der Anlage in München-Nymphenburg war eine von 1734 bis 1739 erbaute Saalkirche mit Régence-Stuckaturen von Johann Baptist Zimmermann (1680–1758) sowie einem Hochaltargemälde mit der »Verehrung

Kat. 30.2

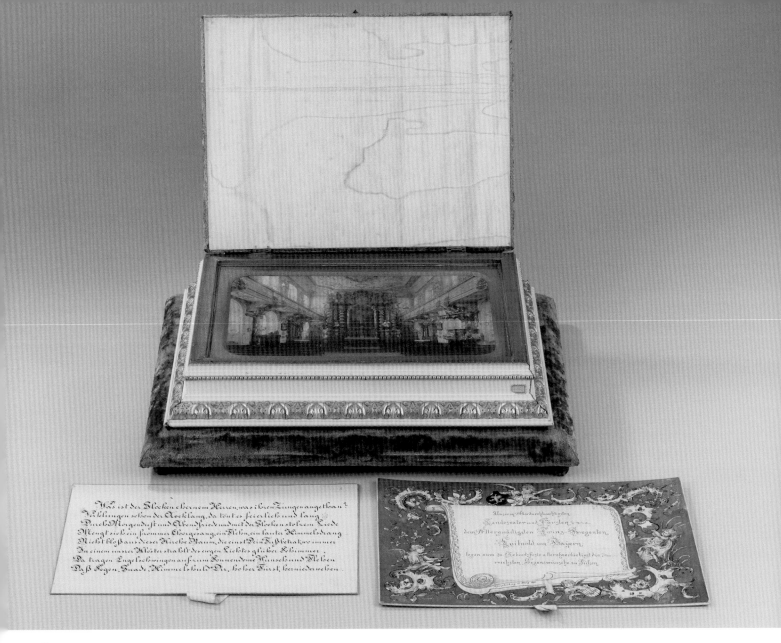

Kat. 30.3

der Dreifaltigkeit durch den Hl. Papst Clemens« von Giambattista Tiepolo (1696–1770), das der Wittelsbacher Kurfürst und Fürsterzbischof von Köln, Clemens August, speziell für diese Kirche in Auftrag gegeben hatte. Das Gemälde, seit 1938 als Leihgabe der Bayerischen Schlösserverwaltung in der Alten Pinakothek (Inv.-Nr. L 877), entging dem Schicksal der Kirche, die im Zweiten Weltkrieg vollständig zerstört wurde.

Die Gestaltung der Glückwunschadresse integriert nun eine unter Glas gelegte zeitgenössische Aufnahme des Kircheninneren mit Blick auf den Hochaltar.

Die sorgfältig in die bestickte und mit Samt und Seide ausgeschlagene Kassette montierte Fotomontage zeigt in der vordersten rechten Kirchenbank die bayerische Königskrone. Damit wird auf das unter dem ersten Innendeckel beigelegte Gedicht Bezug genommen, worin steht, wie »aus dieser Kirche Raum, die einst Dein Fuß betrat« Luitpold persönlich am Gottesdienst der Englischen Fräulein teilgenommen hatte. Das eigentliche Widmungsblatt auf dem aufklappbaren ersten Innenblatt listet nach knappen Glückwünschen bei angehobener Klappe alle 62 Institute der Englischen Fräulein

in Ober- und Niederbayern, in Franken, in der Oberpfalz und in Schwaben auf. Die Oberin von Nymphenburg, Schwester Elise Blume, war zu diesem Zeitpunkt Generaloberin sämtlicher Englischer-Fräulein-Institute in ganz Bayern. Der gemalte golddekorierte Rahmen dieser Klappkarte verbindet Motive zeitgenössischer Kinderbuchillustrationen mit Ornamenten aus der Stuckdecke der Institutskapelle im Stile eines zweiten Rokokos. Hier wie dort tummeln sich spielende Putten mit Wappenschilden zwischen Rocaillen und zartrosa Blüten. Mit der dekorativen Ausgestaltung des

Ehrengeschenks dürfte die Oberin ihre Mitschwester M. Engelberta Biersack beauftragt haben. Sie war 1891 als Zeichenlehrerin im Institut in Nymphenburg tätig und trat auf unterschiedlichen Gebieten künstlerisch hervor. So hießt es in ihrem Nekrolog: »sie [...] malte, nähte, klebte, was immer in der klösterlichen Familie einer geübten, geschickten Hand bedurfte.«

Auch aus Anlass des 90. Geburtstages erhielt Prinzregent Luitpold vom Institut der Englischen Fräulein ein weiteres Glückwunschschreiben. Damit verbunden war die Stiftung eines Freiplatzes für die Tochter eines Hofbeamten in Nymphenburg (Inv.-Nr. PR 161). Der Dankesbrief vom 23. März 1911 kam postwendend zusammen mit einer gerahmten Fotografie des Prinzregenten als Gegengabe. ASL

Kat. 31.1

111 CV REAL ESTATE AG

31
Adresse des Deutschen Künstlervereins in Rom zum 70. Geburtstag

Rom, 1891 · Balthasar Schmitt (1858–1942): Zeichnung (signiert) · Aristide Staderini (1845–1921) Mappe und Passepartout (signiert) · Einband: Kartonträger mit Papier (beschichtet, vergoldet und bedruckt), Buntpapierspiegel · Adresse: Feder und Pinsel in Braun, Pudergold auf Papier; Kartonträger mit Papier (beschichtet) ·
H. 56,8 cm; B. 72,4 cm; T. 3,9 cm
München, Bayerisches Nationalmuseum,
Inv.-Nr. PR 75
Lit.: Harnack 1895, S. 37. – Noack 1927, S. 329 f.; Eberth 1995, S. 121; Rizzo 2001.

Der 1845 gegründete *Deutsche Künstlerverein* in Rom zählte Mitglieder aus allen deutschsprachigen Gebieten. Anlässlich seines 70. Geburtstages schenkte er dem Prinzregenten eine helle Mappe mit schlichter Goldbordüre in Blindprägung, in die ein querformatiges Widmungsblatt eingelegt war. Die monochrom angelegte Federzeichnung zeigt eine allegorische Huldigungsszene und beschwört die (künstlerische) Eintracht von München und Rom. Der Widmungstext rühmt den Prinzregenten und erinnert, gleichsam gemahnend, an die mäzenatischen Verdienste seines Vaters, König Ludwigs I. (1786–1868, reg. 1825–1848).

Die Anlage der Glückwunschadresse erfolgte in wässriger Maltechnik allein mit Feder und Pinsel in braunen Farbtönen auf sehr glattem Papier. Vorab legte Balthasar Schmitt die Komposition als detaillierte Bleistiftunterzeichnung an, die an vielen Stellen – nicht gänzlich von

der Malschicht überdeckt – bewusst zur Akzentuierung von Konturen und Schatten sichtbar blieb. Die Hell-Dunkel-Modellierung erfolgte unter Verwendung einer braunen Tusche in variierenden Schichtstärken und lavierend durch Übereinanderlegen mehrerer Schichten. Ergänzend wurde Deckweiß an wenigen Partien für Lichtakzente und Höhen aufgetragen. In geringem Umfang hob der Künstler Wappen, Architekturelemente und Lorbeerkranz durch Pudergold hervor. Materialien und Herstellung des Passepartouts sind recht ungewöhnlich: Der breitrandige und erhabene Passepartoutkarton, ist mit Papier beklebt und mit goldenen, geprägten Linien verziert. Zur Veredelung wurde zudem eine dünne Bleiweißschicht aufgestrichen und anschließend geschliffen. Der daraus resultierende glatte, weiße Eindruck sollte möglicherweise Pergament imitieren. Mit demselben Material sind auch die Kartonträger der Einbanddecken ka-

schiert, für deren goldene Bordüren verschiedene Stempel und Rollen in Druck- und Pressvergoldungstechnik zum Einsatz kamen. Kartonstreifen am Rücken und die Buntpapierkaschierung der Spiegel verbinden die Einbandseiten. Ursprünglich hielten vier Gummibänder die Adresse im Einband, Alterungsprozesse haben jedoch zu ihrem nahezu vollständigen Verlust geführt. DK

Rom war im 19. Jahrhundert ein bedeutender Anziehungspunkt für deutschsprachige Künstler. Viele von ihnen schlossen sich hier landsmannschaftlich zusammen, pflegten künstlerischen Austausch und Geselligkeit. Der bis 1915 bestehende *Deutsche Künstlerverein* ging

aus der Ponte-Molle-Gesellschaft hervor, einer losen Vereinigung, die ihren Namen aus einer karnevalesken Empfangszeremonie deutscher Neuankömmlinge an der Milvischen Brücke erhielt. Der *Deutsche Künstlerverein* war 1845 als »rein teutscher Verein« gegründet worden, unterhielt ein Künstlerhaus mit eigener Bibliothek (der Bestand wird heute in der Casa di Goethe, Rom, verwahrt), umfasste Ende des Jahrhunderts über zweihundert kurzzeitig oder dauerhaft in Rom weilende Mitglieder und war auf Zuwendungen aus dem Reich angewiesen.

Das Widmungsblatt ist in einen von Aristide Staderini angefertigten Einband lose eingelegt. Staderini unterhielt in

Rom ein großes Antiquariat mit angeschlossener Buchbinderei und gilt als Entwickler des modernen Büroaktenordners; bereits für ein Glückwunschschreiben an Reichskanzler Otto von Bismarck (1815–1898) entwarf Staderini im Auftrag des Deutschen Kunstvereins einen Schmuckumschlag.

Die anlässlich des 70. Geburtstags von Prinzregent Luitpold in Rom angefertigte Zeichnung wurde der Inschrift auf dem Sockel im linken Vordergrund zufolge im Jahre 1891 von Balthasar Schmitt geschaffen. Der aus Franken stammende Künstler kam als Stipendiat der Martin-von-Wagner-Stiftung nach Rom und avancierte als Professor der Münchner Akademie der bildenden Künste (1903) zu

Kat. 31.2

einem der erfolgreichsten Bildhauer des Münchner Historismus (u. a. Skulpturen auf der Prinzregentenbrücke; Justizpalast am Stachus; Terrakottaaltar und Skulpturen für den Außenbereich der Kirche St. Ursula in München-Schwabing).

Die lavierte Federzeichnung selbst zeigt eine Huldigungsszene. Unter einem erhöhten, bühnenartigen Aufbau nimmt auf einem reich verzierten Marmorthron eine antikisch gekleidete Frauenfigur Platz. Das auf dem Behang hinter ihr dargestellte Wittelsbacher Königswappen zeichnet sie als *Bavaria* aus, der Personifizierung Bayerns. Sie fungiert hier, vergleichbar mit der Darstellung im Tympanon der Staatlichen Antikensammlung in München (als »Kgl. Kunstausstellungsgebäude am Königsplatz« 1838–1848 von Georg Friedrich Ziebland erbaut), flankiert von den Allegorien der Malerei und Bildhauerei, als Schutzpatronin der Künste. Während die *Malerei* auf der über die Stufen vor ihr gebreiteten Fahne mit dem Wappenbild der Stadt München, dem Münchner Kindl, sitzt, präsentiert die *Bildhauerei* der Bavaria ein ovales Porträtrelief des Prinzregenten, das sie mit Lorbeerzweigen umkränzt. Von rechts nähert sich eine vierköpfige Huldigungsgruppe. Zwei Knaben, die einen großen, gewundenen Lorbeerkranz kaum tragen können, führen die Gruppe an; ein junger, lässig in eine Toga gehüllter Jüngling – wohl als Musenführer Apoll zu verstehen – weist seine rechte Hand in Richtung *Bavaria* und wird von einem sich umwendenden, einen Ölzweig haltenden Knaben begleitet. Die formal an Reliefs oder Skulpturen der Antike und Renaissance orientierten Figuren (der Musenführer ist sichtlich an Michelangelos Bacchus mit Faun im Bargello, Florenz, inspiriert) sind in Verbindung mit den Allegorien von Malerei und Bildhauerei als Sinnbild für den in Rom ansässigen Deutschen Künstlerverein zu deuten – das Adlerwappen um den Lorbeerkranz

der Knaben repräsentiert den Deutschen Reichsadler –, der der *Bavaria* beziehungsweise Prinzregent Luitpold seine Verehrung zollt.

Auch die fantastische Stadtansicht beschwört ein Bündnis zwischen *Italia et Germania* oder *Roma et Monaco*. Der Blick in die Ferne erinnert zunächst an das Panorama, das sich von der Residenz König Ludwigs I. auf dem Pincio einstellt, der Villa Malta, in der sich 1845 die Künstlervereinigung gründete. Der Zeichner kombinierte jedoch Versatzstücke der römischen Silhouette – Sankt Peter, das Pantheon, die Trajanssäule, einen Teil des Forums mit dem Septimius-Severus-Bogen, den Dioskurenbrunnen sowie die römische Wölfin auf einer Säule – mit jenen der Stadt München – die Mariensäule, eine Kirche (womöglich die Peterskirche am Rindermarkt) sowie die Türme der Frauenkirche. Die Eintracht von Rom und München rekurriert einerseits auf romantische oder ultramontane Vorstellungen, die auch den in der zeitgenössischen Reiseliteratur oft beschriebenen Topos von München als »Deutsches Rom« umspielen. Darüber hinaus variiert das Gegenüber und Zusammen der beiden Städte das Konzept der Romnachfolge Münchens, insofern der von einer Säule mit hoch oben aufgesetzter Weihrauchschale wehende Huldigungstext als Fahnenbanner explizit die »Ruhmestempel der neuen deutschen Kunst« in der Isar-Stadt rühmt. Die durch den Präsidenten des Künstlervereins, dem aus Württemberg stammenden Bildhauer und Professor Joseph von Kopf (1827–1903), unterzeichnete Widmung wünscht, in leicht ungelenken Majuskeln, dass der Prinzregent »zum Segen des Bayerischen Volkes, zur Freude der Deutschen Nation« noch viele weitere Regierungsjahre wirke. In besonderer Weise hebt er jedoch die Verdienste König Ludwigs I. hervor: »Seit jenen glorreichen Tagen, da des unver-

gesslichen Koenigs Ludwig I. Maiestaet hier in Rom die Werkmeister suchte und fand, mit deren Huelfe er den Grund zu dem Ruhmestempel der neuen deutschen Kunst legte, hat dieselbe den Fuersten Bayerns stets erneute Belebung und Foerderung zu verdanken.« Der Vater Luitpolds besuchte sooft wie kein anderer bayerischer Herrscher die Ewige Stadt, protegierte Künstler und erwarb 1827 die Villa Malta oberhalb der Spanischen Treppe. Das Werk Ludwigs, »Ruhmestempel der neuen deutschen Kunst« geschaffen zu haben, verweist auch auf die zahlreichen Antiken und Kunstwerke Italiens, die durch ihn in München zusammengetragen wurden.

Wenngleich Prinzregent Luitpold nicht die Rombegeisterung seines Vaters teilte und 1878 gar die Villa Malta veräußerte, unterstützte auch er den *Deutschen Künstlerverein*. Im März 1890 übermittelte er ihm ein Geldgeschenk in Höhe von 1000 Mark; die hier präsentierte Glückwunschadresse hingegen erwiderte er mit einem Handschreiben, in dem er seine Absicht bekundete, die von seinem Vater initiierte gute Beziehung zum Deutschen Künstlerverein fortsetzen zu wollen.　　　**AR**

32

Adresse des Magistrats der Stadt München zum 70. Geburtstag

München, 1891 · Theodor Heiden (1853–1928): Goldschmiedearbeiten · Rudolf Seitz (1842–1910): Malerei · Einband: grüner Samt über Holzträger, Posamentenkordeln mit vergoldeten Kupferfäden, vergoldete Silberbeschläge; grüner Seidenatlasspiegel über Karton · Adresse: Ölfarben, Deckfarben, Pudergold und -silber auf Karton · H. 54,5 cm; B. 44,1 cm; T. 5,9 cm
München, Bayerisches Nationalmuseum, Inv.-Nr. PR 9

Kat. 32.1

Lit.: Gmelin 1891, S. 51 f. m. 2 Abb.; Ausst.-Kat. München 1988, S. 254 f., Kat. 3.7.37 (Michael Koch); Teuscher 2010; Jooss 2012, S. 154 f.

Das Ehrengeschenk der Stadt München besteht aus einer Mappe mit flammend ausstrahlenden Eckbeschlägen und Kordeln, die durch die Löwenköpfe der Beschläge verschnürt sind. Sie birgt im Innern ein Gemälde und das von den Gemeindekollegien verfasste Widmungsblatt. Aufgeklappt zeigt die linke Innenseite ein hochovales Bild des Prinzregenten in einem ovalen Rahmen aus Roll- und Bandelwerk mit oben Genien und unten Füllhörner in den Zwickeln. Der Wittelsbacher Herrscher thront im Renaissance-Kostüm mit Hermelinkragen

und Ordenskette unter einem Apfelbaum, von dem eine weibliche allegorische Gestalt mit Mauerkrone, das Sinnbild der Stadt München, einen grünen Zweig abgeschnitten hat und ihn an Luitpold weiterreicht. Huldvoll wendet dieser seinen Kopf zur linken Seite. Hier erscheint die Wappenfigur der Stadt, das Münchner Kindl in Mönchskutte, mit einem großen Blumen-Früchtekranz. Die Ansicht Münchens ist hinten links zu erkennen. Eine in den Baum gehängte Holztafel weist durch die Aufschrift »Luitpold / Stiftung« auf den Zweck des Ehrengeschenks hin.

Mit dem aufwendigen textilen und metallenen Besatz sowie den untereinander verspannten Kordeln unterscheidet sich die Einbandgestaltung von den übrigen Prinzregentenadressen. Ein durchgängiger grüner Samtbezug hält die Holzdeckel mit aufgesteckten Beschlägen und angenähten Kordeln zusammen. In üblicher Technik sind die Eckbeschläge aus Silber getrieben und galvanisch vergoldet. Herauszustellen ist die Verbindung von Beschlägen und textilem Besatz, wobei die Ringe in den Löwenmäulern zur Befestigung der sich überkreuzenden grünen Kordeln dienen. Sie sind geflochten und ineinander verwoben sowie zusätzlich mit Posamenten und vergoldeten Kupferdrähten bzw. -bändern verziert. Der Einband kann mit quastenbestückten Schlaufen und Riegeln verschlossen werden. Die beiden bemalten Kartons auf den Innenspiegeln sitzen in fest mit den Einbanddeckeln verklebten, malerisch gestalteten Kartonpassepartouts. Im Gegensatz zur Mehrzahl der Adressen aus dem Bestand des Museums führte Rudolf Seitz die Darstellung des Prinzregenten in Öltechnik auf einer feinen, detaillierten Stiftunterzeichnung aus. Es ist anzunehmen, dass mit dieser Materialwahl in Kombination mit den Renaissanceorna-

Kat. 32.2

menten der Rahmung ein klassisches Ölgemälde nachgeahmt werden sollte. Der deutlich sichtbare Pinselduktus der nass-in-nass verarbeiteten Ölfarben zeigt sich besonders am pastosen Farbauftrag im Blatt- und Blütenwerk. Auffallend ist die nur beim Porträt Luitpolds erfolgte, ungewöhnliche schwarze Konturierung von Gesichtszügen und Bart, die wohl zur Akzentuierung seiner Person dienen sollte. Für die Ausführung der Inschriften und Passepartouts erfolgte ein Wechsel der Maltechnik: Mit

wässrigem Bindemittel sind die Ornamente in Brauntönen und roten Lasuren ausgeführt, komplettiert durch Schraffuren und Lichthöhungen mit Pudergold und -silber. Die Wahl verschiedener Pudermetalle zeugt von deren bewusstem Einsatz zur Erzeugung differenzierter Farbeffekte, so wurde beispielsweise durch ein Pudergold mit hohem Kupferanteil der rötliche Ton der Goldzierde erreicht. DK

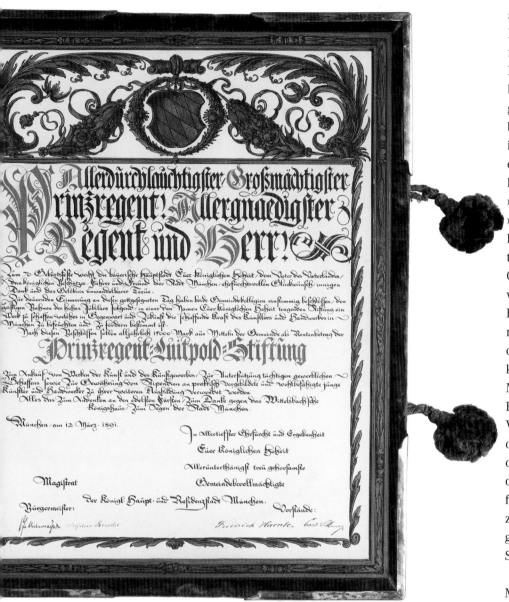

setzte. Hier beglaubigen die Münchner Bürgermeister Johannes von Widenmayer (1838–1893) und Wilhelm von Borscht (1857–1943) sowie die Gemeindebevollmächtigten Friedrich Haenle (reich geworden durch die Herstellung von Silberbeschlägen) und Carl Sedlmayr (Mitinhaber der Spaten-Brauerei, die 1894 als erste Münchner Brauerei das Münchner Hell braute) die Gründung der neuen »Prinzregent-Luitpold-Stiftung«, die dem »Ankauf von Werken der Kunst und des Kunstgewerbes, zur Unterstützung tüchtigen gewerblichen Schaffens sowie zur Gewährung von Stipendien an praktisch vorgebildete und wohlbefähigte junge Künstler und Handwerker zu ihrer weiteren Ausbildung« dient. Dem bedeutenden Anlass gemäß bewilligten die Stadtkollegien »alljährlich 15000 Mark aus Mitteln der Gemeinde als Rentenbetrag«. Ein aus zwanzig Personen bestehender Verwaltungsrat wacht über die Vergabe der Stiftungsgelder. Die mit diesen Geldern erworbenen Kunstgegenstände werden Eigentum des Magistrats, der auch für die ordnungsgemäße Aufbewahrung zu sorgen hat. Dieser in der Stiftung ausgedrückten Verpflichtung kommt die Stadt München bis heute nach.

Die Ausgestaltung der prachtvollen Mappe unter Verwendung von edlen Metallbeschlägen aus vergoldetem Silber übernahm der Juwelier und nachmalige Hofgoldschmied Theodor Heiden. Noch im Frühjahr 1891 fand im Antiquarium der Münchner Residenz eine Ausstellung der kostbarsten Glückwunschadressen statt. Dem zeitgenössischen Urteil zufolge wurde an dieser Einbanddecke besonders die »interessante Eckbildung mit hübschen Verschnürungen« hervorgehoben: Sowohl auf der Vorder- als auch auf der Rückseite sitzen in den Ecken Beschläge in Form von blattkranzgerahmten Löwenköpfen, von denen geflammte Strahlen einer Sonnenscheibe unter den Köpfen ausgehen. AT · ASL

Das Widmungsblatt ist zugleich die Gründungsurkunde einer Stiftung für Kunstbelange, die mittlerweile seit 130 Jahren existiert: der »Prinzregent-Luitpold-Stiftung«. Mit seiner künstlerischen Gestaltung beauftragte die Stadt München zwei der bedeutendsten und vom Prinzregenten hochgeschätzten Künstler der damaligen Zeit, den Goldschmied Theodor Heiden sowie den Maler und Allroundkünstler – eben ein richtiger Kunstgewerbler – Professor Rudolf Seitz. Seitz war eng mit dem Bayerischen Nationalmuseum verbunden. Dort war er seit 1883 als Konservator tätig und erhielt später, 1897 bis 1900, in dem neu errichteten Museumsgebäude an der Prinzregentenstraße den Auftrag, die von ihm mit Kunstwerken arrangierten Ausstellungsräume auch malerisch auszugestalten. Daneben hat der Künstler immer wieder als Illustrator und Grafiker gearbeitet. Gekonnt gliederte er das Widmungsblatt, indem er eine breite Kopfleiste mit dem bayerischen Wappen und rahmenden Grotesken über den Text

33
Album der Städte des Regierungsbezirks Pfalz zum 70. Geburtstag

Wohl Speyer oder Kaiserslautern (München?),
1891 · L(eopold?) Mader (nachgewiesen 1899–
1922): Silberporträt (signiert) · Jakob Rumetsch
(1860–1944): Malerei (signiert) · Einband: Rinds-
leder (bemalt) über Holzträger, Silberbeschlag,
vergoldet, graviert, Glas, Steine, Email, Kordeln
(blaue und weiße Fäden), cremefarbener Jac-
quardseidenspiegel über Karton · Adresse:
Aquarellfarben, Pudergold und -silber auf Papier
und Karton · H. 50,3 cm; B. 37,9 cm; T. 7,9 cm
München, Bayerisches Nationalmuseum,
Inv.-Nr. PR 30
Lit.: Scherp-Langen 2014. – Zum historischen
Umfeld: Wehler 2006, S. 340–343, 866–873,
1050–1055; Kohnle 2005, S. 22 f., 169–176, 185–191;
Latzin 2006, S. 8–30; Neuwirth 1977, S. 42. – Zu
Jakob Rumetsch: Jager-Schlichter 2013, S. 46 f.,
55, 265.

Das als Buch gebundene Album besteht
aus einem Anschreiben, einer ganzseiti-
gen Malerei mit der Verherrlichung
Pfalz-Bayerns sowie 29 standardisierten
Glückwunschblättern von 28 pfälzischen
Stadtgemeinden und der Kreishauptstadt
Speyer unter Hinzufügung ihrer Wappen.
 Der Ledereinband trägt einen rah-
menden Silberbeschlag in Form eines Ar-
kadenbogens, in dessen Scheitel ein von
huldigenden Genien begleitetes Königs-
wappen sitzt. Im Bogen selbst prangt das
von zwei Putten gehaltene und lorbeer-
geschmückte Brustporträt des Prinzre-
genten. Die fünf Plaketten auf den Rah-
menleisten zeigen die gravierten Ansich-
ten der Stiftskirche St. Martin und
St. Maria in Kaiserslautern links, des
Doms von Speyer links unten, des könig-

lichen Schlosses Villa Ludwigshöhe in
Edenkoben unten Mitte, der Stadt Lud-
wigshafen rechts unten sowie der Ale-
xanderskirche in Zweibrücken rechts auf
der Randleiste.

Die Adresse besticht vor allem durch die
aufwendigen Metallarbeiten in Silber.
Im ursprünglichen Zustand dürfte der
Einband mit dem ehemals kräftigen Kon-
trast von bemaltem Leder, (zwischenzeit-
lich angelaufenem) Silber, dem Gold,
Email und den Steineinsätzen sogar
noch prächtiger gewirkt haben. Der weit-
aus größte Teil des Frontdeckels wird
von den in verschiedenen Goldschmiede-
techniken ausgeführten Silberbeschlä-
gen bedeckt, die ein Binnenfeld aus

Leder vollständig einschließen. Die kons-
truktive und formale Basis dieses Rah-
mens wird von einem vergoldeten glat-
ten Basisblech gebildet. Auf ihm liegen
zahlreiche, meist in differenzierter
Treibarbeit gestaltete Elemente auf, die
zudem teilweise in Schichten gestaffelt
sind. Sie unterscheiden sich in plasti-
scher Ausformung, Relieftiefe, Ziselie-
rung der Oberfläche und Anteil der
Durchbrüche. Rahmenprofile und Vergol-
dung heben einige Bestandteile wie die
grafisch ausgefassten Städtedarstellun-
gen oder das zentrale Porträtrelief her-
vor. Wappen und Widmungsschrift sind
als aufwendige und fein ausgeführte
Emails umgesetzt. Weitere Akzente
setzen die über 30 gefassten Schmuck-

Kat. 33.1

steine. Eine Silberbordüre wird auf der Außenseite von einem umlaufenden Eichenlaubstab eingefasst, innen liegt portalartig eine eingelötete gezogene Profilzarge an. Der eine räumliche Bogenstellung evozierende Eindruck wird durch die getriebenen, in den Zwickeln als silhouettiertes Hochrelief sitzenden Genien verstärkt. In gleicher Technik sind auch die stark plastischen Putten und Fruchtgehänge des Binnenfelds ausgeführt. Auf einem dünnen, dem Leder aufgelegten Filigrandrahtgerüst präsentieren sie die Kartusche mit dem wohl aufgrund der minutiösen Ziselierung separat eingesetzten Prinzregentenrelief.

Die Spiegel der Einbanddecke ziert ein Jacquard-Seidenstoff mit Silberfäden (Lamé) im Paisleymuster, eine weißblaue Buchkordel mit Quasten ist lose eingelegt. Das eingebundene Album be-

Abb. 33a Einband zur Prunkadresse von Verwaltungsrat und Direktion der Pfälzer Eisenbahnen zur Centenarfeier für Ludwig I., Ludwigshafen, 1888; unter Beteiligung des Goldschmieds Cosmas Leyrer, München. München, Wittelsbacher Ausgleichsfonds

steht aus 31 mit Goldschnitt versehenen Kartons, alle Seiten sind aufwendig mit Aquarellfarben, Pudergold und -silber bemalt, die Konturen und Schriften mit Bleistift vorgezeichnet. JK

Anlässlich des 70. Geburtstags des Prinzregenten erhielten die durch ihre Bürgermeister vertretenen Städte Speyer, Zweibrücken, Kaiserslautern und Ludwigshafen von »sämmtlichen Städten der Pfalz den erhebenden Auftrag«, Luitpold für seine »weise, gerechte und milde Regierung« zu danken. Die Wahl der Veduten auf den Silberplaketten des wie eine Ehrenpforte gestalteten Einbands erklärt sich aus der Verantwortung dieser Städte für die Ausfertigung der Glückwunschadresse. Der Speyerer Bürgermeister Georg Peter Süß (amt. 1885–1894), der die Glückwunschadresse unterzeichnete, wird vermutlich federführend bei dem Vorhaben gewirkt und am Konzept mitgearbeitet haben. Er war Mitglied im Bayerischen Parlament. Von 1887 bis zu seinem Tod am 21. Februar 1894 saß er für die Liberalen in der Abgeordnetenkammer. Seit 1893 gehörte er der Nationalliberalen Partei an, die sich ab 1884 mit dem Heidelberger Programm einer Bismarcktreuen Politik im Reichstag verschrieben hatte.

Das abgebildete Schloss Villa Ludwigshöhe in Edenkoben war 1846 im Auftrag König Ludwigs I. begonnen worden. Prinzregent Luitpold sollte die Villa später im pompejanischen Stil ausgestalten lassen, wofür Adalbert Hock (s. Kat. 2) ab 1899 die Wandgemälde im Speisesaal schuf.

Im Text versichern die Städte der Pfalz dem Prinzregenten weiter »der unverbrüchlichen Treue, der hingebenden Liebe und Anhänglichkeit«. Der schwärmerische Inhalt und Ton steht gewiss vor dem Hintergrund der erst kurz zuvor erfolgten Übernahme der Regentschaft durch Luitpold nach dem Tod seines Neffen König Ludwigs II., der das Vertrauen

und den Rückhalt in weiten Teilen des bayerischen Volkes verloren hatte. Andererseits bedurfte das Selbstverständnis der Pfalz innerhalb des Bayerischen Königreiches aber auch anhaltender Rückversicherung. Beginnend mit dem Ersten Koalitionskrieg (1792–1797) zu Napoleons Zeiten war das Gebiet der Kurpfalz, die bereits 1214 an die Wittelsbacher gefallen war, einschneidenden politischen Prozessen ausgesetzt gewesen, die in mehreren Schritten zu weitreichenden territorialen Verlusten geführt hatten. Nach den Befreiungskriegen und dem Wiener Kongress 1816 gehörte allein die territorial neugefasste linksrheinische Pfalz als Verwaltungseinheit noch zum Königreich Bayern. Weitere, vorher nie zur Pfalz gehörende Gebiete – wie etwa das damals zur Kreishauptstadt bestimmte Speyer – waren zur »neuen Pfalz« hinzugekommen. Seit 1837 wurde dieser achte Kreis des Königreichs Bayern als Rheinpfalz oder auch Rheinbayern bezeichnet. Die Errungenschaften der liberalen Institutionen in Politik, Verwaltung, Wirtschaft und Gesellschaft unter der kurzen Zeit der Napoleonischen Herrschaft wurden im Kreis beibehalten. Damit erhielt die mit Ausnahme der Justiz dem bayerischen Außenministerium unterstehende Rheinpfalz einen Sonderstatus gegenüber den anderen Kreisen des Königreichs. Mit der Reichsgründung 1871, vom Großteil der national gesinnten Pfälzer begrüßt, entspannte sich auch das bayerisch-pfälzische Verhältnis. Die schnell fortschreitende Industrialisierung der Pfalz schaffte weitere Zufriedenheit; die Pfalz verzeichnete neben den industriellen Zentren München und Nürnberg den wirtschaftlich stärksten Aufschwung im Königreich.

Das silberne Porträt des Beschenkten wurde »L. Mader« signiert. Dabei könnte es sich um den 1899 und 1922 in Wien nachgewiesenen Gold- und Silberschmied Leopold Mader handeln.

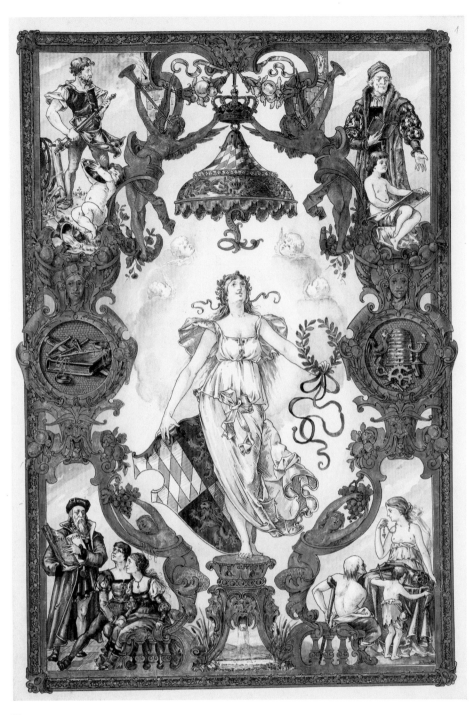

Kat. 33.2

Schließlich wurde er 1898 zum Konservator berufen. Er machte sich besonders einen Namen mit Entwürfen zu Ehren-Diplomen und illustrierten Schriftblättern, bei denen er eine Verbindung zwischen Tradition und Moderne suchte und mit den Jahren immer stärker Elemente des Jugendstils einfließen ließ. Ins Zentrum seiner Malerei für diese Adresse setzte er eine recht freizügig gekleidete weibliche Figur, die als Personifikation der Pfalz »Palatina« zu verstehen ist. Sie steht unter einem herrlichen Schirmbaldachin, während sie in ihrer Rechten das Wappen der Kurpfalz Bayern und in ihrer Linken einen Lorbeerkranz hält. Unter ihrem Standsockel ist die grünende Flusslandschaft des Rheins eingefügt, mit dem Bergpanorama des Pfälzer Waldes im Hintergrund. Umgeben wird sie von allegorischen Darstellungen, die auf die sechs Grundpfeiler eines gedeihlichen Gemeinwesens verweisen: in den Medaillons Mitte links Recht und Ordnung (Gesetzbuch, Waage, Schwert) und rechts Gewerbefleiß (Bienenkorb, Zahnrad, Hammer, Hahn), dann oben links ein Feuerwehrmann mit Löschschlauch für Schutz, rechts ein seinen Schüler unterrichtenden Lehrer für Bildung, unten rechts eine freigiebige Dame als Caritas (nimmt ihren Schmuck ab, öffnet ihren Schutzmantel und aus ihrer Börse fallen Münzen heraus) für Wohlfahrt, schließlich unten links ein Paar, das von einem Standesbeamten, der einen »Ehevertrag« in Händen hält, getraut wird, für Einmütigkeit der Familien. Die Kostüme der abgebildeten Figuren orientieren sich an der Mode der frühen Renaissance um 1500. Sicher soll mit diesem Bildprogramm auf ein von Humanismus geprägtes Leben im Königreich Bayern unter der seit vier Jahren währenden Herrschaft des Prinzregenten verwiesen werden. Obst und Wein im Ornament markieren den agrarischen Reichtum des Landes.

CR · AT · FMK

Den insgesamt 29 Widmungsblättern ist eine Malerei vorangestellt. Nach Ausweis der Signatur malte Jakob Rumetsch das Bild. Der aus Schwegenheim (Kreis Germersheim) stammende Sohn eines Drechslermeisters besuchte 1879 die Kunstgewerbeschule in München und schrieb sich am 26. Oktober 1883 im Alter von 23 Jahren in der Naturklasse an der Königlichen Akademie der Bildenden Künste in München ein, wo er bis 1888 studierte. Ab 1888 war er als Maler und Kunstgewerbezeichner am Gewerbemuseum Kaiserslautern tätig, zugleich unterrichtete er in der Fachabteilung Malerei, ab 1894 auch in Lithografie.

34
Adresse der Universität Erlangen zum 70. Geburtstag

München, 1891 · Franz Xaver Weinzierl (1860–1942), Generalunternehmer: Lederarbeiten (signiert) · Franz Xaver Mederer (1867–1936): Malerei (signiert) · Rudolf Harrach (1856–1921, 1887 Fa. Ferdinand Harrach & Sohn, München, übernommen): Eckbeschläge · Einband: Kalbsleder (bemalt, Pudergold und -silber) über Holzträger, vergoldete Messing- und galvanoplastische Kupferbeschläge mit Email, cremefarbener Moiréseidenspiegel (vergoldet) über Karton · Adresse: Deckfarben, Pudermessing auf Pergament · H. 74,6 cm; B. 55,8 cm; T. 8,7 cm
München, Bayerisches Nationalmuseum, Inv.-Nr. PR 43
Lit.: Gmelin 1891, S. 52 (rühmt als Zeitgenosse die Lederarbeit: »ein solch kräftiges Relief wie hier in der figürlichen Dekoration ist kaum jemals in getriebenem Leder erreicht worden.«); Kolde 1910, S. 459, 464; Art. »Franz Xaver Weinzierl«, in: ThB 35, 1942, S. 307 (Mitt. d. Künstlers); Koch 2001, S. 327, 333; Winfried von Miller (Sohn Ferdinands von Miller), Porträt Luitpolds, 1887, ehemals in der Aula der Erlanger Universität (siehe Foto), überreicht vom Prinzregenten selbst am 2. Mai 1887. URL: https://bildarchiv.bsb-muenchen.de/metaopac/search?id=bildarchiv733&View=bildarchiv [05.05.2021]. – Zum Umfeld: Reidelbach 1892, S. 205; Ettlinger 1954; Schieber 1993, S. 21; Wendehorst 1993, S. 135; Zintgraf 1993, S. 8; Matthias Klein, Art. »Ferdinand Harrach«, in: AKL 69, 2010, S. 391 f. – GHA, Nachlass König Ludwig III. 32. – Besonderer Dank an Sibylle Appuhn-Radtke, München, und Clemens Wachter, Leiter des Universitätsarchivs in Erlangen.

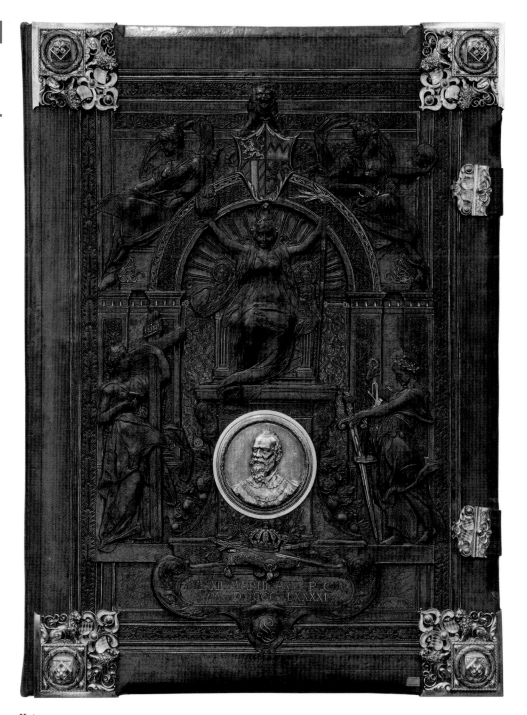

Kat. 34.1

Eine großformatige Ledermappe mit eleganten Eckbeschlägen und Buchschließen birgt das gemalte Einzelblatt der in den Rückdeckel eingesetzten Glückwunschadresse.

Für den sehr großen und prachtvollen Einband verwendete Weinzierl ein hochwertiges Kalbslederstück. Das plastische Relief, das fast den gesamten Vorderdeckel füllt und im Zentrum des Motivs eine Stärke von bis zu 1,2 cm erreicht, ist im Pressverfahren gefertigt und vor dem Aufkleben auf den Holzdeckel durch eine Hinterfüllung mit Kittmasse stabilisiert worden. Eine weitere Differenzie-

rung hat es durch Linien für Konturen, Schraffuren und Ornamente und vereinzelte Punkt- und Perlpunzen erfahren. Zudem wurden Bereiche mit Ölfarben, Pudergold und -silber sowie roten und gelben Lasuren akzentuiert. Das Relief und die Farben traten ursprünglich wesentlich kontrastreicher in Erscheinung, die heutige Wirkung ist auf ein Nachdunkeln des Leders zurückzuführen. Die reich geschmückten Eckbeschläge und Schließen sowie das Porträtrelief sind im galvanoplastischen Verfahren hergestellt. Diese elektrochemische Technik ermöglicht exakte Reproduktionen dreidimensionaler Modelle in Metall. Meist in Kupfer ausgeführt, anschließend versilbert und vergoldet, kann die Oberfläche optisch nicht von einer handwerklich ausgeführten Goldschmiedearbeit unterschieden werden. Allerdings ist reines Kupfer zu weich, um der mecha-

nischen Beanspruchung unbeschadet standzuhalten. Deshalb wurden die Galvanoplastiken hier auf Profile aus Messing gelötet. Die Deckfarbenmalerei der Adresse ist über einer feinen Bleistiftunterzeichnung ausgeführt. Zusammen mit der dunklen Konturierung und den schraffierten Schattenbereichen wirkt die Malerei etwas schematisch. Für den goldenen Rahmen und die zahlreichen Goldakzente nutzte Mederer anstelle von Gold ein Messingpulver mit roter Färbung. Das Pergament wurde zusätzlich auf ein Holzbrett aufgespannt und mit Messingschrauben (außen) und blumenförmigen Muttern (innen) am Einband fixiert – eine im Bestand nur hier zu findende Befestigungstechnik. JK · DK

Das aufwendig, in getriebenem Leder gestaltete Relief des Deckels zeigt eine thronende Minerva in einer Bogenarchi-

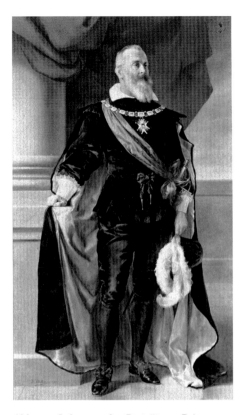

Abb. 34a Lebensgroßes Porträt von Prinzregent Luitpold, Winfried von Miller, München, 1887, verschollen. Ehemals Erlangen, Aula der Universität, Fotografie des Gemäldes. München, Bayerische Staatsbibliothek

Abb. 34b Aula der Universität Erlangen mit Situierung der beiden Staatsporträts von Prinzregent Luitpold und seinem Vater, König Ludwig I., bis um 1920 vor Ort nachgewiesen, Fotografie, 1909. Erlangen-Nürnberg, Universitätsarchiv

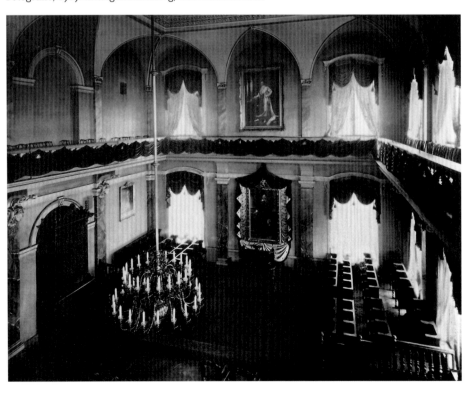

tektur, flankiert von weiblichen Allegorien der vier Fakultäten. Die Göttin und Patronin der Wissenschaften sitzt auf einem prächtigen Thron, dessen Wangen mit Dianafiguren bestückt sind, die Eule in ihrer rechten Hand steht für Gelehrsamkeit, die Fackel in ihrer linken für Erkenntnis. Minerva tritt in der antiken Mythologie als jungfräuliche Lehrerin der Menschheit auf. In der frühneuzeitlichen Ikonografie wurde sie deshalb auch als Personifikation der Sapientia verwendet (Cesare Ripa 1618). Um das Bogenfeld sind die Allegorien der vier Fakultäten gruppiert (von oben links im Uhrzeigersinn): Philosophie, Medizin, Theologie und Jurisprudenz. Am Postament ist das goldglänzende Bildnismedaillon des Prinzregenten im Halbrelief angebracht.

Kat. 34.2

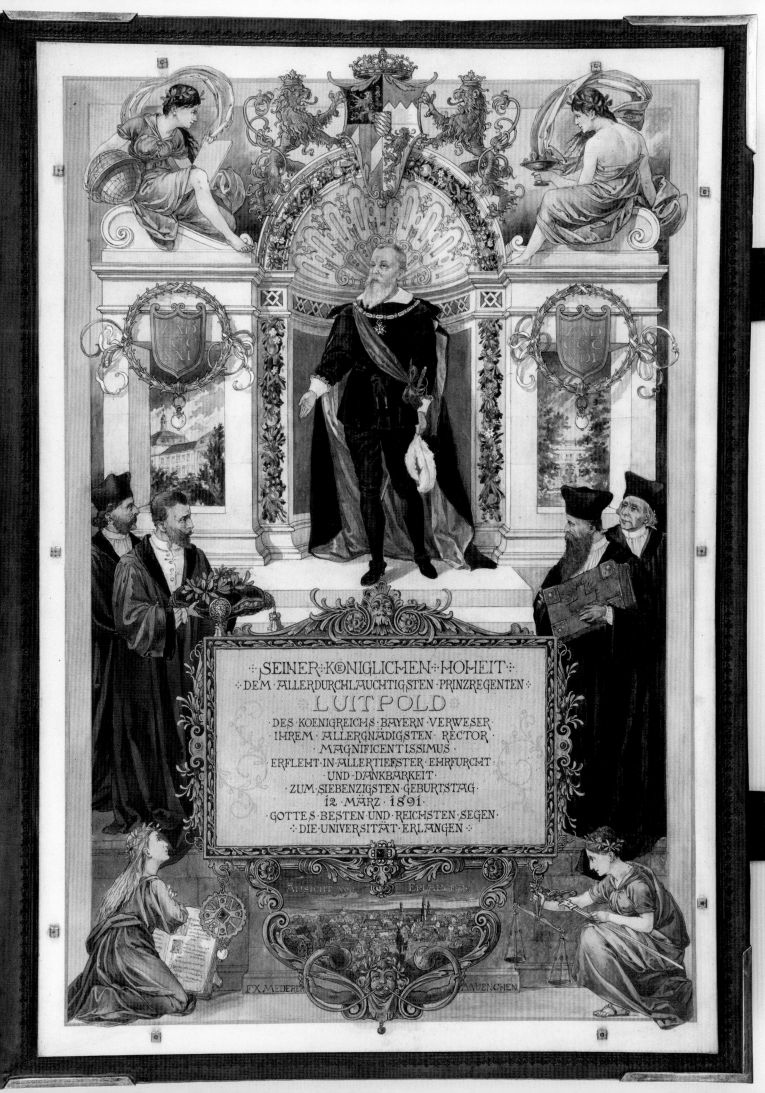

SEINER·KŒNIGLICHEN·HOHEIT·
·DEM·ALLERDURCHLAUCHTIGSTEN·PRINZREGENTEN·
LUITPOLD
·DES·KŒNIGREICHS·BAYERN·VERWESER·
·IHREM·ALLERGNÄDIGSTEN·RECTOR·
·MAGNIFICENTISSIMUS·
·ERFLEHT·IN·ALLERTIEFSTER·EHRFURCHT·
·UND·DANKBARKEIT·
·ZUM·SIEBENZIGSTEN·GEBURTSTAG·
·12·MÄRZ·1891·
·GOTTES·BESTEN·UND·REICHSTEN·SEGEN·
·DIE·UNIVERSITÄT·ERLANGEN·

ANSICHT·VON·ERLANGEN

F·X·MEDERER MÜNCHEN

Die auf dem Buchdeckel vorgegebene Komposition wird innen wieder aufgegriffen. Hier präsentiert sich Luitpold in Gefolgschaft der vier Fakultätsvertreter der Universität. Nicht nur die Analogie zur vorderseitig gezeigten Göttin Minerva zeichnet Luitpold aus; auch die in Anlehnung an eine christliche Sacra Conversazione gestaltete Komposition – die symmetrische Gruppierung von Heiligen um die zentral thronende Madonna – verleiht dem Prinzregenten einen fast sakralen Status. Zwei steigende Löwen dienen oben auf dem Rundbogen als Halter für das Wappen des Regenten. Der in spanischer Hoftracht gewandete Prinzregent Luitpold steht auf einem breiten Podest vor einer Muschelnische, worin er an ein berühmtes literarisches Werk mit Wittelsbacher-Porträts erinnert: Andreas Brunners *Excubiae tutelares* von 1637. Man könnte vermuten, die Auftraggeber wollten Luitpold in die Nähe seines Vorfahren Wilhelm V. (1548-1626) rücken, der das humanistische Gymnasium in München wie auch die Landesuniversität in Ingolstadt gründete. Die Nische wird von Fensteröffnungen flankiert, die den Blick auf zwei Gebäude freigeben: links das erst 1889 als Erweiterungsbau fertiggestellte Kollegienhaus der Universität, rechts das Erlanger Schloss.

Auf dem Volutengiebel über dem linken Fenster lehnt eine weibliche Figur als Verkörperung der Philosophie, durch den Globus mit Horizont wird zugleich auf die Naturwissenschaften verwiesen; rechts sitzt auf der Volute die Medizin in Gestalt der Hygieia, die eine Schlange mit einer Schale Milch füttert. Unten vor dem Sockelgeschoss kniet links die Personifikation der Theologie, hier im Gegensatz zum Frontdeckel ohne Kreuz, sondern mit aufgeschlagener Bibel, die die Bedeutung der Heiligen Schrift für die evangelische Theologie betont (INRI, auf Anhänger an der Tafel), während auf der anderen Seite die Symbolfigur der Rechtswissenschaften dargestellt wird.

Eine etwas überdimensionierte Ehrentafel mit anhängender, von Akanthusranken eingefassten Vedute der Stadt Erlangen prangt vor dem Sockel. Die Rolle Luitpolds für die Universität wird in der Inschrift besonders hervorgehoben, die ihn als *Rector magnificentissimus* bezeichnet. Diesen Titel führte der jeweils regierende Fürst in der Funktion als Schutzherr seiner Landesuniversität. Bei seinem Besuch der Universität Erlangen im Mai 1887 nannte sich Luitpold bereits selbst so: »Ich bin stolz darauf, der Rektor dieser Universität zu sein.« Seitlich hinter der Tafel stehen Vertreter der vier damaligen Fakultäten; es handelt sich aber nicht in jedem Fall um den jeweiligen im Wintersemester 1890/91 amtierenden Dekan. Die Dargestellten sind von links nach rechts: Der Pharmazeut Albert Hilger (1839-1905) in blauem Talar und Birett, seinerzeit Dekan der Philosophischen Fakultät; Konrad Hellwig (1856-1913) in rotem Talar, seinerzeit Dekan der Juristischen Fakultät sowie Prokanzler der Universität – er präsentiert auf einem Kissen einen Lorbeerkranz; mit ihm ist der Überbringer der Ehrengabe zu identifizieren, weshalb er seine Kopfbedeckung abgenommen hat; der Vertreter der Theologischen Fakultät Theodor Kolde (1850-1913; ab 1910 Ritter von) in schwarzem Talar und Birett, seinerzeit zugleich Prorektor der Universität (Dekan August Köhler hatte wohl seinem Fakultätskollegen als Prorektor den Vortritt lassen müssen) – er hält eine prächtige Bibel in den Händen. Die Erlanger Universität besaß als einzige bayerische Landesuniversität eine lutherisch-theologische Fakultät, deren Fortbestand gesichert durch Recht und Gesetz auch der friedliebende Regent garantierte; und Joseph von Gerlach (1820–1896) von der Medizinischen Fakultät in grünem Talar und Birett (Dekan Richard Frommel trat hinter dem nach Dienstjahren ältesten Professor der Fakultät zurück).

Der Rektor und Kirchenhistoriker Professor Theodor Kolde bestellte die Adresse sehr wahrscheinlich direkt bei Weinzierl. In einer von Kolde verfassten Schrift zur geschichtlichen Verbindung der Universität zu den Wittelsbachern im 19. Jahrhundert schreibt er: »die Universität [erhielt] in dem Regenten, dem Prinzen Luitpold [...] wieder einen wirklichen Rector Magnificentissimus«, wie ihn auch die Inschrift auf der Adresse nennt! »Zugleich stiftete der Rector für die Aula sein [1887] von W.[infried] von Miller [1854-1925] gemaltes Bildnis«, das allem Anschein nach – bis auf die Kopfwendung übereinstimmend – als Vorlage für das Porträt auf der Adresse diente (Abb. 34a, 34b). Es spricht also vieles dafür, dass das komplexe Programm mit den dargestellten Vertretern der Universität gemeinsam mit Franz Xaver Weinzierl entwickelt worden war, der wie ein Generalunternehmer fungierte. Er hat die Glückwunschadresse in einem von ihm selbst erstellten *Originalinventar der kunstgewerblichen Arbeiten in Lederschnitt* (Kat. 18 = Inv.-Nr. 2017/61.1, Nr. 51) mit Foto verzeichnet. Die Vorlage der Göttin Minerva vor einer ähnlichen Nische war von ihm bereits in vergleichbarer Weise 1887 für eine Frauenfigur auf dem ebenfalls dort abgebildeten Einband einer Adresse für den Banus von Kroatien, Otto Spitzer, verwendet worden (Inv.-Nr. PR 82). Auch ist davon auszugehen, dass die Ausführung des Auftrags in enger Absprache Weinzierls mit dem Maler F. X. Mederer und dem Goldschmied Rudolf Harrach erfolgte. Prorektor Kolde und Prokanzler Hellwig überreichten die Adresse dem Prinzregenten persönlich am 12. März 1891 in Begleitung von 47 Erlanger Studenten in der Münchner Residenz. **AT**

35

Adresse der Bayerischen Ministerien zum 80. Geburtstag

München, 1901 · Franz Xaver Weinzierl (1860–1942): Lederarbeiten (signiert) · Goldschmiedearbeiten gemarkt (Rahmenaußenseite unten: STEINICKEN & LOHR, MÜNCHEN, 800, Halbmond/Krone) · Georg Pezold (1865–1943): Modellentwurf Prinzregenten-Medaillon · Franz Xaver Mederer (1867–1936) und Franz Xaver Weinzierl: Adresse (signiert) · Einband: Rindsleder (bemalt, vergoldet und Zinnfolie) über Holzträger, vergoldete Silberbeschläge mit Email und Bergkristallkugel · Adresse: Deckfarben, Pudergold und -silber auf Pergament ·
H. 66,3 cm; B. 36 cm; T. 5,1 cm
München, Bayerisches Nationalmuseum, Inv.-Nr. PR 117
Lit.: Gmelin 1901, S. 233, Abb. 396–398 (»fein ciselierten Medaillonbildnis des Gefeierten«); Gmelin 1901, S. 277 (»Prinzregenten-Medaillon auf der Ministeradresse [Abb. S. 237] nach Weinzierls Angaben von Georg Pezold modellirt«); Ausst.-Kat. München 1988, S. 33–35, 45–48; Mus.-Kat. München 2008, S. 280 m. Abb.; Rumschöttel 2012, S. 25.

Für den opulent gestalteten Ledereinband wählten die entwerfenden und ausführenden Künstler Franz Xaver Mederer und Franz Xaver Weinzierl eine ungewöhnliche Form: Der mit einem umlaufenden Metallrahmen aus vergoldetem Silber eingefasste Hülle greift den Typus eines Triptychons auf. Im Kreisrund der Frontpartie prangt mittig eine silbervergoldete, bekrönte Reliefplatte mit dem Brustbild des Prinzregenten im Profil, während eine umlaufende Inschrift die Namen der sechs bayerischen Ministerien nennt. Darunter sitzt auf den äußeren Klappdeckeln links ein weiß-blaues Rautenschild und rechts ein Pfälzer Löwenschild. Mittels einer Schließe lassen sich die beiden Flügel öffnen, die im Inneren drei farbig bemalte Felder freigeben. Der hintere Lederdeckel überrascht mit einem grafischen Dekor, in dem sich vier vergoldete Strahlen in einem Mittelkreis kreuzen; zwischen den langgezogenen Streifen, die in stilisierte Blüten auslaufen, wuchert üppiger vegetabiler Rankenschmuck. Formal erinnert diese Rückseite an die bogenförmige Tür in einem mittelalterlichen Bauwerk.

Basis dieser einzigartigen Konstruktion sind zwei Holzplatten als Träger, wobei aus der einen Platte eine runde Holzscheibe und zwei passend zugeschnittene Holzstücke für die geschwungenen Flügel herausgeschnitten wurden. Alle Flächen sind mit reich geschnittenem, farblich akzentuiertem und teilweise vergoldetem braunen Rindsleder bezogen und von vergoldeten Silberprofilen eingefasst. Die Kreisfläche trägt ein aus dem Mittelpunkt nach unten gerücktes Medaillon aus Silber. Es zeigt die Profilbüste des Prinzregenten in einem Achteck, das wiederum in einem Vierpass auf einem Quadrat sitzt. In Renaissanceformen reich verziert, partiell vergoldet und emailliert, wird ein wahres Kompendium der Goldschmiedetechniken vorgeführt.

Das Leder ist neben Löwen und Blättern in Treibarbeit mit einer Reihe von Ornamenten im Flachlederschnitt gestaltet. Die gespiegelte Darstellung legt zwar zunächst die Verwendung von Modeln nahe, die im 19. Jahrhundert häufig rationalisierend benutzt wurden, jedoch zeigt sich in kleinteiligen Abweichungen, dass alle Motive von Hand und ohne Hilfsmittel aus dem Leder herausgearbeitet sind. Weinzierl setzte zudem verschiedene Punzen ein: Den Hintergrund bearbeitete er mit Perlpunzen bis unmittelbar an den Schnitt heran, so dass sich Löwen und Blätter gegen den gepunzten Grund absetzen, verschieden tief in die glatten Lederflächen geschlagene Rundpunzen dienen zur Schattierung der Muster. Eine Farbfassung mit Ölfarben, Pudergold und Zinnfolie rundet die Lederarbeit ab.

Für die beiden, durch Signaturen nachgewiesenen Maler lassen sich kleinere Unterschiede in der Arbeitsweise aufzeigen. Beide verwendeten auf dem Pergament Deckfarben bei ähnlicher Farbpalette und detailliertem -auftrag. Weinzierl führte die Flügel und wohl auch die architektonische Rahmung am Mittelteil aus. Für seine Maltechnik ist eine deutliche Konturierung und Schraffur zur Schattenanlage mit schwarzer Farbe charakteristisch, wobei er mit Pudergold und -silber die architektonischen Elemente, Wappen und Vorhänge zierte. Im Gegensatz dazu steht im Mittelteil die Malerei Mederers mit feineren Pinselzügen und Farbübergängen durch zartere Abstufungen, vor allem im Inkarnat und den Gewändern. Konturen und Schraffuren werden von ihm deutlich weniger eingesetzt, die Schatten sind in bräunlicher Malerei und dicht nebeneinandergesetzten Pinselzügen ausgeführt. Dadurch ergibt sich – im Vergleich zu Weinzierls eher zeichnerischer Anlage – ein stärker malerischer Eindruck. JK · DK

Diese wie ein Klappaltärchen mit festem runden Kopfstück gestaltete Adresse besitzt auf der Vorderseite im Kreisfeld ein versilbertes Bildnismedaillon des Prinzregenten im Ornat des Hubertusritterordens, das von der Münchner Firma Steinicken & Lohr nach einem Modell von Georg Pezold gefertigt wurde, eingebettet in ledergeschnittene Lorbeerzweige und Ranken. Die vergoldete Umschrift im Kreis zählt die sechs Staatsministerien »Aeußeres, Justiz, Inneres, Cultus, Finanzen und Krieg« auf. Die jeweiligen Behördenvertreter unterzeichneten die Glückwunschadresse persönlich: Crailsheim, Riedel, Feilitzsch,

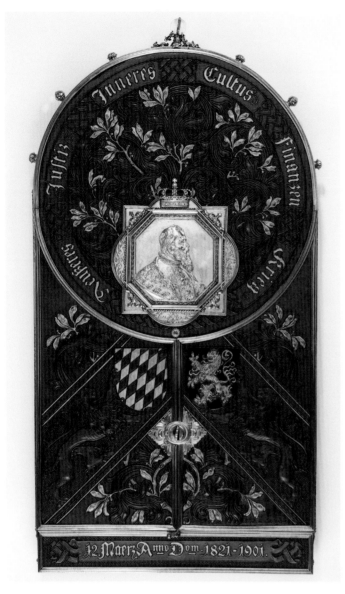

Kat. 35.1

Kat. 35.2

Leonrod, Asch und Landmann. Nach ihrem Selbstverständnis war »ihnen vergönnt, die edle und unermüdliche Fürsorge Euerer Königlichen Hoheit um das Wohl des Landes in die Zweige der Staatsverwaltung zu überführen und ihre freudigen Dienste einer Regierung zu widmen, welcher die aufopferungsvolle, ächt landesväterliche Liebe Euerer Königlichen Hoheit den unvergänglichen Stempel verleiht.« Das zentrale Bild zeigt zwei stehende weibliche Genien mit Palmzweig, Blumenstrauß und

Lorbeerkranz in einer südlich anmutenden Baumlandschaft. Feengleich und in transparente Chiffonkleider gehüllt, flankieren sie die im gotischen Stil gerahmten Tafel mit dem Widmungstext. Parallel zur Außengestaltung ist auch innen nun der linke Flügel mit dem bayerischen Königswappen und der Devise »Heil dem Regenten, Heil dem Land!« geschmückt, und die rechte Seite trägt das weiß-blaue Rautenwappen der Herzöge von Bayern mit der Devise »Bayern, hoch! für immer!«

Die aufwendige, kostspielige Gestaltung des Einbandes geht mit der im Inneren befindliche Widmungsadresse eine beachtenswerte Symbiose ein. Die beiden Münchner Künstler Mederer und Weinzierl hatten bereits 1891 für die Adresse der Universität Erlangen (Kat. 34) zusammengearbeitet. Wie damals dürfte auch zehn Jahre später der Gesamtentwurf der Adresse auf ihre gemeinsame Idee zurückgehen. Während Weinzierl – gemäß seiner umfassenden künstlerischen Ausbildung (Kat. 18) – die vielge-

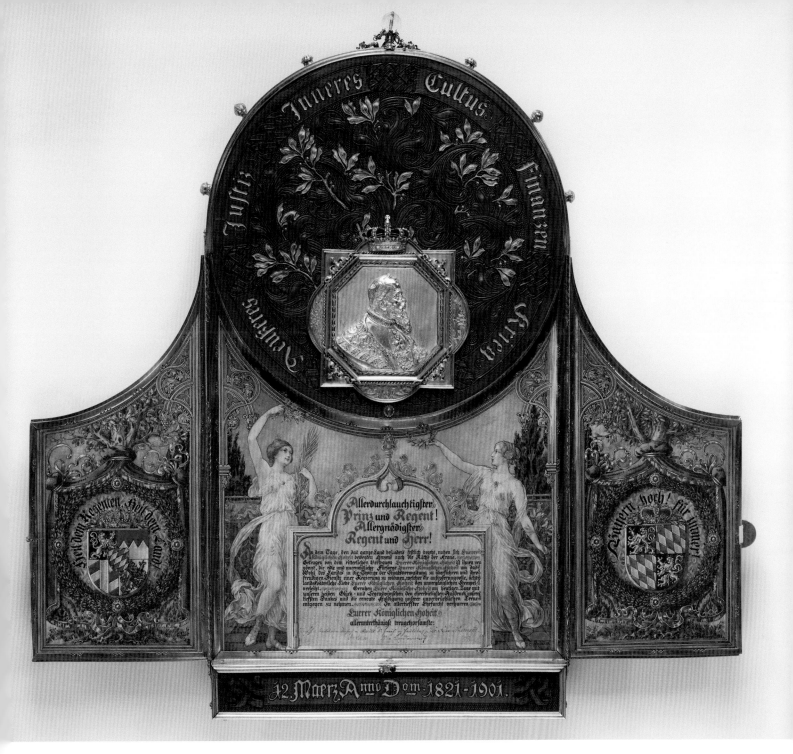

Kat. 35.3

staltigen Arbeiten des Lederschnitts am Einband übernahm, zeichnete Mederer für die Malerei und Kalligrafie verantwortlich.

Die Lederadresse entstand auf Initiative des Vorsitzenden des Ministerrats, Staatsminister Friedrich Freiherr Krafft von Crailsheim (1841–1926), der Franz Xaver Weinzierl persönlich ins Ministe-

rium einbestellt hatte, um ihm den Auftrag zu erteilen (Franz Weinzierl, Kunstgewerbl. Arbeiten in Lederschnitt, Neu-Pasing 1898, Foto-Verzeichnis Nr. 13 »Graf v. Crailsheim persönlich bestellt« u. Nr. 103). Der fränkische Adelige von Crailsheim, Protestant und Jurist, leitete seit 1880 das Ministerium des Äußeren und von 1890 bis 1903 den Ministerrat. Der

stets reichsfreundlich Gesinnte spielte eine maßgebliche Rolle bei der Absetzung von König Ludwig II. (1845–1886) im Sommer 1886 und war ein enger Berater des Prinzregenten. Zu seinem Kabinett gehörten der Protestant Emil Freiherr von Riedel (1832–1906), der von allen Ministern des bayerischen Königreichs die längste Amtszeit hatte: als

Finanzminister von 1877 bis 1904 galt er als überragender Finanzverwalter. Max Freiherr von Feilitzsch (1834–1913) war Polizeipräsident in München und von 1881 bis 1907 Innenminister. Leopold Freiherr von Leonrod (1829–1905) stand von 1887 bis 1902 dem Staatsministerium der Justiz vor. In seine Amtszeit fiel die Einführung des Bürgerlichen Gesetzbuches. Der aus altem Freisinger Adelsgeschlecht stammende Adolf Freiherr von Asch zu Asch auf Oberndorff (1839–1906) bekleidete von 1893 bis 1905 das Amt des Kriegsministers im Königreich Bayern und wurde 1899 zum General der Infanterie befördert. Der Jurist Robert von Landmann (1845–1926) koordinierte als Kultusminister die Angelegenheiten des Innern für Kirchen- und Schulangelegenheiten. Im Zuge einer parlamentarischen Auseinandersetzung um das Schuldotationsgesetz trat er im Sommer 1902 von seinem Ministeramt zurück. Keine sechs Monate später, Anfang 1903, nahm auch der Chef des Ministerrats Freiherr Krafft von Crailsheim wegen dieser Angelegenheit seinen Hut. Die bayerische Politik wurde maßgeblich von den Ministern und der hohen Ministerialbürokratie bestimmt, die im Auftrag – aber nicht unter dem permanenten Befehl – des Prinzregenten handelten. Allerdings gehörte die Entlassung, aber auch die Berufung von Ministern zu den besonderen Rechten des Landesherrn. Er stand als Oberhaupt des Staates an der Spitze der Gesetzgebung, der Verwaltung und der Rechtsprechung. Seiner allumfassenden Gewalt waren jedoch durch die Bestimmungen der Verfassung Zügel angelegt. Prinzipiell waren die zum Teil parteienlosen Minister nur dem Prinzregenten verantwortlich sowie dem bayerischen Staatsinteresse verpflichtet – wie in der Glückwunschadresse formuliert.

ASL · AT

36
Adresse der Erzbischöfe u. Bischöfe Bayerns zum 80. Geburtstag

München, 1901 · Kunstgewerbliche Werkstätten Steinicken & Lohr: Lederarbeit (»O. Lohr« signiert und gemarkt), Goldschmiedearbeiten (»Steinicken« signiert) · Franz Xaver Weinzierl (1860–1942): Adresse (signiert) · Einband: Kalbsleder (bemalt, vergoldet) über Holzträger, vergoldete Messingbeschläge mit Bergkristallen und Schmucksteinen · Adresse: Deckfarben, Tinte und Pudergold auf Pergament über Karton mit Saffianleder · H. 51,9 cm; B. 45,4 cm; T. 6,4 cm
München, Bayerisches Nationalmuseum, Inv.-Nr. PR 108
Lit.: Gmelin 1901, S. 232 f., Abb. 391 (»am prächtigsten ausgestattet«); Ausst.-Kat. München 1988, S. 288 (Abb.), S. 289, Nr. 4.5.1 (Michael Koch). – Zum historischen Hintergrund: Greipl 1991, 307–311; Nesner 1988, S. 199 f.; Bischof 2011.

Der Frontdeckel des Einbands knüpft an historische Vorbilder an und ist wie ein mittelalterlicher Bucheinband mit Goldschmiedearbeiten, verschiedenfarbigen Schmucksteinen und runden, hinterlegten Bergkristallcabochons geschmückt. In das von einem achtpassigen Metallrahmen eingefasste Innenfeld ist eine Engelfigur eingefügt, die mit ihren Flügeln das Wappen des Königreichs Bayern umschließt und die Hände segnend erhoben hält. Der Schmuck der Rückseite beschränkt sich auf die Wiederholung der vier Eckelemente des Beschlags. Der von den acht bayerischen Erzbischöfen und Bischöfen unterzeichnete Huldigungstext weist ebenfalls mittelalterliche Stilformen auf.

Die Einbände der Prinzregentenadressen im Museumsbestand erinnern durch ihre aufwendige und an historischen Vorbildern orientierte Gestaltung häufig an mittelalterliche Prachtbände.

Dieser ist aufgrund der Kombination aus aufwendiger Lederarbeit und vergoldeter Metallrahmung mit Steinbesatz, Gläsern und Perlmutt in der Materialverwendung wie in der gestalterischen Ausführung ein typisches Beispiel dafür. Die unterschiedlichen Techniken sind durch die teilweise vergoldeten Lederpartien und den inneren Metallrahmen formal geschickt miteinander verbunden. Die Einzelteile der galvanisch vergoldeten Messingbeschläge wurden verlötet oder durch Steckverbindungen montiert. Unter dem bunten Steinbesatz sind acht große Bergkristallcabochons hervorzuheben, die in Bogenfassungen vor weißglänzenden, wohl aus Zinn gefertigten Hinterlegungen sitzen. Die farbigen Akzente auf den dort eingravierten Wappen sind nicht emailliert, sondern in sogenannter Kaltmalerei ausgeführt. Zur Hervorhebung der Engelsgestalt wurde das Leder in Treibarbeit und in Kombination mit tiefen, im Flachlederschnitt eingezogenen Linien plastisch ausgestaltet. Zusätzlich akzentuieren Ölfarben und Blattgold Wappen, Krone und weitere Details. Dabei konnte durch die Verwendung einer Ölvergoldung ein höherer Glanzgrad erreicht werden, der in seiner optischen Wirkung den Metallbeschlägen in nichts nachsteht. Im Vergleich zum Einband ist der Glückwunschtext schlicht mit Feder und Tinte ausgeführt, lediglich die farbige Dekoration wurde auf das Pergament aufgemalt und durch Pudergold ergänzt. Die über einen Karton gespannten Pergamentblätter sind zur Befestigung umlaufend mit einem in Blindpressung verzierten Band aus Saffianleder versehen.

JK · DK

Der anlässlich des 80. Prinzregentengeburtstags gestifteten Glückwunschadresse des bayerischen Episkopats kommt vor dem Hintergrund des beigelegten Kulturkampfes besondere Bedeu-

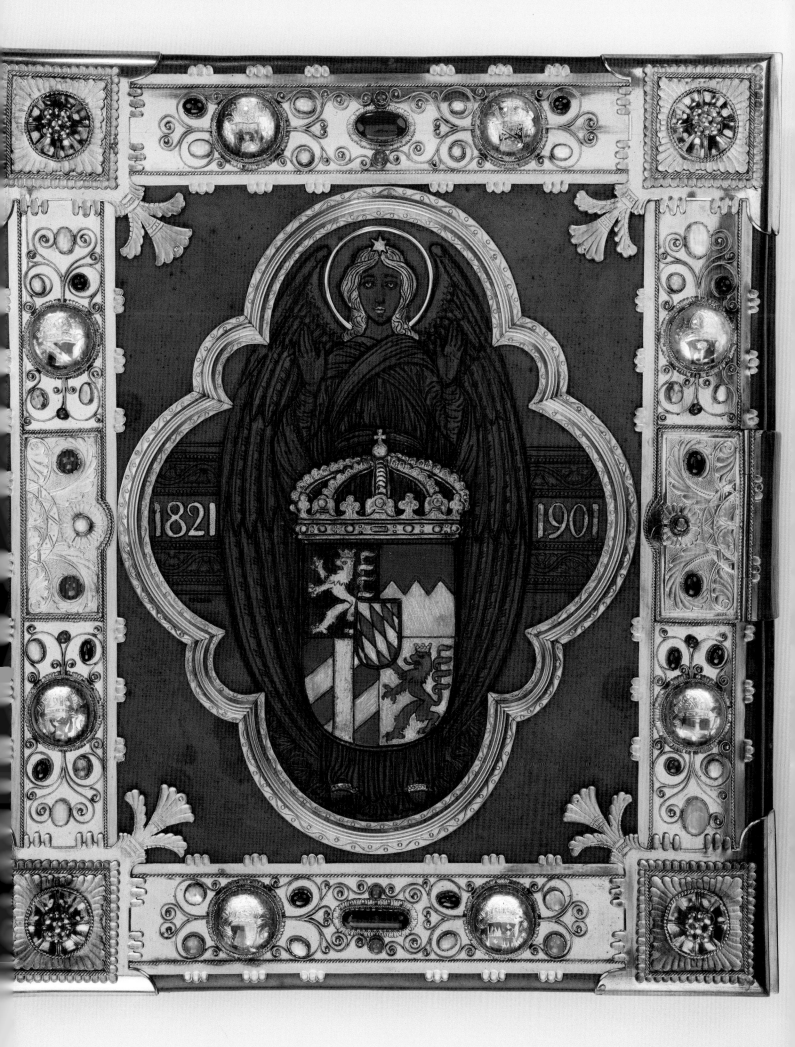

1821

1901

tung zu. Die Proklamation der päpstlichen Unfehlbarkeit auf dem Ersten Vatikanischen Konzil (1870) verschärfte auch in Bayern den politischen Konflikt zwischen Staat und Kirche. Der Rücktritt des einflussreichen Ministerrats Johann von Lutz im Jahre 1890 sowie die Lösung der Altkatholikenfrage zu Gunsten Roms markierte das Ende dieser Auseinandersetzung. Prinzregent Luitpold war Zeit seines Lebens frommer Katholik. Dabei unterstützte er die liberale Regierung und deren Kurs gegen den politischen Katholizismus. Seine Gemahlin Prinzessin Auguste Ferdinande von Österreich (1825–1864) sah ihre wichtigste Erziehungsaufgabe darin, den vier Kindern Ludwig (1845–1921), Leopold (1846–1930), Therese (1850–1925) und Arnulf (1852–1907) ein solides Glaubensfundament zu vermitteln. Am Hof übte die Geistlichkeit, die sich aus den Stiftskanonikern der Hofkirche St. Kajetan, Beichtvätern, Hofpredigern und Hausgeistlichen zusammensetzte, großen Einfluss aus.

Das Ehrengeschenk der acht bayerischen Bischöfe greift den Typus romanischer Prachteinbände auf. Die vergoldete Metallrahmung wird von einem regelmäßigen Blütenmuster besetzt, das sich durch ein nuanciertes Zusammenspiel verschieden großer, farbiger Steine in filigraner Metallfassung ergibt. Erst auf den zweiten Blick erschließen sich die acht Wappen der bayerischen Bistümer. Sie sind jeweils unter einem der acht etwa gleich großen Bergkristallcabochons eingelassen, die symmetrisch um das Mittelfeld angeordnet sind. Ausgehend von den Wappen der Erzbistümer München-Freising und Bamberg, reihen sich links und rechts die Wappen der ihnen zugewiesenen Suffraganbistümer ein: Regensburg, Passau und Augsburg (linke Seite von oben nach unten), Eichstätt, Speyer und Würzburg (rechte Seite von oben nach unten). Eine vierpassähnliche Mandorla füllt die mit braunem

Kat. 36.2

Leder bezogene Bildfläche und rahmt einen stilisierten, streng frontal und symmetrisch gestalteten Engel. Schützend und segnend zugleich, wacht er sinnbildlich über das Königreich Bayern in Form des prachtvollen Wappens. In der differenzierten Ausarbeitung des Leders und der nuancierten Akzentuierung der Konturen bezeugt der Pasinger Kalligraph und Lederkünstler Franz Xaver Weinzierl seine Kunstfertigkeit auf dem Gebiet der Ledermalerei (vgl. auch Kat. 34, 35).

Die Glückwunschadresse besteht aus zwei gegenüberliegenden Pergamenten, die in Anlehnung an mittelalterliche Buchillumination mit kalligrafisch-aufwendigen Initialen und verschiedenfarbigen Buchstaben feierlich geschmückt sind. Während der Text zur linken inhaltlich auf das lange und ertragreiche Leben des Prinzregenten Bezug nimmt und, in Entsprechung zu dem vorderseitig abgebildeten segnenden (Schutz-)Engel, einen bischöflichen Segen formuliert, beschwört der halbseitige Text auf

37

Adresse des Germanischen Nationalmuseums in Nürnberg zum 80. Geburtstag

Nürnberg, 1901 · Peter Pack (1862–1936), Hofbuchbinder: Lederprägung/-arbeiten (gestempelt) · Ernst Loesch (1860–1946): Adresse (signiert) · Einband: Kartonträger mit Schweinslederbezug, galvanisch vergoldete Kupferbeschläge mit facettierten Buckeln aus Bergkristall, Futter und Passepartout cremefarbener Seidenatlas und -moiré · Adresse: Aquarell- und Deckfarben, Pudergold und -zink auf Karton · H. 52,2 cm; B. 42 cm; T. 5,4 cm
München, Bayerisches Nationalmuseum, Inv.-Nr. PR 122
Lit.: Gmelin 1901, S. 234, 243 Abb. 405. – Die genauen Lebensdaten zu Peter Pack hat dankenswerterweise Dr. Antonia Landois, Stadtarchiv Nürnberg, recherchiert.

Die eigentliche Offerte, ein kunstvoll bemalter und beschrifteter Karton, ist einer die Gestalt mittelalterlicher Bucheinbände imitierenden Ledermappe eingefügt. Zierlich durchbrochene, mit Glasbuckeln versehene Beschläge verstärken die Ecken und markieren die Mitte des Frontdeckels. Den Rückdeckel schmückt eine kreisrunde Blindprägung mit dem einköpfigen Königsadler, dem Siegelmotiv der gratulierenden Einrichtung.

Die sehr qualitätvolle Malerei von Ernst Loesch ist in einer Kombination von Aquarell- und Deckfarben ausgeführt. Mit sich überlagernden, lasierenden Schichten und feinsten Pinselzügen schuf er die naturalistische Darstellung. Während bei den schneebedeckten Dächern der weiße Bildgrund als Reflektor eingesetzt wurde, sind partiell weiße Höhen, wie beispielsweise an den Bäumen, mit Deckfarbe gesetzt. Loesch nutzte auch für Architekturelemente und Wappen deckende Farben, um diese

der rechten Seite die Eintracht zwischen Staat und Kirche. Die Bischöfe bekräftigen hier ihr »Gelöbnis treuester Anhänglichkeit an Thron und Vaterland und strengster Pflichterfüllung in allen Zweigen unseres hohen Amtes« und versprechen dem Prinzregenten »den Gläubigen vollste Unterthanentreue einzuprägen«.

Das Geschenk der Bischöfe steht formal in der Tradition eines neoromanischen Historismus, wenngleich die Gestaltung des Engels stilistische Anklänge an die Formensprache des Jugendstils

verrät. Technisch bediente sich die ausführende Werkstatt Steinicken & Lohr hingegen moderner und serieller Produktionsverfahren, die die Qualität mittelalterlicher Vorbilder nicht erreicht. In dieser künstlerischen Gegensätzlichkeit bietet die Glückwunschadresse der bayerischen Bischöfe ein beredtes Zeugnis der gesellschaftlichen und religiösen Spannungen zwischen Tradition und Aufbruch um 1900. AR

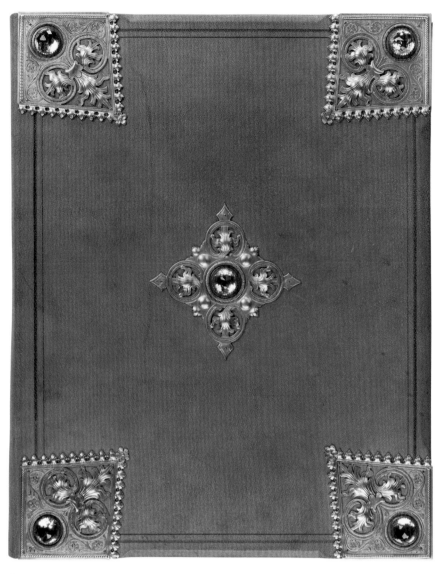

Kat. 37.1

Details durch eine größere Schichtstärke und höhere Farbintensität hervorzuheben. Eine Betonung der Wappenzierde erfolgte durch den Einsatz von schwarzer Tusche, wodurch sich Konturen und Gefieder des Wappenadlers durch einen höheren Glanzgrad absetzen. Als Pudermetall wurde auch silbernes Puderzink, ein selten genutztes Material, verwendet. In gängiger Technik fand hingegen Pudergold für goldene Schrift, Wappen und Ornamente Verwendung und wurde zusätzlich mit feinen Trassierungen verziert, die sich als glänzende Linien von

der matten Goldfläche abheben. Gerahmt wird die Malerei mit einem seidenbespannten Moiré-Passepartout. Der mit hellbraunem Schweinsleder kaschierte Kartonträger des Einbands ist in Blindpressung mit Rahmenlinien sowie einem rückseitigen Stempel ausgestaltet.

Auf dem Frontdeckel sitzen fünf, auf dem Rückdeckel vier aus Kupfer durchbrochen gearbeitete Beschläge. Sie sind getrieben, graviert, punziert und abschließend galvanisch vergoldet. Jeder Beschlag trägt eine facettierte Bergkris-

tallhalbkugel. Auf einigen Vertiefungen liegen Spuren eines dunklen Überzugs. Es ist anzunehmen, dass es sich dabei um Reste einer Patinierung handelt. Diese hätte den Kontrast zwischen exponierten, blanken Höhen und matten, dunkleren Vertiefungen verstärkt.

JK · DK

Zunächst ruft die Note ins Gedächtnis, dass das Germanische neben dem Bayerischen Nationalmuseum zu den ältesten im Königreich existierenden Einrichtungen gehört, die »die Denkmäler deutscher Kultur und Kunst zu vereinigen und der wissenschaftlichen Forschung wie dem künstlerischen Studium zugänglich zu machen« hätten. Verdanke sich das Münchner Schwesterinstitut der Initiative König Max II., erfreute sich die drei Jahre ältere Anstalt in Nürnberg der Förderung Ludwigs I. und genieße nun die Gunst des Prinzregenten. Das »treugehorsamste Direktorium« des Museums und der »Lokalausschuß« seines Verwaltungsrates erlaubten sich daher, Luitpold für seine Unterstützung zu danken und ihm die »allerunterthänigsten Glückwünsche darzubringen«. Zugleich versicherten sie ihn ihres Einsatzes, um das Haus gemeinsam »mit dem bayerischen Nationalmuseum an der Spitze der kulturgeschichtlichen Sammlungen Deutschlands« zu positionieren. In »allertiefster Ehrfurcht« unterzeichneten die beiden Direktoren Gustav von Bezold (1848–1934) und Hans Bösch (1849–1905), die Verwaltungsräte Georg von Schuh (1846–1918), der dem Jubilar privat eng verbundene Erste Bürgermeister Nürnbergs, Ernst Mummenhoff (1848–1931), der dem Stadtarchiv, und Theodor von Kramer (1852–1927), der dem Bayerischen Gewerbemuseum vorstand, der Maler Friedrich Wanderer (1840–1910) und schließlich Vertreter der alten Nürnberger Geschlechter Tucher, Grundherr und Kreß von Kressenstein.

Kat. 37.2

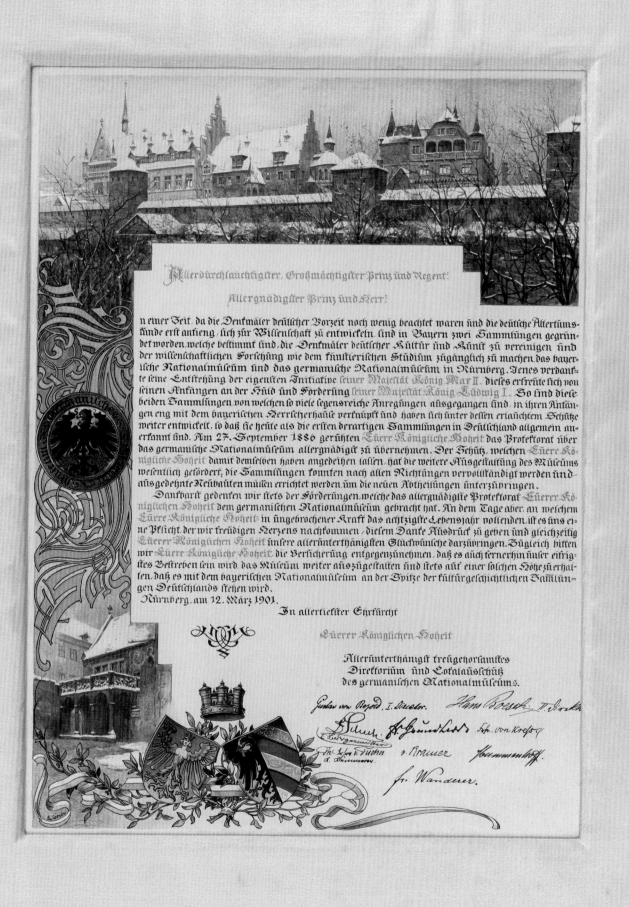

Allerdurchlauchtigster, Großmächtigster Prinz und Regent!

Allergnädigster Prinz und Herr!

In einer Zeit, da die Denkmäler deutscher Vorzeit noch wenig beachtet waren und die deutsche Altertumskunde erst anfing, sich zur Wissenschaft zu entwickeln, sind in Bayern zwei Sammlungen gegründet worden, welche bestimmt sind, die Denkmäler deutscher Kultur und Kunst zu vereinigen und der wissenschaftlichen Forschung wie dem künstlerischen Studium zugänglich zu machen, das bayerische Nationalmuseum und das germanische Nationalmuseum in Nürnberg. Jenes verdankte seine Entstehung der eigensten Initiative seiner Majestät König Max II., dieses erfreute sich von seinen Anfängen an der Huld und Förderung seiner Majestät König Ludwig I. So sind diese beiden Sammlungen, von welchen so viele segensreiche Anregungen ausgegangen sind, in ihren Anfängen eng mit dem bayerischen Herrscherhause verknüpft und haben sich unter dessen erlauchtem Schutze weiter entwickelt, so daß sie heute als die ersten derartigen Sammlungen in Deutschland allgemein anerkannt sind. Am 27. September 1886 geruhten Euere Königliche Hoheit das Protektorat über das germanische Nationalmuseum allergnädigst zu übernehmen. Der Schutz, welchen Euere Königliche Hoheit damit demselben haben angedeihen lassen, hat die weitere Ausgestaltung des Museums wesentlich gefördert, die Sammlungen konnten nach allen Richtungen vervollständigt werden und ausgedehnte Neubauten mußten errichtet werden, um die neuen Abtheilungen unterzubringen.

Dankbarst gedenken wir stets der Förderungen, welche das allergnädigste Protektorat Euerer Königlichen Hoheit dem germanischen Nationalmuseum gebracht hat. An dem Tage aber, an welchem Euere Königliche Hoheit in ungebrochener Kraft das achtzigste Lebensjahr vollenden, ist es uns eine Pflicht, der wir freudigen Herzens nachkommen, diesem Danke Ausdruck zu geben und gleichzeitig Euerer Königlichen Hoheit unsere allerunterthänigsten Glückwünsche darzubringen. Zugleich bitten wir Euere Königliche Hoheit die Versicherung entgegenzunehmen, daß es auch fernerhin unser eifrigstes Bestreben sein wird, das Museum weiter auszugestalten und stets auf einer solchen Höhe zu erhalten, daß es mit dem bayerischen Nationalmuseum an der Spitze der kulturgeschichtlichen Sammlungen Deutschlands stehen wird.

Nürnberg, am 12. März 1901.

In allertiefster Ehrfurcht

Euerer Königlichen Hoheit

Allerunterthänigst treugehorsamstes
Direktorium und Lokalausschuß
des germanischen Nationalmuseums.

Gustav von Bezold, I. Director. Hans Bösch, II. Director.

1886 hatte Luitpold das Protektorat des Germanischen Nationalmuseums übernommen, dessen Grundfinanzierung damals vom Deutschen Reich, dem Königreich Bayern und der Stadt Nürnberg sichergestellt wurde. Tatsächlich hatte es in den letzten Dekaden des 19. Jahrhunderts die großzügige Erweiterung durch Neubauten im Süden und im Osten seines Areals sowie eine bemerkenswerte Mehrung seiner Bestände erfahren. Zum 50-jährigen Jubiläum 1902 sollte es von seinem Protektor mit der originalen Partitur der »Meistersinger« Richard Wagners (1813–1883) beschenkt werden. So wie diese Gabe auf die große Zeit Nürnbergs rekurrierte, referierte das Erscheinungsbild der damals dem alten Kartäuserkloster angefügten Museumsgebäude die stolze Vergangenheit des Reiches. Folgerichtig ist die am Habitus einer mittelalterlichen Urkunde orientierte, in schwarzer Tinte verfasste und mit Hervorhebungen in Gold nobilitierte Huldigung von zwei entsprechenden, seinerzeit ikonischen Ansichten des Museums geschmückt. Oben wird der Blick über die kahlen Baumkronen des Frauentorgrabens und die in dieser Form erst 1891 wiederhergestellte Stadtmauer auf den unter August von Essenwein (1831–1892) und dessen Nachfolger Bezold errichteten historistischen Gebäudekomplex mit seiner abwechslungsreichen Dachlandschaft aus Helmspitzen, Giebeln und Zwerchhäusern gelenkt. An den damals als Jubiläumsbau bezeichneten, erst 1902 eröffneten Südwestbau schließt östlich der aus den Resten des abgebrochenen Augustinerklosters rekonstruierte Augustinerbau mit der doppelstöckigen, die Fassade erkerartig durchbrechenden Kress-Kapelle an. Es folgen der Südbau mit dem großen, offenen Wendelstein und einer majestätischen Loggia sowie – etwas eingerückt – die Südfassade des Reichshofbaus. Vermutlich fiel die Entscheidung, die Adresse mit einer Vedute

zu schmücken, nicht zuletzt angesichts der Vita des kunstbegeisterten Jubilars. Im Knabenalter hatte ihm der für seine Architekturmalerei berühmte Münchner Künstler Domenico Quaglio (1787–1837) Zeichenunterricht erteilt.

Mit der Gestaltung des Blattes war der seinerzeit namhafte Nürnberger Maler Ernst Loesch betraut worden. Er war für präzise und stimmungsvoll erfasste Straßen- und Architekturansichten bekannt, die ihn angesichts des geplanten Bildschmucks für die Aufgabe empfahlen. Im Gegensatz zu seinem Lehrer, dem Karlsruher Impressionisten Gustav Schönleber (1851–1917), vertrat er einen realistischen Duktus mit atmosphärischer Note. So inkludierte er seiner Nürnberger Vedute mit der spätwinterlichen Atmosphäre nicht zuletzt den subtilen saisonalen Hinweis auf den Geburtstagstermin Luitpolds. Mit einem goldenen, mit dem Bild des Museumssiegels versehenen Bandornament stellte er die Verbindung zur Ansicht des damaligen Museumseingangs her, einem mit Fassadenmalerei, Wappenrelief und überdachtem Vorbau ertüchtigten alten Klostergebäude. Im unteren Bildstreifen verknüpfte er schließlich die Nürnberger Wappen – den Jungfrauenadler und den Adler am Spalt – sowie eine aus drei der typischen Zwingertürme gebildete Abbreviatur der Stadt mit Lorbeerzweigen, blau-weißen Bändern und der Krone zu einem Sinnbild Nürnbergs unverbrüchlicher Treue zum Haus Wittelsbach.

Der mit dem Ehrentitel Hofbuchbinder ausgezeichnete Peter Pack, der den Einband gestaltete, trat im Zuge des Auftrags 1901 dem Mitgliederkreis des Museums bei und unterstützte es fortan mit einem Jahresbeitrag. **FMK**

38
Adresse des Personals der inneren und Finanzverwaltung der Pfalz zum 80. Geburtstag

Ludwigshafen, 1901 · Einband: Kartonträger mit cremefarbenen Seidenrips (bestickt); blauer Seidenatlasspiegel · Adresse: Deckfarben und Puderaluminium auf Karton · H. 21,8 cm; B. 16,8 cm; T. 3,2 cm
München, Bayerisches Nationalmuseum, Inv.-Nr. PR 92
Lit.: Scherp 2014 (m. Abb.). – Zum Thema: Ludwigshafener Generalanzeiger vom 18. September 1888 und 26. Mai 1894; Rückblick 1905, S. 5–21; Farbfontänen im Rhein. URL: https://www.basf.com/global/de/who-we-are/organization/locations/europe/german-sites/ludwigshafen/the-site/lebensader-rhein/historisches/farb-fontaenen-im-rhein.html [08.03.2021].

Für die Huldigungsadresse wählte der in Ludwigshafen ansässige 14-köpfige Vereinsausschuss des »Personals der inneren und Finanzverwaltung der Pfalz« das Format eines kleinen schlichten Buches. Über sechs, jeweils recto beschriebene Seiten erstreckt sich der Glückwunschtext. Der cremefarbene Bucheinband aus Seide ist mit der Initiale des Prinzregenten, Weinranken, dem Wittelsbacher und dem Pfälzer Wappen sowie dem Datum des Geburts- und Festtages bestickt.

Der aus zwei kräftigen Kartonstücken bestehende Einband fällt vor allem durch die aufwendige Stickerei auf dem Vorderdeckel auf. Konstruktiv bedingt halten zwei durchgängige Stoffe die beiden Kartons zusammen, so dass über einem weißen Baumwollgewebe der bestickte, cremefarbene Seidenrips liegt. In einer Sprengarbeit aus Gold- und Bouillonfäden, hergestellt aus galvanisch vergoldeten Silberfäden, wurden Initiale und Krone angelegt. Pailletten und Perlen – und damit Zierelemente,

die nur bei dieser Adresse Verwendung fanden – schmücken die Krone. Vergoldete Bouillonfäden aus Silber dienten zur Anlage der Datumsbeschriftung, in Nadelmalerei und Plattstich sind die Wappen und Blumenzierde angelegt. Hervorzuheben ist, wie durch Chenillegarn eine samtige Struktur bei den weißen Blüten erreicht wurde, durch die sie sich auch von den roten Blüten absetzen. Die Blütenstempel wurden mit kleinen Knötchenstichen plastisch betont. Ganz gegensätzlich dazu weisen die Spiegel an den Innenseiten eine schlichte Bespannung mit blauem Seidenatlas auf. Für die Glückwunschtexte wurden sechs Kartonstücke mittels weißer Stoffbänder zu Lagen verbunden und mit einem blauen Band aus Baumwollatlas im Einband befestigt. Die einzelnen Bögen sind nur vorderseitig mit Feder in schwarzer Tusche beschriftet. Für die blauen Buchstaben kamen Pinsel und Deckfarbe zum Einsatz, die silbernen Buchstaben bestehen aus Puderaluminium, einem eher selten angewandten Material. DK

Im akkurat kalligrafierten Widmungstext des Vereins sind die Wörter mit zarten Rankenverschlingungen verziert, und die blau getönten Majuskeln heben sich als einziges Farbelement besonders ab. Der erste Vorsitzende (Vorname?) Günther dankt »seinem aller erhabensten, allerdurchlauchtigsten Protektor« zum 80. Geburtstag und wünscht »ein Körnlein des Dankes abzutragen«. Dieser huldvolle Tonfall findet sich auch in der vier Jahre später erschienenen Festschrift anlässlich des 15-jährigen Bestehens des Vereins im Jahr 1905. Hier hob der gleiche Vorsitzende nochmals lobend hervor, »Seine Königliche Hoheit Prinz-Regent Luitpold von Bayern haben über die Verhältnisse unseres Vereins stets Allerhuldvollst in Gnaden gewaltet.« Dem Verein als Standesver-

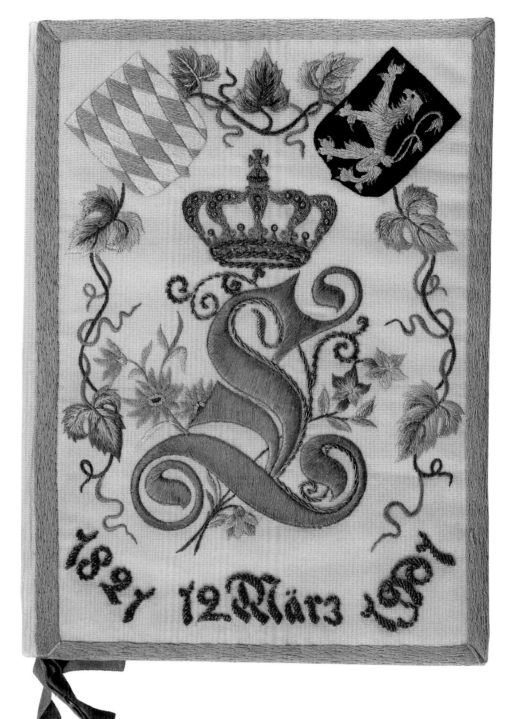

Kat. 38

tretung der Gemeindebediensteten der Pfalz gehörten laut Satzung Beamte und Bedienstete der einzelnen Stadt- und Finanzverwaltungen an. Hierzu zählten Stadt- und Gemeindeschreiber, Einnehmer, Rechner, Stadtbaumeister, Polizeikommissare, Offizianten, Ortskrankenkassenrechner, Verwalter, Assistenten und Gehilfen. Der jährlich zu entrichtende Mitgliedsbeitrag betrug für die 221 Mitglieder je drei Mark. Die Dachorganisation hatte ihren Sitz in Ludwigshafen und umfasste fünf über die Pfalz verteilte Bezirksvereine.

Luitpold von Bayern bereiste das von seinem Vater 1843 gegründete Ludwigshafen - dem Sitz des Vereins - insgesamt vier Mal. Als Prinz empfing er dort 1857 Kaiser Napoleon III. In den Jahren 1888, 1894 und 1897 kam er als Prinzregent. Luitpolds Reisetätigkeit in die Pfalz stand in krassem Gegensatz zur Bedeutung, die sein Neffe König Ludwig II. dem bayerischen Territorium links des Rheins zugestanden hatte. Dieser hatte dem Landesteil keinen einzigen Besuch abgestattet. Vor diesem Hintergrund waren die Ludwigshafener besonders stolz auf die Würdigung durch den Herrscher und bedankten sich bei seinem Besuch 1888 mit dem Aufbau einer eigens errichteten monumentalen Triumphbogenarchitektur. Den Prinzregenten erwartete auch ein einzigartiges Farbspektakel auf dem Rhein: Eine bunte Wasserfontäne von ca. zehn Metern erhob sich bei der Anilinfabrik BASF. Einmal changierte ein anfänglich violetter Wasserstrahl in den Farben Rot, Grün und Gelb. Das gefärbte Wasser wurde vom Wasserwerk durch ein speziell für diesen Anlass verlegtes Rohr in den Rhein gepumpt. Bei einer weiteren königlichen Visite 1894 kam die Fontäne in den Farbtönen Weiß, Blau, Orange, Violett, Grün und Rosa zum Einsatz; alles Farben, die in der Ludwigshafener Chemiefabrik produziert wurden. Weitere Höhepunkte des

Besuchsprogramms waren u. a. eine Rheinfahrt mit der Besichtigung der neuen Hafenanlagen sowie Konsultationen von betrieblichen Wohlfahrtseinrichtungen. Möglicherweise lernte Luitpold von Bayern bei diesem Besuch den am 6. Juli 1890 gegründeten berufsständischen »Verein des Personals der inneren und Finanzverwaltung der Pfalz« kennen, der ihm 1901 die Glückwunschadresse übersandte. Wohl gemäß ihren finanziellen Möglichkeiten wählte der Verein eine verhältnismäßig einfache Gestaltung für seine Glückwunschadresse. Doch da gerade viele solcher Arbeiten verschwunden sind, ist diese Ausführung auf einem anderen Level – vielleicht als Putzmacherarbeit zu bezeichnen – kulturhistorisch interessant.

ASL

39

Adresse der Lehrer und Studierenden der königlichen Forstlichen Hochschule Aschaffenburg zum 80. Geburtstag

München/Aschaffenburg, 1901 · August Holmberg (1851–1911, monogrammiert) · Deck-, Aquarellfarben, Tusche und Tinte auf Karton · H. 26,1 cm; B. 33,4 cm; T. 0,9 cm
München, Bayerisches Nationalmuseum, Inv.-Nr. PR 95
Lit.: unveröffentlicht. – Dank an Florian Hofmann, Stadtarchiv Ditzingen (Lkr. Ludwigsburg).

Diese großformatige Postkarte ist am 11. März 1901 gelaufen, wurde also wohl pünktlich zugestellt. Um ein handgeschriebenes Schriftfeld mit Glückwunschformel und mehr als 50 Unterschriften ist eine winterliche Waldszene mit einem Wildschwein angelegt. Im Hintergrund der Landschaftsdarstellung ist das im Jahr 1889 errichtete Jagd-

schloss Luitpoldshöhe zu erkennen. Die im fränkischen Fachwerkstil erbaute Villa liegt idyllisch auf einer Wiese am Waldrand in der Nähe von Rohrbrunn.

Im Vergleich zu den prunkvollen Glückwunschadressen ist dieses Exemplar zwar von großer Schlichtheit, aber sehr originell. Es besteht lediglich aus einem auf beiden Seiten gestalteten Karton. Auf der Vorderseite führte der Künstler August Holmberg unter Aussparung des Schriftfeldes eine Malerei in lasierender Aquarelltechnik aus, indem er bei variierenden Schichtstärken die Leuchtkraft des hellen Trägers mit in die Farbwirkung einbezog. Mit kühlen, in feinen Pinselstrichen aufgesetzten Farbtönen wurden die Landschaft und Bäume oder das Fell des Wildschweins geschaffen. Partiell blieb das Weiß des Trägers sichtbar stehen, wie beispielsweise beim Jagdschloss, an Teilen der Landschaft sowie am Hauer des Tieres. Nur für den Schnee kamen Deckfarben zum Einsatz, wodurch dieser hervorgehoben wurde. Der Glückwunschtext ist mit Feder in schwarzer Tusche kalligrafiert, die Initiale und die Wörter »Luitpold« und »Waidmannsheil« sind rot akzentuiert. Darunter wird der Text mit den Unterschriften in Schreibschrift und Tinte fortgesetzt. Auf der Seite der Anschrift

Abb. 39a Rohrbrunn, Jagdschlösschen Luitpoldshöhe, erbaut 1889. München, Bayerisches Nationalmuseum

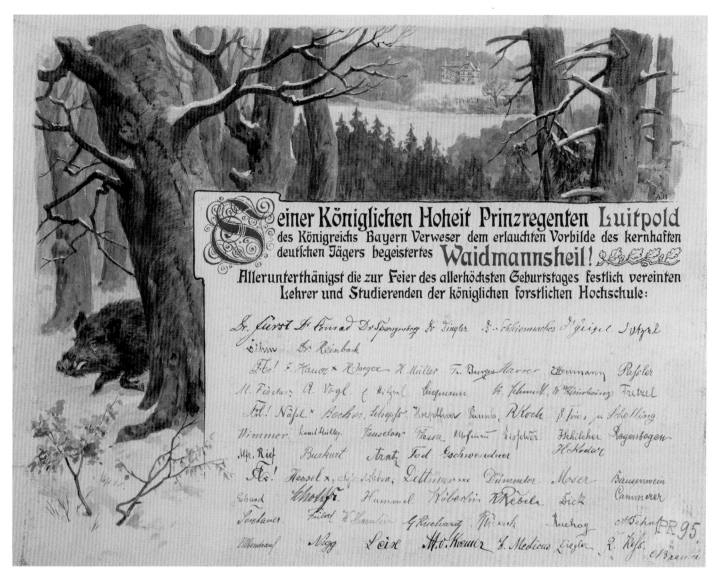

Seiner Königlichen Hoheit Prinzregenten Luitpold des Königreichs Bayern Verweser dem erlauchten Vorbilde des kernhaften deutschen Jägers begeistertes Waidmannsheil! Alleruntertänigst die zur Feier des allerhöchsten Geburtstages festlich vereinten Lehrer und Studierenden der königlichen forstlichen Hochschule:

Kat. 39

sind, im Sinne einer detailgetreuen Postkarte, mit der Feder gestrichelte Linien für die Adresse und ein Rechteck als Platzhalter für die Briefmarke aufgebracht, wobei selbiges nahezu vollständig von der aufgeklebten 10 Pfennig-Briefmarke verdeckt wird. DK

Die Bildpostkarte im monumentalisierten Format gestaltete der Münchner Maler, Grafiker und Bildhauer August Holmberg, der mit Prinzregent Luitpold persönlich bekannt war. Die winterliche Landschaftsdarstellung nimmt auf die

besondere Leidenschaft des Regenten als oberster Jagdherr des Landes Bezug (s. Kat. 48). Regelmäßig endete sein Jagdjahr mit einer Wildschweinjagd in den Eichenwäldern des Spessarts. Während der oft wochenlang andauernden Partien auf das Schwarzwild residierte der Wittelsbacher standesgemäß im nach ihm benannten und für ihn errichteten Landsitz Luitpoldshöhe. Im mainfränkischen Gebiet genoss Luitpold von Bayern ein legendäres Ansehen, weil seine Volksnähe gerade bei seinen Jagdaufenthalten besonders manifest wurde. Wäh-

rend seiner fünfzig Jagdbesuche pflegte er auch Kontakt mit den obersten Forstbeamten im Königreich Bayern. Die zentrale Ausbildungsstätte für den höheren Forstdienst hatte in Aschaffenburg ihren Sitz. Das Forststudium gliederte sich seit 1878 in ein zweijähriges Regelstudium mit der Ausbildung in den Grund- und Hilfswissenschaften in Aschaffenburg, das dritte Jahr für die juristischen und volkswirtschaftlichen Vorlesungen konnte an einer beliebigen Universität zugebracht werden, im vierten Jahr mussten dann die forstlichen Kollegien

an der Universität München besucht werden. Zum 80. Geburtstag schickten der gesamte Lehrkörper und alle ortsanwesenden Studenten der Forstlichen Hochschule die Glückwunschpostkarte nach München. Der Kartenversand ohne Umschlag war von der Postverwaltung in Bayern erst im Jahr 1870 eingeführt worden. Seit 1872 beförderte man auch von Privatpersonen hergestellte Bildpostkarten. Einblicke in die Personenschar gewähren nun die Unterschriften auf der Karte, wo das gesamte Aschaffenburger Kollegium nach einem »begeisterten Waidmannsheil« an den Prinzregenten gelistet ist. An erster Stelle steht der amtierende Direktor Hermann von Fürst. Ihm folgen die ordentlichen Professoren Dr. Max Conrad (Chemie und Mineralogie), Dr. Friedrich Spangenberg (Zoologie), Dr. Hermann Dingler (Botanik), Dr. Ludwig Schleiermacher (Mathematik) und Dr. Robert Geigel (Physik und Vermessungskunde). Die drei nachfolgenden Unterschriften sind nebenamtlichen Dozenten zuzuweisen, darunter Forstrat Karl Dotzel, Amtsvorstand des Forstamts Aschaffenburg-Nord. Es schließen sich die Unterschriften der Gesamtstudentenschaft der Receptionsjahrgänge 1898 bis 1900 an, wobei seit 1899 die Zahl der Neuimmatrikulationen auf 20 Studenten pro Jahreskurs beschränkt worden war. Die Studentenschaft war im »Aschaffenburger Senioren-Convent« zusammengeschlossen. Auf der Karte erscheinen zunächst 14 studentische Namen hinter dem Verbindungszirkel des Corps Hercynia. Es folgt das Corps Hubertia mit 22 sowie das Corps Arminia mit 13 Studierenden. Bei den Namen in den letzten beiden Zeilen handelt es sich vermutlich um Nichtkorporierte, sogenannte Obskuranten, oder um einige der wenigen Angehörigen anderer Studentenverbindungen.

ASL · AT

40

Adresse der unmittelbaren Städte des diesseitigen Bayern und der größeren Städte der Pfalz zum 80. Geburtstag

Bayern, 1901 · Flügelmappe: Fritz Weinhöppel (1863–1908), München · Adressen: Buchdruck-Kunstanstalt Albrecht, Rothenburg o.T. / Hans Brand, Bayreuth / M. F., Kulmbach / P. Flechsel, Bamberg / Johann Andreas Luckmeÿer (1840–1923; »schrieb's« = Schreiber), Nürnberg / B. Rauchenegger, Rosenheim / C. Simon, Ansbach / G. Stempfle Lithographische Anstalt, Augsburg / Königliche Universitätsdruckerei von Heinrich Stürtz (1852–1915), Würzburg / Jos. Thomann'sche lithographische Anstalt, Landshut / August Vollrath, Hofbuchdruckerei, Erlan-

gen / Friedrich Wilhelm Wanderer (1840–1910; Maler), Nürnberg / Fritz Weinhöppel, München · Einband: blauer Samt (bestickt, appliziert) über Karton, cremefarbener Seidenmoiréspiegel über Karton · Adressen: Deckfarben, Blatt- und Pudergold auf Pergament sowie Tiefdruck auf Papier (2 x) · H. 48,1 cm; B. 36,4 cm; T. 6,1 cm München, Bayerisches Nationalmuseum, Inv.-Nr. PR 125
Lit.: Gmelin 1901, S. 233 f., 239 Abb. 400; Luckmeyer 2007. – Zum Thema: Erichsen 2013, S. 132–134 (»Das Nürnberger Denkmalrennen«). Zur Goldschmiedefirma Harrach siehe Koch 2001, S. 327, Abb. 10, und hier Kat. 41.

53 bayerische und pfälzische Städte beteiligten sich an dieser Glückwunschadresse, die zugleich die Stiftungsurkunde der neugegründeten »Prinzregent-Luit-

Abb. 40a Elfenbeinkassette für die »Städteadresse« mit den Urkunden der Prinzregent-Luitpold-Landesstiftung, Rudolf Harrach, nach Entwurf von Franz Brochier, München, 1901. München, Wittelsbacher Ausgleichsfonds

pold-Landesstiftung für gemeinnützige und wohltätige Zwecke« darstellt. Auf dem blauen Samteinband der Flügelmappe prangt mächtig das formatfüllend applizierte Wappen des Königreichs Bayern. Sie birgt insgesamt 42 individuell gestaltete Blätter, auf denen die Städteverwaltungen ihre jeweils eigenen Gratulationen übermitteln.

Um die zahlreichen Einzelblätter der Glückwunschadresse zusammenzuhalten, nutzte man eine Flügelmappe, in die die Bögen lose eingelegt wurden. Die aus Karton bestehende Einbanddecke mit den klappbaren Mappen-Elementen wurde mit verschiedenen Stoffen und Zierelementen kaschiert. Während alle Innenseiten in gängiger Materialwahl mit cremefarbenem Seidenmoiré bezogen sind, ist die Bordüre auf dem Vorderdeckel aus einer vergoldeten Messingfaden-Litze eher ungewöhnlich. Besonders ist die Gestaltung des Wappens mit Stickerei und umfangreichen Stoffapplikationen hervorzuheben, wobei durch die Materialwahl von Atlas, Rips und Samt eine differenzierte Oberfläche erzeugt wurde. Eine Steigerung erfährt diese Wirkung noch durch vergoldete Metallfäden und -kordeln sowie reine Silberfäden, die sowohl zur Konturierung der Applikationsstoffe als auch flächenfüllend in Anlegetechnik bei den hellen Rauten des Wappens dienen. Durch eine Hinterfütterung ist das Wappen zudem noch plastischer geworden. Zur weiteren Ausgestaltung der farbigen Stoffapplikationen wurden Sticktechniken wie Nadelmalerei, Platt- und Stielstich oder auch Anlegetechnik eingesetzt. Dabei fällt die detaillierte Anlage des Engelgesichts auf, bei dem Haare, Augen, Nase und Mund mit feinsten Stichen in Nadelmalerei ausgeführt sind. Geflochtene Borten und Posamente, die die Stickerei rahmen, komplettieren die Einbandgestaltung. Die aufgenähten

Kat. 40.1

Kat. 40.2

Auf Wunsch Luitpolds von Bayern sollten aus Anlass seines 80. Geburtstages keine kostbaren Ehrengeschenke angefertigt werden, wie sie ihm noch zur Feier seines 70. Jubiläums durch zahlreiche Abordnungen von Städten und Vereinen nach München übersandt worden waren (vgl. Kat. 17). Auch wenn die Gesamtzahl der überbrachten Ehrengeschenke dem Appell des Prinzregenten entsprechend 1901 wohl rückläufig war, erfuhr der Wittelsbacher Regent eine grandiose Verehrung im ganzen Lande. Denn stattdessen wurden, wie feierlich in der Glückwunschadresse verkündet, Denkmäler aufgestellt, Schulen und andere Gebäude nach ihm benannt oder auch Plätze, Parks und Brunnenanlagen mit seinem Namen versehen. Noch bedeutender ist allerdings die mit dieser Adresse verbundene Stiftung: »Der hochherzigen Absicht Euerer Koeniglichen Hoheit folgend haben wir unseren Empfindungen nicht in künstlerischer Festespracht, sondern durch Widmung von Beträgen zu einer nach Euerer Koeniglichen Hoheit benannten, zur steten Erinnerung an den heutigen Tag in's Leben tretenden Landesstiftung Ausdruck verliehen.« Zehn ober- und niederbayerische, zwölf pfälzische, zwei oberpfälzische, 18 fränkische und elf schwäbische Städte nahmen an der Spendenaktion für die neue »Prinzregent-Luitpold-Landesstiftung für gemeinnützige und wohltätige Zwecke« teil. Die Höhe des Spendenbeitrags orientierte sich proportional an den bestehenden Verhältnissen der Einwohnerzahl der jeweiligen Städte. Aus Mitteln der Gemeindekasse wurden zehn Pfennig pro Einwohner gezahlt; dazu kamen verschiedene Einzelspenden. Den höchsten Einzelbeitrag stellte die Residenzstadt München mit 50.000 Mark zur Verfügung. Die bei weitem größte Summe kam aus Nürnberg; aus städtischen Mitteln und 2900 freiwilligen Spenden errechnete sich ein Betrag von 101.000 Mark. In Fürth folgte ein »patrio-

Bouillonfäden und Kordeln bestehen, wie die Quasten mit ihren Riegeln, aus vergoldeten Silberfäden. Die zahlreichen an der Herstellung der Widmungsblätter beteiligten Künstler lassen sich an ihrer individuellen Malweise mit variierendem Pinselduktus oder Schichtstärken unterscheiden, wobei sie alle mit Deck-

farben, Blatt- und Pudergold auf Pergament ähnliche Materialien wählten. In ihrer malerischen Qualität und der Verwendung von poliertem Blattgold stechen die von Weinhöppel gestalteten Blätter hervor, sie sind vergleichbar mit der Adresse der Bayerischen Notariatskammer (vgl. Kat. 43). **DK · BK**

tischer Bürger« dem Spendenaufruf und
stiftete 30.000 Mark »zur alleinigen Ver-
wendung« der neugegründeten Landes-
stiftung. Die 53 bayerischen und pfälzi-
schen Städte und Gemeinden spendeten
für die Landesstiftung aus öffentlichen
Mitteln zusammen die Summe von
171.323 Mark. Aus privater Hand kam
nochmals ein vergleichbarer Betrag
hinzu.

In der Flügelmappe liegt zunächst ein
Heft aus drei, mit einer Kordel gebunde-
nen Lagen Pergament; auf zweien dieser
sechs Foli werden recto die eigentlichen
Glückwünsche formuliert, wobei dan-
kend hervorgehoben wird, dass »es dem
bayerischen Volke vergönnt (sei), die
Feier des achtzigsten Geburtsfestes eines
seiner regierenden Fürsten begehen zu
dürfen.« Auf zwei weiteren Foli werden
die Städte samtUnterschriften der Bür-
germeister gelistet. Daraufhin folgt auf
wiederum zwei Blättern tabellenartig
eine genaue Aufstellung der gestifteten
Beiträge der Städte, die jeweils nach
ihrem Wappen und vor dem Betrag ge-
nannt sind. Anschließend sind in alpha-
betischer Reihung 34 Einzelurkunden
lose eingelegt, wobei die von Frankenthal
und Zweibrücken aus je zwei, mit einem
Mittelstreifen verbundenen Blättern be-
stehen und die von Erlangen und Rothen-
burg o. T. auf Papier gedruckt sind. Sie
stellen die beglaubigten Stiftungsurkun-
den mit aufgeklebtem oder geprägtem
Siegel und exakter Datumsangabe des
Gemeinde- oder Stadtratsbeschlusses
dar. Auch wenn die eine oder andere
Stadt das aufwendig kalligrafierte Blatt
durch eine Vignette, eine kleine Orts-
ansicht oder das gestiftete Gebäude ge-
schmückt hat, fällt eine insgesamt ge-
übte Zurückhaltung im bildhaften Auf-
wand bei gleichzeitigem Einsatz hoher
Schriftkunst auf. Oft sind die Initialen
besonders ausgeziert; kalligrafisch öffnet
sich in der Zeit um 1900 ein interessan-
tes Spektrum. Voller Stolz und altertü-

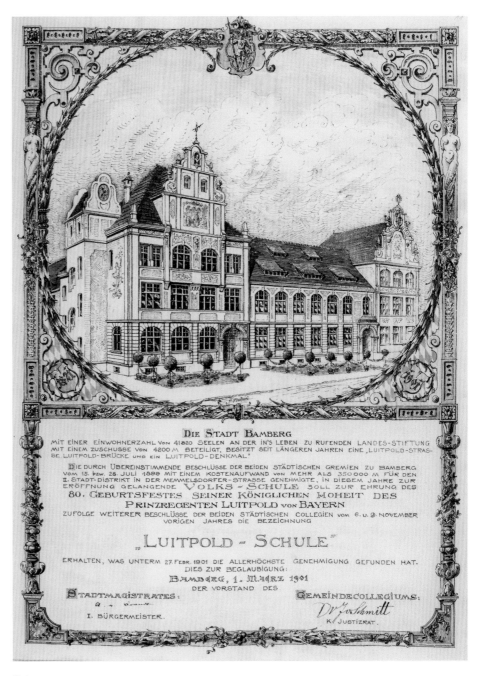

Kat. 40.3

melnd signiert der Schreiber aus Nürn-
berg »I. A. Luckmeÿer schrieb's«.

»So bildet bei der Städteadresse (...)
die Schrift mit allem Drum und Dran den
künstlerisch bedeutungsvollsten Teil des
Ganzen« (Gmelin 1901, S. 233 f.). Eine be-
sondere Rolle scheint der von anderen
Prinzregentenadressen (Kat. 41–43)
bekannte Fritz Weinhöppel gespielt zu

haben. Neben den sechsseitigen, zum
Heft gebundenen Glückwünschen und
Listen aller Gratulanten, die er in Manier
mittelalterlicher Buchmalerei gestaltete,
stammen sieben weitere Blätter (Am-
berg, Eichstätt, Forchheim, Hof, Mem-
mingen, München, Weißenburg) allein
von ihm, immer in einem leicht variier-
ten Duktus.

Dem Prinzregenten wurde die recht schwere Glückwunschmappe in einem prunkvollen Elfenbeinschrein, verziert mit allegorischen Silberfiguren, emaillierten Wappenreliefs und einer umlaufenden Inschrift (»DEM PRINZREGENTEN LUITPOLD GEWIDMET VON BAYERISCHEN STAEDTEN ...«), überreicht (Abb. 40a). Das heute auf Schloss Hohenschwangau verwahrte Werk (WAF, Inv.-Nr. S II a 138) ist nach einem Entwurf des Nürnberger Künstlers Franz Brochier (1852–1926) von dem berühmten Münchner Goldschmied Rudolf Harrach (1856–1921) ausgeführt worden. Die Verbindung dieser Glückwunschadresse mit der Elfenbeinkassette geht aus dem Ausstellungsbericht von 1901 hervor: »Als bedeutsame, nicht ausgestellte Festgabe verdient schließlich die Kassette hervorgehoben zu werden, die zur Aufbewahrung der Städteadressen dient, – eine prächtige Arbeit in Elfenbein und Silber, nach Entwurf von Fr. Brochier, Nürnberg, ausgeführt von Harrach, München« (Gmelin 1901, S. 234). Die Kassette erinnert in ihrem neobarocken Habitus nach Aufbau und Feingliederung an die prachtvollen, ebenfalls mit Elfenbein verkleideten Kabinettschränke von Kurfürst Maximilian I. (München, Bayerischen Nationalmuseum, Inv.-Nr. R 2096, R 2139).

Inflation und Währungsumstellung führten 1953 zur Auflösung der 1901 gegründeten »Prinzregent-Luitpold-Landesstiftung für gemeinnützige und wohltätige Zwecke« (Bayerisches Gesetz- und Verordnungsblatt Nr. 8 vom 28. März 1953). Die über ganz Bayern verteilten Denkmäler zu Ehren des Prinzregenten blieben in zahlreichen Städten und Gemeinden hingegen bis heute erhalten.

AT · ASL

41

Adresse der Landräte des Königreichs Bayern zum 80. Geburtstag

München, 1901 · Rudolf Harrach (1856–1921): Goldschmiedearbeiten zugeschrieben · Fritz Weinhöppel (1863–1908): Kalligrafie (signiert) · Einband: blauer Samt über Holzträger, partiell galvanisch vergoldete Silberbeschläge mit Email und cremefarbenem Seidenmoiréspiegel über Karton · Goldschmiedearbeiten gemarkt (Rahmung unten rechts: 800, rechts daneben fast vollständig überschliffene Reste einer Marke, vielleicht Münchner Kindl) · Adresse: Deckfarben, Pudergold und -messing auf Pergament und auf Karton · H. 63,2 cm; B. 40,1 cm; T. 10,3 cm München, Bayerisches Nationalmuseum, Inv.-Nr. PR 110
Lit.: unveröffentlicht. – FS Seling 2001, S. 327 (Michael Koch), Abb. 10 (Elfenbeinschrein von Harrach); Ausst.-Kat. München 1972, Nr. 2292, Abb. 147 (Vgl.-Arbeit von Harrach). – Quellen: GHA München, Kabinettsakten Königs Ludwigs III. 161, No. 3. StAM, Bezirksämter/Landratsämter 152998, 29520, 102823, 211754, 33255, 102824; Stadtarchiv Hof, Feier des 80. Geburtstages des Prinzregenten Luitpold von Bayern am 12. März 1901, Archivaliensignatur 137. URL: https://www.deutsche-digitale-bibliothek.de/item/RNFPLGKJS4LODLLI3ETU4SD4CMBY3YG3 [08.06.2021].

Den überaus prächtigen Frontdeckel des Einbands, der die drei Blätter der Glückwunschadresse birgt, ziert ein vergoldeter Rahmen mit den in Emailtechnik ausgeführten Wappen der acht bayerischen Kreise. Applizierte Blüten und vergoldete, in das Bildfeld ragende Sonnenstrahlen rahmen das zentral angebrachte Königswappen. Der von den Landräten der Kreise unterzeichnete Text ist im Stil mittelalterlicher Buchmalerei mit Initialen und vegetabilen Bordüren gestaltet.

Das verhältnismäßig dicke Holz als Trägermaterial für die Einbanddecke wurde mit dunkelblauem Samt kaschiert. Fast den gesamte Frontdeckel zieren Beschlagelemente aus Silber. Er wird von einem breiten, größtenteils vergoldeten Rahmen eingefasst: Die Bordüre mit Rankenmotiven aus gravierten Blechen wird innen und außen durch einen aufwendig mit einer gravierten Linie versehenen und mit Perldraht besetzten und abschließend tordierten Draht betont. Auf dem Rahmen aufgelötet sitzen die in vielfarbigem Tiefschnittemail gestalteten Wappendarstellungen. In den Ecken sind teils getriebene, teils gegossene Blüten appliziert. Während man die vergoldeten Strahlen in eher flachem Relief arbeitete, sind die zentralen Löwen darauf als nahezu vollplastische Hochreliefs ausgeführt und außerdem feuervergoldet. Diese traditionelle Technik ist ungleich aufwendiger umzusetzen als die am Rahmen angewandte galvanische Vergoldung. Lediglich an der Adresse Kat. 26 findet sich ein weiteres Beispiel dieses schon seit der Antike bekannten Beschichtungsverfahrens.

Die Glückwunschadresse besteht aus zwei mit einem Textilband verklebten Pergamentblättern. Ein mit dem Pinsel aufgetragener schmaler goldfarbener Rahmen aus Pudermessing fasst jeweils die recto-Seite ein. Im Gegensatz dazu fand für die Goldverzierung von Schrift und Ornamenten echtes Pudergold Verwendung. Dieser bereits ursprünglich bewusst gewählte Farbunterschied zwischen den beiden Metallsorten wird heute durch Korrosionserscheinungen des Messings noch weiter verstärkt.

JK · DK

Aus der im Jahre 1808 vorgenommenen Neuordnung der Verwaltung im Königreich Bayern geht die Einteilung des Staatsgebietes in Kreise hervor (seit 1939 Regierungsbezirke). Von König Ludwig I. wurden 1838 die bis heute geltenden Bezeichnungen festgelegt, die auf die ethni-

12.
MÆRZ
1821

12.
MÆRZ
1901

schen Stämme Bayerns zurückgehen. Bereits der prächtige Einband beschwört in der Anordnung der applizierten, in Email gestalteten Wappenschilder um das zentrale, von aufsteigenden Löwen flankierte Königswappen die Eintracht der acht Gebietskörperschaften unter das Haus Wittelsbach. Oberbayern mit der Regierungshauptstadt München, die zugleich Residenzstadt des Königreiches war, kommt zweifelsohne die bedeutendste Rolle zu, weshalb das Wappenschild in der oberen Mitte sitzt. Im Uhrzeigersinn folgen die Wappen der Kreishauptstädte: Speyer (Pfalz), Augsburg (Schwaben), Regensburg (Oberpfalz), Landshut (Niederbayern), Würzburg (Unterfranken), Ansbach (Mittelfranken) und Bayreuth (Oberfranken). Aufwendig gestaltete neugotische Zierelemente heben die Ecken des Einbands plastisch hervor. Stilisierte, in Silber getriebene und vergoldete Sonnenstrahlen, die als Ornament in ähnlicher Form bereits bei der Glückwunschadresse des Magistrats der Stadt München von 1891 Verwendung fand (vgl. Kat. 32), leiten feierlich zu dem zentralen Königswappen mit den Festtagsdaten des Prinzregenten über: »12. März 1821 / 12 März 1901«.

Der reiche Schmuckeinband birgt die auf zwei Blättern prächtig kalligrafierten Geburtstagswünsche, für die der bekannte Schreibkünstler Fritz Weinhöppel (vgl. Kat. 42, 43) verantwortlich zeichnete. Von ihm stammen auch die meisten Blätter der umfangreichen Städteadresse (Kat. 40), die in der von Rudolf Harrach hergestellten Elfenbeinkassette überreicht wurde. Vergleicht man nun die hervorragende Goldschmiedearbeit, die gekonnte Umsetzung der Emails und speziell den Schriftzug mit ligierten AE-Buchstaben auf der Mappe »MÆRZ« und der Kassette »STÆDTEN« ergibt sich fast zwangsläufig die von Annette Schommers vorgenommene Zuschreibung der Mappe an den Goldschmied Harrach. Städteadresse und diese Landräteadresse wurden beide zum selben Anlass, dem 80. Geburtstag des Prinzregenten, wahrscheinlich sogar in einem Auftrag gemeinsam an Weinhöppel und Harrach vergeben.

Mit dieser Adresse wurde die großzügige Spende der Landräte für eine damals ins Leben gerufene *Prinzregent-Luitpold-Landesstiftung für gemeinnützige und wohltätige Zwecke* verbunden. Dem Zustandekommen dieser Stiftung ging eine längere Vorbereitungszeit voraus. Am 9. Juli 1900 tagten in München Vertreter

Kat. 41.2

der bayerischen Städte rechts des Rheines und der größeren Städte in der Pfalz mit der Absicht, Prinzregenten Luitpold in »Dankbarkeit und Ergebenheit« ein standesgemäßes Geschenk zu seinem anstehenden Jubiläum zu verehren. Der Prinzregent selbst hatte jedoch seine Ablehnung gegenüber persönlichen Ehrengaben nach Vollendung seines 80. Lebensjahres kundgetan. Die Tagung beschloss nun die Gründung einer nach dem Prinzregenten zu benennenden Landesstiftung, verbunden mit einem Spendenaufruf. Die Bestimmung des Stiftungszwecks sollte dem Prinzregenten überlassen bleiben, woraufhin Luitpold »sehr freudig« die Errichtung einer Landesstiftung für gemeinnützige und wohltätige Zwecke verkündete.

Die Präsidenten der Regierungsbezirke überreichten mit ihrem Widmungsschreiben dem Prinzregenten die Zusage, der Stiftung insgesamt 140.000 Mark aus den Mitteln der Kreise zuzuteilen. Mit je 25.000 Mark stellten der Kreis Unterfranken und Aschaffenburg sowie der Kreis Oberbayern die höchsten Teilsummen bereit.

Nutznießer der Stiftung waren in erster Linie bayerische Gemeinden. Ihnen wurden auf Antrag Zuschüsse zu gemeindlichen Zwecken nach Entschließung des Staatsministeriums des Innern und nach Einvernahme des Stiftungsrats bewilligt.

Während der Inflation in den 1920er-Jahren verlor die *Prinzregent-Luitpold-Landesstiftung für gemeinnützige und wohltätige Zwecke* ihr Vermögen. Am 20. November 1923 vermeldete der Bayerische Staatsanzeiger mit Bekanntgabe des Staatsministeriums des Innern vom 17. des Monats, dass die Verteilung der Renten unter anderem der Prinzregent Luitpold-Landesstiftung mit Rücksicht auf die Geldentwertung bis auf weiteres eingestellt werde. CR

· PATENSCHAFT ·

WITTELSBACHER AUSGLEICHSFONDS

42

Glückwunschadresse der Kgl. Palastdamen zum 80. Geburtstag

München, 1901 · Friedrich (Fritz) Weinhöppel (1863–1908) · Lanciertes Seiden-Jacquardgewebe über Karton, Seidenmoiréspiegel, Pergament, Seidenkordel · H. 44,1 cm; B. 32,9 cm; T. 2,2 cm; Gewicht: 1025,3 g
München, Bayerisches Nationalmuseum, Inv.-Nr. PR 120
Lit.: unveröffentlicht. – Zu den Palastdamen: Damen-Kalender 1901, S. 30 f., 104, 114; Weid 1997, S. 154–156.

Kat. 42.1

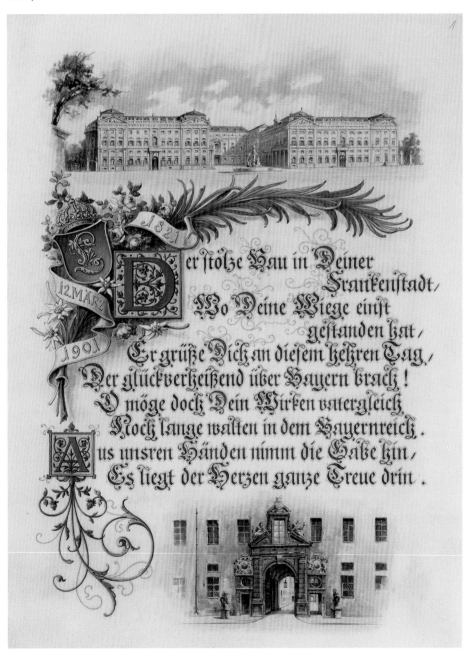

Edel, aber nicht überladen, gibt dieser Einband der Glückwunschadresse – durch die Quastenkordel wie eine Urkundenmappe gestaltet – bereits einen Hinweis auf die 21 Gratulantinnen. Das Dessin des goldglitzernden Jacquard-Gewebes orientiert sich an Vorbildern aus dem 18. Jahrhundert, wobei die unterschiedlichen Bindungsarten die weiße Seide nuancenreich und elegant reflektieren.

Dies ist die einzige Adresse im Museumsbestand, bei der die Einbanddecke mit einem lancierten Seiden-Jacquardgewebe bezogen ist. Als lanciert bezeichnet man gemusterte Gewebe, die zusätzlich zum Grundschuss noch einen Figurenschuss haben, hier einen Goldfaden (Lamé) für üppige Blüten- und Blattornamente. Eine weiche Unterpolsterung des Gewebes gibt dem Einband zudem mehr Volumen. Der große Rapport mit einer Höhe von 46 cm und einer Breite von 28 cm weist darauf hin, dass der Stoff ursprünglich für eine andere Verwendungsart gedacht war. Es ist gut vorstellbar, dass das feminin anmutende Gewebe aus dem Besitz der Palastdamen stammt, wo solche Stoffe mit großen Mustern für repräsentative Bekleidungsstücke besonders beliebt waren. BK

Der an der Münchner Kunstakademie ausgebildete Gebrauchsgrafiker Fritz Weinhöppel schuf mit der Gestaltung der Widmung eine Adresse, die eher privaten Charakter besitzt. Zwei Vignetten bilden Kopf und Fuß des Glückwunschgedichts, das einen Gruß aus der Würzburger Residenz und die Treue der Unterzeichnerinnen zum Ausdruck bringt. Den mit betonten Initialen kalligrafierten Text rahmen eine von mittelalterlicher Buchmalerei inspirierte Ranke und ein Palmzweig als Symbol des während der Prinzregentenzeit herrschenden Friedens. Daraus erblühen

Edelweiße als Ausdruck von Luitpolds Naturverbundenheit sowie Rosenranken, die die Liebe zu seinem Volke symbolisieren. Die königlichen Palastdamen waren eine besondere Gruppe verheirateter Adliger, deren Ehemänner hohe Ämter bekleideten. Ihre eigentliche Aufgabe war es, bei offiziellen Feierlichkeiten im Gefolge der Königin zu erscheinen. Obwohl es zu dieser Zeit keine Monarchin gab, übten sie dennoch repräsentative Ehrendienste aus. Zudem waren sie im Jahr 1901 zwischen 50 und 86 Jahren alt, acht von ihnen bereits verwitwet. Das jahrzehntelange Vertrauensverhältnis zum Prinzregenten spiegelt sich im persönlichen Ton und in der Gestaltung der Adresse, die sinnvollerweise die beiden Paläste wiedergibt, welche die Eckpfeiler im Leben Luitpolds markieren: In der oben dargestellten Würzburger Residenz war er geboren worden, eines der beiden Portale der Münchner Residenz zeigt seinen Regierungs- und Wohnsitz als Prinzregent an.

Während das erste Blatt den Gratulationstext wiedergibt, trägt Folio 2 recto der eingebundenen Lage Pergament die Unterschriften der Palastdamen. Acht von ihnen waren Ehefrauen königlicher Kammerherren, in Bayern als Kämmerer bezeichnet. Der bekannteste ist General Ludwig Freiherr von und zu der Tann-Rathsamhausen (1815-1881). Seine Gemahlin Anna (1829-1905) gehörte seit 1852 dem Münchner Hof an. Sophie Freifrau von Perfall (1850-1909) war verheiratet mit dem General-Intendanten der königlich-bayerischen Hof- und Residenztheater. Ebenfalls mit Kämmerern verehelichten sich Hermine Freifrau von Gross zu Trockau (1835-1906), Christiane Gräfin von Preysing-Lichtenegg-Moos (1852-1923), Sofie Gräfin von Tattenbach (1843-1914), Lucie Gräfin von Seinsheim (1847-1932) und Louise Gräfin von Holnstein aus Bayern (1840-1925). Der Gemahl von Anna Freifrau von Sazenhofen

(1843-1928) diente zudem als General der Kavallerie.

Die Ehemänner fünf weiterer Palastdamen übten noch höhere Hofämter aus. Elisabeth Gräfin zu Castell-Castell (1851-1929) war mit dem königlichen Obersthofmeister verheiratet. Dieses Amt hatte unter Königin Marie der Gemahl von Luise Gräfin zu Pappenheim (1838-1924) bekleidet. Der Ehemann von Emma Freifrau von Wolffskeel (1847-1929) war Oberststallmeister, der Gemahl von Helene Freifrau von Redwitz (1851-1913) Hofmarschall im Privathofstaat von König Otto von Bayern. Und Georgine Marie Gräfin von Moy (1836-1904) war die Witwe eines Oberst-Zeremonienmeisters.

Zum Kreis der Palastdamen gehörten außerdem sieben Gattinnen von Diplomaten oder ranghohen Politikern. Mathilde Gräfin von Waldkirch (1815-1903) diente als Witwe eines Diplomaten sowie Staats- und Reichsrates am Hof. Maximiliane Gräfin von Holnstein aus Bayern (1850-1937) war mit einem Reichsrat sowie Oberststallmeister von König Ludwig II. verheiratet gewesen. Die Gemahlin eines Staatsministers des Innern und Staatsrates war Marie Freifrau von Feilitzsch (1844-1935). Die Ehemänner von Clara Gräfin von Lerchenfeld-Köfering (1848-1945) und Esperanza Freifrau Truchsess von Wetzhausen (1839-1914) fungierten als Reichsräte und die Gemahle von Maria Anna Gräfin von Quadt-Wykradt-Isny (1834-1910) und Ernestine Gräfin von Berchem (1849-1936) als Diplomaten.

Die letzte Gratulantin sollte erst 1907 zur königlichen Palastdame ernannt werden. Luise Gräfin Luxburg (1847-1929) erscheint hier wohl als Vertreterin der Geburtsstadt des Prinzregenten. Denn ihr Mann war Regierungspräsident von Unterfranken, und die beiden wohnten gegenüber der Würzburger Residenz. JP

43

Adresse der Bayerischen Notariatskammern zum 80. Geburtstag

München, 1901 · Max Strobl (1861–1946 / Fa. C. G. Sanctjohanser): Goldschmiedearbeiten (signiert und gemarkt) · Fritz Weinhöppel (1863–1908): Adresse (signiert) · Gehäuse: Holz (nicht bestimmt), blauer Samt, Silber, Messing, beides partiell galvanisch vergoldet, weißes Leder, Email, Malachit (?), Steinbesatz. · Goldschmiedearbeiten gemarkt (Löwe links: »ausgeführt v. M. Strobl / Firma Sanctjohanser / München.« Löwe rechts: Münchner Kindl, C.G.ST.JOHANSER, Halbmond/Krone, 800) · Glückwunschtext: Tusche, Deckfarben, Blatt- und Pudergold, auf Pergament · H. 27,9 cm; B. 54,1 cm; T. 57,2 cm
München, Bayerisches Nationalmuseum, Inv.-Nr. PR 115
Lit.: Ausst.-Kat. München 1988, S. 35 f., Nr. 1.5.39 m. Abb. (Michael Koch); Ausst.-Kat. München 1990, S. 76–78 (Graham Dry); Oberseider 2001, S. 3–20.

Kat. 43.1

Die eigentliche Adresse ruht in einer Kassette auf einem profilierten Holzsockel, dessen vordere Ecken in fast quadratischen Auslegern vortreten. Den Deckel ziert eine durchbrochen gearbeitete Kartusche in Formen des Jugendstils als Binnenrahmung für einen Baum mit Blüten- und Blattzweigen. Aus dessen Stamm wächst in der Mitte das bayerische Wappen heraus. Von hier leitet sich ein gewundenes Spruchband mit einer gravierten Inschrift »12. MÄRZ 1821–1901« ab. An beiden Längsseiten und der unteren Schmalseite des Metallrahmens sind die fünf Siegel mit Wappendarstellungen der bayerischen Notariatskammern angebracht.

In ihrer aufwendigen Konstruktion und der fantasievollen Gestaltung ist diese Glückwunschadresse einzigartig. Die die Metallkassette aus vergoldetem Messing tragenden Löwen und die weibliche Figur sind aus Silber gegossen, der Säulenschaft ist aus grünem Stein gearbeitet. Der Kassettendeckel beeindruckt in seiner Materialvielfalt aus vergoldetem Messing, Silber, Emailarbeiten und grünen Malachitapplikationen sowie in seiner kunstvollen Ausarbeitung. Die Wirkung der Metallarbeit wird durch die Unterlage aus weißem Leder effektvoll akzentuiert.

Bei der maltechnischen Ausführung des Glückwunschtextes ist die seltene Kombination von Blatt- und Pudergold erwähnenswert. Durch das polierte Blattgold an der Initiale D und im goldenen Hintergrund der Ranken wird ein wesentlich höherer Glanzgrad erreicht als bei dem für Schrift und Ornamente verwendeten Pudergold. Auch hier entsteht dadurch ein interessanter Kontrast zwischen matten und glänzenden Bereichen.

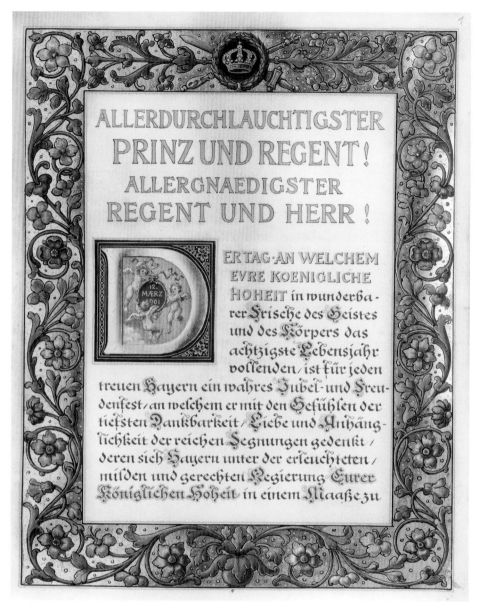

Kat. 43.2

Goldschmiedegestaltung ist Außergewöhnlich.

Am 10. März 1901, zwei Tage vor dem 80. Geburtstag des Prinzregenten, wurde in München offiziell der Bayerische Notariatsverein gegründet. Der Verein setzte sich aus fünf, über ganz Bayern verteilte Notariatskammern zusammen. Die Kammern in München, Zweibrücken, Bamberg, Nürnberg und Augsburg vertraten wiederum 341 niedergelassene bayerische Notare. Justizrat Dr. Friedrich Weber (1830–1902), Erster Vorsitzender sowohl des Bayerischen Notariatsvereins als auch der Münchner Notariatskammer, fungierte wohl als Initiator der Glückwunschadresse. So sei »es denn auch den fünf bayerischen Notariatskammern als Vertretern aller rechts- und linksrheinischen bayerischen Notare ein tiefes Herzensbedürfnis, Euer Königlichen Hoheit zu dem Jubelfeste des achtzigsten Geburtstages allerehrfurchtsvollst die innigsten Glück- und Segenswünsche zu weihen« gewesen. Der mit der Anfertigung des Prinzregentengeschenks beauftragte Münchner Goldschmied Max Strobl betrieb seine von der Goldschmiedefirma Georg Sanctjohanser übernommene kunstgewerbliche Werkstatt sehr erfolgreich an zentraler Stelle im Münchner Rathaus an der Dienerstraße (vgl. Kat. 44). Hier hatte sich der Bildhauer, Goldschmied und Ziseleur auf die Fertigung von kirchlichen Gerätschaften, Tafelaufsätzen, Kleinmonumenten und figürlichen Treib- und Gussarbeiten sowie Schmucksachen spezialisiert. Strobl gehörte in der Prinzregentenzeit neben den ortsansässigen Werkstätten von Rudolf Harrach, Theodor von Heiden, Fritz von Miller, Steinicken & Lohr und Eduard Wollenweber zu den bevorzugten Lieferanten von kunstvoll gestalteten Präsenten. Ein hervorstechendes Merkmal der Goldschmiedearbeiten von Max Strobl ist generell die Modellierung der Schmuckelemente in frühmittelalter-

Bemerkenswert ist die Bindung der Pergamentblätter, die den beglaubigten Urkunden der Notare vergleichbar gstaltet sind: Die Seiten sind links fein gelocht und mit weiß-roten Kordeln zusammengeheftet. Diese führen durch die letzte Seite, einen Rückkarton und mehrere Bohrungen im Rahmen der Kassette hindurch nach außen, wo sie in Siegel-Steckkapseln mit emailverzierten Wappen enden. Diese Kapseln aus vergoldetem Messing sind zugleich Schutz-

behältnisse für die echten Siegel der jeweiligen Kammer aus empfindlichem roten Wachs. JK · DK

Die Glückwunschadresse der Bayerischen Notariatskammern zum 80. Geburtstag stellt als Zeichen der enormen Wertschätzung gegenüber dem Prinzregenten vor allem ein Zeugnis für die künstlerische Vielfalt des Münchner Kunsthandwerks dar. Ihre originelle Form und die prächtige Ausführung der

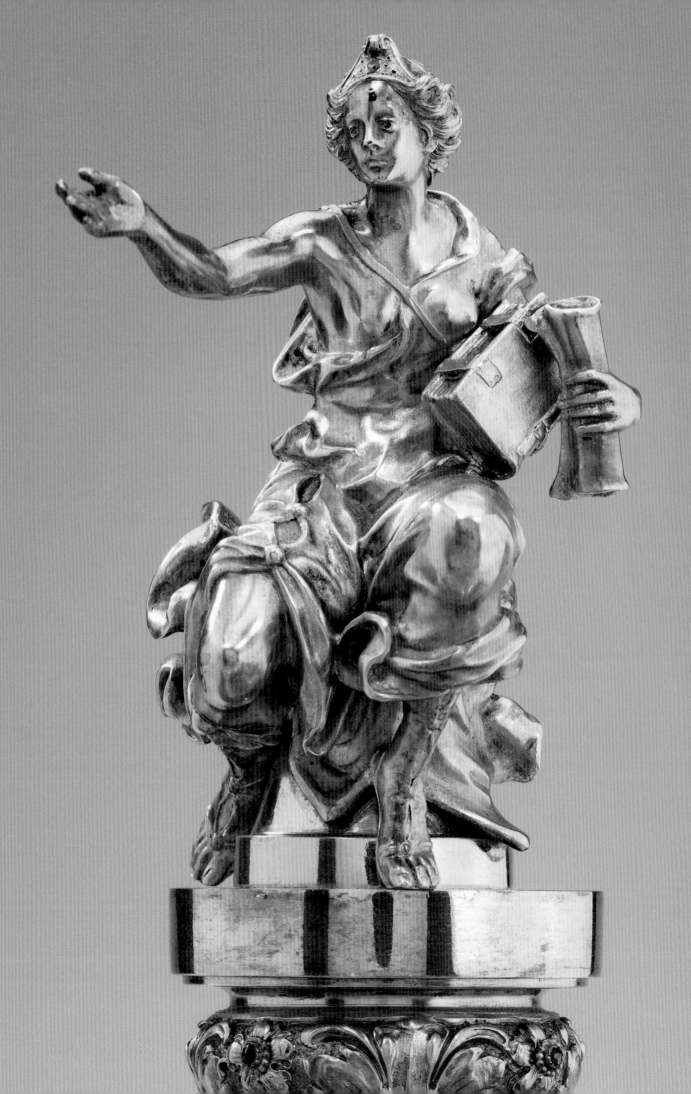

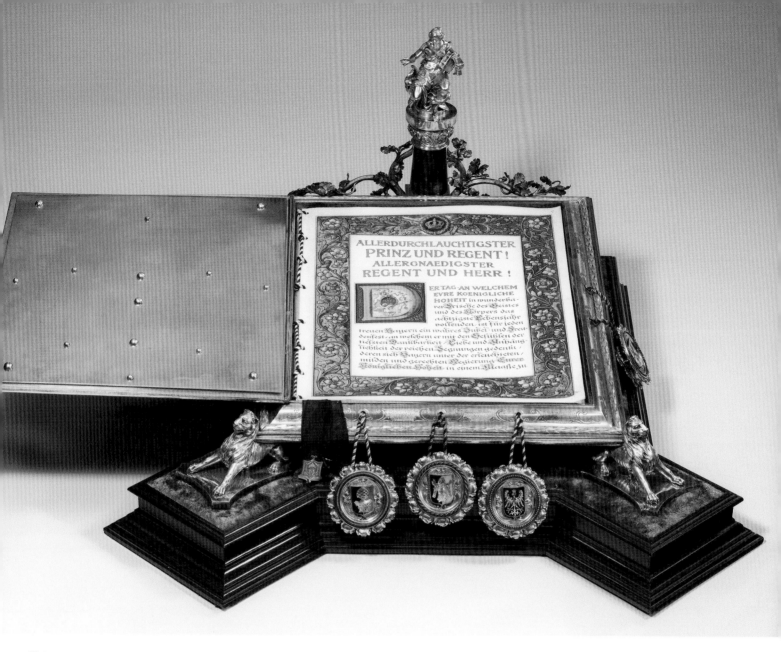

Kat. 43.4

licher Manier, aber durchaus mit Anklän-
gen an zeitgenössische Formgebung, wie
hier die Jugendstilelemente zeigen. Auch
findet man in seinen Goldschmiedewer-
ken wiederkehrende Motive wie liegende
Löwen und die Sitzfigur einer weiblichen
Person mit Buch und Schriftrolle, die als
Personifikation für den Berufsstand der
Notare zu deuten ist. Sie ist auf einem
kleinen Säulenstumpf angebracht, der
auch Assoziationen an ein Petschaft zu-
lässt. Innovativ löste die Werkstatt den
Geschenkeauftrag, indem sie eine tresor-
ähnliche Kassette als Behältnis für die

Widmungstexte wählte. An der unteren
Schmalseite hängen drei Siegel und an
den Längsseiten nochmals jeweils ein
Siegel, sogar mit entsprechenden metal-
lenen Schutzkapseln. Sie geben den An-
schein von amtlichen Siegeln zum Nach-
weis der Unversehrtheit der Urkunden
und zugleich einen Hinweis auf die Nota-
riatstätigkeit allgemein. In die Kassette
ist das mit einer Kordel geheftete Schrift-
stück eingelegt, dessen sechstes und
letztes Pergamentblatt mit »F. Weinhöp-
pel fecit« signiert ist, der somit als ge-
stalterischer Urheber für die kalligrafi-

schen Teile der Adresse auszumachen
ist. Der Münchner Fritz Weinhöppel
zählte danach zu den bevorzugten Grafi-
ker sowohl von Bankanleihen wie von
prächtig illuminierten Handschriften
(vgl. Kat. 41–43, Inv.-Nr. PR 10, PR 13, PR
103, PR 116). Hier gestaltete er den Glück-
wunschtext mit breiten Bordüren, goti-
sierendem Rankenwerk und kunstvoll
puttengeschmückten Initialbuchstaben.

AT · ASL

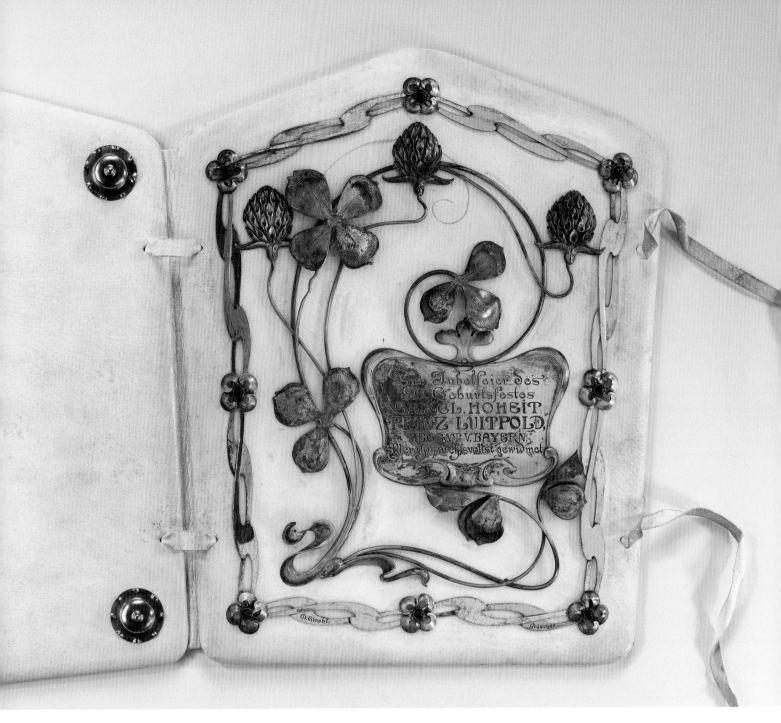

Kat. 44.1

44
Adresse der Hoflieferanten zum 80. Geburtstag

München, 1901 · Max Strobl (1861–1946): Goldschmiedearbeiten (signiert) · Wohl Hans Sebastian Schmid (1862–1926): Malerei und Text (signiert) · Einband: Schweinsleder (vergoldet) über Holzträger, partiell vergoldeter Silberbeschlag mit Steinen (Azurit?), grüner Seidenmoiréspiegel (Rips?) über Karton · Adresse: Deckfarben, Pudermessing auf Karton · H. 32,6 cm; B. 27 cm; T. 4 cm
München, Bayerisches Nationalmuseum, Inv.-Nr. PR 96
Lit.: Ausst.-Kat. München 1988, S. 124, Nr. 2.8.3 (Michael Koch). – Zum Thema: Krauss 2009, S. 15–17, 27–39, 61–69, 285 f., 290, 296, 314, 317, 324; März 2021, S. 89, 103 f.

Der Einband der Glückwunschadresse besitzt die Form eines Fünfecks, unten leicht trapezförmig und oben stumpf-winklig. Den Frontdeckel zieren plastisch hervortretende Ornamentauflagen des Jugendstils. In ein kettenartiges, mit kleinen Blüten besetztes Bandornament ist nahezu formatfüllend die aus blühen-dem Wiesenklee gewundene Initiale des Prinzregenten appliziert, darin eine Kar-

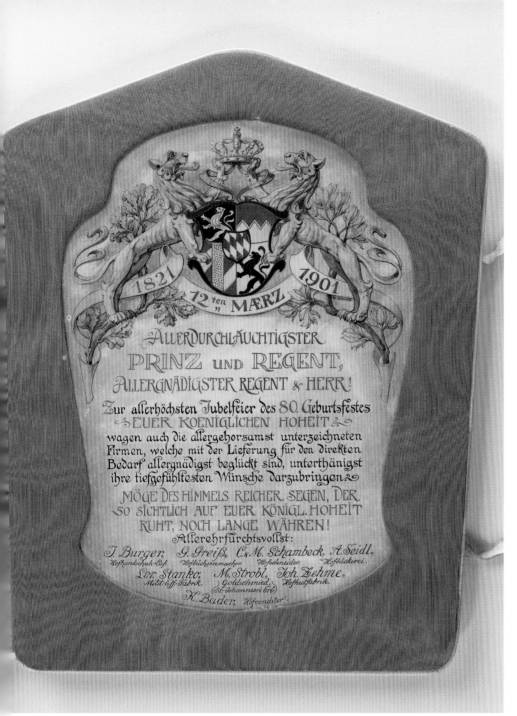

Kat. 44.2

tusche mit Widmung. Auf der Innenseite des Rückdeckels befindet sich der Glückwunschtext, über dem der von steigenden Löwen gehaltene Wappenschild des Königreichs Bayern prunkt.

Die Verknüpfung zwischen Metallbeschlag und Lederzierde in abgewogen farblicher Eleganz stellt das Bemerkenswerte dieser Adresse dar. Die zahlreichen Einzelteile des Silberbeschlags sind ausgeschnitten, getrieben, graviert, punziert und dann verlötet. Farbakzente zu den silbernen Blüten, die die blauen Steine einfassen, setzte der Goldschmied Max Strobl durch die galvanische Vergoldung des Beschlags und durch die selten angewandte Technik einer roten Farbfassung an Blüten, Blättern und Buchstaben. Durch die auf dem weißen

Leder in Golddruck aufgebrachten goldenen Pflanzenstiele ist optisch eine Verbindung zwischen Einband und Beschlag hergestellt. Zur Fixierung des Beschlags wurden mit der Silberarbeit fest verlötete Stifte durch den Träger gesteckt und rückseitig umgebogen. Auf den Innenseiten überdecken verhältnismäßig dicke Kartonträger mit grüner Moiréseidenbespannung diese Befestigungsspuren. In Art eines Passepartouts rahmt moirékaschierte Karton auf dem rechten Innenspiegel die eingeklebte Adresse. Auf einer Unterzeichnung – mit feinen Bleistiftstrichen sind Konturen und Linien für die Schriftzeilen angelegt – ist die Deckfarbenmalerei mit stark variierenden Schichtstärken aufgetragen, Konturen wurden durch dünne Linien betont und Wappen sowie Schrift mit Pudermessing hervorgehoben. Als Verschluss der Mappe dienen seitlich angebrachte Lederbändchen. DK

Mit der Glückwunschadresse gratulierten dem Prinzregenten Luitpold zu seinem 80. Geburtstag acht Münchner Firmen, »welche mit der Lieferung für den direkten Bedarf allergnädigst beglückt sind«, also Firmen, die den Titel »Hoflieferant« führen durften.

Firmen, Händler und Handwerker, die den Hof des Souveräns oder die Mitglieder seiner Familie mit ihren Waren belieferten oder von diesem Personenkreis mit der Erbringung von Dienstleistungen beauftragt waren, verstanden diese Gunst als Ehre und Auszeichnung gegenüber ihren Konkurrenten. Gleichzeitig sahen potenzielle Kunden darin eine Garantie für Geschmack und Qualität. Das wiederum konnte die Nachfrage gerade beim aufstrebenden Bürgertum, das am Glanz des Hofes teilhaben wollte, und beim Adel nicht unwesentlich steigern, was sich wiederum auf den Absatz auswirkte. Die Erlangung des Titels eines Hoflieferanten, der persönlich und auf

Lebenszeit vergeben wurde, war demnach äußerst erstrebenswert. Beim Tod eines Herrschers erlosch der Anspruch auf diesen Titel, konnte aber erneut beantragt werden. Mit der Gründung des Königreichs 1806 waren die eigenständigen Höfe der in Bayern ansässigen hochadeligen Standesherren aufgelöst worden. Die Verleihung neuer Hoftitel unterlag nunmehr ausschließlich den Wittelsbacher Herrschern. 1817 wurde erstmals die Verleihung eines Gewerbe-Hoftitels offiziell im *Königlich-Baierischen Regierungsblatt* bekanntgegeben. König Max II. erließ 1851 und 1852 dauerhaft gültige Verleihungsrichtlinien zur verbindlichen Ordnung des Hoftitelwesens. So entschied die neu eingeführte »Hoftitel-commission« in Verhandlungen über die eingereichten Anträge. Mit dem einfachen Titel »K[öniglich]. B[ayerischer]. Hoflieferant« war nicht automatisch auch die Belieferung des Hofes mit eigenen Arbeiten verbunden. Nur der »K. B. Hoftitel« gab den Hinweis, dass es sich um eine gewerbetreibende Person handelte, die tatsächlich Erzeugnisse, Waren oder Leistungen an den Hof verkaufen durfte. Einfacher war es, einen »Prinzenhoftitel« zu erlangen, ohne den »königlich bayerischen« Titelzusatz. In der Residenzstadt München ansässigen Firmen wurde häufiger ein Hoftitel verliehen als denen aus anderen bayerischen Kreisen oder im übrigen Deutschland. Aber auch an ausländische Unternehmen konnte der Hoftitel vergeben werden.

Dem Widmungstext ist das bayerische Königswappen vorangestellt, das von zwei steigenden Löwen gehalten sowie von Eichenlaub und Lorbeer umrankt wird. Darunter sind die Firmennamen aufgelistet. Nur vier von ihnen führten tatsächlich den »K. B. Hoftitel«, so der Hofbüchsenmacher G. Greiß. Ab 1878 hatte Valentin Greiß das seit 1874 als Miller und Greiß geführte Geschäft übernommen. 1906 durfte auch Rosa Greiß –

wohl die Witwe des G. Greiß – als Gewehrfabrikantin den Hoftitel führen. Von den etwa 1700 während der Dauer des Königreichs Bayern verliehenen Hoftiteln waren annähernd neun Prozent an Frauen gegangen. Häufig, aber nicht ausschließlich, handelte es sich um Witwen, die der Tradition der Handwerkszünfte und -ordnungen folgend für unmündige Söhne die Firma führten. Allerdings hatten sie nach dem Tod des Ehemannes den Titel neu zu beantragen.

Carl [Karl] und Marx Schambeck, seit 1896 gemeinsam mit dem Hoftitel ausgestattet, waren Inhaber der Firma M. Schambeck / Militärequipirungsgeschäft. Den Titel »Hofmilitärschneider« hatte das Unternehmen bereits seit 1876. Ab 1888 war die Uniformschneiderswitwe Anna Schambeck Inhaberin von Firma und Hoftitel gewesen. In der Glückwunschadresse bezeichnen sich die Schambecks als »Hofschneider«, also nicht mehr ausschließlich als Schneider militärischer Uniformen. Der Bäckermeister Anton Seidl konnte sein Unternehmen ab 1876 mit dem Zusatz »K. B. Hofbäckerei« schmücken. Lina We. [für Witwe] Seidl folgte als Bäckerei-Besitzerin der Firma Ant. Seidl. Ab 1899 durfte der Hoftitel für die von ihr übernommene Firma weitergeführt werden. Der Bezug zum Hof war ganz direkt, denn nach Bericht der Münchener Neuesten Nachrichten bestand des Prinzregenten denkbar einfaches Frühstück aus »nicht zu starkem Kaffee mit einem Brötchen vom Hofbäcker Seidl«. Johann [Carl] Zehme konnte sich ab 1869 »K. B. Hofhutfabrikant« nennen; insgesamt dreimal wurde der Hoftitel nach Antrag an die nächste Generation übergeben. Damit zählte die Firma Zehme zu einem bevorzugten Unternehmen. Der Rekord bei der Weitergabe des Titels lag bei fünf Verleihungen. Die Handschuh- und Cravattengeschäftsinhaberin Julie Burger war Trägerin des einfachen Titels

»K. B. Hoflieferant«, der ihr 1888 verliehen worden war.

Den in zwei Zeilen, in alphabetischer Reihung aufgeführten Firmennamen ist am unteren Rand mittig – wie kurzfristig – der Name des Conditors Karl Bader hinzugefügt. Er führt hier den Zusatz »Hofconditor«, obwohl er eigentlich »nur« Hoflieferant war. Dieser einfache Titel war ihm 1890 verliehen worden. Wie der ebenfalls genannte Militär- und Effektenfabrikanten Lorenz Stanko führte auch der Goldschmied Max Strobl keinen solchen Titel; er unterschrieb aber mit »M. Strobl St.-Johannser's (!) Erb.«. Seine Werkstatt hatte den Dekor des Frontdeckels mit den vegetabilen Silberauflagen ausgeführt. Die hier verwendeten Motive entsprechen der damals hochaktuellen Richtung des Jugendstils, was im Vergleich mit anderen Adressen als ausgesprochen originell und geradezu kühn zu bezeichnen ist. Diesem Künstler ist genauso die qualitativ äußerst aufwendige Gestaltung – ebenfalls den 80. Geburtstags und in feinen Stilformen des Jugendstils – der Kassette für die Glückwunschadresse der Notariate (Kat. 43) zu verdanken. Möglicherweise strebte der Goldschmied mit diesen Adressen als Ausweis seiner Leistungsfähigkeit die Verleihung eines Hoftitels an. Der Eindruck seiner Werke war offenbar nachhaltig, denn noch 1989 im Film *Topographie – Die große Zeit des Prinzregenten* von Dieter Wieland berichtet eine Nachfahrin der Familie Seidl von der Adresse der Hoflieferanten, die auch im Bild gezeigt wird. CR · AT · AR

45

Adresse des Landwirtschaftsrates zum 80. Geburtstag

München, 1901 · Theodor Heiden (1853–1928):
Goldschmiedearbeiten (gemarkt) · Hans Fle-
schütz (1848–ca. 1927): Adresse (signiert) ·
Einband: Kartonträger mit blauem Samt, partiell
vergoldetem Silberbeschlag und cremefarbe-
nem Seidenmoiré über Karton · Goldschmiede-
arbeiten gemarkt (rechter Rand: Halbmond/
Krone, 900, »Th. Heiden« in abgerundetem
Rechteck) · Glückwunschadresse: Deckfarben,
Pudergold und -zinn auf Pergament · H. 38,8 cm;
B. 31 cm; T. 2,6 cm
München, Bayerisches Nationalmuseum,
Inv.-Nr. PR 113
Lit.: Ausst.-Kat. München 1988, S. 36, Nr. 1.5.40
(Michael Koch). – Ausst.-Kat. Bad Kissingen
1997, Nr. 29, S. 67 f., Taf. XX (Michael Koch);
Möckl 1972, S. 49, 52, Anm. 52, 240 f.; Gottwald
1984, S. 166; Braun 2006; Eymold 2013.

Die Adresse besteht aus einer Mappe mit
zwei eingeklebten Textseiten aus Perga-
ment. Der Frontdeckel des Einbands
trägt eine aus Silber-Auflagen abwechs-
lungsreich gestaltete Landschaft mit
Äckern und Feldern. An den Ästen einer
Eiche am linken Bildrand hängen die
Wappen Bayerns und der acht Haupt-
städte der Kreise; die Landkreise selbst
hatten kein eigenes Wappen. Im Hinter-
grund ist der Würzburger Dom hinter
Weinhängen zu erkennen, rechts die
Dächer Münchens mit den Türmen der
Frauenkirche. Die zwei Blätter der Ad-
resse zieren Initialen, die auf spätmittel-
alterliche Buchmalerei zurückgreifen.

Dieses Exemplar steht repräsentativ für
zahlreiche Prinzregentenadressen im
Museumsbestand, für deren Einbandge-
staltung blauer Samt mit silbernem Be-
satz herangezogen wurde. Die sonst
meist schlicht gehaltene Zierde – über-
wiegend Eckbeschläge mit kleineren

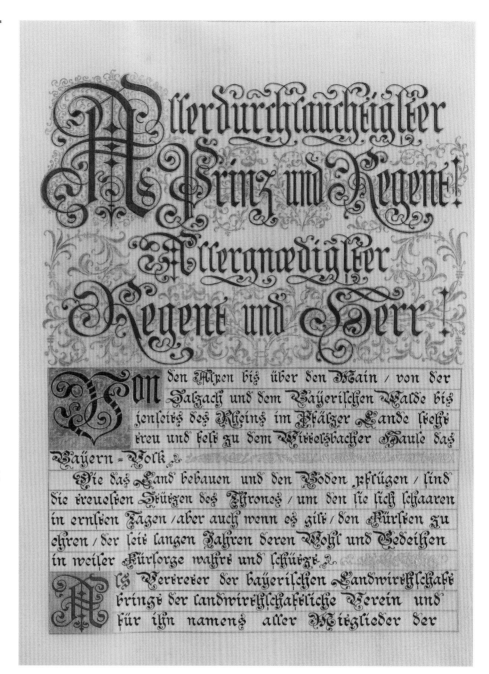

Kat. 45.1

Schmuckelementen in der Mitte – wird
an dieser Adresse durch eine aufwendi-
ge Treibarbeit in Silber bei Weitem
übertroffen. Das silhouettierte und im
Baumgeäst mit zahlreichen Durchbrü-
chen versehene Flachrelief ist aus einem
Stück gearbeitet. Die Oberfläche wurde
durch Gravur mit dem Stichel und soge-
nanntes Mattpunzieren mit verschiede-

nen Stahlpunzen strukturiert. So wer-
den unterschiedliche Rauigkeiten und,
damit einhergehend, differenzierte
Reflektionsgrade für das einfallende
Licht erreicht. Die partiell aufgebrachte
Vergoldung erzielt einen weiteren –
farblichen – Effekt. Auch die vier als Lö-
wenköpfchen gestalteten Eckbeschläge
der Rückseite sind partiell vergoldet.

Anders als der Beschlag an der Vorderseite sind sie jedoch nicht frei getrieben, sondern mit einem Hohlprägewerkzeug aus Stahl hergestellt. Dabei wird das Blech zwischen einem Stempel und einer Matrize, dem sogenannten Gesenk, verformt. Kleine Silbernägel halten den Beschlag am bespannten Einbanddeckel, innenseitig verdeckt ein Moirégewebe die umgebogenen Nägel. Unter diesem Moiréspiegel wurde ein Stoffband befestigt, an das der mittig gefaltete Pergamentbogen der Glückwunschadresse geklebt und dadurch fest mit dem Einband verbunden ist. Unter dem Glückwunschtext liegt eine detaillierte Bleistiftunterzeichnung, die neben der ornamentalen Zierde die Zeilen mit einbezieht. Den kalligrafierten Text wertete Fleschütz durch eine umfangreiche und qualitätvolle Gold- und Silberauszier auf. Verschiedene Glanzeffekte wurden zudem durch Polieren der Goldflächen an den Initialen und durch trassierte Linien sowie Punktpunzen erreicht. JK · DK

Mit der hochwertig gestalteten Glückwunschadresse wollte der in allen acht Kreisen tätige Landwirtschaftliche Verein auf seine politische Bedeutung für das Königreich Bayern hinweisen. Auch wenn durch die in der Mitte des 19. Jahrhunderts in Bayern einsetzende Industrialisierung der Anteil der Beschäftigten im Agrarsektor besonders seit 1870 stark gesunken war, arbeitete um die Jahrhundertwende noch etwa die Hälfte der Bevölkerung in der Land- und Forstwirtschaft. Die Fülle der regional unterschiedlichen landwirtschaftlichen Erzeugnisse, wie sie auf dem Einbandrelief mit weiten Getreidefeldern und reichtragenden Weinstöcken dargestellt sind, wurde unter dem Einsatz intensiver Handarbeit überwiegend von kleinen Bauernhöfen produziert. Bis um 1900 konnten sich nur wenige Landwirte Maschinen leisten. Die an die Eiche gebundenen landwirtschaftlichen Geräte, der Früchtekorb am Boden und der Pflug vor einem Weinstock am rechten Bildrand verklären die Lebensweise der Landwirte in romantischer Weise. Das Schriftband mit den Angaben über Geburtsort und -datum des Prinzregenten sowie der Nennung der Hauptstadt des Königreiches als seinem Regierungssitz 1901 im Vordergrund sieht den Herrscher als Basis dieses Ideals, das in Ansätzen bis heute gilt. Die Komposition dieser aussagekräftigen Einbanddarstellung in flachem Relief geht auf den herausragenden Münchner Goldschmied Theodor Heiden zurück, den sich der Landwirtschaftliche Verein »leistete«, genauso wie den für kalligrafische Textgestaltung gerühmten Hans Fleschütz.

Die Wittelsbacher standen in einem engen Verhältnis zum Landwirtschaftlichen Verein, des 1810 gegründeten Vorgängers vom 1945 eingerichteten Bayerischen Bauernverband. Innerhalb des Vereins fungierte der Bayerische Landwirtschaftsrat als Spitzengremium gegenüber der bayerischen Regierung als Beratungs- und Gutachterorgan in Fragen der Agrarpolitik. In ihm waren die aristokratisch-konservativen Großgrundbesitzer rechts des Rheins organisiert. Freiherr Maximilian von Soden-Fraunhofen (1844–1922), der in seiner Funktion als 1. Präsident des Landwirtschaftsrates die Glückwunschadresse des Jahres 1901 an den Prinzregenten mitunterzeichnet hatte, verband eine enge Freundschaft mit dem Kronprinzen. Von Soden-Fraunhofen gehörte der Bayerischen Patriotenpartei an (1887 in Bayerische Zentrumspartei umbenannt) und war ab 1875 Mitglied im Bayerischen Parlament. 1894 bis 1912 war er 1. Stellvertretender Vorsitzender des Deutschen Landwirtschaftsrats. 1895 erhielt er durch königliche Berufung einen Sitz als Reichsrat auf Lebenszeit in der ersten Kammer des Landtags. Unter König Ludwig III. (1845–1921) sollte er von 1912 bis 1916 Staatsminister des Innern werden.

Neben dem Engagement in Fragen der landwirtschaftlichen Ausbildung veranstaltete der Landwirtschaftliche Verein auch Feste, auf denen im Zusammenhang mit der Landwirtschaft stehende Preise verliehen wurden. So fand am 14. Oktober 1811 ein »Nationalfest« mit der Prämierung von Nutzvieh – die Auszeichnungen wurden durch König Max I. Joseph überreicht –, einem Viehmarkt und einem Pferderennen statt. Ausgerichtet wurde die Veranstaltung in Erinnerung und zu Ehren der ein Jahr zuvor gefeierten Hochzeit der Eltern des Prinzregenten Luitpold – dem Kronprinzen Ludwig und seiner Gemahlin Therese von Sachsen-Hildburghausen. Anlässlich der mehrtägigen Feierlichkeiten war am 17. Oktober 1810 auf einer Wiese außerhalb der Stadt neben einem Festumzug und einer Chordarbietung ein Pferderennen abgehalten worden. Zu dem von nun an mit wenigen Ausnahmen regelmäßig abgehaltenen »Central-Landwirthschaftsfest« auf der sogenannten Theresienwiese entwickelte sich das Münchner Oktoberfest. CR · AT

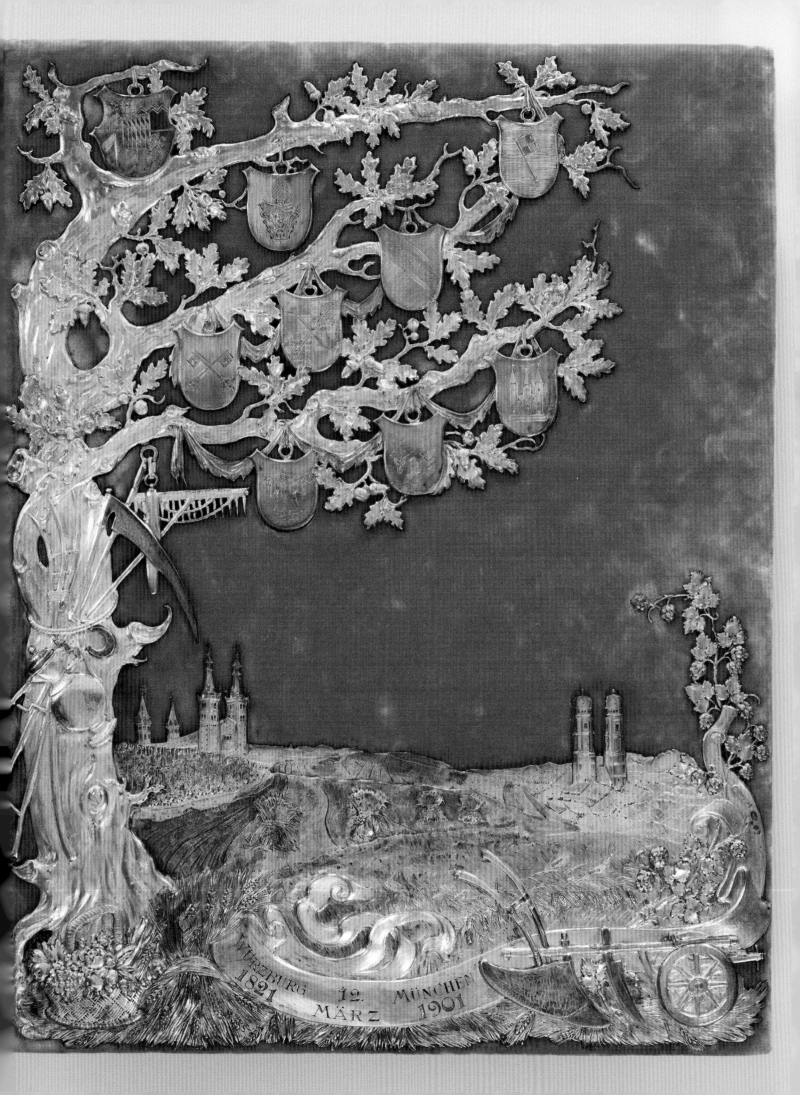

WÜRZBURG 1821 12. MÄRZ MÜNCHEN 1901

Kat. 46.1

Abb. 46a Glückwunschadresse des Bayerischen Lehrerinnen-Vereins, Einband von Fritz Gähr, signiert, München, 1901. München, Bayerisches Nationalmuseum (PR 118)

46
Adresse der Handels- und Gewerbekammern zum 80. Geburtstag

München, 1901 · Fritz Gähr (geb. 1862): Einband, zugeschrieben · Hans Fleschütz (1848–ca. 1927):

Malerei und Schrift (signiert) · Einband: Schweinsleder (vergoldet) über Kartonträger, cremefarbener Seidenmoiréspiegel über Karton · Adresse: Deckfarben, Pudergold und -zinn auf Pergament, Tusche auf Karton · H. 52,8 cm; B. 43,8 cm; T. 3,1 cm
München, Bayerisches Nationalmuseum, Inv.-Nr. PR 111
Lit.: unveröffentlicht. – Winkel 1990; Wintersteiger 1993, S. 13 f.

Der helle Ledereinband birgt im Inneren eine zweiseitige Huldigungsadresse aus einer Lage Pergament mit einem kunst-

voll gestalteten Glückwunschtext. Dieser wird von einer großen Schmuckinitiale eingeleitet sowie von Girlanden und den Wappen der acht bayerischen Kreisstädte gerahmt. Am unteren Bildrand ist die Stadtsilhouette von Würzburg, dem Geburtsort des Prinzregenten, zu erkennen, links oben die der Residenzstadt München. Als Supplement folgen weitere acht Seiten mit den Unterschriften von Vertretern der Industrie und des Handels sowie von Handwerksmeistern und Gewerbetreibenden aus ganz Bayern.

Die Kalligrafie mitsamt Vignetten und Ranken ist in hoher maltechnischer Qualität auf Pergament ausgeführt. Orientiert an einer detaillierten Bleistiftunterzeichnung fällt bei den insgesamt deckend aufgetragenen Farben am Himmel eine geringere Schichtstärke bis hin zum unbemalten Bildträger für die Wolken auf. Eine gold-silberne Auszier akzentuiert Malerei und Kalligrafie, wofür sich Fleschütz verschiedener Materialien und Techniken bediente. Für die goldenen Girlanden trug er zunächst flächig Pudergold auf und modellierte mit feinem Pinsel und rötlicher Farbe die Schatten und Details. Diese Herangehensweise ist eher ungewöhnlich, weil man Pudergold in der Regel abschließend für Höhen aufsetzte, um weniger Material zu verbrauchen. Interessant ist hier eine Konzeptänderung: Die ursprünglich durchgängigen seitlichen Girlanden wurden zunächst ausgearbeitet und dann erst während des Malprozessen durch die Wappen überdeckt. Die Goldornamente an den Vedutenrahmen und zur Schriftbegleitung wurden teilweise poliert und heben sich dadurch glänzend von der Umgebung ab. Auf die hochglänzend polierte Goldfläche an der roten Initiale sind mittels Punktpunzen und Trassierungen sehr feinteilige Ornamente aufgebracht, die gegen die glänzenden Partien matt zurücktreten. Durch die Materialwahl von Puderzinn erscheinen die silberfarbenen Details an den Wappen und an den Ornamenten in der Schrift auch heute noch silbern, denn Zinn weist im Gegensatz zu Silber keine Verdunklungen durch Korrosion auf. Die Einbanddecke ist mit alaungegerbtem Schweinsleder kaschiert und mit detailreichen goldenen Mustern dekoriert, für deren Herstellung neben Rollen und Stempeln auch Prägeplatten in der rationelleren Pressvergoldungstechnik zum Einsatz kamen. DK

Kat. 46.2

Geordnet nach Regionen und Sparten finden sich in dieser fein gearbeiteten Glückwunschadresse die Unterschriften bedeutender Vertreter der Industrie und des Handwerks. Zu den Mitgliedern der einflussreichen Münchner Sektion gehörten beispielsweise der Getreidegroßhändler Otto von Pfister, der Wollhändler Siegmund Fraenkel, der Brauereibesitzer Josef Pschorr, der Vergolder Franz Radspieler und der Likörfabrikant Carl Riemerschmid.

Die »Bildung einer Handelskammer in München«, wurde am 24. April 1843 im »Regierungs-Blatt für das Königreich Bayern« erstmals bekanntgegeben. Die ersten zwölf Mitglieder dieser Kammer, neun Vertreter aus dem Handels- und Fabrikantenstand sowie drei Gewerbemeister (Handwerkermeister), ernannte König Ludwig I. höchstpersönlich. Gleichzeitig erhielten die Handelskammern für die Pfalz in Kaiserslautern (15 Mitglieder), für die Oberpfalz in Regensburg und für

den oberfränkischen Kreis in Bamberg ihre Gründungsgenehmigungen. Die Handels- und Gewerbekammern umfassten alle Wirtschaftszweige mit Ausnahme der Landwirtschaft (siehe hierzu Kat. 45), die bereits eigene Vertretungen besaß. Gleich zu Beginn seiner Amtszeit hatte König Ludwig II. verbindliche Neuregelungen zur Organisation des Kammerwesens erlassen. So bildeten die Kreisgremien ab diesem Zeitpunkt Unterabteilungen der Handelskammern; des Weiteren wurden die Wahl der Kammerrepräsentanten sowie eine Beitragserhebung eingeführt. Bis 1869 war in jedem der acht bayerischen Landkreise eine Handelskammer mit einer Abteilung für Gewerbe entstanden.

Die Zuschreibung der Einbandgestaltung an Fritz Gähr hat Annette Schommers vorgenommen; sie gründet auf stilistischen Vergleichen mit den signierten Geschenken Inv.-Nr. PR 118 (Abb. 46a) und PR 130 (vgl. Kat. 47). Beiden ist eine ähnlich elegant-reduzierte Komposition unter Verwendung weniger Muster zu eigen, die sogar auf die Verwendung identischer Stempel zurückgehen mag. Der von Hans Fleschütz aufwendig kalligrafierte Text bescheinigt dem Prinzregenten »erstaunliche körperliche Rüstigkeit«, »Regsamkeit und Frische des Geistes«, die ihm auch »fernerhin beschieden sein« mögen. In den Vignetten finden sich mit der Residenzstadt München und dem Geburtsort Würzburg die biografisch wichtigsten Bezugspunkte des Prinzregenten. Diese Ansichten repräsentieren zusammen mit den abgebildeten Wappen der Bezirkshauptstädte das geografische Spektrum des Königreichs, das als prosperierendes Gemeinwesen unter der Regierung des Prinzregenten stilisiert wird. ASL · AR

47
Adresse der Historischen Kommission in München zum 80. Geburtstag

München, 1901 · Fritz Gähr, Buchbinder (geb. 1862), zugeschrieben · Einband: Schweinsleder (Blattgold) über Kartonträger, vergoldeter Messingbeschlag mit Amethyst, Buntpapier und Pergament an den Innenseiten · Adresse: Tiefdruck (schwarz) auf Papier · H. 49,4 cm; B. 8,4 cm; T. 8,4 cm
München, Bayerisches Nationalmuseum, Inv.-Nr. PR 102
Lit.: unveröffentlicht. – Kraus 1990, S. 490, 493. Zu Prinzessin Therese von Bayern, in: Chronik der Bayerischen Akademie der Wissenschaften 1892. URL: https://badw.de/geschichte/chronik.html [29.07.2021].

Kat. 47.1

Die schlichte, gedruckte Glückwunschadresse der Historischen Kommission in München mit den Unterschriften ihrer Mitglieder wird in aufgerolltem Zustand in einer zylindrischen Capsa aufbewahrt. Diese besteht aus zwei gleich langen Teilen, die ineinandergeschoben werden. Außen sind sie mit diagonal umlaufenden Ornamentbändern und Beschlägen in Form von Schaftringen verziert. Zwei Knäufe mit Blütenapplikation und Stein bilden die Endstücke.

Diese Capsa ist in vergleichbarer Technik und Innenauskleidung angelegt wie Kat. 48, zeichnet sich jedoch durch eine aufwendigere Gestaltung aus. Vor allem die Metallarbeit aus vergoldetem Messing an den Enden und am mittigen Stoß, die an den Deckeln zusätzlich mit

Kat. 47.2

Amethysten verziert ist, zeigt den höheren Anspruch an ein repräsentatives Erscheinungsbild. In der Materialauswahl und der handwerklichen Ausführung bleiben die Metallelemente jedoch hinter diesem Anspruch zurück. Die Grundform besteht aus zwei Kartonrollen, in die eine kleinere zur Steckverbindung eingefügt und innenseitig mit Buntpapier sowie Pergament beklebt wurde. Herauszustellen ist die Lederarbeit mit der feinen ornamentalen Zierde, für die das alaungegerbtes Schweinsleder in Golddruck mittels feiner Stempel, Filete und Rollen mit Blattgold verziert wurde. Zur Versteifung der Kartonrolle nutzte man an den Enden zwei Holzdeckel, deren gedrechselte Grundform ebenfalls mit Leder kaschiert und mit Golddruck verziert ist. Stabilisiert wird die Konstruktion zusätzlich durch die Metallbeschläge und Ringe, die mithilfe von Metallstiften mit der Kartonrolle vernietet wurden. Eingerollt und lose eingesteckt besteht das Glückwunschschreiben aus einem dünnen, stark strukturierten Karton. Der Text wurde mittels gängigem Tiefdruckverfahren in schwarzer Farbe aufgebracht. **DK**

In ihrem Glückwunschschreiben bedanken sich die Mitglieder der Historischen Kommission bei der Königlich Bayerischen Akademie der Wissenschaften für die »treue Fürsorge«, mit der Luitpold die Institution »grossmütig erhalten und gefördert« habe, erinnern ihn aber auch gleichzeitig verpflichtend an »die Schöpfung« seines »Höchstseligen Bruders, des unvergesslichen Schirmherrn deutscher Wissenschaft«.

Die Historische Kommission war 1858 von König Maximilian II., dem großen Förderer der Geschichtswissenschaft in Bayern, gegründet worden. Maximilian, der Bruder des späteren Prinzregenten Luitpold, hatte an den Universitäten in Göttingen (1829–1830) und Berlin (1830–1831) mit großem Interesse Vorlesungen in Geschichte und Staatsrecht besucht. 1830 war er zum Ehrenmitglied der Akademie ernannt worden. Obwohl Prinzessin Therese, die einzige Tochter Luitpolds, als Frau die Immatrikulation an einer bayerischen Hochschule verwehrt gewesen war, wurde sie dennoch, in Anerkennung ihrer Forschungen in Anthropologie, Zoologie und Botanik, 1892 als erstes und bis heute einziges weibliches

Ehrenmitglied in die Akademie aufgenommen.

Die Capsa ist mit einem Muster aus Goldranken mit Blüten verziert, das in ähnlicher Weise auf Einbänden des 1862 in Reudern geborenen, ab 1888 in München gemeldeten Buchbinders Fritz Gährs auftritt (Inv.-Nr. PR 118). Möglicherweise wurde das als Diplomrolle (vgl. Kat. 22) gestaltete Geschenk mit einer aufwendigen Zierplombe an der Schaftmontierung versehen, die die zwei Teile des Köchers verschlossen hielt. Damit käme der Gabe den Charakter einer ausgesprochen eleganten Ehrenurkunde zu, mit der dem Prinzregenten, »der mit schlichter Würde die Geschicke Bayerns leitet, ehrfurchtsvolle Glückwünsche« und »wärmsten Danke« zuteilwurde. **CR · AR**

48

Adresse der K. Forst- und Jagdbediensteten des Forstenrieder Parks zum 80. Geburtstag

München, 1901 · Fa. Paul Attenkofer: Lederarbeiten (gestempelt) · Einband: blaues Kalbsleder (Bleifolie) über Kartonträger, Messingbeschlag (vergoldet und versilbert), Buntpapier und Pergament an den Innenseiten · Adresse: Tiefdruck, Stanniolfolie auf Papier · H. 39,8 cm; B. 7,7 cm; T. 7,7 cm
München, Bayerisches Nationalmuseum, Inv.-Nr. PR 90
Lit.: unveröffentlicht. – Steinberger 1948, Vorblatt, S. 13, 17; Ergert 1988, S. 21 f.; Ausst.-Kat. München 1980.2.

Als Behältnis für die Glückwunschadresse dient eine zylindrische Capsa, die außen mit diagonal umlaufenden Ornamentbändern aus Rankenwerk verziert ist. An beiden Enden der Lederröhren sitzen flache Kugelsegmente größeren Durchmessers, darauf je eine Blüte. Das Innere birgt das gerollte, einblättrige Schreiben, verziert mit einer gemalten vegetabilen Bordüre, Wappenschilden und Engeln.

Als Trägermaterial für das blau gefärbte Kalbsleder dienen zwei gleichlange Kartonrollen, die mittels einer einseitig eingeklebten kleineren Rolle zusammengesteckt werden. Im Bestand des Museums ist es eines der wenigen Exemplare, für das eingefärbtes Leder Verwendung fand. Die in diagonalem Verlauf ausgeführten ornamentalen Verzierungen wurden unter Verwendung von Rollen und Stempeln eingeprägt und sind von Blindlinien begleitet. Ungewöhnlich ist das Material der für die Ranken verwendete Metallfolie, eine Legierung von Blei und Quecksilber. Bei deren Wahl handelte es sich nicht um eine Sparmaßnahme, sondern um die Entscheidung für ein zeittypisches Material mit dem

Ziel, einen bestimmten Farbton zu erreichen und Korrosionserscheinungen am Silber zu vermeiden. Die Deckel der Rolle wurden aus Stabilitäts- und Formgebungsgründen aus Holz gearbeitet und zur optischen Integration ebenfalls mit Leder beklebt, mit silbernen Linien und silbernen Messingbeschlägen verziert. Das Glückwunschschreiben auf einem dünnen Karton ist lose in die Lederkapsel eingesteckt. Der relativ schlichte Textblock mit Ornamenten wurde in Tiefdruckverfahren aufgebracht: In schwarzen und roten Farben die Inschrift, in Silber und Blau mit schwarzer Konturierung die Initiale. Hervorzuheben ist die für die silbernen Ornamente verwendete Stanniolfolie, ein zu dieser Zeit neuartiger und moderner Werkstoff. DK

Die Glückwünsche der Königlichen Forst- und Jagdbediensteten des Forstenrieder Parks, einem seit dem Ende des 14. Jahrhundert von den Wittelsbachern bevorzugten Jagdgebiet großer Ausdehnung südwestlich von München, sind Zeugnis einer tiefen Verbundenheit und Treue der zehn Unterzeichner zum Prinzregenten. Der Forstmeister, der Förster, der Forstamtsassistent, zwei Forstaufseher, der Jagdwart, zwei Jagdgehilfen sowie zwei Jagdaufseher geben ihrer Hoffnung Ausdruck, dass Gott der Allmächtige dem Regenten »noch recht viele Jahre zum Heile unseres theueren Vaterlandes in ungeschwächter Kraft des Geistes und des Körpers erhalten« möge und dass er »noch recht lange Zeit der Ausübung des edlen Waidwerkes im Forstenrieder-Park obliegen« möge.

Den linken Textrand ziert eine Rankenbordüre im Stil spätmittelalterlicher Buchmalerei, darin ein weißblaues Wappenschild. Darüber sitzt, dezent im Laub versteckt, ein monochromes Wappenschild mit zwei Rodungswerkzeugen, Hacke und Beil, die für den Ortsnamen

Fürsten- oder Neuried und das Jagdrevier Forstenried stehen und zugleich deren Entstehungsgeschichte als hochmittelalterliche Rodungssiedlung des Klosters Rottenbuch im Forst südwestlich von München dokumentieren. »Ried« ist ein Flurname, der sich auf die vorangegangene Rodung eines Gebiets bezieht. Ein weiteres, größeres Wappenschild derselben monochromen Malweise zeigt fünf freischwebende Greifvögel. Ein Engel als Halbfigur umgreift mit der Rechten den Schild. Er bildet zusammen mit einem weiteren den oberen Abschluss der Bordüre. Gemeinsam halten sie einen Oculus, in dem ein dritter himmlischer Bote einen Wappenschild mit einem silbernen steigenden Löwen auf blauem Grund – den Wittelsbacher Löwen – in seinen ausgebreiteten Armen hält.

Die Rolle, in der sich die Glückwunschadresse zur Aufbewahrung befindet, ist in der Farbwahl am Wittelsbacher Blau orientiert. Solche Behältnisse wurden damals als Köcher zu Ehrenurkunden und Diplomrollen in den Buchbinderwerkstätten, so auch von der Firma Attenkofer, vertrieben. Sie dienten dazu, ein Zeugnis oder eine beglaubigte Erklärung sicher zu verwahren. Die Forst- und Jagdleute scheinen sich demnach bewusst für diese Form ihrer Glückwunschadresse entschieden zu haben, ist sie doch ein Beweis ihrer unverbrüchlichen Treue zum Prinzregenten.

Zeit seines Lebens war Luitpold ein leidenschaftlicher Jäger. Im Jahre 1850 erwarb er ein erstes eigenes Jagdrevier im Allgäu, in dem der Bestand an Hochwild jedoch sehr begrenzt war. Aus diesem Grund pachtete der Prinz angrenzende Reviere und ließ im Forstenrieder Park gefangene Hirsche mit Zustimmung seines Bruders, König Maximilians II., in sein Jagdgebiet bringen. Mit Übernahme der Regentschaft verfügte Luitpold schließlich über die besten Jagdreviere in Bayern. Von da ab standen ihm Flächen

Kat. 48

von insgesamt 130.000 Hektar für die Jagd zur Verfügung. Luitpolds Jahresablauf wurde nach dieser Leidenschaft ausgerichtet und unterlag einer strengen, wiederkehrenden Abfolge von Besuchen in den jeweiligen Revieren: Die Saison begann im Frühjahr mit dem Schnepfenstrich und der Spielhahnbalz in der Münchner Hirschau. Im Sommer folgte die Hirschjagd eben in Fürstenried, im Juli standen Enten auf Altwassern der Isar an, dann ging es ab August zur Bergjagd auf Reh und Gams im Vorderriß, bei Hohenschwangau oder im Berchtesgadener Land, seinem Lieblingsrevier. Ab September wurde der Hirsch in Oberstdorf und Hinterstein (bei Hindelang) gejagt. Das Ende der Saison bildete traditionsgemäß die Wildschweinjagd im für seine Eichenwälder bekannten Spessart (s. Kat. 39). AR · CR

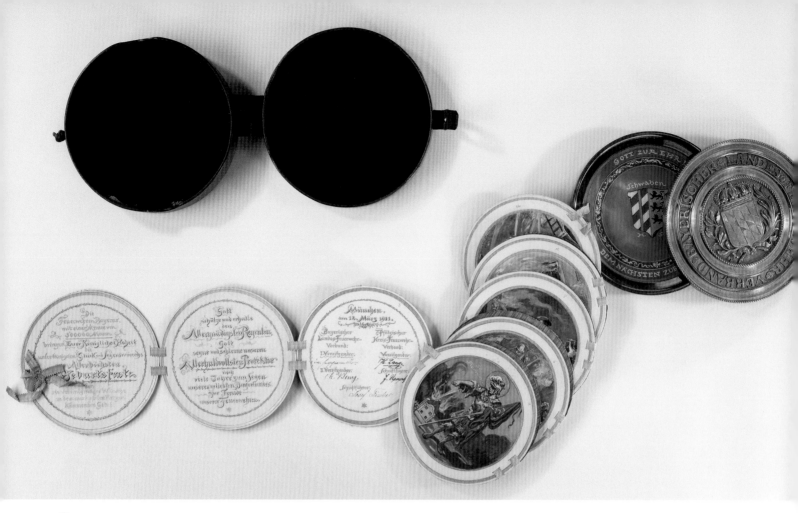

Kat. 49.1

· PATENSCHAFT ·

LFV
LANDESFEUERWEHRVERBAND BAYERN

49

Adresse des Bayerischen Landesfeuerwehrverbandes zum 90. Geburtstag

München, 1911 · Fa. Paul Attenkofer (1845–1895),
München: Lederarbeiten (gestempelt) · Hermann Stockmann (1867–1938), Dachau: Adresse
(signiert) · Futteral: Kalbsleder über Karton,
roter Samt an der Innenseite · Adresse: Metalldose mit Deckfarben, Pudergold und grünem
Baumwollmoiré auf Karton · H. 16,8 cm;
B. 16,8 cm; T. 3,8 cm

München, Bayerisches Nationalmuseum,
Inv.-Nr. PR 135
Lit.: unveröffentlicht. – Geschichte 1898, S. 55–
57, 60–63; Mayr 1911.1, S. 25f.; Tschochner 1981,
S. 84–88, 122–124, 185–191; Profeld 1997, S. 45–52;
Preßler 2000, S. 13–20; Aschenbrenner 2010;
Stadler 2017; Nauderer 2018.

Das flache, zylindrische Lederfutteral mit
schlichten Prägungen beinhaltet eine
Messingkapsel, deren Schraubdeckel das
Siegel des Bayerischen Feuerwehrverbandes trägt. In die Dose ist ein Leporello aus 13 kreisrunden, durch grüne
Bänder verketteten Kartons eingelegt. Sie
tragen Glückwünsche, Darstellungen des
heiligen Florian und von Feuerwehreinsätzen sowie die Wappen der Kreisverbände.

Im Museumsbestand einzigartig ist dieses Leporello aus Kartonscheiben, dessen letzte Scheibe fest am Boden der Metalldose fixiert wurde. Die Kapsel selbst
ist aus Messing gegossen, punziert und
kann mittels eines auf einer Drehbank
geschnittenen Gewindes verschlossen
werden. Alle mit einem grün gestreiften
Baumwollmoiré auf der Rückseite kaschierten Kartonscheiben sind untereinander in Reihe mit je zwei grünen Seidenbändchen verbunden, die vor der
Kaschierung durch den geschlitzten Kartonträger gesteckt wurden. Die Darstellungen legte der Künstler mit einer Bleistiftunterzeichnung an, auf die er in
Gouachetechnik malte. Der markante
und zügig gesetzte Pinselduktus ist besonders an Lichtern und Schatten nachvollziehbar, wo die Farbe mit einzelnen,
nebeneinander gesetzten Strichen dicker

Kat. 49.2–49.7

München,
am 12. März 1911.

Bayerischer
Landes-Feuerwehr-
Verband:
I. Vorsitzender.

Pfälzischer
Kreis-Feuerwehr-
Verband:
Vorsitzender.

II. Vorsitzender.

Schriftführer.

Schriftführer.

Josef Fischer

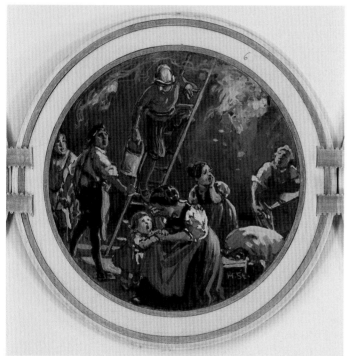

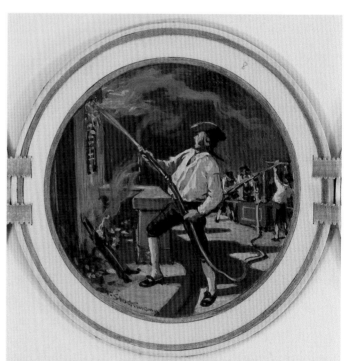

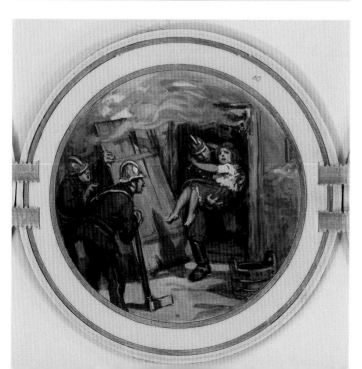

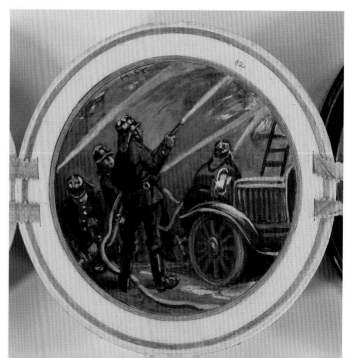

aufgetragen wurde. Ergänzend kam Pudergold für die Schrift, die Rahmung der Scheiben und am Nimbus des hl. Florian zur Anwendung. Für die Aufbewahrung und auch zum Schutz dient ein mit Kalbsleder kaschiertes und mit Blindpressung verziertes Futteral, das durch zwei Lederriemen zusammengehalten und mit einer breiteren Lederlasche über Lederknopf verschlossen wird. DK

Die Adresse ist im Stil von Schraubtalern oder Schraubmedaillen gestaltet. Diese seit dem 16. Jahrhundert verbreiteten Behältnisse aus je zwei mit Gewinden versehenen Münzen oder Medaillen enthalten Glimmerplättchen oder – wie hier – Kartons, die zu Ketten oder Netzen verbunden sind. Die Bilder und Texte auf den Kartons erinnern u. a. an Orte, Ereignisse oder Personen. In dieser Tradition steht die Adresse des Landesfeuerwehrverbandes, deren Dimensionen – insbesondere die Höhe der Dose – jedoch über die üblichen Schraubmedaillen hinausgehen.

Das Siegel auf der Messingdose zeigt ein bekröntes Wappenschild mit den bayerischen Rauten über einem Lorbeer- und einem Palmzweig und wird von der Inschrift »Bayerischer Landes Feuerwehr Verband« umfangen. Der Prinzregent hatte dieses Siegel 1887 persönlich genehmigt, nachdem er 1886 das Protektorat über den 1868 gegründeten Verband übernommen hatte.

Die ersten drei Kartons präsentieren in goldener Schrift die Glückwünsche der »Feuerwehren Bayerns mit einer Armee von 500.000 Mann«, gefolgt von einem Fürbittgebet für Luitpold und schließlich den Unterschriften der Vorsitzenden und Schriftführer des Bayerischen Landesfeuerwehrverbands sowie des Pfälzischen Kreisfeuerwehrverbands.

Alle weiteren Kartons sind bemalt, wobei Szenen der Feuerbekämpfung mit Wappenschilden abwechseln. Die Wappen repräsentieren Ober- und Niederbayern, die Rheinpfalz, die Oberpfalz, Ober-, Unter- und Mittelfranken sowie Schwaben; das letzte Wappen bildet zugleich den Abschluss der Adresse und trägt umlaufend den Leitspruch aller Feuerwehren: »Gott zur Ehr! Dem nächsten zur Wehr!«

Die Löscheinsätze sind atmosphärisch vom Feuerschein beleuchtet dargestellt. Den ersten Einsatz übernimmt der Schutzpatron der Feuerwehr, der hl. Florian in Gestalt eines römischen Soldaten, der mit einem Wasserkübel ein brennendes Haus löscht. Vier Szenen mit Feuerwehrleuten in wechselnden Uniformen folgen. Die erste zeigt einen Feuerwehrmann in rotem Hemd, grüner Kniebundhose und Messinghelm. Mit einem Löscheimer steht er auf einer Leiter, die an einem brennenden Haus lehnt, umgeben von ängstlichen Bewohnern mit gerettetem Hab und Gut. In der zweiten Szene kämpft ein Mann mit einem Wasserschlauch um ein brennendes Gebäude. Im Hintergrund pumpen seine Kameraden an einer Handdruckspritze. Sie sind in weiße Hemden, graue Kniebundhosen, Perücken und Hüte gekleidet. Der dritte Karton zeigt Männer in schwarzen Uniformen mit Messinghelmen und schwarz-roter Koppel, wie sie von der Münchner Feuerwehr um die Jahrhundertwende getragen wurden. Einer von ihnen rettet ein Mädchen aus einem brennenden Gebäude. Die vierte Szene führt den Adressaten in die Gegenwart: Die mit Löschschläuchen arbeitenden Männer sind mit schwarzen Röcken sowie messingbesetzten Lederhelmen samt Nackenschutz, wie sie zur Entstehungszeit der Adresse aktuell waren, ausgestattet. Das ins Bild ragende Fahrzeug nimmt die erst im September 1911 beschlossene »Automobilisierung« der Münchner Berufsfeuerwehr vorweg.

Die Bildauswahl der Adresse soll dem Empfänger die Bedeutung des Feuerwehrverbandes bewusst machen: Der Verband stellt sich als geschichtsträchtige, in ganz Bayern vertretene Institution dar, deren Aufgabe nicht weniger als der Schutz der Bürger vor dem lebensbedrohlichen Feuer ist.

Gemalt wurde die Adresse von Hermann Stockmann (1867–1938), der vor allem illustrierte Bücher und humorvolle Gebrauchsgrafiken – darunter Entwürfe für Gedenkscheiben – schuf, wodurch er mit kleinformatigen, mehrteiligen Bildern vertraut war. Außerdem malte er Landschaften und Genreszenen; für die Adresse wählte er jedoch kräftigere Farben als für die meisten seiner Gemälde. Für Stockmanns Beauftragung mit der Adresse sprach wohl auch, dass er dem Prinzregenten spätestens seit der 100-Jahr-Feier des Oktoberfestes (1910) persönlich bekannt war. Luitpold ließ sich vom Maler selbst die Gestaltung des Festzuges erläutern und verlieh ihm anschließend den Ehrenprofessorentitel. Einen Namen machte sich Stockmann zudem als engagierter Heimatpfleger. So baute er die Sammlung des Bayerischen Vereins für Volkskunst und Volkskunde mit auf, die er 1928 an das Bayerische Nationalmuseum übergeben sollte. IM

50

Adresse der Bischöfe Bayerns zum 90. Geburtstag

München, 1911 · Paul Schelling: Lederarbeiten (geprägt) · Friedrich Wirnhier (1868–1952): Adresse (signiert) · Einband: Grünes Saffianleder (bemalt, vergoldet) über Karton, cremefarbener Seidenatlasspiegel · Adresse: Deckfarben und Pudergold auf stärkerem Papier · H. 41,7 cm; B. 35,1 cm; T. 1,9 cm
München, Bayerisches Nationalmuseum, Inv.-Nr. PR 146
Lit.: Gmelin 1911, S. 274, Abb. 472, 473 (»Entwurf des Ganzen und Ausführung der Adresse selbst von Friedr. Wirnhier«). – Möckl 1972, S. 339–344 (Besetzung bayerischer Bischofsstühle). – Erzbischöfliches Archiv München, Bestand Erzbischöfe 1821–1917, Sig. K 45-1.

Die von den Bischöfen Bayerns signierte Glückwunschadresse weist in ihrer stilistischen und typografischen Ausprägung den Gestaltungswillen des Jugendstils auf. Drei jeweils goldumrahmte Felder zeigen im oberen Abschnitt Ansichten von Würzburg (Geburtsstadt) und München/Nymphenburg (Residenzen) bei Nacht. Den Ledereinband schmückt in der Mitte ein lateinisches Kreuz, umgeben von den Wappen der acht bayerischen Bistümer.

Die ursprüngliche Farbwirkung der Mappe mit dem grün gefärbten Saffianleder lässt sich aufgrund von Alterungsprozessen heute nur noch auf der Rückseite erahnen. Bei der Verzierung des Leders ist die Anlage der Farbpartien an den Bistumswappen besonders interessant: Anstatt die Farbe direkt auf das Leder aufzutragen, wurden einfarbig bemalte Papiere aufgeklebt, die den Eindruck von Lederintarsien vermitteln. Die weiteren Dekorelemente sind in Pressvergoldungstechnik mittels verschiedener Stempel und Rollen ausge-

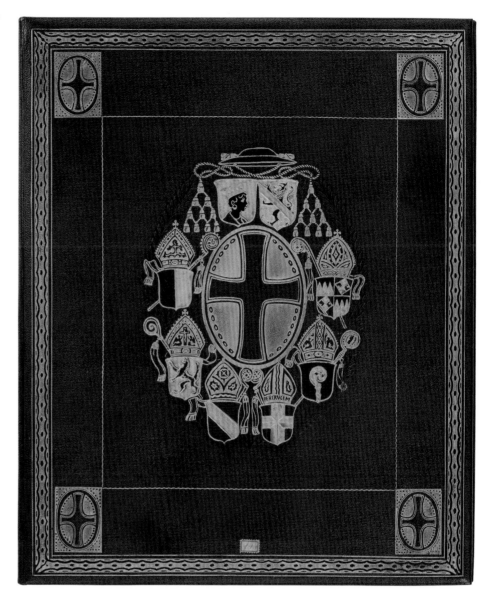

Kat. 50.1

führt; geschickt werden damit auch die Ränder der Papierbeklebungen überdeckt. »Die farbigen Wappen (sind) in bunter Lederintarsia mit Goldpressung, Blinddruck und Goldpressung von Hand (hergestellt)« (Gmelin 1911, S. 274). Die kleinen Gemälde auf den Innenseiten wurden mit detaillierten Bleistiftzeichnungen angelegt, auf die eine mehrschichtige Deckfarbenmalerei folgt, bei der auf eine Differenzierung zwischen Vorder- und Hintergrund durch variie-

rende Schichtstärken verzichtet wurde. Bemerkenswert ist der umfangreiche Einsatz von Pudergold für die Rahmung der Malerei und zur Akzentuierung der Schrift, den insgesamt ein deutlicher Pinselduktus kennzeichnet. Dies entspricht der spezifischen Arbeitsweise des Künstlers Friedrich Wirnhier. Die beiden Papierbögen sind mit einem breiten, weißen Textilband zusammengefügt und mit einem Gummiband in der Mappe gehalten. DK

243

In Bayern existieren nach der Kirchen-
verfassung zwei Erzbistümer, München-
Freising und Bamberg, sowie die sechs
Bistümer Augsburg, Passau, Regensburg,
Eichstätt, Würzburg und Speyer. Mit dem
Konkordat von 1817 wahrte die bayeri-
sche Regierung ihren Anspruch, die
Besetzung höchster Kirchenämter vor-
zunehmen. Für die staatliche Seite war
sowohl die Loyalität zum Hause Wittels-
bach als auch die politische Einstellung
des bischöflichen Kandidaten, ob streng-
gläubig oder aufgeklärt, konservativ
oder fortschrittlich, von großer Bedeu-
tung.

Der bayerische Episkopat hatte
Prinzregent Luitpold bereits zum 70.
und 80. Geburtstag aufwendig gestaltete
Glückwunschadressen übersandt (vgl.
Kat. 36). Zum 90. Geburtstag 1911 gab der
Erzbischof von München und Freising,
Franz von Bettinger (1850-1917, Amts-
zeit: 1909-1917), nun persönlich einen
Auftrag an den Münchner Maler und
Grafiker Friedrich Wirnhier. Der Erz-
bischof besuchte in gewisser Regelmä-
ßigkeit die Münchner Residenz und ge-
noss die mittäglichen Tischgesellschaf-
ten des Prinzregenten. Neben von
Bettinger war auch der weltgewandte
Michael Faulhaber (1869-1952, von 1911-
1917 Speyerer Bischof) als Gesprächs-
partner am Hof äußerst beliebt. Beide
Oberhirten verband eine enge Beziehung
mit dem Jubilar. Neben ihnen unter-
zeichneten die Huldigungsadresse auch
die »alleruntertaenigst treugehorsams-
ten« Bischöfe von Augsburg, Maximilian
von Lingg (1842-1930, ernannt 1902), von
Passau, Sigismund Felix Freiherr von
Ow-Felldorf (1855-1936, ernannt 1906),
von Regensburg, Franz Anton von Henle
(1851-1927, ernannt ebenfalls 1906),
von Eichstätt, Johannes Leo von Mergel
(1847-1932, ernannt 1905), von Würz-
burg, Ferdinand von Schlör (1839-1924,
ernannt 1898) sowie der Erzbischof von
Bamberg, Friedrich Philipp von Abert

Kat. 50.2

(1852-1912, ernannt 1905). Mit folgenden
Worten würdigten sie die bedingungs-
lose Frömmigkeit des hochbetagten
Prinzregenten, die dessen Handeln und
Verhalten in vielen Lebenslagen prägte:
»Wenn wir darum heute den allgeliebten
Regenten Bayerns in voller Frische des
Körpers und des Geistes in einem Le-
bensalter begrüssen duerfen, das in den
Annalen der Herrscher Bayerns einzig
dasteht, so erblicken wir darin mit Recht
eine Erfuellung der biblischen Verheis-
sung: Die Frömmigkeit ist zu allem
nuetzlich, denn sie hat Verheissung fuer

das gegenwaertige und das zukuenftige Leben und die Bewahrung des Gottes Wortes im 90. Psalme: ›Mit der Fülle der Tage will ich ihn segnen und will ihn mein Heil erleben lassen.‹ Dass dieser Segen und dieser Lohn der Frömmigkeit auch fernerhin im reichsten Maße ueber das Haupt Euerer Königlichen Hoheit unter dem Schutz der Patronia Bavariae zum Troste und zur Freude des ganzen Bayernvolkes und ueber das mit ihm fuer immer aufs engste verbundene Königshaus der Wittelsbacher herabkomme.«

Über den Textpartien sind auf beiden Seiten Veduten abgebildet. Die Darstellung auf der linken Seite ist hinter einer Pfeilerstellung mit erhöhter Mitte als durchgängiges Panorama gesehen. Sie zeigt die Geburtsstadt Luitpolds, Würzburg, mit einem Blick auf das östliche Mainufer von der Alten Brücke bis hinauf zur Festung Marienberg. Auf der rechten Seite erscheint im querovalen Mittelfeld die Hofgartenseite des Festsaalbaus der Münchner Residenz mit Blick auf die Hofarkaden und die Theatinerkirche und in kleineren Hochovals zwei Gebäude aus dem Nymphenburger Schlosspark: links die Amalienburg von Süden und rechts der Monopteros am Badenburger See. Die Vollmond beschienenen Nachtansichten mit funkelndem Sternenhimmel wirken zeitlos, durch die verhaltene dunkle Farbigkeit im Kontrast mit der Goldauflage der dreiteiligen Rahmung – links eckig, rechts gerundet – edel und elegant. Zum sehr klar gegliederten Aufbau der Adresse gehören auch die in Blöcke unterteilten Textpartien. In der Strenge der Komposition, der ausgewählten Schrifttype und in den einzelnen Elementen des Dekors offenbart sich ein deutlich aus Wien inspirierter Jugendstil. Friedrich Wirnhier, der in der Vedute Würzburgs unten rechts signierte, war Lehrer an der Staatlichen Kunstgewerbeschule in München. Er verdankte seine Bekanntheit einem 1909 erhaltenen ersten Preis im Plakatwettbewerb für die Ausstellung der Allgemeinen Deutschen Kunstgenossenschaft in Wien. In das Werk Wirnhiers flossen daneben, wie auf der Glückwunschadresse des bayerischen Episkopats, auch Eindrücke des Symbolismus ein. AR · AT

51

Adresse der Bayerischen Handwerkskammern zum 90. Geburtstag

München, 1911 · Carl Sigmund Luber (1869–1934): Adresse (signiert) · Einband: vergoldete Messingbeschläge auf Holzkonstruktion, Schmucksteine, Messing, Celluloid, Perlmutt; cremefarbenen Seidenripsspiegel über Karton an Innenseiten · Adresse: Deckfarben und Pudermessing auf Karton · Kassette/Futteral: Buntpapier auf Kartonträger, innen: blauer Samt über Holzträger · H. 49,1 cm; B. 43,5 cm; T. 3,6 cm
München, Bayerisches Nationalmuseum, Inv.-Nr. PR 149
Lit.: Ausst.-Kat. München 1988, S. 85, Nr. 2.2.11 (Michael Koch); König/Weichselbaum 2006, S. 66 f. (mit Farbabb.)

Das annähernd quadratische, an den oberen Ecken abgeschrägte Jubiläumsgeschenk greift formal auf historische Klapptafeln der einstigen Zünfte zurück, die nur während offizieller Versammlungen geöffnet wurden. Die künstlerische Gestaltung des Mittelteils orientiert sich am Formenkanon des Jugendstils. Der bei aufgeklappten Flügeln sichtbare Widmungstext ist am äußersten unteren Rand mit »GEWERBE-FÖRDERUNGS-INSTITUT | DER HANDWERKSKAMMER VON OBERBAYERN | CARL SIGMUND LUBER, MÜNCHEN« bezeichnet.

Diese Adresse fällt nicht allein durch ihre Form und Gestaltung, sondern vor allem durch die ungewöhnliche Werkstoffzusammenstellung auf. Die aufwendig mit einem Furnier versehene Nadelholzkonstruktion ist mit unterschiedlichen Intarsien aus Perlmutt, Messing

und Celluloid, einem erst im 19. Jahrhundert erfundenen Material, das als Elfenbeinersatz Verwendung fand, verziert. Abgesehen vom zweiflügligen Aufbau ist die Goldschmiedearbeit bemerkenswert, bei der zur Erzeugung differenzierter Glanz- und Farbeffekte verschiedene Vergoldungstechniken angewandt wurden. So erscheinen die vier, aus miteinander verlöteten Teilen aufgebauten und punzierten Säulen, der mittige Türbeschlag sowie die Schmucksteinfassungen im satten Gelbton einer galvanischen Vergoldung. Die Bleche der Türen, des Wappenfrieses und des Bogenfelds zeigen eine deutlich hellere Farbe. Analytisch ist in dieser Vergoldung nicht nur Gold, sondern auch Silber und Quecksilber nachweisbar. Deswegen könnte es sich hier um eine experimentelle Feuervergoldung/-versilberung handeln. Violette Amethyste und grüne Malachite setzen zusätzlich zarte farbliche Akzente. Eher schlicht präsentiert sich das Innere: Der cremefarbene Seidenrips auf den Flügelinnenseiten ist durch aufgemalte grüne und goldene Linien ausgeziert, der in der Mitte eingesetzte Karton mit dem Widmungsschreiben ist mit einer sehr feinen und differenzierten Dekorationsmalerei versehen. Die schwarze Schrift alterniert mit blauen Buchstaben, die zusätzlich mit Pudermessing verziert wurden. Erhalten ist außerdem das originale, mit Buntpapier beklebte Futteral aus Karton, das innen eine mit Samt kaschierte Holzkonstruktion zur passgenauen Aufnahme der Adresse besitzt. JK · DK

Für die Adresse der bayerischen Handwerkskammern zum 90. Geburtstag des Prinzregenten wählte der entwerfende Künstler Carl Sigmund Luber eine Kombination aus traditionellem Aufbau von Klapptafeln und modernen Stilelementen: Ein Triptychon mit Predella, säulenge-

rahmtem Mittelteil und Aufsatz erhält durch die erlesene Materialität, die Formensprache sowie Dekorelemente des Jugendstil einen innovativen Charakter. Die zwei Flügel des Schreins sind auf den Außenseiten mit einem Dekor aus vergoldetem Weinlaub verziert und mit einem Muster regelmäßig applizierter Amethystcabochons geschmückt. Jeweils neun in Dreierreihen geordnete, pyramidal geschliffene Malachite sitzen in den äußeren Ecken der Flügel. Der robuste, holzsichtige Rahmen wird an Längsseiten durch ein Doppelpaar vergoldeter Säulenschäfte strukturiert. Im Giebelfeld prangt eine sechseckige, segmentbogenförmige Messingplatte mit dem bayerischen Königswappen. Ein längsrechteckiger Metallstreifen am unteren Rand, auf dem die Wappen der acht bayerischen Kreisstädten zu sehen sind, die gleichsam Sitze der Handwerkskammern waren, komplementiert die ungeöffnete Schauseite der Adresse. Auch das Widmungsblatt orientiert sich an einem Spezifikum des Handwerks, an Meisterbriefen (Abb. 51a), wie sie ebenfalls von Luber gestaltet wurden und den Absolventen der Handwerkskammern als Auszeichnung verliehen wurden. Der Text wird von den Symbolen des Handwerks (Hobel, Hammer, Zange, Zahnrad, Winkelmaß und Kelle) bekrönt und von geometrischen Ornamentstreifen allseitig gerahmt. Er bringt die besondere Verpflichtung des bayerischen Handwerks zum Ausdruck, nämlich »die Treue zum Herrscherhaus zu pflegen und die monarchische Gesinnung zu fördern«. Auffällig ist die grafikbetonte Ausführung des Textes, der sorgfältig in einer Typografie des Jugendstil kalligrafiert wurde. Diese Wahl mag auf den bibliophilen Kommerzienrat Max Nagler (1856–1912) zurückgehen, der die Adresse an erster Stelle unterzeichnete. Der Buchbindermeister war seit 1889 im Vorstand des Allgemeinen Gewerbevereins und stand als Präsident der Handwerkskammer für den

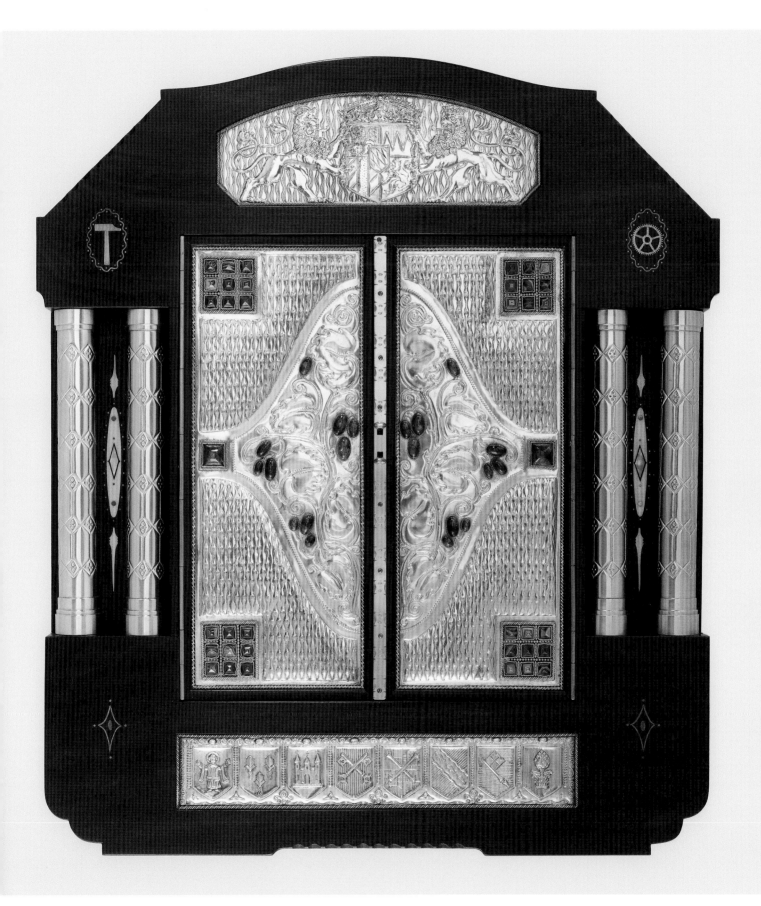

Kat. 51.1

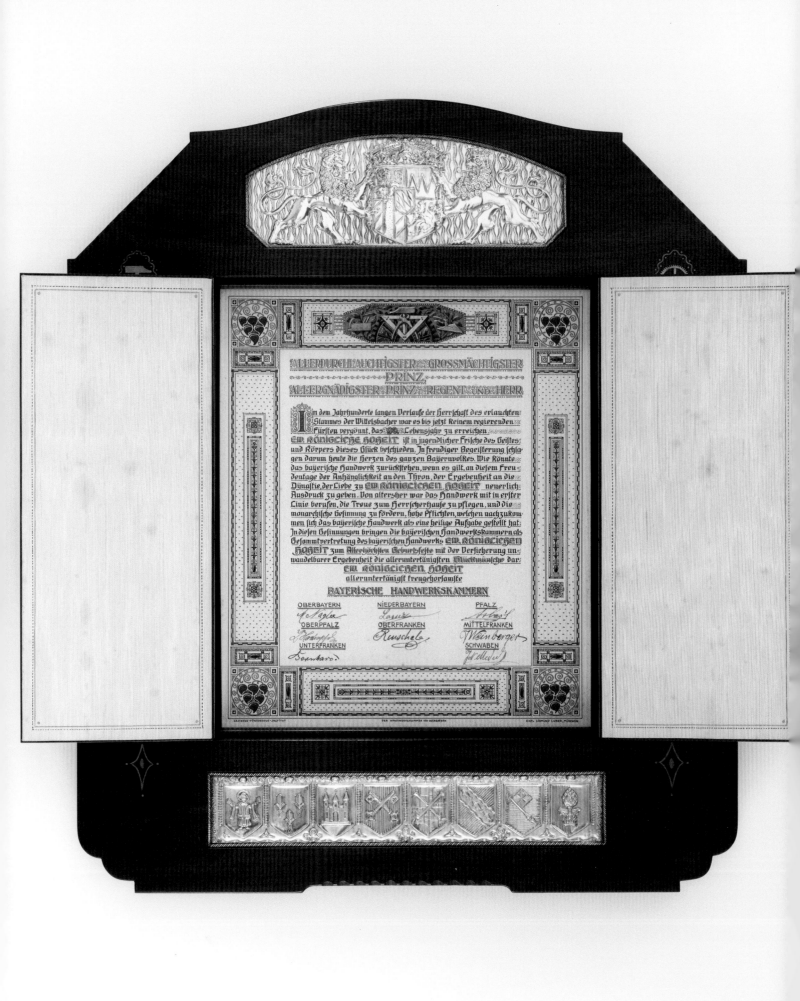

MEISTERBRIEF

Es wird hiermit amtlich bestätigt, daß

Herr Hans Graßl ～

von Bischofswiesethach Erfüllung der gesetzlichen Vorbedingungen
die Meisterprüfung für das Brauer ～～～～～
Handwerk mit Erfolg abgelegt hat und somit vorbehaltlich der weiteren
Bestimmungen des § 133 der Gewerbeordnung zur Führung des

Meistertitels

berechtigt ist.

München den 26 ten August 1919
Die Meisterprüfungskommission

Vorsitzender: Beisitzer:

München den 26 ten August 1919
Handwerkskammer von Oberbayern

Der Vorsitzende: Der Syndikus:

Abb. 51a Meisterbrief der Handwerkskammer von Oberbayern mit Verleihung der Braumeister-
würde an Hans Graßl 1919, Formular gestaltet von Carl Sigmund Luber, München, nach 1908 und
vor 1919

Bezirk Oberbayern in München vor. Nag-
ler holte 1908 den ihm seit Jugendtagen
vertrauten Carl Sigmund Luber von Nürn-
berg nach München, wo er ihn als Leiter
der kunstgewerblichen Abteilung des neu
gegründeten Gewerbeförderungsinstituts
der Kammer gewinnen konnte. In den
kommenden fünfundzwanzig Jahren
wohnte und arbeitete Luber, der an der

Münchner Kunstakademie die Bildhauer-
klasse besucht hatte, in der Damenstift-
straße 5. Aufträge aus Industrie und Wirt-
schaft gehörten hier ebenso zu seinen
Aufgaben wie der Aufbau einer Instituts-
bibliothek, Unterricht in Stilkunde und
die künstlerische Beratung für Münchner
Handwerksunternehmen. AR · ASL

Literaturverzeichnis

Albrecht 1987 Dieter Albrecht, Art. »Luit-pold«, in: Neue Deutsche Biographie 15, 1987, S. 505 f.

Albrecht 2003 Dieter Albrecht, Von der Reichsgründung bis zum Ende des Ersten Weltkrieges (1871–1918), in: Alois Schmid (Hg.), Handbuch der bayerischen Geschichte 4: Das Neue Bayern, Von 1800 bis zur Gegenwart, Teilbd. 1: Staat und Politik, München ²2003, S. 318–438.

Alckens 1936 August Alckens, Denkmäler und Denksteine der Stadt München, München 1936.

Ansprache 1870 Ansprache des Mstr. v. St. Br. Pietscher […] am 3. Oktober 1869 in Zerbst zur Geburtstagsfeier des Landesherrn, in: Freimaurer-Zeitung 25, 1870, S. 196 f.

Appel 1824 Joseph Appel, Münzen und Medaillen der weltlichen Fürsten und Herren aus dem Mittelalter und der Neueren Zeit, Wien 1824.

Appuhn-Radtke 1988 Sibylle Appuhn-Radtke, Das Thesenblatt im Hochbarock. Studien zu einer graphischen Gattung am Beispiel der Werke Bartholomäus Kilians, Weißenhorn 1988.

Appuhn-Radtke 2006 Sibylle Appuhn-Radtke, Gratulationsblatt, in: Enzyklopädie der Neuzeit 4, 2006, Sp. 1079–1083.

Appuhn-Radtke 2007 Sibylle Appuhn-Radtke, »Domino suo clementissimo …«. Thesenblätter als Dokumente barocken Mäzenatentums, in: Bilder – Daten – Promotionen. Studien zum Promotionswesen an deutschen Universitäten der frühen Neuzeit, hg. von Rainer A. Müller (Pallas Athene. Beiträge zur Universitäts- und Wissenschaftsgeschichte 24), Stuttgart 2007, S. 56–83.

Appuhn-Radtke 2016 Sibylle Appuhn-Radtke, »Emblematicè schrüfftlich geziret …« Ephemere Dekorationen nach Entwurf von Johann Andreas Wolff, in: Johann Andreas Wolff 1652–1716. Universalkünstler für Hof und Kirche (Veröffentlichungen des Zentralinstituts für Kunstgeschichte in München 37), hg. von Sibylle Appuhn-Radtke u. a., Starnberg 2016, S. 97–115.

Aretin 1810 Johann Christoph von Aretin, Literarisches Handbuch für die baierische Geschichte und alle ihre Zweige, Teil 1: Literatur der Staatsgeschichte, München 1810.

Aschenbrenner 2010 Josef Aschenbrenner, Der Bayerische Landesfeuerwehrverband, in: Entstehung und Entwicklung der Feuerwehr-Verbände, hg. von der Internationalen Arbeitsgemeinschaft für Feuerwehr- und Brandschutzgeschichte im CTIF, Kraiburg am Inn 2010, S. 67–72.

Attenkofer 1890 Paul Attenkofer, Lederschnitt-Album im Querformat, in: Monatsschrift für Buchbinderei und verwandte Gewerbe 1, 1890, S. 108 f.

Aukt.-Kat. München 2001 Aukt.-Kat. Auktionshaus Neumeister, Auktion 28.09.2001: Besitz der fürstlichen Familie zu Löwenstein-Wertheim-Freudenberg, München 2001.

Aukt.-Kat. München 2014 Aukt.-Kat. Auktionshaus Neumeister, Auktion 365, 14.09.2014: Alte Kunst, München 2014.

Aukt.-Kat. München 2019 Aukt.-Kat. Hermann Historica Auktionen, Präsenzauktion 80 (M): Internationale Orden und militärhistorische Sammlungsstücke, München 2019.

Aukt.-Kat. Reiss & Sohn 2017 Aukt.-Kat. Antiquariat Reiss & Sohn, Auktion 182: Aus dem Nachlass Otto von Bismarck, Königstein in Taunus 16. Mai 2017

Äußerungen 1832 Rührende Äußerungen der Volksliebe bei dem 50jährigen Regierungsjubelfest des Herzogs Leopold Friedrich Franz zu Anhalt-Dessau am 20. Oktober 1808, in: J. G. Hoff, Teutscher Tugendspiegel, 3, Stuttgart 1832, S. 113–116.

Ausst.-Kat. Bad Kissingen 1997 Ausst.-Kat. Theodor Heiden. Königlich Bayerischer Hofgoldschmied (Bad Kissingen, Altes Rathaus), hg. von Michael Koch und Peter Weidisch, Würzburg 1997.

Ausst.-Kat. Bad Kissingen 2021 Aust.-Kat. Weltbad Kissingen & Prinzregent Luitpold (Bad Kissingen, Obere Saline), hg. von Peter Weidisch, bearb. von Cornelia Oelwein, Bad Kissingen 2021.

Ausst.-Kat. Berlin 1906 Ausst.-Kat. Offizieller Katalog der Großen Berliner Kunst-Ausstellung 1906, Berlin 1906.

Ausst.-Kat. Fürstenfeldbruck 2006 Ausst.-Kat. Die Millers: Aufbruch einer Familie (Fürstenfeldbruck, Stadtmuseum), hg. von Angelika Mundorff und Eva von Seckendorff, München 2006.

Ausst.-Kat. Karlsruhe 1995 Ausst.-Kat. »Für Baden gerettet«. Erwerbungen des Badischen Landesmuseums 1995 aus der Sammlung der Markgrafen und Großherzöge von Baden (Karlsruhe, Badisches

Landesmuseum), hg. von Harald Siebenmorgen, Karlsruhe 1995.

Ausst.-Kat. München 1854 Ausst.-Kat. Katalog der allgemeinen deutschen Industrie-Ausstellung zu München im Jahre 1854 (München, kgl. Glaspalast), München 1854.

Ausst.-Kat. München 1891 Ausst.-Kat. Illustrierter Katalog der Münchener Jahresausstellung von Kunstwerken Aller Nationen 1891 (München, kgl. Glaspalast), München ³1891.

Ausst.-Kat. München 1900 Ausst.-Kat. Offizieller Katalog der Münchener Jahres-Ausstellung 1900 (München, kgl. Glaspalast), München 1900.

Ausst.-Kat. München 1905 Ausst.-Kat. Offizieller Katalog der IX. Internationalen Kunstausstellung (München, kgl. Glaspalast), München 1905.

Ausst.-Kat. München 1911 Ausst.-Kat. Offizieller Katalog der Jubiläums-Ausstellung der Münchener Künstler-Genossenschaft zu Ehren des 90. Geburtstags Sr. Kgl. Hoheit des Prinz Regenten Luitpold von Bayern (München, Kgl. Glaspalast), München 1911.

Ausst.-Kat. München 1972 Ausst.-Kat. Bayern. Kunst und Kultur (München, Münchner Stadtmuseum), München 1972.

Ausst.-Kat. München 1976.1 Ausst.-Kat. Kurfürst Max Emanuel. Bayern und Europa um 1700 (Schleissheim, Altes und Neues Schloss), hg. von Hubert Glaser, München 1976, 2 Bde.

Ausst.-Kat. München 1976.2 Ausst.-Kat. 125 Jahre Bayerischer Kunstgewerbeverein (München, Münchner Stadtmuseum), München 1976.

Ausst.-Kat. München 1980.1 Ausst.-Kat. Um Glauben und Reich. Wittelsbach und Bayern II: Kurfürst Maximilian I. (München, Residenz), hg. von Hubert Glaser, München/Zürich 1980, 2 Bde.

Ausst.-Kat. München 1980.2 Ausst.-Kat. Werner Loibl, Wittelsbacher Jagd (München, Deutsches Jagdmuseum), München 1980.

Ausst.-Kat. München 1984 Ausst.-Kat. Otto Hupp. Meister der Wappenkunst 1859–1949 (München, Bayerisches Hauptstaatsarchiv), Neustadt an der Aisch 1984.

Ausst.-Kat. München 1988 Ausst.-Kat. Die Prinzregentenzeit (München, Münchner Stadtmuseum), hg. von Norbert Götz und Clementine Schack-Simitzis, unter Mitarb. von Gabriele Schickel, München 1988.

Ausst.-Kat. München 1990 Ausst.-Kat. Münchner Schmuck 1900–1940 (München, Bayerisches Nationalmuseum), bearb. von Graham Dry, München 1990.

Ausst.-Kat. München 2001 Ausst.-Kat. Schön und gut: 150 Jahre Bayerischer Kunstgewerbe-Verein (München, Münchner Stadtmuseum), hg. von Christoph Hölz und Klaus-Jürgen Sembach, München 2001.

Ausst.-Kat. München 2008.1 Ausst.-Kat. Kulturkosmos der Renaissance. Die Gründung der Bayerischen Staatsbibliothek (München, Bayerische Staatsbibliothek), hg. von Béatrice Hernad, Wiesbaden 2008.

Ausst.-Kat. München 2008.2 Ausst.-Kat. Typisch München (München, Münchner Stadtmuseum), bearb. von Wolfgang Till und Thomas Weidner, München 2008.

Ausst.-Kat. Neuburg a.d.D. 2005 Ausst.-Kat. Von Kaisers Gnaden. 500 Jahre Pfalz-Neuburg (Neuburg an der Donau, Schloss), hg. von Suzanne Bäumler, Evamaria Brockhoff und Michael Henker, Augsburg 2005.

Ausst.-Kat. Paris 1900 Ausst.-Kat. Weltausstellung Paris 1900. Amtlicher Katalog der Ausstellung des Deutschen Reichs, Berlin 1900.

Ausst.-Kat. Regensburg 2021 Ausst.-Kat. Götterdämmerung II. Die letzten Monarchen (Regensburg, Haus der Bayerischen Geschichte), hg. von Margot Hamm, Evamaria Brockhoff u.a., Regensburg 2021.

Ausst.-Kat. Schwäbisch Hall 1986 Ausst.-Kat. Louis Braun (1836–1916). Panoramen von Krieg und Frieden aus dem Deutschen Kaiserreich (Schwäbisch Hall, Hällisch-Fränkisches Museum in der Keckenburg),

hg. von Harald Siebenmorgen, Schwäbisch-Hall 1986.

Ausst.-Kat. Schweinfurt 2002 Ausst.-Kat. Amor als Topograph. 500 Jahre Amores des Conrad Celtis. Ein Manifest des deutschen Humanismus (Schweinfurt, Bibliothek Otto Schäfer), hg. von Claudia Wiener und Günter Hess, Schweinfurt 2002.

Ausst.-Kat. Wien 1992 Ausst.-Kat. Freimaurer, solange die Welt besteht (Wien, Historisches Museum der Stadt Wien), hg. von Günter Dürigl und Susanne Winkler, Wien 1992.

Ausst.-Kat. Wien 2007 Ausst.-Kat. Geschenke für das Kaiserhaus. Huldigungen an Kaiser Franz Joseph und Kaiserin Elisabeth (Wien, Österreichische Nationalbibliothek), hg. von Ulla Fischer-Westhauser, Wien 2007.

Ausst.-Kat. Wolfenbüttel 1979 Ausst.-Kat. Sammler – Fürst – Gelehrter. Herzog August zu Braunschweig und Lüneburg 1579–1666 (Wolfenbüttel, Herzog August Bibliothek), Wolfenbüttel 1979.

Balde 1643 Jacob Balde, Lyricorum libri IV. Epodon liber unus, München (Cornelius Leysser) 1643.

Baljöhr 2003 Ruth Baljöhr, Johann von Spillenberger 1628–1679. Ein Maler des Barock, Weißenhorn 2003.

Barner 1970 Wilfried Barner, Barockrhetorik. Untersuchungen zu ihren geschichtlichen Grundlagen, Tübingen 1970.

Bary 1980 Roswitha von Bary, Henriette Adelaide. Kurfürstin von Bayern, München 1980.

Bauer 1988 Richard Bauer, Prinzregentenzeit. München und die Münchner in Fotografien, München 1988.

Bauer/Matt 1994 Ingolf Bauer und Nina Matt, Bayerns Landwirtschaft seit 1800. Texte zum Museum im Schafhof, hg. vom Bayerischen Nationalmuseum, Wolnzach 1994.

Baum 2007 Hans-Peter Baum, Prinzregent Luitpold von Bayern (1821–1912) und die Stadt Würzburg, in: Ulrich Wagner (Hg.), Geschichte der Stadt Würzburg III/1–2:

Vom Übergang an Bayern bis zum 21. Jahrhundert, Stuttgart 2007, S. 173–176.

Baumgart 1886 Max Baumgart, Die Literatur des In- und Auslandes über Friedrich den Großen, Berlin 1886.

Bayerisches Nationalmuseum 2006 Das Bayerische Nationalmuseum 1855–2005. 150 Jahre Sammeln, Forschen, Ausstellen, hg. von Renate Eikelmann und Ingolf Bauer (†) unter Mitarbeit von Birgitta Heid und Lorenz Seelig, München 2006.

Bayerland 1891 / Bayerland 1893 Das Bayerland, Älteste bayerische Zeitschrift für Kultur und Tradition, Zeitgeschehen, Wirtschaft und Technik, Kunst, Umweltfragen, Landesentwicklung und Fremdenverkehr, Pfaffenhofen an der Ilm 1891/1893

Becker 1856 Wilhelm Adolf Becker, Handbuch der römischen Alterthümer 4, Leipzig 1856.

Begrüßung 1890 Begrüßung Sr. Kgl. Hoheit des Prinz-Regenten Luitpold von Bayern am 29. September 1886 durch den Vorstand des Stadt-Magistrates Würzburg, in: Bericht über die Verwaltung und den Stand der Gemeinde-Angelegenheiten der Stadt Würzburg 8, 1883/88 (1890), S. 281 f.

Behn 1930 Fritz Behn, Erinnerungen an den Regenten, in: Paul Nikolaus Cossmann (Hg.), Prinzregent Luitpold von Bayern. Mit unveröffentlichten Dokumenten zu seiner Lebensgeschichte und zur Entmündigung König Ludwigs II. (Süddeutsche Monatshefte 27), München 1930, S. 683–686.

Beitinger 1992 Wolfgang Beitinger, Die Neuburger Musen in Festesfreude. Barocke Geburtstagsdichtung aus dem Jahr 1658, verfasst von Jacobus Balde, genannt »Der deutsche Horaz«, in: Neuburger Kollektaneenblatt 140, 1992, S. 5–99.

Bernhard 1911 Max Bernhard, Moderne Medaillenkunst, in: Kunst und Handwerk 61, 1911, S. 241–253.

Bischof 2011 Franz Xaver Bischof, Kulturkampf in Bayern. Bayerisches Staatskirchentum versus Ultramontanismus, in: Peter Wolf/Richard Loibl/Evamaria Brockhoff (Hg.): Götterdämmerung. König Ludwig II. und seine Zeit 1: Aufsätze zur Bayerischen Landesausstellung (Veröffentlichungen zur Bayerischen Geschichte und Kultur 59), Augsburg 2011, S. 125–129.

Bismarckfeier 1885.1 / Bismarckfeier 1885.2 Die Bismarck-Feier in Berlin / Die Bismarck-Feier in München, in: Illustrirte Zeitung, Nr. 2181, 1885, S. 380 f. / S. 392.

Brachert 2001 Thomas Brachert, Lexikon historischer Maltechniken. Quellen, Handwerk, Technologie, Alchemie (Veröffentlichung des Instituts für Kunsttechnik und Konservierung im Germanischen Nationalmuseum 5), München 2001.

Braesel 2007 Michaela Braesel, Medieval elements in nineteenth-century German illumination. Context and models, in: Thomas Coomans/Jan De Maeyer (Hg.), The revival of medieval illuminations, nineteenth-century Belgium manuscripts and illuminations from a European perspective, Leuven 2007, S. 136–159.

Braun 1897/98 Edmund Wilhelm Braun, Karl Hammer, in: Kunst und Handwerk 47, 1897/98, S. 333–343.

Braun 2006 Oliver Braun, Bauernkammern, 1920–1933, publiziert am 04.09.2006; in: Historisches Lexikon Bayerns. URL: https://www.historisches-lexikon-bayerns. de/Lexikon/Bauernkammern,_1920-1933 [16.09.2020].

Braun-Jäppelt 1997 Barbara Braun-Jäppelt, Prinzregent Luitpold von Bayern in seinen Denkmälern, Diss. Hamburg 1990, Bamberg 1997.

Brendle 2006 Franz Brendle/Anton Schindling, Religionskriege im Alten Reich und in Alteuropa, Münster 2006.

Breuer 1980 Dieter Breuer, Princeps et poeta. Jacob Baldes Verhältnis zu Kurfürst Maximilian I. von Bayern, in: Ausst.-Kat. München 1980, Bd. 1, S. 341–363.

Brückner 2002 Wolfgang Brückner, Region und Bevölkerung auf Identitätssuche, in: Peter Kolb/Ernst-Günter Krenig, Unterfränkische Geschichte 5,1: Von der Eingliederung in das Königreich Bayern bis zum beginnenden 21. Jahrhundert, Würzburg 2002, S. 21–54.

Brunner 1637 Andreas Brunner, Excubiae tutelares LX Heroum, München 1637. URL: https://books.google.de/books?id= QsNcAAAAcAAJ&printsec=frontcover& source=gbs_atb&redir_esc=y#v=onepage &q&f=false [15.02.2021].

Brunner 1999 Alois Brunner, Plastik vom Ende des 12. bis ins 16. Jahrhundert, in: Egon Boshof u. a. (Hg.), Geschichte der Stadt Passau, Regensburg 1999, S. 499–510.

Büchert 1993 Gesa Büchert [u.a.], Fast alles Uni? Ein Rundgang durch die Universitätsgeschichte in 18 Stationen, Nürnberg 1993.

Burkhard 1932 Arthur Burkhard, Hans Burgkmair d. Ä., Leipzig 1932.

Burkhard 1991 Katharina Burkhard, Das antike Geburtstagsgedicht, Diss. Zürich 1985.

Büschel 2006 Hubertus Büschel, Untertanenliebe. Der Kult um deutsche Monarchen 1770–1830, Göttingen 2006.

Büschel 2007 Hubertus Büschel, Die sanfte Macht der Machtlosen – Rituale, Glückwünsche und Geschenke. Preußens Untertanen und ihre Könige, in: Historische Anthropologie 15, H. 1, 2007, S. 82–102.

Buss 1894 Georg Buss (Hg.), Ehren-Urkunden Moderner Meister, Stuttgart 1894.

Bußmann 2013 Hadumod Bußmann, »Ich habe mich vor nichts im Leben gefürchtet«. Die ungewöhnliche Geschichte der Therese Prinzessin von Bayern, München 2013.

Calder 2015 Julian Calder, The Queen's Birthday Parade. Trooping the Colour, London 2015.

Calvary 1907 Moses Calvary, Die Geburtstagsfeier des Monarchen bei Griechen und Römern. Festrede zum Geburtstag S. Majestät des Kaisers am 26. Januar 1907, in: Neues Jahrbuch für Pädagogik 10, 1907, S. 129–135.

Cassel 1870 Paulus Cassel, Vom Napoleonismus, Berlin ²1870.

Cesare Ripa 1618 Cesare Ripa, Nova Iconologia, Padua 1618.

Chaucer 1989 Geoffrey Chaucer, Die Canterbury-Erzählungen, hg. von Martin Lehnert, Frankfurt/Main 1989.

Conrad 1888 Michael Georg Conrad, Zur Erinnerung an das Ludwigsfest in München, in: Die Gesellschaft. Monatsschrift für Literatur und Kunst 4, 1888, S. 649-662.

Czyga 1911 Paul Czyga, Zur Geschichte der Tagesliteratur während der Freiheitskriege, Leipzig 1911.

D'Elia 2004 Anthony F. D'Elia, The Renaissance of Marriage in Fifteenth Century Italy, Cambridge, Mass./London 2004.

Damen-Kalender 1901 Königlich Bayerischer adeliger Damen-Kalender auf das Jahr 1901, München 1901.

Der Trojanische Krieg 1858 Konrad von Würzburg, Der Trojanische Krieg, hg. von Albert von Keller, Stuttgart 1858.

Deseyve 2011 Yvette Deseyve, Heinrich Waderé (1865-1950). Ein Münchner Bildhauer der Prinzregentenzeit, Wiener Schriften zur Kunstgeschichte und Denkmalpflege 4, Berlin 2011.

Die Kunst für Alle 1887 Personal- und Ateliernachrichten, in: Die Kunst für Alle 2, 1887, S. 285.

Diefenbacher 2018 Jörg Diefenbacher (Bearb.), Johann Ulrich Kraus, part II (The New Hollstein German Engravings, Etchings and Woodcuts 1400-1700), Ouderkerk aan den Ijssel 2018.

Diemer 2008 Peter Diemer, Verloren – verstreut – bewahrt. Graphik und Bücher der Kunstkammer, in: Die Münchner Kunstkammer (Bayerische Akademie der Wissenschaften, Philosophisch-historische Klasse, N. F. 129), Bd. 3, München 2008, S. 225-252.

Dingel 2000 Joachim Dingel, Panegyrik II (Römisch), in: Der neue Pauly 9, 2000, Sp. 242-244.

Döllinger 1836 Georg Döllinger, Sammlung der im Königreich Bayern bestehenden Verordnungen 2, München 1836, S. 108-112.

Dry 1995 Graham Dry, Tradition und Temperament. Theoder Heiden (1853-1928), ein Meister der Münchner Goldschmiedekunst, in: Renaissance der Renaissance. Ein bürgerlicher Kunststil im 19. Jahrhundert, hg. von G. Ulrich Großmann und Petra Krutisch, Berlin 1995, S. 33-75.

Dunkel 2007 Franziska Dunkel, Reparieren und Repräsentieren. Die bayerische Hofbauintendanz 1824-1886, München 2007.

Düriegl 1992 Günter Düriegl, Bauhütten, in: Ausst.-Kat. Wien 1992, S. 83 f.

Eberth 1995 Werner Eberth, Balthasar Schmitt – ein fränkischer Bildhauer, Bad Kissingen 1995.

Eberth 2019 Werner Eberth, Balthasar Schmitt, in: Allgemeines Künstlerlexikon 102, 2019, S. 76.

Egger 1980 Hanna Egger, Glückwunschkarten im Biedermeier. Höflichkeit und gesellschaftlicher Zwang, München 1980.

Ehgartner 1912 Franz Ehgartner, Die Wittelsbacher in Bad Kissingen, o.O. 1912.

Ehmer 2000 Hermann Ehmer, Das Reformationsjubiläum 1717 in den schwäbischen Reichsstädten. Evangelische Erinnerungs- und Festkultur als Ausdruck konfessioneller und städtischer Identität, in: Johannes Burkhardt/Stephanie Haberer (Hg.), Das Friedensfest. Augsburg und die Entwicklung einer neuzeitlichen Toleranz-, Friedens- und Festkultur, Berlin 2000, S. 233-270.

Ehrungen 1890 Ehrungen. Adressen. Trauerkundgaben. Feste. Versammlungen, in: Bericht über die Verwaltung und den Stand der Gemeinde-Angelegenheiten der Stadt Würzburg 8, 1883/88 (1890), S. 21.

Eichendorff 1988 Joseph von Eichendorff, Schlesische Tagebücher, hg. von Alfred Riemes, Berlin 1988.

Eisinger 1990 Ralf Eisinger, Das Hagenmarkt-Theater in Braunschweig (1690-1861), Braunschweig 1990.

Engels 1902 Eduard Engels, Münchens Niedergang als Kunststadt. Eine Rundfrage, München 1902.

Epp 2016 Sigrid Epp, Musenhof München. Eine Serie von Bühnenporträts aus der Zeit der Kurfürstin Henriette Adelaide, in: Münchner Jahrbuch der bildenden Kunst 3. F. 67, 2016, S. 57-148.

Erasmus/Christian 1995 Erasmus von Rotterdam (Desiderius Erasmus), Institutio Principis Christiani [1515] (Ausgewählte Schriften 5), übersetzt und hg. von Gertraud Christian, Sonderausgabe Darmstadt 1995.

Erasmus/Smolak 1995 Erasmus von Rotterdam (Desiderius Erasmus), De conscribendis epistolis [1522]. Anleitung zum Briefschreiben (Ausgewählte Schriften 8), übersetzt und hg. von Kurt Smolak, Sonderausgabe Darmstadt 1995.

Ergert 1988 Bernd E. Ergert, Der Landesherr und Jäger, in: Ausst.-Kat. München 1988, S. 21 f.

Erichsen 2013 Johannes Erichsen, Selbstbehauptung in Symbolen. Staatsbauten zur Zeit des Prinzregenten, in: Die Prinzregentenzeit. Abenddämmerung der bayerischen Monarchie? Hg. von Katharina Weigand, Jörg Zedler und Florian Schuller, Regensburg 2013, S. 129-155.

Erinnern 1997 Erinnern – Bürgermeister Carl von Schultes (18.10.1824-20.11.1896) zum 100. Todestag, Schweinfurt 1997.

Esche-Braunfels 1993 Sigrid Esche-Braunfels, Adolf von Hildebrand (1847-1921), Berlin 1993.

Ettlinger 1954 Leopold Ettlinger, Diana von Ephesus, in: RDK 3, 1954, Sp. 1438-1441.

Etzlstorfer 2014 Hannes Etzlstorfer, Der Wiener Kongress, Wien 2014.

Eylert 1844 Rulemann Friedrich Eylert, Charakterzüge und historische Fragmente aus dem Leben des Königs von Preußen Friedrich Wilhelm III., Bd. 2,1, Magdeburg 1844.

Eymold 2013 Ursula Eymold, Oktoberfest, publiziert am 05.06.2013; in: Historisches Lexikon Bayerns. URL: https://www.historisches-lexikon-bayerns.de/Lexikon/Oktoberfest [25.09.2020].

Feier 1808 Feier der funfzigjährigen Regierung des Herzogs und Fürst von Anhalt-Dessau, in: Zeitung für die elegante Welt 1808, Nr. 192, Sp. 1531–1535.

Flöhr 1898 August Flöhr, Geschichte der Großen Loge von Preußen, genannt Royal York zur Freundschaft, im Orient von Berlin, Berlin 1898.

Flügel 2005 Wolfgang Flügel, Konfession und Jubiläum, Leipzig 2005.

Fornaro 2000 Sotera Fornaro, Panegyrik I (Griechisch), in: Der neue Pauly 9, 2000, Sp. 240–242.

Förster 2012 Niclas Förster, Jesus und die Steuerfrage. Die Zinsgroschenperikope auf dem politischen und religiösen Hintergrund ihrer Zeit, Tübingen 2012.

Freisen 1916 Joseph Freisen, Verfassungsgeschichte der katholischen Kirche Deutschlands in der Neuzeit: auf Grund des katholischen Kirchen- und Staatskirchenrechts dargestellt, Leipzig [u.a.] 1916.

Freitag 2015 Jörg Freitag, Zur frühen galvanoplastischen Herstellungstechnik von Kunstwerken in Berlin, in: Beiträge des 9. Konservierungswissenschaftlichen Kolloquiums in Berlin/Brandenburg am 20. November 2015 in Berlin-Dahlem, Petersberg 2015, S. 22–38.

FS Seling 2001 Studien zur europäischen Goldschmiedekunst des 14. bis 20. Jahrhundert. Festschrift für Helmut Seling zum 80. Geburtstag am 12. Februar 2001, hg. von Renate Eikelmann, Annette Schommers und Lorenz Seelig, München 2001.

Fuchs 1936 Georg Fuchs, Sturm und Drang in München um die Jahrhundertwende, München 1936.

Gahlen 2016 Gundula Gahlen, »daß ich zu keiner geheimen Gesellschaft [...] weder gehöre noch je in Zukunft gehören werde«. Der Illuminateneid und seine Nachfolger im bayerischen Militär vom Ende des 18. Jahrhunderts bis zum Ersten Weltkrieg, in: Gundula Gahlen/Daniel Marc Segesser/Carmen Winkel (Hg.),

Geheime Netzwerke im Militär 1700–1945, Paderborn 2016, S. 85–112.

Gall 1986 Günther Gall, Leder, in: Reclams Handbuch der künstlerischen Techniken 3, Stuttgart 1986, S. 295–327.

George 1840 Cavan George, Erinnerungen eines Preußen aus der Napoleonischen Zeit 1805–1815, Grimma 1840.

Geschichte 1875 Geschichte der Großen National-Mutter-Loge der Preußischen Staaten genannt zu den drei Weltkugeln, Berlin 1875.

Geschichte 1898 Geschichte des bayer. Landes-Feuerwehr-Verbandes: 1868–98, München [1898].

Geschichte des Regierungsbezirks Unterfranken Regierung von Unterfranken: Geschichte des Regierungsbezirks Unterfranken. URL: https://www.regierung. unterfranken.bayern.de/regierungsbezirk/ geschichte/index.html [05.11.2020].

GHA Bayerisches Hauptstaatsarchiv, Abteilung III Geheimes Hausarchiv, Hausurkunden.

Glaser 1992 Silvia Glaser, Original und Kopie. Galvanoplastische Nachbildungen im Gewerbemuseum Nürnberg, in: Ausst.-Kat. Schätze deutscher Goldschmiedekunst von 1500 bis 1920 aus dem Germanischen Nationalmuseum (Nürnberg, Germanischen Nationalmuseum), Berlin 1992, S. 74–77.

Gmelin 1891 Leopold Gmelin, Die Geschenke-Ausstellung in der kgl. Residenz zu München, in: ZBKV 1891, H. 7/8, S. 51 f.

Gmelin 1895 Leopold Gemelin, Die Ehrengaben zum 80. Geburtstag des Fürsten Bismarck, in: ZBKV 1895, H. 11, S. 85–96.

Gmelin 1896 Leopold Gmelin, Paul Attenkofer: geb. zu München den 29. Mai 1845, gest. zu München den 25. Febr. 1895, in: ZBKV 1896, S. 29–32.

Gmelin 1901 Leopold Gmelin, Festgaben zum 12. März 1901 / Ergänzungen und Berichtigungen zum letzten Heft, in: Kunst und Handwerk 51, 1900/01, S. 230–234, 232–243 Abb. 389–405, 277.

Gmelin 1903/04 Leopold Gmelin, Werkstätten des Kunsthandwerks in München, in: Kunst und Handwerk 54, 1903/04, S. 149–162.

Gmelin 1905/06 Leopold Gmelin, Das Kunstgewerbe auf der Nürnberger Ausstellung (3), in: Kunst und Handwerk 56, 1905/06, S. 345–359.

Gmelin 1911 Leopold Gmelin, Aus der künstlerischen Ernte des 12. März 1911 / Münchener Festschmuck zum 12. März 1911, in: Kunst und Handwerk 61, 1911, S. 269–280 / S. 281–295, Abb. 484–515.

Gockerell 2000 Nina Gockerell, Die Eröffnung des Bayerischen Nationalmuseums am 29. September 1900, in: Ingolf Bauer (Hg.), Das Bayerische Nationalmuseum. Der Neubau an der Prinzregentenstraße 1892–1900, München 2000, S. 193–208.

Goethe 1828 Goethe's Werke. Vollständige Ausgabe letzter Hand, Bd. 3, Stuttgart/ Tübingen 1828.

Goldmann 1981 Karlheinz Goldmann, Nürnberger und Altdorfer Stammbücher aus vier Jahrhunderten (Beiträge zur Geschichte und Kultur der Stadt Nürnberg 22), Nürnberg 1981.

Gollwitzer 1987 Heinz Gollwitzer, Ludwig I. von Bayern. Königtum im Vormärz. Eine politische Biographie, München ²1987.

Gordon 1853 Tagebuch des Generals Patrick Gordon, hg. von Moritz E. Posselt, Bd. 3, St. Petersburg 1853.

Gosky 1650 Martin Gosky, Arbustum vel Arboretum Augustaeum, Aeternitati ac domui Augustae Selenianae sacrum [...], Wolfenbüttel 1650, ²1660.

Götschmann 2002 Dirk Götschmann, Das Jahrhundert unter den Wittelsbachern, in: Peter Kolb/Ernst-Günter Krenig, Unterfränkische Geschichte, Bd. 5, 1: Von der Eingliederung in das Königreich Bayern bis zum beginnenden 21. Jahrhundert, Würzburg 2002, S. 259–310.

Gottwald 1984 Herbert Gottwald, Deutscher Landwirtschaftsrat, in: Lexikon zur Parteiengeschichte 1789–1945. Die bürgerlichen und kleinbürgerlichen Parteien und

Verbände in Deutschland 2: Deutsche Liga für Völkerbund – Gesamtverband der christlichen Gewerkschaften Deutschlands, hg. von Dieter Fricke, Leipzig 1984, Sp. 167-183, 1984.

Grasser 1967 Walter Grasser, Johann Freiherr von Lutz (eine politische Biographie) 1826-1890, München 1967.

Grautoff 1902/03 Otto Grautoff, Deutsche Bucheinbände der Neuzeit, in: Kunst und Handwerk 53, 1902/03, S. 265-272.

Greipl 1991 Egon Greipel, Am Ende der Monarchie 1890-1918, in: Handbuch der bayerischen Kirchengeschichte 3: Vom Reichsdeputationshauptschluss bis zum Zweiten Vatikanischen Konzil, hg. von Walter Brandmüller, St. Ottilien 1991, S. 263-335.

Griebel 1991 Armin Griebel, Tracht und Folklorismus in Franken (Veröffentlichungen zur Volkskunde und Kulturgeschichte 48), Würzburg 1991.

Groß 1909 Karl Groß, Fritz von Miller, in: Journal der Goldschmiedekunst 10, 1909, S. 277-289.

Grossert 2009 Werner Grossert, »Sulamith«, die Friedliebende aus Dessau (1806-1848). Die erste jüdische Zeitschrift in deutscher Sprache und deutscher Schrift, in: Giuseppe Veltri/Christian Wiese (Hg.), Jüdische Bildungskultur in Sachsen-Anhalt von der Aufklärung bis zum Nationalsozialismus, Berlin 2009, S. 133-146.

Grummt 2001 Christina Grummt, Adolph Menzel zwischen Kunst und Konvention. Die Allegorie in der Adressenkunst des 19. Jahrhunderts, Berlin 2001.

Hack 2009 Achim Thomas Hack, Alter, Krankheit, Tod und Herrschaft im frühen Mittelalter. Das Beispiel der Karolinger, Stuttgart 2009.

Hacker 1980 Rupert Hacker, Die Münchner Hofbibliothek unter Maximilian I., in: Ausst.-Kat. München 1980, Bd. 1, S. 353-363.

Hahn 1850 Werner Hahn, Friedrich Wilhelm III. und Luise, König und Königin von Preußen, Berlin 1850.

Hahn 1886 Ludwig Ernst Hahn, Fürst Bismarck, sein politisches Leben und Wirken, Berlin 1886.

Hallbauer 1725 Friedrich Andreas Hallbauer, Anweisung zur verbesserten teutschen Oratorie […], Jena 1725.

Hanke 2011 Barbara Hanke, Geschichtskultur an höheren Schulen in der Wilhelminischen Ära bis zum Zweiten Weltkrieg. Das Beispiel Westfalen, Berlin 2011.

Harnack 1895 Otto Harnack, Der Deutsche Künstlerverein zu Rom in seinem fünfzigsten Bestehen, Weimar 1895.

Hartke 1886 [Gerhard] Hartke, Beiträge zur Geschichte der Stadt Fürstenau, in: Mitteilungen des Vereins für Geschichte und Landeskunde von Osnabrück 13, 1886, S. 123-183.

Hass 1984 Angela Hass, Adolf von Hildebrand. Das plastische Porträt, München 1984.

Hasselwander/Ebert 2017 Thomas Hasselwander/Stefan Ebert (Hg.), Franz Xaver Weinzierl – Meister in Lederschnitt, in: Pasinger Archiv 2017, S. 60-71.

Haupt 1983 Herbert Haupt, Archivalien zur Kulturgeschichte des Wiener Hofes, Teil III: Kaiser Leopold I. Die Jahre 1661-1670, in: Jahrbuch der Kunsthistorischen Sammlungen in Wien 79, 1983, S. I-CXXXV.

Hausenstein 1913/14 Wilhelm Hausensten, Denkmal für den verstorbenen Prinzregenten Luitpold in München, in: Zeitschrift für bildende Kunst, Beiblatt Kunstchronik, N. F. 25, 1913/14, S. 70 f.

Hecht 1997 Christian Hecht, Die Wandgemälde Ferdinand Wagners in den Passauer Rathaussälen, in: Ostbairische Grenzmarken 39, 1997, S. 119-135, Taf. VII-XI.

Heigel 1916 Karl Theodor von Heigel, Nachruf auf Prinzregent Luitpold, gest. 12. Dezember 1912, in: Karl Theodor von Heigel, Deutsche Reden, München 1916, S. 128-135.

Heilmeyer 1902 Alexander Heilmeyer, Adolf von Hildebrand, Bielefeld/Tübingen 1902.

Heilmeyer 1909 Alexander Heilmeyer, Joseph Vierthaler, ein Münchener Bronzeplastiker, in: Kunst und Handwerk 59, 1908/1909.

Heinemann 1806 Katharina Heinemann, Illuminationen in München in der Regierungszeit König Max I. Joseph, in: Ausst.-Kat. Bayerns Krone 1806. 200 Jahre Königreich Bayern (München, Residenz), hg. von Johannes Erichsen und Katharina Heinemann, München 2006, S. 63-72.

Helmschrott 1977 Klaus und Rosemarie Helmschrott, Würzburger Münzen und Medaillen von 1500-1800, Kleinrinderfeld 1977.

Heraeus 1721 Carl Gustav Heraeus, Gedichte und lateinische Inschriften […], Nürnberg 1721.

Heraeus 1734 Carl Gustav Heraeus, Inscriptiones et symbola varii argumenti, Leipzig ²1734.

Hesse 1999 Petra Hesse, Die Kleidung am Mannheimer Hof zur Zeit des Kurfürsten Carl Theodor, in: Ausst.-Kat. Lebenslust und Frömmigkeit. Kurfürst Carl Theodor (1724-1799) zwischen Barock und Aufklärung (Mannheim, Reiss-Museum), Regensburg 1999, S. 111-123.

Hilmes 2013 Oliver Hilmes, Ludwig II. Der unzeitgemäße König, München 2013.

Hippius/Steinberg 2007 Hanns Hippius/Reinhard Steinberg (Hg.), Bernhard von Gudden, Heidelberg 2007.

Hirsch 2015 Erhard Hirsch, Überwindung und Ende der »Konfessionalisierung« in der anhalt-dessauischen Toleranzpolitik, in: Heiner Lück/ Wolfgang Breul (Hg.), Staat, Kirche und Gesellschaft Anhalts im Zeitalter der Konfessionalisierung, Leipzig 2015, S. 143-152.

Hölz 2002 Christoph Hölz, 150 Jahre Kunsthandwerk … ein Bilderbogen, in: schön und gut. Positionen des Gestaltens seit 1850, hg. vom Zentralinstitut für Kunstgeschichte und dem Bayerischen Kunstgewerbeverein e.V., München 2002, S. 17-89.

Houben 1928 Heinrich Hubert Houben, Verbotene Literatur. Von der klassischen Zeit bis zur Gegenwart, Bd. 2, Bremen 1928.

Huber 2009 Brigitte Huber, München feiert. Der Festumzug als Phänomen und Medium, in: Oberbayerisches Archiv 133, 2009, S. 1–119.

Hueck 1979 Monika Hueck, Gelegenheitsgedichte auf Herzog August und die fürstliche Familie, in: Ausst.-Kat. Wolfenbüttel 1979, S. 238 f.

Hupp 1880 Otto Hupp, Gästebuch für ein Wormser Patrizierhaus, in alter Ledertechnik ausgeführt, in: ZBVK 1880, S. 59.

Hupp/Gmelin 1896 Otto Hupp und Leopold Gmelin, Nachtrag zu dem Artikel über Paul Attenkofer, in: ZBVK 1896, S. 44.

Hüttl 2000 Ludwig Hüttl, Ludwig II. König von Bayern, Augsburg 2000.

Immler 2006 Gerhard Immler, Wittelsbacher (19./20. Jahrhundert), publiziert am 27.06.2006; in: Historisches Lexikon Bayerns. URL: http://www.historisches-lexikon-bayerns.de/Lexikon/Wittelsbacher_(19./20._Jahrhundert) [20.07.2020]

Immler 2011.1 Gerhard Immler, Der kranke Monarch als Störfall im System der konstitutionellen Monarchie. Verfassungsgeschichtliche und juristische Aspekte der Entmachtung König Ludwigs II., in: Zeitschrift für bayerische Landesgeschichte 74, 2011, S. 431–458.

Immler 2011.2 Gerhard Immler, Die Entmachtung König Ludwigs II. als Problem der Verfassungsgeschichte, in: Peter Wolf u.a. (Hg.), Götterdämmerung. König Ludwig II. und seine Zeit. Aufsätze zur Bayerischen Landesausstellung 2011, Augsburg 2011, S. 55–59.

Jager-Schlichter 2013 Monica Jager-Schlichter, Gebrauchsgrafik des Jugendstils in der Pfalz, 2 Bde., Diss. Uni Koblenz-Landau 2013. URL: https://kola.opus.hbz-nrw.de/opus45-kola/frontdoor/deliver/index/docId/888/file/Textband.pdf [09.03.2021].

Jahresbericht 1918 Fünfundsechzigster Jahresbericht des Germanischen Nationalmuseums 1918, Nürnberg 1918.

Jooss 2012 Birgit Jooss, »Ein Tadel wurde nie ausgesprochen.« Prinzregent Luitpold als Freund der Künstler, in: Ulrike Leutheusser/Hermann Rumschöttel (Hg.), Prinzregent Luitpold von Bayern. Ein Wittelsbacher zwischen Tradition und Moderne, München 2012, S. 151–176.

Justi 1761 Johann Heinrich Gottlob von Justi, Die Grundfeste zu der Macht und Glueckseeligkeit der Staaten oder ausführliche Vorstellung der gesamten Policey-Wissenschaft, Königsberg/Leipzig 1761.

Kammel 2000 Frank Matthias Kammel, Prinzregent Luitpold von Bayern, in: Anzeiger des Germanischen Nationalmuseums 2000, S. 184 f.

Kammel 2013 Frank Matthias Kammel, Charakterköpfe. Die Bildnisbüste in der Epoche der Aufklärung, Nürnberg 2013.

Kammel 2017 Frank Matthias Kammel, Großbaustelle, Mangelverwaltung und der Aufbau einer Kriegsdokumentensammlung. Das Germanische Nationalmuseum im Ersten Weltkrieg, in: Zeitschrift des Deutschen Vereins für Kunstwissenschaft 71, 2017, S. 101–136.

Karl 1931 Johann Karl, Professor Wagners Nachlaß (Aus Münchner Künstlerateliers), Sonderdruck [ca. 1931].

Keller 1837 Georg Joseph Keller, Anfragen, in: Archiv des historischen Vereins für den Untermainkreis 4, 1837, H. 1, S. 167–169.

Kemper 2005 Thomas Kemper, Schloss Monbijou. Von der königlichen Residenz zum Hohenzollern-Museum, Berlin 2005.

Khevenhüller-Metsch/Grossegger 1987 Elisabeth Grossegger, Theater, Feste und Feiern zur Zeit Maria Theresias 1742–1776. Nach den Tagebucheintragungen des Fürsten Johann Joseph Khevenhüller-Metsch, Oberhofmeister der Kaiserin (Österreichische Akademie der Wissenschaften, Philosophisch-Historische Klasse, Sitzungsberichte 476), Wien 1987.

Kienast 1967 Günther W. Kienast, The Medals of Karl Goetz, Cleveland 1967.

Kindermann 1660 Balthasar Kindermann, Der deutsche Redner, Frankfurt an der Oder 1660, Nachdruck Kronberg 1974.

Kisa 1899 Anton Kisa, Moderne Ehrenurkunden, in: Die Kunst für Alle 14, 1898-1899, S. 129–133.

Klecker 2015 Elisabeth Klecker, Einleitung, in: Barock (Geschichte der Buchkultur 7), hg. von Christian Gastgeber und Elisabeth Klecker, Graz 2015, S. 9–42.

Klein 2003 Andrea Klein, »Jede Kommunikation ist wie Kunst«. Die Sprache des Gartens, Würzburg 2003.

Klein 2012 Otto Klein, Weißenfels, in: Wolfgang Adam/Siegrid Westphal (Hg.), Handbuch kultureller Zentren der frühen Neuzeit. Städte und Residenzen im alten deutschen Sprachraum, Berlin/Boston 2012, 2, S. 2119–2160.

Klemmert 1999 Oskar Klemmert, Prinzregent Luitpold und Würzburg. Die Feierlichkeiten bei seinen Besuchen 1894, 1895 und 1897, in: Wittelsbach und Unterfranken. Vorträge des Symposions »50 Jahre Freunde mainfränkischer Kunst und Geschichte« (Mainfränkische Studien 65), hg. von Ernst-Günther Krenig, Würzburg 1999, S. 257–267.

Kluge/Seebold 2002 Friedrich Kluge, Etymologisches Wörterbuch der deutschen Sprache, bearbeitet von Elmar Seebold, Berlin/New York [24]2002.

Kobell 1898 Louise von Kobell, König Ludwig II. von Bayern und die Kunst, München 1898.

Koch 2000 Michael Koch, »Unserer Väter Werke«. Der Bayerische Kunstgewerbeverein im Zeitalter des Historismus, in: Form – vollendet. Der Bayerische Kunstgewerbeverein 1851 bis 2001, München 2000, S. 18–37.

Koch 2001 Michael Koch, Kostbare Ehrengeschenke des Historismus. Zu einigen Werken der Münchner Goldschmiedefirma F. Harrach & Sohn, in: FS Seling 2001, S. 319–334.

Koch 2004 Michael Koch, Bildnis Prinzregent Luitpold von Bayern. Relief von Adolf von Hildebrand, in: Jahresbericht. Bayerisches Nationalmuseum 2001–2003, hg. von Renate Eikelmann, München 2004, S. 20.

Koch 2006 Michael Koch, Historismus, in: Bayerisches Nationalmuseum 2006, S. 469–484.

Koch 2019 Jörg Koch, Dass Du nicht vergessest der Geschichte. Staatliche Gedenk- und Feiertage von 1871 bis heute, Darmstadt 2019.

Koch/Deseyve 2010 Michael Koch/Yvette Deseyve, Prinzregent Luitpold von Bayern. Marmorrelief von Heinrich Waderé, in: Jahresbericht. Bayerisches Nationalmuseum München 2008–2009, hg. von Renate Eikelmann, München 2010, S. 27 f.

Kohnle 2005 Armin Kohnle, Kleine Geschichte der Kurpfalz, Karlsruhe 2005.

Kolde 1910 Theodor Kolde, Die Universität Erlangen unter dem Hause Wittelsbach 1810–1910. Festschrift zur Jahrhundertfeier der Verbindung der Friderico-Alexandrina mit der Krone Bayern, Erlangen/Leipzig 1910.

Koller 2008 Edith Koller, Namenstag, in: Enzyklopädie der Neuzeit 8, 2008, Sp. 1043–1045.

König/Weichselbaum 2006 Wolfgang König/Rudolf Weichselbaum, Carl Sigmund Luber. Leben und Werk als Entwerfer der Jugendstilkeramik von Johann von Schwarz, 1896–1906, Einbeck 2006.

Körner 1977 Hans-Michael Körner, Staat und Kirche in Bayern 1886–1918, Mainz 1977.

Korschelt 1884 Gottlieb Korschelt, Kriegsereignisse der Oberlausitz zur Zeit der französischen Kriege, in: Neues Lausitzisches Magazin 60, 1884, S. 246–336.

Köster/Meinardus-Stelzer 2019 Tina Köster/Charlotte Meinardus-Stelzer, Maximilian von Widnmann. Leben und Werk, München 2019.

Kraus 1990 Andreas Kraus, Maximilian II., König von Bayern, in: Neue Deutsche Biographie 16, 1990, S. 490–495.

Krauss 2009 Marita Krauss, Die königlich bayerischen Hoflieferanten, München 2009.

Kugler 1875 J[ohann] G[eorg] Kugler, Plakat der Weihnachtsausstellung, Nürnberg [um 1875], Germanisches Nationalmuseum, Inv.-Nr. HB4096. URL: http://objektkatalog.gnm.de/objekt/HB4096 [09.02.2021].

Kuhn 1869 [Josef Alois] Kuhn, Ein Lederkästchen aus dem National-Museum, in: ZBKV 19, 1869, S. 22 f., Blatt 2.

Kühn 2001 Hermann Kühn, Erhaltung und Pflege von Kunstwerken. Material und Technik, Konservierung und Restaurierung, München ³2001.

Kummer 2007 Stefan Kummer, Bildende Kunst und Architektur vom Beginn der bayerischen Zeit bis zum Ende des Zweiten Weltkrieges, in: Ulrich Wagner (Hg.), Geschichte der Stadt Würzburg III/1–2: Vom Übergang an Bayern bis zum 21. Jahrhundert, Stuttgart 2007, S. 829–868.

Kunst und Handwerk Kunst und Handwerk. Zeitschrift für Kunstgewerbe u. Kunsthandwerk seit 1851, 47 ff., München 1897 ff.

Lachner 1954 Eva Lachner, Dedikationsbild, in: RDK 3, 1954, Sp. 1189–1197.

Lange [1940] Wilhelm H. Lange, Otto Hupp. Das Werk eines deutschen Meisters (Monographien künstlerischer Schrift 7), Berlin/Leipzig [1940].

Latte 1960 Kurt Latte, Römische Religionsgeschichte, München 1960.

Latzin 2006 Ellen Latzin, Bayern und die Pfalz. Eine historische Beziehung voller Höhen und Tiefen, Einsichten und Perspektiven 2, München 2006.

Lehmbruch 1982 Hans Lehmbruch, Katholische Stadtpfarrkirche St. Paul in München, München 1982.

Leighton 1981 Joseph Alexander Leighton, Deutschsprachige Geburtstagsdichtungen für Herzog August d. J. von Braunschweig-Lüneburg, in: Daphnis 10, 1981, S. 755–767.

Lochner von Hüttenbach 1911 Oskar Freiherr Lochner von Hüttenbach, Zum 12. März 1911, beigeheftet zu Karl Kiefer, Die Liebe zu Fürst und Vaterland. Rede beim Festakt des Bischöfl. Lyzeums Eichstätt am 11. März 1911, anläßl. des 90. Geburtstages Seiner Königl. Hoheit des Prinzregenten Luitpold v. Bayern, Eichstätt 1911.

Lockner 1914 Georg Hermann Lockner, Würzburger Neujahrsgoldgulden, in: Josef Friedrich Abert und Jakob Beckenkamp, Hundert Jahre bayerisch. Ein Festbuch, Würzburg 1914, S. 40–67.

Lovett 2017 Patricia Lovett, The Art and History of Calligraphy, London 1917.

Lübbeke 2012/13 Wolfram Lübbeke, Ferdinand Wagner, ein Münchner »Malerfürst« und seine Rathausbilder. Anmerkungen zu seinen Arbeiten für Rathäuser und Schlösser in Bayern, Deutschland und angrenzenden Ländern. In: Jahrbuch der bayerischen Denkmalpflege 66/67, 2012/13 [2015], S. 103–138.

Luckmeyer 2007 Art. »Heinrich Luckmeyer«, in: Nürnberger Künstlerlexikon 2, 2007, S. 951.

Ludwig 1986 Horst Ludwig, Kunst, Geld und Politik um 1900 in München. Formen und Ziele der Kunstfinanzierung und Kunstpolitik während der Prinzregentenära (1886–1912), Berlin 1986.

Ludwig 1986 Horst Ludwig, Kunst, Geld und Politik um 1900 in München. Formen und Ziele der Kunstfinanzierung und Kunstpolitik während der Prinzregentenära (1886–1912), Berlin 1986.

Maaz 2010 Bernhard Maaz, Skulptur in Deutschland zwischen Französischer Revolution und Erstem Weltkrieg, Berlin/München 2010.

Mages 2006 Emma Mages, Regierungsbezirke, publiziert am 11.05.2006; in: Historisches Lexikon Bayerns. URL: http://www.historisches-lexikon-bayerns.de/Lexikon/Regierungsbezirke [04.08.2020].

Maillinger 1876 Joseph Maillinger, Bilder-Chronik der Königlichen Haupt- und Residenzstadt München. Verzeichniss einer Sammlung von Erzeugnissen der graphischen Künste [...], Bd. 1, München 1876.

Mann 2004 Thomas Mann, Gladius Dei, in: Große kommentierte Frankfurter Ausgabe, Bd. 2/1. Frühe Erzählungen 1893–1912, Frankfurt/Main 2004, S. 222–242.

Männling 1718 Johann Christoph Männling, Expediter Redner oder Deutliche Anweisung zur galanten Deutschen Wohlredenheit, Frankfurt/Leipzig 1718, Nachdruck Kronberg 1974.

Marquardt/Wissowa 1960 Joachim Marquardt/Georg Wissowa, Römische Staatsverwaltung, Bd. 3 (Handbuch der römischen Alterthümer 6), Leipzig ²1885.

März 2021 Stefan März, Prinzregent Luitpold. Herrscher ohne Krone, Regensburg 2021.

Matsche 1981 Franz Matsche, Die Kunst im Dienst der Staatsidee Kaiser Karls VI. Ikonographie, Ikonologie und Programmatik des »Kaiserstils«, Bd. 1–2 (Beiträge zur Kunstgeschichte 16), Berlin/New York 1981.

Mause 2003 Michael Mause, Panegyrik, in: Historisches Wörterbuch der Rhetorik 6, 2003, Sp. 495–502.

Mayer 1789 Franz Xaver Mayer, Ueber die öffentliche Lustbarkeit und den Einfluß derselben in die Sittlichkeit des Volkes, Burghausen 1789.

Mayr 1911.1 Karl Mayr, Gedenkblatt zu Vollendung des 90. Lebensjahres S. K. H. des Prinzregenten Luitpold, in: Volkskunst und Volkskunde. Monatsschrift des Bayerischen Vereins für Volkskunst und Volkskunde (e.V.) in München 9, 1911, S. 1–26.

Mayr 1911.2 Karl Mayr, Unser Prinzregent Luitpold. Zur Erin[n]erung an den 90. Geburtstag, 12. März 1911, Augsburg 1911.

Meißner 2019 Birgit Meißner, Art. »Galvano, Galvanoplastik«, in: RDK Labor (2019). URL: https://www.rdklabor.de/w/?oldid =104721 [29.03.2021].

Memmel 2014 Matthias Memmel, Im Zeichen des Löwen. Der Löwe als bayerisches Wappentier, in: Löwen aus Bayerns Schlösser und Burgen, hg. vom Bayerischen Staatsministerium der Finanzen, für Landesentwicklung und Heimat, S. 17–37.

Menandros/Brodersen 2019 Menandros (Menander Rhetor), Abhandlungen zur Rhetorik. Zweisprachige Ausgabe, übersetzt, eingeleitet und erläutert von Kai Brodersen (Bibliothek der griechischen Literatur 88), Stuttgart 2019.

Mergen 2005 Simone Mergen, Monarchiejubiläen im 19. Jahrhundert. Die Entstehung des historischen Jubiläums für den monarchischen Kult in Sachsen und Bayern, Leipzig 2005.

Miller 1903 Fritz von Miller, Etwas über Bronzetechnik; ein Wort zur Abwehr, in: Kunst und Handwerk 55, 1903, S. 273–278.

Mitterauer 1997 Michael Mitterauer, Anniversarium und Jubiläum. Zur Entstehung und Entwicklung öffentlicher Gedenktage, in: Emil Brix/Hannes Stekl (Hg.), Der Kampf um das Gedächtnis. Öffentliche Gedenktage in Mitteleuropa, Wien 1997, S. 23–89.

Mlakar 1980 Pia und Pino Mlakar, Notizen über Max Emanuels Beziehung zum Ballett, in: Ausst.-Kat. München 1980, S. 317–320.

Möckl 1972 Karl Möckl, Die Prinzregentenzeit. Gesellschaft und Politik während der Ära des Prinzregenten Luitpold in Bayern, München/Wien 1972.

Möller 1998 Frank Möller, Bürgerliche Herrschaft in Augsburg 1790–1880, München 1998.

Moritz 1969 Hans Karl Moritz, Das Rathaus zu Passau (Kleine Kunstführer 927), München 1969.

Mosebach 2014 Charlotte Mosebach, Geschichte Münchener Künstlergenossenschaft königlich privilegiert 1868, München 2014.

Möseneder 1986 Karl Möseneder (Hg.), Feste in Regensburg. Von der Reformation bis in die Gegenwart, Regensburg 1986.

Mühlpfordt 1974 Herbert Meinhard Mühlpfordt, Königsberg als Residenzstadt in den Jahren 1806–1809, in: Jahrbuch der Albertus Universität zu Königsberg/Pr. 24, 1974, S. 157–187.

Müller 1890 Wilhelm Müller, Fürst Bismarck 1815–1890, Berlin 1890.

Müller 1901 Ludwig Müller, Aus sturmvoller Zeit. Ein Beitrag zur Geschichte der westfälischen Herrschaft, Marburg 1901.

Müller 1988 Rainer A. Müller (Red.), König Maximilian II. von Bayern 1848–1864, Rosenheim 1988.

Müller 2005 Winfried Müller, Das historische Jubiläum. Zur Geschichtlichkeit einer Zeitkonstruktion, in: Das historische Jubiläum. Genese, Ordnungsleistung und Inszenierungsgeschichte eines institutionellen Mechanismus, München 2005, S. 1–75.

Müller/Wippermann 1893 Wilhelm Müller/ Karl Wippermann, Politische Geschichte der Gegenwart, Bd. XXVI: Das Jahr 1892, Berlin 1893.

Münster 1980 Robert Münster, Die Musik am Hofe Max Emanuels, in: Ausst.-Kat. München 1980, S. 295–316.

Murr 2012 Karl Borromäus Murr, Ludwig I. Königtum der Widersprüche, Regensburg 2012.

Mus.-Kat. Herrenchiemsee 1986 König Ludwig II.-Museum Herrenchiemsee (München, Bayerische Verwaltung der staatlichen Schlösser, Gärten und Seen) hg. von Gerhard Hojer, München 1986.

Mus.-Kat. Hohenschwangau 2014 Museum der bayerischen Könige Hohenschwangau, hg. im Auftrag des Wittelsbacher Ausgleichsfonds von Elisabeth von Hagenow, Luitgard Löw und Andreas von Majewski, München 2014.

Mus.-Kat. München 1908 Katalog der Gemälde des Bayerischen Nationalmuseums (Kataloge des Bayerischen Nationalmuseums 8), bearb. von Karl Voll, Heinz Braune, Hans Buchheit. München 1908.

Mus.-Kat. München 2008 Bayerisches Nationalmuseum. Handbuch der kunst- und kulturgeschichtlichen Sammlungen (München, Bayerisches Nationalmuseum), hg. von Renate Eikelmann, München 2008.

Nauderer 2018 Ursula Nauderer, Das heimatpflegerische Werk für Dachau und sein Umland, in: Ausst.-Kat. Hermann Stockmann. Maler und Zeichner des Dachauer Landes (Altomünster, Museum), hg. vom Museumsverein Dachau und Museums- und Heimatverein [Altomünster], Altomünster 2018, S. 35–41.

Nesner 1988 Hans-Jörg Nesner, Die katholische Kirche, in: München – Musenstadt mit Hinterhöfen. Die Prinzregentenzeit 1886–1912, hg. von Friedrich Prinz und Marita Krauss, München 1988, S. 198–205.

Neuwirth 1977 Waltraud Neuwirth, Lexikon Wiener Gold- und Silberschmiede und ihre Punzen 1867–1922, Bd. 2, Wien 1977.

Noack 1927 Friedrich Noack, Das Deutschtum in Rom seit dem Ausgang des Mittelalters, Bd. 1, Stuttgart/Berlin/Leipzig 1927.

Nürnberger Künstlerlexikon Nürnberger Künstlerlexikon: Bildende Künstler, Kunsthandwerker, Gelehrte, Sammler, Kulturschaffende und Mäzene vom 12. bis zur Mitte des 20. Jahrhunderts, hg. von Manfred H. Grieb, München 2007, 4 Bde.

Oberbreyer 1891 Max Oberbreyer, Prinz-Regent Luitpold von Bayern und die Königliche Familie. Eine Festgabe zum 70 Geburtstage Sr. Königlichen Hoheit am 12. März 1891, München 1891.

Oberseider 2001 Herbert Oberseider, 100 Jahre Bayerischer Notarverein, in: Mitteilungen des Bayerischen Notarvereins, Jubiläumsausgabe, Sonderheft zu Ausgabe 2, 2001, S. 3–20.

Oechslin/Buschow 1984 Werner Oechslin/ Anja Buschow, Der Architekt als Inszenierungskünstler, Stuttgart 1984.

Oeller 1968 Anton Oeller, Aus dem Leben Schweinfurter Männer und Frauen, Schweinfurt 1968.

Panegyrici/Müller-Rettich 2008–2014 Panegyrici latini. Lobreden auf römische Kaiser, hg von Brigitte Müller-Rettich, Bd. 1: von Diokletian bis Konstantin, Darmstadt 2008; Bd. 2: Von Konstantin bis Theodosius, Darmstadt 2014.

Passauer Zeitung 1887 Passauer Zeitung, Sonderbeilage zum Empfang des Prinzregenten Luitpold am 9. Mai 1887, 10. Mai 1887, zitiert nach: Besuch des Prinzregenten Luitpold, 9.–10. Mai 1887, zusammengestellt und komm. von Maximilian Lanzimmer und Wolfgang Wagner, in: Egon Boshof u.a. (Hg.), Passau. Quellen zur Stadtgeschichte, Regensburg 2004, S. 326–334.

Patriotismus 1895 K[arl] Sch[neidt], Der wahre und der falsche Patriotismus, in: Die Kritik. Wochenschau des öffentlichen Lebens 2, 1893, S. 192–197.

Pertz 1871 Georg Heinrich Pertz, Das Leben des Ministers Freiherr vom Stein, Bd. 2: 1807–1812, Berlin 1871.

Pescheck 1837 Christoph Adolph Pescheck, Handbuch der Geschichte von Zittau, Zittau 1837.

Pfeiffer-Belli 1990 Christian Pfeiffer-Belli, Verzeichnis Münchner Uhrmacher, in: Alte Uhren und moderne Zeitmessung 4, 1990, S. 61–63.

Pierer von Esch 1961 Peter Pierer von Esch, Der Bayerische Landrat 1829–1848. Eine Studie über dessen Einführung und Entwicklung unter besonderer Würdigung der Tätigkeit der mittelfränkischen Landratsversammlung, Ansbach [1961].

Pietsch 2015 Johannes Pietsch, Clothing Statements of the Bavarian Royal Family During the 19th Century, in: Dress & Politics. Proceedings of the Annual Meeting of the ICOM Costume Committee, Nafplion – Athen 2014, hg. von Peloponnesian Folklore Foundation (ΕΝΔΥΜΑΤΟΛΟΓΙΚΑ 5), Nafplion 2015, S. 148–152.

Pixis 1913 Erwin Pixis, Verzeichnis der von Weiland Seiner Königlichen Hoheit dem Prinzregenten Luitpold von Bayern aus privaten Mitteln erworbenen Werke der bildenden Kunst (Ausstellung der Gemälde aus der Privatgalerie im Kunstverein München), München 1913.

Plodek 1971–1972 Karin Plodek, Hofstruktur und Hofzeremoniell in Brandenburg-Ansbach vom 16. bis zum 18. Jahrhundert, in: Jahrbuch des Historischen Vereins für Mittelfranken 86, 1971–1972, S. 1–260.

Pons 2001 Rouven Pons, »Wo der gekrönte Löw hat seinen Kayser-Sitz«. Herrschaftsrepräsentation am Wiener Kaiserhof zur Zeit Leopolds I. (Deutsche Hochschulschriften 1195), Egelsbach u. a. 2001.

Potthast 1871 August Potthast, Erinnerungsblätter an Friedrich Wilhelm III., König von Preußen, Berlin 1871.

Preßler 2010 Ernst Preßler, Schraubtaler und Steckmedaillen. Verborgene Kostbarkeiten (Süddeutsche Münzkataloge 10), Stuttgart 2000.

Profeld 1997 Hans-Joachim Profeld, Die Feuerwehr München und ihre Fahrzeuge bis in die 60er Jahre, St. Ottilien 1997.

Pust 2004 Hans-Christian Pust, »Vaterländische Erziehung« für Höhere Mädchen. Soziale Herkunft und politische Erziehung von Schülerinnen an höheren Mädchenschulen in Schleswig-Holstein 1861–1918, Osnabrück 2004.

Rasp 2000 Hans-Peter Rasp, Der Historienmaler Ferdinand Wagner und die »Fürstenhäuser« in München, in: Oberbayerisches Archiv 124, 2000, S. 7–95.

Rattelmüller 1971.1 Paul Ernst Rattelmüller (Hg.), Dirndl, Janker, Lederhosen. Künstler entdecken die oberbayerischen Trachten. Zeichnungen und Aquarell, Lithographien und Photographien, Berichte und Schilderungen, München o. J. (1971).

Rattelmüller 1971.2 Paul Ernst Rattelmüller, »... der mit der schiachn Joppn«. Zum 150. Geburtstag des Prinzregenten Luitpold, in: Bayerland 73, 1971, H. 3, S. 95 f.

RDK Reallexikon zur Deutschen Kunstgeschichte, Bd. 1, 1937 –

Reidelbach 1892 Hans Reidelbach, Luitpold Prinzregent von Bayern. Ein vaterländisches Geschichtsbild, München [1892].

Reveilliere-Lepeaux 1797 L. M. [Louis-Marie] Reveilliere-Lepeaux, Betrachtungen über den Gottesdienst, bürgerliche Gebräuche und National-Feste. Aus dem

Französischen übersetzt von C. Fabricius, Hamburg 1797.

RGBl. 1875 Deutsches Reichsgesetzblatt 1875, Nr. 4.

Riegelmann 1941 Hans Riegelmann, Die europäischen Dynastien in ihrem Verhältnis zur Freimaurerei, Diss.-Univ. Jena 1941.

Riezler 1921 Walter Riezler, Hildebrand, in: Jugend Nr. 28, 1921, S. 758–761.

Rizzo 2001 Alberto Rizzo, Aristide Staderini e il catalogo a schede mobile. Breve profilo di un pioniere, in: Biblioteche oggi 2001, H. 4, S. 30–32.

Robbins 1998 Emmet Robbins, Genethliakon, in: Der neue Pauly 4, 1998, Sp. 913 f.

Roda 1983 Burkhard von Roda, Der Frankoniabrunnen auf dem Würzburger Residenzplatz, in: Jahrbuch für fränkische Landesforschung 43, 1983, S. 195–214, S. 198 m. Abb. 4, 203.

Ronig 1977 Franz J. Ronig, Codex Egberti. Das Perikopenbuch des Erzbischofs Egbert von Trier, 977–993 (Treveris sacra 1), Trier 1977.

Roosen-Runge 1988 Heinz Roosen-Runge, Buchmalerei, in: Hermann Kühn/Heinz Roosen-Runge/Rolf E. Straub/Manfred Koller (Hg.), Reclams Handbuch der künstlerischen Techniken 1: Farbmittel, Buchmalerei, Tafel- und Leinwandmalerei, Stuttgart ²1988, S. 55–124.

Rosenberg 1900 Adolf Rosenberg, Friedrich August von Kaulbach, Bielefeld/Leipzig 1900.

Rousseau 1948 Jean-Jacques Rousseau, Lettre à Mr d'Alembert sur les spectacles, hg. von Michael Fuchs, Lille 1948.

Rückblick 1905 Rückblick 1890–1905. Verein des Personals der inneren und der Finanzverwaltung der Pfalz, Ludwigshafen 1905.

Rumschöttel 2011 Hermann Rumschöttel, Ludwig II. von Bayern, München 2011.

Rumschöttel 2012 Hermann Rumschöttel, »Der erste Kavalier seines Hofes«. Persönlichkeit und Politik des Prinzregenten, in: Prinzregent Luitpold von Bayern. Ein Wittelsbacher zwischen Tradition und Moderne, hg. von Ulrike Leutheusser und

Hermann Rumschöttel, München 2012, S. 13–36.

Sausse 1858 [Wilhelm] Sausse, Ueber die Besuche, mit denen die Stadt Guben vom Fürsten verehrt worden ist, in: Neues Lausitzisches Magazin 34, 1858, S. 365–491.

Schack-Simitzis 1988 Gabriele Schack-Simitzis, Artium Protector – Der Prinzregent und die Künstler. In: Ausst.-Kat. München 1988, S. 353 f.

Schäffel 2011 Klaus-Peter Schäffel, Das Schreiben und Malen auf Pergament, 2011. URL: http://www.schäffel.ch/download/pdf/pergament.pdf [23.08.2021].

Schäffer-Huber 1993 Gisa Schäffer-Huber, Rathaus Passau, Passau 1993.

Schanz 1911 Georg von Schanz, Zur Erinnerung an den 90. Geburtstag Seiner Königlichen Hoheit des Prinzregenten Luitpold von Bayern. Reden, gehalten von dem Rektor der Universität Würzburg Dr. Georg von Schanz, Würzburg 1911.

Schauerte 2015 Thomas Schauerte, Dürer & Celtis. Die Nürnberger Poetenschule im Aufbruch, München 2015.

Scheffler 1977 Wolfgang Scheffler, Goldschmied an Main und Neckar, Hannover 1977.

Schellack 1988 Fritz Schellack, Sedan- und Kaisergeburtstagsfeste, in: Dieter Düding/Peter Friedemann/Paul Münch (Hg.), Öffentliche Festkultur. Politische Feste in Deutschland von der Aufklärung bis zum Ersten Weltkrieg, Reinbek 1988, S. 278–297.

Schellack 1990 Fritz Schellack, Nationalfeiertage in Deutschland von 1871 bis 1945, Frankfurt/Main 1990.

Scherg 2014 Leonhard Scherg, Marktheidenfeld von 1815 bis zum Ende des 1. Weltkriegs, in: Marktheidenfeld. Von den Anfängen bis zum Ende des 2. Weltkriegs, Marktheidenfeld 2014, S. 87–148.

Scherp-Langen 2014 Astrid Scherp-Langen, Glückwunschadressen aus der Pfalz. Pfälzer Geschenke zu runden Geburtstagen des Prinzregenten im Bayerischen

Nationalmuseum in München, in: Die Pfalz 65, 2014, H. 4, S. 3.

Scherp-Langen 2019 Astrid Scherp-Langen, Originalkünstlerinventar in Lederschnitt von Franz Xaver Weinzierl, in: Jahresbericht. Bayerisches Nationalmuseum München 2016–2018, hg. von Renate Eikelmann, München 2019, S. 55 f.

Schickel 1988 Gabriele Schickel, Die großen Neubauten, in: Ausst.-Kat. München 1988, S. 150 f.

Schieber 1993 Martin Schieber, Wie kam der Rektor ins Schloss? Schlossgarten, in: Büchert 1993, S. 21–23.

Schießl 1983 Ulrich Schießl, Techniken der Faßmalerei in Barock und Rokoko, Worms 1983.

Schießl 1989 Ulrich Schießl, Die deutschsprachige Literatur zu Werkstoffen und Techniken der Malerei von 1530 bis ca. 1950, Worms 1989.

Schlim 2012 Jean Louis Schlim, Prinzregent Luitpold. Erinnerungen aus königlichen Photo-Alben, München 2012.

Schlim 2016 Jean Louis Schlim, Im Schatten der Macht – König Otto I. von Bayern, München 2016.

Schmädel 1911 Josef von Schmädel, Rudolf von Seitz, in: Kunst und Handwerk 61, 1911, S. 173–208.

Schmid 1927 Wolfgang Maria Schmid, Illustrirte Geschichte der Stadt Passau, Passau 1927.

Schmidt 1824 Ludwig Friedrich von Schmidt, Feier des fünf und zwanzig jährigen Regierungs-Jubilaeums Seiner Majestaet Maximilian Joseph I. Königes Von Baiern in Allerhoechstdesselben Residenzstadt München, München 1814.

Schmidt 2000 Thomas Schmidt, Kalender und Gedächtnis. Erinnern im Rhythmus der Zeit, Göttingen 2000.

Schneider 2018 Norbert Schneider, Atelierbilder. Visuelle Reflexionen zum Status der Malerei vom Spätmittelalter bis zum Beginn der Moderne, Berlin/Münster 2018.

Schnitzer 2014 Claudia Schnitzer, Constellatio Felix. Die Planetenfeste Augusts des Starken anlässlich der Vermählung seines Sohnes Friedrich August mit der Kaisertochter Maria Josepha 1719 in Dresden (Katalog der Zeichnungen und Druckgrafiken, Staatliche Kunstsammlungen Dresden, Kupferstichkabinett), Dresden 2014.

Scholda 2007 Ulrike Scholda, Niella, Email und Kobrahaut. Dank- und Huldigungsadressen als Denkmäler des Kunsthandwerks, in: Ausst.-Kat. Wien 2007, S. 78–95.

Schönstadt 1982.1 Hans-Jürgen Schönstadt, Das Reformationsjubiläum, in: Zeitschrift für Kirchengeschichte 93, 1982, S. 5–57.

Schönstadt 1982.2 Hans-Jürgen Schönstadt, Das Reformationsjubiläum 1717. Beiträge zur Geschichte seiner Entstehung im Spiegel landesherrschaftlicher Verordnungen, in: Zeitschrift für Kirchengeschichte 93, 1982, S. 58–118.

Schreyl 1979 Karl Heinz Schreyl, Der graphische Neujahrsgruß aus Nürnberg, Nürnberg 1979.

Schrott 1962 Ludwig Schrott, Der Prinzregent. Ein Lebensbild aus Stimmen seiner Zeit, München 1962.

Schulze 1893 Otto Schulze, Ein Meisterwerk künstlerischer Lederarbeit, in: Die Kunst für Alle 9, 1893, S. 31.

Schumann 2003 Jutta Schumann, Die andere Sonne. Kaiserbild und Medienstrategien im Zeitalter Leopolds I. (Colloquia Augustana 17), Berlin 2003.

Schürer 1901 Emil Schürer, Geschichte des jüdischen Volkes im Zeitalter Christi, Leipzig 1901.

Schwarz-Düser 1999 Anja Schwarz-Düser, Die Namens- und Geburtstagsfeiern am Mannheimer Hof, in: Lebenslust und Frömmigkeit. Kurfürst Carl Theodor (1724–1799) zwischen Barock und Aufklärung. Handbuch, hg. von Alfred Wieczorek, Regensburg 1999, S. 175–180.

Schweiggert 2015 Alfons Schweiggert, Bayerns unglücklichster König. Otto I., der Bruder Ludwigs II., München 2015.

Seelig 1976 Lorenz Seelig, Aspekte des Herrscherlobs – Max Emanuel in Bildnis und Allegorie, in: Ausst.-Kat. München 1976.1, 1, S. 1–29; 2, S. 5 f., Nr. 6 f.

Seelig 1980 Lorenz Seelig, Die Ahnengalerie der Münchner Residenz. Untersuchungen zur malerischen Ausstattung, in: Quellen und Studien zur Kunstpolitik der Wittelsbacher vom 16. bis zum 18. Jahrhundert (Mitteilungen des Hauses der Bayerischen Geschichte 1), hg. von Hubert Glaser, München/Zürich 1980, S. 253–327.

Seelig 1986 Lorenz Seelig, Gold und Silber, Bronze und Zink – zur Metallkunst unter König Ludwig II., in: Mus.-Kat. Herrenchiemsee 1986, S. 95–125.

Seelig 2006 Lorenz Seelig, Kunstwerke aus den Wittelsbacher Sammlungen im Bayerischen Nationalmuseum, in: Bayerisches Nationalmuseum 2006, S. 31–49.

Seelig 2010 Lorenz Seelig, Huldigungspräsente, in: Huldigungspräsente der Herzöge von Braunschweig und Lüneburg (Braunschweig, Herzog Anton Ulrich-Museum, und Celle, Bomann-Museum) (Patrimonia 350), Braunschweig 2010, S. 12–36.

Segebrecht 1977 Wulf Segebrecht, Das Gelegenheitsgedicht. Ein Beitrag zur Geschichte und Poetik der deutschen Lyrik, Stuttgart 1977.

Seibold 2014 Gerhard Seibold, Hainhofers »Freunde«. Das geschäftliche und private Beziehungsnetzwerk eines Augsburger Kunsthändlers und politischen Agenten in der Zeit vom Ende des 16. Jahrhunderts bis zum Ausgang des Dreißigjährigen Krieges im Spiegel seiner Stammbücher, Regensburg 2014.

Seifert 1988 Herbert Seifert, Der Sig-prangende Hochzeit-Gott. Hochzeitsfeste am Wiener Hof der Habsburger und ihre Allegorik 1622–1699 (dramma per musica 2), Wien 1988.

Selheim 2005 Claudia Selheim, Die Entdeckung der Tracht um 1900. Die Sammlung Oskar Kling zur ländlichen Kleidung im Germanischen Nationalmuseum, Nürnberg 2005.

Sentker 1996 Andreas Sentker, Geburtstagsrede, in: Historisches Wörterbuch der Rhetorik 3, 1996, Sp. 629–632.

Siebenmorgen 1996 Harald Siebenmorgen, Die Erwerbungen des Badischen Landesmuseums, in: Ausgewählte Werke aus den Sammlungen der Markgrafen und Großherzöge von Baden (Karlsruhe, Badisches Landesmuseum), Karlsruhe 1996, S. 13–19.

Stadler 2017 Peter Stadler, Der Illustrator und Maler Hermann Stockmann (1867–1938). Ein Beitrag zum 150. Geburtstag am 28. April 2017, in: Amperland 53, 2017, H. 4, S. 307–310.

Stahleder 2005.1 Helmuth Stahleder, Belastungen und Bedrückungen. Die Jahre 1506–1705 (Chronik der Stadt München 2, hg. von Richard Bauer), Ebenhausen/Hamburg [2005].

Stahleder 2005.2 Helmuth Stahleder, Erzwungener Glanz. Die Jahre 1706–1818 (Chronik der Stadt München 3, hg. von Richard Bauer), Ebenhausen/Hamburg [2005].

Steenbock 1965 Frauke Steenbock, Der kirchliche Prachteinband im frühen Mittelalter, Berlin 1965.

Stein 1901 Friedrich Stein, Chronik der Stadt Schweinfurt im neunzehnten Jahrhundert, Schweinfurt 1901.

Steinberger 1948 Ludwig Steinberger, Kurze Geschichte der Firma Attenkofer München. Gründungstag: 10. November 1773, Passau 1948.

Stenzel 1820 Gustav Adolf Harald Stenzel, Handbuch der Anhaltischen Geschichte, Dessau 1820.

Stiegeler 1911 Hans Stiegeler, Jubiläums-Fest-Album 1911, München 1911 (mit beigebundenen Schriften).

Störmer 2005 Wilhelm Störmer, Die wittelsbachischen Landesteilungen im Spätmittelalter (1255–1505), in: Ausst.-Kat. Neuburg a.d.D. 2005, S. 17–23.

Straub 1969 Eberhard Straub, Repraesentatio Maiestatis oder churbayerische Freudenfeste. Die höfischen Feste in der Münchner Residenz vom 16. bis zum Ende des

18. Jahrhunderts (Miscellanea Bavarica Monacensia 14), München 1969.

Straub 1988 Rolf E. Straub, Tafel- und Tüchleinmalerei des Mittelalters, in: Hermann Kühn/Heinz Roosen-Runge/Rolf E. Straub/Manfred Koller (Hg.), Reclams Handbuch der künstlerischen Techniken 1: Farbmittel, Buchmalerei, Tafel- und Leinwandmalerei, Stuttgart [2]1988, S. 125–260.

Stuiber 1976 Alfred Stuiber, Geburtstag, in: Reallexikon für Antike und Christentum 9, 1976, Sp. 217–243.

Sutter 2014 Christiane Sutter, Eine Stadt im Umbruch. Passaus Weg ins Königreich Bayern, in: Ausst.-Kat. Neue Herren – Neue Zeiten. Passau und das 19. Jahrhundert (Passau, Oberhausmuseum), hg. von Max Brunner, Petra Gruber und Christiane Sutter, Passau 2014, S. 29–48.

Syndram 2009 Dirk Syndram, Der Thron des Großmoguls im Grünen Gewölbe zu Dresden, Leipzig 2009.

TAG 2016 Autorenkollektiv »Technologie-Arbeitsgemeinschaft« (TAG) des Kollegiums der Goldschmiedeschule mit Uhrmacherschule Pforzheim, Einführung in die Galvanotechnik, in: Technisch-wissenschaftliche Grundlagen des Goldschmiedens 3, Wiesbaden 2016, S. 40–44.

Teuscher 1998 Andrea Teuscher, Die Künstlerfamilie Rugendas, 1666–1858. Werkverzeichnis zur Druckgraphik, Augsburg 1998.

Teuscher 2010 Andrea Teuscher, Art. »Rudolf Seitz«, in: Neue Deutsche Biographie 24, 2010, S. 203 f.

Theil 2008 Johannes Theil, ...unter Abfeuerung der Kanonen. Gottesdienste, Kirchenfeste und Kirchenmusik in der Mannheimer Hofkapelle nach dem kurpfälzischen Hof- und Staatskalender, Mannheim 2008.

Thibaudeau 1827 Antoine Claire Thibaudeau, Geheime Denkwürdigkeiten über Napoleon und den Hof der Tuilerien in den Jahren 1799 bis 1804, Stuttgart 1827.

Tipton 2008 Susan Tipton, Das ›Tagebuch‹ des Federico Pallavicino. Die Taufe des Kurprinzen Max Emanuel und der bayerische Kurfürstenhof im Jahr 1662, in: Münchner Jahrbuch der bildenden Kunst 3. F. 59, 2008, S. 159–223.

Titze 2007 Mario Titze, Barockskulptur im Herzogtum Sachsen-Weißenfels, Halle 2007.

Tomuschat 1911 Walter Tomuschat, Preußen und Napoleon I. Ein Jahrzehnt preußischer Geschichte, Berlin 1911, 2 Bde.

Trunk 1978 Georg Trunk, Marktheidenfelder Chronik, hg. von Leonhard Scherg, Marktheidenfeld 1978.

Tschochner 1981 Friederike Tschochner unter Mitarb. von Matthias Exner, Heiliger Sankt Florian, München 1981.

Tümmler 1984 Hans Tümmler, Und der Gelegenheit schaff' ein Gedicht. Goethes Gedichte an und über Persönlichkeiten seiner Zeit und seines politischen Lebenskreises, Bad Neustadt 1984.

Ulfers 2000 Edith Ulfers, Große Säle des Barock. Die Residenzen in Thüringen, Petersberg 2000.

Ullrich 2009 Wolfgang Ullrich, Autoritäre Bilder. Die zweite Karriere des Triptychons seit dem 19. Jahrhundert, in: Ausst.-Kat. Drei. Das Triptychon in der Moderne (Stuttgart, Kunstmuseum Stuttgart), hg. von Marion Ackermann, Ostfildern 2009, S. 15–23.

Velius 1522 Caspar Ursinus Velius, Poematum libri quinque, Basel (Froben) 1522.

Verheyen 2016 Peter D. Verheyen, Die Collins, Syracuse 2016.

Verwaltungs-Bericht 1893 Verwaltungs-Bericht des Magistrats der königl. Bayer. Stadt Schweinfurt für die Jahre 1891 mit 1893, Schweinfurt 1893, S. 43.

Verzeichnis 1848 Verzeichnis der im Jahre 1848 für die Vereinsversammlung neu erworbenen Gegenstände, in: Archiv für Geschichte und Alterthumskunde von Oberfranken 4, 1848, S. 129–144.

Verzeichnis 1891 Verzeichnis der Seiner Königlichen Hoheit dem Prinz-Regenten Luitpold von Bayern anlässlich seines 70. Geburtsfestes gewidmeten Ehrengaben, München 1891.

Walter 2016 Hans-Albert Walter, Deutsche Exilliteratur 1933–1950, Bd. 1: Die Vorgeschichte des Exils und seine erste Phase, Teil 1: Die Mentalität der Weimardeutschen. Die Politisierung der Intellektuellen, Stuttgart/Weimar 2016.

Weber 1976 Max Weber, Wissenschaft und Gesellschaft, Tübingen 1976.

Wehler 2006 Hans-Ulrich Wehler, Deutsche Gesellschaftsgeschichte, Bd. 3: 1849–1914, München [2]2006.

Wehner 1992 Thomas Wehner [Bearb.], Realschematismus der Diözese Würzburg, Bd. 1: Dekanat Würzburg-Stadt, Würzburg 1992.

Weid 1997 Inge Weid, »Frau Regierungspräsident« Louise Gräfin von Luxburg, in: Frankenland. Zeitschrift für fränkische Landeskunde und Kulturpflege 44 (1997), S. 149–157.

Weidisch/Ahnert 2001 Peter Weidisch und Thomas Ahnert, Von der Landstadt zum Weltbad. Bad Kissingen im 19. und 20. Jahrhundert, in: 1200 Jahre Bad Kissingen 801–2001. Facetten einer Stadtgeschichte, Bad Kissingen 2001, S. 93–103.

Weigand 2006 Katharina Weigand, Prinzregent Luitpold. Die Inszenierung der Volkstümlichkeit?, in: Alois Schmid/Katharina Weigand (Hg.), Die Herrscher Bayerns. 25 historische Portraits von Tassilo III. bis Ludwig III., München [2]2006, S. 359–375.

Weigand 2019 Katharina Weigand, 5. Oktober 1846 – Lola Montez betritt die Münchner Bühne: ein wichtiges Datum der bayerischen Geschichte?, in: Katharina Weigand, Lindauer Miniaturen zur bayerischen Geschichte, München 2019, S. 125–143.

Weigand 2020 Katharina Weigand, Würzburg. Die Geburtsstadt des Prinzregenten Luitpold, in: Katharina Weigand (Hg.), Eine Reise durch Bayern, München 2020, S. 291–315.

Weinzierl 1907 Franz Xaver Weinzierl. Ein Münchener Handwerkskünstler, in: Archiv für Buchbinderei 6, 1907, H. 12, S. 181–183.

Weis 1976 Hans Weis, Spiel mit Worten. Deutsche Sprachspielereien, Bonn 1976.

Weis 1990 Eberhard Weis, Art. »Maximilian I.«, in: Neue Deutsche Biographie 16, 1990, S. 487–490.

Weiss 1907/08 Konrad Weiss, Augustin Pacher, in: Die christliche Kunst 4, 1907/08, S. 145–174.

Wendebourg 2014 Dorothea Wendebourg, Vergangene Reformationsjubiläen, in: Heinz Schilling (Hg.), Der Reformator Martin Luther 2017, Berlin 2014, S. 261–281.

Wendehorst 1993 Alfred Wendehorst, Geschichte der Universität Erlangen-Nürnberg 1743–1993, München 1993.

Werhahn 1999 Maria Christiane Werhahn, Der kurpfälzische Hofbildhauer Franz Conrad Linck (1730–1793). Modelleur der Porzellanmanufaktur Frankenthal, Bildhauer in Mannheim, Neuss 1999.

Wienfort 1993 Monika Wienfort, Kaisergeburtstagsfeiern am 27. Januar 1907. Bürgerliche Feste in den Städten des Deutschen Kaiserreichs, in: Manfred Hettling/ Paul Nolte, Bürgerliche Feste. Symbolische Formen politischen Handelns im 19. Jahrhundert, Göttingen 1993, S. 157–191.

Wiercinski 2010 Thomas Wiercinski, »Bayern und Pfalz Gott erhalts«. Der Turm bei Kaub – ein Ehrengeschenk an Prinzregent Luitpold von Bayern, in: Kaiserslauterer Jahrbuch für pfälzische Geschichte und Volkskunde 10, 2010, S. 277–326.

Wilson 2006 Nigel Wilson (Hg.), Encyclopedia of Ancient Greece, New York 2006.

Windfuhr 1966 Manfred Windfuhr, Die barocke Bildlichkeit und ihre Kritiker. Stilhaltungen in der deutschen Literatur des 17. und 18. Jahrhunderts, Stuttgart 1966.

Winkel 1990 Harald Winkel, Wirtschaft im Aufbruch. Der Wirtschaftsraum München-Oberbayern und seine Industrie- und Handelskammer im Wandel der Zeit, München 1990.

Winkler 1992 Susanne Winkler, Die Säulen Jachin und Boas, um 1230, in: Ausst.-Kat. Wien 1992, S. 98, Nr. 5/1.

Wintersteiger 1993 Johann Wintersteiger (Hg.), Wandel und Kontinuität. Aus 150 Jahren Kammergeschichte, in: IHK. 150 Jahre Partner der Wirtschaft. Industrie- und Handelskammer für München und Oberbayern. Bericht 1992, München 1993, S. 13–15.

Wippermann 1895 Karl Wippermann, Fürst Bismarcks 80. Geburtstag. Ein Gedenkbuch, München 1895.

Wülfing 1972 Wulf Wülfing, Lästige Gäste. Zur Rolle der Jungdeutschen in der Literaturgeschichte, in: Zeitschrift für deutsche Philologie 91, 1972 (Sonderheft), S. 130–149.

Zacharias 1989 Thomas Zacharias, Akademie zur Prinzregentenzeit, in: Horst Ludwig (Hg.), Franz Stuck und seine Schüler. Gemälde und Zeichnungen, München 1989, S. 9–21.

Žak 1982 Sabina Žak, Das Tedeum als Huldigungsgesang, in: Historisches Jahrbuch der Görres-Gesellschaft 102, 1982, S. 1–31.

ZBKV Zeitschrift des Vereins zur Ausbildung der Gewerke in München, München 1851–1868; 1869–1886: Zeitschrift des Kunst-Gewerbe-Vereins zu (in) München; 1887–1897: Zeitschrift des bayerischen Kunst-Gewerbe-Vereins in München.

Zetlmayer 2016 Hartwig Zetlmayer, F. X. Weinzierl. Eine Kurzbiografie, München 2016.

Ziffer 1997 Ausst.-Kat. Alfred Ziffer (Bearb.), Nymphenburger Moderne (München, Münchner Stadtmuseum), München 1997.

Zimmermann 1896 Ernst Zimmermann, Der technische Entwicklungsgang der Ledertechnik, in: ZBKV 1896, S. 32–36.

Zimmermanns 1980 Klaus Zimmermanns, Friedrich August von Kaulbach: 1850–1920. Monographie und Werkverzeichnis, München 1980.

Zintgraf 1993 Jörg Zintgraf, Warum ausgerechnet Erlangen? Ehem. Ritterakademie, Hugenottenplatz (heute Kaufhof), in: Büchert 1993, S. 7–10.

Zur Eröffnungsfeier 1874 Zur Eröffnungsfeier des Bayrischen Gewerbemuseums in Nürnberg am 25. Oktober 1874, Nürnberg 1874.

Namensregister

Erstellt von Daniela Herrmann und Andreas Raub

Inventarnummernkonkordanz

| Inv.-Nr. | Kat.-Nr. | |
|---|---|---|
| 13/298 | 9 | Jagdhut von Prinzregent Luitpold, zw. 1900 u. 1912 |
| 14/75 | 12 | Taschenuhr von Prinzregent Luitpold, um 1890 |
| 21/155.1 | 13 | Joppe von Prinzregent Luitpold von Bayern, um 1900 |
| 21/170 | 11 | Zylinder von Prinzregent Luitpold, 1891 |
| 61/69 | 10 | Louis Braun, Atelierbesuch des Prinzregenten, Ölgemälde, 1896 |
| 78/145 | 8 | Prinzregent Luitpold als Jäger, Statuette, um 1860 |
| 83/155 | 6 | Heinrich Waderé, Porträtplakette von Luitpold von Bayern, 1910 |
| 2001/82 | 4 | Adolf Hildebrand, Profilbildnis des Prinzregenten, 1900 |
| 2007/139 | 7 | Heinrich Waderé, Ovalmedaillon mit Bildnis des Prinzregenten, 1910/11 |
| 2008/53 | 5 | Heinrich Waderé, Reliefbildnis Luitpolds von Bayern, 1904 |
| 2017/73 | 18 | Werkzeugkasten von Franz Xaver Weinzierl, mit weiterem Material |
| LhsM | 14 | Adolf von Hildebrand, Reitermonument des Prinzregenten, 1901–1913 |
| NN 2066 | 1 | Friedrich August von Kaulbach, Luitpold von Bayern, Gemälde, um 1900 |
| NN 3250 | 3 | Wilhelm von Rümann, Bronzebüste des Prinzregenten, 1900 |

Glückwunschadressen zum 70. Geburtstag 1891

| PR 5 | 29 | Vereinigte Logen Bayerns |
|---|---|---|
| PR 7 | 28 | Zentralverein für Kirchenbau in München |
| PR 9 | 32 | Stadtmagistrat München, mit Urkunden zur Landesstiftung |
| PR 16 | 30 | Engl. Fräulein-Institute in Bayern |
| PR 21 | 17 | Album mit 25 Fotografien »Scenen aus dem Huldigungszug« |
| PR 22 | 26 | Kreis Niederbayern |
| PR 24 | 27 | Stadt Passau |
| PR 30 | 33 | Pfälzische Städte |
| PR 40 | 25 | Landratsausschuss von Mittelfranken |
| PR 43 | 34 | Universität Erlangen |
| PR 48 | 22 | Kreis Unterfranken und Aschaffenburg |
| PR 50 | 19 | Landrat von Unterfranken und Aschaffenburg |
| PR 51 | 20 | Stadt Würzburg |
| PR 52 | 21 | Gemeinde Marktheidenfeld |
| PR 54 | 23 | Stadt Schweinfurt |
| PR 58 | 24 | Stadtmagistrat Bad Kissingen |
| PR 75 | 31 | Deutscher Künstlerverein Rom |

Glückwunschadressen zum 80. Geburtstag 1901

| Inv.-Nr. | Kat.-Nr. | |
|---|---|---|
| PR 90 | 48 | κ. Forst- und Jagdbedienstete des Forstenrieder Parks |
| PR 92 | 38 | Personal der inneren u. Finanzverwaltung Pfalz |
| PR 95 | 39 | Lehrer und Studierende der forstlichen Hochschule Aschaffenburg |
| PR 96 | 44 | Hoflieferanten |
| PR 102 | 47 | Historische Kommission in München |
| PR 108 | 36 | Erzbischöfe u. Bischöfe Bayerns |
| PR 110 | 41 | Landräte der acht Kreise |
| PR 111 | 46 | Handels- u. Gewerbekammern |
| PR 113 | 45 | Landwirtschaftsrat |
| PR 115 | 43 | Notariatskammern |
| PR 117 | 35 | Bayerische Ministerien |
| PR 120 | 42 | Kgl. Palastdamen |
| PR 122 | 37 | Germanisches Nationalmuseum in Nürnberg |
| PR 125 | 40 | Unmittelbare Städte des diesseitigen Bayern und der größeren Städte der Pfalz |

Glückwunschadressen zum 90. Geburtstag 1911

| | | |
|---|---|---|
| PR 135 | 49 | Bayerischer Landesfeuerwehrverband |
| PR 139 | 2 | Fiktive Geburts- und Taufurkunde aus Würzburg |
| PR 146 | 50 | Bayerische Bischöfe |
| PR 149 | 51 | Bayerische Handwerkskammer |
| WAF, K I a 0119 | 16 | Julius Diez, Tafelaufsatz aus Nymphenburger Porzellan |
| WAF, S II a 0174 | 15 | Fritz von Miller, Tafelaufsatz des Landkreises Oberbayern |

Impressum

Diese Publikation erscheint anlässlich der Ausstellung

Glanzvolle Glückwünsche Geburtstagsgaben für Prinzregent Luitpold

im Bayerischen Nationalmuseum, München
23. September 2021 bis 27. März 2022

Projektgruppe
Frank Matthias Kammel (Leitung), Ute Hack, Andrea Teuscher; Daniela Karl, Corinna Rönnau, Astrid Scherp-Langen, Annette Schommers
Koordination Restaurierungen, Ausstellungsaufbau und Leihgaben
Ute Hack
Wissenschaftliches Volontariat
Ilka Mestemacher, Andreas Raub
Assistenz der Generaldirektion
Carola Lechner
Presse- und Öffentlichkeitsarbeit
Helga Puhlmann (Leitung), Dorothea Band, Sabina Lause
Verwaltung
Dietmar Ruf (Leitung), Gabriele Stern
Fotoatelier
Bastian Krack, Karin Schnell, Andreas Weyer, unter Mitarbeit von Edgar Biella
Dokumentation/IT
Beate Jahn (Leitung), Edgar Biella, Marcia Pape
Restauratorische Betreuung
Ute Hack (Leitung), Peter Axer, Dagmar Drinkler, Davinia Gallego Monzonís, Rudolf Göbel, Marcus Herdin, Daniela Karl, Beate Kneppel, Elisabeth Krack, Andreas Kreil, Joachim Kreutner, Julia Otterbeck, Erik Pike,

Hans-Jörg Ranz, Seraina Schulze, Stefan Schuster, Axel Treptau, Isabel Wagner, Manuela Wiesend
Museumsbetriebsdienst
Mahaouya Atarigbe-Idrissou, Günther Beisser, Christoph Benn, Josef Trost
Museumswerkstätten
Sergij Guranov, Karel Kurka, Walter Küstner, Robert Merkoffer, Raphael Regele, Rudolf Saxer, Heinrich Wiechert
Ausstellungsgestaltung und Werbemittel
Designposition München
Audioguide
Linon Medien KG, Schonungen
Filmpräsentation in der Ausstellung
»Die große Zeit des Prinzregenten«, Dieter Wieland, Bayerischer Rundfunk, 1989

KATALOG

Herausgeber
Frank Matthias Kammel
Projektmanagement Museum
Andrea Teuscher
Textvorbereitungen
Andrea Teuscher, unter Mitarbeit von Ute Hack, Frank Matthias Kammel
Lektorat und Gesamtredaktion
Andrea Teuscher
Bildredaktion
Andreas Raub, Carola Lechner, Andrea Teuscher
Korrektorat
David Fesser, Deutscher Kunstverlag
Gestaltung, Satz und Produktion
Edgar Endl, bookwise medienproduktion gmbh, München
Lithografie/Reproduktionen
Lanarepro GmbH, Lana (Südtirol)

Papier
150 g/m², Primaset
Schrift
Corporate Pro A, E und S
Druck und Bindung
F&W Druck & Mediencenter GmbH, Kienberg

Die Deutsche Nationalbibliothek verzeichnet diese Publikation in der Deutschen Nationalbibliografie; detaillierte bibliografische Angaben sind im Internet über http://dnb.de abrufbar.

© 2021
Bayerisches Nationalmuseum, München; Deutscher Kunstverlag GmbH Berlin München und die Autorinnen und Autoren

www.bayerisches-nationalmuseum.de
www.degruyter.com
www.deutscherkunstverlag.de

ISBN 978-3-422-98766-1

Autorenkürzel

| | |
|---|---|
| AR | Andreas Raub |
| AS | Annette Schommers |
| ASL | Astrid Scherp-Langen |
| AT | Andrea Teuscher |
| BK | Beate Krempel |
| CR | Corinna Rönnau |
| DD | Dagmar Drinkler |
| DK | Daniela Karl |
| FMK | Frank Matthias Kammel |
| IM | Ilka Mestemacher |
| JK | Joachim Kreutner |
| UH | Ute Hack |

Für die großzügige Unterstützung der Ausstellung
und des Katalogs dankt das Bayerische Nationalmuseum:

Friedrich-Alexander-Universität Erlangen-Nürnberg
Dr. Christine Reuschel-Czermak, München
Bayerischer Handwerkstag e.V.
CV Real Estate AG
Bayerischer Industrie- und Handelskammertag (BIHK) e.V., München
Familie Ellmauer, Bad Homburg
Landesfeuerwehrverband Bayern e.V.
Landesverband der Pfälzer in Bayern e.V., München
Wittelsbacher Ausgleichsfonds, München

Luitpoldblock GbR
S. K. H. Prinz Luitpold von Bayern
Verein Archeomed e.V.

Freundeskreis des Bayerischen Nationalmuseums e.V.
Dr. Dirk und Marlene Ippen, München
Atelier Patrik Muff
Bayerischer Rundfunk

Bildnachweis

Augsburg, Museen und Kunstsammlungen Augsburg
S. 56, Abb. 5 (Foto Andreas Brücklmair)

Berlin, SMB-Kunstbibliothek
S. 91, Abb. 3 (Foto Dietmar Katz)

Braunschweig, Herzog-Anton Ulrich-Museum
S. 137, Abb. 30 (Foto B.-P. Keiser)

Coburg, Kunstsammlungen der Veste, Kupferstichkabinett
S. 92, Abb. 4

Erlangen, Universitätsarchiv Erlangen-Nürnberg
S. 198, Abb. 34b (Scan Clemens Wachter)

Gemeinfreie Internetressource:
S. 24, Abb. 2
S. 90, Abb. 2 (Wikipedia Commons)

Ingolstadt, Bayerisches Armeemuseum
S. 42, Abb. 10a, 10b

München, Allitera-Verlagsarchiv
S. 26, Abb. 4 (Scan)

München, Bayerische Staatsgemälde-sammlungen
S. 101, Abb. 1 (Foto Haydar Koyupinar)

München, Bayerische Verwaltung der Schlösser, Gärten und Seen
S. 78, Abb. 9 (Foto Riehn u. Reusch)

München, Bayerische Staatsbibliothek/ Bildarchiv
S. 198, Abb. 34a

München, Bayerisches Hauptstaatsarchiv, GHA
S. 76, Abb. 7

München, Bayerisches Nationalmuseum
Walter Haberland: Umschlag vorne; S. 25 (Abb. 3); Kat. 1; Kat. 3
Bastian Krack: S. 2 (Frontispiz); 6; 15–17 (Abb. 6–8); 20/21 (ZB I: Festwagen Starnberg); 23 (Abb. 1); 30 (=Kat. 8); Kat. 2; Kat. 6–13; 46/47 (ZB II: Reiter-bild Odeonsplatz); 50 (Abb. 2); 54 (Abb. 4); 58/59 (Abb. 6); 63 (Abb. 12); 70 (Abb. 1 =Kat. 17); 75 (Abb. 5–6); Kat. 17; 96 (Abb. 5 =Kat. 23);

105–109 (Abb. 5–11); 119–127 (Abb. 1–12); 132–135 (Abb. 21–28); 137 (Abb. 29); 138–139 (Abb. 31–32); 141–143 (Abb. 34–39); 144 (Abb. 41); 145 (Abb. 43); 146 (Abb. 45); 148 (Abb. 48); 150 (=Kat. 33); Kat. 18–39; 212 (Abb. 39b); Kat. 40–46; 234 (Abb. 46a); Kat. 47–51; Umschlag hinten
Elisabeth Krack: S. 140 (Abb. 33)
Stefan Schuster: S. 127–131 (Abb. 13–20); 144 (Abb. 40); 145 (Abb. 42); 146 (Abb. 44); 147 (Abb. 46–47); 148 (Abb. 49)
Karl-Michael Vetters: Kat. 4–5
Matthias Weniger: Kat. 14

München, Museum Villa Stuck
S. 13, Abb. 4

München, Stadtarchiv
S. 12, Abb. 2; 14, Abb. 5; 29, Abb. 7; 49, Abb. 1; 51, Abb. 3; 61, Abb. 9–10; 62, Abb. 11; 64, Abb. 13; 72/73, Abb. 3; 116/117 (ZB III: Grundsteinlegung Reitermonument vor dem BNM)

München, Stadtbibliothek / Monacensia
S. 77, Abb. 8

München, Visual Experts Interfoto
S. 249, Abb. 51a

München, Wittelsbacher Ausgleichsfonds
S. 80 (=Kat. 15); Kat. 15–16 (Fotos Bastian Krack); S. 195, Abb. 33a (Foto Andrea Teuscher); S. 74, Abb. 4, und 214, Abb. 40a (alte Fotos, Scans); S. 102, Abb. 2 (Foto Rainer Herrmann); S. 103, Abb. 3 (Foto Rainer Herrmann); S. 111, Abb. 12 (UB Heidelberg, Digitalisat)

München, Fotograf Lenz Mayer
S. 66, Abb. 15

Nürnberg, Germanisches Nationalmuseum, Historisches Archiv
S. 60, Abb. 7–8 (Digitalisate: Lena Hausen)
S. 104, Abb. 4 (Foto M. Runge)

Regensburg, Haus der Bayerischen Geschichte
S. 11, Abb. 1; 12, Abb. 3

Regensburg, Verlagsarchiv Friedrich Pustet
S. 28, Abb. 6

Trier, Wissenschaftliche Bibliothek der Stadt Trier/Stadtarchiv Trier
S. 89, Abb. 1 (Foto Anja Runkel)

Windorf, History Trader AG
S. 65, Abb. 14

Reproduktionen:
S. 27, Abb. 5: Luitpold füttert Schwäne (Postkarte)
S. 71, Abb. 2: Illustrirte Zeitung, Nr. 2700, 28. März 1891
S. 90, Abb. 2: Quattuor libri amorum, Nürnberg 1502
S. 111, Abb. 12: Die Kunst für Alle 14, 1898–1899. URL: https://digi.ub.uni-heidelberg.de/diglit/kfa1898_1899/0171/image
S. 164, Abb. 22a: Die Kunstwelt 1913/1914. URL: https://digi.ub.uni-heidelberg.de/diglit/kunst-welt1913_1914/0248

Umschlagabbildungen:
vorne: Porträt Prinzregent Luitpold unter Verwendung des Gemäldes von Friedrich August von Kaulbach (Kat. 1)
hinten: Detail aus dem Deckel der Adresse der Landräte (Kat. 41)

Frontispiz: Liegender Löwe, Detail aus Kat. 25

S. 6: Deckel der Geburtstagsadresse der bayerischen Benediktinerklöster 1891 (PR 26)

S. 20/21: unter Verwendung der historischen Aufnahme vgl. S. 50, Abb. 2 (Kat. 17)

S. 46/47: unter Verwendung der historischen Aufnahme, vgl. S. 63, Abb. 12 (Kat. 17)

S. 116/117: unter Verwendung der historischen Aufnahme, vgl. S. 72/73, Abb. 3